Design Aesthetics
设计美学

江苏省教育厅哲学社会科学基金项目研究成果
南京艺术学院学术著作出版基金资助出版

邢庆华 著

东南大学出版社

图书在版编目（ＣＩＰ）数据

设计美学 / 邢庆华著. —南京：东南大学出版社，2011.4（2017.6重印）
 ISBN 978－7－5641－2645－2

Ⅰ.①设… Ⅱ.①邢… Ⅲ.①设计—艺术美学 Ⅳ.①J06

中国版本图书馆 CIP 数据核字(2011)第 019665 号

设计美学

著　　者：邢庆华
出版发行：东南大学出版社
出 版 人：江建中
社　　址：南京四牌楼 2 号　邮编 210096
电　　话：(025)83793330　(025)83362442(传真)
网　　址：http://www.seupress.com
电子邮件：press@seu.edu.cn
经　　销：全国各地新华书店
印　　刷：江苏凤凰盐城印刷有限公司
开　　本：700mm×1000mm　1/16
印　　张：31.50 印张
字　　数：635 千字
版　　次：2011 年 4 月第 1 版　2017 年 6 月第 3 次印刷
书　　号：ISBN 978－7－5641－2645－2
定　　价：96.00 元

本社图书若有印装质量问题，请直接向读者服务部联系。
电话(传真):025－83792328

彩插　1

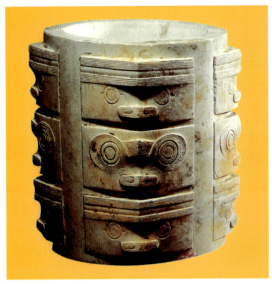

彩图 1　玉兽面纹琮，新石器时代良渚文化

彩图 2　希腊陶罐（公元前 7 世纪），此酒瓶属于东方式陶罐，装饰纹样受到近东和埃及风格的影响

彩图 3　埃及吉萨金字塔群，是埃及金字塔最成熟的代表之一（前 2560）

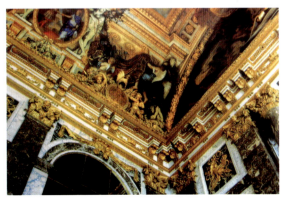

彩图 4　凡尔赛宫的内部装饰，各种人物和植物浮雕的复杂化表现呈现出金碧辉煌的艺术效果

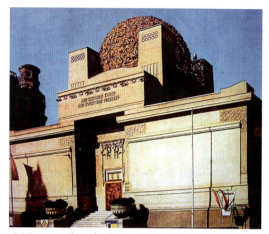

彩图5　M.奥里布利：分离派之屋（1898–1910）

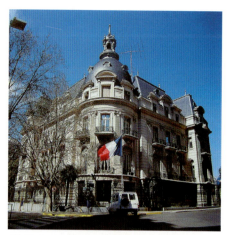

彩图6　P.帕特：建造在阿根廷布宜诺斯艾利斯的法国大使馆（1914）

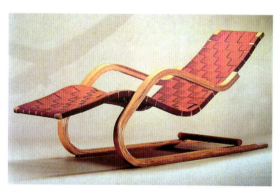

彩图7　A.阿尔托：躺椅设计（1936–1937）

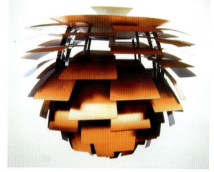

彩图8　[丹麦]保罗·汉宁森：灯具，高69厘米（1958），此悬挂灯具为现代工业设计的经典之作，最大限度地防止反射光以及扩展光量

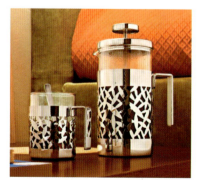

彩图9　意大利阿勒西公司近期日常生活用品设计，杯子上的金属装饰充满了后现代主义的审美特色

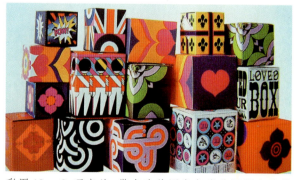

彩图10　C.理查兹：带有波普图案色彩的纸饭盒设计（1960）

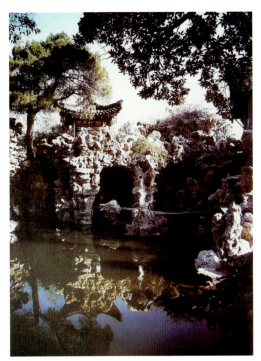
彩图11　江苏扬州个园湖石假山设计（清代）

彩图12　流行色对服饰色彩的改变

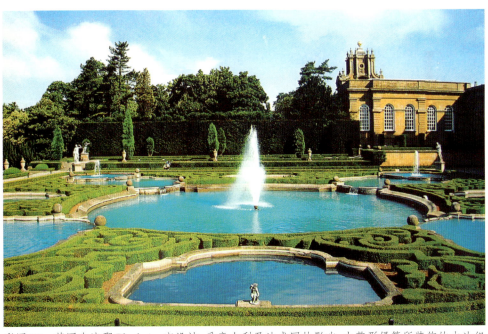
彩图13　英国牛津郡Blenheim宫设计,受意大利及法式园林影响,由整形绿篱所装饰的水池组合造景构成优美的城市空间语境

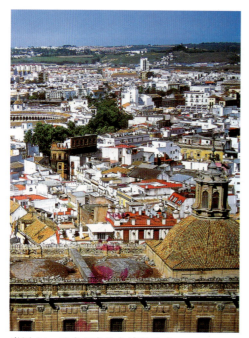

彩图 14　西班牙塞维尔城区景观

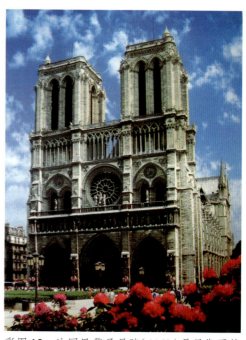

彩图 15　法国巴黎圣母院（1163）是早期哥特式建筑中最伟大的杰作，正面结构对称，表现出西方中世纪建筑设计独特的审美语境

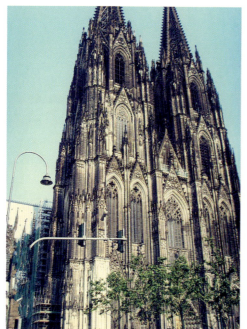

彩图 16　德国科隆大教堂（1248-1880）

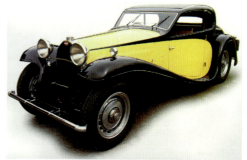

彩图 17　琼·布加蒂：为 Tupe 57 Stelvio 制作的双色车身设计，倾斜的挡风玻璃，舒展的发动机罩，连续的流动线条使之成为琼·布加蒂最有魅力的设计之一

彩图 18　美国拉斯维加斯公共视觉传播设计　　彩图 19　国外网页设计

彩图 20　日本饭冢信用金库标志与标准色设计

彩图 21　[美]当代玻璃椅子设计(后现代)

彩图22 [美]卡里姆·拉什德：钢架织物装饰沙发设计，反映出当代美学的新观念

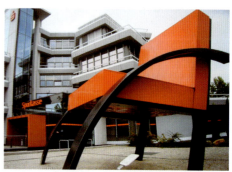

彩图23 这把定位在欧洲城市空地上的椅子身兼双重"职能"，既是供行人休息的椅子，又是一尊抽象的现代雕塑

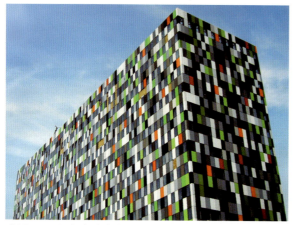

彩图24 现代欧洲建筑设计的表面装饰采用抽象的构成形式，成为新的审美观念下的自由表现对象

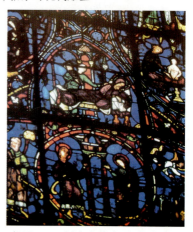

彩图25 法国沙特尔大教堂彩色玻璃窗设计，近2044平方米的彩色玻璃窗中对童贞玛丽亚的描绘尤其精美，玻璃窗在艳光照射下呈现出神秘、艳美的艺术效果

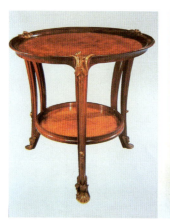

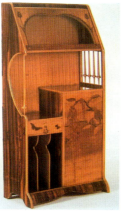

彩图26 L.马若雷尔："睡莲"桃木桌和音乐柜（1900）

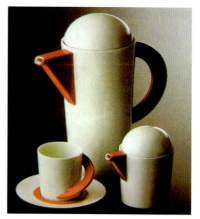

彩图27 [意]马洛·贝尔尼：咖啡茶具（现代）

彩插　7

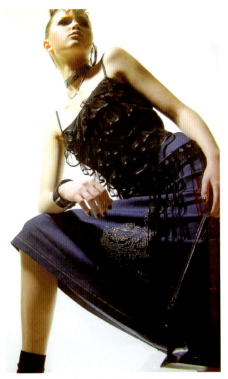

彩图 28　当代时装设计

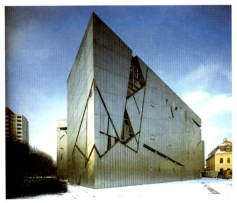

彩图 29　[波兰]丹尼尔·列别斯基：柏林犹太人博物馆设计(2005)。该作品采用后现代表现手法揭示出历史性的文化底蕴

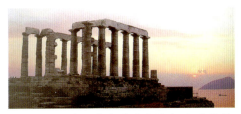

彩图 30　夕阳下的希腊海神庙，挺拔的柱石建筑体现出充实的希腊古典美学精神

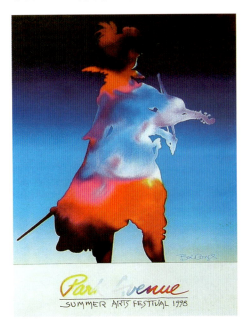

彩图 31　[美]B.鲍勃·康奇：公园大道艺术节招贴设计(1998)。以深邃的蓝色调将音乐的梦境般的想象推到了理想美的天地中

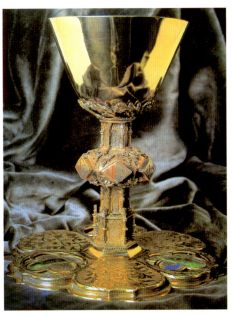

彩图 32　圣餐杯(1400)。造型浑厚庄重，杯体外形流畅，卷叶雕饰高贵华丽，充满韵律，是一件西方中世纪理想化的设计作品

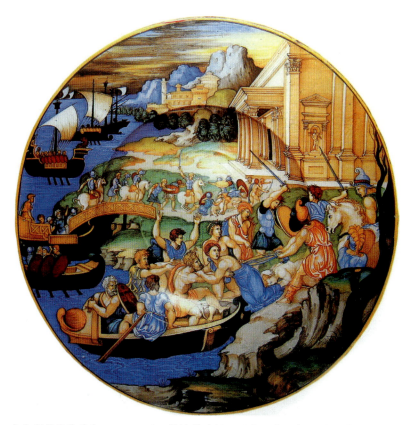

彩图 33　意大利彩绘陶盘（1530–1540）。描绘特洛伊王子帕里斯诱拐了希腊第一美女海伦，挑起十年特洛伊战争的故事，画面精美典雅，是马略卡式陶器中的精品之作

彩图 34　奥地利维也纳城市中的广告柱设计，作品充满了维美主义色彩

彩图 35　摆放在阳台上的鞋形盆花表明了设计创意在生活中的完美体现

彩插 9

彩图 37　德国奔驰牌汽车随时代审美观念的变化而不断创新

彩图 36　维也纳街道旁的广告设计体现出艺术美和设计美的有机融合

彩图 38　采用球体、方体、锥体三种本源性立体元素设计的广告不仅体现出作品的视觉张力，而且增强了广告信息的符号效应

彩图 39　[日]爱德华·泰勒：日本字体设计。作品以一种超自然的美感体现了人的内心世界的精神力量

彩图40　艾尔桑多·曼蒂尼：桌形椅设计,将后现代审美观念置于首位,新颖的装饰和独特的结构在作品形式中充分流露

彩图41　[荷兰]埃里克·德维特：椅子设计,在不同视觉元素的结构中获得了新的审美形式

彩图42　美国现代壁纸设计,来自设计家对自然的观察和新的美学诠释

彩图43　美国壁纸设计,采用立体思维的表现方法,呈现出立体主义思想结构的意味和影响

彩图44 英国平面设计版式设计在结构形式上采用结构主义表现手法,丰富了画面的视觉效果

彩图45 西方现代雕塑设计(现代)

彩图46 德罗格:海绵花瓶设计(1997)

彩图47 [意]杜·伯斯加洛特:花瓶设计(现代)

彩图48 希腊:玻璃圣礼祭器(19世纪)。表现出对称和谐的美感,虽为基督教祭器,但精神性和现实性的融洽相处尤为明了

彩图49 威廉·瓦根菲尔德:台灯设计(1924)。为德国包豪斯学院派之作

彩图50 瑞士伏特加酒创意广告设计,在创意表现上突出了精神层面的美学力量

彩图51 时装展示设计,表现出现代审美的风格和情趣

彩图52 生活的物质化和审美的精神化通过服饰设计表现出来

彩 插　13

彩图53　[奥地利]君特·多明尼戈：石屋(模型 2002)情趣

彩图54　S.罗伯特：塔特式的变形沙发(1989)。沙发的表现形式使人联想到盛开的鲜花,色彩艳丽、形态舒展

彩图55　理查德·罗杰斯：伦敦市劳埃德大厦设计(1985-1986)。将韵律的美感崇高化,表现出超越人世的力量感

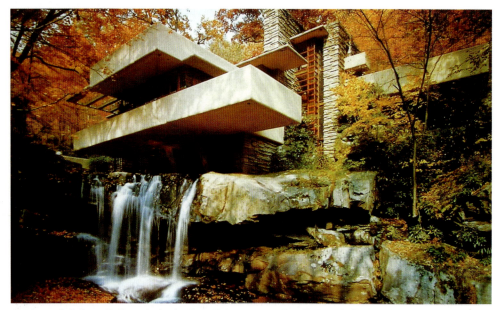

彩图56 [美]F.L赖特:"流水别墅"设计(1935-1936)。结合早期草原住宅的水平体量与现代流线型的细部进行表现,使建筑与自然秩序作出最巧妙的统一

彩图57 [阿根廷]N.艾森斯塔特等:外交部新办公楼设计(1998)

彩图58 使用天然木材设计、制作的"儿童木屋"

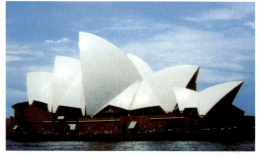

彩图59 [丹]乌特松:澳大利亚悉尼歌剧院(1973)

彩图 61　西方现代雕塑设计,运用符号形态和色彩谱系表达现代人的美学观念

彩图 60　美国：纤维艺术设计（现代）。设计语言的符号化表现意味着抽象精神的揭示

彩图 62　[意大利]埃托拉·布加蒂：富于视觉个性的布加蒂汽车水箱护罩设计（1930）

彩图 63　[法]费尔南德·莱歇：《世界末日》书籍插图设计。作品中可以看到符号美学思想对书籍设计的影响

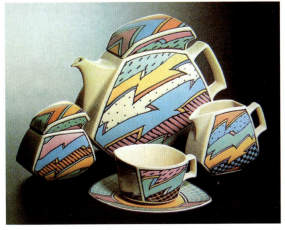

彩图 64　[美]多萝西·哈夫纳："电火花"茶具设计（1985）。获美国工业设计西部奖,具有后现代西方文化的典型特征

彩图 65　现代人体装饰设计是对原始时代纹身现象在美学和文化意义上的沿袭表现

彩图 66　网页广告中的新字体设计（现代）。在编排形式上注重现代审美心理的需求，形成鲜明的抽象风格

彩图 67　［日］松永真：平面设计主题《爱、和平、幸福》，将人物动态作符号化处理，并将意象形式凝聚在模糊的视觉状态中，给人一种意境美的联想

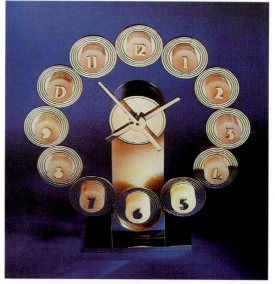

彩图 68　J.皮福尔卡：钟（1920）。作品采用连珠法立体构成进行钟的造型表现，跳出传统形式的圈子而走向凝练的符号意象

彩 插　17

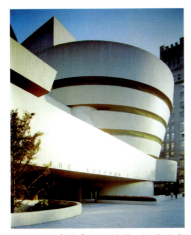

彩图 69　[美]F.L. 赖特：纽约古根海姆博物馆（1943–1959）。建筑外部形态在纯粹的表象化符号中给人以新的审美兴趣

彩图 70　丽贝卡·厄尔利：服装上的印花图案设计（现代）。符号化的图案设计能为服装带来独特的文化气质及其审美力量

彩图 71　美国：饮料广告设计，强调趣味性和美学内涵的文化符号特色

彩图 72　[德]Cya：为"声音艺术长廊"广告命题而设计的广告作品，采用象征手法通过抽象字母构成有机的视觉形式，字母之间的交叠象征声音的传播

彩图 73　[荷兰]理查德·尼森：为阿姆斯特丹文学基金会节目单所做的海报设计（2004）。以优美、抽象的形式给观众留下深刻印象

彩图 76 [日]增田倍阳堂等：酒包装设计（1984）。不同种类的酒瓶造型及其装潢设计构成了不同的形式美感

彩图 74 现代法国雕塑设计，作品采用钢面材进行图形切割，通过虚实共生的视觉话语与自然连成一个生命的整体形式

彩图 75 C.R.比利亚努艾瓦：加拉加斯大学城设计（1944-1966）

彩图 77 [瑞士]尼古拉斯·卓斯：四重奏爵士音乐会海报设计（1982）。以尖锐的符号般的视觉语言与主题形成高度统一的形式美感

彩图 78 西方城市雕塑设计（现代）。将石料经过抽象形式处理之后变成趣味横生的审美对象

彩图 79 西方现代城市中的抽象雕塑以独特的抽象形式反映出时代的审美理念

彩插 19

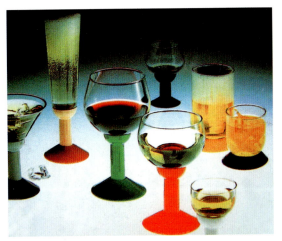

彩图 80　系列玻璃杯设计（现代）。对造型、色彩、材料等方面作出了创造性的选择，使形式美感充满了现代性

彩图 81　[西班牙]A.高迪：科米亚随性屋（1883-1885）。凝聚了高迪个性化的后现代美学思想

彩图 82　穿戴配饰选择意味着审美情趣的率真和艺术品位的高贵

彩图 83　[美]乔治·契尔尼：美国联邦艺术海报设计（1961）

彩图 84　鲍尔斯·本克西：为巴利鞋业重塑品牌形象设计的手提包

彩图 85　迪安·兰德里：为"安娜·苏"时装品牌所作的形象设计（1996）。作品从个人设计风格中找到了相对固定的表现形式

彩图 86　雷诺 Nepta 汽车在二维平面上展开的效果图设计

彩图 88　[日]武夫：现代装饰纹饰设计

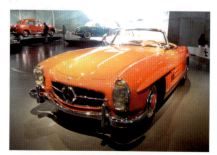

彩图 87　德国奔驰汽车新款设计

彩图 89　[英]威廉·莫里斯：郁金香墙纸（1884）

・彩图 90　[比利时]H.V.威尔德：紫檀扶手椅（1899）

彩图 91　[意]曼迪尼：proust 扶手椅设计（1978）

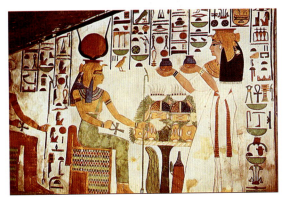

彩图 92　古埃及壁画

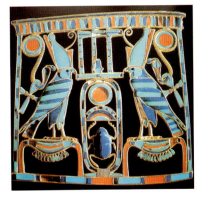

彩图 93　埃及胸饰牌（前 1900）

彩图 95　[荷兰]J.托罗普：招贴设计（1897）

彩图 94　[日本]中野俊郎：现代装饰图案设计

彩图 96　阿尔罕布拉宫鱼池前通道的券底纹饰

彩图97 邢庆华：丝织壁挂设计（2008）

彩图98 ［日本］现代装饰纹饰结构的创新设计

彩图99 爱德华·加里南：多塞特郡胡克公园内维斯特敏斯特小屋（1995），体现出崇尚自然的美学思想

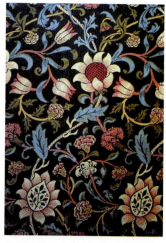

彩图100 ［英］威廉·莫里斯：装饰纹饰设计，表现出作者崇尚手工艺的美学思想

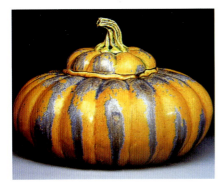

彩图 101　凯特·马隆："南瓜"形器皿设计,作者注重从自然中汲取创造的灵感

彩图 103　[芬兰]约里奥·库尔波罗:图腾椅设计,展示出视觉文化的美感信息和设计的时尚特色

彩图 102　[美]麦克尔·麦金:系列海报设计,将自然元素作为系列设计形式的主线贯穿

彩图 104　马丁·查克:彩色镶嵌,从现代绘画中吸取灵感,通过视觉呈现绘画性艺术氛围及其抽象的形式美感

彩图 105　美国现代墙纸设计,将视觉元素作出非秩序的安排,使之在"混乱"状态中让人们获得独特的审美感受

彩图106 C.F.A.沃伊尼马拉：羊毛地毯设计，巧妙利用图地关系在严谨而又生动的格局中获得和谐之美

彩图107 橱窗展示中的色彩设计可以将审美的基调浓缩到统一的美感中来

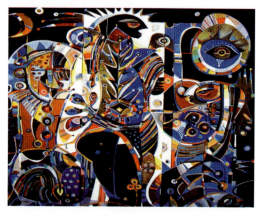

彩图108 ［塞内加尔］依布迪欧福：情歌（壁毯设计）。在形态、色彩结构的复杂对比中赢得有机的统一美感

彩图109 使人联想到果实的雕塑设计，对称美感原理的运用获得了严谨、端庄的视觉美感

彩图110 西方现代雕塑设计，抽象的几何形体在平衡形式的结构中产生出灵活多变的视觉美感

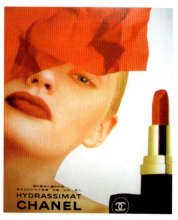

彩图111 香奈尔唇膏广告，人物面孔的倾斜设置与垂直的唇膏形成模糊性的平衡关系

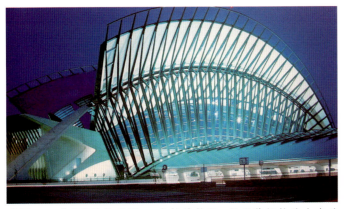

彩图112 ［法］圣地亚哥·卡拉特拉瓦：里昂萨托拉达火车站（1992）。作品曲梁结构采用密集直线形态的钢材支撑，显现出强烈的韵律美感

彩图113 ［中国台湾］林美呤：城市海报设计（2001）。借助水波的视觉特征，通过韵律和渐变的结合产生优美的形式感

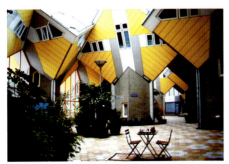

彩图114 西方后现代建筑善于运用音乐节奏美的法则，使作品表象充满奇特之美

彩图115 ［美］南希·斯考卢斯：学园招贴——"建筑与环境的关系"（1998）。采用渐变手法获得优美效果

彩图116 将渐变形式美法则贯穿在平面设计的创意中能产生趣味效应

彩图 117　在设计中运用冷暖色彩渐变能增强视觉的秩序美

彩图 118　以突变思路配合形式表现的设计作品

彩图 119　单体构成的分离配置能给作品带来单纯的空间观念

彩图 120　在作品中利用重叠手法表现图形之间的结构关系

彩图 121　运用衍化手法对墙面进行装饰设计的情趣表达

彩图 123　丰富多变的自由分割设计

彩图 122　现代版式设计采用扩散手法获得新颖效果

彩图 124　无理与错觉方法综合设计的作品

彩图 125　现代艺术设计中的综合表现形式

彩图 126　有彩色和无彩色综合设计而成的作品

彩图 127　冲击性动势能够加强设计作品的审美表现力

彩图128　阿勒萨德罗·蒙蒂尼设计的 ANNA G 瓶塞钻（1994）

彩图129　洛杉矶商店标识设计中的色彩语汇效果

彩图130　美国大西洋城和旧金山的视觉传达设计

彩图131　2010年上海世博园内非洲主体餐厅酒吧色彩设计

彩图132　第41届世界博览会塞尔维亚馆的色彩设计

彩图133　王新宇：服装设计主题——草莓的诱惑，其色彩设计明快而富于生活气息

彩图134 以莫扎特为品牌的德国商品广告色彩设计

彩图135 现代环保公益广告设计——绿色的家园

彩图136 欧洲现代建筑强调色彩语言的视觉表现

彩图137 色彩设计成为欧洲现代建筑语言审美描述的最佳方式

彩图138 [法]伦佐·皮亚诺和理查德·罗杰斯：巴黎蓬皮杜现代艺术中心（1972—1977）

彩图 139　邢庆华：武汉博物馆壁画设计（2003）

彩图 140　西方后现代家具设计结合装饰表现出色彩的自然美

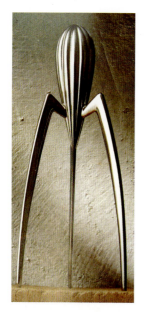

彩图 141　[意] 菲利普·斯塔克：柠檬榨汁机设计（1990）。该作品成为斯塔克的著名代表作

彩图 142　幻然："数字椅"设计（2010）

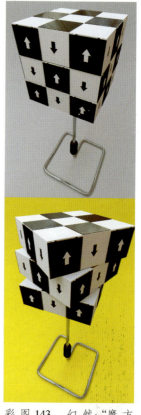

彩图 143　幻然："魔方CD"盒设计（2010）作品强化黑白对比，并以符号语言暗示生活的高品位情调

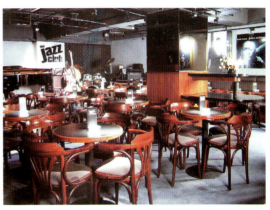

彩图145 香港爵士乐夜总会音乐厅的色彩设计

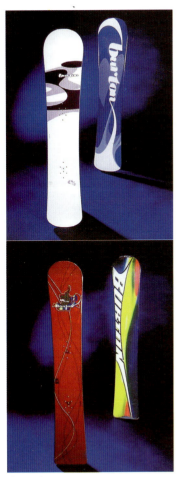

彩图146 现代室内公共区域的色彩设计

彩图144 JAGER DI PAOLA KEMP公司:BURTON滑雪板图案与色彩设计

彩图147 西方现代城市色彩设计注重自然环境和人工环境的有机结合

彩图 148　西方现代城市公园中的雕塑色彩

彩图 149　［美国］现代食品广告设计，充分发挥色彩在视觉传达中的诱惑力

彩图 150　法国盒式包装设计　　彩图 151　第 41 届世博会意大利馆汽车展示色彩设计

彩图 152　网上宣传新字体色彩设计

彩图 153　上海世博园内广告活动中的色彩创意始终与情感紧密相连

彩图154 ［美］格雷夫斯：银器"茶和咖啡广场"设计（俯视）。色彩的抽象性和器皿的抽象性形成高度的统一感

彩图155 美国的文化娱乐广告设计，其色彩和图形渗透在优美的视觉韵律之中

彩图156 现代珠宝色彩设计

彩图157 ［德］卡普斯公司：卡普斯计量煮茶器设计。作品凝聚了现代审美观念及其相应科技手段加工的优势

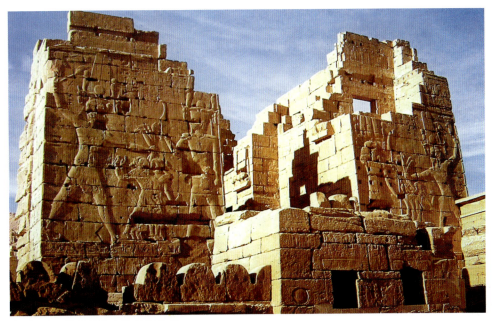

彩图 158　埃及神庙上的浮雕艺术

彩图 160　合诺卡：带有装饰纹的金属水壶设计（1895）

彩图 159　[英]威廉·莫里斯：网状天花板墙纸设计（1895）

彩图 161　霍夫曼和莫瑟：椅子设计（1902）。注重实用功能和审美形式的关系，作品的美学风格具有强烈的现代感

彩图162 皮宁·法里纳：西西塔里亚202型跑车设计（1948）。作品注重流线型风格的表现

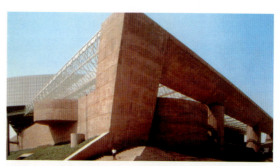

彩图163 ［墨西哥］T·冈萨雷斯·德莱昂：墨西哥国家剧院设计（1970）

彩图164 马克·贝尔迪埃：橡胶防水收音机设计（1997）。其系列设计用视觉阐释了现代功能主义的美学观念

彩图165 采用金属材料设计的链式护栏，体现出材料质感和卷式结构的独特美感

彩图166 ［法］夏洛特·帕瑞安德：为巴黎大学城设计的墨西哥之家书橱（1952）

彩图168 丹麦雅各布森："蚂蚁椅"设计（1951-1952）。作品发挥色彩的变调作用，充满了群体的审美时延

彩图167 阿莱西公司：切菜板设计（1996）。作品的自由流线型、鲜艳的色彩和富丽的图案装饰具足了后现代审美时延的风格

彩图169　西方20世纪60年代室内空间的创新设计,是一件围绕优美圆弧线展开的杰作

彩图170　埃里尔·萨里南:美国纽约肯尼迪机场环球航空公司的候机厅设计(1956–1962)。作品采用扭曲的弧面营造多变的空间

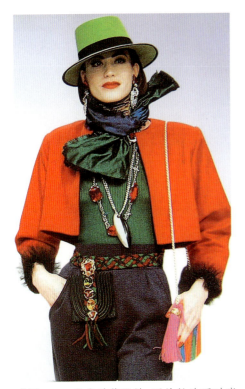

彩图171　现代时装设计,不放松追逐时尚的审美心理定向

彩图172　[德]密斯·凡·德·罗、菲利普·约翰逊:为美国西格拉姆公司设计的高层建筑,作品39层,519英尺高,材料采用钢、铜和玻璃(1954–1958)集中反映出"少就是多"的密斯美学思想

彩图 173　索特萨斯:"卡萨布兰卡"博古架(1981)

彩图 174　[美]米歇尔·格雷夫斯:梳妆台(1981)。运用建筑语言、家具隐喻、历史文脉和装饰性表现出后现代主义的设计风格

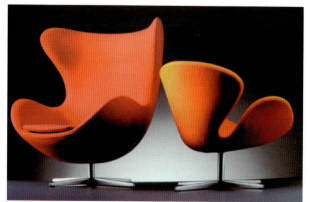

彩图 175　阿尔纳·雅各布森:蛋形椅设计(1956)

彩图 176　[阿根廷]M.A.罗加:圣文森特市场文化中心(1985)

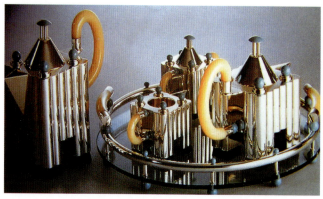

彩图 177　[美]格雷夫斯:咖啡茶具设计(1981)。表现出后现代主义的审美风格与作者职业特征的自觉联系,并从某种意义上体现出人性化的装饰需求

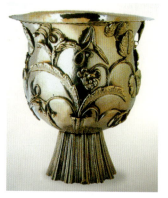

彩图 178　奥地利在新艺术运动时期设计的银瓶,精致优美,给人以强烈的艺术感受

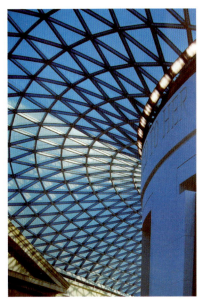

彩图179 [英]诺曼·福斯特：大英博物馆"大展苑"玻璃顶面设计(2000)

彩图180 瑞典宜家设计的天然木料单元货架，具有朴素、亲切的自然美感

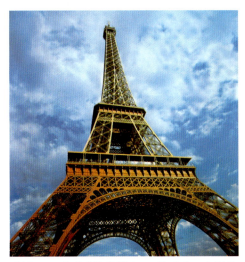

彩图181 [法]居斯塔夫·埃菲尔：法国巴黎埃菲尔铁塔设计(1889)。塔高310米，成为新建筑美的代表，历史上技术进步的里程碑

彩图182 布鲁斯维克：保龄球设计。根据不同重量的要求在球内用不同材料作填充物，球的外部采用聚乙烯树脂包裹中间木材，并注重球体表面的装饰之美

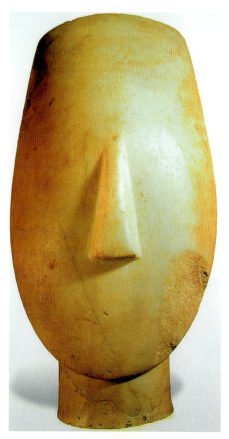

彩图 184　经过精心设计和精美加工的商品在德国商店里显得琳琅满目

彩图 183　基克拉迪斯：偶像头部（前2000）。该大理石雕是基克拉迪斯石工艺的典型代表作品，作品以原始主义美学观念影响了西方一批现代艺术大师

彩图 185　德国印刷学院内部设计强调材料和结构的技术美，从中可以看到后现代主义美学思想的影子

彩图 186　织物在当代设计中利用科技力量，并通过纹饰及其色彩的巧妙处理使之充满温柔的美感

彩图 187　阿保德·索丹诺：为保罗·史密斯春夏手提包设计的广告（1997）。通过影绘手法为手提包广告注入了一股表情化的审美力量

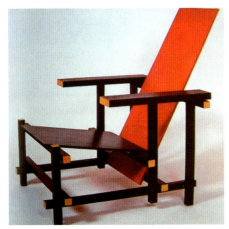
彩图 188　里特维尔德："红蓝椅"（1918）

彩图 189　佳能照相机通过玻璃、皮革、塑料等不同材质的对比表现出既精密，又高贵的现代美感

彩图 190　现代交通工具的设计对美的追求很大程度上取决于"异质同构"的对比表现

彩图 191　现代时装设计充分利用服饰的异质同构使着装后的整体效果在高雅的对比中生辉

彩图 192　阿莱西公司设计的现代果盘，从鸟巢形态上得到美学启示，因而突破了传统意义上的盘子样式

彩图 193　现代 R8 跑车设计效果图。其美学追求完全可以从构思的流动中显示出来

彩图 194　用秩序方式表现设计中色彩构思的流动状态

彩图 195　抽象的图形与抽象的色彩构成了抽象的"音乐秩序"之美

彩图 196　西方国家实验工厂的外观设计,其中秩序美不仅呈现在建筑外观上,而且还表现在色彩配置上

彩图 197　手机系列设计的假定性预想方案,从中体现出设计过程的流动性

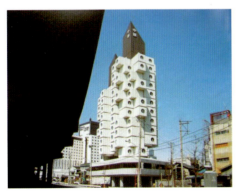

彩图 198　[日]黑川纪章:中银舱体设计(1972)。建筑的真实成果以独特的造型体现出作者超乎寻常的审美构想

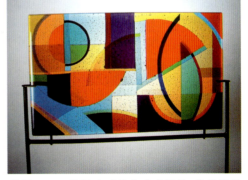

彩图 199　美国玻璃装饰艺术设计,作品将视觉旋律诉诸于抽象的形式,集中表现出现代艺术的审美观念

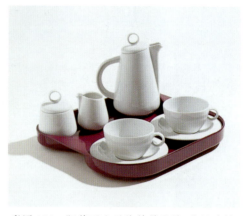

彩图 201　阿莱西公司的茶具设计,作品洗练、精致,排除了装饰因素,是现代艺术设计风格和意志的产物

彩图 200　亚历克塞·布罗多维奇:杂志封面及内页设计(1951)。作品注重视觉基调的律动美感及其张力表现

彩图 202　这款电视机设计受到戒指的造型启发,使之富有生活情趣和艺术意味

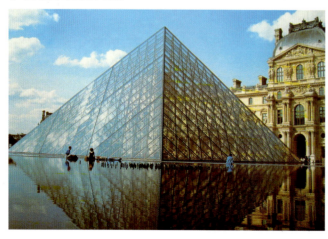

彩图 203　贝聿铭:法国巴黎卢浮宫的金字塔设计(1983-1993)

彩图 204 [美]乔治·契尔尼：泛美航空公司组合展览塔设计（1971）。通过垂直条格思维形式展示出设计中的艺术表现力

彩图 205 特雷·莱尔德：为唐娜·卡兰公司设计的广告（1980）。作品引起人们将人类的创造作为大地丰收的审美意义进行联想性体验

彩图 206 巴伦-巴伦：卡尔文·克莱恩广告（2002-2003）。作品用艺术表现的手法使广告对品牌的传达力度大大加强

彩图 207　杰克逊·伯克：字体设计(1948)。该作品以有效的套色获得了丰富的艺术表现力

彩图 208　[美]艾伦·琼斯："桌子"(1969)，路德维希新艺术馆收藏。作品立足于后现代设计观念，以仿生手法借鉴女人体模型进行设计，个体风格独特

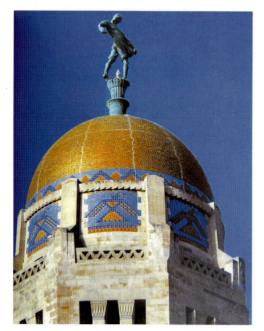

彩图 209　[美]伯特伦·G·古德林：内布拉斯加州议会大厦穹顶设计(1919–1932)。作品充满了从古典主义向现代主义转型的个人风格

彩图 210　[日]衫浦康平："游"杂志封面设计(1979)。作品呈现出轻盈的个人风格和浓郁的象征意味

目 录

总论 / 1

第一章　设计美学的历史成因及其学科意义 / 21
第一节　设计美学的历史成因 / 21
第二节　设计美学的学科意义 / 28

第二章　设计美学多维性视阈下的审美语境 / 35
第一节　设计美学的本体语境 / 35
第二节　设计美学的连体语境 / 51

第三章　设计美学与哲学美学的时空叠置 / 63
第一节　设计美学的本质特征 / 63
第二节　哲学美学是设计美学的基础平台 / 68
第三节　支撑设计美学的语言工具 / 73
第四节　两种美学在时间和空间上的平行叠置 / 77

第四章　设计美学的精神沃土 / 81
第一节　历史轨迹中的西方古代、古典美学思想贡献 / 81
第二节　西方现代、后现代美学流派中的美学思想贡献 / 95

第五章　设计美的合目的性与表现性 / 113
第一节　设计美的合目的性 / 113
第二节　设计美的表现性 / 124

第六章　设计美学的符号特性 / 144
第一节　设计美感的文化符号意义 / 144
第二节　设计美学的表象符号 / 158

第七章　设计美感的形式因素 / 167
第一节　设计形式语言审美的广泛性 / 167
第二节　设计的理念、情感与形式 / 175
第三节　设计的造型与形式美感 / 182
第四节　设计的装饰与形式美感 / 191

第八章　设计中的美感原理与法则 / 217
第一节　引导设计美的两种源泉 / 217
第二节　设计中的美感原理 / 222
第三节　设计中的美感法则 / 231

第九章　色彩设计的审美研究 / 266
第一节　色彩设计的美学语汇及其审美文化疆界 / 266
第二节　色彩设计的审美体验与信息价值 / 273
第三节　观念性色彩语言对西方现代建筑设计的审美
　　　　描述 / 281
第四节　色彩设计的审美价值与主要类别 / 287
第五节　色彩审美设计的创意表达 / 308

第十章　设计美学的本体价值 / 325
第一节　设计策略之树 / 325
第二节　设计的美感现象与设计意志的表达 / 349
第三节　设计物质层面的多样性 / 371

第十一章　设计的流动性与艺术性 / 396
第一节　设计过程的流动性 / 396
第二节　设计作品的艺术性 / 415
第三节　艺术设计风格的美学本质 / 432

参考文献 / 445
后记 / 450

总　论

　　欧洲工业革命的发展导致西方哲学美学不再一统天下。诞生于20世纪20年代西方的"设计美学"（原称工业艺术、技术美学或生产美学）这一新兴美学学科，使纯粹的哲学美学走出了象牙塔。设计美学作为新兴学科的出现，与人类生活愈加贴近，尽管与西方古典美学相比显得非常年轻，然而，将设计上升到美学高度命名和探索，并且出现在世界工业化时代，证明设计美学是人类精神生活和物质生活发展到一定高度的产物。

　　从本质上说，一方面设计美学具有更加宽泛的美学概念，它并非仅仅局限于工业造型设计领域，还应当包含传统意义上的设计现象在内。为此，作为人类设计历史范围内美学现象的研究，许多传统的、现代的、乃至当代艺术在整个设计领域综合而成的设计现象均成为设计美学研究的重要对象。因此，设计美学研究的广泛性和综合性无疑具有新的时代性和现实意义，其中，艺术美的现象成为必要的支撑材料不断丰富着设计美学的内涵；另一方面，设计是一种典型的文化现象，在设计美学思想引导下设计作品必然充满多维性视阈下的审美语境，对于世界各国文化视觉语言的沟通、对话和交流起到人文意义上的促进作用。

　　然而，设计美学作为新兴的美学分支学科，对设计产生的审美作用及其价值已经明显地体现在20世纪以来的最新历史阶段。因此，设计美学理论的创新研究自然而然重点落在了现当代各项设计造物的领域之内。其中，建筑和工业产品设计无疑成为设计美学理论研

究最重要的两大基石。

由于设计美学始终与哲学美学紧密相连,使得它不可能摆脱历史上的哲学观念对当代审美设计的影响。可以说西方较长历史的哲学美学不仅为当代设计美学在学术上作了铺垫和支撑,而且使设计美学在走向科学及其新的物质层面上起到了内在的引导作用。

在西方纯粹哲学性质的美学探讨中,艺术始终成为研究的主体。由于现代设计在发展中受到现代哲学、艺术学乃至心理学等跨学科的影响,使得设计本身在文化的轨道上出现了多向度特征,其中,基于美学范畴的审美评判标准也变得难以确定。因此,多元化、综合性以及后现代种种文化思潮的裂变因素在当代设计美学中也得到反映,成为设计美学鲜明的时代特征。据此,关注西方哲学美学和设计美学的内在联系,将设计美学放到与哲学美学的历史时空中进行研究和阐释,更让我们感受到人类哲学精神始终陪伴着设计美学这一新兴学科的成长。

作为新兴的美学学科,设计美学有其重要的学科意义,这些意义主要体现在四个方面:首先,由于西方工业化时代的进程是在科学技术的发展中实现的,导致设计美学将其框架构建在科学技术和艺术相结合的设计层面上;其次,设计美学将美学的核心放到人类设计活动中,用美的观念指导造物过程中的发现和发明,把一切与人类设计思维相关的造物现象概括于视野之内,以此解释造物与审美之间的内在关系,表现出现代机械生产带给现代设计美学在审美环境上的优越性;再次,设计美学的合目的性成为产生设计功能美的前提,手工时代的造物功能被定位在经验的视觉延伸上,而机器时代的造物功能表现在科学方法的分析、计算和实验之中;除此之外,设计美学的学科意义还体现在指导设计活动向审美化方向发展的过程之中,领先对设计活动进行美学意义上的引导与表征。

设计美学所涉及的范围甚广,诸如功能、材料、科技手段、艺术审美、心理判断以及物质审美诱导和社会伦理、美育,甚至包括城市规划以及各个设计门类的美感研究对象在内,它们共同构成了设计美学综合性的特征与范畴。从设计美学当今的发展现状看,美学与哲学、心理学、艺术学、社会学等学科内容的交叉与综合均成为设计美学系统研究过程中不可缺少的内在基质。应当看到,深入探讨设计美学的目的主要在于有利于当代设计审美化的发展。随着现代科技的迅猛发展以及物质生活的不断提高,与精神生活最为密切的美学观念必须得到相应的改变。所以,设计美学是以物质发展为前提,反过来又将物质精神化(美化),并推动物质向审美深层发展的一门综

合性学科。

设计美学在设计中发生的作用终究以多维性视阈下的审美语境予以实现。中国人一贯主张的美学宗旨十分强调装饰的律动美和智慧的空灵美,这是设计与自然、情感与理性共同交融的深沉显现,是中国哲学和中国美学在设计艺术领域中密切结合的"精神语境"。

西方现代工业化时代以来由设计美学生成出来的审美语境不仅构成了当代设计美学的中心内容,同时也是形成设计美学赖以生存的整体环境。事实上,设计美学系统的审美语境是通过两种形态表现出来的:一种是基于自身的本体语境;另一种是与相关学科相互作用之后的连体语境。本体语境的内容主要包括环境规划设计语境、建筑设计语境、工业设计语境、视觉传达语境;连体语境的内容主要有审美心理语境、审美文化语境、哲学判断语境和实用功能语境。

环境规划设计的语境是一种精神状态的显示,导致设计结果最终产生实际的审美价值。其中最重要的内容是人为环境创造和自然环境营造的和谐统一;建筑设计的审美语境在各个不同的历史时期与各民族上层建筑最显著的标志意义联系在一起,成为人类文化艺术的表征。尤其西方现代建筑设计使建筑形态发生了根本性的变化,建筑设计的审美语境被"简洁的视觉虚无"所取代,反映出工业化时代简明的美学理念以及现代科技的语言风格,构成了现代建筑设计精神话语的新境界;工业设计的审美语境是用机器包围人的语境,在工业化时代的设计语境中可以明显地看到机器和人性产生分裂的情景。工业设计的审美语境反映在造物形态上呈现出三种情形:即:功能支配形式,材料决定美感,美在产品本身的力学结构之中;视觉传达的审美语境在虚与实两个同质不同面的传达世界中展示出各自的优势:一是基于物质层面并运行于真实世界内以各种广告设计作品为主要媒介的视觉语境,二是以因特网为代表的虚拟网络世界所展示的虚拟语境,它们交织、平行,共同履行各自的传达职能,展示出丰富多彩的美感特征;审美心理语境站在设计美学连体角度阐述造物设计中的审美心理功能所感受到的隐蔽世界。从一定意义上说,心理内容形成的审美语境有时比客观真实的视觉语境丰富和微妙;文化语境在设计美学中并非属于孤立状态,而是美学本体中不可缺少的语境扩延,它使设计美学本体意义上的内容更加丰富多彩,在设计判断及其审美过程中将技术文化要素的表现性和视觉张力综合一体;哲学判断的语境最终表现为美学的感性和哲学的理性在调和中达到转化,既表现出强烈的情感成分,又反映出鲜明的价值判断;实用功能的审美语境以设计的物质形态经过人在操作中的和谐程度得

到证实,并受到造物历史空间的限定以及特定时代审美观念的影响。

设计美学的本体审美语境与其连体审美语境形成设计美学完善的审美氛围,将这些生成于设计领域的审美氛围交替地出现在当代生活空间中,就会自然生成出另一种具有系统效应的语境空间。

设计美学的本质特征表现在自由追求物质外观变化和接受精神游戏的现象之上,并非以某种特殊的方式将设计的本质抽出来投射到简单的物质属性中加以解释就能找到完美的答案。当推动设计发展的动力在经济上得到保障后,精神因素的上升使设计有了更多追求自由的可能性,最终让设计在美学的本体范围内显现出"自由精神的象征"色彩。

西方古典美学在历史延伸线上裂变出来的新的美学形态是以20世纪现代西方美学流派为代表的。出现了诸如表现主义美学、心理学美学、自然主义美学、结构主义美学、符号学美学、科学主义美学、存在主义美学、解释学美学等美学流派。虽然这些美学流派的主张与西方古典美学力求追寻美的本质的主旨相违背,但其中哲学思维的成分却依然浓郁。在特定的历史时空中,现代哲学美学将哲学基础用以表明哲学家的主张,使原有的哲学观念和思维形态有所扭曲,作为映衬在现代设计美学背后的哲学美学为设计美学新的观念的建立从表现的可能性上推进到现实性的层面之上,进而形成多元、丰富并且兼有各种哲学流派的美学特色,甚至使现代设计家们常常借助于哲学美学的思维方式为设计作品的开掘与创造显示出哲学的理性力量,使哲学美学成为设计美学最重要的基础平台。由于这种关系,哲学美学历史性地成为支撑设计美学的语言工具。可以说在任何一个时代,与物质生活和精神生活密切相关的设计行为都不可能超越这个时代由于哲学力量所导致的美学观念,为此可以说,特定时代的设计形态在这特定时代哲学观念的支配下会呈现出合乎这一时代的审美造型。例如,在以机器生产为主导地位的工业化设计时代,支撑设计美学思想的语言工具便铸就出一种反装饰的设计模式,说明支撑设计美学的语言工具已成为改变设计美感现象的思想根源及其某一时代的审美倾向。

由于设计美学持久地建立在哲学语言的基础之上,使两者在相互关系下进行着各自不同的逻辑运动。哲学美学追寻对物质世界和精神世界美感现象的逻辑判断和解释,而设计美学注重对物质形态在造型过程中符号逻辑的显现方式,这一方式既解释了世界,也解释了生活。可以说哲学美学和设计美学并存发展的历史过程也是提供人们认识人类美学发展的历史过程。

我们应当看到,西方美学家在美学上取得的精神成果始终在美学道路上鼓舞着一切在今天以美学命名的各种新学说。从设计美学学科建立的根源上看,无疑受到伟大哲学美学家们精神力量的折射。对现代设计美学至今有着重要影响的西方哲学美学思想来自于西方古希腊、中世纪和近现代的美学思想。例如毕达哥拉斯学派(Pythagoreans,约前580-前500)认为音乐美的基本原则在数量的关系,音乐节奏的和谐是由高低长短轻重各种不同的音调,按照一定数量上的比例所组成的。甚至把数学图形,比率或比例挑选出来,看作是美的纯粹的和典型的体现者。鲍桑葵(Bernard Bosanquet,1814-1923)在其《美学史》中对毕达哥拉斯学派的美学作出如此分析:"审美批判所以产生是由于人们真正希望并且相信统一原则可以运用来分析形状、节奏、旋律和有机体的缘故。因此,审美批判的发生在很大程度上要归功于几何科学的初级数学的进步所开辟的前景"。赫拉克里特(Herakleitos,约前540-前470左右)也指出:"互相排斥的东西结合在一起,不同的音调造成最美的和谐"。苏格拉底(Socrates,前469-前369)将美和善联系起来,认为美与善的统一都是以功用为标准,艺术不但模仿美的形象,而且可以模仿美的性格。

设计美学至今在审美表现上证明了源于古希腊以来哲学家们所提倡的哲学美学精神,只有充满哲学精神的审美要求才具有深刻的美学内容。为此,我们应当关注美学自古希腊以来在许多哲学家思想中的形态变化,领悟哲学和美学的丰富联系,充分认识到研究美的本质及其源于这个本质的各种精神现象是推动美学向前发展的主要动力。

17世纪至19世纪西方近代美学分别出现了法国的理性主义美学和英国的经验主义美学以及德国的古典美学。从18世纪开始美学这一独立的科学与逻辑学、伦理学的区分和对立,决定了由康德到克罗齐在西方美学发展中的最大流派的发展方向。

康德(I.Kant,1724-1804)以《判断力批判》一书专门论述美学问题,他的"美的理想意味着一个符合观念的个体的表象,美是一个对象合目的性的形式"的美学观点对当代设计美学有着深刻的影响。黑格尔(G.W.F.Hegel,1770-1831)以丰富的美学思想和庞大的美学体系著称于世。他的美是理念的感性显现,美是无限的、自由的象征,艺术美高于自然美,艺术美显现为无限的整体等美学思想对于今天的设计美学同样具有深刻的指导作用。

如前所述,20世纪西方现代美学出现了许多美学流派,其中分析美学摆脱形而上的思想,强调系统性的比较分析,对艺术品审美特

征的开放性和不确定性的美学研究至今影响深远;以卡西尔(Emst Cassirer,1874-1945)为代表的符号学美学认为符号具有双重本性,它们与感性结合,同时在其中又包含着脱离感性的倾向,人不再生活在一个单纯的物理宇宙中,而是生活在一个符号的宇宙中,语言、神话、艺术和宗教则是这个符号宇宙的各个部分;表现主义美学把审美和艺术活动中哲学思维的实质内容纳入直觉的表现中,一方面体现出社会思潮特征,另一方面体现出艺术的表现风格;形式美学在表现过程中始终成为西方现代最核心的美学内容,也是整个现代西方形式主义美学的核心;以阿恩海姆(Arnheim,1904-2007)、克罗齐(Bendetto Croce,1866-1952)为代表的心理学美学流派试图在美学中通过心理的辨析能力达到对艺术知觉力的升华,并成为现代艺术在美学上努力表现的重要方向;存在主义哲学将探究的思想集中在人的自身,形成和传统哲学在某些概念上的对立,它强调自我、自由、唯一、偶然、本体、可能等;以桑塔耶纳(George Santayana,1863-1952)、杜威(John Dewey,1859-1952)和门罗(Thomas Munro,1897-1974)为代表的自然主义美学,通过哲学思考、科学推论围绕审美事实和经验变成一种科学的、能够用经验加以验证的美学,指出自然性的标准是主观的,而且受人的想象规律所决定,艺术家可以发现一种形式,这种形式因为适合于想象,就寓身于想象中,成为一切观察的参照要点,成为自然性和美的一个标准。设计美学深受上述现代哲学美学流派的影响,其任务是引导设计走向现实时尚,响应科学技术向人类物质变革的幸福召唤。艺术经验的积累与科学方法的借鉴成为设计美学迈向新的辉煌的重要手段。

　　西方后现代美学是现代美学新的延展,出现了结构主义、解构主义、解释学等后现代美学流派。结构主义美学运用结构主义语言学的模式分析研究作品的构成法则,通过客观的结构分析使艺术作品被描述成服从审美目的的多层次结构。注重艺术作品静态的共时性分析,对于现代哲学美学的表现形式起到了深层次的推进作用。这不仅使结构主义哲学美学的形成与其哲学观念的发展基本同步,同时也成为整个结构主义运动重要的组成部分。解构美学是结构主义美学之后的另一种西方现代美学思潮,出现了著名的德里达(Jacques Derrida,1930-)的文本解构,福柯(Michel Fouvault,1926-1984)的历史重写和德勒兹(Gilles Deleuze,1925-1995)的思想重构的新的美学倾向,其哲学宗旨是以思想的力量粉碎一切传统的完整意义上的结构准则。这种观点最明显的特点是将人的心态在思想的视域中不断扩大,让想象力围绕自由的精神飞翔,将美学带

到了与传统美学完全相异的新的美学境界之中。解释学美学直接来自于哲学解释学。德国著名浪漫主义宗教哲学大师施莱尔马赫（Friedrich Schleiermacher，1768—1843）首次将解释学称之为"理解的艺术"，进一步表明精神科学鲜明的主体性是在自然科学相对的活的、运动的、生命的、从低于逻辑知性的感性型概念到逻辑知性同级的生命型概念的进展中展现其自身的生命活力。

后现代美学让人的主体精神从古典主义中走出来，变成超越自然的人的主观心境在各种造物上的反映。其美学宗旨表现出对现代主义单一视觉模式的修正，各种学说得到最大限度的认可，促进了当代美学在新的历史时期的飞速发展，尤其对于现代设计美学的研究无疑增添了新的内容。

除了受到西方哲学美学的理论支撑外，从本体意义上看，设计美学的合目的性和表现性始终成为其核心内容。在西方古典主义时代，美学的合目的性在哲学层面上并没有占据重要地位，美学家们把审美现象看成纯粹的精神活动，认为美的感觉全然来自人的理念世界，将美学排斥到合目的性的范围之外。然而，西方哲学美学的历史精神与合目的性并没有真正绝缘，如果追寻到早期的希腊时代，便会发现，柏拉图（Plato，前427—前347）"美是理念的图式"这一观点实际上从内在的精神层面上强调了精神的合目的性。

设计美学的合目的性和哲学美学的合目的性所建立的精神世界似乎相反。设计的合目的性更加注重操作的现实功能，并将美的焦点浓缩到实用目的上体现出设计的美学目标。顺乎自然地使相关材料、功能合乎实用目的而成为设计美学合目的性的主要内容。

设计美的表现性除了在形式上和纯粹艺术的表现性有相似之处，更多情形属于自己的美学特色。设计运用设计语言造就设计美的视觉表象，并非像绘画属于虚幻的假象。虽然绘画和音乐创作在作品得以诞生的过程中也包含着作者表现的情感意图在内，但试图说明表现精神的内质却是通过作品本身达到的。相比之下设计的表现性在美学精神影响下显得更加宽泛，这种宽泛性一方面在设计领域由众多不同的设计对象得到说明；另一方面由设计本身实用的性质造成的。前者指由设计种类的庞杂和设计规模的大小所形成的复杂状况；后者指设计对象以及设计要求产生的各种变化。无论设计定位如何，设计的表现性却显著存在。

站在设计文化的角度看待设计美学，其符号特性试图向我们解说的内容不是具体设计中的细枝末节。为此，世界范围内设计文化的差异性所导致的模糊性在整体意义上的符号系统中能够得到功能

上的对话可能。例如西方设计对当代世界各国的影响便是通过视觉符号的审美方式获取沟通和理解的。设计美学以符号特性在表象上转化为具体的美感价值,其视觉依据是物象的关系,没有物象在空间转化中造成的样式变化就没有作品表象的美。把表象中的结构关系上升到符号意义上理解,从理论上看属于虚态的感知,并奠定了设计美的符号特性。

从形式上看,设计美学形式语言的表现和历史上美学家们对形式美感的研究无论在事实上还是在设计思想上都有深刻的历史渊源。设计形式作为某种特定的视觉语言有其广泛的意义和功能。从客观上说,指定物品放置在特定位置上,并在合适的使用状态中被人们所欣赏,对于设计物而言,客观形式是决定作品审美的基质,无论这些设计物以其自身的空间状态时刻处于何种所属的位置,在产品自身的结构中总是呈现出一个牢固的结构样式,而这一样式通常被称之为作品的外在形式。

设计形式美的广泛性形成了设计作品在表现空间中的广阔性。因此,从不同的理性和感性层次、不同的外界变化条件、不同的科技手段、不同的生活环境以及不同的审美心境体悟设计产品形式美的微妙之处,不仅能够提高对设计作品的欣赏水平,而且能够更好地培养出一双感受形式美的眼睛。如果说设计的形式侧重于表象,设计的理念侧重于深层,设计的情感侧重于表现,那么,设计的造型则侧重于创作的方法。形式依赖于物体给定的知觉因素,既可通过运动直接获得,又可通过外观推测而知,实际形式和知觉形式都同时存在,但它们有待于形式的完善。不完善的实际形式和知觉形式在其完善过程中只能伴随设计的欢乐与痛苦而不断走向其形式终点。为了得到造型上的非一般感觉,不同的思想立意成为设计形式表现的首要关键。由于造型形式的知觉性质更多地呈现在造物的表象上,它不涉及作品风格的限定性。因此,从作品的不同角度可以拟定出不同的形式美感。

历史上对形式美学理论深层次的研究通常是在哲学和艺术以及将哲学和艺术合二为一的领域中进行的。来自于不同时代美学家们各种不同的研究方法和不同的切入点都是造成形式美学理论在广阔时空中发出智慧之光的内在原因。因此,艺术设计形式的审美在更多情形下是来自于欣赏者理性和感性知识的综合结构。

西方哲学美学追根溯源是在古希腊和罗马时代开始的。柏拉图的理念论还对康德的先验哲学产生过重要影响,直至20世纪后的现代哲学美学诸流派如现象学、存在主义哲学、逻辑实证主义和结构

主义等,以及个体哲学美学家固守的形式概念如胡塞尔(E Edmund Husserl 1859-1938)的"意向",维特根斯坦(Ludwig Wittgenstein 1889-1951)的"图式",海德格尔(Martin Heidegger 1889-1976)的"存在",列维·斯特劳斯(Claude Levi Strauss 1908-)的"结构",这些富于个性的概念都可以在柏拉图的"理念"论中找到对应性的影子。说明艺术的形式在理性的引导下会通过不同的概念对形式的各种视域进行理念意义上的拓展,可以说理念是人类至高无上和永恒智慧的体现。设计理念从设计个体而言,是设计师把握时代命运的一种表现。设计师的艺术修养和文化素质乃至艺术爱好和审美情趣毫无疑问地在其设计作品中得到反映。设计理念的最终体现依靠的是设计形式的表现。因此,新的理念意味着设计新形式在设计过程中的顺利诞生。

设计形式和审美情感的关系不言而喻是一种互动的审美关系。接受者审美情感的发生基于设计作品的表象形式,这是毫无疑问的事实。形式无论在何种作品中都存在两种情感连接的审美迹象:一是作者给予作品本体的创造性情感;二是欣赏者欣赏作品能力所具备的情感基础,两者虽不可能重叠于同一个点上,但由作品审美形式产生的两种情感表现方式始终存在着,并且与作品的审美形式相连接。形式本身是独立的视觉原体,而作者和欣赏者两种情感成分的双重表现共同丰富了作品形式的审美功能。

作为设计作品真正的美感显现应当是在直观的视觉形式之中,为此,借助理性的力量表现出感性形式的震撼是一切设计作品努力的方向。尤其是让形式在生命的跃动中无穷尽地变奏出合乎时代的审美感性已成为衡量设计作品审美感性价值的重要依据。

人类设计中采用装饰的手法进行造物几乎贯穿了整个人类的历史,它像凝固的音乐形式给一切设计作品带来了美的欢乐。这不仅因为无数历史事实已经说明了装饰艺术在人类生活中的存在价值,而且还使我们感悟到装饰文化成为推动生活迈向精神繁荣的基本保证。西方新艺术运动的美学观念将装饰形式限定在婉转自如的曲线形态中,使装饰的主旋律在当时西方人的内心世界获得了富于活力的提升。在现代主义否定装饰的历史时期,装饰形式的视觉内容总是彼此冲突和相互更替,在这冲突和更替的另一面,人类创造装饰的历史事实却始终包含着人类文化生活中各种设计美的视觉内容,并且充满着装饰形式秩序所表达的不可磨灭性。英国理论家大卫·布莱特(David Brett)指出:"装饰和美化的功能之一就是梳理、稳定杂乱无序的知觉世界,使我们与所处环境的临界区域以及我们与他人

身体的临界区域更加清晰明朗。"所以设计美感的形式因素离不开装饰艺术表现的审美智慧。

事实上,设计中的装饰表现形式在人类早期形成的视觉模式中有其自身的发展"文脉",这种"文脉"关系一方面反映出人类早期对视觉审美的需要程度,并由此表现出设计文化的心理结构;另一方面作为设计元素在视觉结构中能找到一个最恰宜而简洁的表现模式予以设计意义上的定格。装饰模式是装饰形式赖以生长发展的精神土壤,仿佛宇宙在哲学家的心中是"一"的模式那样为丰富而伟大的思想具备了万般孕育的可能。为此,理想的装饰模式是丰富装饰形式的精神发源地,而装饰美感及其层出不穷的装饰形式之美将会源源不断地迸发出来。

装饰纹饰是人类设计领域不可缺少的审美元素,其中饱含着激起人们为之向往的审美情感。由于装饰纹饰属于人类创造的心智产物,因而并非再现客观的状貌就能获取审美的理想。确切地说,对于装饰艺术而言,美感的产生主要基于客观却又超出客观的那种主观创造成分的表示。在装饰纹饰的审美过程中,由于很大程度是建立在感性基础上的,因此,作为人和物这个主体与客体间的关系显然是物质美感引起人的知觉、心理愉悦反映的关系。在人类数千年的装饰史上,人们更为熟知的是,装饰纹饰主要植根于各个国家自己民族的土壤成长和发展起来的(也不排斥相互影响),它既是设计本身,也是设计文化价值体现的重要方式之一。

设计思想和设计产物成为设计美学不可忽视的两大源泉。首先,设计的美学思想能把艺术从肤浅的状态中带向纵深,能让形式穿过遥远的空间达到理想的境地。广阔的客观所见既可作为设计美的客观源泉,也可作为设计行为的直接诱因。其次,设计产物作为设计的结果,它是设计美感与诉说的全部终结,其本身具备了客观性,然而经过思想渗透的产物却很难直观到我们称之为客观原形的东西。因之,客观源泉的确切含义只能是设计家对来自客观形式因素的感应。据此,设计产物又有可能迅速成为自己或他人一种十分需要的客观源泉的一分子。

设计美学不能囿于对现代工业产品设计的研究,也不能仅仅只关注当代审美思潮在设计活动中的影响和变化,还应当加强和重视设计美学基础理论方面的探讨。这种情况对当代设计美学教育来说尤为迫切。而设计美学基础理论的核心内容是美感原理和美感法则。从原理方面看,设计美学首先涉及的是对比原理。从理论上阐释美的对比它具有绝对性,可以说凡是成功而优秀的设计作品总是与那

生动多姿、强烈对比的精神活力密不可分。当代设计注重不规则对比美感的探索明显受到西方后现代主义美学思想的影响。设计艺术在视觉表象上的审美变革显得最灵敏的便是不规则对比这一可变性最强的美感原理,它揭示了半个多世纪以来为之产生共鸣而不断探求新的美学品位的心声,显示出后现代美学观念的突破与进步。

和对比原理相对应的是设计美学中的统一原理。从本质上说,统一是设计对作品整体美感把握的主要方法和意图,它在很大程度上注重秩序美的安排,成为作品整体美感调控的重要规律。统一美感原理强调秩序性以及对称形式的结构处理,使之表现出整体意义上的序列节奏。对设计统一原理的美学研究应着重从"统一的相对性与整一性"、"设计美的统一机制"、"形态与色彩统一机制的表现方式"以及"张力与简化统一机制的表现方式"这四个方面进行才能得到全面阐释。然而值得注意的是,站在审美立场上揭示对比和统一原理不可忽视两者在设计中的有机合一。我们知道,对比和统一最深层次的美学意义来自于哲学上的辩证对应,这种对应性使之成为不可分离的一对范畴。对比美感的适度性离不开统一原理的限定,反之,统一原理的整体性需要对比中的生命力。

法则和原理相比显得更加具体和感性。设计中的美感法则大都以成对范畴出现,它们一方面由具体方法使设计中的美感形态在相对范畴中得到视觉上的审美完善;另一方面可通过其范畴的对应关系确立作品的审美特征。设计的美感法则主要有:对称与平衡、韵律与节奏、渐变与突变、单体与衍化、分割与比例、分解与重构、无理与错视、综合与统觉。

此外,空间表现、动势表现和立体感表现这三种特殊的表现方法若能运用得当,便能使设计作品获得极佳的审美效果。例如,就平面空间而论,它为设计划定了一个在独特的二维平面空间范围内表现各种空间美感的可能性,为此,它具有真实空间所不具备的单纯之美。当一个形态的原有位置不复存在时,便产生了空白或空间概念,从设计意识中将空间概念逐步拉开,就会出现浅空间、适度空间与深空间的不同美感。动势法则带来的美感更是奇妙,当我们看到大自然中的雪花飘舞、鸟儿飞翔、鱼儿跳跃、涟漪荡漾、瀑布倾泻或者骏马奔驰时,我们的心就会追随这种令人欣赏的动感而去。动势设计常常利用形态之间的穿插和"破坏"造成动势美感的条件。用立体感法则进行设计可打破平面视觉的局限性,它在设计中形成的美感实则是由物理现象中多面体相互组合而成的视觉形态予以确证。因此,在艺术设计中的立体感表现,可打破平面限制使形态在类似扭曲的

力的作用下产生不规则的变异，这样的立体感除了呈现视觉上的美感之外，还能帮助我们找到超越平面的视觉深度，为设计的视幻效应增添艺术的魅力。

尤其在当代设计领域，人们已经清楚地看到了色彩的巨大作用。这种作用当然是指与精神需求直接关联的有关生活中各种设计物的色彩美感作用。色彩在设计领域的不可或缺性给现代色彩设计的职业化铺平了道路。例如在20世纪60年代的欧洲就已经出现了专门的色彩设计家。至今各个国家对流行色的研究和实施更是不遗余力。可以说色彩的审美属性在当今任何一项设计活动中都倍加重视，因此，设计美学的研究内容不应当遗漏对色彩的审美研究。

如果细心察看，我们不难发现色彩具有丰富的语汇特性。研究色彩设计的美学语汇，事实上是努力寻找色彩有关美学性质的语汇特色，使我们理解到设计活动中运用色彩设计手段以增强作品审美外观而构成的色彩关系。这种关系多以色彩的群体姿态出现。色彩设计的美学语汇其核心意义必须基于设计作品及其设计过程体现出色彩语汇的设计性，而设计性的含义表明各种要素被纳入设计的要求之中使作品呈现出设计的意象美和形式美，并且由其整体意义上的审美特性反映出色彩设计美学语汇的基本指向。色彩语汇的审美性质对设计作品的审美表述并非笼统，例如色彩设计的信息语汇强调色彩设计信息意义上的审美特征；而色彩设计的象征语汇是由某种语义通过视觉思维的转换而达到其美学价值，使处于特定状态下的色彩现象变现出"非本位"的色彩意象，帮助观者澄清色彩以外所要意味的非视觉的审美内容；此外，色彩设计的功能语汇重点关注功能上的表现问题，并结合当代的高科技含量，使色彩设计的功能语汇向精致、巧妙和雅观的审美方向渗透。如结合微电脑控制的色彩功能标识、未来交通工具的把手和指示器、各种车型的指示灯和尾灯的色彩设计都是借助色彩与光的变化在审美创造的同时显现其功能的价值。

用形象语汇一词概括色彩在设计活动中的视觉现象具有更加重要的意义，它提醒我们不能把色彩放在孤立的位置上加以理解与运用。色彩设计语汇的表现性和色彩设计的整体形式有着密切的联系，而对色彩语汇美感角度的塑造意味着色彩语言审美设计在其方法上的重要体现。

色彩设计作为视觉文化形态与生活保持着最亲密的关系，而设计活动的普遍性说明人类生活对审美化的期望似乎是一种与生俱有的天性表现。充满着现代审美文化特征的色彩设计和其他所有的设

计要素一样在设计中愈加走向综合趋势,使生活形态与艺术形式之间的边界变得模糊起来。在现代美学影响下,色彩与其它艺术一同跨越了传统的文化疆界,进入更加现实、兼容而又综合的新的文化疆界的内部。诚如美国实用主义美学家杜威所认为的那样:"艺术的独立恰恰就是生活与艺术的结合,真正的艺术绝不是以取消人的正常趣味和活动为代价,而必须使这些趣味和活动得到非同寻常的满足,只有通过生活向艺术境界的攀登和靠拢,才能达到一种审美文化。"色彩在现代设计领域的创新实践打破了中外传统精神内部封闭的文化壁垒,正努力朝着全球性文化艺术复兴的审美轨道飞速迈进。

研究色彩在设计中的审美体验意味着在其设计过程中将设计家的主体精神贯穿其间,使作品的精神力量向视觉感染力的方向转化,进而提高设计作品的美学价值。伽达默尔(Hans Georg Gadamer, 1900-2002)认为:"审美体验中的'体验'这个概念出现得很晚,它是到 19 世纪 70 年代才由狄尔泰(Wilhelm Dilthey, 1833-1911)加以术语化的。"而色彩的体验在设计中的表达形式是多种多样的。在公共色彩设计中,达到平和的环境是色彩设计追求的重要目标,尽管现代设计的纷繁多变让色彩在设计中所扮演的角色也呈现出多变的状态,但设计师们对公共环境的色彩要求仍然有一个平静的视觉愿望。应当看到,色彩设计的审美体验并非依靠科学实验就能把握其规律,因为色彩在人们的心理评判中难以达到统一的见解。康德曾经指出:"一切僵死的合规则的东西(它接近数学的合规则性)本身就含有违反鉴赏力的成分:它们不能给予观照玩味的长久保持,而是令人无聊乏味。相反,那种能使想象力自动地合目的地游戏的东西,却使我们感到时时新颖,对它流连不疲。"席勒(Johann Christoph Friedrich von Schiller, 1759-1805)也说:"美是形式,因为我们观照它,同时美又是生命,因为我们感知它。……在它赋予外在生命的形式中显示出内在的生命。"

色彩设计的审美体验和一般色彩的审美体验有明显区别,前者直接将色彩在审美体验中获得的感觉经验和设计特征积极融合于色彩设计作品的整体印象中,并深深感悟到色彩在设计中的不可替代性,因此,在色彩设计审美体验的因果关系中充满了色彩感性和理性的双重特性;而后者只是指一般色彩的审美体验,或者说仅对色彩在独立状态下的审美观照。这种被体验的色彩状态只限于对色彩感觉性能的直接描述,以及将这种描述的视觉内容反过来印证色彩的理论知识。

从某种意义上说,色彩也是最有趣味的信息。强调色彩设计的信息价值,并不排斥形态和结构在传达中对色彩信息整体化的协调作用,相反,色彩作为某种特定信息的传播载体,必须借助形态和结构的连接才更为有效,因为色彩不是孤立的绝缘体,它要在形态配合的情况下真正发挥属于自己的视觉表现作用。在更多情况下,对色彩设计信息意识的把握是通过艺术性很强的色彩设计活动进入生活空间内的审美焦点阵地,然而这个焦点并非是生活中的绝缘体,而是生活空间中色彩秩序化的视觉信息。研究色彩设计的信息价值意味着肯定色彩在设计中的审美价值。色彩在没有进入设计领域之前可看成是物理事实,一旦进入设计家的思维之窗就自然成为顺应设计观念的审美事实。这是人类探索信息资源和创造艺术审美的本性所在。

色彩和美学的紧密连接直接反映出现代审美观念的指导作用。因此,观念性色彩语言对西方现代建筑设计的审美描述体现出色彩设计的现代意义。当历史的脚步跨入现代之后,西方建筑设计师们对建筑的概念有了全新的认识和变革的冲动,他们用更加贴近于现代生活的色彩话语对建筑设计作品进行新的阐释。例如,法国著名现代建筑设计家勒·柯布西耶(Le Corbusier1887-1965)1950—1954年在法国东部浮日山区设计的朗香教堂、意大利著名现代建筑师伦佐·皮亚诺(Renzo Piano)和英国建筑师理查德·罗杰斯(Richard Rogers)在1972—1977年共同设计的法国现代艺术馆蓬皮杜中心、1999年由奥尔索普(William Alsop)与斯多莫(Stormer)设计的英国佩克汉姆图书馆和媒体中心都是典型的观念性色彩在物质载体上表现出来的案例。这些现代建筑色彩的审美价值所体现的不是单一的价值,而是人在世界中存在的确证。表明西方现代建筑色彩表现的精神力量和深层次审美价值的本质并非来自色彩本身,而是来自于西方特定历史时期建筑艺术的时代感召和设计师现代哲学美学的创新观念。

色彩设计的美学价值反映在设计活动中,使得任何具体的设计作品因为有了色彩要素的参与而变得更加完美。然而从终极意义上看,色彩设计不能摆脱商品经济的价值痕迹。并且通过不同的类型进行表现。

色彩审美设计的创意表达可通过感性色彩与理性色彩在主观设计中的美感升华进行描述。在色彩创意中,一切主观设计的因素对于色彩美的传达来说都非常必要,尤其是用创意的思维捕捉色彩美感可通过色彩与视觉审美意象的表现及其精神力量的贯穿、色彩构

合的抽象性表现与图形张力的美感推导、图形韵律与色彩的"音乐美"、色彩设计与抽象图形相结合的创意美以及色彩情感意蕴与艺术审美需求这五个方面来完善。我们说色彩情感意蕴的表现属于审美观照的深化,其触发点往往与客观事物对我们引起心理联想的事实十分相关。因此,色彩设计唤起我们情感意蕴的内在基础是对人的心理情趣的开发所致。

把理念从哲学美学的精神世界移至设计美学的本体价值,不难发现,其设计理念必然从手工文化和机器文化中形成两个不同的世界。关注传统意义上的手工艺理念,便不难看出三个明显的特征:①人性与物性的模糊性统一;②强烈改变物象的愿望导致装饰的出现;③个体化的遮蔽性。机器文化的设计理念与此相反,它带来了人类造物史上改变传统手工理念的新契机。严格意义上的工业设计开端于20世纪30年代国际主义风格兴起之时,处于这样的形势之下,工业设计的职业化在美国形成,功能主义在斯堪的纳维亚国家确立,各种现代主义的设计活动在欧洲兴起。尤其是划时代的第一所工业设计教育机构包豪斯在德国成立,使工业设计真正成为独立的学科,而现代设计美学这一学科正是伴随着工业设计学科的出现与发展而逐渐明晰起来的。因此,现代设计美学的理念势必与工业设计的审美要求同步。

显而易见,工业产品设计在美学上反映出来的面目和手工时代的造物理念绝然不同。20世纪30年代国际现代主义工业设计运动在欧美盛行时所极力主张的功能第一、形式第二以及提倡新艺术、新材料并反对传统的美学思想最终为设计美学确立了三个重要的美学原则:产品形式受其功能的支配;材料本身的个性是决定美的重要因素;美在产品本身的力学结构。这些基于机器文化的设计原则导致设计的美感现象在设计结果中表现出新的物性,也使人们面对机器文化试图寻找出新的设计物的审美评价的标准。然而,无论如何其审美判断和评价的标准在新的历史时期让人为的因素占据了新的地位。由此不难看出,设计的审美现象必然紧随历史的脚步始终在人为的审美标准下被肯定或否定。

工业艺术设计的审美时延问题是当代设计美学不可忽视的重要问题之一。站在设计美学的立场上研究工业艺术设计的审美时延,实则要求关注工业产品艺术设计本身的序列形式,研究观者对其审美过程所耗费的精力和时间量度。当20世纪初期欧洲工业设计进入国际现代主义以后,科学的功能美被强调到了艺术设计的首位,其审美时延也随之被缩短到最低限度。这和设计家沉醉于纯粹功能主

义的思想不无关系。审美时延作为一个抽象的美学概念虽然有其自身的流变特性,但将之用于艺术作品考察的依据,有利于观者审美判断的准确程度。

对于审美时延,20世纪30年代美国数学家伯克霍夫(George David Birkhoff,1884–1944)为现代工业产品的美度作过数学的探索,得出 $M=O/C$ 的数学方程的审美公式,即 O 为秩序性,C 为复杂性,M 为二者之商(审美度)。这一公式在相当一段时期内被确认是因为能吻合当时的审美要求,能从简洁、明快的产品设计形态中找到相应的理论根据,然而仍然缺乏权威性。原因是无法解释历史上不同风格的艺术品。因为审美的问题并非全然凭科学的公式就能替代,它必须要考虑人的情感因素。此外,装饰、材质、形态、色彩、结构和功能等因素都和审美时延直接有关。研究工业设计中的审美时延更要认识到工业艺术设计是人类把握自身与外界取得精神和谐的审美文化标志;其外在序列形式是一个通向审美变革的开放系统;其技术与艺术的诸因素构成了审美设计的有机体。

在设计美学领域,解读设计作品美感现象能力的提高在任何一个审美者个体身上都具备了良性的复杂因素。事实上,美感和一般感觉属于不同的两个概念。高尔泰在《论美》一书中指出:"感觉有其主观方面和客观方面,但美不等于感觉。感觉是一种反应,而美是一种创造,就感觉的内容来说,是客观事物,而美的内容,是人对客观事物的评价。没有了感觉,物体和它的现象属性依旧存在,但是没有了美感,美就失去了自己。"在当代设计界的内部,设计作品变成种种具体的审美信息进行传播,借助这种传播的条件,人们可以从不同的审美感受中获得同样的信息,从这一意义出发,设计美感现象的复杂性不仅属于设计美学的广阔现象,同样也是促进设计的丰富表现和转化设计信息的重要手段。

现代设计和传统设计相比,其最大特点表现在设计的专门化和程序化上,因而造就出专门的设计家和工程师,他们将设计思想和审美趣味建立在牢固的科学和艺术相结合的基础上。因此,设计师从其作品中表达自己意志的方式与纯粹的艺术创作有所不同。从某种意义上说设计师的意志能够决定设计作品的审美走向,同时意味着在时代风格的最前端拥有最富于审美情感和自由个体的活跃性。然而,其作品往往与接受者之间形成"曲解"态势,说明设计师的审美意志和接受者审美态度之间的矛盾最终成了作品的障碍,而缓解这一矛盾或消除这一障碍的方法只有逐步通过艺术设计的审美教育才能实现。

强调设计美的人性化从某种程度上反映出人类共同的审美愿望。对设计美的人性化理解可通过整体和局部两方面取得。整体的设计美让人们明显地觉察到人与自然以及人与人的和谐关系,在作品中能够看到洋溢着人类文化知识的各种信息以及自然赋予人类的恩赐;从局部方面反映出来的设计之美表现出对人类弱者的关怀以及对有益于人类自身灵魂境界的提升和塑造。无论是传统设计还是现代设计,都是围绕着人的更新的需求而进行的新的造物活动。正是为了人性的揭示,设计才有超越现实美的存在,进而让作品衬托出人性美的可贵之处。由于设计能充分地揭示人性,从设计作品中注重把握人的审美心态便成为当代设计重要的哲学美学主题以及设计美学的理论课题。可以说关注和实行人性化的设计便意味着在充满设计的生活中释放出更为真实的美,这种美除了设计作品的外在形式之外,还有引起人们内在心理愉悦的其他因素,例如真的因素和善的因素。而这些相关因素在某种程度上作用于美的显现,使设计产品在生活中处处起到慰藉人心的作用。

当代审美设计的文化态度要求我们在处于设计文化氛围中的科学主义和人本主义相互冲突中作出选择。当20世纪西方人道主义思想涌起的时候,人与设计的矛盾以其极端功能主义的面目表现出来,于是,那种对具体产品设计的局部视野随之被扩张到整个人生的审视之中。为了解决现代化机器生产对人性分裂和异化的现实矛盾,西方设计家们设想把工业设计的前景扩展到所有的人造环境。强调环境不仅是由机器、设备和产品构成,而且是由人以及人的活动所构成。但是仅仅在由机器起支配作用的限制中,设计始终无法顾及人类文化个性差异的发展,以致不可能从根本上全面揭示人的美好愿望及其创造能量。为了维护人类本质的时间性被用以探索哲学人本主义的新位置,从艺术与审美之中凝聚与唤起新的道德要素的设计意识成为当代设计重点思考的新课题。因此,要缓和或者逐步从根本上解除这种矛盾,最现实而又可靠的办法应当站在艺术审美的立场上寻找人在当代的道德基础。而基于这种基础所涉及的内容主要有外在生态环境的艺术化处理与内在的以人直接参与创造的艺术实践活动。有意识地加固这一基础,就能更好地协调和摆脱设计缺乏人性化的困惑,让设计清醒地从人的异化中走出来,并促使设计文化达到向人性"回归"的目的。

当代设计美学除了研究人在设计中的主体性以外,设计物的显现终究被视为设计意念的载体。然而,物质的技术美并非仅指单纯物质技术的加工,而是指更广泛地通过人类智慧的创造行为使物质

在各种技术手段的变更之下呈现出符合人类自身需求的使用目的，以及对人的视觉产生的美感及其对人的心理产生的愉悦感的整个创造结果。为此，一种造物的创造可调动各种技术成分的配合。一方面在其表象之中通过直观的方式欣赏到这件设计物的美感；另一方面可通过这件创造物直观到人的审美本质。

在设计美学中关注现代设计领域的物质材料和历史状况以及美学属性，目的在于懂得这些物质条件造成的设计变革不仅具有历史意义，更重要的是具有美学意义。为此，将物质现象视为属于设计意念中的载体就会对这些物质表象的变化和感受进行新的审美评价，进而看成设计意念中最为有效的美感对应物。物质的技术美对于设计来说更多地是对制作设计产品中的技术性的强调，在其强调过程中往往充满了许多艺术性的审美趣味。因为从实际意义上看，凡是出现在设计作品中被我们称之为设计美的东西必定也存在着艺术美的成分。

在设计中注重"表情化"的处理成为当代设计美学始终强调的重要方面。它要求设计师设法通过设计对象的外部条件和因素揭示出作品的精神面貌。为了达到这一目的，设计的造型、结构、色彩以及材质等诸因素的综合运用便显得特别重要。因为表情化的印象就是由这些因素联合而成。没有价值的"表情"所呈现的信息是一种"负态"的信息，这种"负态"的信息只会削弱作品的美感度，给作品带来不利的影响。由于设计作品的外观带给我们表情化的效应常常表现为无声的意会，而这种意会虽不属于直接对话，但在设计作品表情的背后却深藏着设计师默许给观众的审美意志，关于这一点，我们可以在古典艺术设计和现代艺术设计的相互比较中看得更清楚。

在设计中强调异质材料的对比可使作品产生不平常的美感。尤其是立体物的设计，框架结构是其内在的骨骼。犹如房屋的设计，其中廊柱便是这框架结构最真切的例子。中国古代房屋的建造极富特色的地方是柱、墙分开，使得框架与墙体在视觉上形成材质上的鲜明对比。

设计过程的流动性表现在设计构思的流线状态、设计美的秩序化表达和设计美的假定性以及现实性中（其中还包括抽象的律动）。设计的构思往往在变化中不断得到调整，为此，它呈现出流动的线性状态；设计的秩序必须围绕人的审美心理展开其美学职能，而情感的起伏反映在设计中会打破平静的秩序，进而在沸腾的视觉旋律中激起美的浪花，这说明设计的视觉秩序、人的心理情感与设计秩序的要求息息相关。此外，从本质上说，假定成为创造的先行步骤，而设

计艺术中的假定性必然充满探索的意味。

　　设计作品的艺术性体现在设计的艺术因素、艺术表现方式以及设计艺术与设计美感的丰富内容中。设计和艺术一样在表现美的同时事实上也通过美的形式达到使用方式和心理结构上的自由度,为此美就成为自由的象征。设计的艺术因素还常常反映在趣味的表现上,导致设计的夸张、变形、声音、动感、色调、转换、变异、隐蔽、透明等视觉现象的产生。设计趣味的表现可以松弛和调节人的精神情绪,给作品带来可爱、生动而幽默的联想。设计艺术中的趣味感往往与作者的创作思想紧密联系,使作品以调侃的姿态变成某种尖刻的话语形式或者锐利的思想形态进而丰富作品的意境之美。

　　从设计美学的风格角度看,艺术设计风格的美学本质主要表现在艺术设计的结构变奏与风格的关系之中,具体地说,表现在艺术设计中的个体风格与时代风格、艺术设计风格的象征性表现之中。设计作品的结构变奏给作品形式带来音乐美的效能,并且使之趋于风格化的表现途径,这些结果并非在没有思想基础的前提下就能获取。在设计艺术中,空间形态成为设计师尤为关注的创意成分,也是视觉结构审美变奏的重要条件。如果从结构与变奏的角度考察艺术设计的风格,实则是将设计作品的风格特征放到动态过程中验证,以使风格最终变成各种具体美的凝聚之点。

　　象征是一种由假设带给人类的满足。在首先获取假设的过程中,抽象成为最合适的表达方式。由于抽象具有和客体保持一定距离的心理间隔特性,形成的空间余地对人类在改造世界的活动中达到可变性和协调性的存在。为此,设计美学从形而下的角度将美学的感性对准各种时态的表象,并且时时关注这些表象的变化,将之用艺术设计的手段转化成具有一定心理间隔距离的抽象符号,进而达到美学意义上的协调效应。正因为抽象和假设性的手段对艺术设计的理想表达具有超越客观的能力,使所有现代设计艺术不由自主地充满了象征美的色彩。

　　毫无疑问,设计美学从理论高度带给当代设计的作用和意义集中体现在基于哲学观念之下的美学理念及其表现手段与造物的形而上和形而下之间的对应关系中,这种对应关系是严肃的、理性的,更是感性的。在西方数百年以来采用工业设计手段对各种产品开发的社会环境中,理论先导总是对具体造物形式产生决定性的作用。然而,指导设计实践的理论思想并非无缘无故就能诞生,它须受到哲学审美思潮或前人思想影响以及设计运动的推进才会结出理论成果,这一情形在西方一系列工业化设计运动中清晰可见。

设计美学的理论指向既是历史性的也是运动性的。我们难以用不变的思维模式准确地解释现当代设计的审美走向,然而我们却能围绕历史经验、设计活动和生活方式捕捉和总结那些经过历史事实证明了的审美现象,并在这些现象的背后探索其美的规律和方法。

时至今日,通过创造者和欣赏者思想形态的互动而不断实现种种造物形态的创新设计,设计师和消费大众之间的协调关系在新的审美观念中得到磨合。因此,设计美学这一年轻的学科通过人类的设计组织、社会团体以及设计师和消费大众个体间的共同努力使之逐步显得丰满和充实,并且在此基础上获得对当代设计发展更高意义上的审美认同。由设计美学揭示出来的种种价值不仅寄托着时代、社会和个体理想的精神愿望,而且表明了全球范围内审美文化交流、对话的新趋向。

第一章　设计美学的历史成因及其学科意义

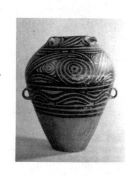

第一节　设计美学的历史成因

设计美学作为专门的美学学科问世，是在 20 世纪 20 年代。这一学科之所以诞生在人类的现代史上，除了和西方近代资本主义工业发展有直接关系之外，首先有其自身的历史渊源。我们知道，人类的技术、艺术和人类的历史同样古老。恩斯特·卡西尔（Ernst Cassirer，1874–1945）在《人论》一书中说："人的所有劳作都是在特定的历史的社会条件下产生的。"[1]当人类在原始时代学会钻木取火或者使用简单工具时，技术的步履和审美的意识就渐渐明晰起来。可以这样认为：原始时代最早的劳动技能已经萌发出最早的审美意识。原始人磨制骨针、项圈、手镯，烧制各种带有动物图案的陶器；在洞窟内部的石壁上刻画各种动物和人物形象，这些创造性的劳作都证明了人类在其幼年时期不断追求技术完善、追求美的意识心理成为直接提高和发展人类创造性技艺活动的内在动力（图 1–1、图 1–2、彩图 1）。著名德国艺术史学家格罗塞（Ernst Grosse，1862–1927）在研究人类早期美学意识时指出："在每个原始民族中，我们都发现他们有许多东西的精细制造是由外在目的可以解释的。例如埃斯基摩人用石硌石所做的灯，如果单单为了发光和发热的目的，就不需要做得那么整齐和光滑。翡及安人的篮子如果编得不那么整齐，也不见

图 1-1　西班牙阿尔塔米拉洞穴画 野牛

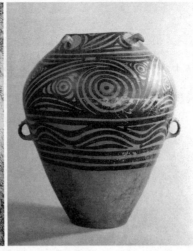

图 1-2　中国新石器时代漩涡纹彩陶瓮

得就减低它的用途。澳洲人常常把巫棒削得很对称,但据我们看来即使不削得那么整齐,他们的巫棒也决不至于就会不适用。根据上述情形,我们如果断定制作者是想同时满足审美和实用上的需要,也是很稳妥的。物品固然要合实用,但也要有快感。"[2]由此可见,人类早在原始时代与自然搏斗、抗争的历史中就按照自己所体会到的美的规律来劳动、制作产品和从事艺术创作,因而开创了自己的世界,美化了自己的生活(图1-3、图1-4、彩图2)。

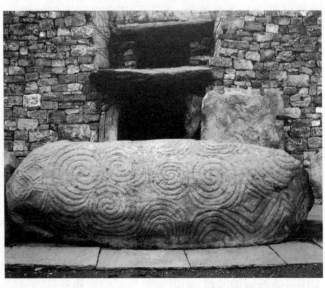

图 1-3　神人同体的宽口瓶,保加利亚西北出土(前6000),高25cm,现存佛拉查地区博物馆

图 1-4　纽格莱奇陵墓入口处的装饰石块(前4000),石上的装饰痕迹凌驾于天然材料之上而满足人的创造的审美愉悦

直到古代社会,无论希腊、埃及还是中国,艺术和技术在创造者的眼中具有同等重要的价值,他们界限不分,两位一体。如古希腊文 Tekne 一词既表示艺术,也表示制作和手工。"在希腊和罗马人那里,没有和技艺不同而我们称之为艺术的那种概念。我们今天称为艺术的东西,他们认为不过是一组技艺而已,例如作诗的技艺。……艺术基本上就像木工和其他技艺一样,如果说艺术和任何一种技艺有什么区别,那就仅仅像任何一种技艺不同于另一种技艺一样。"[3]正因为这样的原因,古代造物之美在创造者的意识中是和造物的技术因素紧紧地连在一起的,这就使得人类古代社会的造物过程将技术意义和今天人们认为的艺术意义集于一身,这种融合是历史的自然,其情形在人类最伟大的建筑艺术中尤为明显。如古希腊的帕特农神庙,古埃及的金字塔,法国的凡尔赛宫,中国古代的故宫建筑群,无不证明了世界范围内古代能工巧匠们一方面以极其高超而聪明的才智使艺术思维尽可能推动技术成果的发展;另一方面将技术水平充分运用于艺术创造形式,使艺术和技术因素相辅相成,互为发展而延伸(图 1-5~图 1-7、彩图 3、彩图 4)。

然而,人类历史的发展最终使技术和艺术朝着各自不同的方向分化开来。关于这一点,欧洲工业发展时期的历史提供了最明确的答案。在 16-17 世纪欧洲手工业生产方式局部瓦解,资本主义大机器生产方式发展起来时,技术在新兴的资产阶级生产关系下促使各门科学有了明显进步。如自然科学的发展提供了实验所需要的技术

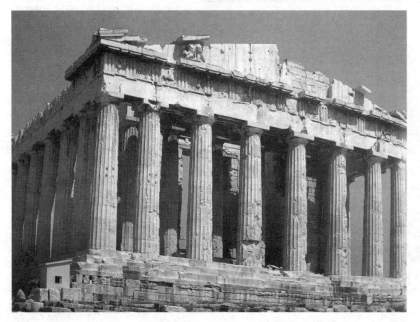

图 1-5 希腊雅典帕特农神庙(前 450)采用多里奥式的建筑风格造型,各部分比例协调匀称、优美

和设备,并由此推动了技术的进一步发明(如纺织机、蒸汽机和炼钢机的发明)。这种情况反过来又促进了同类技术的迅速发展。至18世纪中后期,欧洲的工业化日益咄咄逼人,英国首先开始工业革命,社会上出现了工程师这一技术家新层次。其他如法国等资本主义国家也已从手工业生产时代进入到大机器生产时代。这些史实表明欧洲资本主义工业时代已经揭开新的篇章,此时,资本主义大工业生产迅猛发展的浪潮冲击着技术和艺术,使之加剧分裂的现象给社会带来了无可避免的弊病。如资本家一味追求利润,机器产品既不讲究实用,又不注重外观美的设计,产品造型形式几乎割断了和传统手工艺的一切联系。其混乱状态不仅激起了当时欧洲消费者的不满,而且还引起了艺术家的反感和社会学家的忧虑。

西方工业化时期技术和艺术两者分化的现象导致艺术领域出现了新的局面。我们知道,欧洲17-19世纪的艺术发展经过文艺复兴运动的推进,艺术领域也受到很大的刺激,相继出现了许多像凡尔赛宫那样的大型艺术陈列馆、美术馆和展览馆。当时除了少数为宫廷王公贵族服务的绘画或雕塑以外,许多艺术家所展示的艺术才能与社会上新的需要相结合,一些大规模的艺术实践活动在促使艺术本身从根本上发生了变化的同时,迅速生成出两种不同的艺术倾向:一种倾向是风格纷呈的艺术流派导致艺术研究机构的不断诞生。如1646年法国巴黎创立绘画、雕塑科学院,同年成立美术展览馆,从事各种艺术流派的研究工作;1768年英国在伦敦建立皇家美术学院,其中设有绘画、雕塑等艺术研究机构。另一种

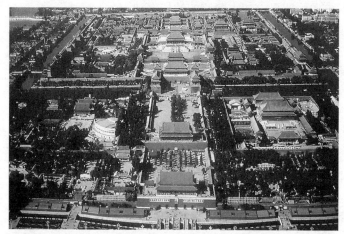

图1-6 中国故宫建筑是中国明清两代的皇宫建筑,始建于永乐四年至十八年(1406-1420),成为中国现存最大最完整的古建筑群

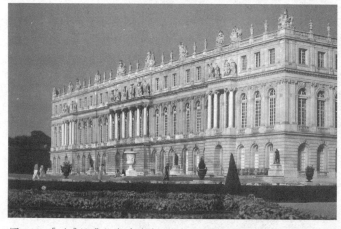

图1-7 [法]巴黎凡尔赛宫(1661)。路易·勒沃设计宫殿建筑,安德烈·勒诺设计庭院建筑,后由佛朗索瓦·芒萨尔增设境厅、侧厢橘子园、温室等

倾向是，面临着工业化对手工艺的不断威胁，艺术家开始厌恶现实中产品的粗制滥造，以逃避的方式走向艺术的象牙塔，追求种种纯粹的艺术形式以满足自我心理上的超脱。这样，"美学问题和美学概念开始从关于技巧的概念中或者从关于技术的哲学中分离开来，到18世纪后期，这种分离愈来愈明显，以致确定了优美艺术和实用艺术之间的区别。"[4]毫无疑问，设计作为生活的艺术，它属于实用艺术的范畴。然而，在欧洲大工业生产逐步扩大时期，技术和艺术分离的最后结果虽然给社会带来的消极后果有其推动社会前进的积极意义，并且使人们看到了工业生产的快捷特点，但它给社会带来的消极后果却十分令人担忧。因为当时工业产品的制造将实用性和艺术的审美价值作出了最强硬的分离，产品谈不上艺术设计的原因在于资本家为追求高额利润而导致大量质次、滥加装饰或混乱生产生活用品充斥市场，其严酷现实和艺术家设法寻求纯艺术的气候环境并醉心于自我表现形成双重的不利局面，这种局面与当时新兴市民阶级登上历史舞台后打破旧有宗法制规定，其中对于居住条件、衣饰、生活用品的限制以及趋向富裕生活的精神追求形成了尖锐的矛盾。基于这种矛盾状态，欧洲新兴市民阶级勇敢地对旧有的生产、生活实用品的表现形式在观念上发起了猛烈冲击。他们抛开原有的旧观念，对那些一味追求古罗马式、哥特式、洛可可式的教堂、庄园主府邸、别墅、古城堡等形式繁复、造价贵昂、修造困难的仿古建筑风格丧失了兴趣，迫切希望以新建筑、新家宅给予取代（图1-8、图1-9、彩图

图1-8 伍尔弗汉普顿附近的怀特威克庄园，最初为一位企业家所建，是伊丽莎白时代的庄园住宅在19世纪维多利亚时代的重现

图1-9 ［英］迪恩、伍德瓦德：盖着玻璃顶的牛津博物馆内部（1855—1861）展现了拉斯金理想中的现代建筑

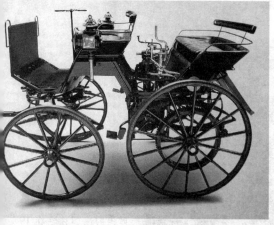

图1-10 ［德］G.D弗雷德：第一辆装有内燃机的四轮汽车（1886）

5）；对那些传袭于中世纪过分豪华、肥大的贵族服饰以及款式单一、没有个性的装束视为眼中异物，进而将目光转向服饰革新的新浪潮，寄希望适合新生活样式的服装出现。此外，由于科学技术的发展，大量新型交通工具不断涌现，如汽车、火车、电车、轮船、飞机；新的建筑材料的产生如铁、钢筋、水泥、玻璃、各种合金等发明，使人们对新的大厦、办公楼、医院、旅馆、剧场、商店以及博物馆、美术馆、图书馆、桥梁等最新外观设计有了富于时代责任的追求。而所有这一切，都在唤呼和盼望有一个划时代意义的新的美学学科的诞生（图1-10～图1-12、彩图6）。

欧洲新兴市民阶级对新的美学学科的渴求终于促使20世纪20年代在空想社会主义理论的引导下，由英国的工业艺术论（Industrial Art）和德国功能主义（Functionalism）相互融合而最终使新的美学学说得以形成，以致反映了欧洲文艺复兴以后资本主义大工业生产成分在社会生活中的比重逐步增加，手工业成分逐步减少，将美学运用于现代工业需要的趋势正在形成。

当第二次世界大战刚刚停歇之际，工业设计（Design）在英国、德国、法国、苏联、美国、日本和捷克斯拉伐克迅猛发展起来，然而，围绕工业生产这一设计主题及其造型表达的命名方式却是多种多样的。例如有的称之为工业艺术、工程设计，也有的称之为功能主义、生产美学或者劳动美学等。名称不一无关紧要，工业产品造型设计的审美意识得到欧洲各国的重视却已趋一致。值得注意的是，在当时遭受战火摧残的英国工业界，为了使工业产品在世界贸易市场上增强竞争力，于1944年12月成立了世界上第一个"工业艺术学会"。在这一举

措的背后能够看出英国工业生产者善于在思想内部寻找他们自身的体会和关注、吸取欧洲近代工业发展的经验教训。

英国设计界抢先对工业艺术的研究最主要的目的无非是为了在战后新形势下的商品贸易市场上立住脚跟,这种主张和目的造成的结果促进了工业艺术设计将美学的关注点放到了产品结构的研究上。在他们力争搞好造型设计的过程中提倡和强调产品的整体结构之美,对于古典主义的装饰基本上采取排斥的态度。例如,设计椅子并非考虑对椅子的纹样装饰,而是着重椅子的内在结构和整体比例关系,并且重点分析椅子在力学上的合理配置,无形中加强了产品功能所显示出来的作用。英国这些新努力使工业产品的造型设计迅速地得到改进,进而提高和加强了他们在世界贸易市场上的竞争能力并收到了很好的经济效益。因此,英国设计美学的活动及其效果推动了欧洲其他国家工业艺术学会的发展,直至50年代末,捷克斯洛伐克设计师彼得·图奇纳尔(Peter Tuqinaer)经过研究正式确定并命名这一学科为"技术美学"(即现代设计美学)。之后,这一学科最终被世界各国所接受,并通行于全世界。

概观上述,设计美学形成的根本原因一方面有其自身的历史渊

图 1-11 [美]G.阿特伯里:建造在美国纽约州森林山花园的车站广场和绿街(1912)

图 1-12 J.肖科尔:建造在捷克布拉格的霍德克公寓(1913)

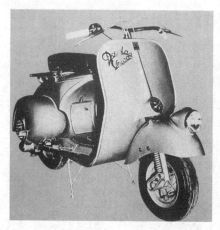

图1-13 [意]达斯卡尼奥:"维斯帕摩托车"(1947)

图1-14 [芬兰]萨尔帕内瓦:矢形花瓶;沃卡拉:四件套银茶具(1953)

源;另一方面,就学科的诞生来说,主要由于欧洲近代资本主义工业运动中技术与艺术在当时现实生活中矛盾的加剧和激化,使技术和艺术逐步得到分化之后的结果。从根本上说,这股历史潮流使新兴市民阶级对新的审美观念的追求促进了设计美学这一边缘学科的最终诞生。可以说,设计美学学科的诞生是在人类技艺不断发展的基础上步入欧洲纷繁的历史背景后,并由工业生产对设计之美产生渴望的现代产物;是艺术和科学技术在资本主义历史转折时期技艺观念分化后重新结合的新结晶(图1-13、图1-14、彩图7)。

第二节 设计美学的学科意义

如前所述,设计美学作为新兴学科的诞生,它是在西方工业化时代对现代设计美学作出肯定,并带有很强实践性的一门边缘学科。"设计是一项复杂的工作,涉及很多学科。工程师设计出桥梁、大坝,也设计出电路和新型材料。'设计'一词被用在服装、建筑、室内装修和园艺等各个领域。设计人员大多是艺术家,他们强调产品的美感,而有些设计人员则只关心成本。总之,大部分产品的研制与众多学科有关。"[5]然而设计美学进入正式科学轨道之后所呈现出来的美学意义主要有三个方面。

一、在科学环境中展示设计美学的意义

我们知道,由于西方传统美学被包容在哲学体系内,自古以来就

有哲学美学之称。西方古典美学针对美的本质展开无限追究,决定了美学学科形而上的思辨性质,直至现代美学转型到形而下的范围之内,美学的实证性才被提到重要的地位,然而,原有传统哲学的理性力量仍然居于其中。因此,这类纯粹美学(包括传统美学和现代美学)从本质上说属于哲学的一个分支。也就是说,无论是传统美学还是现代美学都是在哲学的光环下将感性美学放到理性哲学中进行演绎的美学学说,尽管客观的感性始终成为美学最重要的研究内容。相比之下,设计美学要求将美学的核心放到整个人类设计的具体活动中,用美的观念指导造物过程,把一切与人类设计思维相关的造物现象加以概括,以此解释造物与审美之间的内在与外在关系。因此,设计美学首先建立在对物质表象的审美判断上,有了审美判断的依据,人类的一切创造物才有可能受到美的关怀与指引,才能被容纳到设计美学范畴内展开对美的研究和评价,进而使设计对象走在现代设计美学的轨道上成为审美文化的对象。

除了审美物性外,科学的制造手段同样成为体现设计美学意义的重要方面。这是因为现代科学将人类的尖端技术推到了人类造物的前沿,许多精彩的设计作品只有在高科技的环境中才能诞生,这正是与传统设计的不同之处。自古以来设计虽然充满着人对美的意识的追求,但由于受到科学技术的限制,许多材料始终只能以手工方式操作,这种缺乏科技力量的造物方式尽管让人的情感占据着最主要的地位,但生产力的束缚导致设计物的美感现象只能在其狭小范围内悠然徘徊。因此,现代意义上的设计美学只有在历经人类工业革命的洗礼后才成为可能。可以说现代设计美学的诞生和发展不仅在很大程度上体现出强大的科学力量,而且显示出现代机械生产导致物质加工的丰富程度,进而彰显出现代科学技术带给设计美学在审美环境上的现代性和优越感(图1-15、彩图8)。

图1-15 [美]赫尔曼·米勒:黄色椅子(1950)藏于纽约现代艺术博物馆

由此不难看出,设计的物性和科学进步的造物手段是构成设计美学表现意义的两大方面。前者可以冲破历史的时空屏障,触摸到人类原始造物的母体,即造物之根;后者体现的是人类文明的力量,它借助科学对人类自身在各种造物的可能性上进行神奇般力量的延伸。然而,这毕竟是设计表现的手段,因而不能成为设计美学的根本。正因为如此,科学手段在现代乃至当代设计中对美学的体现并不是唯一的因素,相反,若是对之认识不足和使

用不当,反而会对设计美学产生障碍。因为过于强调科学手段的设计,必然会在另一层面上造成设计的艺术性和人性化的缺失。

二、实用功能中的设计美学意义

设计美学的意义在很大程度上还体现在实用功能上,这一点在哲学美学中并非如此。几千年来,西方哲学美学的研究始终将审美观照放在与实用功能十分遥远的高雅位置上。例如,鲍桑葵的《美学史》将实用艺术排斥在外,这就意味着实用意义上的审美价值在哲学美学中没有一席之地。

今天的设计美学,实用功能是其研究的重要内容之一,尤其在现代设计中,功能美成为设计美学的重要核心,也是设计家们将之看成贯穿整个设计美学的重要主线。美国著名认知科学家唐纳德·A·诺曼(Donald Arthur Norman,1935-)在其《设计心理学》一书的新版序言中写道:"物品的外观为用户提供了正确操作所需要的关键线索——知识不仅储存于人的头脑中,而且还储存于客观世界。……设计必须反映产品的核心功能、工作原理、可能的操作方法,以及反馈产品在某一特定时刻的运转状态。"[6]

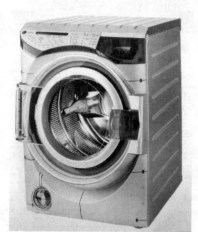

图1-16 [英]G·狄萨莫:滚筒洗衣机(当代)此洗衣机款式新颖,功能先进,使用复合碳材料制造

可见设计对审美的强调还不能忘记对功能的引导。历史告诉我们,人类一切造物都是在实用目的的驱使下进行的,尽管从概念上看实用并不等于美,但实用功能带给人们的适宜与便捷却能引起人们内心的愉悦,借助这种感受阐释设计的功能美必然充满着切实的美学意义(图1-16)。

然而,由实用功能带来的审美感受并不能与实用本身划等号。这是因为,来自功能美的感受必须在实用功能向审美功能渗透的连带关系上才会显示其美学痕迹。为此,设计的合目的性便成为产生设计功能美的前提。在现代设计领域,从某种程度上强调功能价值和鉴定一件产品能否具备美的价值具有同等重要的意义,这一点已成为现代西方设计美学领域的显著特征。当然,功能本身由于各种造物的条件不同,形成功能的方式和手段也各有差异。反映这一情况最明显的例子是:手工时代的造物功能几乎定位在经验的视觉延伸上,而机器时代的造物功能却被集中表现在科学方法内的分析、计算和实验之中。然而,人们不能不看到,这种差异由于其功能条件和方式不同最终导致来自科学形式范畴的设计作品会呈现出强烈科学性的功能效应,而由科学方法和手段在给造物形式大幅度改变的同

时也改变了造物的实用功能。例如,我们可以将喝水的杯子划上刻度或者装上把子,为杯子划刻度既能喝水也能知道喝多少水;为杯子装上把子可以在喝茶时不至于烫手。作为设计而言,能够给原来的物体增添实用功能,同时在造物形式上也得到视觉上的改变,这种设计上的"双赢"状态不仅在使用过程中能得到实用意义的价值肯定,而且在视觉上也能得到审美意义上的价值判断(彩图9)。

　　基于上述情形,实用功能的美学意义终究体现在两个方面:一是单个设计作品的实用价值对设计美学产生的反作用;二是设计作品体现在商业价值中的实用功能对设计美学产生的意义。后者对美学性质落在设计功能意义上的范围显得更为宽大,对理解设计美学意义的深度和广度显得更为重要。美国美学家托马斯·门罗(Thomas Munro,1897-1974)在其《走向科学的美学》一书中说道:"金钱的诱惑力是商业艺术的先行者毫无成见和认真仔细地设想出每一种商业艺术品的目的——通常是使某一类的人能在某种条件下喜爱某种产品。商业艺术的目和技术有其明显的精神上的局限性:它只关心牙膏和香烟,而不关心赋格曲和哲学。但是,即使是那些较为严肃的文化机构——大学、博物馆、教会、交响乐团等等——也正在从商业艺术的方法和商业艺术对人类本性的研究中,学习怎样才能达到它们所追求的更崇高的目的。"[7]这里的商业艺术是指广义上的设计艺术。强调设计艺术的功能价值不仅是设计美学必须要关注的一项重要内容,而且也是一般艺术领域中十分关注的内容之一(图1-17)。

三、指导设计审美方向的美学意义

　　设计美学建立于设计的历史过程中,并在这历史过程中时时影响和指导设计发展的方向,和哲学一样将人们的精神带向理想的乐园。我们说整个人类设计的历史就是一部人与自然抗争,并且在这抗争中如何与自然和谐相处的历史。在这历史中,美学一方面表明了人类在设计中的发展轨迹;另一方面它显示出人对于造物形式在审美尺度上抽象能力的把握。

　　在人类的设计天地中,作为创造能力的体现唯有抽象和概括的能力才能

图1-17　[意]阿勒西设计公司:花瓶设计(近期)

图1-18 J.科隆:"管"椅(1971)

充分得到实现,而作为设计美的尺度和标准也只能在这抽象和概括的能力中被我们明晰地感悟到。这就"说明人能够认识想象间的相似和关联,还能发现那些左右自然和人类历程的规律。正是它们从现象的川流中抽象出来的东西,构成了它们存在的意义。这意味着,意义是一切现象借以显现的上下文背景。而每个人的意义,在于与他相关的事物的联系和意义。所以,……关于意义的体验,则是人类的基本需求。成长的过程就是逐渐认识到意义所在的过程"[8]。而今,作为设计美学的学科意义,它愈加清楚地显示出指导设计审美方向的作用就在于设计师和民众在人类造物历程中看到了美学对于造物发展历史规律和审美规律的意义。所谓历史规律,是指设计造物始终建立在特定历史时期人的审美观所主宰造物样式的特殊的规律显现;而审美规律是指自古以来贯穿在设计造物之中并带有相对恒定性质的有关美的普遍性的规律的显现,这种美的规律的显现带有被历史线索引入历史尺度的表现性质。因此,设计美学无形中使设计活动的介入产生出上述两方面的意义(图1-18、彩图10)。

由于设计美学与哲学美学一样带有历史范畴的特点,使得它在相对恒定而又变化的设计历史中始终保持着并行运动的态势,因而与各个历史阶段的设计情形保持着最贴近的距离。这种历史性的美学特征反映在具体设计上就会转化成时代性的审美风格,并向人们证实人类的设计不可能在历史长河中以孤立、静止和单一的模式存在着,而是随着各个历史时期人们审美观念的变化而不断对其审美标准进行修正。因此,相对停留在不同历史阶段设计上的审美标准总是在自觉修正中向历史作出方向性的暗示。正因为如此,设计美学总是依据历史发展的变化率先给予设计活动以特定的审美主张,这种设计的审美主张显然是带有方向性的。尽管变更审美方向的根本动因并非属于审美设计现象的本身,而是基于设计美学深层状态的哲学观念所致。由此看来,各个历史阶段中不同审美标准的树立意味着设计美学在审美方向上的引导起到了根本性的作用。显然,作为设计美学在设计实践中产生的指导意义必然依据历史的要求对

具体的设计创造进行不同程度的抽象与概括,使设计的美学指向被纳入某个特定时期的美学模式中,进而对设计活动进行美学意义上的引导与表征。

从某种意义上说,设计美学的各种意义最终通过设计中相关美学关联的各项原则的限定显示其完备性,犹如一般美学也要受到它们相关原则的限定一样。例如,"希腊人关于美的性质和价值的学说的基础是由三条互相关联的原则构成的,那就是道德主义的原则、形而上学的原则和审美的原则。从道德上说,艺术再现的内容必须按照和实际生活中一样的道德标准来评判;从形而上学上来说艺术乃是第二自然,只不过它是自然的不完备的复制品。从审美原则上说,如果艺术的再现在内容上从来都不能比它所描写的正常的知觉对象,即普通的知觉对象更为深刻的话,那也就无法解释为什么美所包含的一些属性比正常知觉在普通事物中所能领会到的属性更为深刻。由此得出的结论是,从美学上说,美纯粹是形式的。这种形式存在于非常抽象的条件之中。例如,它存在于基本的几何图形中,正如存在于美的艺术作品中一样。"[9]

看来哲学美学的原则在各项美学内容上一并通过抽象的图式反映出它们的意义。而这种意义突破了单一的樊笼,由各项原则相互纠结在抽象的世界中对美学进行哲学意义上的解释方可实现其价值。设计美学更是如此,它不仅与道德原则有关,同样也与形而上的

图 1-19 [美]W. 罗伯特:巴尔的摩内港设计(1963)

哲学原则以及纯粹的审美原则有关。鉴于这些原则之间的关系,它可以保证设计使广大民众的生活变得具有生命的活力,保证美学必须受到相应哲学观念的暗示而变得充满智慧,且更能保证设计美学是以抽象和概括的创造精神实现其美学宗旨,最终使设计美学对设计活动的展开保持一种全面并进的社会姿态,一个完美的视觉形式,甚至变成一只滋生精神文化的摇篮(图1-19)。

注释:

[1] [德]恩斯特·卡西尔:《人论》,甘阳译,上海译文出版社,1985年,第88页。
[2] [德]格罗塞:《艺术的起源》,蔡慕晖译,商务印书馆,1987年,第89页。
[3] [英]罗宾·科林伍德:《艺术原理》,王至元、陈华中译,中国社会科学出版社,1985年,第6页。
[4] [英]罗宾·科林伍德:《艺术原理》,王至元、陈华中译,中国社会科学出版社,1985年,第7页。
[5] [美]唐纳德·A·诺曼:《设计心理学》,梅琼译,中信出版社,2010年,新版序言部分。
[6] [美]唐纳德·A·诺曼:《设计心理学》,梅琼译,中信出版社,2010年,新版序言。
[7] [美]托马斯·门罗:《走向科学的美学》,石天曙、滕守尧译,中国文联出版公司,1987年,第385页。
[8] [挪]克里斯蒂安·诺伯格—舒尔茨:《西方建筑的意义》,李路珂、欧阳恬之译,中国建筑工业出版社,2005年,第223页。
[9] [英]鲍桑葵:《美学史》,张今译,商务印书馆,1986年,第25、26页。

第二章 设计美学多维性视阈下的审美语境

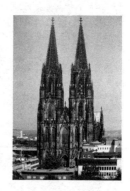

第一节 设计美学的本体语境

作为学科的诞生,设计美学是在20世纪初期才出现,由于其历史背景以机器为核心,进而成为机器生产体系以及相应美学主张和美学理论支撑的时代产物。然而,我们不能由此断言设计美学仅以工业产品为唯一的研究对象,除此之外便游离于设计美学的范畴之外。而应当涉及历史延伸线上与现代设计美学紧密相关的其他文化现象,尤其是不同民族、不同地域的文化体系及其相关学科形成的审美心理结构,它构成了现代设计美学打破时空局限,通向自我丰富的多维性视阈关系。就中国设计的审美文化而言,其早期文化中的审美思想在各种造物上的体现足以表明中国古代工艺美术设计的美学特征,这些独特的审美特征对于现代设计的发展仍然起到哲学和美学意义上的推动作用。

宗白华[1]在其《中国美学史中重要问题的初步探索》一文中曾经指出:"古代工匠喜欢把生气勃勃的动物形象用到艺术上去。这比起希腊来,就很不同。希腊建筑上的雕刻,多半用植物叶子构成花纹图案。中国古代雕刻却用龙、虎、鸟、蛇这一类生动的动物形象,至于植物花纹,要到唐代以后才逐渐兴盛起来。……不但建筑内部的装饰,就是整个建筑形象,也着重表现一种动态。中国建筑特有的

图 2-1　苏州狮子林扇子亭（1342）

图 2-2　吕彦直：南京中山陵（1926-1929）。美学风格中西合璧，整个建筑群依山势而层层上升，气势宏伟，被誉为"中国近代建筑史上第一陵"

'飞檐'，就是起这种作用。"[2]他还指出："古希腊人对于庙宇四周的自然风景似乎还没有发现。他们多半把建筑本身孤立起来欣赏。古代中国人就不同。他们总要通过建筑物，通过门窗，接触外面的大自然。"[3]可以说这种诗中有画，画中有诗，以小见大的哲学美学思想在中国造物史上成为中华民族设计美学现象中独特的"思维语境"（图2-1、彩图11）。

我们知道，中国美学的文脉贯穿于子学、经学、玄学和理学这些理性思维和感性表现相融合的民族审美文化的心理结构之中。[4]而源于中国设计美学指向的各种造物形式所展现出来的美感现象和中国哲学美学在心理上的连接尤为贴切。因此，从多维视阈的意义上不难觉察到整个造物的美学指向是在中国自古以来天人合一的广大自然时空中显示出美的灵性来的。造物设计的美学宗旨一方面体现出装饰的律动性，另一方面还体现出智慧的空灵之美（图2-2）。

凝视于设计美学的本质要义，中外现代设计美学研究的出发点基本相同，都是通过对人类各种视觉或心理的美感信息深入解析，进而阐释人与设计在相互关系中形成的美学内容。这些内容主要有：设计作品的本体、审美心理的参与、社会文化的介入、视觉思维的判断以及实用功能和审美功能的融合等。

设计美学的本体意义及其价值告诉我们：由理性对感性实行的审美判断在人类设计的轨迹中始终表现出双向互动的关系，设计作品本

体的存在现象不仅反映出表象和深层结构之间的关系,而且还反映出它们共同的审美特征;其审美心理的参与反映出人的审美心理活动对造物创新的能动作用;社会文化的介入体现出科学合作的精神和美学观念及其思想潮流形成的可能性,并且使设计活动始终在创新氛围中作出现实的思考和行动;视觉思维的判断能够在设计作品中体现出一个人的审美素养,并运用美学原理对任何设计作品在视觉意义上作出合乎情理的审美判断;实用功能和审美功能的融合使设计作品在美学的最高境界中得到充分体现,并能看清其在科学技术发展的历程中不断得到完善的情形(图2-3、彩图12)。

然而我们必须看到,诞生于工业化时代的设计美学其重心被西方各国设计界置于功能主义的立场上,这就难免从某种程度上出现视阈单一的反人性现状。历史已经证明,西方以机器为核心的美学指向使现代设计观念背离人的文化心理结构,过于强调物的功能价值而抹煞了人的心理情感。事实上人的心理情感始终成为设计美学观念的内在基质,因此,保持这份基质意味着能够更彻底地激发设计中人性化审美情感的丰富性。关于这一点当代西方设计师和美学家们已经作出反思,并将人类文化的可持续性发展放到了最重要的议事日程上,反映出人类审美心理的健全发展在科学日益发达的今天须受到应有的尊重和保护。

图2-3 时装是生活审美化的主题之一

作为新兴的美学学科,设计美学以设计为核心向周边相关领域的渗透和辐射必然营造出一个更为广阔的审美语境。为此,设计美学常常采用叙事方式或者心理感受的方式对这些美学语境进行深度意义上的描述。在具体的审美描述过程中,由于被描述的对象受制于来自设计和历史文化等视阈下的不同维度效应,进而使设计美学能够获得更加宽泛的审美视野,这种宽泛的审美视野决定了设计美学具有超越和突破历史局限性的力量。因此,作为综合、边缘交叉性质的设计美学终究不能割断对整个人类设计历史的连接,相反,历经人类各历史时段的造物成果随时均可作用于现代设计美学,使设计美学的观念和形式有机会在新的审美经验中得到更新。为此,立足多维性视阈空间的立场上理解当今设计美学的审美语境是丰富现代

图2-4 希腊佩特雷斯:汤姆巴兹住宅设计。作品吸收希腊历史精神如同花园中抽象的雕塑和环境群山取得相得益彰的审美整体

设计美学开放体系的必要途径(图2-4)。

在另一种情况下,当我们以设计美学多维性视阈下的广阔视野描述设计美学本体以外相关学科产生的美学意义之前,应当对这些相关学科进行必要的美学意义上的连接,否则,如果仅仅只对文化学或者信息学乃至其他学科进行本体意义上的哲学描述似乎不太可能出现与美学相关的审美意义。然而,变换一下角度就不难发现,当这些相关学科一旦与设计美学形成连接,就会自然消除原本的隔阂,使之生发出相互关联的审美语境来,犹如物体受到阳光的照射会反射出阳光的美丽一样。将这一情况进行类推便不难理解,设计美学若是与上述文化学、信息学之外的社会学、心理学等相关学科连接审视,我们会发现,除了设计美学本身呈现出明朗化的审美语境外,那些与设计美学连接后的周边学科也会呈现与设计美学极其相关的美学意义。这就是说,设计美学与相关学科形成的连接会生成出更加丰富多彩的审美语境的内容,并且,当我们把这种连体性的审美语境作为对各种设计活动进行审美描述的背景时,可形成一个开放性的设计美学新模式。在这个多维语境化的模式内部,不仅对其中任何一种视阈下的设计进行可能性与实际性的审美对话,而且能够让被描述的设计结果(其中包括相关学科审美意义的描述)反过来优化设计美学自身。由此可见,针对宽大视阈和丰富语境的审美描述绝不会让设计美学在整体上所包含的具体内容变为空洞的说教。

显然,基于设计美学生成的审美语境既可对一件设计作品进行理解和描述,也可对设计美学本体与周边"环境"构成的关联性整体进行审美上的描述。前者对那些具体设计物品(例如家具)描述之后形成的审美语境具有内敛的性质;后者对人类大范围和体系性作品的审美描述可以获取更加丰富的文化含义。例如,对现当代大范围的城市规划设计进行语境上的审美描述,会显得既具体,又广阔,因而能够使设计的内容变得明朗、直接、丰富而多维(图2-5)。从具体设计内容上看,城市设计语境的审美描述意味着运用设计美学原理并根据设计的文脉具体地对物质意义上的场所语境(如人行道、广场、公园等)进行美学意义上的描述,这种描述是由相关学科对城市设计美学外延概念进行的深层次描述(例如对生命意义中的人文语

境,其中包括市民经济状况、市民空间状态等)以及结合城市建筑设计的形式、风格语境进行描述,这样,描述的意义一方面能够展示城市在特定历史时期中的文化姿态和审美价值;另一方面可以促进城市建设的优美秩序和展示城市在物质和精神上的双重容貌(图2-6、彩图13)。

然而,对于设计美学审美语境的理解,不能走向狭隘与宽泛的两极,因为审美语境的人为设置其目的就是为了对那些基于设计造物所经验到的审美事实以及促使其得到审美转向的相关条件产生价值。它既有具体的美学成分,也有宽泛的美学内容。在相关审美语

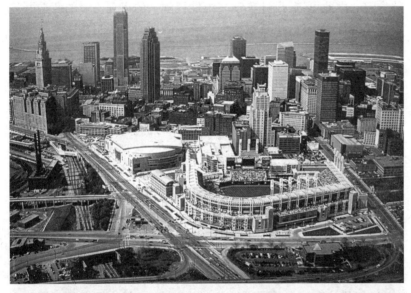

图 2-5 美国俄亥俄州克利夫兰城市门户设计(1990-1994)

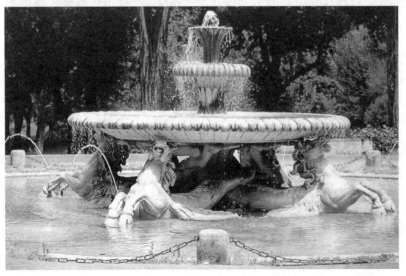

图 2-6 意大利罗马 Borghese 庄园中的海马喷泉,注重雕塑与水体的和谐统一之美

境的描述中,设计美学视阈的丰富性构成了审美语境描述的丰富性,不管采用何种描述方法,其结果都是这样。在设计领域中由不同设计类型生成的设计内容构成了设计美学被描述的丰富对象,这些被描述的审美对象是设计美学体系中的核心部分。此外,其他学科在没有与设计美学连接之前,必然缺乏审美语境的构成条件,为此,学科之间原本分离的间隙得不到融合,在这种情况下,如果能主动将设计美学的核心内容与那些在创造性意义上有可能得到嫁接的相关学科进行连接,不仅会增强设计美学概念在外延上的审美价值,同时也会在设计过程中对设计美学产生的操作性的审美事实予以最大限度的肯定。由此可知,设计美学多维性视阈下的审美语境的营造既需要相关的构成条件,也有赖于设计美学的核心内容与相关学科整体之间的融合。

一、环境规划设计语境

人类用劳动和智慧为自己的生存状态创造出越来越适宜的环境,这种环境首先是物质的,然后才是精神的。用现代设计的话说,就是一种对人类自身最优越的生活环境的艺术性规划,这一点,现代化的城市规划最能向我们作出回答。以城市规划为例,环境规划的本质意义就在于将城市物质形态按照工程特征进行空间场所的区域性显示,并在此基础上将人与物的最佳和谐生存状态融入其中进行创造性设计,当这种创造性的设计变可能为现实时,自然会形成一种多维性质的场景性语境。之所以称为语境,就因为城市场景的物质状态是一种被放到高于规划这一物质工程的基础层面上(即精神层面)进行描述和感知的可变性状态。事实上"城市环境是不同于生物群落栖居的特定地理环境的一部分,它综合了多层次的社会相互作用,并创造出独特的地方文化,在各种复杂的城市文脉发展中形成"[5]。因此,其环境规划设计的语境是一种精神状态的显示,也是在空间环境的物质条件下通过设计手段向精神层面递升的美学境界。环境规划设计语境注重人的群体生活需求以及重点强调文化艺术在空间物质形态中的贯穿。设计实施之后的审美语境更能贴近人的精神生活层面,导致设计结果最终产生实际的审美价值。在环境规划语境的营造过程中,时代审美思潮及其未来发展指向均不可避免地从中起到重要的作用。环境规划设计语境重在对城市建筑空间走向的区域性把握和整体发展思路的兑现,其中最重要的内容是人为环境创造和自然环境营造的和谐统一,这种有机的统一最终成为视觉语境和心理语境的有机融合。因为在当代全球化生态受到严

重威胁的情况下,环境规划设计的审美语境要求将自然元素放到最重要位置上,使规划出来的环境成为人们理想化的"生存性空间场所"。所以,由环境规划设计体现出来的审美语境不仅显示出科学技术的实力,而且使被规划的大型场所之间物质形态在各种空间区域之间的和谐关系体现出自然生态要素在规划设计中的美学地位。

然而,环境规划的审美语境终究是历史性的。我们把环境规划审美语境集中表现在城市的建设规划中予以理想化的兑现,其审美实质能够得到更加集中的反映,其中最主要的原因不仅因为城市在当代文明文化建设中的地位日益提高,更主要的是它能够以此集中代表人类自古以来从简单的集聚生活方式逐渐向大规模群体生活方式发展的审美化组织形式的出现,换言之,它是一种理想化的、庞大的现代生活模式的显现。这种城市环境的构成形式表现出惟有城市脉络才能达到如此规模的审美对象,以致使城市结构的存在方式在历史发展中的定位上升到更加令人瞩目的高度,进而达到人类社团乃至民族、国家文化发展最典型并且充满审美凝聚性的表现形态。当这种社会化的人类群体结集模式发展到一定高度之后,审美理想化的描述就有可能伴随着新生活的质量而一同出现,这时候,人们的愿望并不仅仅为了物欲的追逐而深感满足,恰恰相反,用更加秩序化的物质结构展示人类的精神追求便成为环境规划最根本的内在动因。因此,环境在人为的秩序营造中不断走向审美化的过程自然将城市环境作为典型的描述对象。可以说当代城市设计所体现出来的美学追求是在物质高度之上极力打造精神新模式的动态性表现结果。由此可知,对城市内部及其边缘环境规划的审美语境进行描述,并非像画家面对举目所见的自然风景进行选择后的挥笔描绘那样简单,而必须面对真实而规模巨大的社会化的审美心理结构进行美学性质上的梳理;将审美语境贯穿在城市规划设计中并通过丰富的人文精神与世界文化相链接而最终在物质创造中获得圆满结局。

人类环境规划的语境建构从表象上显示出巨大而丰富的规模性,这在设计美学的发展进程中显得十分自然。但是作为美的语境在当今城市环境中的出现除了上述一系列的社会条件和历史条件之外,审美的观念才是改变城市环境审美语境的内在动因。故此我们说环境规划审美语境的建立始终是在充满变化特质的城市生活中生成和得到肯定的。正因为如此,环境规划要得到具有审美性的语境显现,必须从人文的性质上观察和研究人们的审美观念,基于此,当代城市环境在美学上的规划特点便会更加明晰地显现出来,而这种特点一方面显示出现代化的科技手段对城市生活便捷化的表现;另

一方面城市空间环境如何最大限度地融合自然,使环境规划始终与自然因素结合在一起,反映出人的智慧和自然的恩赐达到最大限度的调和状态。

在实际的城市规划组构中,文化因素伴随着城市空间的走向而多方位地和城市空间功能的组合走向现实。因此,毗邻的建筑模式必须尽可能达到美学上的统一才具有现代意义。这就要求遵循当代环境规划的审美原则,在设计规划过程中敏锐地发现有效的排序及其造型原理,正确地选择被描述的审美思想、观念并且将之付诸于环境规划的实施之中,即使是隐蔽而粗略的设计思想也需要在其中得到体现。可见,由城市环境规划所涉及到的方方面面除了无数的演绎方法之外,还必须通过美学经验进一步描述人对城市环境的思考过程。只有这样,城市环境规划设计的审美语境才能真正从思想深处走向现实。

我们知道,对于城市环境规划设计来说,其审美语境多数贯穿着商业的发展态势,由商业发展动力驱使的城市环境规划在其审美语境中会不自觉地出现有碍于城市环境高雅文化对视觉谐调的缺憾感。这种情况在世界许多国家的当代城市环境规划中成为普遍现象。例如在德国的情况就是如此:"在购物中心的发展中,从数量到质量的更替趋势在增长。边缘地区的购物中心几乎没有规划和建造,有的话,也没有现代化。变化趋势明显地朝着小型化、集中的多功能购物中心方向发展。新的规划进行了限制性处理,改建和修缮得到鼓励……集中的中心作为规划城市的手段,比如用于提升城区的品质。它们可以进一步激励业主和个体商人投资的信心。"[6]可见,环境规划设计生成的审美语境必然受到城市环境规划中出现的具体问题的影响而不可避免地集结于城市中心与边缘区域之间的非平衡矛盾中,原因在于现代城市规划设计中的审美语境始终由于商业竞争的纠缠而导致城市环境设计师们将审美表现的焦点一心投放在最富于文化效应的城市区域内部来考虑。然而,这种现状如果反过来思考便不难发现,当代城市中商业膨胀引起的竞争趋势在一定程度上推进了城市环境规划设计审美语境中的后现代成分,并以此呈现出当代城市环境中商业艺术设计的时尚价值。

环境规划设计审美语境的体现最重要的前提是尊重城市空间环境的审美设计。尤其在经济繁荣时期,从直接意义上可表明环境规划之后的审美语境始终能让人感受到生活的丰富性和愉悦性,这种丰富性和愉悦性打破了过去遥远的梦境而走向现实,以致使眼前人类创造的城市景象从设计的虚拟状态逐一得到真实的演绎,诸如城

市建筑物、道路、桥梁、文化、公众、健康和体育设施,直至娱乐场所均在和谐的精神氛围中达到前所未有的审美效应。其中,通过科学技术和艺术表现相结合的人为的规划形式,使审美语境有能力逐渐挽回受工业化生产所缺失的人文精神,让城市空间范围内为各种生活方式提供的便捷措施充满了浓郁的人文色彩,进而为当代城市环境规划生成出来的审美语境奠定坚实的心理基础。

从以上论述中不难看出,人类精心开发出来的生活环境一方面体现出人类的创造力;另一方面也体现出物质形态变化所呈现的方式正在逐步走向以人为本的当代审美之路,其中,科学技术辅助下的环境规划设计给人类生活创造出难以预料的审美语境。因此,对人类环境进行规划设计的过程事实上也是体现人本主义设计思想的过程,更是在新的观念层面上正确驾驭科技手段,为当代环境规划设计创造出新的空间形式、营造出全新的环境规划审美语境的创新过程(图 2-7、图 2-8、彩图 14)。

二、建筑设计语境

建筑设计语境和环境规划设计语境相比既有紧密关系,又有显著不同。对于环境规划而言,建筑设计成为其中最重要的物质单元形态。因此,建筑设计的风格在某种程度上决定了城市规划人文环境的风格和语境。在各个不同的历史时期,建筑设计成为任何一个

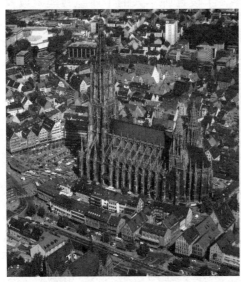

图 2-7 德国乌尔姆大教堂(1377)与现代城市和谐相处,形成了城市规划中历史感的审美文化语境

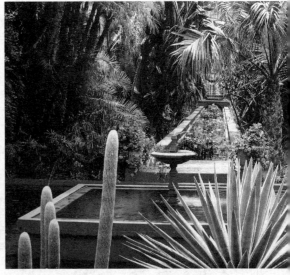

图 2-8 摩洛哥马拉喀什庭院运用大量植物营造出城市公园鲜活的生态语境

民族上层建筑最显著的标志。那些历史上纪念性的建筑设计不仅充满了对人类历史事件审美语境的表述,同时还是一种人类文化艺术的表征。因此,建筑设计的审美语境其独特之处主要在于建筑本身空间结构带来的美感事实。这种建筑美感的事实充满了艺术的灵性。无论是纪念性还是非纪念性建筑,起决定作用的因素并非其他,而是和建筑师的审美趣味以及设计观念有着最内在的联系。例如,西方古典时代的建筑设计多数受到宗教思想的影响而形成了特定的审美模式,其审美语境以特定的宗教规范为宗旨。黑格尔(Georg Wilhelm Friedrich Hegel,1770–1831)在谈到古典建筑时指出:"古典型建筑精神性的意义已是独立存在的(或是凭艺术,或是在实际生活中),和建筑物是分割开来的,建筑就要为这种精神性的东西服务,这种精神性的东西就成了建筑的真正的意义和确定的目的。"[7]确实如此,按照建筑的历史性格看,精神性是其中最为恒定的潜在语境,只是时代变迁使这种精神性以不同的视觉面貌反映在物质表象上而已。在历

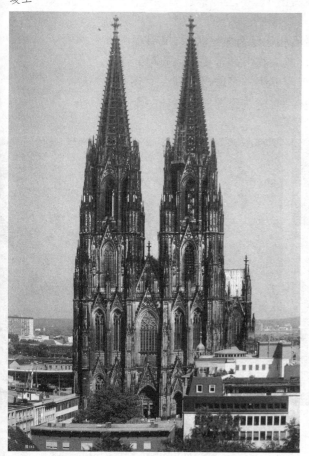

图2-9 德国科隆大教堂是欧洲北部最大的教堂,教堂全长145米,正面塔高161米,始建于1248年,经长期停置最终于1880年竣工

史行程中,建筑视觉形式的体例可以通过各个历史时期的视觉模式进行概括(如西方十二世纪哥特式教堂的建筑设计便形成了当时独特的设计模式)(图2-9、彩图15)。基于这种历史限定,建筑设计的文化语境涵盖了设计师本人的个体经验模式以及个性化的思想观念在建筑设计中的力量;到了西方现代建筑设计的历史时期,建筑物质形态的视觉样式发生了根本性的变化,建筑设计的审美语境几乎被"极为简洁的视觉虚无"所取代,其精神性反映出工业化时代简明的思想意识,其中包括现代科技手段、现代材料表现下的"语言风格"在内,它们共同构成了现代建筑设计精神话语的新境界。

建筑设计的语境,确切地说是建筑设计在既成事实之后,建筑物质形态在其空间构架关系中形成的审美语境。对此,我们不能不看到其历史的变动性及其审美语境的融合性价

值。由于历史文脉变化的原因,某些带有历史性的建筑作品仍然还并存于当代新型的建筑群体中,但是,其建筑的语境却像流水那样在时间的旋涡里转动着,变成一种新的感觉结构。因此,对于过去遥远的建筑形态的审美认识(这些建筑形态很多由于其历史时光过于长久受到严重损坏而重新被修建过)很难从理论上做出确切的解释,只能从相应历史时段的美学观念中进行尽可能符合当时情形的审美推测,从而使观者在欣赏这样的古建筑时通过历史意识唤醒属于它原本的审美语境,使得这来自于古代建筑的审美语境至今保留着鲜明的历史个性。事实上正是这种历史化的审美语境所形成的个性色彩在古代建筑设计上呈现的个性之美才真正赢得了冲破时空的美学价值。这一情形在欧洲当代城市建筑中尤为明显。例如,欧洲古典教堂的造型之美形成的审美语境至今只作为局部的、具有历史风格和美学意义的实际存在充实到当代建筑的群体之中。从审美语境的角度说,一方面它起到了丰富当代城市建筑设计美感效应的作用;另一方面从中明显地显示出当代建筑设计对历史美感价值的融合观念。

如上所述,建筑设计呈现出来的审美语境在其客观存在状态中并非仅仅表现出单一的视觉模式,它兼有鲜明的历史特征。今天,保护建筑设计自身历史的整体意识已受到世界各国的重视,在丰富当代建筑设计审美感受的同时还拉近了建筑设计的历史距离,让我们身临当代建筑设计的审美语境时可从中触摸到建筑历史的脉搏。由此可知,今天的建筑文化反映出来的事实往往同时包含着少数具有历史特征的建筑形态的对比并存,也就是说,在当代建筑设计的真实情形中不免夹杂着个别与现代建筑造型产生强烈差异的古典建筑的存在,体现出人类接受历史建筑文化的宽阔胸怀。可以说这些少数矗立于现世的古典建筑形态,虽然经过技术上的重新修复会出现某些想不到的遗憾,然而它会始终夹杂着深不可测的历史价值和审美意蕴,这种意蕴或许成为历史为其营造审美语境时的独特之处,进而让历史的沧桑感依然成为这些古典建筑设计作品最显著的审美特征。尽管如此,人们总是乐于以保护的眼光欣赏这些建筑作品的古老面容,细心聆听古典和现代建筑之间的审美对话。更重要的是,它会以历史文化的优越性给当代城市建筑的审美语境增添视觉上的丰富对比。由此不难看到,建筑设计的审美语境无法抹去历史的意志,它和历史始终保持着精神上的贯通,即使对于今天任何城市中的当代建筑设计的语境营造,我们要说"语境的问题是个总体性的问题,是串联、表述的统一和差异的统一"[8]。并且这种统一在当代建筑

设计语境内部得到了真实的反映。

我们说建筑设计的审美语境是历史性的,旨在指明历史给建筑设计的审美判断区分出了各自不同的审美语境,并且,这些历史性的建筑语境尽可能依照其命运在历史本身的走向中获得永恒,以此形成形态各异、耐人寻味的美学意义。例如,最早的建筑设计雏形——约公元前4000年左右出现在英国索尔兹伯里平原上用整块巨石筑成的巨石阵,据考古学家们推测这是专门为祭祀太阳而造的宗教崇拜场所。类似情况在法国、苏格兰、爱尔兰、印度等很多国家都有发现。[9]显然,如何推测这些巨石文化的实用功能并不重要,重要的是,作为人类简陋的建筑雏形在其历史中形成的特定语境,如果按照今人的审美观念对之加以描述,或许选用"野性"一词更显得准确而贴切。一种语境事实上就是一种哲学。人们在不同的历史条件下通过各种各样的物质形态进行"设计性"的构造,无非想从这种构造中获取满足自己心中的想法,这种想法如果是针对美学的,那么,自然会从高低比例的关系或质料的光滑与粗糙等表象加以审美语境的判断;从功能角度看,物质构造的结果是为了使用。原始建筑雏形和今天建筑设计的结果在设计外观上和使用动机上是无法相比的,然而我们不能否定其特定的历史语境。无论原始建筑设计还是古代建筑设计都属于它们各自哲学思想下特定语境的产物,正是这种哲学和美学意识下的建筑设计语境奠定了弘扬人类古代建筑设计的美学精神(图2-10、彩图16)。

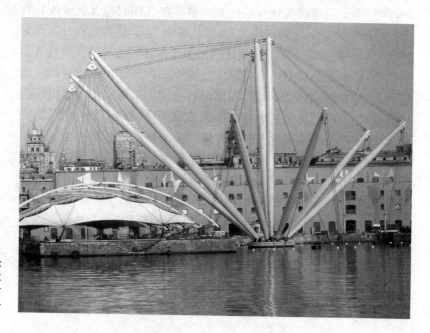

图2-10 [法]伦佐·皮亚诺:意大利热那亚哥伦布国际展览会设计

三、工业设计语境

工业设计的审美语境有它特殊的审美含义。机器生产方式取代手工业生产方式之后的现代设计标志着人类科学技术和美学法则发展到了一个新的历史时期。因此,工业设计的审美语境是机器包围人的语境,各种莫名的材料在机器加工过程中呈现出耀眼的质感,使人的视觉在这些光感极强的环境中感到眩目。因此,在工业化时代的设计语境中可以明显地看到机器与人性的分裂情景。为了消除这种不利局面,设计师们千方百计利用自然生态元素来愈合其不足之处,以便通过人性化的工业设计改变人受机器扭曲后的失落感;从另一方面看,工业设计语境形成了特定历史时期的审美风格。由于批量生产的能力导致产品出现划一的整齐之美,也由于生产方式的快速化,使得划一的审美语境出现嬗变的特征,仿佛人们始终站立在周围布满镜子的空间中,以此领略到机器时代改变世界的巨大能力及其由这种能力给予人们的快捷和替代。工业设计的审美语境在造物形态上可以让我们明确三种情形:功能对形式的支配;材料成为决定美的重要因素;美在产品本身的力学结构。

在工业设计语境的整体氛围中,功能对形式的支配成为突出的美学观念而使诸如汽车、轮船、飞机等交通工具的设计显示出力学原则。例如按功能要求造型,最终使现代交通工具适合空气或水流动的力学原则,以达到行使迅速的目的(图2-11、图2-12、彩图17)。工业化产品设计的这种情况在当代生活中所占的主导地位愈加明显。在同类工业产品的开发设计中,设计师们为使自己的产品设计显示出与众不同的艺术风格,便极力从功能上寻求创新的思路,并且

图2-11 福特公司:MercuryM4C概念汽车设计(1997)。汽车后门打开像海鸥的双翼,前后门之间去掉了中央支柱,成为一种新式的家用汽车结构设计

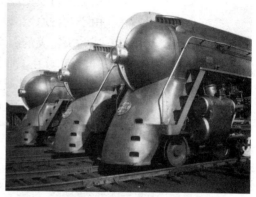

图2-12 得雷夫斯:哈得逊J-3a火车头设计(1938)。这是一件流线型风格的作品,圆滑的火车头造型可以减少风的阻力,提高机车速度

图2-13 R·罗·阿拉德:"回弹钢"扶手椅。作品犹如现代抽象雕塑,故获得"艺术家具"之称,金属材料的华丽感成为其特殊的视觉语汇

把这种思路落实到可行的实际操作中。这种受经济驱动的创新思想推动了当代工业产品设计朝着功能多样化的目标进发。一件产品的多功能显示了这件产品的与众不同,同时在产品形式上也会出现较为别致的情形。当这种别致的产品造型受到消费者的青睐时,便意味着能在市场上趋于上升地位。所以,功能决定形式的工业产品其审美语境从产品本身扩大到人们的消费追求之中,使人们对工业产品设计由于功能带动形式的创新速度之快抱着正面的接受态度,因此最终导致产品功能和形式变化在激烈的市场竞争中快速发展。

对于工业设计来说,功能决定形式的变化状态终究牵动着消费大众的审美敏感性,而这种审美敏感性是在工业设计的审美语境中得到提升的。鉴此意义理解工业设计的审美语境,功能决定形式的美学思想无疑成为极强的推动力,同时更加证实了功能和形式在创造中为工业设计的审美语境带来了新的契机。

工业设计语境的显示在更多情况下由材料的个性决定,为了使材料的视觉美感得到充分展示,设计师力求排除装饰,使物质材料的个性成为设计美学研究的重要对象。如金属中的铜、铝和后来发展起来的各种合金及塑料等本身质地的光泽感就是通过材料属性在设计作品中获得的美感显现。工业设计语境最终要具体到工业产品设计的物质形态上,具体说来就是要具体到真实的产品设计上。因此,运用恰当的材质便成为决定产品设计是否具有美感吸引力的关键所在。由于这种原因,设计师更重视产品设计对材料的巧妙运用,表明材料成为决定美的因素的主要内因在于把材料之美提到重要的视觉表象,也意味着在工业设计的历史事实面前把装饰因素推到了次要地位。所以,材料及其质感成为现代工业设计语境中极有感染力的审美语言,也成为整个工业设计语境中最直观的表现元素(图2-13)。

显而易见,美在产品的力学结构已成为现代工业设计审美语境的又一个重要特点。一件产品或者一座建筑物,其结构的力所显示出来的美主要呈现在具体的物的形式原理本身。为此,现代设计基于物理属性及其结构意义上形成的视觉形式便从古典主义的美学形式中独立出来。事实上,在无数人类创造出来的生活用品上,力学结构同样成为其中自觉的生成要素。一切中外古代生活日用品的创造

都是如此。因为失去重心的物品必然在使用过程中难以操纵,然而和现代设计相比它们在视觉形式上被固守在工艺美术的设计范畴之中,因而在保持其古典形式美的同时和现代设计倾向于纯粹力学结构的形式风格拉了距离。正因为如此,现代工业产品设计的力学结构被单独抽出来放到美学的高度进行研究,并且在新的美学思想的指导下将其力学结构与纯粹的功能形式以及产品物质表面的材质美结合在一起,最终变成当代审美观念下最适应时代审美要求的话语形式。因此,可以说现代工业产品设计的审美语境必然来自于产品功能决定形式的美学思想,来自于产品新材质的表象处理以及独特的力学结构形式。

四、视觉传达语境

视觉传达语境在现代社会占据了重要地位,原因在于工业产品的营销方式以市场为杠杆原理。有市场必然有竞争,众多企业为使产品能够充分占据市场就设法将有利于企业形象的系列信息以视觉传达的方式进行传播。因此,伴随着现代设计应运而生的视觉传达语境在虚与实这两个同质不同面的世界中展示出各自的优势。一个是基于物质层面并运行于真实世界以各种广告设计作品为主要媒介的视觉语境;另一个是以因特网为代表的虚拟网络世界所展示的视觉虚拟语境。因此,视觉传达的语境就是通过这样两种不同方式所展示的视觉符号在传达过程中或交织、或平行地共同履行各自的传达职能,进而生成出具有现代生活节奏的审美语境来(图 2-14、图 2-15、彩图 18、19)。鉴此原因,视觉转达语境无疑显示出双重性质的结构

图 2-14 美国城市公共视觉传播设计

图 2-15 国外网页设计

特征。犹如著名法国当代结构主义美学家、符号学家罗兰·巴尔特(Roland Barthes, 1915–1980)在其《符号学美学》一书中所指出的那样:"……专有名称:这个名称意味着某些人,对于他们来说这个名称是被限定的,并且代码的圆形是明显的(C/C):约翰就意味着一个名叫约翰的人。"[10]可以说视觉传达的审美语境是由上述两种虚实方式组成的视觉代码来实现其传达功能,如果换一个角度从整体上看,其双重特征一方面显示出由视觉传达过程所采用的虚拟性的视觉符号(如印刷在纸面上的广告设计、出现在网络中的网页设计)所决定;另一方面是与这种视觉符号相对应的业主(生产企业)所决定。也就是说,视觉传达的内容和传达者试图通过视觉传达所要塑造的企业形象共同构成了类似于叠加的双重符号,这种双重符号的结构现象在特定的社会环境中生成出视觉传达的审美语境(彩图 20)。

然而应当看到,视觉传达审美语境的本质特征却必须建立在"人"这一主体的符号对应关系上才有美学意义可言,这也是作为视觉传达在其运行过程中予以肯定的核心所在。我们说一切虚拟的形态离开其主体对应物的接纳岂能构成有效的互动?因此,一切对人的生活产生有益或无益的信息都有可能在人的接受或排斥中产生相应的语境效应。为此,在视觉传达的语境中,美的符号系统总是意味着充满正义和代表人类积极向上的力量,成为视觉传达的正面语境场。反之,丑的符号系统总是代表了人类的邪恶势力,成为视觉传达的反面语境场,它们共同构成了时代、社会环境中视觉传达语境的正负两面,其中,两者之间的冲突总是使得美的符号系统在视觉传达领域中呈现美的深度境界。因之可以说保持视觉传达信息的审美质量更能揭示出当代视觉传达审美语境的健康活力(图 2-16、图 2-17)。

图 2-16 美国最大零售商企业形象设计与应用

图 2-17 赵羽:普鲁仕西餐酒吧宣传册设计

第二节　设计美学的连体语境

一、审美心理语境

站在设计美学连体的角度上阐述造物设计的审美心理语境是一个较为复杂的问题,因为人的心理活动属于变幻不定的隐蔽世界。然而,设计美学审美语境的描述又处处离不开人的心理结构和心理评价的参与,因此,透过人的心理活动的复杂性和隐蔽性,运用心理学美学的规律和方法进行分析、研究,就能了解各种设计活动对人的心理产生的影响以及由此构成的连体语境。

在一般情况下,纯粹心理学注重捕捉人的心理活动对非审美对象产生的认知结果,这种基于心理学规律形成的审美感知成为设计美学不可或缺的内在因素。那些原本属于心理学范畴的内容一旦与审美设计相结合便可进一步拓宽人们的审美视野,使我们深刻领略到设计美学与心理学连体状态下的审美语境。其中,构成审美心理语境的关键性条件在于将具有审美价值的设计作品放到特定而又合乎人的审美心理结构的"场景"中才会显现"连体"的语境氛围。

上述情形在西方现代绘画领域也是如此。例如,毕加索在1937年创作的铅笔画《魔鬼的末日》,"当画中所出现过的魔鬼的头部式样又在毕加索的另一幅作品中出现时,它看上去就不再是一种扭曲和怪异的形状了。这是因为,当这个式样出现在一幅现实主义风格画中的时候,它代表的是魔鬼的形状,而当把它放在另外一幅处处有着扭曲和变形特征的怪诞画中的时候,这一式样就只能代表'直接的'解剖了。"[11]"如果用心理学去对这种引人注目的现象作出解释,那就是:第一,人知觉和抽象出来的某两种物体之间的相似性,并不是建立在这两件物体的细小部分的等同上,而是建立在它们本质结构特征之间的一致上。第二,一个未受损伤的健全心灵,能够根据一个特定事物的前后联系的规律在一瞬间自动地把握这个事物。"[12]同样的道理,趋于设计美学与其心理学意义上的连体语境的生成条件必须在客观事物与人的主观心理两者本质结构相一致的情况下才能具备。

然而,美学(包括设计美学)与心理学的连体关系始终保持统一的、对审美客体超越的姿态。它们并非像镜子对着真实世界所作的

被动反映那样,而是用审美态度反映出审美者的情感与情绪,从某种意义上说,这种情感与情绪构成了审美心理语境的内在"力场"。因此,心理内容形成的审美语境有时比客观真实的视觉语境还重要。苏珊·朗格(Susannev Langer,1895—1982)在其《情感与形式》一书中说道:"某些人对于艺术——绘画、音乐、戏剧或其他艺术形式的欣赏是自发的和明确的,当他们被一种心理状态所吸引,并反映在对作品欣赏的态度上时,他们发现这种态度完全不同于对待一辆新的汽车,一只可爱的动物,一个明媚的早晨的态度。他们以一种不同的方式感觉到一种不同的情绪,因为艺术被看成一种特殊的'经验',对于那些没有达到一定精神高度,对艺术不是持明确崇拜的审美态度的认识难以理解这种经验的。"[13]确实如此,人的心理活动始终是在接受事物的全过程中得到反映的。设计美学在审美心理状态下的连体语境从某种意义上说就是在超越各种审美事物的基础上"达到一定精神高度"的审美经验的集中体现。尤其对于充满艺术美的设计来说更是如此。当我们的心理指向处于对设计作品的欣赏状态时,由设计作品形成氛围的审美表象便会随着人的心理情绪在春风得意中生成;反之,若是只对个别设计事物感兴趣,处于心理反应上的情感就难以唤醒超越客观事物的"审美经验",进而难以领略到审美心理状态下的连体语境。

 作为隐蔽层面的审美心理在设计美学中的职能始终属于愉悦的代名词,它无形中对各种设计提出了语境上的审美要求,要求设计活动必须建立在优越的心理背景上才能获取良好的语境效应。因为凡是一切设计作品审美语境的生成,都必须通过主体与客体之间的相互联系与和谐呼应才能真正实现。在此,心理意义上的审美语境的期待往往成为客观语境追求的目标所在。若是缺乏审美心理上的认同与支持,主体与客体之间融会一体的语境之美便难以产生。正是由于审美心理因素的介入,设计作品生成的审美语境便会冲破单一的樊笼。可见,客观所见并不等于设计作品审美语境的全部,原因在于,一方面它要靠心理力量的支撑与引导才会出现有序的语境系统;另一方面,在许多情况下客观条件的限制能够赢得心理因素的认同,进而取得相应的和谐关系。因此,设计领域注重对设计作品种种审美语境的营造可充分借助人的审美心理的内在力量对设计作品及其设计环境的视觉话语作出审美心理上的期待。然而,审美心理语境并非属于一个仅属于人的内心世界的绝缘体,它势必深受社会审美思潮的影响及其个体审美经验的介入,并以此为契机,使审美心理对设计美感产生能动的推进作用。

我们知道,个体性的审美心理语境因人而异,然而,无数个体审美心理的反应可带着它们的差异性把对设计作品审美描述的心理感受汇集到社会的审美机制之中,以此形成时代和社会相对稳定的审美标准,这样,人的审美心理的全部企望便可通过社会整体的审美思潮最大限度地得到释放,这就是社会性审美心理语境的广泛特征。当然,在一定的条件下两者之间的转化并非没有可能,因为个体与社会形成的审美机制是互动的,相互之间的影响和受制在一定的条件下均可发生。因此可以说一切富于个性化的审美心理语境虽然难以以其成熟的个体条件取代相对持久而稳定的社会意义上的心理结构的审美语境,但个体性的审美心理状态的变更对于社会性审美语境发生变化的种种可能性来说势必成为最主要的动因。

显然,建立在审美心理基础上的连体语境可充分借助人的"审美经验"的内在判断力对设计作品及其设计环境的视觉话语形式进行深度描述,并以此为契机使审美心理对设计美感产生能动的推进作用。此外,设计美学与心理学意义上的连体语境可使无数差异性的审美描述从"审美态度"及其"特殊经验"的角度汇集到社会的审美机制中形成一个和时代、社会相对稳定的审美标准,依靠这种标准,人的审美心理的企望可借助社会的审美思潮予以释放,说明设计美感的评价和判断必须在设计美学与审美心理的连体中才更为有效(图2-18)。

一切设计美的评价和判断都必须在审美心理的直接参与下才能胜任。从这样的意义上说,美学、设计美学与心理学的联系必然成为当代美学发展中新型的时代产物。事实上,在现代美学流派纷呈的局面中,心理美学已经成为整个哲学美学子系统中十分引人注目的一类。换言之,心理美学已经在当代美学界获得了相对独立的存在价值。正因为如此,从连体语境的意义上借助心理学美学观察设计美学有关审美心理语境的情形可以得出相应的结论,而对于这种结论的解释同样是人的审美态度和审美情绪的表现。围绕这种表现我们可以迅速觉察到欣赏者内心的审美

图2-18 时装展示设计通过人们的时尚心理营造出对应的视觉语境,以促进商品的销售率

语境对设计作品造成的影响究竟达到何种程度。当然,其心理审美语境所包含的美学成分的多寡还要看欣赏者预先具备欣赏作品的"特殊经验"是否成熟而定。

二、审美文化语境

由于设计本身的大众化以及与生活的紧密联系,设计美学与其它学科的连带关系显得愈加重要。事实上设计活动不仅是审美文化的重要组成部分,而且是理想造物形式在精神文化与物质文化中的集中体现;更是设计领域建立审美标准最重要的语境参照对象。博克(Philip K Bock)指出:"审美判断是指对人、物、事的悦意性或美感的评价,不过,正如我们将要看到的那样,道德和实践的标准有时参与其间。……审美判断比其他几乎所有的人类行为更能代表某一文化的特性。一个社会中的艺术、音乐和文学——狭义的文化——蕴含着赋予某一传统的特殊风格的形式与内容的思想。众多民众遵照共同的美的概念进行判断和选择便产生了这些艺术风格……艺术家利用这些技术创造完美和新颖的形式——这些形式表现文化理想,而这些理想又必须通过审美标准判断。"[14]设计美学就是在同样的审美文化语境中择取一种最优越的审美判断的标准使具体的设计作品在美的话语环境中进入其美学的价值状态。或者说运用文化的力量使造物的美进入一种充满文化语境的审美判断之中。因此,审美文化的语境不仅具有美学价值,同时还有支撑设计美学本体框架的连体作用(图2-19)。

图2-19 香港JJs夜总会室内设计从现代设计的格调中渗透古典文化的神韵

然而,设计美学涉及的文化语境不是孤立的存在状态,它在本体审美语境的边缘性扩充中不断完善其连体结果。它使设计美学本体意义上的内容在延伸中得到丰富。当各项设计活动处于审美判断时,文化的话语形式就会以其抽象的魅力呈现出

来,其中包括设计美学的"技术"在内。这主要在于"文化工业时代的一个显著特点,是技术现象及其现实趋向已经构成人类生存的基本语境。当代社会的文化艺术生产,也不可避免地遭遇到技术发展所带来的一系列问题。而审美文化生产的技术型,便意味着技术力量已成为一种从根本上直接驾驭艺术形式和审美价值的叙事元素,技术手段、材料、方式不再是传统艺术语境中游离在艺术活动之外的某种无关艺术本体的存在,而是直接关涉艺术如何可能的最基本方面——艺术作为审美体验的一种结构性活动,总是同人的活动及其技术方式联系在一起。"[15]这种情况表明,审美文化语境在当代设计美学中充分地表现出这种特点,它将技术文化要素的表现性和视觉张力综合地连成一体(彩图21)。

此外,由于自然是设计美学技术文化发展的原点,设计美学注定和自然保持着紧密的关系,这种关系是通过文化理想转变为明晰的审美观念得到体现的。历史现象已经表明,文化的角色是反映、完成或实现自然的真理的时代使命,由此形成创造文化的模式必须求助于自然来获得文化的有效性。它以理想化的形式补偿人与自然之间融洽感的丧失。值得注意的是,当代艺术,其中包括后现代设计在内的审美文化语境已经从另一种观念切入,认为:"文化是一种源于自然、带有一定程度创伤性的自我提取的产物。文化出自于原始的物质无意识的意识构造或主观性构造。"[16]这种对文化与自然关系的理解显然强调了人的主观成分,强调了时代和社会在不同层面上的生动体现。它在实现自然的真理背后更加重视人的创造性的改造作用。

受工业化手段催生的设计美学与现代主义观念碰撞后所生成的语境促使我们对现代设计文化进行新的感悟。各种现实中的设计变革在很大程度上将人们的思想观念推到了裂变状态,导致新的美学观念相悖于传统意义上的设计状态而趋于另一文化走向。简言之,观念的裂变促使原有的美学标准让位于新的、与传统美学思想形成对立性的存在状态,使得处于传统文化氛围中的审美语境受到无情清洗。这是当代全球范围内现代主义历史变革的基本事实。为此,现代主义历史背景下的设计主张便有机会站在新的文化和美学立场上为自身创建一个独特的审美文化语境空间。

显而易见,设计美学要求新一代设计家关注文化的全面性,这种全面性一方面决定了文化概念的宽泛性,同时还表明并非所有的文化现象都可以和艺术挂钩。然而,当任何一种非艺术的文化现象一旦与其相关的审美活动连成一体时,它们就会不由自主地进入到美

图2-20 T.萨尔帕内瓦:"双迷"餐具设计充满了现代技术的文化特色(1976)

学的范畴,这时候,美和美感会成为文化与艺术设计相互连接的中介桥梁。由于文化的广阔性,一切人类创造的事物都可能进入人类文化的新视野,并有更多的机会融入到审美文化的语境之中,使得文化因素在艺术设计领域产生无可替代的作用(图2-20)。尤其当我们将文化因素纳入到审美设计的语境之内时,单纯的文化现象就会变成艺术设计的审美特征,在这种情况下,文化现象自然会变成设计美学不可或缺的连体部分。从美学角度看,文化现象的具体性只有上升到美学范畴才有价值可言,所以,有意识地将丰富的人类文化行为组织到艺术设计的审美轨道上来,便意味着文化在当代设计美学中有可能随时生成为美的语境的普遍性要素,并使文化审美的语境始终保持生命的活力。例如,当今摆在我们面前的文化消费现象,使更多的文化活动在短期更新的时间流动中促使着生活动态化的发生,而这种变化符合人们快节奏的生活方式和审美意识,因而自然表现出生理和心理上的满足感。

三、哲学判断语境

当人们对设计美学领域内任何设计作品进行审美判断时,超越客体表象的审美能力便自觉成为设计作品美感价值判断的先决条件。为此,设计美学须站在哲学高度并借助哲学智慧为设计美学的连体语境奠定主客体之间审美感知的深层基础。

然而,在更多情况下,哲学判断的语境包含着对一件事物所表示的评价态度在内,这种评价的态度直接和人的观念联系在一起,因此,对事物的评价赞成与否就直接取决于哲学意义上的观念态度。可以说相对正确与进步的观念态度是产生哲学判断语境的重要前提。尤其对于设计美学来说,出自于新的审美观念的设计作品就必然会在哲学判断语境中得到检验(图2-21、彩图22)。

哲学判断语境对于设计美学来说是至关重要的连体语境。无论对一件作品所持的审美态度是肯定还是否定,这种语境始终存在,它依靠人对作品作出判断的那种自觉状态呈现出来。这就说明哲学判断语境和设计美学的本体语境在连体条件下的生成方式是随机性的。正因为如此,两者不可分割的连结确定了哲学判断的连体语境

和设计美学的本体语境在审美表现中的融合可能。

我们知道,设计美学在履行其职能时一方面凭借欣赏者的感性经验对物质形态进行感知,以此积累感性愉悦的审美经验;另一方面在对物质形态进行感知时须用哲学眼光对设计领域内各种审美对象实行价值意义上的审美判断,从中表现出审美过程中充满分析性的美学意义。因为"分析在每一步上都是对构造与直接直观中的总事态的本质分析和研究"[17]。任何审美设计活动若离开哲学层面的分析判断,其连体的审美语境便难以真正从美学的本质上得到显现。

在设计美学中运用哲学判断营造的话语境界在很大程度上属于哲学观念的产物,然而,充满哲学性的审美判断并不意味着独立到纯粹的哲学层面。因为一旦将立足点置于设计美学的事物圈中进行分析判断时,哲学的纯粹性质就会受到美学的同化,当美学感性和哲学理性共同为设计作品创建审美依据或审美标准时,哲学会迅速潜移到美学的深层进行审美意念的调节与转化,这种调节和转化并非由哲学变成美学,而是通过哲学协同美学对设计作品进行审美判断的事实本身包含着美学的意义。鉴此原因,由此生成的哲学判断语境犹如空远的雾霭显得有些模糊而冥蒙,正是这种找不到界限的模糊和冥蒙构成了哲学判断在设计美学中的语境效应。

对于设计美学而言,哲学判断语境的发生事实上是借助哲学观念对设计活动进行新的探索所形成的审美语境现象。例如建筑设计就是在哲学观念影响下产生新的思想的审美显现。当建筑设计思想在哲学高度形成对现实的超越时,新的审美判断标准就会在新的思想观念中衍生。为此,我们对建筑设计作品的美学解释最终都要从理论上归集到哲学的思想境界才会显示其根基的可靠性。

哲学判断层面的连体语境很大程度是借助哲学观念对设计活动进行新的探索所形成的审美结果。这种情况在塞西尔·巴尔蒙德(Cecil Balmond)对建筑设计强调"入侵体系"的思想中能够得到深刻印证。他在《异规》一书中认为:"异规与'规整'的关系,可以被解读为两个有秩序的体系,其中一个体系侵入另一个体系。设想一下一个由十字形组成的

图2-21 [美]汤·路迪:柜桌设计,属于新的设计美学观念下的产物

体系,混入一个由圆形组成的体系,这时异规的所有条件便即刻产生。我们采用简化主义手法,对他的组成成分进行说明,重新回到了混杂和并置的内容入手,再向外发展以便得到结果。与之相反,我们必须进入异规去体验,并确信其持续变化的必然范围。我们只需从一个简单的动作,一个个体的行为开始。杂乱现象令人惊讶地安定下来成为一种模式,开放及不可限定的情况变为网格和连贯。"[18]

显然,在巴尔蒙德看来,异规是对规整的叛逆,但它们可以混杂相处。一个突然的扭动、旋转,一个枝杈,甚至意料之外的突发事件均可属于异规的表现策略。在异规中,思想互相碰撞。那些奇怪的并置显现,乃至重叠穿插、变化的节奏、不可捉摸的冲动都成为它擅长的表手法之一,在这种情况下,一致性被消除,平衡被打破,秩序对严密秩序的要求被忽视,最终设计的视觉结果在广阔的视野中显现出另一番美的景象。由此可见,从哲学深处促使我们站在与"规整"相反的美学立场上思考问题能够从理论上催化出与设计美学共同连体后的新的审美语境。诚如德国哲学教授沃尔夫冈·诺义萨(Wolfgang Neuser)所认为的那样:"一切哲学问题都必须在特定的语境基底上进行回答,也就是说,理性意味着在特定的语境下对相关问题做出论证或回答。"[19]从这样的意义上看,不同的设计主张显示出来的审美结果能够代表相应的哲学判断,这种哲学意义上的主张和判断最终归结到美学语境的层面上进行逻辑性的论证就会在审美活动的实际中生效。

哲学判断语境对于设计美学来说事实上是设计美学通过具体设计活动与之连体之后所形成的审美语境,也是哲学协助设计美学对作品的审美本质作出解释的重要环节。由于哲学始终和设计美学在连接关系上保持深层的逻辑关系,使得哲学在设计美学领域中作出的判断也始终充满了审美的意义。

四、实用功能语境

设计作品首先是实用的,然后才是审美的。就设计美学而言,实用功能自古以来就以其自身的目的性自居,有时甚至以其巨大的"张力"遮蔽着美学上的价值层次。

由实用功能构成的语境在很大程度上体现出一件物品对其用途的价值意义。然而,实用价值本身并不能构成抽象性的语境,只有当它涉及到创造的本质之后,实用功能的价值才有可能围绕人类创造的本质意义转化成美学的成分,进而真正认识到"人的本质力量的

对象化"的真实含义。

实用功能语境生成的基本条件是通过设计作品构造的物质形态与人对作品在操作中的和谐状态得到证实的。其和谐的程度越高,实用功能语境的强度就越大。因此,设计美学实用功能的语境必须兼顾到人和物相互之间共同的和谐关系。换言之,作为功能语境的美学性质必须要在以人为主体和以物为客体的相互融合中才能显示出来(图2-22)。

此外,功能语境还要受到造物的历史空间以及特定时代审美观念的影响。例如,以手工艺造物为主要内容的古代社会,设计作品的实用功能在审美连体意义上的地位比今天流行文化背景下造物形态的地位要高得多。现代设计作为连体性质的流行文化现象,其造物形态的实用功能语境随着工业生产的普遍性而显得缺乏个性,这种缺陷的根本缘故就在于"流行文化的世俗化发展开拓了现代文化民主的空间,在对感性欲望和自由享受的肯定中否定了经典和权威的文化权力。这就导致了流行文化在总体上混乱无序的非理性(无政府)状态"[20]。由此可以说在具有历史分期特征的当代设计美学中所关注到的实用功能语境是在流行文化的风格类型中产生的,用今天的哲学思维方式对之进行理解就能明显感受到无序性特征,正是这种无序性特征形成了当今设计美学连体部分不同于传统审美特色的功能语境。

应当认为,从本质上说实用功能之所以可转化为具有审美语境的特性,原因在于设计作品在使用过程中能够使功能的性质对人的心理产生美的愉悦效应,从而形成以功能为转化条件的审美事实的发生。实用本身并不能成为美学研究的对象,只有当设计作品所体现出的实用功能在价值尺度上触及到人的美感心理时,其审美语境的界限才有可能被打破。现代西方设计思想倡导的功能美,便是功能在设计过程中被强调到了人的心理需求的高度所致,换言之,它是通过使用行为对设计作品功能的适应快感体现在人的审美心理需求中的价值走向。由于设计作品的功能必须通过使用过程才能发现其便捷性和舒适性,因此,实用功能的审美语境备受关注的条件除了人

图2-22 英国大使馆门厅设计,运用大面积的玻璃材料封顶具有敞亮的采光功能

这一主体对象之外,还包括物的诸如结构上的巧妙及其视觉上的美观以及触觉上的舒适等外在的表象条件。

如上所述,实用功能语境的生成必须依赖设计作品构造的物质形态与人对作品在操作过程中形成的和谐心理予以证实。正因为如此,今天的设计作品在问世之前的功能预想往往成为设计师重点研究的对象。因此,实用功能对于整个设计作品的形式结构影响重大。例如,有些产品个体表面的功能附加使作品外表的视觉面积相对缩小;在另一种情况下,设计师为了避免作品外观的琐碎性,就设法将这些附加的功能隐藏在某一材料的背后,这样,既不影响外观的琐碎性,也能在视觉上获得简洁大方的好效果。所以,实用功能语境的审美高度可通过设计艺术的处理得到调整。当调整之后达到多功能的简洁效果作为普遍现象而存在时,就会预示着设计作品简洁的实用功能语境会朝着整个时代审美观念的指向信步走去。因为,特定时代对设计作品审美的心理期待会不可避免地打上时代的烙印。

上述现象特别反映出20世纪现代主义时期最典型的功能氛围和语境特色,可以说崇尚简洁的功能外表已成为现代主义审美追求的主要目标。由于简洁的功能表象不仅能够满足无装饰的审美观念,而且材料的选择同样成为十分重要的一环。当人们面对一件设计作品进行审美观照时,作品功能结构所遵循的无装饰原则在现代主义审美思想控制之下所导致的最终结果是简洁之美的存在,为此,许多产品光洁无暇的表象事实上就是这种审美主张的具体反映,它在作品中所占据的优先地位往往是由材料加工的独特性得到说明的,简言之,其独特的表面效果充分体现出现代科学加工技术的优越性,因此,当代功能美在作品表象上呈现出来的语境不是简单的虚无感,而是为了遵循简洁的功能原则而有意突出材料质感美的视觉效应,在这种情况下,物质表象的技术美成了现代主义审美观念中功能语境的主要因素。

实用功能语境和其他审美语境

图2-23 面具的黑色点缀既为室内增添了艺术的情趣,又使室内纯净的空间获得视觉上的精神满足,其中的无序排列打破传统的审美习惯而构成动态化的视觉节奏

的不同之处就在于它兼备了实用和审美的双重性能,一切设计作品在使用过程中被使用者体会到的心理愉悦性无疑也是审美在人的心理层次上的具体反映,但这仅仅是作品功能的便捷或舒适性等对人的心理形成的满足感;除此之外,我们还应当看到客观物质层面上的表现之美,由于这种美感和实用功能在审美过程中成为不可分割的统一体,因此,简洁的表象在物质载体上的审美语汇都具备了功能的性质,所以,表象的简洁与否可直接影响作品功能的实用程度及其视觉风格,进而使实用功能语境始终兼顾到实用功能和作品表象两者的和谐统一,而这种统一则成为功能语境不可分割的统一体(图2-23)。

注释:

[1] 宗白华(1897—1986),中国现代著名哲学家、美学家、诗人。1920年赴德国学习哲学和美学。主要著作有:诗集《流云》、论文集《美学散步》、《艺境》、《宗白华美学文学译文选》等。

[2] 奚传绩编:《设计艺术经典选读》,东南大学出版社,2002年,第77页。

[3] 同上,第78页。

[4] 参见王振复:《中国美学的文脉历程》,四川人民出版社,2002年,前言部分。

[5] [英]Matthew Carmona Tim Heath Taner Oc Steven Tiesdell:《城市设计的维度 公共场所——城市空间》,冯江等译,江苏科学技术出版社,2005年,第35页。

[6] 转引[德]沙尔霍恩,施马沙伊特:《空间 建筑 城市——城市设计基本原理》,陈丽江译,上海人民美术出版社,2005年,第126页。

[7] [德]黑格尔:《美学》第三卷上册,朱光潜译,商务印书馆,1979年,第62页。

[8] [美]劳伦斯·格罗斯伯格、刘康:《关键时刻的语境大串联——关于文化研究的对话》,载周宪等主编《语境化中的人文学科话语》,北京大学出版社,2008年,第113页。

[9] 参见邹文主编:《世界艺术全鉴——外国建筑经典》,人民美术出版社,2000年,第8页。

[10] [法]R.巴尔特:《符号学美学》,董学文,黄葵译,辽宁人民出版社,1987年,第17页。

[11] [美]鲁道夫·阿恩海姆:《艺术与视知觉》,滕守尧等译,中国社会科学出版社,1985年,第226页。

[12] 同上,第227页。

[13] [美]苏珊·朗格:《情感与形式》,刘大基等译,中国社会科学出版社,1986年,第47、48页。

[14] 参[美]P.K.博克:《多元文化与社会进步》,余心安等译,辽宁人民出版社,1988年,第283、284页。

[15] 张晶主编:《论审美文化》,北京广播学院出版社,2003年,第45、46页。

［16］［英］史蒂文·康纳:《后现代主义文化——当代理论引导》,严忠志译,商务印书馆,2002年,第381页。

［17］［德］埃德蒙德·胡塞尔:《现象学观念》,倪梁康译,上海译文出版社,1986年,第51页。

［18］［英］塞西尔·巴尔蒙德:《异规》,李寒松译,中国建筑工业出版社,2008年,第61页。

［19］郭贵春:《欧洲大陆和英美哲学传统之间的区别、关联与融合——记与德国哲学家沃尔夫冈·诺义萨教授的谈话》。http://www.douban.com/group/topic/2452635/

［20］肖鹰:《美学与流行文化》,刊载于张晶主编:《论审美文化》,北京广播学院出版社,2003年,第191页。

第三章 设计美学与哲学美学的时空叠置

第一节 设计美学的本质特征

在充满设计的当代世界,人们热衷于身边可视事物的出发点包含着试图实现某种美好的愿望,这种愿望从普遍的意义中凸现出物质世界举眼所见的审美现象。然而,物质世界尽管生生不息、光怪陆离,但经过人类设计的事物却能让人感受到种种秩序与变化,其中包含着思想导致视觉在审美冲突中发生的裂变,以至于在当代生活中,当我们将世界概括地想象成昭示人类的种种图像时,由设计显示出来的审美力量就会深深触及人类的心灵,并悄然变换其存在面貌和时空位置。人们用美学思潮颠覆过去的物质形态,同时又信心百倍地建立起新的视觉世界,这种周而复始、螺旋腾升的态势时时激起人们对生活质量的更高追求。

设计使物质世界更具诱惑力,它不仅无时无刻地改变着世界的外观,而且逐渐影响人们对设计新形式的重新期待。人类生活的现实一旦经过设计美的塑造,便会神奇地变换着世界的表象,其中包括对旧有视觉形式的消除与改变。因此,设计美的本质在于自由地追求物质外观的变化和释放艺术精神的审美,可以说具有改变生活功能的设计活动从本质上反映出来的审美特性都带有精神游戏的性质。如果将充满目的性的设计结果放到精神领域中考察,便能发现

人类设计的目的归根结蒂势必回到精神的原点上,尤其对于现代生活的要求来说,一个简单的"用"字并不能真正表达人类心灵的满足感。为此,基于物质层面的精神需求始终充满着深邃的美学品质,因为,推动设计发展的动力在社会经济得到保障的基本前提下,精神因素便上升到首位,这时,设计在美学上得到的反映就会最大限度地被精神因素所占据,并使设计美学的本体有更多的机会穿行在精神领域,最终通过艺术的表现凝聚为对自由的象征(图3-1、图3-2、彩图23)。

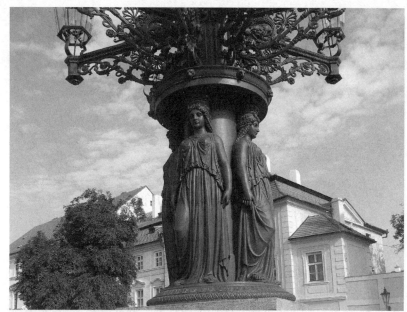

图3-1 捷克布拉格市内路灯柱子上的古典雕塑,大有古典艺术精神在现代生活设计中得到承传的态势

图3-2 欧洲城市某些休闲区域喜欢营造出艺术美的氛围以满足现代人精神生活的需求

由于美在精神领域所得到的认可时时肩负着哲学的使命,为了达到精神上的自由度,一切物质表象的美都要在哲学的高度概括中才具有美学的意义。例如一个基本的圆形或方形究竟美还是不美,这要看它基于何种情境,看它与其他事物之间的联系才能得到确定,最主要的是人的主观愿望能否在其中得到和谐的配合。我们知道,现代心理学派的研究途径在美学领域已经做出了杰出贡献。它们强调内心的快乐,并根据心理学的原则而不根据历史学和社会学的原则处理心理材料。例如,托马斯·门罗根据上个世纪积累下来的全部心理学实验成果和艺术创作的实践经验,将音乐的和声对位法则,绘画的调子和诗的旋律,艺术的历史和流派的历史等等在1970年集中编成《艺术的形式和风格》一书,足以说明美是一种内在的价值体验,即内心的快乐与满足。尽管这种快乐必须来自于事物表象对人的内心世界的触发。设计美学除了运用科学的态度在科学面前设法获得实用的价值尺度以外,还必须证明人与自然、人与社会复杂关系的象征性表达。

然而,人的自由并非无本之木。它从不知自由为何物的混沌中孕育和生长出来,在改造世界的同时也改造了自己。所以,自由是人类生命存在的形式。人类所感受到的宇宙的和谐,也就是他们的生命存在和这种形式的反映。所以人对宇宙和谐的心领神会,仍然带有自我观照的性质。真正的人类设计行为从根本上说就是从大自然中得到启发,并将这些启发用艺术美的形式表现出来,这是人的心灵为寻找视觉新感受而努力创造出来的对自然的延伸和补充,并非违背自然规律的行为举止。所以我们不能简单地将人对自由的追求理解为随心所欲和为所欲为,否则,自由将被扭曲,美学会遭亵渎。

从整体的观点来看,宇宙与生命的同构并非偶然,它存在着一种规律性与生物学意义上的"目的性"的统一。这种统一虽然没有经过人的有意识的实践手段的中介,但它包含着有意识的"人的感觉"可以实践地把握到的东西。因此,象征的意义赋予了它美的性质。因为在象征的意义上它和直接的自由形式具有直观的同一性。从这样的意义上说,自由的形式同样也是自由的象征,从中不失为人与自然的和谐表现。然而,作为自由象征的一种形式,和谐并不是同一,而是变化、差异和多样性的对立统一。宇宙如此,生命如此,美与艺术也是如此,设计表现更是如此。

在人类的造物本质中,设计表现出人的创造性的自由发挥,而这种自由又给予美学最深刻的意义。正因为如此,所有的设计物都会进入人类的美感形式之中,与人类生命力运动的结构模式相类似,进

而表现出生命的意味,构成充满自由、快乐以及审美经验的现实内容。

毫无疑问,设计之美在人类的精神轨迹中永远体现出对生命自由的向往。我们知道,"直接的现实性并非审美事实的要素。正如对象是否表现出'生命的意味',并不取决于它的物质实体是否真正具有生命。'表现'在这里就是'创造',就是在对象上进行'加工'。不过,这种加工的实践,是通过感觉来进行的,是自由意识通过感觉而'进入'对象,并在对象中被主体所认识,而不一定是固有形式的实际改变。"[1]追求自由是一切艺术表现的梦想,而对于梦想的视觉表达则成为艺术家对艺术形式的挖掘和探索的动力。从这一点出发,我们便可在设计艺术和绘画艺术之间找到一个共同的目标。对于这个追求自由的目标,我们认识到,凡是创造性的艺术就必须打破对于现实的感知,运用艺术的智慧和勇气重塑理想的完美。诚如康定斯基(Wassily Wasilyevich Kandinsky,1866-1944)所指出的那样:"在今天,我们还与外在自然保持着十分紧密的联系,不得不从中开掘我们所有的形式。现在所有的问题均在于我们如何去做,这就是说要看我们有多少自由使这些形式变形,我们有理由把什么颜色和它们联系在一起。"[2]显然,将设计之美看成艺术的、自由精神的象征,应当成为设计美学的重要命题。这一命题在一般美学中虽然存在,然而区别明显。我们知道,一般哲学美学始终遨游在纯粹精神领域,所追问的是超越物质层面之上,并且合乎精神审美需要的问题,并将问题的答案最终归结到自由的精神境界中;与之相比,设计美学不仅要追问美是什么这类纯粹形而上的美学问题,同时还必须解释物质为什么需要设计,艺术设计为什么能够增强物质形态的审美度,怎样使物质形态达到人所喜爱的那种样子,由此说明设计美学非同一般美学的显著特征是把与物质相对应的精神现象设法回到物质上加以审美化表现,尽管表现的方式多种多样,终究却是与向往精神自由的境界相连接。因此,设计是借助物质载体进行精神寄托的自由象征(图3-3、彩图24)。

图3-3 现代建筑的空间构架采用现代材料和科学技术进行处理,形成了新的自由的视觉语汇效应

由于单纯的物质只能满足人的简单生活,却不能达到人生自由的深度感和追求终极目标

的价值观,鉴此原因,物质可以承载人的精神向往,设计隶属于精神范畴的游戏成分便可转化为某种存在价值在设计中得到满足。显然,设计之美能够为人们的感官带来轻松和愉悦,然而,在游戏性的精神愉悦中,作为设计美学所遵循的"游戏规则"却是一件极为严肃的事情,诚如伽达默尔(Hans Georg Gadamer,1900-2002)谈到艺术作品本体论及其解释学的意义时所指出的那样:"单纯属游戏的东西不是严肃的,而游戏活动则具有一种达到严肃事物的特有的本质关联,……使游戏成为真正游戏的并不是由游戏生发出的与严肃事物的关联,而只是游戏时的严肃事物,谁不是严肃地去对待游戏,谁就是游戏的破坏者。"[3]设计美学带给我们轻松和愉悦的同时,也显示出其严肃性,当我们从造物的艺术效果中获得心情上的快慰时,我们的精神就能从本质上获取美的自由感。

值得注意的是,虽然物质对思想的遮蔽使设计很难像纯粹艺术那样获取绝对意义上的自由度,然而,设计美学所向往的自由度,是通过物质载体充当桥梁作用而走向精神快乐之路的,所有物质形态都有可能在设计过程中将审美思想变为精神意图的转化对象,并站在精神需求的高度对设计语言进行不同形式的表述,这种被设计手段表述出来的语言从本质上看却是自由的。西尔瓦诺·阿瑞提(Silvano Arieti)曾经指出:"艺术家常常不知道自己在干些什么。他在超越自身之外的广阔领域里进行自我感受和探索。他所获得的无论什么知识都是这种感受和探索的结果。当然了,他很少符合或者完全不符合自己视网膜上的真实所见。他靠幻觉看到的东西似乎比他用眼睛看到的更多。他比听信自己的理智更多地听信自己的爱憎情感。他不想运用描写或叙述,而是想运用象征手法。"[4]从艺术设计中萌生出来的美的本质同样具有如此情形:设计总是从生活的需求出发,并从其精神和情感中迸发出超越物质表象的象征中获取精神上的满足感(图3-4)。

图3-4 这家德国啤酒馆的设计很独特,通过艺术的趣味表现给人非一般的审美感受

第二节　哲学美学是设计美学的基础平台

众所周知,美学根基始终深深扎在深厚而古老的哲学上,以至于千百年来美学就没有和哲学分开过。因此,哲学美学一词已经根深蒂固地印在了现代美学家的心中。虽然时代潮流的变化对美学展开的研究方法已有所改变,然而可以说以哲学为内在基础的美学似乎永远带着它优秀的传统让人们在精神上得到丰厚的享受。由此可见,哲学始终成为美学的重要基础,同样,哲学美学也始终成为设计美学的内在基础,这种信念并非出于对哲学美学的盲目崇拜,而是实际情形说明它具有真理的意义。

西方美学之所以能够在不同的历史时期取得深沉而节奏优雅的进展,原因在于哲学从中起到最重要的作用。可以说哲学的古老精神一直鼓舞着美学的拓展。托马斯·门罗认为:"即使美学有一天发展成为一门成熟的科学,它仍然属于哲学的范畴。……今天,各种科学都仍然和他们的祖先——哲学——保持着联系,仍然含有一定的哲学思维成份。……美学不仅要对自己本身的资料进行直接考察,而且要从所有其他的或者大多数的科学中获取资料。这种资料来源的复杂性使美学加倍地需要哲学的综合。"[5]

由于哲学的内在性质,它促使哲学美学将所有的美感现象在思维中进行放大,以至于美学成为基于哲学背景上的严密系统。然而,这一"美学系统不是一个独立自足的闭合系统,它是一个更大系统的子系统,美的现象也不是一个孤立绝缘的形相,而是整个人与自然、人与社会复杂关系的一个象征。质言之,它是一个以价值体系为构架的文化心理结构的产物,所以离开了一个反映整体关系的哲学概括,就谈不上什么对美的认识"[6]。

我们知道,哲学美学作为一门专门学科被提出是在18世纪中叶,而设计美学以正式学科命名是在20世纪50年代末。两个多世纪的时间差距并非真正构成前者对后者形成基础平台的根本原因,真正的原因是哲学美学从其自身被人类所关注、研究,直至成熟,并且作为一门正式学科所历经的历史积累过程所决定的,这个过程不仅使我们认识到哲学美学诞生的内在根源,同时还显示出哲学思维的本质力量。

西方最早的哲学美学源于古希腊柏拉图(Plato,前427-前347)

时代。柏拉图试图追寻美的本质的共相，认为事物的本质可以用言语表达出来，美学模式显然被定位在抽象的哲学思维之中。直到18世纪，追求美的本质的哲学思维才转向以审美心理为核心的美学体系上来。事实上，在漫长的美学历史演进中，哲学美学早就为设计美学奠定了坚实的基础平台，以至于在古希腊时代技术就被美学家们看成是艺术的对象，这种技艺不分的现象使美学的表达方式在绘画、建筑甚至包括裁缝等技术活动中都遵循着同一种美的规律和法则。关于这一点，"回顾亚里士多德关于理智活动的区分，可知他曾按照理智的三种区别把它分为三类根本不同的活动。按其三分法，人的理智活动可分为'观'、'行'、'作'三种基本形式……'作'无疑是一种技术性生产抑或创造性活动，它既包括服务于效用技术中功利的或外部目的的创作，同时又包括艺术中审美目的的自我创作。因而，美同属于真、善、有用性诸价值系列。"[7]由此可知，设计活动无疑是人类最典型的富于智慧的劳作和审美活动，其美学性质似乎天生被包含在哲学的观念之中。在西方注重哲学思维的抽象的美学世界中，技术要素始终成为美学研究的主要对象，由于在这些技术表象中不失为艺术美的表现，因此，"技术"与"艺术"不仅在人类早期历史上被统一在同一个艺术范畴中，而且，借助哲学对艺术美的探索，以技术为主的设计活动在西方古典时期就已经找到了哲学美学这一坚实的基础平台（图3-5）。

图3-5 希腊阿提卡红绘巨爵，巨爵上装饰的古典理想化的人物造型和精巧写实技法运用使作品达到优美境界（约公元前445-前450）

众所周知，在人类的价值体系中，所有的创造活动都是围绕人的需求展开的。设计艺术同样属于典型的创造性活动。我们不应当同意西方近代哲学美学将实用艺术（即设计艺术）全然排除在其研究范畴之外。诚如日本美学家竹内敏雄指出的那样："仅就价值本身而言，概言之，在近代哲学中轻视有使用价值的东西并把它排除于哲学研究对象之外；效用哲学是不能与价值哲学为伍而形成的。然而，对于人们的生活说来，有用性的价值也是关乎极为切实要求的重要的关心对象。以此为目的的技术自古以来作为文化的一种形态确实存在并且得以发展，因此，哲学不能回避这一事实。尤其在今天的状况下，经济的社会力量在增大且支配着我们的生活，也给诸精神文

化带来影响。努力适应人们的现实存在而思索的活的哲学,不是应该把效用价值作为主题之一提出来吗!"[8]

所以,哲学是一切美学得以发展的支撑力量。按照美学学说的历史顺序,哲学美学以其经验形态对设计美学产生影响,并赋予其基础平台,尤其在艺术美的处理上给予设计美学最贴近的参照。

从哲学与美学的关系上看,由于哲学精神的鼓舞,西方古典美学运用哲学思维的逻辑方式围绕多个方向进行的学术探究获得了丰硕成果,这些成果主要有美的本质研究;将美的客观类型与美的主体感受紧密结合;把艺术门类与审美类型极其相关的历史发展加以融合。尽管由于历史知识背景的变化使哲学美学研究的重点有时偏于本质性的理念世界,或有时偏于主体的心理世界,甚至有时偏于艺术的哲学世界,但所有这些哲学思维方式的变化都没有违背以追寻美的本质这一核心命题和体系性构架,从这个意义上说,西方古典美学为设计美学造就的基础平台早在哲学的理念世界时代就奠定了厚重的基础(彩图25)。

从西方古典美学历史延伸线上产生明显裂变的美学形态是以20世纪的现代西方美学流派为代表的。这些流派主要有表现主义美学、心理学美学、自然主义美学、结构主义美学、符号学美学、科学主义美学、存在主义美学、解释学美学等等。虽然它们的主张和西方古典美学力求追寻美的本质的主旨相违背,但其中哲学思维的成份却依然十分浓郁。在特定的历史时空中,现代哲学美学将新的哲学思想用以表明美学家的主张,使基于哲学观念的美学形态变得新颖而多样(有时甚至有些扭曲感)。而这种饱受现代思想浸润的哲学美学背景映衬在现代设计美学的背后,必然变成新的基础使设计美学新观念的建立从表现的可能性直接被有力地推进到现实性的设计层面上,进而呈现出多元、丰富的美学特色。鉴于这种现状,设计家们常常借助于当代的哲学美学思想为设计作品的创造寻找坚实的依靠,并努力从哲学美学基础层面的依附中跳出来变成与之平行共进的、相对独立的美学形态。

从美学形态上看,设计美学最根本的独立性体现在其实用前提下的生活层面上。由于生活的物质性和审美丰富性的紧密结合,使得设计美学对设计中求新的时尚追求以哲学思维的方式和美学的最新观念并驾齐驱。我们说一件产品或者一座建筑物的诞生,并非简单地放在实用的角度上考虑就能赢得理性的满足,它必须围绕设计哲学提出解决问题的方法才具有实际意义。若以建筑为例,设计师或许会围绕这样一系列问题进行思考:被设计的建筑作品属于何种

建筑类型？建筑的使用范围及其规模如何？它属于公共建筑还是私人建筑？怎样体现纪念性建筑的时代感？当代剧院设计和当代美术馆设计的主要区别是什么？怎样从建筑设计的风格倾向贯穿当代的审美思想？怎样体现当代建筑设计的艺术特性？是否对具体的建筑外表进行艺术装饰？如果需要，那么采用何种装饰元素为好？建筑结构和材料选择应当作出哪些和时代需求相一致的美感处理？对建筑空间的划分怎样使观赏建筑的人在审美心理上达到平衡和满足？现代建筑和传统建筑在设计上的根本分歧何在？如此等等。作为对当代设计活动的思考，这些问题不仅体现出哲学美学对设计美学基础平台的依托关系，而且还显现出设计美学自身形态的独立性价值。

　　无疑，建筑设计是人类最伟大的艺术形态之一，也是人类最伟大的设计形态之一。从美学上关注建筑设计可以帮助我们认清现代设计中许多容易被忽略的问题。我们知道，建筑历来属于艺术设计最典型的对象，而建筑美学在历史上始终处于双重的表现性质，它既是观赏的艺术品，也是实用的生活居室。尤其当我们站在设计的立场上观察历史上的建筑物时，最令人关注的便是建筑空间的划分和结构样式的安排。为了设计的完善，任何建筑空间的设计划分都需要依据于生活逻辑的展开才能如愿以偿。因此，哲学在建筑艺术设计中自然充满了生活的内容。无论是中外古代的皇宫府邸，还是现代东西方的高楼大厦均如此（其中包括后现代展示性的建筑作品在内）。然而，由于物质生活和精神生活内容的变化使得实用功能在建筑设计中的发挥存在着不同的个性价值。例如，世界著名建筑师丹尼尔·利伯斯金德（D,Libeskind）于1992年至1999年设计的位于德国柏林克罗伊茨堡（Berlin-Kreuzberg）林登大街9-14号（Lindenstrasse 9-14）的犹太人博物馆，就是站在后现代主义的审美立场上创造性地突出新的功能价值的建筑作品。设计师为了恰如其分地展示出德国境内以犹太人为生活主题的历史痕迹，整座建筑物的内外功能结构均浓缩于抽象的视觉语言中进行表述，成功地创造出独一无二的展示效果。说明凡是追求新的美学价值的建筑作品总是力图在作品的实用功能上率先实行个性化的尝试，使之避开实用功能视觉模式的雷同性，进而围绕以实用功能为前提的审美方式在哲学和美学中找到各自不同的价值取向。换言之，建筑设计中的哲学思考导致的最终结果使建筑实体中的空间划分具有不同的实用意义，这便是为什么建筑设计在历史上会出现不同风格特征的主要原因。例如，西方国家古典教堂的诞生如果没有宗教意识作为内在的哲学根基，恐怕至今不会出现契合于宗教仪式需求的建筑功能的

存在，其中哲学美学追求的崇高之美也不可能转换为设计美学符合人的心理需求的"功能美"；同样，当我们回顾一下建造于1851年英国伦敦的"水晶宫"时，不会不看到如果没有工业革命的思想观念作支撑，也不会出现这一与传统建筑迥然相异的现代建筑作品。建筑设计如此，其它设计形态同样如此。因为在人类所有的设计艺术中，新的功能和美学追求总是乐于使设计本身在独立的创造活动中将哲学、美学和历史相综合，进而使设计作品变成三者的复合体。

哲学美学是人类用以解释自身审美思想变迁和艺术创造的神圣工具。它在人类审美历史发展的进程中踩出了一连串令人振奋的"脚印"，而设计美学在科学发展日新月异的年代中紧随其后，真诚地借助哲学美学这一基础平台面对生活目标而极力营造着自己的创新体系。其中，哲学美学对设计美学产生的重要影响可想而知。关于这一点，只要我们冷静地思考一下眼前的现实便不难发现：当代哲学美学总是乐于使美学家们近距离观察世界的逻辑方式变成探索美学的焦点而集中于形而下的实证上，这或许说明美的解释可以从美学家的视野中捕捉到在他们看来更有意义的东西。无疑，若是将这一观察的目标切换到眼下后现代历史时期的设计状态中，我们就可以清楚地发现与哲学美学在相同时期内共同的思想倾向和美学趣味。为此，设计美学在生活中接触到的许多过去看来属于不规则形态的事物反倒成了创造美的新契机，抓住这些来自生活中的不规则契机便意味着设计在时代的审美走向中和哲学美学始终保持相同的志趣，成为共同表达审美思想的另一种方式。诚如维特根斯坦（Ludwig Wittgenstein, 1889-1951）在其《逻辑哲学论》一书中所指出的那样："如果我们深入到图像特性的本质，就会看到，这种特性并不因表面的不规则性而蒙受损害。因为就是这种不规则性也图示它们想要表达的东西；不过用的是另外一种方式。"[9] 为此，在设计领域，容忍生活的快节奏和不规则特性的自由伸展，并且按照这种新观念作出美学上的探寻已成为当代设计美学追求的新趋势（图3-6）。

图3-6 ［英］诺曼.福斯特：德国柏林的国会大厦穹顶设计。修建翻新于1999年，它响应"世界上最美的体是球体"的古希腊名言，并用最现代科技语言进行美学阐释

第三节　支撑设计美学的语言工具

上述情况表明,设计美学不仅以哲学美学为基础,而且由于不同历史阶段的哲学思想对美学产生影响之后的思维方式和审美观念始终处于动态之中,这就必然在以生活为舞台的设计美学中反映出它对哲学美学思想这一语言工具的支撑模式也会采取不同的选择态度。这种变化使得各个历史时期的设计美学要求在特定的美学思想指导之下让设计作品在视觉上表现出与之相应的变化效应。

在远古时代,雏形的设计只能以朦胧的神话思想作支撑,进而导致简单的设计作品在具有神力的观念世界中穿行。换言之,人野之分时期人类造物的结果并非创造欲望本身的功绩,而是受混沌不清的思想乃至神秘力量的支撑。因此,一切出于人手之下的造物对象始终充满了朴素而合乎观念要求的创造意识;直至善于装饰的历史时代,设计模式随之充满了装饰艺术的特性,这时,从设计的深层似乎获得了另一种哲学美学意义上的语言工具。那些处于物质上的装饰造型用今天的眼光来看,不仅充满了艺术的灵性,而且每一个造型(例如动物的造型或者植物的造型)都成为人类思想交流的视觉符号。而这些装饰的视觉符号不知不觉地走在人类坎坷的造物过程中,成为人类文化发展的原始对象。随着历史的变迁和审美观念的嬗变,设计现象产生的视觉影响在历史发展过程中不断形成新的设计面目。原初属于稚拙的造物开始趋于成熟和耐看。然而,处于任何设计深层的哲学思维方式对设计创造产生的动力终究以事实得到说明(图3-7)。我们知道,西方古典哲学将美学研究的重心放到了艺术领域,尤其建筑艺

图3-7　V.奥尔塔:奥尔塔公馆内景设计蕴含着古典美的气息(1898)

术成为哲学美学研究的主要对象(建筑在西方古典美学研究中被作为纯艺术品看待,这种情况在黑格尔美学体系中成为典型)。有趣的是,建筑艺术在人类造物活动中很大程度上应当属于设计作品,这不仅因为建筑属于典型的物质创造对象,最主要的是它解决了人类的居住问题,实用功能在建筑物上成为最突出的一个方面。如果把这种似乎有些暧昧的表象放到哲学的深层背景中察看,就会立刻看清不同时代、不同风格的建筑艺术设计在其得到支撑的设计语言工具中表现出来的重要因素并非其他,而是与之对应的同时代的哲学思想渗透于技艺层面上的思想动力,并由这种思想动力转化为不可抗拒的审美习惯(图3-8、图3-9)。

在任何时代,与物质生活和精神生活密切相关的设计行为不可能超越其哲学力量所导致的美学观念,换言之,特定时代的设计形态必然受其哲学观念的支配而呈现出区别于其他时代的设计面目,正因为如此,各个时代的哲学美学思想在相关理论层面上对同时代设计行为产生的影响尤为深刻。例如,19世纪末至20世纪初,"英国工艺美术运动"的设计思想决定了当时艺术设计的革新面目。威廉·莫里斯(William Morris,1834-1896)倡导手工艺术的设计之美,强调造型艺术应当与产品设计相结合。认为"不要在你家中放一件虽然你认为有用,但你认为并不美的东西"[10]。并指出:"我没有办法区分大艺术(指造型艺术)与小艺术(指装潢艺术与产品设计),这种区分对艺术并无好处。因为一旦如此区分,小艺术就变成无价值

图3-8 意大利威尼斯圣玛丽亚沙留特教堂,是文艺复兴向巴洛克转变时期的建筑杰作,独特的外观和华丽的装饰醒目异常(1631)

图3-9 日本伊那市政厅(1993)建筑简洁、明了,在设计风格上和古典时期的西方建筑拉开了距离

的、机械的和没有理智的东西,失去对流行风格或强制性改革的抵抗能力。另一方面,由于没有小艺术的帮助,大艺术也就失去成为大众化艺术的价值,而成为毫无意义的附属品或有钱人的玩物了。"[11]这一思想理论深深影响了同时代设计家们的设计观念,导致家具设计和室内装饰遵循工艺美术运动的主张,设计出众多具有浓郁装饰风格的手工艺作品(图 3-10、图 3-11、彩图 26)。

然而,在西方以机器生产为主导地位的工业化时代,支撑设计美学的语言工具始终呈现出反装饰的倾向,各种承传于古典时代设计物上的装饰因素在当时几乎被机器生产下的结构功能所吞没。而吞没这些装饰因素的美学行为其背后潜藏的哲学动机并非其他,而是"装饰就是犯罪"这类虚无的设计美学观念。为此,导致西方现代设计美学变更的内在动因使支撑设计美学的语言工具成为改变设计美感现象内在而直接的思想根源。由此可知,哲学思想成为美学变更的内在动因,也是美学世界中最隐蔽的精神动力。有了它的存在美学呈现的美感方向才会明确,美感交流的可能性才会在其语言系统中变为现实。正因为如此,美学在哲学思想根源下深受影响的事实并非属于"点"状态,而是一种"面"的普遍性效应,这种普遍性一方面可以验证哲学思想对美学起到支撑力量的强度;另一方面,当哲学思想这一根源性动力发生变化时,美学语言交流的系统范围就会随之而触动。这种来自于思想根源的触动对一切造物美感的视觉呈现有可能是革命性的改变。所以,哲学美学的动力对于设计美学的作用在人为的意识中可以形成风起云涌的态势(图 3-12、彩图 27)。

通过现代西方哲学美学对世界的描述,我们清楚地看到语言论是哲学的一个重心。美学家们认为只有语言在表达世界和认识世界

图 3-10　R. 拉里克:胸饰(1897—1898)

图 3-11　E. 嘎莱:镶嵌胡桃木双层架(1900)

图 3-12 [美]阿葵泰科特尼卡公司设计的麦当纳桌(现代)

时不会出现错误,因而才谈得上正确认识世界和说出世界的本质,并且根据语言的抽象特性在理论上发展成极其有趣的符号学说。德国著名哲学家卡西尔认为:"人不再生活在一个单纯的物理宇宙之中,而是生活在一个符号宇宙之中。"[12]人的生存及其周围的世界只有通过符号才能确定,世界只有表现为符号的世界才能为人们所认识,而人只有通过符号才能认识客观的世界。西方结构主义美学流派对语言的认识更是置于特殊地位,认为在本质上语言和客观世界没有关系,语言自身构成词与词相互关联和相互作用的语言世界,因此,语言学的法则就是人类文化的一般法则。

把哲学美学的思想因素看成设计美学的语言工具,能有效地促进设计美学在符号化的交流系统中发挥自身的美学能量。此外,作为语言交流方式的美感传达更能有效地在人为的思想领域体现人类的主体意志,使设计的审美导向始终围绕人类健康生活的目标向前延伸。即使主导性的美学思想运动在某一历史时段的审美变革过程中发生了偏差,但这种偏差经过设计审美活动的哲学验证会随时根据问题的症结得到纠正,犹如现代主义设计经过新的审美哲学的验证之后得到历史性的纠正一样。

纵观人类的美学历史,只要将认识世界的愿望放到感性和理性交融的哲学美学世界中,认识世界的"结果"就会不断出现新的内容,并从中以某种语言方式的转换让人们获取哲学美学意义上的新体验。设计美学更不例外,它必须借助哲学的语言工具作为自身变革的思想动力。如果说语言的符号特性在潜在的美学意义上成为可靠的思想工具,并且这种思想工具总是在变化中以多种视角对世界进行多样性的描述,那么,设计美学就更有理由去寻找各种不同层面上的视觉差异达到丰富和改变设计艺术的美学境界。正因为如此,在设计美学的历史长河中我们看不到一成不变的设计模式。相反,只有当设计思想在新的设计语言的表述下,设计的美才会向更加遥远的精神世界延伸。

第四节 两种美学在时间和空间上的平行叠置

毋庸赘言,由设计美学实行的任何视觉转向以及任何美学思想引导下的设计结果都离不开哲学力量的支撑。在哲学力量的支撑下,不同的哲学视点可以产生不同的感觉结构,为此,哲学美学与设计美学的发展在时间和空间上的关系始终是平行叠置的关系。这种所谓的平行性,旨在表明哲学历史的延伸对于美学来说就是一种暗随于观念深处的潜在力量,表现在设计中便成为显性地打上哲学意志烙印的物质表象(即带有自主特点的显性化的物质存在)。从另一层意义上说,无论是哲学美学还是设计美学,由于都离不开哲学观念的潜在支撑,因此,哲学分配给两种美学的思想根基都存在着平等对待的现状,换句话说,是哲学的深层特点保持了美学与设计美学之间的并存关系。在这样的情形下,我们不能有厚此薄彼的看法。然而,哲学美学和设计美学在相互关系中却进行着各自不同的逻辑运动。前者更多地寻找对物质和精神世界美感现象的逻辑判断,必须从本质上给予事物最智慧的解释;后者努力追求物质形态在造型过程中的美感显现,并且让这种美感显现始终和内在的思想根源保持高度的一致性,从而使存在的审美对象不会游离于哲学意义上的审美指向。因为一旦造物的存在离开了哲学思想的引导,就会陷入无本之木和无源之水的境地。反之,一种哪怕是最简陋的造物形式,只要来自于哲学思想的支配,就必定存在着美的性格和合乎理想的价值。然而无论如何设计美学总是遵循自己的表现方式并运用各种视觉符号解释世界与生活,但其中不乏哲学思维力量的支撑(图3-13、彩图28)。

与哲学美学呈平行叠置状态下的设计美学实质是指建立在具有历史性的时间长度及其空间深度过程中广义上的设计美学,并非只指靠近哲学思想出口处所呈现的某种设计美学的个体现象。当我们站在时空高处用美的意愿凝视哲学美学和设计美学这两个不同形式的"点"的时候

图3-13 现代服饰设计

就会明白：哲学美学犹如一位伟大的思想者；设计美学仿佛是一位灵敏的造物者。然而，物质世界的审美创造需要哲学美学思想在两者历史发展中平行状态下的有力支撑，这并非是设计美学对哲学美学的攀缘与依赖，而是美学历史本身的自觉安排。哲学美学和设计美学在时间和空间上的存在方式不仅呈现出平行叠置状态，而且是人类历史时空中对美的取向表现出来的自然运动结果。如果忽视这种考察历史的角度，就无法清晰地看到哲学美学与设计美学两者在平行叠置下的存在状态。

平行意味着线性结构的相互吸引，意味着历史赐给人类思想和行为的创造机会总是置于美学的平等位置上；叠置意味着双方之间的密切性，意味着哲学美学和设计美学之间的融合关系，为此，设计美学系统而又严密的发展总是在与哲学美学平行而又叠置的状态下激发出自己的生命活力。

作为美学的发展与终结虽然处于西方古典时代，但西方近现代和后现代美学对古典美学批判的同时并没有放弃哲学的潜在支撑，这就是说，即使在特定历史阶段现代西方美学对传统古典美学提出质疑，然而并没有放弃哲学作为现代美学的思维方式，诚如现代西方分析美学学派所认为的那样："形而上学的非理论性本身并不是一种缺陷；所有艺术都有这种非理论性质而并不因此就失去它们对个人和社会生活的高度价值。"[13]可见，西方古典美学形而上学的思辨性在现代美学家的心目中仍然具有相当的价值。随着历史的变化，哲学在美学中的运用方式有了很大程度的变革（例如从思辨性变革为实证性），它深居美学中的地位并不因此而衰落，恰恰相反，由此导致美学思潮的改变不仅使美学的发展呈现出不同时代的精神特性，而且，在美学中运用哲学思维的方式更显得灵活多样。因此，流派纷呈的现代美学并没有完全背弃原本哲学的内在根本，他们注视到潜在于美学之中的哲学观念始终是支撑美学发展的重要底蕴。因此，无论何种美学流派，只要没有脱离人类有关美的现象和美的原理学说的研究均离不开哲学的潜在帮助。正因为如此，与哲学美学呈平行叠置状态的设计美学也同样在哲学氛围中获取到各种审美观念变革的重要契机。

西方美学发展的历史，其时空变化有目共睹，尤其从19世纪末至20世纪初便开始对心理美学和分析美学进行探索，并运用这些新的美学观念对古典主义美学进行批判。这种坚定地站在新的哲学领地对传统美学采取否定的态度，并以此建立起来的新的美学学说，说明任何美学模式在历史发展中均无法守恒，也充分证明哲学美学和设计美学的时空变化属于历史之必然。然而，设计美学和哲学美学

在各自发展变化状态中显露出来的哲学本质因素以及在时间与空间中表现出来的相互关系并不介意各自的转变程度,设计美学和哲学美学共同把两者之间在时间和空间上表现出来的平行叠置状态放到历史的宏观角度上让人察看,使人们从中领悟到它们之间的并存与变化。具有显性特征的设计美学通过造物方式创造出来的历史,其灵魂深处不仅蕴含着人类悠久的文化内涵,更由于哲学美学的意蕴推动着设计美学在人类历史时空中自信地遨游。这绝不是设计美学对哲学美学的盲崇,而是通过历史规则下的考验所呈现出来的自然态势,可以说两者的关系在任何时期均如此。所以,设计美学和哲学美学平行叠置的发展状态能够突破历史的局限性(图3-14、彩图29)。

我们知道,美学学科存在与发展的主要理由是注重物质感性的审美研究,通俗地说就是要求对事物的美感现象作出哲学意义上的解释。然而根据美学发展的历史规律,从美学感性这一核心基点向其周围辐射的切入点是丰富多样的。由于对我们眼前呈现的各种感性的事物存在不同的看法,因此,对这些事物的美感判断的立场就会出现明显的差异性。我们既可从表现的立场切入,也可从心理的立场切入;既可从存在的立场切入,也可从艺术的立场切入;既可以从形式的立场切入,也可以从解释的立场切入,如此等等不同的审美切入点都说明哲学美学发展到现当代不断壮大的现实面前同时还包含着自身内容的丰富性。设计美学同样如此,在它受到哲学美学影响的同时,驻足于这些不同切入点上所形成的丰富的表现面貌从审美本质上说和哲学美学并没有什么两样,只是由于设计美学所要解释的对象是生活的感性,因此,设计美学除了从哲学意义上对世界各种事物的美感现象进行解释以外,其逻辑判断对象的感性内容必须针对生活美的现象才不会违背自身的美学使命。

通常情况下,设计美学的审美判断首先必须建立在物质形态的基础上才有实际的美学意义。其深层的哲学观念对审美判断所起的作用能充分显示设计美学在历史范围内的存在价

图3-14 [沙特阿拉伯]赫尔穆特·大佃·卡萨鲍姆联合事务所设计的哈立德国王空港王室候机楼(1980)

值。例如,面对希腊建筑这些古典艺术的杰作不能不看到"希腊的神殿什么也没有描写。神殿坐落在日益破裂的岩石正中,神在这个神殿中现存。这一艺术作品把生与死、灾难与幸福、胜利与屈辱、忍耐与崩溃诸种人的历史命运联系加以结合的同时集收在自己之中。这种艺术作品建立的世界,既不是单纯事物的集合,也不是对象的一般。……它是在开辟这原野上解放的存在者,在联系中整理其原野的。艺术作品在,世界就在。"[14]时间是历史状态下抽象符号的标志,空间是哲学智慧中的思想胸怀。时间可以对任何美学的行踪进行历史的价值的检验,空间可以在包容中透视哲学思想影响下的美学形态,可以容纳丰富的理想对美学现象的转变,可以幸福地带着艺术设计的审美理想在自由象征的天地里飞翔。在美学家的眼中,设计就是纯正的艺术品,它不仅证明了人类生活中物理世界内的艺术精神及其存在价值,而且,这些设计艺术作品从感性上帮助人们对历史空间的审美确认。可以说哲学美学和设计美学在时空叠置状态中并存发展的历史过程同时也是提供人们认识美学发展具有本质依据的历史过程。

注释:

[1] 高尔泰:《美是自由的象征》,人民文学出版社,1988年,第53页。
[2] [俄]康定斯基:《艺术中的精神》,李政文,魏大海译,中国人民大学出版社,2003年,第92页。
[3] [德]H.G.伽达默尔:《真理与方法》,王才勇译,辽宁人民出版社,1987年,第147页。
[4] [美]S.阿瑞提:《创造的秘密》,钱岗南译,辽宁人民出版社,1987年,第287页。
[5] [美]托马斯·门罗:《走向科学的美学》,石天曙,滕守尧译,中国文联出版公司,1987年,第171页。
[6] 高尔泰:《美是自由的象征》,人民文学出版社,1988年,第43页。
[7] [日]竹内敏雄:《艺术理论》,卞崇道等译,中国人民大学出版社,1990年,第16页。
[8] 同上,第15页。
[9] [奥]维特根斯坦:《逻辑哲学论》,贺绍甲译,商务印书馆,2002年,第42页。
[10] 转引王受之编:《世界工业设计史略》,上海人民美术出版社,1987年,第14页。
[11] 同上,第13页。
[12] [德]恩斯特·卡西尔:《人论》,甘阳译,上海译文出版社,1985年,第33页。
[13] [美]卡尔纳普:《哲学与逻辑语法》,载于怀特编著《分析的时代》,商务印书馆,1981年,第223页。
[14] [日]今道友信:《存在主义美学》,崔相录译,辽宁人民出版社,1987年,第104页。

第四章 设计美学的精神沃土

第一节 历史轨迹中的西方古代、古典美学思想贡献

西方美学家在美学上取得的成果始终鼓舞着一切在今天以美学命名的各种学说。由于物质生活的高度发达导致人类的精神贫乏,促使现代人从美学领域更加正视自己的观念和行为。为此,借助当代科技力量并围绕新的设计观念对种种造物方式进行美学阐释势在必然。美学的认知及其引导在实现过程中总是自觉提示我们避免处于孤立的精神环境,进而体现出设计美学的优越性。然而,从设计美学学说建立的根源上看,反观来自于历史上伟大哲学美学(其中包括美学家)精神力量的折射已经成为设计美学在当代呈现出优越性的历史底蕴。因此,对培育现代设计美学不断成长的精神沃土——历史轨迹中西方美学思想的贡献有所了解,就能更加清楚地认识到现代设计美学的历史根源。

一、古希腊时期的美学思想线索

古希腊时期的美学思想发源于公元前6世纪左右,极盛于公元前5世纪到4世纪,是欧洲最早有文献记载的美学思想。因此,它是西方哲学美学的源头。一方面,希腊文化早在公元前6世纪作为定本保存在荷马史诗中的希腊神话成为希腊文化中最重要的资源;另

一方面,希腊的悲剧在公元前 5 世纪达到了顶峰。希腊的美学理论就是在它丰富的文艺实践基础上发展起来的。可以说希腊美学思想使希腊美学成为西方哲学的一个重要组成部分。这种情况表现在公元前 5 世纪的黄金时代,希腊艺术在哲学上的批判精神,成为希腊从文艺时代转变为哲学时代的一个显著标志。希腊时期陆续出现的哲学美学家主要有毕达哥拉斯学派(Pythagoreans,约前 580- 前 500)、赫拉克里特(Herakleitos,约前 540- 前 470 左右)、德谟克里特(Democritus,约前 460- 前 370 左右)、苏格拉底(Sokrates,前 469- 前 399)、柏拉图和亚里士多德(Aristotles,前 384- 前 322)。他们共同铸就出西方哲学美学思想线索中最初的里程碑。

毕达哥拉斯(Pythagoreans,约前 580- 前 500)以学派群体出现,其中多数人是自然科学家和数学家,他们最早从数理中发现到美的真理,把数看作万物的本源,认为万物都是这一本源的"模仿品",从中表现出象征主义的萌芽。毕达哥拉斯学派注重数理在美学中的演化作用,主张美在度量、比例、秩序与和谐方面具有审美效应。"他们首先从数学和声学的观点去研究音乐的节奏,发现声音的质的差别(如长短、高低、轻重等)都是由发音体方面数量的差别所决定的。……音乐的基本原则在数量的关系,音乐节奏的和谐是由高低长短轻重各种不同的音调,按照一定数量上的比例所组成的。例如第八音程是 1:2,第四音程是 3:4,第五音程是 2:3。"[1]为此,毕达哥拉斯学派的美学思想几乎从抽象的数理关系中将美感现象上升为最典型的美学理念。以数学比例研究音乐之美的事实被"亚里士多德肯定地断言,音阶的数的比例就是他们发现的"[2]。据说毕达哥拉斯学派把音乐的和谐理论推广到建筑、雕刻等其他的艺术造型上,在这些艺术中探寻何种数量的比例才能产生美的效果,得出许多经验性的美学规范。例如著名的"黄金分割率"就是当时以数学研究美的典范之一。毕达哥拉斯学派"总是比较纯粹地体现在几何图形,或节奏,或相互之间具有数的比例的空间间隔中。因此,希腊哲学往往把数学图形,比率或比例挑选出来,看作是美的纯粹的和典型的体现者"[3]。毕达哥拉斯学派的数理美学观念为西方美学的审美批判开辟了前景,诚如鲍桑葵(Bernard Bosanquet,1848 -1923)在其《美学》一书中所说的那样:"审美批判所以产生是由于人们真正希望并且相信统一原则可以运用来分析形状、节奏、旋律和有机体的缘故。因此,审美批判的发生在很大程度上要归功于几何科学的初级数学声学的进步所开辟的前景。"[4]可见,毕达哥拉斯学派对西方美学最大的贡献就在于"万物皆数论"的美学

思想(图 4-1、图 4-2、彩图 30)。

此外,古希腊美学家还针对自然的客观现象进行美学本质的探索,认为美的和谐在于对立的统一。例如,赫拉克里特认为火是万物的本原,在地、水、风、火四大元素中,火是最基本的元素,世界上的事物犹如火的上升与水的下降那样呈现出不断转变的过程。指出:"互相排斥的东西结合在一起,不同的音调造成最美的和谐;一切都是斗争所产生的。……自然是由联合对立物造成最初的和谐的,而不是由联合同类的东西。……看不见的和谐比看得见的和谐更好。"[5]以此揭示出审美变化的根本规律。

另一位古希腊美学家德谟克里特注意到了美不仅仅是某种表象,还需要与人的内在品质联系在一起才显出真正的完美。他指出:"人的身体的美,若不与聪明才智相结合,是某种动物性的东西。……一片美好的言辞并不能抹煞一件坏的行为,而一件好的行为也不能为诽谤所玷污。"[6]可见,古希腊时代的美学思想不仅注重对自然现象的观察,而且还注重人的内心深处道德品质的颂扬(图 4-3)。

在美与用的问题上,苏格拉底早就有过独到见解,他指出:"你以为美与善是截然不同的两回事吗?你不知道凡是从某个观点来看是美的东西,从这同一观点来看也就是善的吗?举例来

图 4-1 V.奥尔塔:索勒维住宅前景(1895—1900)。在古典美学思想影响下的几何形态构成中处处可以看到希腊黄金分割率的影子

图 4-2 [英]威廉·莫里斯:书籍扉页设计(1896)。装饰纹饰中宛转的曲线使作品呈现出优美的整体,其中不失音乐的旋律感

图 4-3 希腊依列虚太邕神庙女像柱（公元前 413）。人物雕塑作为建筑艺术的柱体元素取得了设计上完美而有机的统一性

图 4-4 希腊奥林匹斯山波塞冬、阿波罗、阿尔特弥斯诸神（公元前 447-前 438）。希腊建筑浮雕设计中渗透的美学思想除了在人物形象上获得优美的感性之外还有祈求神的庇护之目的

说，德行并不是从某一观点来看是美的，而从另一观点来看是善的。拿人来说，他们也是从同一个观点来看既是美的又是善的。人体也是如此，总之，凡是我们用的东西如果被认为是美的和善的那就都是从同一个观点——它们的功用去看的。"[7] 他还说："如果你想画出美的形象，而又很难找到一个人全体各部分都很完美，你是否从许多人中选择，把每个人最美的部分集中起来，使全体中每一部分都美呢？……高尚和慷慨，下贱和鄙吝，谦虚和聪慧，骄傲和愚蠢，也就一定要表现在神色和姿势上，不管人是在站着还是在活动。……所以一座雕像应该通过形式表现心理活动。"[8] 在此不难看出苏格拉底美学思想中的两点精华，即：1. 美与善的统一都是以功用为标准；2. 艺术不但模仿美的形象，而且可以模仿美的性格。苏格拉底的美学观点很明显，"由于从不同的来源把从来没有合在一起存在过的美的各种要素集合在一起，形成一些朴素观念，他已经认识到除单纯的模仿外，还需要一些什么别的东西。在这样早的一个时期，这一看法是有趣的，因为它说明苏格拉底已经意识到艺术需要以某种方式，把那种较之未经训练的直觉所能提供的洞察力更为深刻的洞察力，加于实在。"[9] 可见苏格拉底的美学思想在艺术再现性模仿的原则上还十分注重善的功用性和内在生命力的表现（图 4-4）。

将美学置于哲学高度看待是希

腊美学思想中最鲜明的特征。柏拉图在《理想国》中说："一方面我们说有多个的东西存在,并且说这些东西是美的,是善的等等。……另一方面,我们又说有一个美本身,善本身等等,相应于每一组这些多个的东西,我们都假定一个单一的理念,假定它是一个统一体而称它为真正的实在。"[10] 他还说:"一个东西之所以是美的,乃是因为美本身出现于它之上或者为它所'分有'。"[11] "这种美是永恒的,无始无终,不生不灭,不增不减的。……先从人世间个别的美的事物开始,逐渐提升到最高境界的美,好像升梯,逐步上进,从一个美形体到两个美形体,从两个美形体到全体的美形体;再从美的形体到美的行为制度,从美的行为制度到美的学问知识,最后再从各种美的学问知识一直到只以美本身为对象的那种学问,彻悟美的本体。"[12] 在此,柏拉图将美学看成一个理想的精神实体,其分有说的美学思想正是出于这一美的实体。据此而论,人们所见到的各种美的现象,如一朵花的美、一幅画的美、一位女人的美都是因为分享了这个理想的美的理念的结果。柏拉图在《国家篇》中为艺术提出的"三重再现理论"成为映像和本体关系的美学经典。他将画家和木工比较——木工把心灵中床的理念转化为现实摹本的实际的床,而画家又把木工做成的床画在画面中,称之为"理念的床的摹本外形"。柏拉图认为,理念的床是最基本的存在,而摹本的床已经是虚幻和不真实的,画幅和雕刻中的床又远了一层。

柏拉图这一美学思想虽然充满了唯心主义色彩,但将美的抽象实体寄予人的最高理念这一点对于我们今天的美学追求具有深刻的启迪。就设计美学而言,其设计创意从本质上说便是逐步迈向人的内心世界对审美理想渴求的终点,而这种审美理想的渴求落实在行为上应当说也是一种人的最高理念的体现(图4-5、彩图31)。

模仿说是古希腊美学思想的核心内容。亚里士多德在其《诗学》中指出:"我们看见那些图像所以感到快感,就因为我们一面在看,一面在求知,断定每一事物是某一事物,比方说,'就是那个事物'。假如我们从来没有见过所模仿的对象,那么我们的快感就不是由于模仿的作品,而是由于技巧或着色或

图 4-5 [美]A·阿特·阡陲:ELVEZ 音乐会招贴设计(1998)。该设计打开了想象的大门,通过形象符号的叠加呈现出理想世界的审美形式

图 4-6 [美] 鲍勃·昆兹：巴赫节快乐海报设计，为克罗拉多州丹弗 KVOD 广播电台"Bach 生日"设计。作品通过抽象的线条和缤纷的色彩鲜明地揭示出广告的主题内容

类似的原因。模仿出于我们的天性,起初那些天生最富于这种资质的人,使他一步步发展,后来就由临时口舌而作出了诗歌。"[13]亚里士多德这种将模仿性艺术的美学性质放在借助智力因素进行美的推断来实现美的目的的描述对欣赏者的内心世界是一种美的肯定。

显然,希腊时代的美学在亚里士多德的思想领域已经成长为比较健全的体系效应。尤其是希腊美学呈现出来的三大原则：道德原则、形而上原则和审美原则至今成为美学思想宝库中重要的智慧资源。所以说希腊美学在人类美学史上铸就出来的第一个伟大里程碑,使我们理解到古希腊美学思想所蕴含的哲学意义和美学意义的高度统一性,美学的真切含义都是在哲学思想的引领下才变得具有明确的价值。可以说源于哲学精神力量的希腊美学是推动西方美学向前发展的原动力。对于今天的设计美学来说不仅提供了丰富的人类美学发展的历史经验,而且使我们深刻地认识到：只有充满哲学精神的审美要求才具有深刻的美学内容(图 4-6)。

二、中世纪和文艺复兴时期的西方美学思想

如果说古希腊美学思想从"万物皆数论"走向"理念"世界获得了对形式美学理论的深刻阐释,并成为古希腊美学思想最显著的运动轨迹的话,那么,西方中世纪美学便是在古希腊美学形式的轨迹上驻足、徘徊,从而将美学根源与上帝的意志紧密地联系在一起的美学形态。因此,从整体上看,西方中世纪美学充满了神学色彩。认为上帝是一切美的根源,所有感性事物的美只是对上帝光辉的反映,只有被上帝打上烙印之后的一切事物才有美可言,美学家们把美的特性放到整一、和谐、秩序、鲜明上进行认识和考察。认为世俗艺术不能带给人们真理,必须用僧侣艺术加以取代,艺术须通过天国的隐喻和象征获取上帝的启示以及来世幸福的暗示。在很大程度上将希腊罗马的美学思想加以神学改造,对后来的理性主义美学和德国古典主义美学产生了重要影响。例如,圣·奥古斯丁(S.A.Augustinus,354-430)早期所注重的美在"整一","和谐"的物体美是"各部分之间的适当比例,再加上一种悦目的颜色"的美学观点就是对希腊形

式美的肯定。然而,其后期的美学思想走向了新柏拉图主义,认为美的根源是上帝,美在视觉形式上的凝聚最终由上帝所打的烙印来决定,并非属于对象本身的审美属性,只有上帝才是真正的美。认为:"美好的东西,金银以及其他,都有动人之处;肉体接触的快感主要带来了同情心,其他官能同样对物质事物有相应的感受。……对于上列一切以及其他类似的东西,假如漫无节制地向往追求这些次要的美好而抛弃了更美好的,抛弃了至善,抛弃了你、我们的主、天主,抛弃了你的真理和法律,便犯下了罪。"[14]他又说:"这一切,我当时并不知道,我所爱的只是低级的美,我走向深渊,我对朋友们说,除了美,我们能爱什么?"[15]奥古斯丁把美的本质放到信仰的依托上,把美的本质改造为上帝的旨意,其美学思想成为西方中世纪美学的主要倾向(图 4-7)。

圣·托马斯·阿奎那(Saint Thomas Aquinas,1226-1274)是西方中世纪另一位具有代表性的美学家。他接受了亚里士多德形式美学思想的影响,认为事物的美在于协调和鲜明,而神是一切事物的协调和鲜明的原因。他说:"鲜明和比例组成美的或好看的事物。达奥尼苏斯说,神是美的,因为神是一切事物的协调和鲜明的原因。身体美在于五官端正和色泽鲜明;精神美和可敬的善是一回事,在于凭正直的理智打公平交道。鲜明和比例都植根于心灵,心灵的功能就在把一种比例对称安排好并且使它显得明亮。所以纯粹的本质的美居留在观照生活里,因此关于对智慧的观照就有过这样的话:

图 4-7 欧洲中世纪美学思想使得教堂内部的装饰设计充满了神秘色彩

'我对她的美成了一个钟情者'。"[16]他对美和善的概念作出了既有联系又有区别的解释,指出:"美和善是不可分割的,因为两者都以形式为基础。因此,人们通常把善的东西也称赞为美的,但美与善究竟有区别,因为善涉及欲念,是人都对它起欲念的对象,所以善是当作为一种目的去看待的,所谓欲念就是迫向某种目的的冲动。美却涉及认识功能,因为凡是一眼见到就使人愉快的东西才叫做美的。所以美在于适当的比例。感官之所以喜爱比例适当的事物,是由于这种事物在比例适当这一点上类似感官本身。感觉是一种对应,每种认识能力都是如此,所以严格地说,美属于形式因的范畴。"[17]阿奎那还强调美的基本要素,认为:"美有三个要素:一是一种完整或完美,凡是不完整的东西就是丑的;其次是相当的比例或和谐;第三是鲜明,所以鲜艳的颜色是公认为美的。"[18]阿奎纳强调美感是由人的内心所认为的那个美的本质所决定的,表明其美学观点和古希腊一脉相承。

由此我们不难看出西方中世纪美学思想所表现出来的特点,即:理念上,美学来自于神的意旨;美学现象的理论阐释上,形式成为美学研究的重要对象(彩图32)。显而易见,中世纪的美学对人的内心世界的作用与客观表象之间的统一加深了人类对美学精神的依赖,直到西方文艺复兴时期的美学(14世纪产生于意大利,15、16世纪盛行于整个欧洲的美学思潮)才将美学贯穿在以人性人权对抗神性神权为原则的生活理想化的基础之上。

西方文艺复兴时期的美学很重视艺术技巧的发挥,注重科学方法对艺术造型的指导作用。尤其是亲临实践的艺术家的美学思想直接指导着他们艺术创作的美学方向。达·芬奇(Leonardo da Vinci,1452—1519)说:"经验,这位在足智多谋的自然和人类之间作翻译的人,教导我们说,这个自然在受必然约制的凡人之中所创造出来的东西,只能按照它的向导,理性,所交给它的方法去发挥它的作用。"[19]可以说文艺复兴时期的哲学思想对美学思想的推进为西方古代美学思想与现代美学思想之间架起了一座连接的桥梁。

达·芬奇认为:"欣赏——这就是为着一件事物本身而爱好它,不为旁的理由。"[20]指出:"瞧一瞧光,注意它的美。眨一眨眼再去看它,这时你所见到的原先并不在那里,而原先在那里的已经见不到了。"[21]认为:"虽然在选材上诗人也有和画家一样广阔的范围,诗人的作品却比不上绘画那样让人满意,因为诗企图用文字来再现形状、动作和景致,画家却直接用这些事物的准确形象来再造它们。试想一想,究竟哪一个是对人更基本的,他的名字还是他的形象呢?名

字随国家而变迁,形象除死亡之后不会变迁的。……举个例子说明这一点:如果一个有才能的画家和一个诗人都用一场激烈的战斗做题材,试把这两位的作品向公众展览,且看谁的作品吸引最多的观众,引起最多的讨论,博得最高的赞赏,产生最大的快感。毫无疑问,绘画在效能和美方面都远远胜过诗,在所产生的快感方面也是如此。试把上帝的名字写在一个地方,把他的图像就放在对面,你就会看出是名字还是图像引起更高的虔敬!"[22]达·芬奇如此强调绘画艺术的图像功能在艺术审美中的巨大力量使我们联想起现代设计美学中的平面设计。例如,当代平面设计十分注重图形创意设计的美学要旨表现在通过图形化的视觉语言展示视觉传达的信息,比起用文字进行话语的直述具有更强的感染力,因为它既有形象性,又有趣味性(图4-8)。

西方文艺复兴时期的美学思想出自于艺术家的观念,将图形的形象性上升到美学的更高地位加以强调反应出文艺复兴时代艺术家美学思想的活跃性。然而,这一时期关心美学的哲学家和语言学家更多,使哲学色彩和语言力量成为美学表述的重要思想角色。例如,意大利文艺复兴时期哲学家、语言学家马佐尼(Giagomo Mazzoni,1548—1598),深受亚里士多德的影响,认为诗是一种摹仿的艺术,诗的逼真有赖于诗人凭想象力和主观意愿加以虚构和创新。他说:"诗人和诗的目的都在于他把话说得能使人充满着惊奇感,诗的目的在于再现一个形象;作为一种消遣,诗的目的在于娱乐;作为一种应受社会功能制约的消遣,诗的目的在于教益。作为一种理性的功能,诗的目的在于产生惊奇感。"[23]另一位意大利文艺复兴时期的剧作家瓜里尼(Battisa Guarini,1538—1612)以"混合"论的观点解释形式美的适度感,表现出独特的美学见解。他指出:"青铜是由黄铜和锡组成的,这两种物体都参加了混合,混合得很合适,就产生了既非黄铜又非锡的第三种东西……。再如绘画,它是诗的堂弟兄,它不就是各种颜色的多种多样的混合,此外不用什么其他媒介吗?音乐也是如此,它是诗的同胞弟兄,不也是全音和半音以及半音和半音以下的音的混合,

图4-8 托马斯·比克索:平面设计。这件设计作品直接使用了美国时尚杂志SURFACE的封面,保持了人物形象的趣味性和含蓄效果

组成哲学家所说的和谐？"[24]他又说："有人可能提出一个新的问题：像悲喜混杂剧这种混合体究竟是什么一回事呢？我回答说，它是悲剧的和喜剧的两种快感揉合在一起，不至于使听众落入过分的悲剧的忧伤和过分的喜剧的放肆。这就产生一种形式和结构都顶好的诗，不仅符合完全有调节四种液体来组成的那种人体方面的混合，而且比起单纯的悲剧或喜剧都较优越，因为它既不拿流血死亡之类凶残的可怕得无人性的场面来使我们感到苦痛，又不致使我们在笑谑中放肆到失去一个有教养的人所应有的恭谦和礼仪。"[25]

很明显，文艺复兴时期的西方美学主要是通过文学艺术作为美学思想传达的载体，它将艺术本体以外的美学思想和艺术本身紧密地融合在一起，而美学思想的整体线索却受到哲学精神的引导（彩图33）。

三、西方近代代表性的美学思想

西方近代美学主要是指17世纪至19世纪在欧洲各国的美学思想。在这期间，法国经历了17世纪的新古典主义运动和18世纪的启蒙运动。17世纪的英国经历了资产阶级革命所带来的经济关系的发展和科学文化的进步。哲学在这一阶段发展成为一种因果性的科学。哲学家们认为"哲学是关于结果或现象的知识，获得这种知识，是根据首先具有的对于结果或现象的原因或产生的知识，加以真实的推理"[26]。"关于实际事情的一切理论都建立在因果关系上"[27]。美学在哲学发展的态势中也分别出现了法国的理性主义美学和英国的经验主义美学。尤其是18世纪在德国启蒙运动背景下建立起来的美学作为一门独立科学的开始，正式标志着美学这一独立的科学与逻辑学、伦理学的区分和对立，决定了由康德到克罗齐在西方美学发展中的最大流派的发展方向。

在西方近代美学中，首先，法国杰出的哲学家、物理学家笛卡儿（Descartes,1596–1650）认为物质世界和精神世界是并存的两大世界，思维主体即精神实体才是真实存在，提出"我思故我在"的著名观点。笛卡儿强调美是一种恰到好处的协调和适中。他说："在我的这些书简中看到的许多优美品质之中，我很难断定哪些是最值得欣赏的，文词的纯洁在这些书简里到处都统治着，正如健康在身体里统治着那样，在愈不为人所感觉到的时候，健康也就愈达到最高度的圆满，这些书简里照耀着优美和文雅的光辉，就像在一个十全十美的女人身上照耀着美的光辉那样，这种美不在某一特殊部分的闪烁，而在所有部分总起来看，彼此之间有一种恰到好处的协调和适中，没有

一部分突出到压倒其他部分,以致失去其余部分的比例,损害全体结构的完美。"[28]可见,笛卡儿的美学观点不仅渗透着古希腊美学的和谐思想,而且还充满了理性主义的成分(图4-9)。

英国的夏夫兹博里(Shaftesbury,1671—1713)是西方美学史上最早提出"内在感官"、"内在眼睛"即后来所谓"第六感官"美学学说的美学家。他说:"我们可以假想美引起我们的快感是它的实体的坚固的部分。但是,这问题如果经过仔细剖析,我们也许就会发现,就连外在形状里我们所欣赏的还是性情中某种内在的东西的一种奇怪的表现,一种阴影。"[29]他认为审美的感官就在于"内在的眼睛"所致。他说:"我们一睁开眼睛去看一个形象或一张开耳朵去听声音,我们就马上见出美,认出秀雅与和谐。我们已看到一些行动,觉察到一些情感,我们的内在眼睛也就马上辨出美好的,形状完善的和可羡慕的。……人类的感动和情欲一经辨认出,也就有一种内在的眼睛分辨出什么是美好端正的,可爱可赏的,什么是丑陋恶劣的,可恶可鄙的。这些分辨既然植根于自然,那分辨的能力本身也就应是自然的,而且只能来自自然……"[30]夏夫兹博里这里所指的自然实则是指"人性"。可见,他的美学思想从本质上所反映出来的成分主要是经验主义的。

经验主义思想在西方美学中之所以引人注目,原因在于经验是一切艺术走向成熟的路径,这对于现代设计美学来说也是如此。可以说人类的一切艺术表现形式都是在艺术家们的经验积累中产生的。从原始造物至工业设计这一漫长的历史过程,设计美学的诞生犹如用经验串成的金色彩带,给人类增添了新的欢乐(图4-10、彩图34)。

英国著名哲学家、不可知论者休谟(D.

图4-9 雄鹿形酒具设计,德国奥古斯堡地区(1616—1617)。从这件镀金银器中可以看出高度写实的完美,那昂首阔步的雄鹿形象成为文艺复兴时代欧洲人的象征

图4-10 奥地利维也纳城市中的现代广告设计,充满了唯美主义色彩

Hume,1711–1776）在其《论文集》卷一《审美趣味的标准》中指出:"美并不是事物本身里的一种性质。它只存在于观赏者的心里,每一个人心见出一种不同的美。这个人觉得丑,另一个人可能觉得美。每一个人应该默认他自己的感觉,也应该不要求支配旁人的感觉。要想寻求实在的美或实在的丑,就像想要确定实在的甜或实在的苦一样是一种徒劳无益的探讨。……虽然美和丑还有甚于甜与苦,不是事物的性质,而是完全属于感觉,但同时也须承认:事物确有某些属性,是由自然安排的恰适合于产生那些特殊感觉的。"[31]休谟还认为审美是一种趣味性的事物,和理智有着绝然相反的性质。他说:"理智传达真和伪的知识,趣味产生美与丑的及善与恶的情感。前者照事物在自然中实在的情况去认识事物,不增也不减。后者却具有一种制造的功能,用从内在情感借来的色彩来渲染一切自然事物,在一种意义上形成了一种新的创造。理智是冷静的超脱的,所以不是行动的动力,……趣味由于产生快感或痛感,因而就造成幸福或苦痛成为行动的动力……"[32]休谟甚至认为审美趣味有一个真实的标准。他说:"尽管趣味仿佛是变化多端,难以捉摸,终归还有些普遍性的褒贬原则;这些原则对一切人类的心灵感受所起的作用是经过仔细探索可以找到的。按照人类内心结构的原来条件,某些形式或品质应该能引起快感,其他一些引起反感;如果遇到某个场合没有能造成预期的效果,那就是因为器官本身有毛病或缺陷。发高烧的人不会坚持自己的舌头还能解决食物的味道;害黄疸病的人也不会硬要对颜色作最后的判断。一切动物都有健全和失调两种状态,只有前一种状态能给我们提供一个趣味和感受的真实标准。"[33]休谟这些对美的趣味和美的标准的看法虽然建立在经验的基础上,却道出了人的内心世界对种种事物审美的决定性作用（图4-11、彩图35）。

图4-11 立体广告在欧洲现代城市呈现出美的趣味性

此外,英国美学家博克（E.Burke,1729–1797）肯定美是属于物本身的某些属性。其美学观点主要体现在五个方面。1.美是物体中能引起爱或类似情感的某些性质;2.美的原因不在比例、适宜或效用,也不在完善;

3. 美的事物的特征(美的真正的原因):小、光滑、逐渐变化、不露棱角、娇弱以及颜色鲜明而不强烈等,这些美所依存的特质不由主观任性而改变;4. 松弛舒畅是美所特有的效果;5. 崇高与美的比较崇高是巨大的,而美是较小的。尤其在美与崇高的比较中,博克指出:"崇高的对象在它的体积方面是巨大的,而美的对象则比较小;美必须是平滑光亮的,而伟大的东西则是凹凸不平和奔放不羁的;美必须避开直线条,然而又必须缓慢地偏离直线,而伟大的东西则在许多情况下喜欢采用直线条,而当它偏离直线时也往往作强烈的偏离;美必须不是朦胧模糊的,而伟大的东西必须是阴暗模糊的;美必须是轻巧而娇柔的,而伟大的东西则必须是坚实的,甚至是笨重的。它们确实是性质十分不同的观念。"[34] 博克的美学思想同样具有经验主义的成分,他将事物的美的属性与崇高比较,把美的真正含义限定在小巧、光滑等优美的范畴之内,强调了客观事物中直观的感性之美。这一情形在今天的设计美学中更受到关注,许多家庭日用品就是在精巧、秀美的审美原则下实现的(图 4–12)。

西方近代美学至 18 世纪愈加成熟,德国鲍姆嘉通(A.G. Baumgarten, 1714–1762)史无前例地提出了作为独立而科学的美学命名(Aesthertica),为此他摘取了"美学之父"的桂冠。1750 年其《美学》专著第一卷问世,标志着哲学美学学科的诞生。将美学与属于理性认识的逻辑学以及属于意志范畴的伦理学作出明显区分,强调美学主要研究"感性认识的完善",感性认识的完善就是美。鲍姆嘉通的美学观点主要是:1. 美学是研究感性知识的科学;2. 美是感性知识的完善;3. 感性的明晰的观念是诗的观念;4. 用美的方式去思维的情绪特点。在鲍姆嘉通看来,一个观念意象所含的内容愈丰富、越具体,它就愈明晰,因而也就愈完善,愈美。他说:"情感越强烈,就愈明晰生动,能激发情绪的观念或意象就愈富于诗的性质"[35] 他始终认为:"完善的外形,或是广义的鉴赏力为显而易见的完善,就是美,相应不完善就是丑。因此,美本身能使观者喜爱,丑本身就使观者嫌厌。""美学的目的是感性知识的完善(这就是美),应该避免的感性知识的不完善就是丑。"[36] 鲍姆嘉通提出的美学学科

图 4–12 小巧的装饰艺术品给生活带来无穷的审美趣味

在18世纪问世后得到全世界美学家的认可,对于美学学科内容的界定,明确地包含着感性的意象和生动的情绪效应(图4-13)。

在西方近代美学中,德国古典唯心主义创始人康德(I.Kant,1724-1804)的"三大批判"(《纯粹理性批判》,1781年;《实践理性批判》,1788年;《判断力批判》,1790年)中《判断力批判》的前半部专门论述美学问题。康德把美学看作他全部哲学的一个重要环节,目的在于调和纯粹理性和实践理性之间的关系,使必然和自由趋于和谐。他的美学观点包含了如下七点内容:1. 美不在于事物的存在,鉴赏判断是审美的,不包含利害关系;2. 美是不借概念而普遍令人愉快的对象;3. 美是一个对象和目的性的形式,鉴赏判断依此为根据,它不依存于刺激和情感,也不依存于完善性的概念;4. 美是不依赖概念而被当作一种必然的愉悦的对象;5. 自由美和附庸美的区别在于:自由美是纯粹的无条件的,附庸美是有条件的不纯粹的;6. 美的理想意味着一个符合观念的个体的表象;7. 鉴赏是关联着想象力的自由的合规律性的对于对象的判定能力。康德将美和愉快以及善作出比较,指出:"愉快的东西使人满足,美的东西单纯地使人喜爱,善的东西受人尊敬……,所以,我们可以说,在三种快感之中,第一种涉及欲念,第二种涉及恩爱,第三种涉及尊敬,只有恩爱才是自由的喜爱,一个欲念的对象以及一个由理性法则强加于我们,因而引起行动意志的对象都不能让我们有自由去把它变成快感的对象。一切利益都以需要为前提或后果,所以由利益来做赞赏的原动力,就会使对于对象的判断见不出自由。"[37]康德这种在美学上所作的比较使我们对其美学观点有了更加清晰的了解,其中,对美的形式、美的性质、美的理想的论述有助于我们今天设计美学理论思想的推进。(图4-14)。

图4-13 德国莱茵河畔的雕塑设计,优美的造型和历史的意蕴为德国城市文化增添了光彩

图4-14 设计传达美的视觉信息,美带给生活以自由

康德以后的德国最有代表性的古典美学家黑格尔的美学思想极为丰富,集中表现在《美学》《精神现象学》《精神哲学》等著作中。其美学思想的主要内容有:1.美是理念的感性显现;2.美的理念体现美是无限的,自由的,美的内容在客观的存在中显现为无限的整体;3.自然美只是为其他对象而美,这就是说,为我们,为审美的意识而美;4.艺术美高于自然美;5.人改变外在事物并观赏自己的性格在这些外在的事物中的复现;6.对美的欣赏需要有完整的理性和坚实活泼的心灵;7.艺术兴趣不同于欲望的实践兴趣,艺术观照不同于科学理智的兴趣。黑格尔将美学研究的兴趣放在了各门艺术的体系中进行研究,显示出美学对艺术的指导意义。他指出:"我们固然经常用文字(词)来思想,不过并不因此就要运用实际说出来的话。由于语音作为感性材料对它所传达的观念思想之类的精神内容并无必然的联系,声音在诗里就恢复了独立性。在绘画里颜色及其组合,如果单作为颜色来看,固然也是本来没有意义的,是一种独立于精神内容之外的感性因素,但是单靠颜色也还不能形成绘画,还必须加上形状及其表现。形式(形状)由精神赋予生命之后,颜色才和这种形式发生一种联系,比起语音和词组与观念之间的联系远较密切。"[38]可见,黑格尔用美学观点对诗和绘画的阐述表明了声音和颜色离开人的主体精神的赋予是独立于思想观念之外的没有生命的客观媒介而已,只有当独立的感性元素与哲学的精神达到内在联系后美的形式才会真正发生。由此可见,黑格尔的美学思想始终原出于其哲学思想中的绝对精神。

从黑格尔的美学思想中我们不难领略到其中"美是理念的感性显现,""美是无限的、自由的象征,""艺术美高于自然美,""艺术美显现为无限的整体"等美学观点对于今天的设计美学具有的现实意义上的指导作用(彩图36)。

第二节　西方现代、后现代美学流派中的美学思想贡献

一、西方现代美学流派及其思想

人们将20世纪的美学称之为现代美学。如果说西方古典美学所呈现的美学特征是时代美学和国别美学,那么,西方现代美学则表

现为流派美学。其中,分析美学、符号论美学、表现主义美学、形式主义美学、心理学美学、存在主义美学、自然主义美学等代表性的美学流派构成了西方现代美学流派的整体面貌。

1. 分析美学(Analytical Aesthetics)

狭义的分析美学始于20世纪40年代,广义的分析美学贯穿于整个20世纪的西方美学之中。分析美学将分析哲学运用于美学研究领域,重视对语言、概念、意义等实证分析,属于20世纪广泛传播的经验主义思潮的一部分。

分析美学强调美学命题的实证,认为古典美学中的命题不能得到实证,例如,"美是理式、理念","美是本质力量的对象化"不能实证,因而就显得没有意义。因为它缺乏相对应的事物,美的本质的共相的抽取运用于科学的归纳法显得相当困难。而"由人的视觉对某件艺术品产生的审美态度"、"黄金分割比率这一希腊造型法则"的命题都可以实证。分析美学家认为不能实证的美学命题都是形而上学的命题,由于这种不可实证性,他们试图从知识论的立场上澄清形而上学的非理论性质。因此,分析哲学家认为:"形而上学的非理论性质并不是一种缺陷;所有艺术都有这种非理论性质而并不因此就失去它们对个人和社会生活的高度价值。危险是在于形而上学的欺惑人的性质,它给与知识的幻象而实际上并不给予任何知识。这就是我们为什么要拒斥它的的理由。"[39]

分析美学总的倾向是反对给美学或艺术对象下定义。维特根斯坦说:"凡是能够说的事情,都能够说清楚,而凡是不能说清楚的事情,就应该沉默。"[40]这就给思想的表达划出了一条界线。表明形而上的东西是不可言说的,从正面也证实了美学的具体分析与美的本质的追求是毫不相干的。在分析哲学中,系统性的比较成为识别和判断两类有相似性的事物的可循途径,进而成为美学研究的基本手段。犹如一个家族成员之间存在着的相似性,其相似性并不集中在某一个点上,例如,在一个家族中,共同点的不断出现和消失导致的结果不可能用一个共同的本质来定义它,美丽的世界就像这样的一个家族。当我们在一些艺术品上看到的具体形象特征在另一些艺术品上就消失了,这种不确定的美的呈现没有一个固定的本质,因而我们就无法给美下一个适应一切的定义,为此,美是在分析比较中见出,并且这种所谓的美的现象将永远是开放的,永远是变动的。这是现代分析美学最典型的美学思想。

不难看出,分析美学摆脱形而上的思想规定,强调系统性的比较分析,对艺术品审美特征的开放性和不确定性的美学思想的认识已变为

当今设计美学追求时尚创新的精神动力(图4-15、图4-16、彩图37)。

2. 符号论美学(Symbolish Aesthetios)

盛行于20世纪40、50年代,其奠基人是德国哲学家恩斯特·卡西尔,发展者是美国女哲学家苏珊·朗格。诚如英国当代著名艺术史家、艺术评论家赫伯特·里德(Herbert Read,1893-1968)所预言的那样:"艺术哲学通过卡西尔和朗格,取得了相当可信的和明确的形式,人们可以看到,现代艺术哲学从维柯(Giovanni Battista Vico,1668-1744)和康德开始,接受了卢梭(Jean Jacques Rousseau,1712-1778)和康德的决定性影响,经由艺术自身的发展一步一步地从整体上向前推进。"[41]卡西尔创立了他自己的所谓的"文化哲学体系"。当代解释学大师伽达默尔说:"卡西尔把新康德主义的狭窄出发点亦即自然科学的事实,扩展为一种符号形式的哲学,它不仅囊括了自然科学和人文学科,而且企图为作为一个整体的人类文化活动提供一个先验的基础。"[42]卡西尔的符号美学充满了象征的含义,具有鲜明的现代人本主义色彩。和罗兰·巴尔特具有记号含义的"符号学"有所不同,他有更加宽广的人类学哲学和文化哲学特色。

卡西尔认为符号具有双重本性:"它们与感性结合,同时在其中又包含着脱离感性的倾向。在任何语言记号中,在任何神话和艺术的形象中,本质上超出全部感觉领域的精神内容被翻译成为可感觉的形式,成为看得见、听得见、摸得着的东西。"[43]他还指出:"人不再生活在一个单纯的物理宇宙中,而是生活在一个符号的宇宙中。语言、神话、艺术和宗教则是这个符号宇宙的各个部分,它们是织成符号之网的不同丝线,是人类经验的交织之网……它是如此地使自

图4-15 德国奔驰汽车标志在创新设计中体现出新时代的美学观念

图4-16 奔驰汽车设计追求新功能和新视觉的美学统一

图 4-17 广告设计的符号化表现是受现代符号美学影响的结果,有助于设计形式美感的拓展

己被包围在语言的形式、艺术的想象、神话的符号以及宗教的仪式之中,以至除非凭借这些人为媒介物的中介,它就不可能看见或认识任何东西。"[44]苏珊·朗格深刻地将情感与艺术之间的关系作为符号美学探讨的中心论题,主张艺术是一种情感的符号。指出:"我们叫做'音乐'的音调结构,与人类的情感形式——增强与减弱、流动与休止、冲突与解决,以及加速抑制、极度兴奋、平缓与微妙的激发、梦的消失等等形式在逻辑上有着惊人的一致。这种一致恐怕不是单纯的喜悦与悲哀,而是与二者或其中一者在深刻程度上、在生命感受到的一切事物的强度、简洁和永恒流动中的一致。这是一种感觉的样式或逻辑形式。"[45]为此,艺术在符号美学的世界中自然成为"人类情感符号形式的创造"对象。

符号论美学中的文化含量和情感含量始终成为人类设计艺术所追求的双翼,设计美学就创造的本质而言就是人类文化符号的一种表达方式,就审美活动的多样性来说它是人类情感的需求。因此,符号论美学成为今天设计美学整体哲学意义中最具表现色彩的美学理论之一(图 4-17、彩图 38)。

3. 表现主义美学(Expressionistic Aesthetics)

表现主义美学是在西方新黑格尔主义的哲学思潮中建立起来的。新黑格尔主义接受西方古代柏拉图的传统,主张精神第一性,但却强调精神自身实践的作用,它从价值判断描述实际存在,否认绝对精神和绝对物质的存在。其代表人物贝奈戴托·克罗齐(Benedetto Croce,1866-1952)指出:"除了精神以外没有其他现实,除了精神以外没有其他哲学。"[46]在他看来现实本身就是精神辩证运动的体现,美学就是在现实序列的交错运动的各种阶段对精神活动不同形式的描述。克罗齐表现主义美学的核心命题是"直觉即表现",具有三个鲜明特征:(1)表现的自卫性,即表现必须本身就是动因;(2)表现的完整性,是指审美作品从构思到制作完成的全过程;(3)表现活动中精神的形象性,是指形象在精神活动中本身的表现性质。

科林伍德(Robin Crearge Collingwood 1889-1943)是表现主义美学的另一位代表人物,认为美就是成功地表现一种情感。他把超验实体看作一种逻辑命题,而这个命题无论是科学的、哲学的、神学的

都只有两种意义,即纯存在的假设和表述作为普遍科学基础的那些预设的理论。

表现主义把审美和艺术活动中哲学思维的实质或内容都纳入到直觉的表现之中。一方面体现出它的社会思潮特征;另一方面体现出艺术的表现风格。前者说明艺术活动的表现性是在社会的广阔性上得到艺术家个性创作思维的积极响应和对艺术审美新认识的层面上展示自己的美学特性的;后者旨在强调的是通过具体作品来展示创作者自身的审美观念,它最终被落实到以不同的直觉方式来确定不同的表现形式。因此,对于艺术审美而言,表现主义在其中得到的展示是一种艺术家的审美观念在美学意志上的表达方式。正是由于这样的原因,表现主义美学有着超越客观自然的精神力量。其中直觉论的思想对于设计美学要求把握作品的整体感受,进而达到视觉完形的审美目的有着深刻的指导意义(图 4-18、彩图 39)。

图 4-18 现代招贴设计,作品通过抽象与具象结合使画面显示出强烈的情感表现效果

4. 形式主义美学(Formalistic Aesthetics)

形式主义美学是西方 20 世纪初至 50 年代最突出的美学流派和美学时代。其中最引人注目的是英国的形式主义和俄国的形式主义。18 世纪英国画家和艺术理论家荷加斯(William Hogaarth,1697-1764)在其代表作《美的分析》中就提出形式的变化和数量关系决定着美的存在。德国古典美学的奠基人康德更是明确强调形式的审美功用,认为在一切美的艺术中,最本质的东西无疑是形式。英国著名黑格尔主义者鲍桑葵指出:"当我们说审美态度是体现在'形式'上的情形时,我们到目前为止对审美态度所观察到的一切,都概括在一个词里面了。这个'形式'就是我们看见在审美态度里的不同程度、不同层次存在着的,而且只要不存在审美态度的地方,也就不存在形式。"[47]可见,形式在美学中不仅具有历史的特性,而且还具有视觉的和审美态度的丰富内容。

形式主义美学作为一种学说在西方现代美学中起到重大影响的主要是英国美学家克莱夫·贝尔(Clive Bell,1881-1964)。贝

尔在洛杰·弗莱(Rogre Fry,1866-1934)的"纯形式"理论的基础上建立起自己的形式主义美学学说。他在20世纪初期写就的《艺术》一书就是他形式主义美学的代表作。其中"有意味的形式"既是他形式主义美学理论最核心的命题,也是整个现代西方形式主义美学的核心。他在著作中深刻地指出:"什么性质是圣·索菲亚教堂、卡尔特修道院的窗子、墨西哥的雕塑、波斯的古碗、中国的地毯、帕多瓦的乔托的壁画,以及普桑、皮埃罗·德拉、弗朗切斯卡和塞尚作品中所共有的性质呢?看来,可作解释的回答只有一个,那就是'有意味的形式'。"[48]显然,贝尔的美学观点所强调的是艺术本体的美学价值,强调艺术以自身为目的。

西方现代形式主义美学思想对当代设计美学的影响十分明显。我们说任何一件被设计师精心设计的作品首先直接打动人心的力量就是来自于作品的整体形式。当我们设法在作品中置入某些审美趣味时,就必须在直观的形式中找到发生趣味的知觉对象,这种对象不是指作品中的一点一线,而是指整个作品构成的视觉形式,只有在形式中我们才可以将趣味的浓度发挥至极,才能直接感受到设计作品的趣味所在。事实上从形式的实证意义上看,它在作品中所充当的角色是一种要素角色。在平面设计中,我们可以将形式理解为在有限的构图范围内各种视觉元素之间结构样式的总和;而在立体设计中,我们可以理解为作品实际物理性质的轮廓以及从空间中被刻划出来的体积或团块。然而,用这样的审美眼光对作品形式作出具体审美描述的做法并非出于设计美学对形式进行理论概括的本意。因此,形式在设计中表现出来的丰富性使得人的视觉感受的可塑性难

图4-19 [德]斯蒂芬·布恩:"猫眼"台灯。该设计抓住猫眼的形态特征进行线性造型,进而表现出独特的形式美感

图4-20 麦里奥·达:"曙光"台灯。采用富于韵律美的线条对灯罩和灯柱进行装饰,呈现出别致的形式效果

以准确预料,从而导致形式作用于我们心灵的感觉往往是震撼力、神秘感或戏剧性等层出不穷的审美效果的交替出现。为此可以说对设计作品外在形式变化的研究成为设计美学热衷捕捉的重要内容之一(图4-19、图4-20、彩图40、41)。

5. 心理学美学(Psychological Aesthetics)

现代心理美学的发展总括了现代美学的整体特征。20世纪初以胡塞尔(Edmund Gustav Albrecht Husserl,1859-1938)为首的西方哲学的重心被摆到了心理学的位置上。现代心理美学对艺术品的审美十分重要,而实现艺术审美的基本方式就是移情。英国美学家李斯托威尔(Listowel)在其《近代美学史评述》中说道:"移情论的最杰出的代表人物是立普斯(Theodor Lipps,1851-1914)。在他看来,美学是关于美的科学,是关于审美价值的科学。美本身是事物所具有的一种能力,它在我们身上产生出某种有价值的令人愉快的效果。这一效果,我们称之为美的感情。"[49]

现代心理美学重视移情心理成分在美学上产生的价值。威廉·沃林格(Wilhelm Worringer,1881-1965)指出:"只有在艺术意志倾向有机生命,即接近高级形态的自然之时,移情需要才可以被视为艺术意志的前提条件。愉悦感就是对立普斯视为移情活动前提条件的那种内在自我实现需要的一种满足,这种愉悦感由对作为有机美的我们自身生命活力的表现所引起,现代人就把这样的东西视为美。"[50]站在心理学的立场上研究艺术,并且具有卓越成果的美国美学家鲁道夫·阿恩海姆(Rudolf Arnheim,1904-1994)在20世纪50年代写就的《艺术与视知觉》,重点考察了艺术形式与人的视觉关系,通过对人的视觉简化机制的考察揭示视觉完形的性质,表明西方心理美学在艺术中产生的成效具有令人欢欣鼓舞的力量。他指出:"如果我们看到了或感到了艺术品的某些特性,然而又不能把它们描写或表述出来,其失败的原因并不在于我们运用了语言,而在于我们的眼睛和思维机器不能成功地发现那些能够描写或表达这些特征的概念。"[51]在谈到平衡与人类的心理时他又指出:"对于平衡的作用,我自己则有一种不同的见解。这就是:一个观赏者视觉方面的反应,应该被看作是大脑皮层中的生理力追求平衡状态时所造成的一种心理上的对应性经验。"[52]这种试图在美学中通过心理的辨析能力达到对艺术知觉力的升华成为现代艺术在美学上努力表现的最重要的方向。

在当代设计美学中,心理美学的成分愈加受到关注,因为设计美的最终结果是要受到设计作品接受者的心理允诺,研究人类在特定时代特定环境中的心理变化,对于掌握设计定位和创意的方向以及内容

图 4-21 意大利"工作室 65"设计师小组为古弗拉蒙公司设计的模压发泡成型椅,作品采用希腊爱奥尼亚柱式造型,反映出后现代设计的美学观念和怀古的心理暗示

至关重要。这一点,现代西方心理美学流派提供了最好的借鉴(图 4-21)。

6. 存在主义美学(Existentialist Aesthetics)

存在主义在哲学上将探究的思想集中在人的自身和个体上,形成和传统哲学在某些概念上的对立。西方传统哲学中的世界、规律、必然和历史等概念成为其哲学思想的神韵与根基,而存在主义哲学却从对立中寻找承传关系,强调自我、自由、唯一、偶然、可能、本体这些与传统哲学对立的概念和范畴。因此,存在主义哲学成为西方传统哲学巨大变更的最显著的现实标记。

德国著名存在主义哲学家海德格尔(Martin Heidegger, 1889-1976)其哲学本体论的基本问题是"存在"的问题。所谓"存在",是指人的存在。他将人的存在又称为"此在",即"自我存在"。在他看来,世界的存在归根结蒂是个人自我的存在,所以必须以自我存在的结构去解释世界。以存在为思想基础的本体论哲学成为海德格尔美学的出发点。海德格尔认为艺术作品的本质不是物性,而是它的艺术性。艺术性体现为艺术作品是一个"人的世界"。他认为凡·高作品《鞋》的价值就在于画面中的农鞋超出了器具性存在的意义,他说:"从这双穿旧的农鞋里边那成年累月磨损出的黑魆魆的洞口,可以直窥到农人劳苦步履的艰辛。在这双破旧农鞋的粗陋不堪、窒息生命的沉重里,凝聚着那遗落在阴风狸獗、广漠无垠、单调永恒的旷野、田垄上的足印的坚韧和滞缓。……这双鞋啊!它浸透了农人渴求温饱、无怨无艾的惆怅,和战胜困境苦难的无言无语的内心喜悦;同时,也隐含了分娩阵痛时的颤抖。"[53]海德格尔认为建立一个世界和大地的显现是艺术作品存在的两个基本特征。作品所建立的世界不是普通质料的纯然聚合,也并非在想象的框架中给物于形。作品不是人直面的一个既定对象,而是人设立的一个对象,即人实现了它的存在。因此,艺术作品中建立的世界便意味着人在艺术活动中实现了他的人的存在。海德格尔提出了"美是真理的显现"这一命题,表明了"真理"作为对存在之意义的体验其本质是自由,意味着人的存在的实现。

二战期间及其战后兴起的法国存在主义代表人物萨特(Jean-Paul Sartre, 1905-1980)指出:"存在主义的核心思想是什么呢?是

自由承担责任的绝对性质;通过自由承担责任,任何人在体现一种人类类型时,也体现了自己,……以及因这种绝对承担责任而产生的对文化模式的相对性影响。"[54]在萨特的存在主义美学中,一个重要的命题是"艺术作品是一种非现实"[55],由此产生了审美距离,在这种"审美距离"的审美观照中,艺术作品产生了"纯粹的提示",即对现实意义的表现,欣赏者则从疏远和束缚自身自由的东西中摆脱出来,最终获得自由的享受,自由成为萨特美学的核心。

西方存在主义美学最大的特点是强调艺术的本体论意义。正因为如此,"存在主义美学家们往往将美学中的艺术问题还原到基本的哲学问题之中。存在主义强调艺术的超越、介入、反抗,但往往忽视了对艺术审美特征的深入研究。因此,存在主义美学有'超美学'的特征。"[56]

存在主义美学强调艺术作品的非现实,将人的主体和作品的本体意义放到了一个自由的境界中加以探讨成为现代哲学美学的主要潮流。事实上设计美学无形中受其熏陶,它提示设计美学在解决人和物之间的美学和谐时应当寻找到最恰当的平衡点。设计的规定性和物质材料的制约性使其美学性质在人和物的对立统一中往往出现异化和分离的状态,因此,存在主义美学思想的意义对于今天设计美学的走向具有明确的提示性(图4-22)。

7. 自然主义美学(Naturalistic Aesthetics)

自然主义美学是由美国自然主义哲学美学家形成的现代美学流派。其代表人物是:乔治·桑塔耶纳(George Santayana,1863-1952)、杜威(John Deway,1859-1952)和托马斯·门罗。自然主义美学将美和审美看作是一种自然现象。经验是自然主义美学研究的出发点,其目的是通过哲学思考、科学推论围绕审美事实和经验变成一种科学的、能够用经验加以验证的美学。桑塔耶纳在其《美感》一书中指出:"自然性的标准是主观的,而且受我们的想象规律所决定,所以我们不难了解,为什么心灵发乎自然的创造能够比

图 4-22 [法] 伦佐·皮亚诺:新几内亚特基巴欧文化中心。作品将自然形式运用于建筑设计中,使人的创造形式和自然存在形式融为一体

任何现实,比出自现实的任何道理,都更加动人更加生动。艺术家可以发现一种形式,这种形式因为适合于想象,就寓身于想象中,成为一切观察的参照要点,成为自然性和美的一个标准。"[57]桑塔耶纳注重对美的讨论事实上就是对美感的讨论。

杜威在1934年出版的《艺术即经验》一书是自然主义美学思想的结晶。"杜威很欣赏这样一个故事,有位妇女对马蒂斯说,她从没看到过一个像他画的那样的妇女。画家回答:太太,这不是妇女,这是一幅画。杜威认为,从历史、道德以及一些固定条规来谈艺术都属于乱扯题外材料,艺术的真谛在于它是一种经验,是一种集中化、完美化、个性化了的经验,它创造了一种新的经验。"[58]由于艺术审美必须借助艺术家内心世界中倾泻出来的经验成分,为此,客观事物被人积累的经验可以催化人的感情,而人的感情又是属于人类自然的组成部分,并使经验帮助人们激发感情。为此,"美是一种价值,也就是说,它不是对一件事实或一种关系的知觉;它是一种感情,是我们的意志力和欣赏力的一种感动。如果一件事物不能给任何人以快感,他绝不可能是美的。"[59]

门罗把自然主义美学研究的核心放到更加开阔的科学主义立场上。指出:"社会科学向我们说明了艺术和艺术家在不同时代、不同场合的地位和作用,人类学和人种学向我们说明了原始的和东方的艺术的意义,以及产生这些艺术的整个文化模式。社会科学正在逐步地解释高级的、纷繁复杂的东方和西方文明。"[60]"美学不仅要对

图4-23 现代壁纸设计,通过视觉语言表述出自然生命的气息

图4-24 现代壁纸设计,采用条理化的形式向观者解释了艺术语言的美感奥秘

自己本身的资料进行直接的考察,而且要从所有其他的或者大多数的科学中获取资料。"[61]可见。门罗的科学美学愿望和他开阔的美学视野主要从自然科学的范畴中得到展开,因而拓延了自然主义美学的内容。

正如自然主义美学家们所强调的那样,艺术的真谛在于它是一种经验,是一种集中化、完美化、个性化了的经验。美学不仅对自己本身的资料进行直接考察,而且要从所有其他的或者大多数的科学中获取资料。美学应当加倍进行哲学的综合。这些美学主张对于当代设计美学来说无疑成为宝贵的思想营养。设计美学的一项重要任务就是要引导设计走向现实时尚,走向科学技术向人类物质变革的幸福召唤。为此,艺术经验的积累和科学方法的借鉴无疑成为当代设计美学走向新辉煌的重要辅助力量(图4-23、图4-24、彩图42)。

二、西方后现代美学流派及其思想

20世纪60年代是西方现代与后现代分野的时代,80年代成为后现代扩展期,90年代为确立期。在整个西方后现代历程中,计算机信息革命以及跨国公司为代表的经济形式成为其主潮,导致了经济全球化和文化全球化的发展趋势。哲学美学领域出现了德里达(Jacques Derrida,1930-2004)、詹姆逊(Fredric Jameson,1934-)、福柯(Michel Fouvault,1926-1984)等代表性的西方后现代哲学家。文化艺术形式的科技含量成为后现代艺术表现的一大特征。影视、多媒体、摇滚乐、后现代建筑等都成为后现代时期美学在其中的直接反映。后现代美学在艺术作品中的作用也有其延续性,因为"一部作品只有首先是后现代的才能是现代的。这样理解之后,后现代主义就不再是穷途末路的现代主义,而是现代主义的新生状态"[62]。因此,后现代美学是现代美学的一个组成部分,出现了结构主义、解构主义、解释学等后现代美学流派。

1. 结构主义美学(Structualistic Aesthetics)

盛行于20世纪60、70年代的结构主义美学是运用结构主义语言学的模式来分析、研究作品构成法则的现代西方美学思潮。它并没有建立完整的美学理论体系,但在以文学为主要领域中的美学批评所采用的独特的哲学观和方法论却对一切艺术创作和审美产生了巨大影响。尤其是通过客观的结构分析使得艺术作品被描述成一个服从审美目的的多层次符号系统或语言结构。结构主义美学受语言学的影响,注重对艺术作品静态的共时性分析,忽略历时性描述,它避免将发生学的描述替代对特定系统现存状况的分析,因为一个事

物的形成过程与该事物形成之后的结构关系与功能是有差别的。尤其在具有唯文本论倾向的叙事学和后结构主义美学中作品成为语言游戏的享乐对象。

瑞士语言学家索绪尔（Ferdinand De Saussure, 1857–1913）早就指出："语言是一种表达观念的符号系统，因此可以比之于书写系统、聋哑人的字母、象征仪式、礼仪规则、军事信号等等。但它是所有这些系统中最重要的一个。因此，建立一门研究符号在社会中的生命的科学是可以设想的……。"[63]法国著名人类学家列维·斯特劳斯（Claude Levi Strauss, 1908– ）进一步发挥结构主义语言学家的观点，把人看作意指性的生物，即能说话能用符号表示意义的生物。在人类社会中，与在语言中一样，潜藏着某种支配表面现行的深层结构，认为社会科学和人文科学都应该像结构主义语言学一样，不仅描述社会生活的表面现象，而且应当深入探寻支配表面现象的深层结构。他认为："结构展示了一个系统的特征，它由几个成分构成，其中任何一个成分的变化都要引起其他成分的变化；对于任何一个给定模式都应有可能排列出由同一类型的一组模式中产生一个转换系列；上述特性使它能预测模式将如何反应，如果一种或几种成分发生了变化的话；模式应该这样组成，以使一切被观察到的事实都成为直接可理解的。"[64]可见，斯特劳斯的贡献在于在哲学上给出了一个认识对象和方法的模式。可以说结构主义美学的形成对于现代哲学美学的表现形式起到了深层次的推进作用。这不仅使结构主义哲学美学的形成与其哲学观念的发展基本同步，同时它也成为整个结构主义运动中重要的组成部分。

不难看出，结构主义哲学美学流派的思想精髓表明了语言是一种表达观念的符号系统；其结构展示出一个系统的特征；人类社会中的现象与语言中的现象一样，潜藏着某种支配表面现行的深层结构，这些思想对设计美学的启示使我们进一步认识到：设计对美的追求证实了一个社会的审美观念的取向和水平，社会审美水平的深层结构直接可以在个体的设计作品中反映出来，这种社会与人的个体之间的文化结构以及设计

图4-25 [法]赫克托·古马得：巴黎阿贝塞地铁站入口。可以看出新艺术运动的审美变化在该作品结构模式中的明确反映

思潮在设计作品中呈现的符号语言的意志也同样能够得到证明(图4-25、彩图43)。

2. 解构美学(Deconstruction Aesthetics)

解构美学是结构主义美学之后的另一种西方现代美学思潮,又称为后结构主义美学。在结构美学向解构美学转换的最初阶段,法国罗兰·巴尔特(Roland Barthes,1915-1980)的代码理论成了这种转换的直接动因,使得静态的结构主义思想在转换之后开始受到扭曲。巴尔特认为文本是一种意指系统,完全具有能指作用的性质,而构成文本的代码就承担了意指功能。巴尔特用五种代码说明文本的能指作用,即阐释性代码、寓意性代码、象征性代码、行动代码和文化代码。这五种代码构成了一个相互联系的系统网络,或者说成为一种整篇文本贯穿于其间的"图样"。阅读过程中,文本的高潮往往发生在某种秩序的中止之时。当公开的语言目的被突然破坏并被极度兴奋地超越时,便会产生一种阅读的狂喜。从结构主义自身的发展情况来看,巴尔特的文本理论已经显示出与传统的结构主义方法有着严重的分歧,成为一种明显的拆散活动,因而被认为是明显的向后结构主义转向的解构美学思想。

真正意义上的解构美学不仅实行对结构主义的解散与重构,而且将西方自柏拉图以来的美学思想模式进行直接解构,出现了著名的德里达的文本解构、福柯的历史重写和德勒兹(Gilles Deleuze,1925-1995)的思想重构的新的美学倾向。福柯用陈述方法研究历史,认为陈述是考古学的基本单位,陈述除了是句子、命题、方程式以外,还可以是"一张图表、一条增长曲线、一座年龄金字塔、一片分布的云层"[65]。他将陈述规定成稀少性法则、外在性法则和并合性法则,表明说出来的东西永远不是全部。外在性的差异、偶然、断裂等使历史不受总体化的歪曲而更真实地呈现自身。把陈述组织起来,按照话语本身的方式进行差异分析。他说:"描述一个陈述的整体不是参照某种企图、思维或者主体的内在性,而是依据某种外在性的扩散;描述一个陈述的整体不是为了从中发现起源的时刻或者痕迹,而是为了发现某种并合的特殊形式。……它是要建立我们称之为实证性的东西。"[66]同时他又指出:"谱系学,作为一种血统分析,因此,连接了身体与历史,它应该揭示一个完全为历史打满了烙印的身体,和摧毁了身体的历史。"[67]其理论通过身体、知识、权力对现代文化的塑形作了解构性的阐释。

德勒兹的美学思想以块茎植物作比喻,块茎与树状的不同之处就在于块茎具有根、枝、叶的自由伸展和多元播散的特点,它不断

地产生差异性、衍生多样性、制造出新的连接。块茎不是一个有范围的层级,而是一个无边无际的平面,它没有一个固定的逻辑结构,只有不受约束的随意连接,它不是固定的,也不是确切把握的,而是流动的、逃逸的。正因为如此,德勒兹十分欣赏电影的艺术特性,认为其流动的画面与流动的本体论的欲望之流在感觉上有一种同构。

西方后现代解构主义观点围绕语言学所探讨的美学动态和分散的要素,其哲学宗旨是以思想的力量粉碎一切传统的完整意义上的结构准则。这种观点最明显的特点是将人的心态在思想的视域中不断扩大,让想象力围绕自由的精神飞翔在孤立的、甚至是断裂的思维结构之中,将美学带到了与传统美学完全相异的新的美学境界之中。

事实上西方解构主义美学对当代设计美学已经产生了重要的影响。许多设计作品从各种事物的视觉消解或者分解中得到新的感悟,进而通过局部的选择和放大形成新颖的造型样式,并且这一设计美学观念不排斥对传统文化营养的吸收,传统的许多设计变成不可多得的形象资料被设计家们纳入新的结构的视觉模式内部,最终形成了具有传统文化意味的、并且适合现代人欣赏的设计作品。此外,流动性和不确定性的视觉设计编排使解构主义美学思想被灵活而有机地融合到今天的设计之中(图4-26、彩图44)。

3. 解释学美学(Hermeneutic Aesthetics)

解释学美学直接来自哲学解释学,然而它在美学领域的独立性有目共睹。《大英百科全书》中对解释学的解释就是以对中世纪神学进行解释为依据。指出:"解释学是探讨有关《圣经》教义的解释的神学科学分支";它被不同地描述为对圣经思想的发展与交流理论。[68]

德国著名浪漫主义宗教哲学大师施莱尔马赫(F.Sehleiermacher,1768-1834)首次将解释学称之为"理解的艺术"[69]。之后,另一位美学家狄尔泰(Wilhelm Dilthey,1833-1911)发展了施莱尔马赫的哲学解释学,认为解释学的任务应从作为历史内容的文献、作品、行为记载出发,复现它们所象征的原初生活世界,从而使解释者达到像理解自己一样地理解他者的目的。同时,他还十分地强调生活经验,指出:"人对他自己和外部世界的理解总是依据他自身的生活经验与他所接触客观世界以及科学和哲学观念对他的影响之间的相互作用。"[70] 这种思想对后

图4-26 [日]胜冈重夫:Hans Arp(汉斯·阿帕)招帖设计。采用解构主义手法使作品在复杂的视觉结构中呈现出交错、破坏感的形式效应

来现象学美学家伽达默尔提供了研究解释学美学的基础。

伽达默尔认为精神科学的真理主要存在于具有艺术价值的美学之中,只有从艺术作品中才能经验到这真理,除此之外,"其他任何方式都不能达到。"[71]伽达默尔以胡塞尔的现象学方法和海德格尔的本体论视野对解释学美学进行了新的探索,指出:"精神科学的推论方法是一种无意识的推断。因此,精神科学上归纳地进行就与独特的心理条件联系在一起了。"[72]进一步表明精神科学鲜明的主体性是在自然科学相对的活的、运动的、生命的、从低于逻辑知性的感性型概念到逻辑知性同级的生命型概念的进展中来展现其自身的生命活力(图4-27、彩图45)。

图4-27 现代平面设计,其中每一件作品都是人类精神科学的一分子,通过艺术方式表现出美的精神价值

无论是结构主义美学还是解构主义美学,或者是解释学美学,一个共同的后现代特征无非是让人的主体精神从古典主义的理念模式中走出来。对于所涉及的一切美学行为都是超越自然的人的主观心境在各种造物上的反映;美学的实现宗旨是跳出现代主义的单一模式,重新进入解构状态进而得到审美心态上的修正;尤其是各种学说得到最大限度的认可,促进了当代美学在新的历史时期的飞速发展,并给予现代设计美学一种全新的视角和建立于全球范围内新的哲学美学的理论立场。

注释:

[1] 朱光潜:《西方美学史》上卷,人民文学出版社,1981年,第32、33页。
[2] [英]鲍桑葵:《美学史》,张今译,商务印书馆,1986年,第61页。
[3] 同上,第46页。
[4] 同上,第62页。
[5] 北大哲学系美学教研室:《西方美学家论美和美感》,商务印书馆,1980年,第15页。
[6] 同上,第16页。
[7] 朱光潜:《西方美学史》上卷,人民文学出版社,1981年,第18、19页。
[8] 同上,第21页。
[9] [英]鲍桑葵:《美学史》,张今译,商务印书馆,1986年,第61页。
[10] 柏拉图:《理想国》,转引冒从虎等编著:《欧洲哲学通史》,南开大学出版社,1985年,第105页。
[11] 柏拉图:《斐多》篇,转引冒从虎等编著:《欧洲哲学通史》,南开大学出版社,1985年,第109页。

[12] 北大哲学系美学教研室:《西方美学家论美和美感》,商务印书馆,1980年,第22页。

[13] 亚里士多德:《诗学》,人民文学出版社,1962年,第12页。转引北大哲学系美学教研室:《西方美学家论美和美感》,商务印书馆,1980年,第42页。

[14] 转引北大哲学系美学教研室:《西方美学家论美和美感》,商务印书馆,1980年,第64页。

[15] 同上,第64页。

[16] 基尔伯编:《圣托马斯的哲学文选》,朱光潜译稿。转引北大哲学系美学教研室:《西方美学家论美和美感》,商务印书馆,1980年,第66页。

[17] 《神学大全》卷二第27章第1节。转引北大哲学系美学教研室:《西方美学家论美和美感》,商务印书馆,1980年,第67页。

[18] 《神学大全》卷一第39章第8节。转引北大哲学系美学教研室:《西方美学家论美和美感》,商务印书馆,1980年,第65页。

[19] [意]达·芬奇:《笔记》,转引朱光潜:《西方美学史》上卷,人民文学出版社,1981年,第174页。

[20] [意]达·芬奇:《笔记》,转引北大哲学系美学教研室:《西方美学家论美和美感》商务印书馆,1980年,第69页。

[21] 同上,第70页。

[22] 同上,第70、71页。

[23] [意]马佐尼:《神曲的辩护》,转引北大哲学系美学教研室:《西方美学家论美和美感》,商务印书馆,1980年,第74页。

[24] 《悲喜混杂剧体诗的纲领》,转引北大哲学系美学教研室:《西方美学家论美和美感》,商务印书馆,1980年,第75页。

[25] 同上,第75页。

[26] [英]霍布斯:《论物体》,转引冒从虎等编:《欧洲哲学通史》,上卷,南开大学出版社,1985年,第350页。

[27] [英]休谟:《人类理解研究》,商务印书馆,1957年版,第27页。

[28] 北大哲学系美学教研室:《西方美学家论美和美感》,商务印书馆,1980年,第80页。

[29] 《论特征》,朱光潜译稿。转引北大哲学系美学教研室:《西方美学家论美和美感》,商务印书馆,1980年,第94页。

[30] 同上。

[31] [英]休谟:《论文集》卷一"审美趣味的标准",朱光潜译稿。转引北大哲学系美学教研室:《西方美学家论美和美感》,商务印书馆,1980年,第108页。

[32] [英]休谟:《论人的知解力》,朱光潜译稿。转引北大哲学系美学教研室:《西方美学家论美和美感》,商务印书馆,1980年,第111页。

[33] [英]休谟:《论趣味的标准》,转引北大哲学系美学教研室:《西方美学家论美和美感》,商务印书馆,1980年,第111页。

[34] [英]博克:《论崇高与美》,转引北大哲学系美学教研室:《西方美学家论美和美感》,商务印书馆,1980年,第123页。

[35] [德]鲍姆嘉通:《关于诗的哲学默想录》第26节。转引朱光潜:《西方美

学史》上册,人民文学出版社,1979年,第299页。
[36] [德]鲍姆嘉通:《美学》,朱光潜译稿。转引北大哲学系美学教研室:《西方美学家论美和美感》,商务印书馆,1980年,第142页。
[37] [德]康德:《判断力批判》第四节,转引朱光潜:《西方美学史》下册,人民文学出版社,1979年,第360页。
[38] [德]黑格尔:《美学》上册,朱光潜译,商务印书馆,1979年,第340页。
[39] [美]卡尔纳普:《哲学与逻辑语法》,载于怀特编著《分析的时代》,商务印书馆,1981年,第223页。
[40] [奥]维特根斯坦:《逻辑哲学论》,贺绍甲译,商务印书馆,1962年,第20页。
[41] [英]赫伯特·里德:《今日艺术》,转引程孟辉主编:《现代西方美学》下编,人民美术出版社,2001年,第850页。
[42] [德]伽达默尔:《哲学解释学》,加利福尼亚大学,1976年,第76页。转引程孟辉主编:《现代西方美学》下编,人民美术出版社,2001年,第851页。
[43] [德]卡西尔:《语言与神话》,第243页。
[44] [德]卡西尔:《人论》,甘阳译,上海译文出版社,1985年,第33页。
[45] [美]苏珊·朗格:《情感与形式》,刘大基等译,中国社会科学出版社,1986年,第36页。
[46] [意]克罗齐:《实践哲学》,转引《现代西方著名哲学家评述》,三联书店,1980年,第53页。
[47] [英]鲍桑葵:《美学三讲》,上海译文出版社,1983年,第7页。
[48] [英]贝尔:《艺术》,中国文联出版社,1984年,第4页。
[49] [英]李斯托威尔:《近代美学史评述》,蒋孔阳译,上海译文出版社,1982年,第53页。
[50] [德]W.沃林格:《抽象与移情》,王才勇译,辽宁人民出版社,1987年,第15页。
[51] [美]鲁道夫·阿恩海姆:《艺术与视知觉》,滕守尧等译,中国社会科学出版社,1995年,第3页。
[52] 同上,第36页。
[53] [德]海德格尔:《诗·语言·思》,转引程孟辉主编:《现代西方美学》上编,人民美术出版社,2001年,第383页。
[54] [法]萨特:《存在主义是一种人道主义》,崔相录,王生平译,上海译文出版社,1985年,第23页。
[55] [法]萨特:《想象心理学》,光明日报出版社,1988年,第284页。
[56] [日]今道友信:《存在主义美学》,崔相录,王生平译,辽宁人民出版社,1987年,第51页。
[57] [美]乔治·桑塔耶纳:《美感》,缪灵珠等译,中国社会科学出版社,1982年,第122页。
[58] 张法:《20世纪西方美学史》,四川人民出版社,2003年,第122页。
[59] [美]乔治·桑塔耶纳:《美感》,缪灵珠等译,中国社会科学出版社,1982年,第33页。
[60] [美]托马斯·门罗:《走向科学的美学》,石天曙等译,中国文联出版公

司,1987年,第133页。
[61] 同上,第171页。
[62] 包亚明:《二十世纪西方美学经典文本——后现代景观》,复旦大学出版社,2004年,第96页。
[63] [瑞]索绪尔:《普通语言学教程》,转引程孟辉主编:《现代西方美学》下编,人民美术出版社,2001年,第936页。
[64] [法]列维·斯特劳斯:《结构人类学》,转引程孟辉主编:《现代西方美学》下编,人民美术出版社,2001年,第939页。
[65] [法]福柯:《知识考古学》,三联书店,1998年,第101页。
[66] 同上,第161页。
[67] [法]福柯:《尼采·谱系学·历史学》,载汪民安、陈永国编:《尼采的幽灵》,社会科学文献出版社,2001年,第123页。
[68] 《大英百科全书》,第二卷,芝加哥,1898年,英文版,第741页。转引于程孟辉主编:《现代西方美学》下编,人民美术出版社,2001年,第988页。
[69] [德]施莱尔马赫:《解释学》,1977年,英文版,第99页。转引于程孟辉主编:《现代西方美学》下编,人民美术出版社,2001年,第989页。
[70] 《狄尔泰全集》,第5卷,第275页。转引转引程孟辉主编:《现代西方美学》下编,人民美术出版社,2001年,第993页。
[71] [德]伽达默尔:《真理与方法》,上海译文出版社,1999年,第18页。
[72] [德]伽达默尔:《真理与方法》,德文版,第3页。转引程孟辉主编:《现代西方美学》下编,人民美术出版社,2001年,第998页。

第五章　设计美的合目的性与表现性

第一节　设计美的合目的性

在美学领域,创造美和欣赏美都乐于将艺术作为最重要的引领对象,原因在于艺术创造和审美感性的各种相关活动始终紧密地联结在一起。在艺术创造过程中,艺术家设法征服一切与内心审美理想相违背的陈旧观念,进而高举新的美学旗帜,把艺术活动上升到一个不断超越自我然而却是十分关注人的内心世界愉悦的新尺度。为了使人的内心达到超俗的境界,艺术创造力求让各种审美表现的可能在创作者的思想中时时放出感性的光芒。可以说艺术就是对人类理想美的真实阐释,这种阐释围绕造美和审美两种精神愿望展开各种有意义的审美表现(图5-1、彩图46)。

图5-1　[日]柏村秀公司:系列卸妆油包装设计(2004)

西方哲学美学在古典时期努力追寻美学的精神地位,其标志是对美的本质的追寻。事实上这是纯粹精神审美追求的合目的性的表现。在德国古典美学时代,康德明确提出美的合目的性的观点,意在强调更高层次的主观精神,将美的合目的性凝聚在单纯的形式之中,主张美是没有目的的合目的性的存在,即形式美的表象的存在。这虽然并非实用意义上的目的性,却延续了古希

腊以来在精神领域强调美的目的性的重要思想。

我们知道,人类的任何活动都是带有目的性的,即使是纯粹的艺术创造也是如此。当一幅绘画作品挂在墙上被人欣赏时,其目的性便侧重于人的精神层面,表明绘画作品创造的主要动机是向人类奉献高尚的精神之美。只要艺术作品(其中包括艺术设计作品)能够让人们在精神生活中获取审美认可,那么,其作品的合目的性就会明确地显示出来。这种由简单事实所揭示出来的深刻道理足以表明:艺术创造的目的性就在于人类精神的需求,而精神审美的目的性始终在人类艺术历史的长河中不断延续。应当看到,作为一种审美形态,精神上的合目的性具有独立性的意义,这就是一切纯粹艺术作品之所以存在的根本理由。然而对于设计来说却不尽然,因为艺术设计的结果并非纯然属于精神产品,它必须首先考虑实用功能这一最实际的目的性因素。即便是欣赏性很强的广告设计作品其情形也是如此。经过设计之后的广告作品所呈现出来的形式美感最终是为了更加有效地传达广告设计中所要传达的信息内容。因此,传达信息才是广告设计的真正目的。由此不难看出,设计美的合目的性事实上具备了审美表达的双重性质:一方面,设计需要追求精神上的愉悦之美;另一方面还要达到实用功能上的最佳效应。可以说设计在精神上表现出来的合目的性更多情况下是借助物质形态作为凝聚精神目的性最有效的表现载体,同时也说明精神所向往的美的形式只有通过物质形态才能最有效地从视觉上得到表现;甚至还可以说当精神需求在试图寻找与之相伴的物质形态进行审美表现时,触发审美的精神火花往往被两者一体化的综合所遮蔽,导致主观精神的合目的性在审美活动中被实用意义上的合目的性所同化。

正因为如此,我们不能认为物质意义上的合目的性就不是设计美的真实表现,恰恰相反,作为设计美的显现,内在精神所向往的审美形式的合目的性终究会寻找到最合适的物质形态对应地以可见的方式支撑着造物意义上的合目的性的存在。由此可见,对于设计美的表现来说,精神和物质在共同为审美者提供美的条件时双方都并非成为孤立的存在对象。这一情形我们可以在人类的原始时代找到例证。例如,原始人为了获取更多猎物在洞穴壁面上设法画上猎物形象。这种通过绘画进行的对应性表达方式是原始人合目的性在精神层面上的写照,即从深层次的精神层面上借助绘画这一媒介表达人对生活的物质性愿望,而这一愿望在现象上属于间接行为。然而,像这样人类在原始时期通过艺术行为表达人的审美主张和功利主张的协同方式在今天的艺术设计领域同样如此。如果从造物的目的性

上考虑,其实用意义上的目的性显然成为艺术设计的重要部分(在很多情况下设计的目的性成为人类对物质开发的主要动力)。它不会仅仅以单面形式出现,而必定会受到内在精神层面的庇护。换言之,物质形态必定在设计的精神要求下接受到美的形式的光照,因而使物质层面变得超越于物质本身,使趋于审美的精神需求与生活必需的实用功能这两方面变成人类生活取得实际效用的一致性。事实上人类的设计行为就是设法设计出既合乎审美又合乎实用的对象物,它总是力图使自己的造物行为置于造物与审美同时并进的表现活动之中。因此,从这样的意义上看待上述原始洞穴绘画的史实,便不难推演出审美和实用这两项合目的性同时在艺术和设计的审美活动中得以贯穿的结论。并且,其绘画形象的可见性使我们具有充分的理由认为这些出于功能动机中的原始图像实则是人类在实用目的意义上表现在视觉识别过程中最有象征意味的传达符号。

在当代设计中,我们十分清楚地看到,由于设计的目的是为了更好地实用,设计的审美化表达必须在不违背实用目的的前提下才有实际意义。因此,当代设计美学正是遵循这一原则,使得所有处于设计物表象的审美功能始终贯穿在实用功能的层面上。然而应当看到,现代设计美的合目的性与西方古典时代哲学美学所表现出来的合目的性有本质区别,这主要在于后者所呈现的审美感性是以纯粹的精神哲学为依据,而前者却把设计的审美感性寄托在具体造物的生活哲学上(图5-2、彩图47)。无论是理性还是感性,是纯粹精神的还是具体造物,它们两者在美学上所处的位置有多么不同,但作为目的性均可归属到同一种理想的形态中来。如果我们对上述两种美学存在的目的性加以比较观察,就会发现,哲学美学(尤其古典哲学美学)注重精神享受的纯粹性成为美学追求的最高层次;而设计美学注重的物质意义上的美学属性其中精神愉悦的目的性必然随同其物质的实用性一同实现。事实尽管如此,我们仍然可以清楚地看到它们之间在合目的性上的内在

图 5-2 [芬兰]阿纳雅各布森:烛台设计(1959)

联系。

我们知道,建筑既能称得上是情感象征的艺术,也可称得上是典型的设计艺术。由于建筑设计目的中还含有其它不同的内容,因此不会出现相同的目的模式,它完全有可能表现出适合自己合目的性的不同倾向。例如,宗教建筑的合目的性和非宗教建筑的合目的性就会绝然不同。两者情感象征的内容最终导致其合目的性的审美指向一个更加偏向于精神仪式的需求;另一个则注重偏向储藏功能的所需。尽管如此,作为建筑的设计性终究不能摆脱设计艺术的功能属性,也就是说,建筑作为一种设计对象除了更大程度以其技艺上的合目的性为主之外还具有一定成分的精神意义上的审美需求。为此,虽然其合目的性被我们划定到艺术设计的范畴中来,但仍然可以清楚地看到建筑设计上述双重价值的存在。诚如竹内敏雄在其《艺术理论》一书中所指出的那样:"建筑艺术由作品的空间形式本身直接地表现情感内容,但只有这些还是不能达到充分利用有意义的内容形成独立的艺术。因为那个情感象征的内容归根结蒂只不过是一般的朦胧的未规定的心态。在那里,律动的线条和保持均衡的形的复合体具有表现效果,同时它作为适合一定实用目的的东西被构成时作品内容才能够成为更加实体的东西,成为被各种各样意义规定了的东西。……因此,建筑即使只从有用的技术向艺术发展,也没有理由抹煞它本来的合目的性。"[1]然而,在西方古典主义时代,事实上美的合目的性在哲学层面上并没有占据重要的地位,美学家们把审美现象看成一种纯粹精神性的活动,强调美的感觉全然来自于精神的理念世界,将美学置身于合目的性的范围之外。然而,由此并不能说明在西方整个哲学美学的精神范围中没有合目的性的迹象存在,当我们将美学的源头追溯到早期希腊时代时,就会发现,柏拉图的美是理念图式的观点从内在的精神层面上强调了精神的合目的性。尤其在他青年时代倾心于诗歌、戏剧创作的那种新鲜和敏锐思索所表现出来的审美情趣和哲学精神的变化中可以得到证实。例如,在柏拉图早期对话中关于希腊时代的雕塑、建筑、绘画、音乐题材中所显示出来的审美看法更加侧重于艺术性的内容,他对菲迪亚斯、荷马、赫西俄德、伊索等人推崇备至,正是由于这样的原因,柏拉图的美学观点所注重的是形体和视觉艺术。然而,在他主持学园之后,这种美学观念便转变为一种精神理想,他以一位独断的政治家的视觉和纯思索的哲学情调看待艺术,并由此养成了尽量不和学园外部人接触的习惯,他的专心培养思想王国的习惯使其美学观念从根本上走向了纯理性的境地,认为"真正的美,应该是属于心灵的而非形体的"[2]。

由此可知,柏拉图的美学观从基于现实状态下的形体观转化到基于精神状态中的心灵观,标志出美的哲学性的合目的性是在物质层面上的变迁和提升中呈现出来的。

哲学美学的合目的性在西方古希腊时代就公认为一种重要的精神美学倾向。早在公元前6世纪,毕达哥拉斯就提出了"美蕴藏于和谐和数形"的观点,认为严谨的规律和对称是一切美的本质,而在一切美中,实用的对称和物尽其用被视为最为出色的美,之后,历经赫拉克利特、巴门尼德、苏格拉底的研究,美学已从单纯研究自然哲学进化为全方位的社会哲学研究,使得艺术和现实更加紧密地结合起来。根据这种美学历史的演变,我们不难看到西方古希腊时代倾向于精神性和现实性融合状态下的美学观点的形成,特别是早期希腊时代艺术中的神性、安闲性的风格已经逐渐被人性和精神性所取代,当时艺术家眼中的美并非属于单纯的歌颂,其中洋溢着更多的现实成分。因此,现实性和精神性的融合始终成为古希腊时代美的合目的性的两大链环(图5-3、彩图48)。

西方早期哲学美学的合目的性之所以限定在精神层面上,主要在于哲学美学激起的对美的审美判断多数被确定在精神的思维活动中,虽然至18世纪美学才被正式命名,并使西方美学家们把美的形式放到美的感性上研究,但美学的核心却建构在以精神为主导的虚态之中,这就意味着美学对感性的重视并非是以看得见的物质层面为其重点考察的审美现象,相反,感性的美学基础必须依靠理性得到确认,诚如黑格尔"美是理念的感性显现"的观点,强调美学在哲学领域以精神的理念带动各种感性现象的审美判断。几千年来,美学伴随着自身的变化在人类精神领域中穿行,它从不背离理念世界的指向,证明美学本身始终不可能脱离哲学意义上精神理念的审美引导。

由于人类造物和纯粹精神审美活动在不同的历史阶段存在着不同的距离感,这就导致设计美学的追求首先是向物质靠拢的。简略地说,设计造物的合目的性首先是在用的引导下得到心理满足的,这种满足感同样可以解释前述原始人在洞穴中对野生动物的描绘是为了在实际生活中暂时还没有达到这种真实目的时所寻找的心理满足,尽管这种满足感仅仅充满了精神的特性,但他丝毫没有放弃对物质实用目的的向往。

我们说人类最初萌生的"设计意图"并非简

图5-3 [希腊]: 彩绘王冠匣(公元1347年)。作品用皮革缝制而成,表面绘上鲜艳的彩绘图案,据推测顶部图案为王室徽章

单地以精神事实对合目的性的证实,而是首先在物质前提下为人类的生存保障寻找动机和依据,所以,从根本上说设计的合目的性只有通过造物行为本身的完善才能真正达到。在原始时代,一切设计都是从物质的行为目的开始的,那些最简单的"设计"中蕴含着最明确的目的性,反之,最简陋的"设计"也充满着最真实、最朴素的创造性意图。

如果我们有足够的理由将人类最原始的造物行为纳入现代设计的概念中加以理解,那么,上述情况说明,最初的造物对象就是紧贴着人类的基本生存需要而进行的行为设计活动。那时候,造物的功用性几乎成为整个设计的全部,这一点,只要我们观察一下人类制造工具的基本动机就会一目了然。例如彩陶问世的最初目的首先是适用,原始人在彩陶的使用过程中能够得到用途上的满足感,这种由于实用所引起的愉悦感便是人的心理活动内部由善转化为美的过程表现。从这样的意义上说,用与美的逻辑联系在原始时代表现为一种朴素的真理,也是设计史上最鲜明的事实。正是这种物性在操作中对人类创造作出了行为意义上的肯定,因而才有了促使人类心情得到愉悦的可能。所以,人类简单的设计中首先所拥有的就是人类朴素的设计之美(图5-4)。

设计美的合目的性其情形和哲学美学提倡的美的合目的性所建立的精神世界似乎相反。我们知道,设计的目的首先是为了使用,一件东西的诞生,总是首先在人的使用需求之下萌生出设计的意图。因此,设计的合目的性在更大层面上注重操作的现实功能,并将美的焦点浓缩到实用目的上,体现出设计的美学目的,这就导致设计美学对客观实用状态的高度关注,使美的合目的性体现出设计功能的魅力。为此,顺乎自然地使材料、功能、实用目的变成了设计美学重点

图5-4 英国索尔兹伯里平原巨石阵(公元前4000-前2000)。在简朴的石阵中不难看出人类早期最朴素的设计意图

研究的对象,正如西方美学家所认为的那样:"不仅眼睛,整个身体也是如此,如果它适合于赛跑和角斗,我们就认为它美,在动物中我们说一匹马,一只公鸡或一只野鸡美,说器皿美,说海陆交通工具商船和战船美。我们说乐器和其他技艺的器具美,甚至于说制度习俗美,都是根据一个原则:我们研究每一件东西的本质、制造和现状,如果它有用,我们就说它美,说它美只是看它有用,在某些情景可以帮助达到某种目的:如果它毫无用处,我们就说它丑。"[3]然而,设计美的合目的性其要义并非说任何一件被设计的对象只要能够合用就是美的,而是说设计对象的美学功能必定不能忽视它在实用意义上的合目的性。因此,不能简单地将合目的性片面地与实用主义态度相等同。我们尽量在设计的美学整体中突出功能性的合目的性并非有意割裂实用功能与审美理念的相互统一,相反,精神意念的审美追求却始终和设计合目的性的功能需求并重不悖。

如果说哲学美学中美的合目的性是在更为宏大的哲学层面上展示其合目的性的精神形态,那么,设计美学中美的合目的性是在哲学美学的另一侧面更加专注物态表象的实用特性以实行其合目的性的物质形态。正是由于这一点,一切设计首先是围绕实用目的而展开才能显示出它确切的美学意义。西方现代设计对合目的性的关注并且将之强调到极端地位,导致设计美学的基本职能在功能主义的呼声中壮大起来(图5-5、彩图49)。

强调设计美的合目的性并不意味着与设计的哲学层面失衡。这是因为合目的性本身属于理性要求。从设计美学的立场上看,它是理性对感性功能控制的表现。例如,我们从建筑艺术设计中不难看清楚建筑样式的确定是人对自身空间封闭在审美上的限定。在人类的古代,建筑还谈不上太多的设计与美观,空间的封闭性纯粹是实用功能的需求,这时的合目的性成为实用功能在人的本能基础上理性彰显的重要标志。合目的性所占据的地位在很大程度上被限定在比较简单的理性层面上,感性的审美要求还没有条件在物质限制中得到美学意义的提升。所以说建筑从人类古代发展至今的种种风格上的变化必然包含着建筑在科学技术不断进步状态中的变化因素,设计的合目的性从人类古代最简单的实用功能逐步变化成今天艺术审美的崭新样式,说明建筑艺术是从实用功能和科学技术相互混合的状态中逐步走

图5-5 马歇·布劳耶:拉西欧桌子设计(1925)。该设计是现代主义运动下的产物,体现出简洁、单纯的美学功能

出来的,设计的合目的性在人类的努力创造中无形中增加了许多随时代进展而改变的新内容。

设计美学注重于物质现象,使美学所关注的内容更加世俗化。尽管如此,设计美学所关注和操纵的对象却是由那些大大小小看得见的事物所组成的。为此,从表象上看合目的性的物质内容掩盖了难以看清的精神内容,这或许就是和纯粹哲学美学在合目的性上最根本的区别。然而,不可忽视的是,仅仅依靠纯粹的物质性还不能使设计美学得到合目的性的圆满解释,因为物质的纯粹性只能从客观物质方面为设计的合目的性提供外在的基本条件,而构成合目的性最根本的内在条件却需要人的理性内容予以辅助,否则,美的合目的性就会与人的心灵相去甚远,进而变成枯萎的形式。

设计美的合目的性常常依附于充满精神内容的艺术转嫁到理性和情感交融一体的更高的深层理念之中,进而使之在哲学上的根基不仅牢固存在,而且具有深层的寄托。一件人造物品,究竟什么是美呢?其美学依据是什么呢?为什么这个时代的设计物品和那个时代的设计物品其美的依据和标准不能得到相互一致的统一呢?就凭这种设计的变化因素,我们就可以说设计的合目的性并不纯粹属于物质层面,还牵涉到人的心理因素对美的认可,换言之,就是人的心理层面在物质层面上的具体反映成为设计美学发展的主要动力(图5-6、图5-7、彩图50)。

图 5-6 古典美学思想下的雕塑设计,造型写实、严谨优美

图 5-7 现代西方城市雕塑设计,人物造型具有夸张变形和极度张扬的视觉感受

设计美学的心理层面在现代得到的确认主要是通过艺术的表现方式呈现出来的,这种现象在西方哲学美学中的反映同样显得强烈而明确。也就是说,作为一种普遍性,精神层面上的审美尺度才是物质表象赖以生存的基础,而西方美学中的精神力量在很长的历史时期内都是由艺术得到支撑的,他们研究美学事实上很大程度是在研究艺术。这说明艺术在人类的精神领域所占据的地位尤为突出。设计美学所研究的对象无疑是设计产品,而设计产品中不计其数的审美形式并非是对自然形态的翻版,而是根源于人的心理审美尺度确定出造物表现的依据,由于基于人的心理内容的审美尺度常常处于非恒定状态,这就导致设计的审美尺度在审美变化的动态中嬗变不定。当人的心理期待对某件设计作品怀有好感时,这件作品在某种程度上便更容易得到美的肯定。所以,对设计作品相对的审美评价并非取决于物质层面,而是由精神层面的审美观念对设计作品赐予某个明确的审美标准来决定。

图 5-8 菲利普·特里希:秋冬装和帽子设计(1998 年)。作品受到自然中鸟头形态的启发,从精神上表现出人与自然的亲和力

既然设计的美在很大程度上是由人的精神层面所决定,那么艺术性的贯穿就有了更大的可能性。在当代设计中,艺术性在其中的表现很大程度上成为衡量设计作品审美尺度的重要依据。因为对于设计来说,艺术是反应美感最鲜明的视觉信息。尽管设计对艺术性的追求和纯艺术创作相比不显得那么纯粹,但在作品中保持一定的艺术特质却成为一切艺术设计对美的追求的根本所在。由于艺术性在设计中呈现出来的审美感受纯粹属于艺术的性能,它不是艺术本身,这就使得设计作品的实用功能和艺术功能在心理的和视觉的合目的性中产生出美学的复合性效应,而这种复合性自然成为设计作品的独特性,这在一定程度上让艺术性和实用性在设计美的合目的性中得到最大限度的调和,进而导致精神层面在设计美学整体合目的性程度上的增强(图 5-8、彩图 51)。

设计美学注重精神上的价值力求和哲学美学对精神价值的要求那样,从某种意义上说,设计美学在精神层面上获得的价值就是一种精神形态意义上合目的性的价值,这种价值是基于人类哲学美学的历史性和深刻性而获得的,尽管设计美学和哲学美学分别处于不同的美学类型,但是人类精神审美的需求不仅在纯粹哲学美学领域中明显存在,而且在人类物质设计的层面上同样存在,从这个意义上

说,它们共同被人类精神美的价值纽带牢牢地联结在一起。

我们知道,人类哲学美学的哲学性造成了基于哲学中的美学成份始终保持着至高无上的精神特性,这就意味着审美活动的结果是一种精神活动的结果,其审美的合目的性最终落在物质载体上,变成精神目标的浓缩物,或者说是人对物的一种移情表现。诚如沃林格指出的那样:"在肯定性的移情活动中,即在天生的自我实现倾向与感性客体所引起的活动发生一致的情形中,统觉活动就成了审美享受,面对艺术作品所产生的就是这种肯定性的移情。"[4] 鉴此原因,西方哲学美学把对美的本质的理念界定落在种种不同的美感现象上,最终对美的本质的认定事实上就是对各种事物美感的认定。超美感的美事实上是不存在的。而这一情形对于设计美学来说就显得更加自然而妥帖。设计作品的美感显现更多地体现的是人的审美尺度在物质上的投射,不是物质生来就是这种样子然后被人们附加上美的结果。相反,当人们认为某种样式在物质上得到显现时,设计的意图才能真正转化成美感,所以,主观美的意图是设计活动争取美在物质上得以存在的先决条件,而客观因素对于设计美学来说只是一种主观美的条件的物质载体而已。从这样的意义上说,理性内容的哲学层面就成为设计美学得以向纵深发展的条件和动力。

毫无疑问,设计美的合目的性是在哲学美学的精神影响中延伸和发展的,由于设计美学的对象是设计作品,而设计作品的终极目的是在使用状态中得到证实的,因此,设计美的合目的性必须受到实用目的的制约,导致设计美的价值取向始终在精神和物质这两项内容中来回游荡,并且由于设计对象的不同而呈现出精神内容和物质内

图 5-9 服装设计随着审美观念的嬗变而不断走向时尚化的情感方向

图 5-10 人们在流行文化驱使下展示自己服装款式的审美选择

容在比重上的差异性。尽管设计美学在一定程度上强调的是设计对象的物质性,但其中属于精神内容的哲学观念在某种程度上必然起到重要的作用。例如,在决定一件设计作品向何种美学方向行进的时候,精神的哲学因素就占据到主要地位。这种情况在许多时尚设计中表现得更加突出。所以,生活的物质化和审美的精神化在设计美学的整个系统范围内表现得十分周全,其中,哲学的精神层面始终是引导设计向美的陌生化方向转变的主要动力(图 5-9、图 5-10、彩图 52)。

在上述关于设计美的合目的性的理论探讨中我们不难领悟出西方哲学美学将审美本质置于形而上的抽象理念之中进行精神特性探讨的内在原因;同样,我们表达设计美学在物质层面上的功能价值所强调的合目的性也有它自身的物质性和实践价值。由于设计美学始终与生活的审美愿望紧密交融,使得设计美的本性在精神层面上选择的哲学境界无疑被放到艺术的视觉表达上,犹如西方哲学美学研究的主要对象被放到了艺术的层面上那样,艺术成为沟通哲学和美学在精神与物质之间的一座坚固的桥梁。

我们已经看到,在设计领域,设计的精神层面暗随着物质在生活中让人们得到愉悦的过程始终敞开其博大的胸怀,因为人们在最简单的造物中所获得的朴素的愉悦感,精神的力量就贯穿其中了。我们不可能将人的愉悦从精神的层面上剔除掉。愉悦从本质上来说是一种精神的审美表现,它转向于物质的属性是让人得到审美的愉悦,所以我们要说这愉悦来自于物质的触发,再转为精神的审美活动而展示出物质与精神的内在关联。设计美的目的性最初在审美上的彰显是由物质所引起,同时再经过精神线索的内在连接而获得壮大。

任何理性或感性都有可能在创造性的意图中变得具有可见性,这种可见性在人的理性的审美判断中显得日益清晰明了。在今天的日常消费中,人们将生活质量的提高与物欲相等同,导致审美感性覆盖于理性之上,使其合目的性从精神层面向物质层面倾斜,于是,感性需求给设计活动频繁产生的丰富性在大众的日常生活中不断充实。从设计美学广泛的意义上说,这种审美意识的大众化转型使今天的生活处处存在着时尚的美,并且提醒人们设计美和创造美并非属于设计师的专利,人人都有设计的天分进而为自己新生活的美表现出创造性的冲动和出谋划策的本领。

生活质量的讲究意味着设计审美化的普遍提高。然而设计美学需要在人类生活的追求中把更高质量的物质与更深刻的审美思想联系起来,让两者并驾齐驱地为人类新的历史时期产生新的和谐力量。应当看到,设计美的合目的性在当今科技、艺术如此蓬勃发展的环境

中表现出了两种引人注目的情形：一种是设计专家将美学能动地在一切人造物中得到发扬和应用；另一种就是广大民众随着审美能力的不断提高为自己的新生活精心妆扮，甚至在自我美化意识的驱使下表现出不亚于专业设计师的创造潜能，这说明人人都具备了为自己新的生活精心妆扮的审美意识。

设计美的合目的性表现在精神方面形成设计对艺术的审美要求。因此，离开艺术美的表现便难以出现真正合目的性的设计之美。所以，设计美学在任何时候均不能忽视精神和物质互为统一的综合性。由此不难理解，对于设计美学而言，表现在精神方面的合目的性无疑成为艺术对审美设计的见证，而物质美的合目的性其本真的意义所体现出来的美学内容便是设计作品实用功能的价值所在（图 5-11、彩图 53）。

图 5-11 ［日］藤本秀哉：夏普公司移动电话设计

第二节 设计美的表现性

一、现代美学和现代艺术中的表现和表现性

表现主义是西方现代艺术中最重要的艺术流派之一，这一流派的艺术面貌直接受到西方现代美学思潮的影响。而西方现代美学中的表现主义思想所强调的就是人的情感在艺术作品中所占地位的至高无上性。遵循艺术家主观表现愿望所得到的作品面貌可以远远超越于客观现实所见到的实际状貌。也就是说，艺术家的情感成为直接操纵作品内容和形式的内在杠杆，只要艺术家的思想达到一定的高度，便可通过情感驱使将客观现实加以艺术改变，使之沿着艺术家情感的轨迹运动，使这些出于现代艺术家之手的作品与现实原形难以吻合。正是这种理想的主观能动性在作品中占据着重要的地位，使作品的自由度和内在精神逐步增强而最终变成理想的、更具有人文思想的审美结果。

从表现主义的观点看美学，它不仅是一种哲学现象，也是一种艺术现象。由于其哲学和艺术双重性质的缘故，使得它们超越自然的艺术观念变成鲜明的文化现象。可以说真正的美学表现精神势必如同原始社会巫术世界中所出现的情形那样。例如，原始时代"一

部分人或许运用巫术方式来观看世界,却意识不到巫术是一种心理的或文化的现象,而把它视为世界的一个真实部分。每一个人都运用特殊的概念范畴观看世界,但都会无意识地将这些概念强加给世界"[5]。事实上美学和艺术中的表现性也是这样,在现代表现主义思想驱使下的艺术状貌中,艺术家用自由的心态对待自己的创作,因而使这些出自于他们手下的作品在表现的观念下显得特别自如。原始时代将巫术看成是原始人实际生活中的真实部分,而现代美学推崇的表现性结果导致所有的艺术品与人类的思想灵魂形成新的交融,成为现代人审美和思想领域最新型的视觉构建方式。它随从艺术家的情感和意志对世界随时进行观念性的修正,进而使艺术进入到一种自由自在的境界之中。确定艺术的表现性是美学中特殊的表达方式,也是人类得以宣泄自己情感的最生动的表现形式。可以说审美表现及其艺术创造(包括艺术设计的创造在内)就是人类运用自己的热情和智慧创造理想世界最生动的行为方式之一(图5-12、图5-13)。

表现主义思想在西方受到许多美学家的重视,其成果令人瞩目。

图5-12 室内设计的表现性赢得了合乎现代人审美心理的协调美感

图5-13 室内空间设计的情感化表现可以呈现环境结构形式在审美视域中不同格调的变化效应

由于"表现"这一概念的现代性,使得这一美学思想积极影响到任何一种艺术的创作领域。我们知道,表现这一概念在整个西方文艺复兴时期和中世纪时期甚至罗马时代的许多哲学家都对它断断续续地作过表述,然而,直到19世纪后半叶才真正受到哲学家们的重视,原因在于之前的模仿论所操纵的再现性观念在西方18到19世纪的学院派中显得异常集中,这种情形与19世纪兴起的浪漫主义艺术明显地格格不入。而再现性的美学模式造成的结果是试图通过艺术所模仿的外部世界来解释艺术。尤其是表现理论则把注意力放在内部的主观世界中,即人感受到的情绪和情感方面的世界中,这样,运用表现的理论解释艺术的状貌事实上就是运用人类的情感对人类的艺术创造进行情感性的描述。

由于表现在西方现代美学界被认为是一种鲜明的精神哲学,一种由情感所赋予的直观的艺术形式,因此,表现主义美学思想的观点总是在物质外部世界的暗示中抓住人的内心情感,并且使情感变成艺术创造的动力。然而,从艺术表现的观念看,表现性必须依赖于两种因素才能健全其自身的含义:一是物质形态的视觉或者听觉的表象性;二是人的内心世界的想象力。唯有这两种因素形成了表现观念的全部内容,也使得世上所见事物才有可能呈现出表现的力量。正如桑塔耶纳在《美感》一书中所说的那样:"在一切表现中,我们可以区别出两项:第一项是实际呈现出的事物,一个字,一个形象,或一件富于表现力的东西;第二项是所暗示的事物,更深远的思想、感情,或被唤起的形象、被表现的东西。这两项一起存在于心灵中,它们的结合构成了表现。"[6] "第二项的价值必须合并在第一项之中,因为表现的美,正如物质的或形式的美一样,是对象所固有

图5-14 宝马汽车设计,款式追随时代进步而更新其形式表现,产品价值和人的审美情感得到审美上的统一

的,不过它依附于对象不是由于知觉的单纯作用,而是由于从它联想到更深远的事情,由于以前的印象所引起的思索。我们为方便可以用'表现力'这个名词表示一件东西所具有的一切暗示能力;用'表现'这个词表述表现力所促成的事物的审美变化。因此,表现力是经验赋予人任何一个形象来唤起心中另一些形象的一种能力;这种表现力就成为一种审美价值,也就是说,成为表现,如果这样唤起的联想所涉及的价值归并进眼前

对象的话。"[7]

上述观点将表现的含义归结为物态表象和欣赏者情感的合二为一之结果。故此,当我们欣赏到一件人类的创造物时,就会被这件物品或者作品的外貌所打动,进而联想到某种虚态的审美意境而最终引起快感(图 5-14、彩图 54)。正是由于这种主观的作用,由欣赏者丰富的情感所转化而成的特定反映必然成为某种由外在物象暗示所造成的感觉。这种感觉就是表现的美感。尽管如此,作为艺术品表现性的呈现,在现代美学家的思想阵营中所得到的认同似乎对作品本身的形式结构更加重视,也就是说,艺术家心中的表现性在作品外貌上的凝固终究要以作品本体的形式结构得到明确显示。这样,表现性和表现本身才会真正在艺术作品中得到验证。而且这种情形不会使欣赏者的内心情绪遭到破坏,相反,新鲜的视觉形式在某种程度上有助于欣赏者自身情感的表露。诚如阿恩海姆在《艺术与视知觉》一书中所说的那样:"造成表现性的基础是一种力的结构,这种结构之所以会引起我们的兴趣,不仅在于它对那个拥有这种结构的客观事物本身具有意义,而且在于它对于一般的物理和精神世界均有意义。"[8]

在西方现代主义美学中,对表现理论产生过重要影响的美学家共同的一个特点便是将艺术家自身的情感有意识地投射到客观的物象或者艺术作品之中,然后通过这物象来反观自身的情感,这种情形主要可以从两个方面得到说明:一是针对艺术作品之外的自然事物,欣赏者把自己的情感移植到对象上,以此造成审美过程中的表现性质;另一种是面对艺术作品,欣赏者全然凭直觉对之欣赏,在此,直觉是对作品产生审美判断的全部,这种情形强调的是人的主观审美的意志,从根本上宣称审美事实的表现。由于表现性更加内在地确定了欣赏者精神情绪上的丰富性和理想的自由度,说明不同的欣赏者可以产生不同的审美感觉,这便是美学的表现性所造成的审美上的丰富性。尽管如此,表现性的根本特征却是由客体和主体这两方面的综合所得。可见,在西方现代艺术领域中,这种美学理论帮助艺术

图 5-15 法国高速公路休息站内的水景雕塑,作品在球体构架中求变化,通过材料的折射功能点化出自然神韵

家从精神的高峰走向自由的旷野,把在客观世界中难以看到的种种理想化的东西变成了审美对象并且凝固到作品的具体构架之中(图5-15)。

显然,西方现代美学的表现观点所推崇的是来自于人的内心世界的经验性感受,并非客观自然对人的审美的制约性。为此,人的主观精神的审美需求变成了艺术审美的精神角色,这样,表现力量的来源便有了精神活动的可靠支撑,也导致了审美移情的发生。由于精神因素在审美事实中的重要性,我们在日常生活中所认为的一件非生物之所以充满了审美表现的意义,真正的根源不在客体的本身,而在于人的情感为之所投的结果之中。诚如著名德国心理学家、美学家立普斯所强调的那样:"当我将自己体验到的压力和反抗力经验投射到自然当中时,我也就把这些压力和反抗力在我心中激起的情感一起投射到了自然中。这就是说,我也将我的骄傲、勇气、顽强、轻率,甚至我的幽默感、自信心和心安理得的情绪,都一起投射到了自然中。只有在这样的时候,向自然所作的感情移入,才能真正成为审美移情作用。"[9]

当人类对自然事物像立普斯所说的那样通过移情的方式进行审美表现时,便不难想象到艺术家或者消费者对人类创造出来的作品是如何采用自己的情感方式表达自己的审美态度,因为经过人类创造的艺术对象从一开始便渗透了人类的表现意图,这种所谓的表现意图始终是在人的情感的驱使下显示出来的。因此,可以说对艺术作品的移情表达事实上就是人们以情感的表现方式对艺术作品进行心理上的审美描述。可见,无论是现代美学还是现代艺术,移情的表达足以说明人的情感世界不仅在审美的愉悦状态下能充分地得到表现,而且还在情感的世界中通过创造的路径对艺术的各种载体根据人的情感的需要而进行表现性的创造,以此来满足人类在精神上的审美需求。由此可知,表现已成为人的心理知觉经验和主体行为的共同合作对象,并在能动的精神支配下转变成真实的表现行动。如果说在审美过程中移情的行为是构成审美表现的事实的话,那么,从被移情的对象上人们感受到的内容与形式便是在这种情感的表现之下所显现出来的超越客观对象的一种表现性的精神实体。现代美学和现代艺术将这种移情的表现行为变成了审美活动中的表现性事实,犹如针对美的目标寻找到了经过欣赏者精神投射之后所呈现出来的作品美感那样感到激动不已。

我们知道,现代美学已经将对审美的探究从美的本质转换到了美的对象上,因而使美学从宏观角度移到了微观角度。正因为如此,

研究美的兴趣在很大程度上被美学家们放到了对审美事物近距离的描述上。在这种情况下,对一件事物所经历的审美过程事实上被感受这件事物的欣赏者的情绪所占领。为此,审美判断的情形就会随着这种非一般性的审美方式朝着极端化的状态延展。由于人的情绪的波动性始终犹如音乐那样在变化中存在,导致审美活动中的表现性和不确定性因素成为现代美学中的一个显著的特点——突破一般而走向个别。人类事物的发生和变化总是首先在个别状态下得到证实的。在美学领域,个别性的存在状态是形成美的差异性的绝对层面,而关注审美差异性的绝对层面的研究和探索已成为现代美学得以发展的突破口。因此,强调对审美对象细节描述的做法已变成现代美学家们努力向实证主义道路努力进取并乐于精雕细刻的行为习惯。从这样的意义上理解现代美学表现性的特征,势必会看重个人情感在审美实践中的作用。然而,对于美感对象的接受者来说,由于不会站在同一条水平线上的缘故,最终导致对事物的审美判断就不会出现同样的结果,或者说,让人们觉得这种个体化的情感表露在审美对象上的出现势必属于一种缺乏审美标准的自由行为。应当说,现代美学乃至发展到当代的美学现状,在表现与表现性这类问题上所反映出来的事实使我们清楚地看到了表现主义美学把审美判断的权力交给了欣赏者。于是,受过专门训练的美术家和没有专门受过训练的消费者之间在审美事实上存在的分歧变成了合理的事实,由此形成的审美判断的"裂缝感"在审美表现的情感驱使下变得越来越大。当然,即使在审美判断方面没有受过专门训练的人也有他们天生的审美习惯,他们会照着他们天生的审美习惯

图 5-16 美国拉斯维加斯公共艺术设计

对各种事物进行审美判断。然而,在更多情况下这种无数先天的审美习惯者汇聚而成的社会集体有可能抱着崇敬的态度沿着那些训练有素的美学家们的思想道路结伴而行。这样,原先不统一的审美表现思想在美学阵营中能够以社会性的姿态自然而然地变成一股表现性的审美潮流为当下的审美事实树立起时代性的审美标准。而所有个体化的情感必然会在社会审美模式的影响下呈现出基本趋于一致的表现态势。所以,现代美学的表现和表现性对社会产生的审美影响会变成强烈的时代倾向,这种时代意义上的审美倾向反过来接纳

和影响着人们对各种个体事物的审美看法（图5-16）。

对于上述情形，我们能够在最有代表性的西方现代艺术家的身上找到明显的对应性，而这种对应性可以佐证西方现代美学对艺术创作影响力的深度。那些已经诞生的表现性极强的作品时时激励着艺术家的创作热情，并让这种热情变为激情在艺术家的心中不断燃烧，最终成就出具有艺术家奇特个性的艺术作品感染着千千万万观众的心。扩而观之，整个时代的心声在表现的情感召唤下作出了合乎时代要求的艺术创举。例如，西班牙著名画家毕加索在20世纪初为定居巴黎的美国女作家斯坦因所画的肖像就是一件典型的表现性作品。"斯坦因曾为这幅肖像做了八十次模特儿，最后还是在没有模特儿的情况下，毕加索独自润色此画。朋友们看了完成的作品后大吃一惊，都指责所画人物根本不像斯坦因。毕加索说：'这有什么关系呢？最后她总会看起来跟这幅画一模一样的。'斯坦因很感激地收下这幅画。数十年过后，评论界一致认为，这幅画与女作家的内在气质是一致的。"[10]显然，毕加索用画笔将自己的表现情感聚焦于斯坦因的内心深处，他试图避开表面的貌似，而采用独特的表现性语言深层次地描述这位美国女作家富于艺术气质的形象。此外，毕加索其后的巨作《亚威农少女》，据国际艺术史学专家们的分析，认为画面左面三位少女人像是取材于埃及的画作，而头部则类似罗马时期的伊比利半岛粗劣而简化的古典式雕塑。右方两少女人像的头部明显受到非洲部落面具的影响。前景的静物是对立体主义另一灵魂人物塞尚的礼赞。毕加索这种对前人作品精华的广泛汲取与其叛逆传统的做法实则是以表现的姿态冲破文艺复兴以来注重三度空间的绘画传统，进而使这一作品成为现代艺术发展的里程碑。正如毕加索自己所说的那样："艺术家必须懂得如何让人们相信虚构中的真实。"[11]表现和表现性是现代艺术家冲破时空，借助现代哲学美学力量使现代艺术腾空而起的创造力的见证。而现代美学追求表现的新境界，实则就是要留给艺术创造一片更加广阔的自由天地。可以说凡是有创造力的作品总是能够将其审美高度建立在表现的立场上，进而使表现性始终和创造的精神连接在一起，诚如奥班恩所说："不管时代精神和环境迫使艺术家的思想有多大改变，永恒的因素还是创造性，它自身呈现在无穷的变化中，但是他总是建立在审美感觉而不是别的之上。"[12]显然，审美感觉结构的完善是由审美情感在艺术转化中的极力投入为基础的。现代美学徜徉在现代艺术情感世界中的历史现象进一步说明了作为人类在美学道路上大胆探索所取得的艺术成果不能不令人感到肃然起敬而又欢欣鼓舞。因为表现性

的美学价值的体现就是要从人的内心深处把潜藏的情感投注到客观的表象上,进而让客观的形态受到艺术美的熏陶,这样,表现一词便成了现代艺术"美"的代名词。然而,我们应当明白,"客观化了的情感并不等于客观存在本身。正因为如此,所以艺术不是再现,不是模仿,不是反映,不是单纯的认识。客观存在、主观情感、艺术作品,这是三个具有不同元素、不同结构关系与不同运动规律的不同系统。使情感客观化不等于复制客观现实,而是按照一定的心理结构的运动模式,即一定的情感的逻辑,加工改造物质材料,使这些物质材料的结构关系(外部形式)作为力的运动所形成的轨迹或'图案'与之相呼应,从而具有这种情感的表现性。这种表现性能唤醒、激活在他人心灵中沉睡着的统一类型的情感可能性。"[13]对于现代美学和现代艺术来说,表现在其中所起的作用是一种行为的作用,这种行为的作用是一个时代的哲学美学在审美活动中的宗旨表达以及艺术在美学上的方向和思潮特征的反映,它提倡冲破传统的樊笼,主张情感在艺术作品中的贯穿,使得美学成为艺术创作审美思想的先导者;同样,在现代美学和现代艺术的环境中,表现性是时时遵循表现的美学原则所实施的艺术结果和审美性能。一件作品如果充满了表现性就必然属于响应人的情感的逻辑而充分表达出现代美学主张的因果连接。因此,表现和表现性在整个时代的艺术氛围中始终呈现出因果的关系,这种因果的关系显现出人们在一个特定时代背景下检验和参照艺术对象进行审美判断的内在精神和价值尺度,也是一个时代美学主张在实际创造中的思想原则和审美标准的体现(图5-17)。

图 5-17 现代金属油墨广告设计

二、设计美的表现性

上述美学思想集中代表了现代西方艺术领域所倡导的审美倾向,这种倾向在艺术设计领域同样受到影响。因为对于设计来说在更大程度上追求艺术美的视觉享受。例如建筑设计在西方几乎与哲学美学的思潮同步,这一点只要我们关注一下西方后现代美学思潮对其影响就会一目了然。另外,人们抱着对生活富于热情的态

度进行创造和接受,促使表现性的创作过程及其结果几乎成为一切设计艺术品汇向时代潮流的审美特色。由于设计中充满了艺术的性能,设计师在设计作品中对美感的呼唤显得迫切而主动,无形中影响到人们对产品时代风格的审美期望,因为人们对生活中不可缺少的产品设计的新型款式更是情有独钟。事实上设计艺术同样和纯粹艺术一样与美学息息相关。然而"美的艺术,虽然看来是美感最纯粹的所在,但绝不是人类表现其对美的感受的唯一领域。在人类的一切工业品中,我们都觉得眼睛对事物单纯外表的吸引特别敏感;在最庸俗的商品中也为它牺牲不少时间和功夫;人们选择自己的住所、衣服、朋友,也莫不根据他们对他美感的效应"[14]。可以这么说,只要这个世界上对美的追求不会停止,那么,设计的审美追求也始终不会停止,即使对于最平凡的日常生活用品的设计也是如此。在纯粹艺术中,建筑、绘画、雕塑和音乐历来被西方美学家们所重视。例如,黑格尔总是将艺术作为其美学研究的解析对象。尤其是黑格尔选择建筑作为艺术品阐述其美学理论,是因为建筑历来充满着艺术的力量。直到今天,设计领域的建筑艺术仍然成为设计家们为之倾其心力和精心创造的表现对象。建筑不仅充满着艺术性,同时还充满着设计性,归根结蒂是艺术设计的特殊性让设计家们的表现欲望在现实中找到了表现的机会,其崇高的力量始终在设计的表现过程中孕育而成(图5-18、彩图55)。

设计美的表现性除了在表现形式上和纯粹艺术的表现性有相似之处以外,更多情形是属于它自己的美学特色。设计运用设计语言造就了设计美的视觉表象,这种表象并非像绘画那样属于虚幻的假象。虽然绘画和音乐的创作在作品得以诞生的过程中也包含着作者情感表现的意图在内,但试图说明表现精神的内质却是通过作品本身而达到。相比之下设计的表现性在相同的美学精神影响下必然显得更加宽泛。这种宽泛性一方面在设计领域由众多不同的设计对象得到

图5-18 [荷兰]亚历山大·蒙蒂尼:荷兰格洛宁根博物馆(1989)。建筑造型以生动的节奏表现出后现代美学思想的精神气质

说明；另一方面是由设计本身实用的性质造成的。前者是指设计种类的庞杂和设计规模的大小形成的复杂状况，后者是指设计对象以及设计要求产生的各种变化。无论设计定位在哪一方面，设计的表现性都贯穿始终。和纯粹艺术相比，设计是设计师心中表现的对象，也是设计师情感凝聚的场所。即使规模不大的设计也是如此，对于这种设计或许其程序无需复杂，但其中的目的性异常清晰，设计出的产品必然像某个零件最终被十分合适地装配到生活这部庞大的机器之上。所以，生活的需要是设计得以表现的最大动力。

无疑，设计的表现动力来自于对生活的向往，而设计的创造性又来自于设计师的灵感，这种所谓的设计灵感事实上是作者围绕生活需求的表现欲望将智慧落实到造物对象的结果。设计美的表现性并非像绘画那样轻松地凝固于画布便能如愿以偿，恰恰相反，它必须重视整个的设计过程。从某种意义上说设计的过程重于其结果。例如在建筑领域，设计师的想法对最终建筑的落成有着至关重要的影响。吴焕加在其《现代西方建筑的故事》一书中对赖特（Frank Lloyd Wright, 1867-1959）设计的"流水别墅"有过这样的描述："1834年12月，老考夫曼邀请赖特到熊跑这个地方商谈建造别墅的事。赖特非常喜爱那里的自然景色，踏勘一天，看中溪水从山石上跌落，形成小瀑布的地点，他回到塔里埃森后不久，写信给考夫曼，要后者尽快提供那个地点的详细地形测绘图，要求把大岩石和15厘米以上直径的树的位置都标出来。1935年3月，地形测绘图送到了。赖特又到现场去过一次，但赖特一直不动笔。其实，这期间赖特并没闲着。他在脑海中正构思那未来的建筑（图5-19、彩图56）。"[15]设计不像绘画那样一挥而就。有时候需要一个较长的过程，在这个过程中，设计师一直在酝酿着他的设计计划，试图将创作思想和表现情感在其作品中深深扎根。赖特的"流水别墅"就是这样。所以，设计美的表现性和纯粹艺术美的表现性既有相似性，也有相异性。其间的相异性标

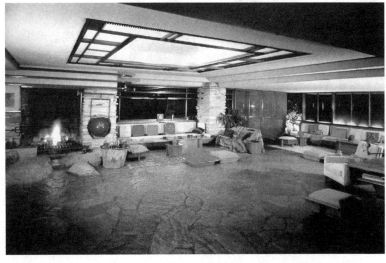

图 5-19 ［美］F.L.赖特："流水别墅"建筑设计的起居室（1935-1936）

志着设计家设计的表现意图以及跟随时代显示出来的美学思想,以至于成为设计表现的组成部分,这一点和纯粹艺术同样是形成设计风格的主要原因。

然而,设计美的表现性却包含着明显的特殊性。我们知道,设计的目的最终是造物,无论何种设计作品均如此。即便是规模巨大的城市设计从某种意义上说也是这样,属于人们现代生活中最优越的庇护所。正因为如此,设计并非纯艺术倾向,作品中所包含设计师的情感成分代表着一个时代或者广大群体命运的情感取向,从这个意义上说,设计的表现性又显示出整个社会的责任感,其目的是将人群的生活命运和幸福向往的可行性考虑其中,即使是很小的设计对象,也充满着对人类生活美的热爱。

设计美的表现性的另一特点是材料运用的丰富性。在现代,无论设计大小,对各种材料的运用尤为讲究。采用丰富的材料再配上合适的加工能使设计外貌出现技术美的个性。在当代设计中,由材料得到审美个性化表现的例子不胜枚举,原因在于材料美的属性在表现美的因素中占据着重要的地位。然而,在更多情况下,材料美不是简单地以其本身的固有面目孤立地出现在作品之中,它必须通过最恰当的技术加工使材料表面呈现出应有的价值。例如在现代建筑设计中,不同材料的运用使建筑的外观提升到艺术美的地位,尤其是玻璃、各种合金的加工使建筑表面变成蔚为壮观的现代面目。可以说由现代科技加工对材料美感开发的介入导致建筑在当代生活中更高价值的审美转变(图5-20、彩图57)。

图 5-20 玻璃材料是体现现代建筑美的最普遍的材料

在纯艺术中(例如在绘画中),材料是表现个性特色的重要语言。由于绘画材料不像设计那样在丰富复杂的状态中靠加工获得美感,而是依靠其稳定的、从某种意义上说也是规定的材料中获取审美上的表达。例如通过油彩和画布这些简单材料显示其丰富复杂的创作思想,进而表明其画种的规范性和独特性。唯其如此,绘画的表现性几乎全然贯穿在所规定的材料范围之内。中国绘画的材料是毛笔和宣纸,与西方绘画材料迥然不同,但作为画种对材料

的选择或者材料对画种的限定却有着相同的意义。我们知道,绘画中的材料语言是一种固定元素,其可变性主要在于绘画的表现观念。同样的材料由不同画家绘制的作品可使两者在视觉形式上出现明显的距离和差异,这一情形显然不在于材料运用的变化所致,而在于画家思想观念之间的差异。因此,由于观念的差异从画家心中迸发出来的情感对绘画表现力的驾驭不仅通过作者在熟练技巧和视觉结构中达到相应的把握,而且还要通过画家对风格和时代精神的发扬才能获取。在此,绘画材料只是对于画种的限定发生作用,而美学上的表现性却是来自于画家观念更新及其自身修养磨练的结果。

在设计领域,设计家自身的修养固然重要,但优秀设计方案的推出必须在特定材料语言中才能实现。为此,新材料的运用对于设计表现力的发挥至关重要。因为一种新的设计思想所孕育的设计表现往往在新的材料运用中才能立足。现代美国摩天大楼的出现是在现代玻璃幕墙这一特定材料语言的视觉表述中才得到确立,尽管玻璃幕墙在后来的泛滥中被批评界说成严重的光污染。设计材料的丰富性给设计的表现力带来极大的空间,在许多设计场合,精彩的设计构思就是在新材料的启发下诞生的。因此我们要说是现代科学技术促使了无数新材料的问世,并催生出更多脍炙人口的设计作品(图5-21、图5-22、彩图58)。

材料的至关重要性对于设计的表现性而言,是重要的视觉因素之一,并成为设计作品丰富视觉效果的重要手段。从本质上看,材料对于设计表象无疑成为感官愉悦的对象,也是增强设计作品视觉魅力的重要表现内容。在设计材料的精心组合中,将那些看来平淡无奇的材料进行合适加工便可达到赏心悦目的效果。因此,材料是设计领域产生美的表现效果的主要因素。然而"感性的美

图5-22 用泡沫塑料设计制作的冰箱,具有轻便、强度高、防腐蚀性能好、容易喷绘的良好特点

图5-21 采用铝质材料设计制作的汽车骨架

图 5-23 钢质智能地板设计,是智能特征的当代地板系统设计,在现代生活中充满情趣

不是效果的最大或最主要的因素,但却是最原始最基本而且最普遍的因素。没有一种形式效果是材料效果所不能加强的,况且材料效果是形式效果之基础,它把形式效果的力量提得更高了,给予事物的美以某种强烈性、无限性,否则,它就缺乏这些效果。假如雅典娜的神殿帕特农不是大理石筑成,王冠不是黄金制造,星星没有火光,它们将是平淡无力的东西"[16]。

在设计中,材料的转换和组织对设计作品有着重要的意义。正是由于这样的原因,设计家十分重视对材料的选择和加工。尤其是日常生活中惯用的各种设计产品的材料构成和加工在一定程度上提高了产品的美学价值。这种美的价值并非是可有可无的附加值,而是设计师精心创作、策划和艺术表现的结果(图5-23)。

设计美的表现性除了依靠材料和形式结构以及功能变化之外,还有设计师本身情感的倾注不可忽视。这一点和纯粹艺术相同。尤其对于那些较为特殊的、不可复制性的设计作品,设计师的情感倾注能够让欣赏者清晰地感受到作品的美妙之处。这一情形表现在历史上激起观者共鸣的经典性建筑设计中更具有震撼力。例如,澳大利亚悉尼歌剧院的设计就是一件举世瞩目的表现之作。1956年澳大利亚政府打算在悉尼港建造一座大型歌剧院,向世界各国的建筑设计师公开征求设计方案,经过一番角逐之后,丹麦建筑师约恩·乌特松(Jorn Utzon 1918-2008)的设计方案被中选。乌特松的这一设计方案显示出他非凡的情感表现力和想象力,作品显得别致而新奇。整座歌剧院通过八个壳片形态的屋顶分为音乐厅、歌剧院和贝尼朗餐厅三大部分。建筑群坐落在一个巨大的平台上,底座包以花岗岩围墙。大平台下面是剧院与音乐厅。平台占地面积1.82公顷,平台前面宽达90多米。俯视角度看,整个建筑物仿佛是一艘扬帆进发的白色巨轮,又像三朵刚刚盛开的白色鲜花。虽然整座建筑物耗资10亿零两百万美元,完工长达17年之久,但它却成了澳大利亚悉尼市最优美的象征,全世界最有表现性的现代建筑作品之一(图5-24、彩图59)。

悉尼歌剧院既是一座现代建筑作品,又是一项浩繁的系统工程,

作品的表现性之所以令人震惊,一方面是出自建筑师现代设计观念及其追求作品极度新颖的审美情怀,使设计家个体创造的心境以及与众不同的精彩构思成为建筑作品那无与伦比的表现之美;另一方面该作品在材料选择、细节制作上都源出于设计师高度表现性的创作愿望。正是这种别致的创造性构想以及由此体现出来的强大的实用功能将设计美的表现性无限地彰显出来。

当然,另一些现代设计作品由于复制和批量生产的原因,设计师的个人情感在其中的表现性受到限制,或者说难以遇到个人情感直接表现的机会。然而,作为设计作品的诞生过程,却始终离不开设计师强烈表现愿望的催生。

强调设计师的审美情感对于设计美的表现性的体现是一个极为重要的方面,然而,人类设计活动的丰富性和发展的动力并非全然依靠设计师,它还需要众多拥护设计师的广大观众的智慧。这些智慧在其中敦促着形成社会力量的集体情感并起着不可低估的创造作用。事实上,设计美学的神圣使命主要体现在指导设计活动在其产生过程中的产品能否在美学的表现意图中获取满意度的审美依据。这种满意度一方面要通过走在时代前面的设计师们对生活质量如何提高的审美见解以及依靠他们的审美情感在时代前沿作出表率的引领作用才能达到(这种作用体现在具体的造物活动中无疑成为典型的设计美的表现性活动);另一方面,设计活动的交流所体现出来的社会文化和在审美价值的天平上所得到的审美认可成为整个社团或者更加庞大的机构在审美风格取向上的整体反映。这种反映除了时代这面镜子对人们的审美心理发生折射和影响之外,更主要的是,社会化的审美情趣的提升和转变以及生活质量的提高和融合统统都会

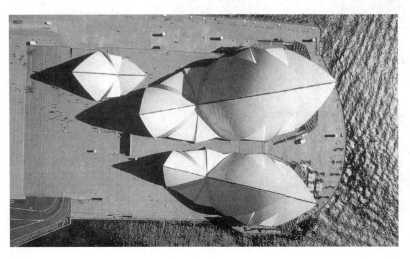

图5-24 [丹麦]乌特松:澳大利亚悉尼歌剧院俯视情景

在这表现性的审美系统中得到证实。从某种意义上说,当设计美的表现性变成一种时代性的审美风尚时,这种表现性的美学目光就会非常现实地影响到这一时代设计艺术的宽大层面,并且无形中使表现的美学精神变成时代和社会所迫切需要的审美定势贯穿到整个设计领域的造物活动中去,在这种情况下,可以说所有的设计作品都会在大众审美情感汇聚于社会审美潮流的态势中获取设计作品的美学价值,进而使表现精神和表现动机转化成社会时尚的美学观念。

通过上述观念的自发扩展,其深受表现意识熏陶的大众美感文化的强大势头最终会冲破只占社会人数比例较小的设计师们的精英层面,进而为身居社会审美潮流前沿的设计师提供在设计实践中如何考虑这些大众对设计作品审美因素的情感表现,以便在今后的设计活动中作出更加紧贴人类时代风尚的审美方向性的思考。换言之,表现性的设计意识在设计作品中的大众化变迁能在社会传播中渗透到更为普遍的美学层面,使得表现性的美学价值在广大的社会化审美思想形态的内部占有重要的地位,并且通过现实情形将社会对新的设计期盼变成更加激励生活审美化发展的真实信息反作用于即将重新开始的设计活动,当然这些所谓的带有新的审美向往的信息要在设计活动中变成精神审美的现实作品往往还要寄托在专门化的设计师身上来完成。所以,设计美学的表现动态以及设计作品表现性的释放最终能在个体化与社会化的交错和统一之中得到发展。这种"点"与"面"的关系表达出设计美学不断以新的面目在设计活动的进行时态中发挥其价值。这一情形显然只能在具有社会强度和广度这个集体化对现代表现性的美学思想作出强烈反响时才能变成普遍的现实(图5-25)。

然而,无论如何,设计的表现性总是随着社会审美化的进步而不断完善它所极力追求的以人为本的审美机制。即使社会条件和审美教育在设计美学中还没有达到理想的程度,然而,作为设计美学和设计艺术的表现性它始终不会在历史运动中自我泯

图 5-25 现代都市公共艺术设计

灭。在极度尊重自然,以模仿自然为能事的时代里,设计表现的思想情感总喜欢以自然为依托。审美的基点和重心将主观的能量转嫁到自然身上。为此,人为的表现理想总是以比较被动的状态出现在时代的审美视野中。只有当美学被哲学的推力提升到新的历史平台上时,设计的表现精神在新的美学思想的振奋下才变得更加有活力。

设计美学的表现性具有其自身的价值体现。在日常生活中,表现性不一定专门针对艺术设计而存在。例如,为了博得别人的好感,我们设法以各种表现方式达到留给别人良好印象的目的,这显然包含着表现性的意图在内。然而,生活中的行为表现和表现性意图的体现与设计美学中的表现和表现性是绝然不同的两类概念。设计美学所强调的美的表现性始终是以审美动机为前提的,离开这一前提便会失去美学的意义。因此,对于设计美学来说,美的表现性必然存在着独特的价值因素,而这些价值因素主要体现在三个方面,即功利价值、审美价值和道德价值。

我们知道,设计和纯艺术相比最大的不同之处就在于设计作品的创造意图首先是围绕实用的目的而萌生。一件作品在没有诞生之前设计师定要想到其问世之后的用途有无实用功能的价值,缺乏这种价值,即使作品的表象极其美观也并非属于成功之作,或者说终究显得苍白无力。功利本身并不属于设计美学的核心要素,但设计美学包含着功利的价值成分,这是设计美学区别于纯粹哲学美学的特殊之处。而设计美学的特殊之处使我们进一步看到,尽管"一个对象的功利价值可能是多种多样的,但是它们中的任何一种都是把对象同一定的需要联系在一起,表现对象只满足这种需要和任何一种别的需要的意义"[17]。可见人类的需要既激励了造物的动机,又表现了价值的意义。

设计美学的审美价值多半出于人对美感的要求所致。在当今时代,人们对美的看法尽管和古代不同,但试图在每一件产品的外观结构上希望得到最大限度的审美愉悦却是人类共同的审美愿望。为此,设计的愉悦性越是符合人的心理指向,产品就愈加令人喜爱。在商品经济迅速发展的当代社会,审美不仅仅使观照者充满愉悦的心理效应,更重要的是审美功能在商品市场的竞争中表现出与经济价值相互转化的连接作用。换言之,设计物的审美功能在一定意义上成了攀升经济价值的活标尺。由于设计的审美功能在某种程度上可以促使作品经济价值的提高,这就迫使其审美功能和功利价值始终存在着相互转换的可能性(图 5-26)。

然而,设计作品审美价值的体现除了一般的美感需要以外,还离

图 5-26　L.赖：瓷器和粗陶器（1970—1980）

不开艺术美的表现因素。为此，我们有充分的理由认为，凡是真正的设计作品，必然在其形式结构中隐含着一定的艺术价值。因为人类设计物的光辉都必然来自艺术价值和审美价值的相互映衬。其间的艺术价值必定包含着审美价值的存在；反之，审美价值中也充满了艺术的表现性能。可以说世界上没有一件设计作品的美离开艺术价值的支撑能长久存在下去。由于设计美的表现需要，其中艺术性并非属于一个独自闭锁的世界，而是在协同审美发出良好信息的同时还可以具有多种意义存在其中。例如功利意义、科学认识的意义以及伦理的意义都可以交融在艺术的审美活动中。此外，艺术作品的结构不仅可以反映出视觉美的空间变化形式，而且能够结合作品的艺术风格让欣赏者领略到艺术美的不同类型。例如，中欧 16 至 18 世纪的巴洛克艺术更趋于规范性的美学风格；而西欧 18 世纪中叶的洛可可艺术则体现出宫廷文化中奇异、纤巧优雅的艺术风格。可见，即使是不同类型的艺术作品的风格带给人的心理愉悦都始终以交织的方式将审美功能和艺术功能集于一体，成为人的心理表现愿望和审美尺度作用下的物化形态。其中不难分辨出，人受功能愿望支配后的结果属于理智作用的结果，而人受心理感受支配后的结果则属于情感作用的结果。"艺术品物化的不仅是艺术家理智的活动，而且是他感情的活动。用诗人的话说，艺术品是'冷静观察的智慧和悲悼感受的心灵'的成果。当然，心灵的感受可能不仅是悲悼的。艺术内容的理智成分和情感成分互相渗透、互相交融，因而显示出艺术中认识和评价的内在统一"[18]。设计艺术是人类典型的物化对象，在对之进行审美评价的过程中其深度和情感力量不是在作品的细枝末节中就能找到，而必须渗透到审美形象的整体结构中才能得到完整的价值体现。

设计美的表现性的第三个方面是由设计作品的道德价值予以体现的。虽然设计美的表现性在更大程度上应当归属于精神效用的范围之内，然而，这个充满表现性的精神美的范围并非被设计作品的审美价值所独占，在一定程度上还为道德的价值所拥有。事实上这一

问题在人类的美学思想史上一直被美学家们所重视。审美和伦理、美和善的相互关系的两种倾向表现在人类的古代哲学中,显示出美和道德不可分割的统一性以及艺术的职责带给人以高尚的道德影响。对于设计艺术来说,道德价值只有在设计领域,抑或在设计作品的审美过程中才能更加清晰地显示出来,因为设计作品的审美价值和道德价值的关系并不总是处于一个等同的位置上,有时甚至相互矛盾。以武器为例,当在形式上看起来很美的武器成为残害人类生命的凶器时,审美和道德双重价值的冲突便明显对立;反之,当同样的武器成为惩罚人类丑恶势力的工具时,道德价值的指向便和人类的善行一同倾向于审美的一方,此时,道德价值和审美价值的指向一致,武器便俨然成为表现人类和平、安全事业的象征物。作为设计美的人为显现,在设计物上确定出审美价值保持优势的努力中,设计家对美的表现性的价值尺度的把握最终能使道德价值从正面对设计作品的审美价值产生烘托作用,进而通过道德感染力形成价值,并进一步提升设计作品审美价值的高度。

上述情形表明,设计作品在处于审美评价的过程中虽然不排除道德价值的协同性,但并非所有的道德关系都能获得审美价值。然而,人对审美客体——设计作品的审美评价却不可能全然从道德评价中抽象出来。在这种情况下,道德关系一定会以其自身存在的方式和其他社会关系一起间接地走进设计作品的审美价值之中。

看来,设计美的表现性是一个以心理为基础的复合体,它将材料、形式结构、功能变化、情感倾注、审美价值、功能价值和道德价值诸方面的因素联结成一个牢固的系统整体,当这个整体的其中任何一种因素受到强调时,设计美的表现性都会在美的整体表现程度上受到一定的影响。当然,这种变化的侧面性强调有时成为设计师的匠心所为。尤其是当某种因素在设计作品的审美过程中受到专门强调时,审美的侧重点就会在其中得到充分显示。例如,我们把表现性放到一件作品的形式结构上,这时,作品的形式结构就成为这件作品审美价值的突破口;特别是当设计作品的功能价值、

图 5-27 悉尼科技大学艺术设计专业室内空间结构的美学处理

审美价值和道德价值这三者在和谐的配比关系中反映出审美的全部价值时,设计美的表现性就会集中在设计美感的中心位置上显现出这门学科的强大力量(图5-27)。

无论如何,设计美的表现性的知觉特性是设计在审美活动中受人的心理愿望所操纵的情感策略和逻辑表达的结果,这样的结果不是静止而中立的状态显现,而是人的审美心理对主观感受的某种合理肯定,它使设计美的表现性有理由在设计美学中成为其审美心理的基础。正因为如此,对一切设计作品审美判断的决定因素不是其他,而是人的心理结构在设计作品表象上施加的美与爱的标准。诚如高尔泰所指出的那样:"美永远与爱,与人的理想关联着。黑夜的星,黑夜的灯,黑夜的荧光,在我们看来是美的,因为我们爱黑暗中的光明,因为它们装饰了温柔的夜,但是,当我们知道了那是对于狼的眼睛的错觉的时候,我们就不再爱它,同时,它也就因此消失了一切的美。同是一个现象,黑暗中幽微的亮光,从形式上、直觉上来说,它们是相同的,但是,人凭自己的主观爱憎,修改了它的美学意义。"[19]设计美的表现性也是如此,我们对一件设计物倾注的情感就是在对这件设计物的审美瞬间作出的爱的审美肯定,这种肯定代表了我们心中美的价值观念的指向,同时也是原自我们心理结构场发出的由衷的表现性的外在显现。

设计美的表现性归根到底是对设计作品审美创新表现的外化。在设计艺术创新中,设计作品不仅表现出客体新的面目,而且也表现出设计家对这种创新面目的渴望,表现出当代社会对设计创新的审美追求,表现出一种持续不断却从未满足过的努力,在这种努力之下,所有意识到各种审美动机在人的心理机制的自觉安排中变成更坚韧的表现能力,进而使表现性变成一种永不褪色的表现力和最时尚的审美感染力追随在设计造物活动的始终。

注释:

[1] [日]竹内敏雄:《艺术理论》,卞崇道等译,中国人民大学出版社,1990年,第159、160页。

[2] [美]保罗·埃尔默·摩尔:《柏拉图十讲》,中国言实出版社,2003年,第192页。

[3] 北大哲学系美学教研室:《西方美学家论美和美感》,商务印书馆,1980年,第7页。

[4] [德]沃林格:《抽象与移情》,王才勇译,辽宁人民出版社,1987年,第7页。

[5] [美]H.G.布洛克:《美学新解》,滕守尧译,辽宁人民出版社,1987年,第5页。

[6] [美]乔治·桑塔耶纳:《美感》,缪灵珠等译,中国社会科学出版社,1982年,第132页。
[7] 同上,第134页。
[8] [美]鲁道夫·阿恩海姆:《艺术与视知觉》,滕守尧等译,中国社会科学出版社,1984年,第625页。
[9] 同上,第613页。
[10] 鲍诗度:《西方现代派美术》,中国青年出版社,1993年,第139页。
[11] [澳]德西迪里厄斯·奥班恩:《艺术的涵义》,孙浩良,林丽亚译,学林出版社,1985年,第35页。
[12] 同上,第61页。
[13] 高尔泰:《论美》,甘肃人民出版社,1982年,第91页。
[14] [美]乔治·桑塔耶纳:《美感》,缪灵珠等译,中国社会科学出版社,1982年,第2页。
[15] 吴焕加:《现代西方建筑的故事》,百花文艺出版社,2005年,第133页。
[16] [美]乔治·桑塔耶纳:《美感》,缪灵珠,等译,中国社会科学出版社,1982年,第52页。
[17] [苏]列·斯托洛维奇:《审美价值的本质》,凌继尧译,中国社会科学出版社,1984年,第89页。
[18] 同上,第190页。
[19] 高尔泰:《论美》,甘肃人民出版社,1982年,第9页。

第六章 设计美学的符号特性

第一节 设计美感的文化符号意义

在我们举眼所见的可视世界中,可以将之分成天然的和人为的两种。天然世界是宇宙为人类所赐的原本的视觉秩序世界。那山川、河流、天空、飞云、奇石、绿树等等始终按照它们变化的规律生长和变异,产生出丰富多彩的自然美。然而,当人类在生存状态下受到自然的威胁时,解放自身的愿望和创造美的天性便逐渐苏醒过来,于是,自然美感的各种现象变成了种种启发人类按照自己的审美意志去创造出另一个新的自然世界的美的诱因。

我们说人造的世界是为人的生存需求而存在的真实世界。在与自然世界抗争的过程中,人类不断受到原生态自然美感的启迪,进而在坎坷的道路上学会了从心灵中释放各种美的感觉的本领。由于人类的心灵属于自身思想的栖息之所和意志的发源地,创造与之相符的美感形式就必须通过视觉行为在造物过程中表达人的审美思想的痕迹,这种来自思想迹象的美感表现势必充满了源于人类造物活动的文化符号意义(图 6-1、图 6-2、彩图 60)。

美国美学家阿瑞提(S.Arieti)曾经指出:"创造活动可以被看成具有着双重的作用:它增添和开拓出新领域而使世界更广阔,同时又由于使人的内在心灵能体验到这种新领域而丰富发展了人本

图 6-1　中国新石器时代彩陶(仰韶文化)。从中看到人类早期设计观念符号化的鲜明特征

图 6-2　中国马家窑彩陶瓮上的图案装饰是人类早期设计符号化、审美化的表现方式之一

身。……一幅绘画新作、一首诗歌、一项科学成就或哲学认识都能在未知的大海中增添一些看得见的岛屿,这些新岛屿最终能构成稠密的群岛亦即人类各种文化。所以任何创造产品都必须要从两个方面来考虑:一方面它自身就是一个整体;另一方面又是作为一种特定文化的组成部分或者是人类一般文化财富的组成部分。"[1]由此可见,经过设计获取的美在某种程度上揭示出人类顺应自然发展的规律,不断从自然生态的美感现象中汲取创造的灵感,以圆润、和谐的心境通过造物表达出人类文化符号的特征。尤其在设计领域,那些以视觉符号的演变和再创造留给人类的艺术形式不断得到心灵的优化,形成了一个独特丰富,并借助自然资源创造出来的文化符号系统。可以说人类为理想生活所创造的一切事物都能归结为符号性质的文化活动,从这样的意义上说,为了建立人类优美的生活秩序而生成的各种设计作品在广阔的文化符号系统中势必变成形象化的美感表达。为此,当我们运用文化符号的观念对设计艺术的视觉形式进行深入细致的描述时,理想生活的前景便会迅速转变成设计的现实,并且,其美感敏锐度也会随着人类文化进程的发展在"第二自然"的现实中得到加强。

　　将人类的创造物与符号意义相等同,所感受到的美的表现从本质上反映出对人类创造活动进取性的归纳和肯定,更是一种在形而上高度觉察到具有哲学意义及其逻辑关系的审美描述。因此,从不同层面上看待设计的美感现象能使我们更加深刻地理解设计文化的符号意义。首先,设计基于自身的特点它具有很强的功利性,这种功利性通过当代多种设计类型集中反映在商业化的表现中。换言之,

设计的目的主要为了商业范畴中的经济利益,这一点在企业文化中尤为突出;其次,设计作为精神文化的载体它具备了丰富的艺术表现性,其审美属性中充满现代商业文化气息的同时还具备了艺术的审美快感。然而,如果说设计活动本真的意义在于其功利的性质,那么艺术的审美表现便是为了在商业文化活动中让功利性质渲染上审美文化符号的色彩,进而有益于经济利益的提升,鉴此原因,当代设计把艺术设计的文化现象与商业活动的经济利益紧密相联无形中表达出设计艺术的价值本质和设计美感的文化符号意义。由此可知,从文化符号的意义上不难看出在设计美学中渗透的商业动机的混杂性使设计行为及其现象与艺术的纯粹性逐渐远离,尽管艺术在设计活动中始终属于精神审美的内核部分。

格尔茨(Clifford Geertz)将社会行为的符号现象分成不同的层次,其中艺术被排列在众多符号之首。他指出:"正视社会行为的符号层次——艺术、宗教、意识形态、科学、法律、道德、常识——并非是逃避生命的存在难题以寻求某种清除了情感之形式的最高领域;相反,这正是要投身于难题之中。"[2]艺术设计事实上成为一种十分彰显的社会行为,它和人类的生命存在以及生活质量息息相关,对于净化人类的精神和灵魂是一种不可替代的良方。可见,文化意义上的符号始终是在复杂的人类造物系统中交叠地被人们所认识,并且据此指导人类在美学上得到进一步的创新,这显然是基于创造机制下的文化模式所致。"就文化模式,即符号体系或符号复合体而言,它的类的特征对我们就是第一重要的,因为它们是外在的信息资源。"[3]更多情况表明,由于设计作品的美感被人类真实感知的观念结构所同化,进而导致设计活动对设计作品的审美感知在精神文化的符号系统中变成某种经验的对象,促使它以符号化的审美特性在文化依据前提下再回到更具个性化的设计活动中对新的设计作品进行美学性质上的确证。作为充满文化意义的设计活动,不仅以某种抽象的符号形式出现,而且它还是社会文化符号体系中深受观念驱动的时尚代表。正是由于审美观念的作用,设计美的文化符号意义往往通过现代人文精神的象征意义表现出来,由此我们看到:"在现代文化发展中,美学的第一个文化功能是对以自由与独立为内涵的现代人文精神的阐释和张扬。艺术的自律性之所以成为美学的一个基本原理,其根本原因就在于它对于现代人文精神的基本象征意义。"[4]设计虽然不属于纯粹的艺术,但艺术成分始终贯穿于设计的美感之中,正因为如此,艺术的自律性因素和表达人类审美的自由精神只有在视觉和精神混合的复杂符号体系中才能真正呈现其美学价值。

自古以来,人类从最初的绘画、文字发展到今天科学技术如此发达所创造出来的精美日用品乃至高大雄伟的建筑物,无一不是文化符号意义上的深刻体现,更是人类在文化符号系统中对自身创造精神的归纳和肯定,通过这种肯定表明设计美学借助哲学逻辑关系对世界进行的审美描述具有深刻的文化符号意义。卡西尔精辟地指出:"符号化的思维和符号化的行为是人类生活中最富于代表性的特征,并且文化的全部发展都依赖于这些条件,这一点是无可争辩的。"[5]由此可见,将人类的创造活动和一切与之相关的设计行为都概括在文化的符号体系之内,意味着把人的思维设置在一个高度抽象能力的空间环境中,进而达到观念上的一致,犹如宇宙世界在哲学家的眼中被看成"一"的象征那样,呈现出人生态度和理性概括的高度统一(图6-3、图6-4、彩图61)。

显然,在造物世界中表现出来的设计美感其宽广的范围导致文化意义上的符号系统以其丰富的价值被设计家们所肯定。只要我们稍加留意就会发现,在人类的创造活动中,神话与宗教、语言和艺术、历史和科学等内容都成为典型的文化符号对象,但它们均由可视和非可视两类相异的性质构成了相互间的和谐关系。在其文化符号的关系中,设计既属于科学技术的内容,也属于艺术表现的内容;既有神话和宗教的意味,也有语言审美的特性,因此,设计在人类的文化符号系统中始终有着综合的审美特征。

设计美感的丰富性导致文化符号意义上的复杂性。设计既是一

图6-3 [法国]现代雕塑,其美学观念在抽象的符号系统中得到表现

图6-4 抽象图形与原色系统在平面设计中的符号美学价值

种综合性很强的文化现象,也是将人的创造动机变成设计成果放到广大时间和空间中进行审视的结果,可以说设计行为牵涉到的丰富内容一直延绵不断地跨越整个人类的历史时空,为此,传统和现代、中国和外国、东方和西方、古典和现代、民族和民间都成为人类审美文化描述的对象。将设计放在文化的审美范畴中察看,要求人们站在更高位置上俯瞰式地对人类的创造成果进行审视。在此,由文化概念得到概括的设计行为并不是一种具体的设计行为,而是从更加广阔的视野中抓住设计的本质进行哲学意义上的追问:设计究竟属于什么?设计最本质的审美层面是什么?用最概括的哲学语言怎样描述设计行为?设计的民族情感和个人情感究竟有何区别?设计的互通性依靠何种途径获得连接?为什么设计不是孤立的?设计作为特殊的视觉语言其文化意义怎样显示?这一连串问题都必须依靠设计文化意义上的观念来解答。正是文化意义上的高度概括性使得设计美感的文化符号特性在人类的精神世界能够得到清晰显示。

我们知道,设计作为文化符号来理解,其传达和使人领会的信息对象依靠的是那些变化多端的"视觉语言"(即符号),然而,用这些视觉语言的符号进行功能性和审美性的描述就离不开艺术和想象这两种"编码"的连接。犹如用语言的严密代码进行叙事作品的描述那样,必须通过文字符号在其结构层的转换中将描述的意义传达到合适的语境之中去。对于设计中的艺术和想象来说,"艺术就是陈述细节,而想象则是精通代码。"[6]这里我们对细节的理解应当是艺术设计中千差万别的形式语言,是设计作品无限丰富性的需求,是一切技术因素在审美表现中的艺术处理方式,是设计家和接受者审美

图6-5 [墨西哥]曼纽尔·迈斯特:建筑屋顶结构的符号化形态

图6-6 美国:用抽象符号构成具有强烈意味的雕塑形式(现代)

情感凝聚方式的巧妙之处,是设计过程中精彩的设计方案,或许更是设计美感的一个深层的象征含义的表达,如此等等。细节是形成艺术表现力的意味之源,无穷的设计作品的细节能够构成无穷的审美想象的结果。为此,设计艺术的细节表达是直观形式语言的根本,是表象化的语言情节的视觉性描述(图6-5、图6-6、彩图62)。

对于想象来说,我们的理解应当更加深邃和切实。想象是现实的镜像世界,然而它超越于现实,它能够将现实世界的残缺之处通过想象的方式进行修复,直到满足人类的理想为止。不仅如此,想象还可以借助创造的动力把假设的种种迹象变成可见的事实,当然,这种事实是在想象的艺术规则之下达到的某种特殊的审美结果。想象和真实的区别就在于真实是自然的实态反映,而想象是人为的主观反应,前者对于后者具有启迪作用,而后者对于前者具有创造作用。正因为如此,我们用想象力将现实世界进行生活意志化、审美化的改变是完全可能的,这种可能性是在无数符号的链接中转变为现实的,而这种现实既是创造性的文化积累,又是历史性的文化积淀。基于此,我们可以说原始时代的一把粗陋的石斧可包含人类整个文化符号意义的所有奥秘。

人类曾经用想象的方式创造了无数惊人的艺术和审美的事实,其中不乏设计的行为活动在内。为了装饰可见的客观世界,总是借助想象的能力在创造中表达人类智慧的记忆。这种记忆的伟大之处就在于人类能够大胆地在想象的轨道上努力改变非想象的可见世界。例如在想象的图像世界中我们也可以看到人类总是乐于用挑战的眼光看待真实世界上的一切,并将真实世界中呈现给我们凌乱的视觉感受嵌入审美秩序的理想模式之中,以此证明想象不是虚无缥缈乃至无意义的幻想,而是心理力量在审美意志下的创造。人类想象的职能在艺术世界中的表现就是用理想编织符号,无数设计作品的诞生就是这些符号物化的结果。正因为如此,我们无法在真实的自然界找到和人类建筑作品一模一样的视觉样式,也找不到和工业产品造型完全相同的视觉形态,原因很简单,就在于人类依靠的是想象力在创造行为中的理想选择,不是被动地屈从于自然供给人类的单向选择。人类有能力将生活的航向始终朝着创新的世界进发,凭借的无非是人类自己独特的想象方式,并运用这种方式在人类智慧的航线上开辟出种种惊人的创造性的壮举来。

符号对于设计来说是一种审美思想的浓缩。正因为符号可以将设计的哲学在文化的链式结构中进行视觉形式的表现,这就导致设计的审美创造潜力始终源源不断地在人类的生活中迸发出来。我们

知道,人类的造物离不开两种必要的前提:一种是以偶然性为前提的外在事物,这一外在事物的环境给创造者提供文化熏陶以及各种刺激,因为人不能凭空创造新的东西;另一种前提是人的内心生活,即一切可包括在想象和无定性认识的范畴之内的心理活动。由于想象处于人的内在的心理层面,隐蔽就成为想象的一大特征。因此,"想象是个很难加以定义的概念。首先我们应注意不要把它与形象或意向相混。意向仅是想象的一种类型,它是产生和体验形象的过程。想象是心灵的一种能力,是心灵在有意识的和清醒的状态下产生或再现多种符号功能的能力。"[7]可见,想象成为设计活动的前提和先驱,当想象再和与之相随的加工润饰等条件结合起来时,各种预想的创造就会在物质上找到最合适的载体,进而变成理想美的创造性作品。

视觉语言是视觉文化的标志,而视觉文化在很大程度上是由意识形态和外部世界的连接起作用的。由此我们理解到:"思想由对符号体系的建构与操作构成。符号体系构成了其他系统——物理的、有机的、社会的、心理学的,等等的模式,其他系统的结构以此方式——而且,在顺利的情况下,在系统被期待运作的方式中得到理解。"[8]如果说想象的机制导致的是思想内部活动引起的变化状态对设计艺术的美学走向起到决定性作用的话,那么,思想外部的信息资源就成为想象活动的栖息之所,这个栖息之所活跃着设计艺术符号化的一切可能性的发生。因为从某种意义上说,文化资源的丰富性激励着视觉思维在审美活动中不断地走向创新,而这种文化资源的丰富性反过来又以符号化的系统模式使之趋于相对的统一状态。无疑,运用文化符号化的模式能使各种文化形态内部的知识系统达到互通和交流,这样,即使那些具有独特性的文化符号也会在互通和交流中被各方所接纳,并为组织社会及其心理过程提供更丰富的参照(图6-7、图6-8)。

不难看出,上述情况冲破了狭隘的个体边界使文化符号的外在因素渗透到视觉艺术想象力的内部,使得符号化的文化模式在更加大而可靠的范围内变成一种文化表现的程序系统,进而在文化逻辑的互为关系中使设计美感的文化符号意义得到真实的亮相。诚如格尔茨所认为的那样,"不管还有什么别的区别,所谓的认知与所谓的表达的符号或

图6-7 安娜·吉里:花瓶设计(1985)

是符号体系至少有一点是相同的：它们都是外在的信息源，依靠它们人类的生活才能模式化——感觉、理解、判断及操作这个世界的超人的机制。文化模式——宗教的、哲学的、美学的、科学的、意识形态的——是'程序'，它们为组织社会和心理过程提供了一个模板，非常像遗传机制为组织心理过程提供了一个模板。"[9]由此可知，是文化的符号化意义通过内部和外部双方的有机连接为设计美感的全面性增添了哲学的价值色彩。

图6-8 米歇尔·格雷夫斯："别墅花园"桌上用品设计（1994）

应当认为，设计文化的审美表达是观念在造物世界中的显现。正因为这样，设计才不会陷入僵化的视觉模式，犹如音乐中的音符始终在流动的音乐旋律中展示美的本质而获得音乐美的永恒性。为此，设计美学的深层迹象并非只有让形态凝固在物质上才是维系审美合规律性的运动形式，相反，一个想法或者一种符号化的表示便从精神深处洞见到设计美的本质。类似的情形即便在纯粹现代绘画领域也时有发生。例如，西班牙著名画家毕加索（Pablo Picasso,1881-1973）从1945年12月至1946年1月绘制的公牛系列作品事实上充满着最纯粹的设计特性，作品逐步从具象走向抽象而凸显出符号化的演变结果。毕加索用艺术思想的利剑最终剔除出作品的精神特性，以最精练的线条使画面变成纯粹抽象的视觉符号，进而用观念揭示出艺术美的本质。从这一事例我们可以清楚地看到艺术家如何借助设计程序的展开并巧妙运用绘画符号语言使审美表现的意图沿着艺术精神的线索迈向艺术美的成功之路。可以说与20世纪现代主义同行的西方绘画受符号学美学影响的结果构成了整个时代艺术风格的强音。马蒂斯、康定斯基、克利、蒙德里安这些最有影响的抽象画家似乎都自觉接受了人类设计最渊源的本能力量，将作品的视觉殊相叠置在符号的表象上。

由此可见，西方设计艺术和纯粹艺术通过符号化的审美表现呈现出一种模糊状态，以至人们在许多设计作品和绘画作品之间很难找到明确的分界线，这是人类文化深层力量和精神需求带给当今艺术设计符号化的鲜明特征，也是现代美学在哲学深层状态下向人类精神世界最明智的展示。事实上东方的艺术始终走在人类精神符号世界的前列，无论是设计还是绘画或者音乐都在抽象的精神世界里

驰骋。尤其是中国水墨画对于笔墨的讲究完全自律地为中国绘画艺术建立了一种最神圣的精神范式,这和中国的内省哲学十分一致,形成了最典型的东方艺术特色。绘画的形态、色彩不是遵照自然的客观范式进行被动摹写,而是充分表达出画家内心的象征与想象,使一切艺术的迹象都建立在由哲学底蕴层层磊积而成的文化符号系统之中,让人领悟到作品美感显现中深刻而又强烈的文化符号意义(图6-9、图6-10)。

由于文化符号造成对一切设计行为在审美观念上的提升,人们心中的设计概念并非由简单器具模型的制造过程或方式就能取代。因此,对设计文化符号的概念就不能仅仅理解为某件具体的设计对象及其行为过程。文化符号价值得到体现的重要性远远大于具体设计行为的重要性。可以说文化符号的概念在一定意义上犹如基于哲学层面的审美观念在创造性世界的高地上插上的一面旗帜,这面旗帜对于设计行为及其过程来说仿佛是引导审美方向的标志。文化符号的意义不仅可以通过设计思想转化成拟定设计方向最有效的行为,而且是揭示人类设计行为之美的最集中和最概括的理论依据。

在设计的全部文化符号意义上,它以美学本质为出发点,并采用设计思维和视觉语言的对话方式呈现其视觉美感。尽管人类的造物成果通过比较在视觉上能让我们看出各自在物质形态上的差异性,但这并不损害人类整体文化符号意义上的哲学观念。为此,基于文化的、哲学的、人类的丰富性在共通的美学本质上能将各个国家具有

图 6-9　靳埭强平面设计作品

图 6-10　靳埭强平面广告设计

强烈差异性的设计文化因素由文化的符号概念连接起来。诚如卡西尔所说:"在人类世界中我们发现了一个看来是人类生命特殊标志的新特征。人的功能全部仅仅在量上有所扩大,而且经历了一个质的变化在使自己适应于环境方面,人仿佛已经发现了一种新的方法。除了在一切动物种属中都可看到的感受器系统和效应以外,在人那里还可发现称之为符号系统的第三环节,它存在于这两个系统之间。"[10] 由此可见,对于设计美感来说,人类文化的符号系统不仅标志着人首先具备了一种超越一般视知觉的审美能力,而且能够运用文化符号的系统环节连接不同环境条件下创造出来的设计成果。

然而,设计美感从设计文化角度表达出来的符号特征却拒绝描述设计中的细枝末节,它集中表现出人类设计作品最本质、最系统、也最具有符号意义的文化价值。因此,世界范围内由设计文化的差异性所导致的模糊性在整个人类造物史上显示出来的整体意义都会集中到符号系统中,以此达到实用和审美这两种功能在对话上的可能性。这种具有哲学深度的美学思考有益于人类视觉在文化符号的系统连接之下获得美学上的真实理解。例如,西方设计对当代世界各国的影响通过视觉符号的传播使我们在审美理解上获得了文化意义上的对话可能,许多设计作品即便在国家之间缺乏语言互通的情况下,也可依靠设计作品的形态、色彩、结构等美感现象及其使用功能达到美学上的接近理解(图 6-11、图 6-12、彩图 63)。

显而易见,设计美的符号经由文化的道路连接着不同语言状态下的各种事物,其中所显示出来的功能是人类审美在设计中的觉醒,

图 6-11 埃尔瓦·阿尔托:"卷心状的花瓶"设计。用波浪状的曲线从自然现象中作出美的诠释

图 6-12 [美]贝斯·福诺:17 吋盘设计。采用线条元素作符号装饰,属于西方构成主义美学思想的产物

图 6-13 [澳]布雷特·怀特利:《一次燃烧》(木料、玻璃钢 1968—1991)作品以抽象符号性质揭示人生哲理

这一点在中西方古典设计造物中可以找到无数例证。例如,中国原始彩陶与希腊原始彩陶相比虽然在表现风格上存在着不同国度的文化差异性,但作为彩陶这一造物的基本形式却有着惊人的相似性。这无疑属于人类设计进程在文化符号意义上的链接。可见,文化符号在设计领域内以其粗犷的轮廓将人类世界的设计之美达到了美学观念上的相对统一。

应当看到,设计美感的符号特性通常表现在观念符号和实体符号这两大层面之中,它们共同构成了文化符号的全部内容。观念符号的识别必须依靠实体符号而进行,实体符号在观念符号的影响下呈现出风格的价值。观念符号处于文化的深层形态之中,实体符号属于文化的表层形态,成为识别观念形态的视觉向导。同时,深层与表层形态构成了设计文化符号的正反两面及其整体面目(图 6-13、彩图 64)。

设计观念形态转为符号价值的存在,并且在设计文化层面上影响着设计发展的方向,其方向性的变化常常由文化观念操纵之下的设计风格所承担。我们在设计美学史中不难看到那些由风格变化导致设计形式产生变化的情形。例如无论东方还是西方,原始时代的设计与古典时代的设计相比,一方面,在时代推进下设计观念的变革使设计面目发生相应的视觉变化;另一方面,设计在观念变革中形成的视觉演变最终由设计风格将整个时代的设计面目纳入特定历史的美学价值之中。然而,观念文化符号在历史上的定格本质上是不可重复的,正因为如此,我们不能说原始时代的设计物和其他时代的设计物在设计因素(包括思想因素)上能够获得完全的重合,这种不可重复性可以在时代风格中得到映证。例如,原始时代的设计风格和古典时代的设计风格属于两种不同历史阶段的视觉风格,由此带给人类两类不同感受的视觉符号。其中,原始风格的设计虽然在今天这个多元化的设计时代被借鉴和重视,但即便对之极力模仿,也无法还原到原始时代的真实面目上去,因为这种模仿的作品在人类文化符号的体系中已远离其历史的准确位置。即无法属于真正的原始作品(至多只能算作模仿原始风格的现代设计作品)。解释这一情形存在的充分理由应当是:借助于历史上设计的原始风格来表

达对原始时代设计文化符号的敬仰之情。所以设计观念作为隐性的设计层面决定了设计物在历史上时代风格的定位和价值,并且成为人们看清其时代性的设计风格在不可替代性的原位上呈现出来的思想及审美线索。从这个意义上说,观念形态是设计文化符号因素中最为抽象的根,是设计在历史中通过各种风格进行连接的牢固环节(图 6-14、彩图 65)。

设计美感通过风格呈现在文化符号的隐性殊相中,最终变成文化符号的意义。然而纯粹抽象的符号意义必须通过实体的可见性才能对之视觉感悟、美感识别和精神演绎。据此,特定时代的设计物在整体审美印象中必然显现出这一时代充当文化符号意义上实体性的识别标志。在此,实体的设计物不是指某件具体的设计作品,而是指一个特定时代在普遍意义上呈现出来的设计物的美感印象。如某一特定时代的建筑物或其他设计物形成的风格印象。针对这种实体的视觉印象,随之进入其观念形态,可以洞见到该文化形态上的符号意义。正因为如此,吸引我们的不是某个具体的设计物,既不是一辆汽车、一件服装,也不是一架飞机、一件生活用品,而是那些进入历史设计领域具有文化符号意义的总体视觉之"和"。沿着这条理解的路径,我们可以深切感受到在设计美感的文化符号意义中人类运用符号系统建构生活大厦的理想境界。

深刻理解设计美感的文化符号意义能够提醒我们避开个别而走向一般,对人类设计美感的文化符号价值具有坚定的信念,并且对设计美感现象的把握更具有创造性策略。文化符号意义上的抽象性质最终使所有的设计作品步入观念的思想营垒。当我们手中握住某一特定时代的设计作品时,便意味着除了这件作品在物理意义上具有实体性以外,更可以说在审美设计的精神意义上我们握住的是一个特定时代的美学观念。当然,这种观念性的东西并不是一成不变的,

图 6-14　丹尼尔斯:展示设计。遵循符号表现手段和方法,通过视觉向观众表述当代平面设计的美学观念

相反,在整个人类的设计文化领域它始终处于流动状态,正是这种流动性使我们能够寻找到不同历史时期造物风格的差异性。

人类审美观念的变化促使设计美感的文化符号意义变成设计活动中生命活力的显现,缺乏这种生命活力,即使具有深厚文化底蕴的设计作品也会失去文化符号意义上的美学价值。这就提醒我们在凝神注视人类文化符号意义的设计迹象时还不能忽视由设计观念导致其艺术风格上的变化性(图 6-15、图 6-16、彩图 66)。著名瑞士美学家海因里希·沃尔夫林(Heihrich Wolfflin)在其《艺术风格学》中以研究的目光指出了文艺复兴建筑和洛可可建筑在设计风格上清晰与模糊的对比变化,他写道:"文艺复兴式室内美的最终效果在于几何比例。这种美和洛可可式镜厅的美的区别,不仅是一个实在和非实在的问题,而且也是一个清晰性和模糊性的问题。洛可可式镜厅是非常图绘的,而且也是非常模糊的。这种作品表明对外貌的清晰性的要求已经改变,并且有一种不清晰的美——这是文艺复兴风格的一个对立物。当然,模糊性只是在不成为妨碍的情况下才能被认为是美的东西。"[11]在此,清晰与模糊成为两种建筑设计风格产生视觉差异最主要的特征。在沃尔夫林眼中,清晰的和模糊的,线条的和图绘的这两种不同的视觉感受成为西方文艺复兴式和洛可可式室内审美风格上的对立物。

图 6-15 A.穆沙:娇波烟纸招贴(1897)。广告的审美表现注重绘画艺术语言的传达

图 6-16 具有抽象风格的当代平面设计

从文化符号的意义出发,我们不难觉察到风格在设计艺术中强烈的符号特性。然而,那些无论表现在设计艺术作品中还是纯粹艺术作品中的审美意向也同样充满着文化符号意义的特性。原因在于它们共同拥有在抽象路径上成就出来的艺术价值。我们说文化符号的意义本质上是抽象的,而设计作品沉睡在深层结构中的意向以抽象的方式呈现其美感,它犹如水中鱼儿漫游在另一特定世界之中,其流动的意向实则成为精神领域中美的根源的符号化显现。可以说抽象和意象终究是设计艺术在文化符号意义上灵动地表现于设计作品的视觉表象,由于这种对应性的缘故,一切设计物的表象之美无疑构成了自身文化符号意义上的视觉表现形式。

在符号系统中,设计形式始终成为强烈的表现因素,正如苏珊·朗格所指出的那样,"不代表任何事物的艺术作品如楼房、图案、织锦等,怎么能叫作意象呢?当它呈现出来纯粹诉诸人的视觉即作为纯粹的视觉形式而与实物没有实际的或局部的关联时它就变成了意象,如果我们完全看作直观物,我们就从它的物质存在抽取了它的表象。以这种方式所观察到的东西,也即成了纯粹的直观物——一种形式,即一种意象。它离开了它的实际背景,而得到了不同的背景。"[12] 由此可见,抽象和意象通过艺术作品呈现出来的形式可以升华到理想的精神境界,意象性和文化意义上的观念性在共同的思想背景和审美状态下能实行恰当的连接,使形式意象成为向抽象性文化符号过度的中介元素。在此,作品形式本质地削弱了其可观的感性而进入到深邃的观念之中(图 6-17、彩图 67)。在设计美学的深层状态中,正是上述两种抽象的观念性符号在哲学高度对设计美的本质作出肯定和概括。探究这种思想背景层面上的符号价值,不仅更能看清设计的美感表象,而且还能深知在其表象背后蕴藏着文化符号意义上的抽象性及其设计风格的转向与时代思想转折的动力作用。

值得强调的是,对于设计来说,观念符号的力量最根本的作用是创造。人类自从拉开创造的序幕之后这种力量便已存在。为此,我们不能仅仅将文化符号意义上的设计美感简单解释为符号的表象,而

图 6-17 [瑞士] 雷夫:爵士节海报设计。作品根据主题向意象的模糊状态推进,表达出音乐的意境之美

图 6-18 斯特朗姆："大草原"（1971）。将自然美浓缩于有限的体积中形成无限的审美意境

是通过文化符号的迹象洞察到其中的创造性。这种创造性只有人类才能具备，人类以外的动物世界只能在"信号"的范畴中徘徊。这是人与动物在创造性上的根本分野。卡西尔指出："为了清晰地说明这个问题，我们必须仔细地在信号和符号之间作出区别。在动物的行为中可以看到相当复杂的信号和信号系统，这似乎是确定不移的事实。我们甚至可以说，有些动物尤其是驯化的动物，对于信号是极其敏感的。一条狗会对其主人的行为的最轻微变化作出反应，甚至能区分人的面部表情或人的声音的抑扬顿挫。但是，这些现象远远不是对符号和人类言语的理解。……信号是'操作者'；而符号则是'指称者'。信号即使在被这样理解和运用时，也仍然有着某种物理的或实体性的存在；而符号则仅有功能性的价值。"[13]设计美感在文化符号的意义上能够直接体现出美的创造性价值，这种价值使我们的心灵产生愉悦，让智慧到达更高的美的精神观照层面，进而在以自由与独立为内涵的现代人文精神领域进一步塑造出设计文化符号的时代特性，并将一切生活中的琐碎现象消融在强烈的时代设计风格中，犹如站在哲学立场上领略人类亲手创造的全部精神符号的价值之美。鉴于此，人类一切设计作品的美感不仅充满了文化符号的意义，而且在新的审美观念形态的推动下，对于深入识别其文化符号的思想线索具有不可忽视的功能价值（图 6-18、彩图 68）。

第二节 设计美学的表象符号

以上我们对设计美感的文化符号意义作了比较详情的探讨，然而这仅仅是形而上的一面，根据西方现代符号学的思想方法对设计美学的影响和启示，从形而下的层面对设计美学的表象符号特性作出相应的理解实属必要。事实上深层和表象都属于设计符号整体中必不可少的两大部分，缺少其中任何一部分都不健全。当我们把关注的目光投向设计美学涉及的丰富表象时，就会获得另一层面的符号感觉。但这种符号感觉并非指个别设计作品特殊意义上的美感属性，而是指更加贴近于设计美学整体意义上的普遍性的审美表象世

界。因此,如果说基于文化符号意义上的设计美感由于文化的关系更加倾向于观念性符号的话,那么,由设计美学所涉及的表象的丰富性所汇聚而成的表象化的符号世界,犹如地球表层能让我们看清来自大地四季分明的实际景象那样显得更具有叙事性的真切感受。尽管人为的观念和可视的自然并没有多少可比性,但它能启发我们对现代设计表象处理的美学契机,除了关注各种具体设计的细微结果以外,还应当对呈现于设计作品外部结构状貌的视觉表象进行符号价值的审美辨析(图6-19、图6-20、彩图69)。

可以这样认为,设计作品外部的视觉形态是对之产生审美感染力的直接的"场"。在现代西方心理美学的描述中对外部形态关注的程度之所以愈加强烈,原因在于物的外部形态对人的心理影响十分关键。就设计而言,这种关键性落到产品的形态、色彩中就会以其有序或者无序的结构直接影响着人的心理快感的程度。具体地说,是落在人的所见客体的整个视觉样式对人的知觉心理产生的审美价值上。所以,关注设计的表象美,一方面是为了尽量近距离地对作品实行美学上的直觉识别;另一方面,在对作品进行欣赏的过程中能够获得感受作品视觉表象美的经验。事实证明,当我们在欣赏产品或作品过程中能够获得新颖而又愉快的感受时,我们的精神状态就会随之感到饱满和兴奋,并且在这舒畅的精神乐园中容易留下深刻的记忆。这是因为产品或作品表象向我们的视知觉提供了美好的感性信息的原因。最主要的是这种直观的感性在视觉经验中变成了一种价值符号储存到我们的记忆系统中,并且以很强的美感特性附着

图6-19 法国敦刻尔克青年艺术节海报设计,充满了符号美的特色(2005)

图6-20 罗伯特·伊第阿纳:十年内的自动变化(1971)。在视觉表象中寻找符号链接的形式趣味

于设计艺术符号化的审美屏障上,进而给设计美学整体意义的表象增添了实际内容。由于这种符号化的感性内容不会像美食般的快感印象那样缺乏艺术美的根基,因而能够显现其价值的本色。当然,如果情况相反,即设计的表象不能从艺术美的要求中获取美的境界,那么,它带给我们的心理感受可能是沮丧和无奈,这样,作品的视觉表象就会受到排斥,不能以审美经验的方式进入符号化的表象世界。由此不难理解作品表象符号意义上的审美价值在很大程度上只能建立在人的视觉、心理在和谐状态下的审美关系上。基于这种和谐的审美关系,设计美的表象在物体中的价值表现才能成为视觉符号的价值表现(图 6-21)。

然而,并非所有设计作品的视觉表象在符号的意义上都具有美的价值,它必须依靠作品视觉结构反映出来的美感作为审美的依据才能得到确定。为此,将设计美的符号特性在表象上转化为具体美感价值的视觉依据主要依靠的是物象的结构关系,离开物象结构受空间转化形成美感形式的变化条件就没有作品丰富的表象美的存在。因此,把表象之间的结构关系上升到符号意义上理解,首先应当对其表面结构通过不同视角产生的变化所呈现的形式美感予以关注。然而,从理论上说作品的表面结构在视觉上的形式转换属于可变性的感知对象,但正是这种处于变化状态中的表象的感知奠定了视觉符号的特性。

图 6-21 护肤霜广告设计(现代)。以特写镜头塑造表象化的符号形式,扩大设计创意的视觉张力

对于人的视知觉而言,设计作品和其他自然物一样属于鲜明而真实的形态感觉对象,我们从各类事物中获得的美便是基于客观真实的感觉所得。而作为表象的美所牵涉到的因素并不仅仅在物态的结构中全部暴露出来,并且表象结构在物象中发生的变化不是唯一值得我们为之描述的对象。我们重视表象,是因为表象具有客观的审美意义,所以,设计美感的表象所呈现的美学意义才是我们为之特别关注的对象。即使这种对象有时显得模糊而具有动态性,我们还是很有兴趣设法将之捕捉住。

设计美感的视觉表象追随其符号意义,最终上升到设计美学的表象符号。诚如我们在前述中所强调的观念性符号的意义一样。所不同的是,这种符号的性质是

通过作品的具体结构在视觉上呈现出来,因而使我们注重来自于作品直观的审美感受,并用这种感受编织物象外观的视觉整体,使视觉符号的结构特征显得清晰可见,并将其意义得到视觉符号的转化,最终从视觉上获得有价值的美的因素。然而,从符号的理论高度理解设计美的表象不可能囿于某件作品表面肌理对视觉的吸引力。当视觉符号意义的抽象性质在具象氛围中被我们领略时,审美知觉的非功利性也就并存其中了。布洛克说:"事实上,事物之丰富的联想含义,会因为它脱离了其功利的作用而大大加强。以一只杯子为例,假如使它离开其日常生活中的环境,放置到一尊雕塑上,会保留它在日常环境中的意义范围,但这使它的意义又会因为同其他日常事物结合在一起而加强。举例说,一只空的便餐盒或一个纸糊的牛奶杯,会使它传达的人造性、相互交换性或廉价性等意义得到加强。这些意义不再属于这些特殊物体,而属于整个现代生活。实际上,在艺术品中,这样一些意义要比在日常生活中更加明确和清晰,因为审美知觉是非功利性的,它会使人把注意力集中于事物的一般意义或本质意义。"[14]设计作品中的美也是这个道理。强调物体的表象性,重在从表象的符号意义中得到非功利的审美力量(图6-22、彩图70)。

然而,我们必须看到其中的特殊性。如上所说,表象对于设计作品或产品来说重要的是表象中的结构关系,而不是简单的物象的纹理关系。一件作品结构美的展示是和空间关系的多角度和多转折分不开的,表面的纹理只能是平面性视觉感受的一般描述关系。当然,平面物体的质感和纹理变化引起的美感对于设计美的表象性以及视觉符号的整体意义同样具有一定的补充作用。

确定设计作品是由表象符号呈现出来的美,无疑拉近了人与作品的距离。尽管如此,并不等于近距离的观察就一定能在表象的固定状态中找到唯一永恒的美。为此,当一件设计产品在观念符号和表象符号同时并存的情形下,并且没有发生太大的矛盾时,其符号的常态必然是多元和不确定的,正是由于这种多元和不确定的特性造成了物体表象在审美中摇摆不定的各种可能性的发生。所以,设计产品在生活中的美的呈现往往是变化不定的,这种情

图6-22 保罗·波里埃:擦光印花布大衣设计(1910)。突出装饰纹饰的符号化显现,拟定了服装在视觉上的审美格调

形足以说明表象符号的特质所在。如果我们将表象的美放在表象的符号范畴内加以认识便可试图说明设计产品或作品的美的形式在设计表现过程中始终是求变化的。变化的表象成为设计产品或作品最特殊的形式(图6-23、图6-24)。反之,一成不变的设计观念在设计领域势必遭到被淘汰的危险,因为变化形成动态的时尚生命力是设计极力推崇的重要策略之一,不管时代的变迁如何,时尚变化的表象特征在设计领域中形成的不确定性将永远成为设计作品多元的符号特征。诚如法国当代结构主义和符号学家罗兰·巴尔特对于文学作品进行符号结构分析时指出的那样:"作品会超越社会,靠着某种多少有点偶然性和历史性的意义轮流;因为一个作品的'永恒'并不是由于它把唯一的意义加诸于多种不同的人身上,而是因为它为唯一的人提供了不同的意义。总之,作品提示多元的意义,由人去随意支配。"[15]

表象符号意义上的美的呈现应当是多元性的,也是动态性的。这些特性只有在表象的符号意义上才能生成。如前所说,设计美感的表象主要是在符号意义的视觉引导下,并且人们在其结构之中才能清楚地识别到。设计美感的变更一方面需要依靠观念符号的精神支配才能紧紧跟上时代的审美步伐;另一方面,时尚的变化可以为设计作品的表象呈现出生动而新颖的表现样式,或者说呈现出设计美感符号的感性形式。其双重意义上的符号特性势必将作品美的性质限定在一个完整的时空之中,让欣赏设计作品的人分别在文化符号的意义上和表象符号的视觉中清晰地看到设计作品时代美的特征和富于动态感的时尚特色(图6-25、彩图71)。

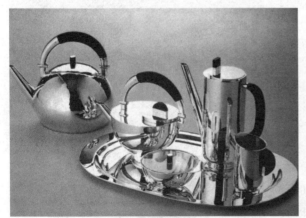

图6-23 [意]麦列尼·布兰特:咖啡壶及茶壶设计,金属材质和简洁的造型是作品的魅力所在

图6-24 [意]阿尔多·赛里克:"少女—新奇—活力"茶具设计,利用设计主题激发设计符号在造型中的系列变异

设计美学的表象符号要求我们从观念的想象世界中走出来,跟随着设计美感表象的意义向多元的、动态的、丰富的感性迸发。这是我们当代生活最需要的东西。因为它鲜活、时尚、快节奏、生命感、不确定、意识流……。如果说设计美感的文化符号意义从高层次哲学精神的角度让我们认识和领会到了符号的纯粹性和视觉符号的哲学力量,那么,设计美学中美的表象符号让我们看到了由哲学高层次智慧之光照亮的分支道路,并沿着这些分支道路去挖掘各种属于同类系统下符号特性的、更加鲜活的感性之源。设计美感的文化符号意义最少不了的就是这些在作品中凝聚了生活真实情感和审美表象的细节成分,可以说这恰恰是设计美学所需要的属于感性的文化因素。为此,我们不能没有哲学分析下的概念性的符号指引,更不能没有概念条件下充实而丰富的符号形式。因为,属于感性的,尤其是视觉感性的符号形式从审美意义上看,它所揭示出来的价值不仅仅属于审美需求的对象,而且是一条便于相关领域沟通,在研究过程中获得新的价值因素的重要途径,这种符号意义上的方便的提供充分展示出作为表象符号所呈现出来的真实内容。犹如音乐自身的形式在审美表现过程中从本质上揭示出音乐的内容那样,即音乐美的本

图 6-25 [美国]:儿童用品广告设计。用戏谑手法营造广告主题的审美氛围

质是由"音乐形式表象"来决定其音乐的内容之美。在此,音乐在形式表象上获得的审美感受成为通向音乐审美目标的直接向导。这既是一种思想,也是一种方法。例如,现代音乐学者借助视觉图像的资源并运用欧文·帕诺夫斯基(Erwin Panofsky,1892-1968)[16]图像学的研究方法进行一系列新的音乐命题的研究,无疑是通过视觉表象符号的途径来获取音乐文化价值的新方法。"虽然帕诺夫斯基提出这种方法的本意是用来诠释西方文艺复兴时期的艺术,但是实际上它适用于对任何历史阶段形象艺术的阐释,也可以用来研究特定的音乐内容。道理就在于,音乐图像学者的工作并不仅仅局限在确认油画、雕塑或是印刷品中出现的乐器,它还包括描述演奏者、表演

者、表演环境或者音乐符号,进而思考图像本身在广义的文化背景下的含义。"[17]可见,运用图像学的方法进行音乐艺术的研究实则就是借助视觉化表象符号的文化意义对音乐艺术进行新的方向的理论探索。然而我们应当看到,视觉表象符号提供的是审美意义范围内的各种可能性,而并非唯一的真实性和现实性,尽管这种表象的符号特征较为接近于自然真实性的原型材料,但它不属于纯自然的表象层面而具备了浓郁的抽象意味。因为其价值功能属于文化符号的意义,为此,它始终从美学的不确定性和丰富性这样广阔的地平线上显示出深远而宏广的自身面貌。当人们借助视觉表现的方式展开文化意义的联系时,视觉表象的符号价值便会在相关学科研究者的思维中帮助他们重新找到新的意义的价值定位。

由此可见,设计美学表象符号的文化意义同样从文化价值的高度与生活的真实保持着相当的距离。这一符号形式似乎存在着贴近生活层面的微观性,或者说有着贴近生活的文化意义,但贴近并非等同。在这种情况下,它相比高高在上的哲学态势更亲和于生活,然而始终高于生活。正因为如此,从设计中迸发出来的美的艺术力量使其符号面貌始终清晰如镜,也使得它的设计形式呈现出来的美学性质和艺术性质不可能成为现实的本身。诚如马尔库塞(Herbert Marcuse,1898–1979)在其《作为现实形式的艺术》一文中所指出的那样:"只要它仍保留着作为艺术的形式,哪怕是最具有毁灭性的形式、最抽象的形式、最活生生的形式,它便不可能使自己现实化。"[18]因此可以说,设计美学所涉及到的任何一件设计作品就像音乐作品那样都不是现实化的结果,而是形式美的结果。在这样的结果中最能打动我们心灵的东西便是呈现于表象结构状态中的设计形式之美及其表象性符号的文化意义。

显然,一种意义始终包含着其核心概念及其与此对应的表象,为此,在充满形式描述的表象中必然隐含着文化符号的特征。例如,"水果"这一概念,从认识论或者说从哲学角度看,不难发现其概念性符号对应着许多表象性的内容,细而述之,它可能对应着苹果、香蕉、梨子、橛子、枇杷、椰子、桃子、杏子、西瓜、葡萄等等各不相同的含有水分的果实的内容,而这些内容更趋于表象化的形式。如果说"水果"这一概念的符号特征更加明显地浓缩了文化价值的话,那么,苹果、梨子、橛子、枇杷等各种各样的果实却把具有文化符号的概念意义推进到更加趋于表象化的特点上,它让我们透过"水果"这一前提概念进入规定的指向内容。当然,从符号学的角度看这种指向的结果是形式性的,同时又是描述性的。然而这种描述性的内容在符号的文

化意义上不可能脱开与形而上层面的关系。我们说"梨子"属于"水果"中的一种,这句话包含着抽象的"水果"概念和具象的"梨子"的描述意义。前者始终站在哲学的位置上,用俯瞰的目光洞察理性深处的符号表达;而后者则站在形式和表象的描述性位置上,用细微的目光揭示出与之对应的概念形态的细节之美。一件具体的事物虽然不一定就是一个完整的概念,但必定有它对应的概念将之浓缩到文化符号的意义中去,水果和梨子或者其他什么具体名称的水果(如香蕉等)就是这样。从这两个不同层面的符号意义来看,可以说它们是两种不同属性然而又是不可分割的文化符号的统一体,始终充满了高度概括而又极为丰富的文化符号的意义。

上述类比使我们更加对设计美学表象符号的文化意义有了进一步的理解。由此我们要说,设计美学中的设计之"美"是一个高度概括的符号概念,而与设计之"美"相关的无数具体而又丰富的设计作品构成了与这一概念相对应的表象世界。来自这一世界的表象内容由于以千姿百态的形态呈现在我们的眼前,使我们觉得设计的"美"充满了奇趣、充满了梦幻。它们可能是某种设计的结果,或者是正在操作的设计活动,甚或是经过体验之后的某些与设计有关的美的印象,或者是更加确定的商品,或者是欣赏性很强的小摆设,或者是一座称心如意的建筑物,或者是一件别致的灯具,或者是一辆时新的私家车,或者是一件迷人的时装,如此等等。它们通过各种细节性的事实为我们描述各种各样的设计形式,使"美"的纯粹的哲学性概念在设计的舞台上变得充实、丰满而不失设计美感的文化符号意义。犹如"人"这一高度抽象的符号概念和千千万万人的姓名指属之下人的对应关系那样,设计"美"及其与之对应的一切设计物的表象相互构成的文化符号不仅体现了人类的创造性,而且能将无数相异的审美迹象统一到相对风格化的审美思潮之中。为此可以说,一切设计物的美的感性形式的表象世界都将成为缤纷的符号在相对统一的历史时段积集到人类审美本质的观念之中,变成良性的审美文化的循环系统作用于我们的设计世界(图6-26)。

图6-26 运用纯粹几何形态设计的平面作品充满了表象符号的美感

注释：

[1] [美]S.阿瑞提:《创造的秘密》,钱岗南译,辽宁人民出版社,1987年,第7-8页。

[2] [美]克里福德·格尔茨:《文化的解释》,韩莉译,译林出版社,1999年,第39页。

[3] 同上,第113页。

[4] 张晶主编:《论审美文化》,北京广播学院出版社,2003年,第199页。

[5] [德]恩斯特·卡西尔:《人论》,甘阳译,上海译文出版社,1985年,第35页。

[6] [法]罗兰·巴尔特:《符号学美学》,董学文、王葵译,辽宁人民出版社,1987年,第143页。

[7] [美]S.阿瑞提:《创造的秘密》,钱岗南译,辽宁人民出版社,1987年,第48页。

[8] [美]克利福德·格尔茨:《文化的解释》,韩利译,译林出版社,1999年,第255页。

[9] 同上,第259页。

[10] [德]恩斯特·卡西尔:《人论》,甘阳译,上海译文出版社,1985年,第33页。

[11] [瑞]海因里希·沃尔夫林:《艺术风格学》,潘耀昌译,辽宁人民出版社,1987年,第246页。

[12] [美]苏珊·朗格:《情感与形式》,刘大基等译,中国社会科学出版社,1986年,第57页。

[13] [德]恩斯特·卡西尔:《人论》,甘阳译,上海译文出版社,1985年,第41页。

[14] [美]H.G.布洛克:《美学新解》,滕守尧译,辽宁人民出版社,1987年,第323页。

[15] 罗兰·巴尔特:《批评与真实》,温晋仪译,上海人民出版社,1999年,第53页。

[16] 欧文·帕诺夫斯基(1892-1968)在其《图像学研究》(1939)一书中提出研究和分析方法的三个层次是:①在分析艺术品的图像内容之前对整个艺术品的描述;②狭义上的图像分析;③对图像内在意义或内容进行解释,将其置于相应的文化、社会和艺术体系内进行讨论,从而揭示出图像本身是如何反映艺术家个人的品质和性格等。

[17] 兹得拉夫科·布拉热科维奇:《艺术中的音乐》,吴钟明等译,长江文艺出版社,2006年,第2页。

[18] [英]汤因比等:《艺术的未来》,王治河译,广西师范大学出版社,2002年,第94页。

第七章　设计美感的形式因素

第一节　设计形式语言审美的广泛性

我们知道,西方哲学美学对形式的研究尤为注重,这是因为形式问题和美学所要研究的种种迹象关联密切。对于设计美学中的形式语言的表现和历史上美学家们对形式美感的研究无论在事实上还是在设计思想中都有着深刻的历史渊源。换言之,西方美学中对形式美感的研究始终充满着具有历史迹象的哲学思潮特征,并且深深影响到设计美学的发展。因此,从设计形式语言的角度对设计作品的形式美感进行探讨无疑具有重要的现实意义。

在设计领域,设计的形式语言是设计者向设计作品的接受者述说出作品设计意图的巧妙性及其整体意义上视觉审美的表达方式。也可理解为向观众述说出设计作品这一客体在自身构成关系中所呈现的整体视觉样式。然而,形式语言出现于艺术领域有其明确的广泛性。这一点,读过苏珊·朗格《情感与形式》一书的人会明白。她站在哲学美学的高度让形式研究范围涉及到音乐、舞蹈、诗歌、戏剧这些宽泛的艺术门类,从艺术作品的表现形式上取得了非凡的研究成果。

在她看来,"形式既为空洞的抽象之物,又有自己的内容。艺术形式具有非常特殊的内容,即它的意义。在逻辑上,它是表达性的或具有意味的形式。它是明确表达情感的符号,并传达难以捉摸却又

为人熟悉的感觉。它作为基本的符号形式存在于与实际事物不同的范畴之内。它与语言同属一个范畴，虽然两者的逻辑形式也互不相同，也与神话和梦同属一个范畴，虽然两者的功用也互不相同。"[1] 显然，苏珊·朗格强调的是艺术形式的情感和语言特性。这种特性对于任何一个艺术门类来说都是共通的；并且在具有个性化的艺术领域中，作为审美语义的信息表达也同样充满了情感的内容。设计也如此，在与设计相关的一切审美活动中通过形式语言将人们的审美情感有效地释放出来，达到高度默契的理解。正因为如此，那些"训练感知绘画杰作的最可靠的方法，是生活在赏心悦目的形式之中，如织物图案和家用器具的朴素平面，造型优美且带有装饰的水壶、坛子、花瓶，比例适宜的门窗，漂亮的雕刻和刺绣以及书籍，特别是儿童读物中的精彩插图。在历史悠久、昌盛一方的文化传统中，某些基本的形式业已演化而成，它们使感情朴素的人感到真实，也因此为那些缺乏创造性想象而有趋向时代思潮、发挥旧日所学的人所理解"[2]。可见，形式语言在设计作品的使用和欣赏过程中始终充当着审美主、客体之间情感联系的纽带角色（图7-1、彩图72）。

毫无疑问，在生活中设计的形式处处可以引起人们浓厚的审美兴趣。早在古希腊时代，形式就被西方哲学家所重视。鲍桑葵在其《美学史》中提到："柏拉图只是在认识到纯形式美的非常抽象的表现伴随有一种特殊满足的时候，才清楚地看出同实在兴趣有别的审美兴趣。"[3]说明艺术作品中的形式是超越物质形态的审美源。柏拉图说："我说的形式美，指的不是多数人所了解的关于动物或绘画的美，而是直线和圆以及用尺、规和矩来用直线和圆所形成的平面形和立体形……这些形状的美不像别的事物是相对的，而是按照它们的本质就永远是绝对美的……我的意思是指有些声音柔和而清楚，产生一种纯粹的音调，它们的美就不是相对的，不是从对其他事物的关系来的，而是绝对的，是从它们的本质来的。它们所产生的快感也是它们所特有的，即'并不和痛感夹杂在一起'的纯粹形式的快感。"[4]在此，柏拉图十分强调几何形式的绝对性和抽象性，把形式美放到超然于物外的更高地位，道出了形式作为人类创造活动中精神美的绝对性和审美表达的高尚性。并且启发我们从审美本质的意义上感悟艺术形式美的抽象

图7-1 [美]巴特·赖特：为"NETWORK"画廊设计的卡片。作品以方形、三角形这些抽象的几何形态组合成富于吸引力的视觉形式

性、纯粹性以及广泛性的存在(图 7-2、图 7-3、彩图 73)。

由于视觉审美的形式表现在本质上是抽象的,即使是采用具象元素构成的形式整体,在内在的形式框架中仍然充满了适合于抽象本质的形式之美。因此,事实上形式对于设计的表现整体而言就是一种趋于抽象的感觉结构的审美表达。作为审美载体的存在,设计的形式势必在抽象的氛围中以视觉语言的模式向审美接受者作出情感意义上的外在表述。基于这样的意义,通过视觉得到审美表现的设计形式就成为一种富有描述功能的语言表述形式。我们知道,"结构主义在建立基本假设的时候,优先采纳了语言学模式,从而使所有的文化体系都可以像语言一样得到分析。这样,用来研究语言的那些策略,就都被许多批评家运用到了非语言符号系统的研究之中。最引人注目的是罗兰·巴尔特,在他那些受到符号学和结构主义影响的作品中,结构语言学的方法用在了时装、建筑、烹饪之类的系统解码上。"[5]这就从实证角度把符号的抽象性与生活的具象性作出了有趣的连接。同时使我们认识到,罗兰·巴尔特将符号学和结构主义美学中结构语言学的方法运用在设计生活中似乎能够有效地促使语言符号对设计美学在形式研究上产生出策略性意义的影响。

从语言学的观点看,设计艺术作品呈现出来的形式结构虽然不会像纯语言系统那样进入一个非形象性的视觉结构,但这种非语言符号系统的视觉表象在本质上却有着显著的语言符号特征,因为形式对于视觉形象设计元素的结构关系始终充满了表述的功能,只是

图 7-2 钦伊·莱:为《织锦》一书所做的封面设计。作品颇像一件色彩镶嵌的花毯,巧妙的构思完备了作品的美感形式

图 7-3 麦文·科兰斯基:年度报告手册封面设计(1984)。作品以简洁的线性结构呈现对比有序的画面形式

这种表述的功能反映在形式结构上是由驻足于时空关系中的各种变化得到说明的。正因为如此，设计作品在视觉上获得的形式表述有着异常丰富的可能性，当这种可能性在一定条件下转变为现实性的时候，其形式的广泛性就会得到充分体现。这一情形和纯粹语言符号系统的表现形式相互一致。当它们"在把语言当作一个系统来考虑的时候，符号学催生了一种新的批评方法。这种方法把单个文本看作是更广大的叙事系统的表现"[6]。这就表明了语言符号的个体存在其结构中的作用必须随同其系统机制的运转和交互才会发挥到极致的审美状态。

在语言学中，文本是符号结构对语言展开表述的"信息场"，这个"信息场"始终围绕着系统的运动程序对各种符号结构进行合适的配置才能正确表述其中所承载的各种意义，由此也真正将语言结构中的各种形式在其合适的配置状态下不断得到新的意义的生成，为此可以说，语言在其系统的结构状态下所呈现的形式一方面表明其符号化的本质，另一方面，语言结构从单一走向复杂化的生成路径始终是遵循其系统的分解可能而不断扩大的。为此，语言符号的稳固性便随着自身结构的系统化变奏将事件发展的细节描述或者叙事的宏大性贯穿在语言结构的形式之中，使得语言符号可以超越符号的理念而走向感性形式的审美描述状态。这样的情形我们可以从设计形式语言审美的广泛性上看到它们的相似性。

从设计的角度理解设计物的形式美，能清楚地见到物态的结构样式时刻存在于人们的视觉空间意识中，因而从美学意义上看，设计的形式语言自然形成了客观形式的外在性和主观形式的内在性的结合。一件设计物的存在，标志着以这件设计物存在的视觉样式激活人们的审美意识。然而，形式的丰富性决定了并非以某一件设计作品的某一种样式统帅所有其他设计物的视觉样式。就一件设计物自身来说，其外在形式可能呈现出圆或方的特定形式效果，甚或是由多种不同几何形状综合而成的整体形式。例如，建筑设计便是以空间分割的形式变换达到建筑形式视觉变化的审美目的，这在逻辑上体现出建筑始终在空间本质状态下以情感符号并借助建筑结构语言塑造出各种不同的有意味的建筑形式。从这些不同的建筑形式中不仅体现出其历史发展的演变轨迹，而且从美学上揭示出建筑艺术语言的丰富性和审美表现的广泛性。工业产品设计也是如此，在设计师创造力允许的范围内，当某种最新颖的设计产品以其独特的视觉形式出现在公众的视线范围之内时，就会激起人们在愉悦心态下接受这件创造物的心理冲动，而引起这种审美冲动的刺激源显然来自于

设计产品审美形式内部的创新契机。对于设计的形式,如果我们从设计发展的历史角度看,便可发现所有的设计艺术作品在形式语言上体现出来的审美广泛性都充满了以历史为条件的审美印迹。其中,艺术、宗教、审美时尚、科技特征都在各种不同历史时期的设计表现中得到不同程度的形式变换。然而,作为普遍的设计形式在视觉语言表述过程中所显示出来的丰富性而言,设计语言审美形式的广泛性无疑是在历史的、现实的、文化的、科技的,还有哲学的综合驱动下得到实现的。尤其是建筑艺术设计的形式足以代表人类其他设计作品在多种因素(包括历史条件因素、宗教文化因素、科学技术因素)结合下以形态、结构共同拥有的设计形式语言达到审美广泛性的真诚表达,并且在这种真诚的形式语言的审美表达中始终包含着设计作品在初创阶段呈现出来的原始特性,这种原始特性与其说是一种设计产品在创造思想氛围下得到实现的最初见证,还不如说是这一设计作品在外部视觉形式即将得到同类形式延续发展造成的审美广泛性的最初起点。因为即使是原创性很强的设计作品,最终都会在其发展演变中走向形式变异的道路。鉴此原因,设计作品的审美广泛性并非可以摆脱其历史条件,变成基于松散结构下的无端结果,而是以其自身形式语言的内在结构和外在形式的有机连接,并显示出设计向审美文化靠拢的变化趋向,最终以形式语言在设计系统范围内的创造性中体现出设计作品审美形式语言的广泛性。

上述分析旨在说明设计形式语言审美广泛性的历史条件和相关因素。然而设计活动能够通过无限的设计形式体现出设计语言的丰富性。其形式表现不仅指作品本身的空间变换或者样式调配的视觉变异,它还包括各种视觉形式以外的条件和因素达到设计形式的充分显示。为此,设计形式语言在审美活动中始终以主动的姿态和开放的特性表现出它在审美层面上的广泛性。正因为如此,设计的形态和结构最终成为设计作品视觉统一的对象,使设计作品的形式在人的审美观照下变得深刻难忘。它不仅意味着设计产品形式的全部功能的呈现,而且其整体视觉功能充满了结构的有机特征,进而以严密的统觉效果打动着每位观者的心。

我们知道,任何审美观照活动都是建立在主观和客观相联系的辩证交错状态下才能全面识别设计作品的审美价值。设计形式作为特定的视觉语言有其广泛的功能和意义,它必须通过客观功能在主观情感的制约和推动下获得清晰显示。从客观上说,物品放置在特定位置上,并在合适的使用状态中被人们所欣赏。在欣赏过程中设计物表象的美以其视觉语言向人们述说着它的特点。尽管这种视觉

的语言是无声的,但对于设计物而言,客观形式是决定作品审美最重要的感性判断对象,无论这些设计物以其空间状态处于何种应属的位置,结构的样式在产品结构中总是呈现得一清二楚。这就是作品不以人的意志为转移的外在的客观形式。鉴于此,设计作品的形式语言是静默的,其审美的力量固守其中,形成相对不变的物的形式结构,最终成为普遍存在的状态。犹如一座建筑物或一尊雕像以其自身的结构形式固守在其应有的位置上以此确证出非凡的审美价值一样(图7-4、彩图74)。

图7-4 现代西方城市雕塑设计以金属材质和写实形式表现人与自然的共同命运

设计形式语言的宽泛性不仅表现在基于上述的客观形式上,而且还让我们认识到形式语言在视觉整体中表现出不同的审美层次。奥尔德里奇(V.C.Aldrich)认为:"一部艺术作品就是一种为了让人们把它作为审美客体来领悟而设计的物质性事物,但它又不仅仅是一种物质性事物。它被设计成从审美眼光来看是一种被外观赋予活力的东西。所以当艺术作品以它那种与媒介有关的第一级形式而领悟展现其材料的实质,在关系到内容的第二级形式中向领悟展现其材料的实质,以第三级形式即作为一个整体的作品风格将两种实质融为一体时,我们评价它是伟大的……"[7]在奥尔德里奇的形式划分中不难看出一件艺术作品的整体视觉形式包含着三个不同级差的形式因素:媒介形式、内容形式、整体形式,它们是一个不可分离而又富于层次和级差的效应体。这种对艺术作品审美形式的层次说有利于我们从设计作品的不同层面和视角进一步领悟到设计形式语言审美的宽泛性。

产生于设计领域物质形式的审美宽泛性除了在艺术上通过不同的层次反映出来之外,还应当看到,由于某些变化因素的渗入会使设计作品的形式在审美过程中得到更为丰富的表现。换言之,若对设计作品在形式语言上进行新的调整便会获取更多新的审美感受。如果我们从产品形态定向、投影、立体视觉概念、物体最佳角度、平面和透视方法、倾斜度、动感、重叠与透明处理、装饰、想象和视觉空间等等不同的视觉因素上进行研究和调整,那么,设计的形式结构便会产生新

的延展,进而更加充分地体现出设计形式语言在审美中的广泛性(图 7-5、图 7-6、彩图 75)。

我们知道,大凡设计都可分为平面和立体两大类型。尤其在立体设计类型中,作品形态的定向伴随着不同方向的投影,使其呈现出丰富多变的审美效果,进而给人以美的享受。建筑就是这样。一座建筑物在不同方向、不同角度接受的光照会出现不同的视觉感受。当我们在不同的角度对建筑物进行欣赏时就会获得丰富多变的视觉美感。基于这种真实空间立体状态下的欣赏方式所存在的各种角度及其光照给视觉带来的变化,从某种意义上为作品的视觉形式带来了更多的选择性。例如,当摄影艺术家面对这些建筑物时,他会根据其创造意图选择最佳角度进行艺术形式的经营,直至拍摄成功。这种情况表明设计师和艺术家们面对立体作品总是想方设法找到最能表现作品审美价值的视觉形式与之进行心灵的对话。

在平面设计中,空间透视、动感设置能够使平面状态下的审美对象产生非平面的感觉,成为在二维平面的局限性上努力寻找最切实、最活跃的视觉形式的表现手法。这些方法对于解决平面设计容易出现的单调问题尤为恰当。例如在设计中运用重叠和透叠方法处理画面就能打破单调,获取丰富、耐人寻味的美感。回顾一下古代的设计作品不难发现,在合适的造物表面施加上装饰的形象能取得超越一般想象的视觉美感,这种美感是装饰形式带给人类的视觉魅力。毫无疑问,不同的表现方法会给设计作品带来多种不同的视觉效果,这些

图 7-5 [英]埃瓦·吉里克纳:为伦敦拉特兰盖特建筑内部设计的快速旋转楼梯,从俯视中可获得极强的形式美感

图 7-6 [英]埃瓦·吉里克纳:为伦敦拉特兰盖特建筑内部设计的快速旋转楼梯(侧视)

图 7-7　[日]纪开印达斯妥里阿露设计研究所：酒包装设计（1984）。具有高贵、大方的形式效应

图 7-8　[日]株式会社博报堂：多种酒的瓶包装设计（1984）。酒瓶造型及其瓶贴、色彩的混合配置给人以优美的整体形式感

　　从人类设计思维中倾泻而出的表现效果仿佛成为人类无数设计作品在时间和空间中纠结而成的"形式链"，它们以生动的视觉语言表述出设计师的创造思想，尤其通过视觉形式的巧妙变换使作品的形式语言在审美过程中得到更加广泛而充分的释放（图 7-7、图 7-8、彩图 76）。

　　然而，我们还应当看到，作为设计形式语言的广泛性和纯绘画艺术形式的固定性形成了鲜明的对比。我们知道，西方古典绘画的展示方式决定了这一画种在审美形式上的固定性。画面形式通常在古典绘画构图中呈现出古典风格的约定结构，其中，古典画框成为画面形式构成不可缺少的组成部分，因此，欣赏画面时必须配上规定的古典画框，使画框和画面在视觉形式上合二为一，进而在共同的表现形式上达到有机的连接。从审美细节上看，画面不仅被严格的透视法加以限定，而且其空间造型的关系均被框内的视觉形式所控制。当绘画作品被悬挂在合适的厅室之内，一系列的形式限定就被特定的空间环境锁定了，其结果使西方古典绘画的形式语言产生出内敛的审美效应。基于这种情形，除了设计作品（尤其是平面设计作品）的形式语言需要表达的平面场景和西方古典绘画在二维平面上有接近之处以外，其余都与之拉开了距离。因为人类的设计由于充满了艺术美的品性，它们在被受用的过程中总是给人以视知觉的愉悦特性。许多设计产品受用方式的非固定性使之处于使用状态，这就为形式语言的动态性具备了条件。即便是平面设计作品，由

图 7-9　[德]姚尔丹：为法国一家"民主"报纸设计的版面（2001）。设计形式极富传达性

于表现功能的出发点不同,其形式语言常处于被传达的表现情境之中(图7-9、彩图77)。

设计形式语言之美的广泛性造成了设计作品表现空间的广阔性。并且在当今科学技术如此发达的条件下,我们接受各种设计作品形式语言外界变化的条件也在增加。因此,从不同的理性和感性层次、不同的外界变化条件、不同的科技手段、不同的生活环境以及不同的审美心境中体悟设计作品形式美的微妙之处,不仅能够提高对设计作品的审美水平,而且能够更好地训练出一双感受形式美的眼睛。

第二节　设计的理念、情感与形式

站在设计的立场上对设计作品的形式美进行内心的感悟和视觉上的审美描述并非囿于单一层面上的美学探究就能获得良好的结果,因为形式除了对象的客观存在,还有主观的识别。历史上对形式美学理论深层次的研究通常是在哲学和艺术以及将哲学和艺术合二为一的领域中进行的。来自于不同时代美学家们各种不同的研究方法和不同的切入点都是造成形式美学理论在广阔时空中发出智慧之光的内在原因。因此,作为艺术设计形式美的理念和情感基础在更多情形下必然来自于欣赏者理性和感性审美感知能力的综合结构中。

西方哲学美学追根溯源是在古希腊和罗马时代开始的。然而前苏格拉底时代的哲学和美学首先属于自然哲学和自然美学的时代。探索美学奥秘的思想基点主要落在远古神话这些意识形态化的理论根基上。正是由于思想内部的原因,哲学美学家们把关于万物的来源都归于火、气、土、水、种子、原子等自然现象,以自然美学的法则通过比例、和谐、匀称等可以量化和科学化的术语来阐释美与审美的规律。当时的毕达哥拉斯学派把"数"看成是唯一美的根源,即"数"乃万物之源。在自然诸原理中第一是"数"。[8]因此,几何形态中的圆形、方形,成为美学家们取得绝对对称、比例协调、和谐悦目的美学根据。此外,认为人体的比例、音程的频率都是在数的关系中获得最高的审美理想。之后,柏拉图的"理式"成为美学的核心概念,基于这一概念,界定艺术是对"理式"的模仿。导致艺术生成的过程在理式——现实——艺术这一范式中进行。为此,艺术形式变成"理念"的派生物,是经过理式塑造出来的感性形式。至罗马时期"新柏拉图主义"的代表人物普洛丁(Plotinus,204-270)进一步阐释和发挥

图 7-10 法国现代城市雕塑,作品将石料在写实雕塑手法下变成理想的审美形式

图 7-11 现代西方城市雕塑设计,以金属材料表现出艺术形式的实在感和审美形式的能动性

了柏拉图的理念思想,确信无疑地认为美只寓于精神形态的形式之中,即柏拉图的"理式"之中。而并非寓于物质之中,因为只有形式才能被人们所领悟。例如他认为石料与石雕的不同并非在"石料"本身,而是在于艺术家赋予石头以理式的结果(图7-10、彩图78)。

此外,柏拉图的理念论还对康德的先验哲学产生过重要影响,直至20世纪后的现代哲学美学诸流派如现象学、存在主义哲学、逻辑实证主义和结构主义等,以及个体哲学美学家固守的形式概念如胡塞尔的"意向",维特根斯坦的"图式",海德格尔的"存在",列维·斯特劳斯的"结构",这些富于个性的概念都可以在柏拉图的"理念"论中找到对应性的影子。这说明艺术的形式在理性的引导下会通过不同的概念对形式的各种视域进行理念意义上的拓展。

我们知道,亚里士多德试图跳出柏拉图"理念"论的世界,对形式论提出了著名的"四因说":质料、形式、动力和目的。质料指"原料";形式指事物的限制;动力指让质料取得审美形式的驱动力量;目的指对存在事物所追求的用意。亚里士多德还在他的《物理学》中指出了事物在形式过程中的五种方式:①形状的改变,如铜产生铜像;②加添,如事物正在生长;③减去,如将石块削成赫尔墨斯神像;④组合,如建造一座房屋;⑤性质改变,指影响物质材料特性的变更。[9] 显然,亚里士多德的形式理论较为生动地描述了艺术形式从客观到主观运动的发展过程,既表达了美在艺术表现中的客观实在性,又点出了艺术审美在创作活动中的

能动作用(图 7-11、彩图 79)。

西方形式美学直至公元前 4 世纪的罗马时代开始向二元化的方向发展,产生了贺拉斯(Quintus Horatius Flaccus,前 65-前 8)的"合理"与"合式"的形式理论。合理是指诗的题材、情感和思想要合乎情理;合式是指适宜恰当的形式,可见理性的内容和感性的形式在这里得到了对立的统一。

上述西方形式美学的历史线索告诉我们:不仅形式在哲学美学中吸引着历代美学家们的视线,而且千百年来始终和哲学家们的审美情感不可分离。可以说艺术作品中的形式更是离不开人的主体心理活动的参与。马尔库塞把形式和美的观念联系起来,净化了人的理想世界,他说:"形式就是否定,它就是对无序、狂乱、苦难的把握⋯⋯因而,内容被形式所改造,从而获得了超越其内容组成成分的一种意义。这个超越的秩序,就是作为艺术真理的美的显现。"[10]在设计领域,任何一件设计作品的创造都充满了设计师冷静的理性思考和炽热的情感表现,正是由于理性和情感相伴的逻辑,作品外在形式的美便能自然打动欣赏者的心。这无论在设计的形态上,还是在设计的色彩上,或者在各种设计元素的综合表现上,设计师总是充分调动一切情感因素,使设计作品既不失时尚风貌,又具有稳定的形式,让形式在作品中时刻起到调动欣赏者或消费者审美情绪的作用(图 7-12、彩图 80)。

在设计作品中,理性成分事实上就是设计师哲学美学观念的反应,也是文化观念的反应。之所以这样说,是因为一件作品的问世并非无缘无故,它总是伴随着文化灵魂的触动而变成艺术美的感动。尤其在今天这个设计昌盛的时代,设计的个性化、多元性、持续性、艺术性、技术美等设计观念推动着整个当代生活的时空变化,使得各种设计现象顺应着快节奏的当代生活穿梭般地运动和相互碰撞,这是文化艺术的繁荣景象,也是更高层次的设计活动在新的观念作用下的具体表现。可以说现代设计的观念形态是一个紧贴着整个时代背景而呈现其文化特色和艺术个性的观念形态。这是整个时代审美观念的趋向所在。由于设计观念具有时代的鲜明特征,它就势所必然地在时代的生命脉搏中向广大接受者传达出激动人心的美感信息,使人们能够清晰地感受到设计

图 7-12 现代西方玻璃杯设计,注重审美情感与艺术形式的紧密联结,试图在新形式中找到艺术美的乐趣

力量的冲击和艺术光芒的照射。人们在欣然接受这种来自于时代文化及其思想热潮的感应中变成一股新时代的设计浪潮反过来推动着整个时代新设计的发展。

　　理念是人类至高无上和永恒智慧的体现。诚如乔瓦尼·彼得罗·贝洛里(Giovanni Pietro Bellori)在建筑艺术设计中将理念提高到美学的最高地位那样,他指出:"建筑师必须构思一个与众不同的理念,并在他的内心中确定下来,对他而言,这些理念就成为了服务于他的规则和原理,他的发明存在于秩序、布置、尺寸,以及整体和局部之间和谐的比例之中……他将赋予这种艺术以某种外在的形式,作为他长期研究探索的一个结果。由于古希腊人为它们下了定义,并赋予它们以最为完美的比例,后来又在最具有学术性的世纪中得以确认,并经由一代又一代智者的一致同意,它们就变成了非凡理念与至高无上之美的法则。而每一种事物应该只具有单一(种)的美,除非是它被毁灭,否则这种美是不会被改变的。"[11]确实如此,希腊美学理念在建筑艺术设计中根深蒂固的传承几乎变成了人类最高美学法则的典范,使得美的本质在美的理念中成为难以磨灭的精神实体,并始终鼓舞着人类造物设计在发展道路上的理想选择。当美学理论在西方17世纪上半叶得到清晰表述的时候,建筑设计的审美思想总是融入设计美的理念之中,变成"理想的可以被理解的世界"原型加以颂扬。同时,由理念决定人类造物的审美尺度,始终与塑造人的思想灵魂紧密相随,为此,审美理想在建筑设计中的体现便将"建筑师被赋予了一个指导性的地位。建筑师具有政治的、道德的、法律的、宗教的以及政府的职责。建筑师的这一地位被看作是准精神性的。建筑师可以起到'纯化'这一社会体系的作用"[12]。由此不难看出,人类造物设计的理念能够超越个体的局限性,体现出社会化和审美化相结合的教化功能。我们说建筑师如此,人类所有不同设计种类的设计师都应当如此。因为美的理念是产生美的形式的最根本的动力源。设计理念的改变必然意味着设计形式的变化和存在。为此,注重当代审美形式的创新设计首先应当注重设计家思想内部审美理念的变革。

　　设计理念从设计个体而言,是设计师把握时代命运的思想表现。设计师的艺术修养和文化素质乃至艺术爱好和审美情趣毫无疑问地在其设计作品中得到反映。换言之,设计师在进行具体设计时必然遵循个体的设计理念对设计表现进行把握和操纵。缺乏思想深度的追求意味着没有良好审美观念的诱导,更没有恰当表现时代命运和富于个性化设计形式的出现。设计作品的庸俗化往往是在没有艺术

信念和缺乏设计理念的状态中发生的,进而导致设计形式庸俗化面貌的出现。然而,在当代设计中,许多个体化的设计理念中充满着创造的智慧,并且具备了为人类做出贡献的强烈责任感;同时还以独特的艺术表现力和理解力使作品饱含着艺术美的成分。在此,个体的悟性显得尤为重要,因为设计潮流的时代性和审美趣味有时恰恰限制着设计师个性化的发挥,在这种情况下,如果没有对未来憧憬的创造性预想和富于改变现状的洞察力,个体的理念要在设计的运行中转化为清新的审美气息便不太可能。所以,个体化理念的自觉培养对于新的设计形式的创造来说成为设计师设计思想的先决条件(图7-13、图7-14、彩图81)。

毫无疑问,设计理念的最终体现依靠的是设计形式的表现。因此,新的理念意味着设计新形式的诞生。从某种意义上说,设计理念的明晰性有助于设计意识在设计实践中的视觉化表达,更有助于设计形式的审美化表现。归根结蒂设计理念对设计形式具有决定性的意义。从另一层面看,形式美感的标准往往源自设计师的设计理念。当设计师认为何种设计作品才能充分体现其审美趣味时,其脑海中已经为这件作品建立了一个适合自己设计理念的审美标准。当然,这个标准并非属于同时代设计形式中共同的审美标准,但设计师个体审美标准的意味却明显地贯穿其间。因为理念的思想功能对于设

图7-13 [西班牙]A.高迪:比森斯之家(1883–1888)。作品体现出设计师富于个性的创造精神和独特的后现代主义美学思想

图7-14 [西班牙]A.高迪:比森斯之家建筑(局部)。从这座建筑物的局部上可以看出高迪个性化的审美形式渗透到了每一个细节之中

计来说必然起到规范设计行为的作用,从这个意义上说,设计师理念中的美的要求就是设计作品美感形式标准的要求。

审美情感和设计形式的关系不言而喻是一种互动的审美关系。一般来说有两种情形值得注意:一是作品诞生之前在设计师脑海中预设的形式。这种预想中的形式需要设计师对之投入真切的情感才能使作品形式在不断推敲中渐渐呈现。犹如诗人写诗,首先需要其灵感和灵魂在情感的驱使下诗兴大发,诗的形式在诗韵的美感中才会变成艺术的感染力反过来激发读者的审美情怀。在此,不妨认为诗的形式是审美情感的诱饵,更是艺术家情感世界中最珍贵的精神力量的凝聚。试看:"玫瑰,在我歌唱以外的,不谢的玫瑰,那盛开的,芬芳的,深夜里黑暗花园的玫瑰,每一夜,每一座花园里的,通过炼金术从细小的灰烬里再生的玫瑰,波斯人和亚里士多德的玫瑰,那永远独一无二的,永远是玫瑰中的玫瑰,年轻的柏拉图式花朵,在我歌唱以外的,炽热而盲目的玫瑰,那不可企及的玫瑰。"[13]这首诗充满了诗人赞美和忧伤的情感,诗与诗的形式浑然一体。其中轻松自如的韵律和想象的格调显然是诗人的情感为诗的形式所预设的结果。

二是设计作品的形式在被接受者欣赏时所激发出来的情感。设计作品虽然将实用功能放在首位,但设计师的审美意愿总是希望把作品最美的形式作为献给作品使用者的一份厚礼。如果情况相反便不可能给予欣赏者以审美情感发生的机遇。这种寄托于作品形式上的审美呼应足以说明设计从其历史的源头上实用和审美两种功能的

图 7-15 服装设计时尚性的表现在于其款型样式的审美配置

图 7-16 生活中自我装扮意识的强化可通过设计作品的选择和搭配解决

相互关系就已经相容不悖了。今天的设计,由于借助了人类科学知识的力量以及文明程度的增长,无论是造型还是色彩,设计产品呈现给观者的印象却让审美占据了更加重要的地位。当人们对设计作品进行选择时,往往更加注重的是作品的形式,而并非其实用功能的强大。可以说这是人类精神和情感锐化的结果,也是审美理念在现代人心目中不断深化的结果(图7-15、图7-16、彩图82)。

　　接受者审美情感的发生基于设计作品的表象形式成为毫无疑问的事实。然而,在这作品表象的形式上却渗透着设计师引人注目的审美情感与志趣,这种情感与志趣有时在作品外表上一目了然,有时却让人难以辨清。正因为如此,设计作品的形式之美犹如美妙的诗歌那样吸引着无数的欣赏者。然而令人疑惑的是人们在欣赏这诗的形式美感的过程中,接受者和诗人的情感是不会相同的,两者的情感因素永远不会重叠到一个点上。因为接受者在解读作品时是按照自己的审美眼光进行,因而审美取向不可能和作者的情感与志趣完全一致。为此,在对作品的接受过程中势必追随自我的审美心迹,导致审美活动朝着必要的自由度行进,而在这自由度中始终伴随着接受者理解作品的智力及其审美能力。由此看来作品的审美形式无论如何都存在两种情感连接的审美迹象:一是作者给予作品本体的创造性情感;二是接受者欣赏作品能力所具备的情感基础,两者虽不可能重叠于一点,但由作品审美形式诱导的两种关于情感表现的方式却始终存在,并且在与作品审美形式连接的过程中某种程度上也存在两者相互沟通的可能性。然而,我们不能不注意到,由作者审美情感对作品形式产生的影响属于主动性的情感发生;而由作品对接受者(也是欣赏者)产生的审美影响却是被动性的情感发生,在此,设计作品成了作者与接受者审美情感联系的中介桥梁。我们关注这两种情感成分对作品形式存在的关系,主要是针对作品审美形式并联系相关情感表现的两种情形来统观设计作品的全局。这关系到作品形式生命力的发展及其在实际生活中真实意义的体现(图7-17、彩图83)。

　　显然,对于情感与设计形式关系的多角度分析能使我们看到情感与形式的密切关

图7-17 [美]乔治·契尔尼:Davis–Dalaney–Arrow,海报设计(1975)

系,这种关系以作品形式为中介,仿佛呈现出一个三角形的链接态势。其中形式是引起审美活动最根本的原点,由这个原点沿着三角形态向两个不同的方向延伸,而这两个不同的方向代表了作者与接受者的两条情感之线。只要当作品形式在接受者这一方进入审美观照时,三角形的隐性态势有可能呈现出明朗化的结果。因为作者对于作品而言是既定情感者,如果接受者对设计作品的切入点一旦触发到设计师原先为作品投入的情感内容,那么接受者和作者的情感形式就有了连接的可能性,尽管两者对作品投入的情感意识之间还必然存在很大的差异性。如果依据三角形的态势再作分析,我们不难看清作者与接受者各自理解作品的情感之点彼此分离而又彼此独立。在连环生成于三角形的图式关系中,惟有形式本身是独立的视觉原体,而作者和接受者所付出的两种情感成分的双重表现在各自的点的位置上共同丰富了作品形式的审美功能。

第三节　设计的造型与形式美感

如果说设计的形式主要侧重于表象的,设计的理念侧重于深层的,设计的情感侧重于表现的,那么,设计的造型则侧重于创作方法的范畴。也就是说,设计形式的存在要依靠设计造型的方法来实现。因此,设计造型是针对作品整体结构及其审美价值的追求而达到作品实体形式的存在。然而,设计作品的造型形式需要牵涉到实际形式与知觉形式这两大方面才能完备其美学的意义。换言之,作为设计物的存在,设计师通过设计行为给予作品以美学意义,而这种美学意义最终集中在作品实际形式和知觉形式的关系中而被揭示。"在与物体轮廓线的关系中,当我们的动觉观念产生并发展时,我们就把一个形式归于这个物体,而这个形式不受物体变化着的外观所支配。形式使我们只依赖于物体而定的知觉中的因素,它既是通过运动直接获得的,又是以外观那里推测到的,我们可以称之为实际形式。另一方面,由物体的视觉外观唤起的形式印象总是一个产物,而且是光照、环境和变化着的视点的产物。作为对概括的、不可变化的实际形式之能变的表现,为了以示区别,可以把它称为知觉形式。"[14]实际形式是设计作品最终定局的视觉结果,它具有概括、稳定的特性;知觉形式是欣赏者对这个实际形式获得的审美判断,它包含着更多的变化因素。在通常情况下,这两种形式成为造物表现不可分离的两

大方面。在设计过程中,实际形式属于有待于完善的存在形式,因此并不能算作完整的审美对象。然而,即使在这不完善的进展过程中实行对审美形式的预想表现也是可能和有意义的。可以说在设计师对作品的理想表现中,预想的实际形式和对知觉形式审美可能的推断使得两者在设计的非完善状态下同时并存着,它们共同有待于在形式完善的过程中走向现实。如果站在设计造型的现实角度看,不完善的实际形式和知觉形式在走向完善的过程中总是伴随着设计师的欢乐与痛苦而使即将正式成型的作品不断走向形式美感的终点(图7-18、图7-19、彩图84)。因此,设计中显示出来的美的造型形式试图在实际形式和知觉形式中作出最大限度的塑造,为了让知觉形式得到一个完美的结果,实际形式必然注重对自己的修正,而且由于这种自我否定性的关系的存在,使得实际形式常常在摇摆不定的进程中逐步走向完整。

设计作品的实际形式和非设计作品的实际形式是不同的两种实际形式。前者强调在设计师能动的创作思想支配下对实际形式作出精巧的塑造;后者只是出于一种被动的自然局面而获得非设计的形式。例如,成长中的根深叶茂的大树,呈现这棵树的实际形式是自然

图7-18 [美]乔治·契尔尼:纽约道德文化协会节目广告设计(1970)

图7-19 弗雷泽·摩斯:为YMC商店设计的深褐色"你必须创新"春夏装手提袋(2001)。巧妙地将手提袋作为信息传达的背景衬托,形成不可分割的形式美整体

的存在状态,对于这种状态,我们的知觉也自然会对之产生形式上的审美判断。但这棵树的实际形式由于只是自然的产物,其形式有可能出现各种违背形式美学规律的知觉因素,因而无法让我们在其知觉形式中寻找到比较完整的美学价值。因此,它自然会被我们排除在艺术创造的形式过程之外。当然,自然中也有合乎审美要求的各种实际形式的存在,但这不是必然的。设计造型与形式的关系能够诱导设计师的天才表现能力,使设计形式最终以其必然的美为欣赏者提供精神上的诱导。所以,设计造型的美学任务是在设计师审美学识及其创造思想的鼓舞下并且依照创造的规律让客观的实际形式在必然的美学道路中获取完美的知觉形式(图 7-20)。

由此看来,并非所有的设计造型都能呈现完整的形式之美,也并非所有的实际形式都能与人的审美知觉形式获得协调性的整体发展。为此,设计的造型形式只有在设计主动性的敦促之下最终才会向设计美学的规律接近。

设计造型要达到审美效应的理想显现,其创造性的触觉并非简单地伸向相同的形式结构就能如愿以偿。为了得到造型上的非一般感觉,不同的思想立意便成为设计形式表现中的首要关键。我们知道,对比和统一是哲学美学中的重要范畴之一,也是设计美学中最根本的视觉原理和表现规律。对于设计造型来说,"统一,是一种美,它存在于完美的联系中,存在于包括细部和装饰在内的整体关系中,存在于连续的线条中,这样眼睛才不会被杂物所扰。"[15] 统一中的"一"可以理解为实际形式的展示和结局。由于实际形式的相对稳定性,设计造型的"一"的意义就会在设计理念的限定下寻找到自身的固定模式。例如,西方新艺术运动下的设计形式和后现代主义思潮下的设计形式相比就会在视觉形式上出现明显的差异性。这种差异性是历史的变迁造成的。从实际形式的意义上看,它们都是"一",当这两个不同历史时段的"一"同时出现在印刷物上时,我们会难以置信地发现它们各自能够得到相同的或者相近的统一感,以此证明了它们在其历史发展过程中自身的"一"的形式意义。因此,形式规律中的统一是相对的。在这相对的统

图 7-20 罗尼·库克·纽豪斯:"像男孩一样"公司设计的品牌广告(1997)。以深沉的基调和对称的形式点出了创新意识的潜在力量

一中,与变化相比它是稳定的、风格化的,甚至是历史性的和理念的(图 7-21、彩图 85)。

造型形式的知觉性质更多地呈现在一件造物的表象上。由于这样的特点,它不涉及到作品风格的限定性。因此,一件作品在不同角度的呈现中可以拟定出不同的视觉形式,犹如我们用相机换着角度拍摄出若干张基于同一对象但不同角度的摄影作品来一样。这种变化性的特点给作品在空间转换的条件下增添了更多的丰富性,并有利于设计领域各种工业产品造型形式的审美表现。虽然从一件产品的视觉审美上看它似乎有一个最佳的审美角度供人们选择,但立体作品在使用过程中常常要兼顾到几个重要的审美角度才符合实情。一辆汽车或一辆摩托车在造型中反应出来的形式美感不仅仅只考虑到一个最佳角度,还必须考虑到车身与人体的相互关系等几个不同的审美角度,这一关系决定了产品与人在造型形式上的审美关系与效果。就汽车的造型形式而言,既要考虑到汽车的正面美,同时还要考虑到其侧面及半侧面的审美效果。因此,它必须牵涉到立体造型在空间转换中产生的各种形式美感,这显然是造型形式的普遍情形,而这一情形在平面设计中是通过立体感的推想能力使之在二维平面上展示出作品多角度的美(图 7-22、彩图 86)。

上述设计造型牵涉到的实际形式与知觉形式向我们提示了形式的多层次概念,有利于为设计作品形式美感的理论审视作好充分准备。尤其对于那些真实立体的造型设计所呈现出来的视觉形式的审

图 7-21 迪安·兰德里:为纽约设计师安娜·苏作的喜剧漫画品牌广告(1996)

图 7-22 [美]哈里·厄尔:Buick Y Job 概念汽车设计(1938)。该汽车在不同的角度会呈现出程度不同的流线型美感

美判断更有实效。因为真实空间能够对作品形式变化的可能性提供切实有效的构架条件,再把这种条件结合到我们的设计思维中可转变为对空间要素进行灵活运用的造型经验,而这种审美意义上的造型经验的获取为实际形式对知觉形式提供的想象空间的宽阔性表示信服。按照真实空间中的知觉形式,我们能够从形式研究的深层次上找到最合适的路径和根基。如果有意识地推开真实空间,试图将实际形式和知觉形式在想象的空间状态下作出恰当的安排,那么,知觉形式的理论依据就会在我们的想象世界中开花结果。在这种情况下,当知觉形式一旦转向经验的想象空间时,形式美感的确定性便可在二维平面世界中寻找到理想化的目标,并且任凭审美经验的优势和通过视觉感知的方式将各种美的形式限定在平面形式的经验范围之内,从而在创造动力的支配下为平面设计营造出与真实空间所拥有的知觉形式同等价值的审美形式来。简言之,能够达到在另一平面世界中所出现的合乎真实空间之美的知觉形式效果。事实上我们在二维平面设计中努力表达的美感形式在很大程度上就是利用在真实世界中积累起来的丰富的知觉形式和经验去达到设计形式物化转换的审美目的。基于这种情况,平面设计的知觉形式已经超越了真实的限制,变成一种十分能动和带有创造性的形式表现结果。

以上情况告诉我们,当设计的造型被放到形式的审美领域进行研究时,它不仅仅特指那些纯粹立体的设计作品所显示出来的形式美感,而且还包括我们经验到的各种空间视觉表象的审美要素。充分发挥这些要素在设计形式中的审美作用,就能达到设计过程中形式美感创造的最佳目的。

在审美过程中,立体造型的设计作品和人们的视觉起到强烈的直观对应性,从这个意义上说,真实的立体造型反映出来的形式美感本身就十分鲜明,为此,对于立体造型中形式要素的真实理解主要来自于实际的物理形态,将这种物理形态放到形而下层面察看便可描述成从空间中生成出来的体积或团块。照此逻辑,一个罐子的造型形式就是包围着虚无空间的薄壳实体;同样,一件由多层玻璃材料制成的立体物其形式可以被描述为一个平坦而多层面的不规则集合体。显然,这种对造型形式的审美理解是根据作品物质存在的真实状态来考虑的。

如果进一步细化设计的造型形式,从辩证的思路上观察和审视其细节之美,那么,对于造型形式的审美描述便可通过辩证的方式找出这些形式美的不同类型。例如,造型形式的外部与内部关系;造型结构的形态主次性;造型形式的真实形态和空间负形态之间的对

比关系；形式的宁静感与运动感；抽象形式与具象形式等对应性造型形式的类型反映，都极大地展示了设计造型形式给予我们视觉审美的丰富性。

从造型形式的内、外层面看，它们不可分割，并且对形式的整体呈现出两种截然不同的审美体验。尤其对于立体造型的外部形式，成为人们最敏感的欣赏层面。通常情况下，设计作品的外部形式以其实体性的结构直接打动欣赏者的审美知觉。所谓外部形式，是指立体造型形式中显得活跃而实在的形式结构效果；反之，凹陷性质的形式结构具有隐藏和暗示的视觉功能，因此常常被设计师归于较为隐蔽的内部形式状态中。虽然它们与突出而醒目的外部形式同时并存于作品之中，但欣赏者对之敏感甚少。这似乎成为观赏设计造型形式的普遍习惯。因此，内部形式在整个设计造型形式中的审美作用虽然不可低估，但引起人们审美知觉的强度比之外部形式显然要弱很多。由此不难看出，设计造型的外部形式个性张扬，而内部形式却内敛、隐蔽，其辩证的互补构成了设计造型形式整体在视觉表现上的张力之美，进而使设计作品在形式美感的节奏状态中同时拥有冲突性和缓解性的共存可能，并由此增强了作品的审美时延和形式意味（图7–23、彩图87）。

设计作品的外在形式并非仅以张扬的刺激程度决定其审美的高低，许多平静的外部形式同样具有很强的视觉魅力，原因在于，比起内部形式其打动知觉的强度始终优先，这是人们欣赏实体性作品形式时"实先虚后"的基本规律。然而我们不会忘记艺术设计的反叛性，或者说反向思维在设计中的巧妙运用往往就会打破常规使设计造型的形式呈现出独特的视觉美感。事实上造型形式的内外之分不仅在视觉上为我们提供了美感的丰富性，而且当我们面对这样的作品进行审美描述时容易在两种形式的冲突中找到更多的知觉意味。特别是有的作品的内部形式由于受到艺术创意的巧妙安排，会出现想不到的"惊人之笔"。我们知道，当人们的眼睛在不经意的局部关注中享受到某些创意的精彩时，

图7–23　奔驰汽车新款色彩采用纯白意在追求时尚之美

或许内部形式的神秘之美会油然而生。这些暗示性的审美表现在非常规的情形下能够打破一般的视觉规律而给观者带来无穷的想象空间。当然,在很多情况下设计作品的内、外形式是同时进入我们的眼帘的,此时,如将视觉的注意力有意避开实际的外部形式,努力集中于凹陷或镂空的内部形式,有可能出现奇妙的结局。这并非由于作品造型形式的本体违规,而是形式欣赏者的审美视觉的有意反向所致。假设对此细加描述便是:眼下的设计作品是一把有靠背的椅子,而椅子的靠背部分出现许多镂空的缝隙,当我们把原来对椅子这一雕塑作品的外部形式视为审美对象的空间状态换位观看时,会发现原来椅子空间背衬的镂空部分同样存在形式的美感和意义,这种美感和意义或许能对形式虚态的审美探索获取一定的实验性价值。除此以外,还有另一种情况值得我们注意,那就是设计作品的外在形式采用透明材质,当外部形式和内部形式在结构上呈现为叠置状态时,内部形式的模糊浮现反倒形成特殊的形式效果。类似的形式表现在西方国家后现代主义设计作品中能找到明确例证。例如,高技派的作品有意将机器内部的复杂结构作为其内部形式处理,同时再以玻璃造型的外部形式与之蒙合,进而产生出内外形式的交叠、互混的复杂之美。这种内部和外部形式相互交叠的设计情形还可从建筑的玻璃幕墙(如英国佩克汉姆图书馆的外墙处理)和通透的自动楼梯(如德国印刷博物馆的自动楼梯)中见到。

我们知道,凡是设计艺术品,其造型形式在空间视觉中往往由主次关系表现出作品的节奏感,犹如人脸上的双眼被认为是主要的审美对象,而眉毛、嘴、鼻为次要审美对象一样。然而,作品形式的主、次关系并非绝对,有时次要部分可能会转化为主要部分,反之亦然。这主要由造型形式的审美指向而定。例如,平面设计中的"点"形态在作品形式中的审美作用成为整个画面形式最主要的视觉对象。原因在于"点"在设计师审美指向的强调下具有宽阔的空间作衬托;反之,同样的"点"形态如果处于局促的空间衬托中,那么,便不可能成为整体视觉形式的主要对象。说明设计作品造型形式的主次关系会随其造型形式的审美强调而转变。同理,当研究者的目光放在舞蹈形式的审美过程中时,会发现舞姿常常成为其审美形式的主要方面,这时,舞蹈者面孔上的眼睛尽管属于人类心灵的窗口,但对于当下的情形却只能作为舞蹈审美形式的次要方面。因为出于艺术形式环境的需要,这时与整个舞蹈形式结构最为紧密的连接只能是舞姿,即理应是舞姿成为舞蹈形式中主要的欣赏对象。

在无论是立体造型还是平面造型的形式创造中,都会涉及到形

态的真实感与虚拟感及其两者之间的对比表现。就立体造型而言，真实感的形态显然是作品形式表现中的实体现象，这些实体现象通过不同的材质表现出强烈的视觉感染力；与之相反的情形是，虚拟感的形态是介于那些实体形态之中的大大小小的空隙现象，这些造型形式中的空隙现象通常被设计家们称之为负形态。在任何一件真实立体造型的艺术作品中，除了运用真实材料对作品进行可触摸的塑造之外，那些由实体相互挤压出的空隙形成的负形态同样属于造型设计中必不可少的形式要素，正是这些介于实体之间的空隙（负形态）构成了立体造型作品在形式表现上的完整性。因此，由实体形态挤压出来的大小不等的虚形态在造型形式美感的表现中与真实形态相比具有同等重要的审美意义。类似的情形出现在平面设计作品中也是如此，只不过造型形式中的虚、实两类形态都同时附着于二维的平面上罢了。对于上述情形，我们看到了设计造型形式中的正、负形被审美者接受到的视觉信息属于两者同时并存于设计作品中的整体信息。而对于正负形态之间产生的对比关系来说，造型形态和空间形态之间的美感对比的适度处理势必成为设计师对之控制和调节得恰当与否的重要关键。只有在造型形式中恰当地运用正负形态的对比关系，才能围绕设计造型的整体形式最大限度地作用于审美者的心灵。

在设计造型的表现过程中，形式始终伴随于作品的全部。然而，形式的丰富性使得造型形式的语言表达有了更多的选择余地。为此，形式语言的审美选择常常在设计师的视觉思维中以静态和动态的表现方式对设计作品进行描述。相比之下，设计造型的静态形式似乎沿着哲学的深思而来，呈现给视觉的结果犹如埃及的金字塔那样有一种"智慧的凝聚"和"静默的伟大"之感；而设计造型中的动态形式似乎把感性的生命之美提升到最崇高的峰巅，以此表现出人的生命本质的活力。这种情形使我们情不自禁地想起中国唐代的卷草纹。可以说人类所有设计造型形式的完美表现都始终是在动、静的辩证状态中走向美的终极。静和动不仅概括出人类哲学的本质意义，而且是一切设计形式在美学上不可分离的对比统一体。分别将"静"或者"动"作为设计造型形式的唯一参照模式事实上是不可取的。我们无法在静态中完全排斥动态的因素；也无法在动态中完全排斥静态的因素。无论以静态形式还是以动态形式试图表现设计造型形式的审美趋向，失去其中任何一方都会消解设计美感的真意。因此，在设计造型形式整体中分别对静态或动态加以强调并不等于将其中一方排斥在外，恰恰相反，如果以动势作为作品形式的主要追求，少

量静态因素的巧妙运用只会增强视觉形式中的对比效应。反之亦然。当然,动、静因素在造型形式中的同时并存不能均等对待,必须根据设计作品的审美需要而恰当强调作品形式美感的倾向性。

设计中的造型形式在更多的条件下总是向更加令人向往的理想化的境地延伸。从历史上看,由艺术家的观念变革导致的形式变化主要是通过具象形式和抽象形式得到反映的。抽象形式大凡可以分成两种情形予以审美解读,一是原始时期的设计作品无论是立体的形制还是平面的装饰,形式总是在抽象的氛围中驻足。可以说原始时代抽象的造型形式成为人类设计表现不断走向成熟的起点,因此,原始的抽象形式凝固在一切造型中的意味都是人类造型设计审美化发展的根源所在。从这样的意义上看,抽象的形式是人类与生俱有并且充满创造潜能的表现。在原始时代,所有的设计造型都并非属于对人类自然的简单摹写,其中,多种人为因素的纠结将各种设计造物推到了精神现象的前端。例如原始图腾意识对原始造型形式的影响,原始宗教对原始装饰的限定和制约,审美的理想化导致装饰形式的多样化,抽象形式向具象形式的演进,如此等等,都是人类审美心理结构中由抽象向具象不断演进的历程。

二是文明时代设计作品的形式表现试图努力追求自然主义,力求在设计领域将世间事物的真实状态纳入人类艺术设计写真的视觉模式中,以此证明造型智慧中准确描述客观对象的创造能力。然而,无论如何,抽象和具象反映在造型形式中的事实本身已经并不重要,重要的是历史上的抽象形式至今在我们的设计中仍然有着难以消除的影响,这种影响一方面证明历史是抹不去的精神光色;另一方面说明人类需要抽象和具象形式在设计作品中审美个性化的单独发展和综合运用,并且将抽象形式和具象形式变成人类审美思想在设计造型形式和装饰审美世界中不可或缺的精神力量。

图 7-24 德国印刷学院外部环境设计的当代雕塑

从某种意义上说,设计的形式内部始终潜藏着人类理性结构的丰富智慧,这些丰富的智慧促进了设计作品形式的无限变化和无止境的审美创造,属于形式在造型中的美感之源。然而,作为设计作品真正的美感显现应当是在直观的视觉形式之中,为此,借助理性力量表现出感性形式的震撼是一切设计作品努力的方向。尤其是让形式在生命

的跃动中无穷尽地变奏出合乎时代的审美感性,无疑成为衡量当代设计作品审美感性价值的重要依据(图 7-24)。

第四节 设计的装饰与形式美感

现代设计所倡导的美学思想,其影响力的强大似乎冲淡了我们对现代设计作品进行装饰表现的习惯和尽情发挥的各种遐思。事实上,如果我们回过头来看看人类的历史,便不难发现在设计天地中涌现出来的那些令人激动不已的艺术现象莫过于装饰带给人类视觉的幸福感。可以说是装饰催生了人类设计艺术思考的自发习惯,是装饰提升了人类的爱美天性,也是装饰凝固了人类令人震撼的视觉文化。

自古以来,灿若群星的装饰表现有力地佐证了人类与生俱来的爱美天性,只要我们浏览一下中外装饰的历史就会发现,那古朴粗犷的彩陶纹、柔软清秀的染织纹、神秘精致的青铜纹、奔放优美的漆器纹、稚拙纯真的民间装饰、古埃及的雕刻图案、古希腊的陶瓶画、波斯的地毯纹、玛雅印加的美丽织品和陶器装饰、现代壁画、纤维艺术和抽象雕塑艺术如此等等的装饰艺术设计作品无不闪烁出灿烂、美丽而又神奇的光彩!

一、装饰形式与人类生活

在人类设计中采用装饰的手法进行造物几乎贯穿了整个人类的历史,它像凝固的音乐给一切设计作品带来了美的欢乐。事实上出现在设计活动中的装饰表现已经在很大程度上超出了实用功能的范围,和艺术的性质浑然一体。沃林格在强调装饰艺术的重要性时指出:"装饰艺术的本质特征在于:一个民族的艺术意志在装饰艺术中得到了最纯真的表现。装饰艺术仿佛是一个图表,在这个图表中,人们可以清楚地见出绝对艺术意志独特的和固有的东西,因此,人们充分强调了装饰艺术对艺术发展的重要性。"[16]把装饰看成是一种独特而重要的艺术,其主要的原因就在于装饰史上装饰的目的并非全然为了实用,而在很大程度上更是为了美观。因此,我们把装饰活动归类于设计艺术的范畴,一方面是因为装饰起源于人类实用前提下的生产劳动;另一方面其历史发展体现出人类对美的揭示的深刻性与普遍性。从原始几何纹的偶发现象到人文时代对装饰纹饰的自觉

图 7-25 [日]高松克己：现代装饰图案设计

图 7-26 杰西卡·罗森格兰茨：珠宝饰品设计（2005）

创造；从古老洞穴画的原始形态到当今全世界工业艺术设计的新风格均无不体现出装饰设计与人类生活的密切关系（图 7-25、彩图 88）。

由于人类生活的区域性、丰富性和进步状态的呈现使得装饰设计的形式和风格异彩纷呈、变化万千，但无论如何，作为设计美的创造，它们与人类生活的自觉连接及其对美的本质的体现却是人的主体精神的价值反映（尤指审美创造的精神价值）。其中不乏人类各种审美观念嬗变的影响。可以说，基于人类生活所诞生的所有的装饰设计形式及其延续必然成为人类审美文化的缩影。虽然现代生活使装饰设计的面貌焕然一新，但装饰形式带来的美感作为一种文化和艺术现象在历史的连续积淀状态下始终有着内在的连贯性。因此，那些原始文化的积淀、宗教神话和各种思想文化的积淀，科学文化和民俗文化的积淀，均不可避免地对现代乃至未来生活中的装饰设计起到积极的促进作用。然而，由于装饰艺术是人类物质生活和精神生活的"结晶体"，物质条件和精神观念的改变必然导致装饰形式在视觉上有别于原始时代和古代装饰形式的鲜明特征，这是因为人类生活在新的历史维度上出现了合乎现代审美心理的种种要求所致。不难看出，由装饰设计形成的丰富的美感形式立足于艺术美的表现，它仿佛是人类生活中的一面透镜，不仅映射出人类物质生活和精神生活的种种变迁，而且也给生活的历史本身洒上了七色光彩。人类设计中的装饰形式既牵动着人们对遥远文化的遐想，也引导着人们对未来生活的憧憬。生活为装饰设计之树提供了最肥沃的土壤，而盛产于这棵长青之树上的丰硕的设计之果正是历代设计家们对现实生活最虔诚的奉献（图 7-26）。

从人类历史发展的本质看，装饰艺术始终成为人类设计的重要组成部分，这不仅因为无数历史事实已经说明了装饰艺术在人类生活中的存在价值，而且还使我们感悟到装饰文化成为推动生

活迈向精神繁荣的基本保证。试想,如果人类生活中缺失装饰设计,那么,寂寞和单调就会取代优美的装饰形式并终究遮住人类的双眼。这种吞噬装饰艺术的后果只能使世界变得苍白和悲哀。所以说,人们积极面对生活的种种思想和行为的努力包含着对装饰艺术设计的渴望在内,并且在创造美好生活的过程中把装饰设计看成是检验生活质量不可缺少的砝码之一。在后现代文化盛行的今天,装饰形式的表现被设计家们提高到新的高度,尽管是用新的设计观念重新阐释装饰行为和装饰表现的视觉原理,但装饰的美学职能和审美本质却完好无损。装饰艺术的审美动机使装饰形式表现的可能性逐步变成现实,各种各样的装饰形式在装饰意志的驱动下变得愈加具有可行性。

我们知道,西方新艺术运动的美学观念将装饰形式限定在婉转自如的曲线形态中,装饰的主旋律在当时西方人的内心世界中获得了富于活力的提升,出现了无数孕育于新艺术运动美学思想造就下的装饰设计作品。如莫里斯在1877年设计的刺绣墙饰、1878年设计的调节椅子、1884年设计的"野郁金香墙纸"都是把装饰放到每一件设计作品的重要位置上予以突出的结果(图7-27、图7-28、彩图89)。这些装饰作品中的形式处理无不渗透了莫里斯热爱生活,从自然界植物纹样中吸取装饰灵感的设计愿望,而这种设计的愿望从莫里斯19世纪末至20世纪初在英国发起的工艺美术运动起始阶

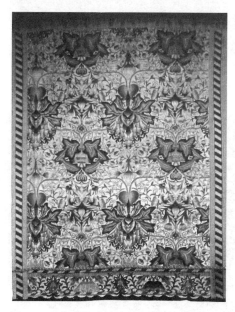
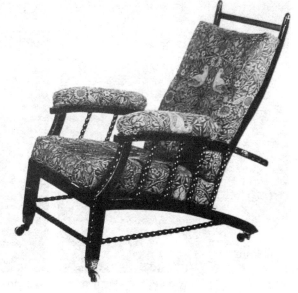

图 7-27 莫里斯设计的墙面刺绣挂饰(1877)　　图 7-28 莫里斯设计的调节椅(1878)

段似乎就注定通过法国新艺术运动的扩展和传播,使得新艺术装饰形式的视觉内容呈现出前所未有的认同感,以至其发展状态在不同国家表现出来的装饰风格最终变成一种拥有历史影响的欧洲新艺术风格(图7-29、图7-30、彩图90)。显然,新艺术装饰风格表现出来的视觉形式深刻影响了西方国家现代生活对装饰形式新的艺术主张和欣赏态度,同时也说明在这种新艺术运动影响下的各种装饰风格(如英国的现代风格、德国的青年风格、法国的新风格、意大利的自由风格即"花草风格"、奥地利的分离风格、西班牙的现代主义风格)汇集到同时代具有共同装饰趣味的形式美范畴之中,使生活中充满了装饰的欢乐和审美的智慧。在这种装饰欢乐和审美智慧中,装饰形式摆脱了风格上的表面印象,使形式本身在装饰历史的运动轨迹中踩出了自己鲜明的脚印。

毫无疑问,在西方新艺术运动中产生的装饰形式是一种特定生活状态下具有鲜明风格的装饰形式。这种形式似乎在特定的历史时段中表现出"模型"特征的审美格局。然而,无论出现何种装饰格局,凡是在人类设计史上呈现出浓郁装饰意味的视觉形态都具有固定的形式殊相,在此,生活对装饰形式的审美期望会随着历史时空的转换而转换,其中,装饰形式带给视觉感知的客观样式势必表现出动态的

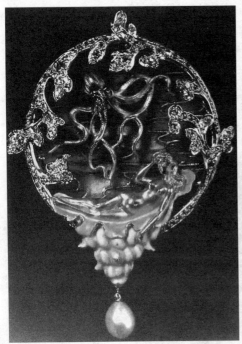

图7-29 [法]L.奥高克:胸针设计(1900)

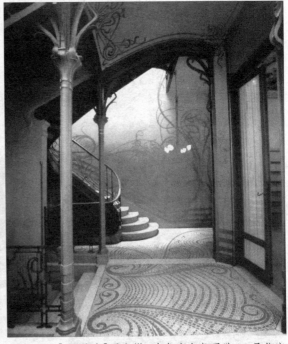

图7-30 [比利时]霍尔塔:布鲁塞尔都灵路12号住宅室内设计(1893)

性质,而处于思想结构内在层面上的装饰形式却能反映出装饰艺术表现观念形态中的恒常性,因而充盈着恒久的审美特质。

事实上生活对于装饰形式所表露的态度历来是真诚的,并在其中渗透着深刻的文化意蕴,为此,装饰形式的恒常性更愿意和文化的创造特质相容相合,因而具备了艺术美的理想追求。对于装饰形式而言,"在要求创造性的自我表现和审美的自我塑造中,生活提出了一种艺术性的方案,这是一种将我们自己做成某种完满的、有趣的、有魅力的、令人钦佩的、然而却又以某种方式是对我们的存在来说是真的东西的要求。我们继承和创造的自我不仅是具体化的而且不可避免地是文化的。"[17]装饰形式就有这种丰富的文化表现性质,可以说凡是充满文化性质的装饰艺术始终拥有抽象美的特质。因此,"完美的装饰应该舍弃多余的意念而成为纯粹的形式,应该列入抽象艺术的类属"[18]。

除了从文化角度关注装饰艺术的形式特质之外,我们还看到了装饰艺术世界中那丰富的生活内容及其历史更迭的变化多姿性以及传统的延续性。由于生活始终与时间、空间融成一片,装饰的美学意义就有了观念形态的拓宽可能,使得装饰形式在生活的历史镜面上反映出来的形式趣味的持久性足以被推想出来。古代装饰设计师们把对装饰形式的热爱程度和历史眼光的穿透性联系起来,以至于美丽的装饰形式总是能够成为传统视觉形式最有延续性的因素。而这种传统意义上的装饰形式的延续因素在装饰纹饰反映出来的历史现象中势必充满了历史的吸引力。例如著名奥地利史学家阿洛伊斯·李格尔(Alois Riegl,1858-1905)著述的《风格问题》(1893),在这本论述装饰纹样历史的最重要的著作中,"李格尔透过不断变化的表面形式,确定了一些基本纹样。通过这种方法,他成功地表明,典型的阿拉伯式花叶纹样,如我们在埃及伊斯兰灰墁图案里能看到的纹样,可以被证明是某种希腊棕榈叶饰纹样的转化形式,我们只要改换一下图形和基底之间的关系便可证明这一点。因此,我们认为,与这种阿拉伯纹样有关的所有装饰纹样,实际上都是希腊风格装饰纹样的发展或转化,就像法文或西班牙文是拉丁文的发展一样。"[19]李格尔这种用装饰起源论的思想追溯希腊棕榈叶纹样形式对埃及纹样产生的影响乃至到他那个时代的2500年间仍然有类似装饰形式出现的情景,表明人类装饰纹饰的设计形式似乎总是受制于一条无形的形式链的牢固链接;由此也同样揭示出作为装饰形式广阔的历史时空以其传统延续性的重要力量始终成为人类设计美感需要的重要对象。

正因为如此,装饰艺术在人类生活中永远不会处于孤立境地,而是以激活生活艺术化的生成方式显示其审美价值,并以谱写新的历史篇章为己任。它在人类心目中不仅以婉转自如的纹饰样式显现其美学特性,而且借助装饰的本质力量使装饰形式在历史常态中表现出另一种非常态的"装饰现象"。例如原初西方19世纪俯拾皆是的"回纹"、"条纹"以及各种"边缘线脚"等装饰纹饰至现代主义运动阶段被拒绝"装饰"的设计纲领从装饰形式的历史舞台和风格内部隐退而去,甚至在生活的艺术趣味中无奈接受了现代主义"空白形态"的视觉遮蔽,取而代之的结果是现代主义将抽象的块状元素紧密地附着在各种建筑载体的窗体、壁面上,并在各种人类新生活的空间场景中以简化的面孔附着在各种工业产品的功能结构中。在这种情况下,装饰形式在人类发展的历史线索中不得不暂时中断,让位于现代生活中缺乏装饰的"非装饰设计"。原本久经历史锤炼的装饰形式不得不在设计美感的灵魂深处静静地沉睡着。可以说西方现代主义历史对人类装饰形式的无情颠覆表明了现代意义上的抽象手段对古典装饰形式采取的"屏蔽"措施揭开了装饰语汇在新的历史时期的新篇章。从另一侧面表现出现代主义无装饰的"结构趣味"就在于装饰形式被现代设计观念切换后的视觉语汇面对被描述的设计对象所产生的新的估量下的美学精神。所以装饰形式在人类生活中显现出来的知觉形式不仅是丰富多彩的,而且充满了历史沉浮的戏剧色彩。在现代主义否定装饰的历史时期,装饰形式的视觉内容总是彼此冲突和相互更叠,在这冲突和更叠的另一面,人类创造装饰的历史事实却始终包含着人类文化生活中各种设计美的视觉内容,并

图7-31 [美]文丘里:Anne女王椅(1984)

图7-32 [意]A.M.曼迪尼:瓦西里椅(1978)

且充满着装饰形式那富于形式秩序所表达出来的坚固的不可磨灭性（图7-31、图7-32、彩图91）。换言之，为寻找和创造适合生活审美需要的各种令人愉悦的装饰形式已成为一切设计艺术不可或缺的目标所在。英国理论家大卫·布莱特（David Brett）指出："装饰和美化的功能之一就是梳理、稳定杂乱无序的知觉世界，使我们与所处环境的临界区域以及我们与他人身体的临界区域更加清晰明朗。我们所置身的时间和空间既属于知觉范畴又属于社会范畴，这是一个现实存在的生态问题。要理解这个问题，必须考虑到真实的地域和空间，尤其要考虑其他人。"[20]不难看出，装饰艺术在设计领域中对其形式的处理方式不仅涉及到人类生活中的人与事物，人与社会这一更高层面上的秩序关系，更重要的是，要以文化哲学和美学的眼光注意到各自临界的秩序价值。

装饰形式得到人类生活滋养的漫长历史是通过自然实现的。因此，人类装饰形式接触生活以及被生活提升的事实我们可以从原始民族的生活形态中找到与自然贴切的例证。德国艺术史家格罗塞在其《艺术的起源》一书中指出："在原始人的眼光中，再没有比发光的物件更有装饰价值的了。翡及安人将闪光的瓶子的碎片夹在他们的颈饰上就以为是他们最名贵的装饰，而布须曼人如果能得到一个铜或铁的戒指也就很喜欢。当他们得不到蛮人和文明人的最光彩的财宝——如金属和宝石之前，自然却供给了他们充分的材料去满足他们的选择。大海把很亮的贝壳扔在海边，植物供给他们光亮的果实和枝茎，动物则给予他们以光灿灿的牙齿、美皮和羽毛。"[21]在此，是大自然提供了具有美感的物质诱因给原始民族爱好装饰天性的满足感。然而，自然的恩赐如果没有人类对装饰表现的热切呼应也不会轻易出现合乎美感规律的装饰形式，因此，艺术的性质在原始低级民族的观念意识中始终伴随着他们创造的脚步。尽管这种来自于原始民族生活状态中自然与艺术相结合的装饰情形比之人类文明时代对装饰形式所获得的美学经验要浅薄得多，但其中的装饰意图所表现出来的审美意识却投射出人类特定生活环境中最充实、最富于生命感的光亮。

二、人类早期装饰形式及其视觉模式的审美表达和延伸

设计美感的形式因素离不开装饰艺术表现的审美智慧。为此，将装饰形式因素定位在设计美学领域进行探索，目的在于更加坚定地肯定装饰形式视觉语言在当代设计活动中的审美表现。事实上运用装饰手法对今天的设计作品进行形式因素的审美分析所获

得的美学价值并非形成于一朝一日。它在遥远的历史跨度和曲折的成长变迁中铸就的视觉形式使我们更有兴趣对之投以研究的目光。

从设计美学的角度追溯人类早期的视觉形态当推至人类史前的洞穴壁画以及世界上文明古国的壁画。例如欧洲著名旧石器时代洞穴中法国的拉斯科洞穴壁画和西班牙的阿尔塔米拉洞穴壁画,其中对各种动物的描绘就充满了浓郁的"装饰"成分(图 7-33、图 7-34)。我们知道,西班牙阿尔塔米拉洞穴壁画的精彩描绘被西方人誉为"史前的西斯廷教堂",这说明绘画的装饰形式能够随同客观生命的形式一同进入艺术审美的观念空间,而这种观念性的空间表现自然会在历史的时间跨度中看清这些作品存在的特定环境和视觉描述的审美形式。从考古学的描述中我们得知,洞穴中绘有 20 多种旧石器时代的动物形象,其中仅野牛就有 15 头。尤其是绘在主洞窟顶上的一头野牛形象尤为突出,据考证距今已有 2 万多年的历史,属于欧洲旧石器时代晚期马德林文化时期的作品。其作品形象的塑造不仅说明了人类早期试图准确描绘客观形象的强烈冲动,同时还证明了用装饰形式描绘动物的手段是一种人类最早期对猎物索取动机中达到心灵祈求目的和充满设计意味以及视觉模式的习惯使然,因而它也是人类早期在平面状态下进行"图像创造"的"设计"源头。然而,这种创造所达到的功能目的无疑也属于艺术设计的行为。就人类早期简陋的客观条件而论,其装饰形式及其设计创造以其特定历史环境下的视觉模式反映出人类早期运用绘画手段表达装饰形式的设计痕迹,说明早在人类的史前时代,形态、色彩、结构这些视觉元素就被人类最早的艺术家们放到了独特的审美场景中进行设计表达和装饰处理,进而获得了装饰绘画这一充满设计表现性形式的存在价值。

图 7-33　法国拉斯科洞穴壁画

图 7-34　西班牙阿尔塔米拉洞穴壁画中牛的形象

人类早期充满装饰形式美感的设计作品其设计的性质我们不能简单地用现在的眼光加以衡量。那时的创造条件不像今天能够如此方便地受到高度发达的科技辅助。其设计观念往往通过最便捷的绘画手段流露出来,以至使这种现象历史性地延伸到今天,成为至今把现代装饰绘画看成是典型设计作品的主要原因。在古埃及时代,强烈的几何造型意识促使古埃及人普遍对墓室壁画的装饰设计产生了独特的美学观念。在公元前1570-前1085年这一最为辉煌的新王国时期,壁画设计得到前所未有的发展(图7-35、彩图92)。

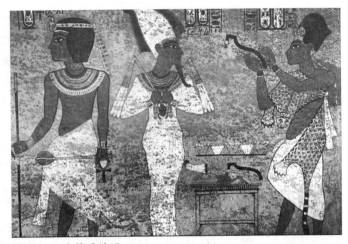

图7-35 古埃及壁画

据考古发现推断,中国古代最早的重彩壁画大约始于西周,到春秋战国时期已形成浓郁的装饰绘画形式,如这一时期的漆画和帛画足以表明装饰绘画形式在中国已趋于成熟状态。可以说中国壁画艺术的发展和人类其他文明古国一样标志着中国装饰设计艺术早期视觉模式的形成,并在中国敦煌壁画艺术中得到了尽情发挥(图7-36)。我们知道,中国甘肃敦煌莫高窟艺术宝库中蕴藏着历经16个朝代建成的面积为45000余平方米的巨大石窟壁画和雕塑群,成为人类艺术史上规模

图7-36 敦煌壁画(北魏)

巨大的壁画艺术圣地,揭示出中国装饰造型艺术的创造能力和综合交流的文化艺术成果。整个壁画设计融合中西色彩的丰富性和佛教化的造型风格,并将作品的装饰表现提升到了民族设计母题的艺术高度。在敦煌壁画艺术中,装饰形式的美学原则以及绘画表现中的道德原则都极其完美地融为一体,可以说敦煌艺术的"各个方面都遇到了民族的感觉基础,在这样的基础上形式感与精神的和道德的要素发生着直接的联系"[22]。事实上,设计中的装饰表现形式在人类早期形成的视觉模式中有其自身的发展"文脉",这种"文脉"关系一方面反映出人类早期对视觉审美的需要程度,并由此表现出设计文化的心理结构;另一方面作为设计元素在视觉结构中能够找到一个最恰宜也最简洁的视觉语言的表现模式予以设计的定格。在人类最原始的设计萌芽状态中,装饰元素和物质形态从来就没有分离过。原始人运用有色矿石描绘动物的动机不仅体现出对动物客观形态的模仿,而且把造型要素始终放在装饰形式的意图中予以实现。

显然,装饰形式在古代造物中的地位是在视觉要素的重要角色表现中日益提高的。作为一种视觉模式,装饰形式对之起到最根本的作用。无论是在人类原始时代的启蒙设计状态下,还是稍后各民族古代器具设计的发展中,装饰形式的视觉模式已经明确具有共通的风格意义和设计程式的规范性。在这种情况下,审美需要成为装饰形式逐步完善发展的重要因素。我们说原始彩陶纹饰是一种典型地对陶器表面采取装饰形式化的审美表达;而彩陶这一人类早期的"设计"物无疑更是对人类生活过程最理想的生命形态意义上的装饰表现。因此,装饰形式并非囿于人类装饰史上的纹饰一种,它还要渗透到人类生活的精神深处。然而,就人类装饰形式视觉模式的美学本质而言,最终必将被单纯的特质所凝聚,正是这种单纯的视觉语言的特质,才绵延不断地赢得了人类设计审美心智的价值认可。

源于人类装饰形式单纯特质的视觉模式看问题,诚然具有不可回避的由文化象征语言才能描述得清楚的深层内容存在其中,然而,最值得我们为之关注的是处于直观状态下的装饰造型、色彩和结构等外部形式,这种外部形式最具有生命的审美活力,如果失去作品外部的视觉形式,装饰形式因素的语言力量便无法在设计意图中生根,装饰形式的视觉模式也不可能在历史的发展态势下延续至今。因此,装饰形式在设计中的表现不仅证明了人类与生俱有和理想审美的天性,而且,也是人类在广阔设计领域中寻找和探索其表现形式,使之成为最直接、最简洁、也最单纯地传达人类思想情感的表现形式之一。

在人类装饰形式早期视觉模式的形成过程中,物质载体的有限性或许成为上述设计表现单纯性的重要条件。例如在原始彩陶上进行纹饰表现,仅仅采用最常用的几种颜色予以描绘就是贴近这种条件制约的结果。具体说来,贯穿于彩陶纹饰中的色彩只能用当时物质条件所允许的赭红、黄赭、黑色、褐色这些人类在同时期不约而同地采用的最有可能实现的色彩结构进行装饰形式上的视觉交流。这并非因为原始色彩装饰的简朴性从本质上削弱了人类设计意识中的创造力,恰恰相反,装饰形式在设计中的发展为人类装饰艺术的地位奠定了坚实的基础,它延至今日成为牢固而不可颠覆的装饰设计形式。因此,装饰形式的美学本质反映在人类设计史上的地位远远超出了装饰作品本身,无形中以其强大的穿透力和响亮的视觉语言被我们运用于广阔的设计领域。

图 7-37 非洲面具(包勒族)

应当看到,装饰形式意义上的设计表现其美学价值决不仅仅基于客观现象的固定意指。所以,装饰形式既成就出人类最早的视觉模式,也有能力冲破客观的樊笼,体现出人类设计表现中综合的想象能力。诚如康德所认为的那样,"综合纯为想象力的结果",想象力是"人类心灵的根本能力之一"。[23]自古以来,人类装饰形式呈现出来的时空关系对于感性形式和经验方式的视觉验证必然在"想象力的先验综合"中得到理想化的统一,而想象力的综合作为一种自发性的规定者,能依据统觉的统一性表现出在直观中原先并不存在的对象,就这一意义而言,想象力就成为先天规定感官的一种能力,这种综合能力对于装饰形式的视觉表现既是心灵的产物,也是设计的结果(图7-37、图7-38、彩图93)。

单纯而富于想象力的综合特质成就了人类装饰视觉模式最典型的特征,这种鲜明的装

图 7-38 莲尊(春秋中期)

图7-39 日本现代装饰风景图案设计

饰特征同样成为当代设计艺术不可或缺的重要内容。正因为如此,装饰形式在人类早期形成的视觉模式归根结蒂也是用文化符号作为观念主线延伸至今的文化信念模式。其本质特征透映出带有原始意味的审美价值。随着时间的推移,人类早期装饰形式的视觉模式发展到以工业化为特征的现代主义设计阶段仿佛迎面接受了一个沉重的音乐旋律中的休止符。在这样的历史屏障下现代主义设计对装饰的贬低态度犹如一条白色的断云隔开了那耸立于大地山峦腰间原本清晰的轮廓,人们只能从这片空白的历史中用心灵的幻想填补装饰的缺口。这种在现代设计中缺乏装饰形式审美表现的缺憾毕竟是短暂的,人们通过历史文化的反省发现到早期装饰形式的视觉模式从尘封中透露出来的光芒足以驱除西方现代主义反对装饰的论调,"装饰就是犯罪"的口号已经被后现代主义思潮所主张的新型装饰观念所剔除。许多历史上经典的装饰形式在后现代设计作品中得到了创造性的嫁接,那些装饰形式拥有的视觉模式并没有失去人类童年时期那幼稚的本质特征。为此,把装饰形式安置在与时代文化和历史次第中进行观察,便不难发现,人类早期在造物过程中形成的装饰现象是在它那特定的视觉模式内部进入人类艺术设计及其文化记忆的行列之中的。由于这种充满历史性文化线索的深度和牢度使得装饰形式即使在遭到停顿和颠覆的逆境下也不会失去其生命的活力。这是装饰形式作为人类装饰文化的起点集中在特定设计行为及其视觉模式状态中得到审美凝聚力的事实。正因为如此,在后现代主义盛行的

今天，艺术设计的装饰美学观的形成并非属于对遥远过去装饰形式的简单重复，也不是采取背弃的态度将装饰形式的表现另立于任意的涂抹之中，而是用崇敬之心接过人类早期铸就的装饰形式视觉模式的"接力棒"重新为装饰形式挥写新的历史。对于此，我们可以在生活的近距离上看清叠加在人类早期装饰形式视觉模式上的另一个充满新的历史内容的装饰形式的视觉新模式。

历史告诉我们，装饰形式的视觉魅力是在装饰形式的视觉模式中得到体现的，装饰形式视觉模式在其自身的历史发展中往往是螺旋上升的。这并非因为装饰形式在人类设计领域中的败落或者审美上的多余，恰恰相反，它始终有其自身的构成逻辑。因此，当代设计领域出现在我们眼前的装饰形式虽然和历史前端的装饰形式差异很大，但基于设计表现中的装饰形式所呈现的视觉模式和人类早期装饰形式及其视觉模式相比却有着相同的理论特质，因而它属于人类装饰文化延伸的审美对象（图7-39、图7-40、彩图94）。显然，人类早期装饰形式的视觉模式是相对于现代装饰语言描述中的视觉模式而言的。而现代设计中的装饰形式构成的视觉模式与早期人类装饰形式上的视觉模式最主要的不同之处就在于后者有了新的美学观念的支撑。装饰形式的存在环境也有了根本性的改变，尤其是当历史脚步迈向后现代之后，装饰形式的表现内容便有了极大的变化。这种变化促使我们把人类早期装饰形式作为历史性视觉模式的第一个基点进行理解。

然而，无论是出于人类早期装饰模式的视觉形式还是后现代装饰语言描述中的新型模式下的装饰形式，它们均以其不可颠覆性的形式之美独立于人类的装饰艺术之中。为此，原始的早期装饰艺术在人类的整个艺术设计中必然会被装饰的文化风潮推到人类设计的无限发展中去。进而成为装饰形式在人类历史上一脉相承的独特的文化表现形式，并且被我们用来描述当代设计艺术的新内容。毫无疑问，作为装饰形式历史性的渊源关系，并非人们随意杜撰就能改变其事实。当然，装饰形式在人

图7-40 日本现代花卉装饰图案设计新模式

类设计中的产生与发展,始终是基于装饰形式本身发展变化的基础上而逐步改变原先的某些单一性的。从本质上说,人类早期装饰形式视觉模式的单一状态无论在其历史变化中呈现出多大的不同之处,那种原始状态下的单一性却始终成为人类历史上装饰语言简洁、整一的优良特性。它不仅是特定装饰语言发生的历史根源所在,而且在历史延展过程中,在装饰形式的表现中充满了人类赖以创造的母题意义。

至此,我们对人类早期装饰形式及其视觉模式审美设计的延伸有了更清晰的认识,然而回过头来再从概念意义上进一步加以理解便不难看出,装饰形式的视觉模式与装饰形式在概念上的区别主要在于:前者属于审美心理结构的产物,它肩负着对人类心理审美需求下观念性"场景格局构建"的历史重任。因此它具有"实态"的意义,犹如基于中国原始思维下把人的影子看成是生命形态的实在性那样,这一点法国著名社会学家列维·布留尔(Levy Bruhl Lucien, 1857–1939)在其《原始思维》一书中作过深入研究,他指出:"中国人拥有与生命和可触实体的一切属性互渗影子的神秘知觉,他们不能把影子想象成简单的光的否定"[24]虽然布留尔的研究并非针对人类的装饰而言,但说明人类的思维在精神领域中具有与实在事物相同的意义。这种观念直接影响到人类的装饰形式,使得人类早期审美观念的空间状态能获得创造性精神内容的填补。从这样的意义出发,人类早期装饰形式的萌发首先是从观念内部发生的,为此,它充分显示出装饰形式视觉模式的早期特性。可以说人类早期装饰形式视觉模式的建立在很大程度上属于人类装饰表现的思想成果,其审美价值与精神向往的理想选择相互一致。这使我们想起中国原始彩陶的纹饰装饰形式中"人头像往往在额顶有一开口,例如半坡出土的人面鱼身图以及甘肃仰韶文化的人面鱼身图案,头顶的线条总是留有一缝口。据民俗学的解释,这是供人的灵魂出入而有意设置的"[25]。可以说这种原始思维状况具有代表人类早期装饰形式所伴随的哲学思维活动的典型性,并通过其思维活动的视觉转换最终在装饰艺术领域形成了一个充满人类原始意味及其装饰形式的视觉模式。

装饰形式属于视觉愉悦的直观对象,它更多地关注各种图形在程式的约定下进行形式美的排列。当图形或纹饰编排在程式状态中达到规整的结构后,装饰形式的视觉整体便以确立。例如,"埃及的装饰艺术可分为三种:一种是构筑装饰,比如说建筑物的某一部分既承担着某种建筑功能,其外部又覆有精美的装饰;第二种是生

活场景式的装饰,但是这些生活场景往往是程式化的;第三种就是纯装饰了。不管这三种装饰艺术的哪一种,都是建立在几种基本母题之上并且带有象征性,这些基本母题在整个埃及文明史中变化很小。"[26]鉴此意义,装饰形式的美感特性是通过程式化的结构途径和装饰造型而获得的。如果说人类早期基于原始状态的装饰模式从形而上的观念深处为人类的装饰文化奠定了基础,那么,沿着历史脚步从容走来的装饰形式便是在此基础上不断创造、延续和发展的丰硕成果。因此我们可以说:人类早期的装饰模式成为装饰形式赖以生长、延伸和发展的精神土壤,而成长于这土壤中的装饰形式必将根深叶茂,为人类新时代装饰形式的审美发展不断提供历史的借鉴。

三、装饰纹饰形式结构的美感特性

装饰纹饰是人类设计领域不可缺少的审美元素,其中饱含着激起人们为之向往的审美情感。纵观历史我们会发现,装饰纹饰在很大程度上起到了附丽于各种器物装饰功能的作用,使得纹饰的结构始终以其独特的形式表现出来。通常情况下,设计家根据所选择的装饰对象拟定纹饰在其特定位置上的装饰形式,以此获得设计作品更高的美学价值。因此,揭示装饰纹饰结构的美感特性,不仅意味着揭示装饰形式美感现象的本质,而且对于繁荣新世纪装饰艺术设计,提高装饰形式美感的艺术水准尤为重要。

丹纳在其《艺术哲学》一书中这样写道:"人在艺术上表现基本原因与基本规律的时候,不用大众无法了解而只有专家懂得的枯燥的定义,而是用易于感受的方式,不但诉之于理智,而且诉之于最普通的人的感官与感情。艺术就有这一个特点,艺术是又高级又通俗的东西,把最高级的内容传达给大众。"[27]装饰纹饰也同样,为了将它所有取悦于人类心灵的东西奉献给人类生活,就需要广大设计家尽情设计出更美的"易于感受的方式'直接唤起'最普通人的感官与感情"。因此,要创造出符合当代人审美需求的装饰纹饰及其富有艺术特色的装饰形式结构,还必须加强对装饰纹饰在形式结构上的美学认识与研究。

装饰纹饰,历来作为人类文化和艺术表现的外在形式,其艺术特征在于以装饰对象物的实用功能为前提,以反映人类的精神愿望和审美情趣为出发点,以提高实用物的审美价值为目的的带有功利性的视觉艺术。扼要地说,它的美学价值更多地是和生活中的实用相联系并以此得到发挥的。然而,若从审美判断的另一角度对装饰纹

饰的结构加以考察,便会发现:在整个装饰纹饰的审美过程中,除其自身外部装饰形式的美感特色以外,装饰纹饰的形式结构也在无形之中以其神奇的魅力沟通着客体与主体的联系,显示出不可低估的另一部分美感特性来。质言之,即人们对生活美的渴求,其中对装饰纹饰审美兴趣的产生还应当包括来自装饰纹饰内在的结构。因此,装饰纹饰形式结构的美感特性是人对装饰纹饰进行审美的同时作为一种审美中介来确定其价值定向的,因而能和装饰纹饰一样显示出它丰富人类生活的基本美学性能,最终给人以具体的美的感受。基于这种理解,不难看出装饰纹饰为审美所提供的全部内容就是由装饰纹饰的外在形态通过内在的结构所形成的那个整体形式所决定的,而这个整体的形式本身美感存在的内在联系便是装饰纹饰形式结构所表现出来的美感特性。黑格尔说过:"一定的内容就决定它适合的形式。""艺术之所以抓住这个形式……,是由于具体的内容本身已含有外在的、实在的,也就是感性的表现作为它的一个因素。"[28]无疑,装饰纹饰的内容也是贯穿于感性表现的形式因素之中。而对于这一形式因素的"美感显现",就其客体而言,一方面依靠装饰纹饰本身;另一方面还须依赖于装饰纹饰的形式结构(图7-41、彩图95)。

我们知道,在不同的艺术类型中,结构必然随同各自的审美追求而呈现出它们各自的美感特性。例如:音乐的美感不在某些单独音的任意发出,而是在于作曲家服从某个乐思的整体,运用高低不同的各种单音组合成乐音系列之后再通过各音乐乐章或音乐段落表现出

图7-41 阿拉伯纹饰的结构严密而精美

音乐的整体形式,并且通过曲式的结构来把握其节奏性从而产生出富有运动感的音乐旋律。这种由音的组合所得的音乐表现形式显然成为音乐美学研究的结构对象。

谈到诗,人们或许会同意苏珊·朗格的看法,认为"由它创造出来的东西是一种具有一定结构和一定形式的虚像,……因此,一首诗并不是一则报道,也不是一篇评论,而是具有一定结构的形式"[29]。

至于舞蹈的结构,"它包括:①画面——舞蹈者在舞台上位置和调度;②舞蹈台词,也就是那些程式化的动

作——舞步、手势、舞姿和面部表情,——它们是演员用来表达自己主人公的内心体验和这个舞蹈的中心思想的手段。"[30]"舞蹈"这种形象不同于物质结构,一种舞蹈的物质材料结构与情感生活的结构是不相同的,只有创造的形象才具有情感生活所具有的成分和结构式样。"[31]建筑艺术的结构十分强调外在的形式,诚如黑格尔所说:"……它的形式是些外在自然的形体结构,有规律地和平衡地结合在一起,来形成精神的一种纯然外在的反映和一件艺术品的整体。"[32]绘画作品的结构是根据主题内容确定典型瞬间形象,在画框范围内的平面上采取虚幻的空间分割手法所组成的格局。雕塑的结构除去自身的对比、平衡之外,空间环境也是组成审美整体的结构因素之一。由此可见,各类艺术都遵循自身的结构形式规律而求得最完善的美。装饰纹饰的结构与之相比,其共同之处在于:作为审美对象艺术品的结构形式不仅属于艺术创造的结果,而且,更多地包含着"表现"和"抽象"的美学因素。

众所周知,"艺术,作为一种精神活动,在人类精神生活发展的五个连续阶段——艺术、宗教、科学、历史和哲学中,它居于第一阶段。"[33]它是人类很早以来把精神的东西通过物质表现出来成为直接感知的对象。克罗齐曾经说过:艺术无非是"直觉"。而"直觉"也是"表现",因为要把形象从其物质的体现中分割开来是极不可能的,"纯粹的直觉"与"纯粹的表现"是不可分割的,永远是一致的,直觉就是表现。[34]克罗齐如此把直觉和表现相等同,无非是强调人对艺术作品的创造性及其审美中的主观体现。事实上,一切艺术结构形式的创造及其审美活动都和人的主观因素分不开的。

至于"抽象",苏珊·朗格在《结构、方法和意义》一文中说:"一切真正的艺术都是抽象的"。"艺术家也同逻辑学家一样,同样关心着抽象,或者同样关心着对纯形式的认识。这是'抽象'对理解任何关系都是不可缺少的,所以不管是艺术家还是逻辑学家都在自发地以同样熟练的技巧从事着'抽象活动'。"[35]很明显,装饰纹饰结构的抽象性也和其它艺术一样,贯穿于构成自身装饰纹饰整体形式的内在联系之中,而我们对于装饰纹饰的形态与结构关系的审美感受就是通过结构上的抽象联系得到认识的。

除此以外,装饰纹饰和其它各类艺术在结构上的不同之处主要是它们在职能上存在着显著的差别。由于音乐、诗歌、舞蹈、绘画和雕塑等艺术品的结构着重辅助表现作品的思想内容,而装饰纹饰的形式结构却不能,它必须受到自身所履行职能的制约,即实用的制约。例如:"当装饰艺术品被用来布置起居室时,它所选取的题材和

式样就必须能体现和谐、安静、富足的美。当它被用来装饰舞厅时,就要选择那些色彩强和运动感与夸张性较强的形状……"[36]

根据以上分析比较,可以确定,装饰纹饰形式结构的美学特性是装饰纹饰结构和装饰纹饰自身形态所组成的整体形式在实用功能的前提下以表现性和抽象性为整体美学原则而产生的结果。简言之,即装饰纹饰结构的美学特性是装饰纹饰在履行自己实用职能的前提下并借以表现性和抽象性的综合才得以实现的。因此,从某种意义上可以说装饰纹饰形式结构的美学特性是实用、表现、抽象的"复合体"(图7-42、图7-43、彩图96)。

人们或许知道,现代西方美学史上最有影响的代表人物之一杜威开创了一个影响深远的以实用主义为其标志的新的美学派别。在他看来实用的中心概念就是经验。经验是人的有机体和环境相

图7-42 希腊忍冬花纹饰

图7-43 阿拉伯开罗地区清真寺内可兰经文的精美装饰纹饰(1384)

互作用的统一体。他还认为人的思维是在既定的文化背景中发生,因此,它具有社会性。"所有问题只有放到特定文化和自然的相互作用的条件下来加以考察,才能避免空洞抽象的概括。"[37]事实证明,装饰纹饰是人类文化结晶的一部分,它历来被认为是美化物质的无声的语言符号在实用前提下并融合"既定的文化背景"经验所得的结果。装饰"是在被装饰的事物中再现了这种活动力量的一种符号,这种力量集中决定了实用对象的工具价值并决定了它的形式"[38]。

历史告诉我们,原始时代的装饰纹饰是在原始人所具备的必不可少的生存斗争中产生的。换言之,即"构成原始人的艺术素质首先是从保护自身生存的实用前提下创造出来的。而且,某种具体事物的实用目的围绕着它的装饰的样式和形式"[39]。例如,我国原始彩陶上的装饰纹饰大都集中在物体的上部,体现了装饰纹饰和实用物体之间的关系和人与审美对象相对的"定向"关系。因为原始人席地而坐,视觉和审美物的关系只能是俯视。因此,装饰纹饰和装饰物的关系不仅是实用和审美的统一,同时也是实用功能结构和装饰纹饰自身结构在美学上的有机统一。此外,与实用功能相关的还有,装饰纹饰作为精神产物它还带有"表意"性和"象征"性。因为"当一种技巧上的图案母题被接受之时,它唤醒了价值被证实的感觉,这时这种母题因此就会进入到装饰的审美领域中去"[40]。当然,出自于原始时代的那"表义"的图案母题,无论其形态或结构,反映在设计美学上,均不可避免地要受到历史发展的局限性。显而易见,装饰纹饰结构的美感特性同样包含了人类的审美经验和与之密切有关的实用功能,并在历来的创造过程中起着潜在的审美作用。尤其处于当今后现代主义的历史阶段,装饰仿佛又重新找到了生命的寄托,为此,只要实用物没有完全脱离于装饰美的因素,那么,其形式结构的美感特性始终是伴随着的,这是我们在探讨装饰纹饰形式结构审美特性的同时首先予以肯定的前提。

由于装饰纹饰属于人类创造的心智产物,因而并非再现客观的状貌就能获取审美的理想。确切地说,对于装饰艺术而言,美感的产生主要基于客观却又超于客观的那种主观创造成份的表示。它是人类艺术创造的基本特征之一。关于这一点,苏珊·朗格有一段中肯的论述,她说:"表现性(在其确定的意义上说来)是所有种类的艺术的共同特征。我们知道,任何两类不同的艺术品都有不同之处,也正是这种不同才把各类相互区别开来。但是,在作为'创造物'这一点上,它们却是相同的,对于一切种类来说,那被创造出来的'生命的

形式'都意味着同一种意思。"[41]在人类的艺术设计史上,艺术的表现因素本身就有发展。从柏拉图的摹仿说到今天的现代派,从古典主义到浪漫主义,从现代主义到后现代主义,无不证明艺术的表现性不断摆脱"再现"的羁绊,努力激发出人类自由的审美情感,改变着人们的审美观念。马蒂斯说:"所谓'表现',对于我并不就是在脸上爆发出来的热情,或通过一个强烈动作的表示。它更多地是存在于我的画面上的完美的布局:各物体所占取的空间,环绕它们的空处,各项比例,这一切都对'表现'有他的一份"。[42]马蒂斯对绘画的表现观十分强调完美形式的处理。而装饰纹饰结构的表现性也是如此,它们并非属于自然的再现和不加选择的取代,而是根据装饰物质的部位进行划分,并通过主观的艺术想象所得的完美的创造性形式来确定。关于这些,我们可在原始时代的几何纹饰中得到论证。对于原始时代的几何纹饰,"我们不能忘记转变为外在形式本身就已包含着创造性的成就,因为无论如何这里并没有一种预先准备好了的模式可以加以模仿。自然物本身在外形上决不会展现为三角形、四边形等几何形状。至少对原始人来说在自然现象的范围内决不可能出现这种情况。"[43]因此,原始纹饰的产生,突出地反映了原始人在智力上的表现和主观想象的创造才能,也就是说,自古以来,装饰纹饰所经验出来的全部表现意义就在于将人对美的视觉创造通过装饰形式显现到和人类生活密切有关的实用之中,而实用的约束终究使它自成一体,形成了唯有装饰纹饰及其形式结构所独有的表现美的价值。由此看来,装饰纹饰结构的表现性是其整体形式必不可少的美学因素。它"要求内在的平衡,通过各种观念的简化和创造性的各种形式来达到"[44]。如前所述,在装饰纹饰形式结构的美感特性中,除表现性以外,抽象性也是一个重要的组成因素。奥班恩(Desiderlus Orban)在《艺术的涵义》一书中说:"作为创造性的作品总是具有抽象的结构,抽象结构和创造性作品的精神品质相辅相成,失去精神性随之也失去了抽象结构。一旦转向抽象,天生的精神性占了优势。"[45]装饰纹饰的结构之所以充满着抽象性,就是因为它富于艺术的创造精神。而一般地说,其抽象性渗透于两个方面,一方面渗透于装饰纹饰形态本身;另一方面渗透于装饰纹饰的结构之中。前者体现在明确的可视中,后者贯穿于潜在的意蕴里。当视觉因素被组成某种形式出现在装饰物上时,其中抽象美感是经过设计者的主观意识赋予作品之上的,即使经过装饰处理后仍然比较具象的纹饰也是如此。例如纺织品纹饰设计中经常出现的花卉纹饰,尽管它们带有具象的花卉特征,但并非意指哪种花卉。这就是纹饰表

现在概念上的抽象意义。它们不同程度地体现了抽象意义范围内所产生的抽象美感。此外,诸如人物、动物纹饰也常常以抽象手法表现后予以划分的类别,而那些专以几何形态为装饰元素的装饰纹饰更不可能越出抽象的范围。

在装饰纹饰的审美过程中,由于很大程度是建立在感性基础上的,因此,作为人和物这个主体与客体间的关系显然是物质美感引起人的知觉、心理愉悦反映的关系。然而,当抽象因素通过装饰纹饰的结构表现出来时,便自然成为无须理性思考的审美特性融于其中。正因为如此,在装饰领域内,一切带有抽象意蕴的装饰纹饰结构连同纹饰形态与物质结合而成的设计艺术作品都是充分发挥了形式结构中抽象美的结果。类似这种情况,英国著名装饰艺术理论家欧文·琼斯(Owen Jones)在分析一件来自汤加群岛的装饰纹饰作品时指出:"野蛮部落的艺术家也许可以给我们上一堂很不错的关于装饰结构的课。没有什么东西比那四个正方形和那四个红点的安排更妙了。黄底上如果没有那些红点,这一结构就会显得不匀称,如果没有红点四周的红圈把红色部分与黄色部分相联结,这一结构就会更不完善。"[46]由此可知,抽象的图形还需要有内在的结构才能具备完善的形式之美。当然,由于抽象的内在性,人们或许不易觉察和理解其美感特性,然而,从装饰设计的整体美学原则出发,这种美感特性无疑促使设计者将装饰纹饰的抽象结构联系具体的纹饰形态进行思考,并通过设计实践产生出更为新颖的理想的设计效果。与此同时,我们不难发现,抽象因素在设计中被溶合于物质最终表现出来的那种惟有抽象才能产生的美感,事实上它是从设计思维意识的最深层潜在地显示出来的外在形式美感的表现,并能成为我们在装饰纹饰审美整体中予以衡量其美感特性的重要依据(图7-44)。

图7-44 现代纹饰的结构不放弃传统的有机结构之美

由此可知,装饰

纹饰形式结构的美感特性其抽象性必然来自装饰纹饰及其形式结构这两个内外不同层面的有机联系,而结构中的抽象美感大部分是通过外部形态表现为构成整体的机能和意象所取得的。依靠这种机能和意象,不仅能把个体的纹饰形态在具象中含有的本质特征表现出来,而且能将整个装饰区域的全部元素统一在合乎装饰意图的范围之内,使之成为一个完整的结构程式进入人们的视觉心理。因此,装饰纹饰形式结构中的抽象性似乎是一种不可捉摸的东西,然而,当它结合某种形式表现出来时,便可成为可感的、美的视觉形态或形式,产生内在而实际的美学价值(彩图97)。我们知道,康定斯基是二十世纪初期抽象派绘画的前驱者,他把抽象和现实看得同等重要,认为抽象在艺术中是富于精神启示的"内在的音响"。他说:"那紧缩到最小限度的物象性,必须在'抽象'里,作为那作用最强的现实来认识。假使在一画里一根线条从模写实物的目的中解放出来,而自身作为一种物作用着,它的内在音响就不再由于旁的任务而被削弱,因而获得它的完满的内在力量。"[47]对照康定斯基的论述,我们清楚地知道,从装饰纹饰形式结构的内在审美判断出发,从艺术审美的整体关系上看,它们所属抽象的审美本质及意义却是相同的。

　　研究装饰纹饰形式结构的表现性和抽象性,不仅为了加深对装饰纹饰形式结构在审美意识中的认识,更重要的是为了揭示产生装饰纹饰形式结构的美感特性,以至最终使我们明确到:装饰纹饰的形式结构是整个装饰纹饰审美中的内在层面,它所产生的另一部分美感特性来自装饰纹饰结构中的内在意蕴,它和装饰纹饰本身构成的全部美感是在实用的前提下通过表现性和抽象性而产生的。在明确这些关系的同时,我们不能把构成装饰纹饰形式结构美感特性的完整意义所包含的表现性和抽象性分割开来机械地加以理解,因为这些和美感特性直接有关的视觉因素是装饰纹饰审美整体中同时并存的东西。一种装饰纹饰的存在就是这种形式在实用、表现、抽象这一"复合体"中的并存。因此,在装饰纹饰形式结构的美感特性问题上我们没有理由在某一因素或某个特点上提取某种结论的方式进行理解,因为装饰纹饰形式结构中的表现性和抽象性的统一本身就是一种富有特殊类型的综合构成。一件富有美感价值的设计作品,只要它存在装饰目的,不管它的纹饰和形式结构趋于繁复还是趋于简洁,都必须服从表现和抽象的有机统一,无论在主观意义上还是在客观意义上都力求完美。正如列维·斯特劳斯所说的那样:"美感情绪就是结构秩序和事件秩序之间这一统一体的结果,它是在由艺术家而且实际上还由观赏者所创造的这个东西的内部产生的,观赏者

能通过艺术作品发现这样一个统一体。"[48]

大家知道,欧洲巴洛克时期和罗可可时期的装饰纹饰十分注重教堂、宫殿等建筑内部的装饰,当时许多建筑家和装饰艺术家视建筑和装饰艺术的完美结合为重要使命,因而在文艺复兴之后的欧洲工艺美术史上出现了豪华壮观、繁缛精致、奢丽纤秀的装饰风格。当然,这种风格的形成有它自身的历史原因。然而,纵观其装饰纹饰,无论是巴洛克时期还是罗可可时期,它们和物质的完美统一可一目了然。例如当时装饰主流所围绕的随建筑而兴盛的室内装饰、家俱、壁毯等装饰纹饰都达到了完美的艺术整体。另外,装饰纹饰本身的结构样式也十分严谨、多变,富于曲线美。尽管它过于纤巧、繁复和华丽,但毕竟和建筑完美地结合成一体。因此,可以说巴洛克、罗可可时期的装饰纹饰同样符合装饰艺术设计的整体美学原则,同样能显示其形式结构在特殊的类型中寻找完美的表现性和抽象性,从而体现出它们在形式结构中无可否认的美感特性。

在中国数千年的装饰史上,人们更为熟知的是,装饰纹饰都植根于自己民族的土壤成长和发展起来的(亦不排除对外吸收)。它形成了富于中华民族特色的豪放、雄健、庄重、严谨的装饰风格,象征了中国艺术自身的精神气质。即使倾向于自然形态的装饰形式也是如此,诚如雷圭元先生在谈到自然形图案时指出的那样:"中国图案形象,从自然形变化为图案形的过程中,多用加强和减弱的艺术手法,减弱是减弱妨碍图案造意的某些可省略的部分,加强也可以夸张,像京剧人物中的脸谱一样,夸张人物的性格。"[49]可见中国装饰纹饰十分注重意向结构的美,而所有这些均离不开实用前提下表现和抽象之间最完美的体现。

随着时代的更新和人类审美观的改变,装饰纹饰的表现形式及其结构也呈现出多元的风貌(图7-45、图7-46、彩图98)。然而,装饰纹饰形式结构的美感特性却不可能

图7-45 后现代平面装饰纹饰的抽象结构

图7-46 现代平面设计借助装饰纹饰结构的表现形式进行的审美尝试

从实用前提下的表现和抽象的"复合体"中分离出去,更不会因为各时代、各民族纹饰风格的不同而得到改变,而是以其内在的美的意蕴贯穿于人类的一切装饰纹饰的形式结构之中,为人类生活中的装饰美感增添着神奇的光彩。今天,高科技和信息化的迅猛发展使人们的审美视野更加开阔,装饰纹饰的设计途径也显得愈加丰富、宽广起来。除了吸收人类艺术史上曾经在这方面创造的成果之外,一切来自宏观、微观世界抽象的视觉元素都成了装饰纹饰表现的内容和范围。因此,装饰纹饰的形式结构必然也会随之而开拓,产生出新时代最需要的美感价值来。

注释:

[1] [美]苏珊·朗格:《情感与形式》,刘大基等译,中国社会科学出版社,1986年,第63页。

[2] 同上,第64页。

[3] [英]鲍桑葵:《美学史》,张今译,商务印书馆,1985年,第71页。

[4] 柏拉图:《文艺对话录》,第298页。

[5] [英]丹尼·卡瓦拉罗:《文化理论关键词》,张卫东,张声,赵顺宏译,江苏人民出版社,2006年,第24页。

[6] 同上,第20页。

[7] [美]奥尔德里奇:《艺术哲学》,中国社会科学出版社,1986年,第146页。

[8] 亚里士多德:《形而上学》,商务印书馆,1959年,第12页。

[9] 亚里士多德:《物理学》,商务印书馆,1982年,第35页。

[10] [德]马尔库塞:《审美之维》,李小兵译,广西师范大学出版社,2001年,第123、124页。

[11] [德]汉诺·沃尔特·克鲁夫特:《建筑理论史——从维特鲁维到现在》,王贵祥译,中国建筑工业出版社,2005年,第69页。

[12] 同上,第115页。

[13] [阿根廷]豪·路·博尔赫斯:《博尔赫斯文集——诗歌随笔卷》,陈东飚,陈子弘译,海南国际新闻出版中心,1996年,176页。

[14] [德]阿道夫·希尔德勃兰特:《造型艺术中的形式问题》,潘耀昌等译,中国人民大学出版社,2004年,第15页。

[15] [德]汉诺·沃尔特·克鲁夫特:《建筑理论史——从维特鲁维到现在》,王贵祥译,中国建筑工业出版社,2005年,第116页。

[16] [德]W.沃林格:《抽象与移情》,王才勇译,辽宁人民出版社,1987年,第51页。

[17] [美]理查德·舒斯特曼:《生活即审美——审美经验和生活艺术》,彭锋等译,北京大学出版社,2007年第14页。

[18] [日]海野弘:《装饰与人类文化》,陈进海编译,山东美术出版社,1990年,第9页。

[19] [英]E.H.贡布里希:《秩序感—装饰艺术的心理学研究》,杨思梁等译,浙江摄影出版社,1987年,第308、309页。

[20] [英]大卫·布莱特:《装饰新思维——视觉艺术中的愉悦和意识形态》,张惠等译,江苏美术出版社,2006年,第43页。
[21] [德]格罗塞:《艺术的起源》,蔡慕晖译,商务印书馆,1987年,第75页。
[22] [瑞士]H.沃尔夫林:《艺术风格学》,潘耀昌译,辽宁人民出版社,1987年,第7页。
[23] 参见赵宪章主编:《西方形式美学》,上海人民出版社,1996年,第164页。
[24] [法]列维·布留尔:《原始思维》,丁由译,商务印书馆,1986年,第47页。
[25] 刘文英:《中国古代意识观念的产生和发展》,上海人民出版社,1985年,第12页。
[26] [英]欧文·琼斯:《世界装饰经典图鉴》,梵非译,上海人民美术出版社,2004年,第59页。
[27] [法]丹纳:《艺术哲学》,傅雷译,人民文学出版社,1983年,第31页。
[28] [德]黑格尔:《美学》第3卷(上册),朱光潜译,商务印书馆,1993年,序论部分。
[29] [美]苏珊·朗格:《艺术问题》,滕守尧,朱疆源译,中国社会科学出版社,1983年,第143页。
[30] 汪流等:《艺术特征论》,文化艺术出版社,1984年,第360页。
[31] [美]苏珊·朗格:《艺术问题》,滕守尧,朱疆源译,中国社会科学出版社,1983年,第8页。
[32] [德]黑格尔:《美学》第3卷(上册),朱光潜译,商务印书馆,1993年,第17页。
[33] [英)李斯托威尔:《近代美学史评述》,蒋孔阳译,上海译文出版社,1982年,第8页。
[34] 同上,第9页。
[35] [美]苏珊·朗格:《艺术问题》,滕守尧,朱疆源译,中国社会科学出版社,1983年,第156、159、160页。
[36] [美]鲁道夫·阿恩海姆:《艺术与视知觉》,滕守尧,朱疆源译,中国社会科学出版社,1985年,第189页。
[37] 朱狄:《当代美学流派及其主要代表人物简介》,载《美学与艺术》,上海人民出版社,1983年,第306页。
[38] [德]麦克斯·德索:《原始人及史前时代的艺术》,载《美学译文》(3),中国社会科学出版社,第312页。
[39] 同上,第312页。
[40] 同上,第313页。
[41] [美]苏珊·朗格:《艺术问题》,滕守尧,朱疆源译,中国社会科学出版社,1983年,第13页。
[42] [德]瓦尔特·赫斯:《欧洲现代画派画论选》,宗白华译,人民美术出版社,1983年,第54页。
[43] 《美学译文》(3),中国社会科学出版社,第310页。
[44] [德]瓦尔特·赫斯:《欧洲现代画派画论选》,宗白华译,人民美术出版社,1983年,第52页。
[45] [澳]德西迪厄斯·奥班恩:《艺术的涵义》,孙浩良,林丽亚译,学林出版社,1985年,第33页。

［46］［英］E.H.贡布里希:《秩序感—装饰艺术的心理学研究》,杨思梁等译,浙江摄影出版社,1987年,第95页。
［47］［德］瓦尔特·赫斯:《欧洲现代画派画论选》,宗白华译,人民美术出版社,1983年,第134页。
［48］［法］列维·斯特劳斯:《野性的思维》,李幼燕译,商务印书馆,1987年,第33页。
［49］雷圭元:《雷圭元论图案艺术》,浙江美术学院出版社,1992年,第70页。

第八章 设计中的美感原理与法则

第一节 引导设计美的两种源泉

设计是人类自觉追求审美的行为活动,因此,审美之光照亮了设计的前程,而设计必须在人类生活最需要的艺术形式中才能接受到美的光照。可以说在设计活动中注重设计的形式之美能使我们的设计思想与技能日趋成熟起来,并且在设计的不断成熟中整个人类审美道德的秩序化表达也将得到更大程度的改善。应当看到,在人类设计的审美活动中,其中的"美实际上却是同整个道德秩序相并列并且不受道德秩序的规则约束的,是一个更大的事物的错综统一体的表现。这个错综统一一方面在美感上得到反映,另一方面也在社会意志上得到反映"[1]。从某种意义上说,由设计的审美化活动呈现出来的错综复杂性不仅容纳和超越了人类自身优良的道德秩序,而且自然变成一种社会性审美思想的共识来解释人类在审美发展过程中的社会意志。然而,对于审美设计的发展而言,归根结蒂最具引导力量的应当是人类思想和客观自然这两种最可靠的源泉

图 8-1 [美] 巴特·普林斯:柯罗纳德勒马的住宅设计(1991)。作品具有后现代装饰主义倾向

(图8-1、彩图99)。

一、思想源泉

我们知道,一位经验丰富的设计家,定会像一位技巧娴熟的音乐演奏家那样把自己对于美的深刻理解交给思想,并且最终以某种载体通过确定的形式表现出作品的深层内容。设计属于视觉艺术,而音乐则为时间艺术,虽然两者的艺术门类不同,但就作品的形式揭示艺术设计家的思想这点来说却完全相同。音乐以简单的乐音通过演奏家的点拨让音与音的追逐产生完美的音乐形式;而设计家的任务却是以可视的线条、色彩及其物质所呈现的肌理构成悦目的视觉形式。然而,为了让形式美赋予生命的感觉,设计却有能力走向自己设法让思想源泉和客观源泉达到交融一体的境界。

思想源泉的根基必然扎在哲学的精神领地,因为"描述的形而上学满足于描述我们关于世界的思想结构,修正的形而上学则关心产生一种更好的结构。提出修正的形而上学在哲学史上保持着长久的兴趣,而且不仅是思想史上的关键情结。由于它们清晰明确,它们的部分观点给人带来强烈印象,它们中的最佳部分在本质上是值得赞扬的,并具有哲学上的功用"[2]。这就提醒我们对当代设计美学来自于思想源泉影响的关注还不能忘记与来自于哲学高度的功用结果相连系。

从思想源泉的角度看一件作品的诞生,虽然不排除客观的影响,但更重要的影响却来自思想。思想可以把艺术从肤浅的状态转向纵深,能让形式穿过遥远的空间达到理想的境地,为此,思想本身成了艺术形式的生命。在此,形式是表现观念的载体,是让思想源泉流淌的山涧。西方最早的柏拉图时代,把形式是联想或者表明一种仅仅在理想世界里才存在的理想形式的理论作为西方古代建筑寻找美的奥秘的可靠依据,足以证明当时的审美思想成为希腊古建筑艺术形式上的精神支柱。面对人类的设计,要真正使之进入美学境界,应当充分重视思想源泉的挖掘。

将思想作为设计的源泉看待,意在使作品的深层美质通过形式最畅达地输送出来。从这一意义上说,思想源泉似乎成为一切艺术设计必须具备的"内在形式"。因此,那些原本自然的视觉形态在没有经过思想内部形式的塑造之前尽管存在自然美的因素,但始终缺乏艺术美的灵性,只有把这些对象经过人类设计思想源泉的浸润之后,并经过创造者审美思想内部形式美感的塑造和梳理方可转化到可视的艺术设计的外在形式上来(图8-2、彩图100)。

由此不难看出,人类审美思想的激进与否直接影响到设计在审美形式上的整体状貌,尽管这种状貌在各个历史阶段出现的哲学意义上的审美判断有可能褒贬不一,但不可否认的是它们最大程度均来自于人类审美思想的内在源泉。这一点西方历次现代设计运动给了我们最好的答案。人类的审美思想对设计活动发生的作用从本质上看是一致的,然而,由于民族、地域之间的差异所形成的审美思想洪流的变化必然导致设计活动在设计史上的不平衡发展。同时,正是这种审美思想的差异和变化促进了人类思想源泉内部的互补活力的生成。与此相应的事实是,在当代审美设计中西方设计师们已经将目光移向了东方,他们试图在东方含蓄的审美思想中找到眼下设计形式美感最新的驻足点。反之,东方的现代设计也没有放弃对西方现代审美设计思想的吸收和接纳,尤其在当代设计教育中,西方现代审美设计的教育思想,其中的优秀成分已经在东方(例如在中国)教育界得到精巧的嫁接。彼此互补的思想格局带来了当代人类全球化设计运动的振兴。

图 8-2 [英] 威廉·莫里斯:书籍封面设计(1870)。反映出作者装饰艺术和手工艺的美学思想

二、客观源泉

设计形式美感的开拓首先应当在于设计观念的开拓,但不等于说对于客观现实的种种形式因素搁置不理,恰恰相反,有时候客观的现象对于设计思想的触发能够起到关键的作用。例如,我们在自然界经常看到的蝴蝶、各种树木、果木以及繁茂的枝蔓性植物,尽管并不绝对对称,但它们都能不同程度地给予我们以均衡美的启示。此外,像木纹、石子纹、显微镜下的各种形态、海洋微生物、植物根须等细小、微妙的自然现象也无不为我们的抽象设计带来丰富的审美启迪。还有那些自然界贝壳的螺旋形、羊齿类植物叶子等自然物,都可从中找到韵律美的典型说明,而蝴蝶双翅的斑点、锦鸡金色羽毛上的

图 8-3 国外"埃索牌"汽油广告(1998)。以特写镜头突出虎的双目,借此吸引观众视线而产生强烈美感

色彩花纹、春天的黄花、绿树,秋天的红枫等等更可诱发设计思维对各种色彩对比情调的巧妙处理。当然,作为设计的客观源泉并不一定全然限于自然界。而那些一切与客观外界有关的无数现象,其中包括我们间接所见的他人作品的技巧处理效果均可属于客观源泉的一部分。

显然,广阔的客观所见既可作为设计美的客观源泉,也可作为设计行为的直接诱因。对于这些来自客观的美感现象,设计家应该像一片久旱的山地那样贪婪地吸收着来自自然界那盼望已久的雨水。这样,当我们将客观源泉与思想源泉尽情交流的时候,内在的和外在的动因就能为设计提供最可靠、最有效的灵感与参照(图 8-3、彩图 101)。

图 8-4 [美] 迈克尔·格雷夫斯:小鸟水壶(1985)

实际上设计本身就是一种复杂的、具有综合特征的思维活动,设计的灵感从根本上说和设计师个人的思想观念最为紧密。因此,在具体的设计活动中,设计师的审美旨趣及其个性表达在很大程度上是在设计思想的支配下形成设计风格的表现,尽管如此,任何一位设计师的审美思想都不是空穴来风,他们一方面受到哲学观念的支配和影响;另一方面还必须在真实的客观世界中接受新的视觉信息,进而使设计思想始终保持生命的活力,尤其是能够采用更加丰富的表现语言来表现其设计作品。为此,客观的源泉在此就显示出不可或缺的重要性。20 世纪 80 年代,美国建筑师迈克尔·格雷夫斯(Michsel

Groves1934—)为意大利阿勒西设计公司设计的自鸣式不锈钢开水壶,在设计作品的局部(壶嘴处)装饰着一只立体的、动态活泼的小鸟,最大限度地活跃了产品造型的视觉形式,表现出设计师脑海中产品设计构思的最初形态常常是在客观生命形态中获取创造的灵感(图 8-4)。这种类似于从自然生态范围内获得设计资源,将可爱的动物生命形态在工业产品中反映得栩栩如生的例子很多。

在人类的客观世界中,基于宽阔视域下的客观事物既丰富多彩,又变化万千。它们都有可能在设计师的慧眼下成为设计作品的转化对象,从这样的意义上说,客观源泉是设计师取之不尽、用之不竭的自然宝库。然而,客观源泉为设计提供的原料始终属于未加工的对象,需要在设计师设计思想的判别下有选择地进行采集才能使这些来自于自然领域的设计原料进入设计的艺术行列之中。既然如此,我们在接受大自然恩赐的过程中,并非处于被动状态,而是从自然空间范围内尽可能发挥设计思想在客观变化中有意义的审美能量,使得自然状态下即使是偶然性的形态也有可能变为设计的审美对象。例如,冬天雪地上人们走过的脚印在常人看来可能不具有任何意义,然而,若是出现在设计师的表现视野之中就完全有可能让白雪下的脚印变成特定的设计语言,从而进入审美设计的范畴。所以说客观源泉中的设计迹象必须经过设计师设计思想的过滤才能显示出形式美的丰采。而来自于设计思想源泉中的敏锐性更能在客观源泉中捕捉到称心如意的表现形态(图 8-5、彩图 102)。

图 8-5　东洋纺织品公司设计的商业角色"绅士狗"采用拟人化手法聚焦品牌价值

三、产物

不难看到,通过思想源泉与客观源泉的相互融合所产生的设计作品可称之为"合乎审美意志的产物"。它不仅凝聚了设计家的思想和意志,而且还表现出设计家驾驭形式美感的独特视角。作为设计产物,除了设计家内在的思想作用以外,时代和社会的影响也十分明显,但无论如何,一切来自社会和其他相关艺术的影响都可以将之归纳到客观的源泉之中,而形成思想成果的各种复杂因素的内部也有来自客观源泉的一分子。当然,涉及到更高层次的设计对象或许设计家的思想痕迹在不经意的创造过程中会自然地流露出来。因此,我们说来自于设计家创作热情之下的成熟作品,既是真实的设计产物,同时也是设计家表现自己思想的产物。

图 8-6 [德] 马克斯·比特鲁夫：封面插图设计。以严谨的视觉结构表现出抽象的形式美感

产物作为设计的结果，成为设计美感向人类诉说的全部终结，其本身属于客观对象。然而，这种经过思想渗透的产物却很难直观到我们称之为客观原形的东西。因此，客观源泉的确切含义只能是设计家对来自客观形式因素的感应。据此，设计产物又有可能迅速成为自己或他人一种十分需要的客观源泉的另一成分。

历经设计家思想洗礼的产物，一般来说，其客观已不属于纯粹的自然物，但作为形式，却有着巨大的客观意义。尽管它在诞生过程中其决定因素是来自于设计家的思想动力，但作为视觉美的客观信息，人们却更多地欣赏的是它的形式（图 8-6、彩图 103）。

显而易见，形式是经过设计艺术点化的知觉对象，而思想却是艺术设计的灵魂，故此，丰富的思想素质的形成是我们进行形式美感创新和拓展的最重要的基础，只有着手设计思想的积累，我们的产物（作品）才有更深刻的思想魅力和最动人的形式美感。

设计产物从物理意义上判断是一种客观的、可视的实体。然而作为设计作品它势必超越了简单的物理意义，进而上升到艺术美的境界。可以说处于简单物理意义上的设计作品是没有思想灵魂的产物，用价值衡量它属于不健全的设计对象。这样的情形早在英国工艺美术运动时期就强烈地表现出来了。当时的工业产品粗制滥造，未能贯穿艺术家们进步的设计思想的根本原因就在于那些来自于客观源泉的物质材料还无缘接受到真正可行而进步的设计思想。

第二节　设计中的美感原理

一、设计中的对比原理

对比原理的审美功能在于使某些特定的形态和设计效果更加醒

目和突出,且更富有精神。因此,对比在设计领域中是极为重要的形式美原理之一。它是指某些性质相反或设计中诸要素存在的视觉差异所形成的结果。对比原理不仅体现在形态上,而且还体现在色彩、质感和明暗等方面。如设计中形态的方圆、虚实;线性结构的疏密、曲直;设计中配色的鲜灰、浓淡、深浅等关系均属于对比原理的范围。

从美学意义上说,由对比产生的美感必然是绝对的。我们看不到失去对比而产生的设计作品。凡是成功而优秀的设计作品其审美功能总是与它那生动、多姿、强烈对比的精神活力密不可分。如果将对比原理的绝对意义灵活深入地贯穿到设计的表现手段中去,那么,作品显示出来的动势、色彩的情感效果、光影及造成质感密度的差异等方面都能得到恰如其分的和谐表现,可以说对比的美感原理在现代设计家的观念中已经焕发出新的生命力。设计家们利用抽象形态和符号般的语言进行设计,并从现代绘画艺术中吸取养料,将抽象的原形以及强烈的原色作为视觉设计的主要元素,把微妙的灰色或土质般的色彩配上原色,给作品以鲜明、和谐的对比感觉,从而达到新颖而富于时代精神的艺术效果(图8-7、彩图104)。

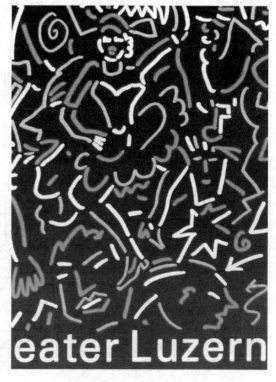

图8-7 [瑞士]尼古拉斯·特罗斯勒:维尔索爵士乐节海报设计,充满绘画艺术的生命力

在设计领域,离开对比的绝对性就不可能使设计作品出现美感上的丰富性,更谈不上为欣赏作品的观者留下深刻、难忘的艺术印象。对比的美感原理在自然界到处存在着,因此,在我们的视线中处处能感受到各种对比现象的存在,所以,对比既是一种美的原理,也是获得设计美感的重要法则。只有在丰富多彩的对比中才能找到设计作品的美感奥秘。

细心关注一下现代设计中经常出现的对比方式,便不难发现序列对比与不规则对比的交替存在使设计作品始终呈现出生命的活力。其中运用序列对比方法产生的作品美感显得归整而严谨,成为设计美学意识中揭示作品形式美感的重要表现方式之一。如果将之与不规则对比方式相比,就会清晰显示出其自身不可取代的美感特色。所谓序列对比,是指富于秩序的形式构成要素被纳入一种具有对比意味的程式之中,使之产生一定韵律及节奏感的对比

方式。我们知道,古埃及在美术史上独特地描绘事物的方式形成了埃及人的视觉概念,他们对于事物的感受态度成为埃及人艺术思想在视觉上的重要组成部分。诚如黑格尔所说:"思想不仅是我们的思想,同时又是事物的自身,或对象性的东西的本质"[3]。所以,所有出自埃及艺术家之手的人物形象都是侧面的;埃及人的图画完全打破合理的透视规则,例如,一个正方形的池塘,在他们的笔下同样还是用正方形去表现,按照现代人的看法,这是极不合理的空间表示,是违背透视规则的画法,然而,它却像儿童观看世界那样是对所见事物中秩序美的一种迷恋的结果。现代艺术家对古埃及画作的赞美显然不是由于现代人不懂得透视,而是大家都明白艺术有它揭示本质美的自律性,艺术家宁可抛弃客观再现的被动画法,也不愿失去对强烈秩序美感的探寻(图 8-8)。

设计中具有绝对意义的对比原理代表了半个多世纪以来为之产生共鸣而不断探求新的美学品质的心声,为了确证序列性的审美感受,艺术设计家们总是乐此不疲地在规则与秩序之外去寻找秩序美的新感受,犹如人们十分好奇地欣赏那些长在森林中和杂草边成行排列的白色小蘑菇那样,因为它们在不规则形态的衬托下显得更加韵致十足。这类序列的对比现象就好比类似色的并列,仿佛给人的心灵奉献上了更多的单纯与宁静。

图 8-8 埃及:底比斯的拉摩士的墓穴中拉摩士与妻子的浮雕形象(前 1400)。画面主观表现意图成为主宰作品秩序美的根本

不规则对比方式较之序列对比方式显得更加自由自在。为了显示不规则对比的效果,它要求我们将各种对比因素纳入作品所有对比可能的状态中显示其对比职能。贡布里希(E.H.Gombrich)在其《秩序感》一书中对"非秩序"的反应曾经作出深入的研究,成为对格式塔心理美学所作的另一重要补充。他认为:非秩序最能引起人们感觉的注意。因为人在观看图形时,延续的中断会导致眼睛不协调的运动。每当遇到这类情形,客观地说,"不是中断(指不规则或非秩序状态)在吸引眼睛,而是眼睛在寻找中断"[4]。的确如此,当我们进行不规则图形设计组合时,实质就是有意为作品设置某些"中断的信号"以引起和加大对观者眼睛刺激的强度,从而在"非秩序"的视觉感知中得到审

美上的愉悦感(图 8-9、彩图 105)。

在现代设计中,设计家们已经觉察到不规则对比原理内所潜藏的无数诱人的审美因素。如果说传统的审美标准始终固守在相当秩序的对比阵地上的话,那么,凝神观看那些现代具有新奇而不规则的形态便是对传统形式美感习惯的突破与进步。所以,敏锐地看到不规则对比下富于冲突性的构成要素,犹如为设计作品增添了更多的审美"强音"。

然而,当我们指出不规则对比也是对比原理中更为响亮的一部分时,便始终要求这些不规则因素与那些毫无节制地被贬之为"视觉垃圾"的杂乱的对比因素不可相提并论,现代设计努力提倡不规则对比方式在设计中的运用,目的是使作品呈现出新的和谐的对比关系,也更加合乎现代人审美心理的需求。然而,在这种新的审美尺度的控制下,作品中不规则对比的程度应当放到现代审美心理的控制下进行,这样就不会超出人的心理及其视觉承受刺激限度的美感范围。

毫无疑问,设计中的对比原理和其他艺术必不可少的对比原理一样,它既有绝对性,也呈开放状。无论是秩序还是非秩序,只要建立在当代人的心理所崇尚和追求的目标范围之内,非秩序带来的新的和谐就不会遭受排斥,相反,它只会在对比的界域里拓宽人的视野,让人们求新、求异的心灵得到富于浪漫的满足感,犹如古典音乐与现代音乐或古典绘画与现代绘画各自遵循着自己对比的美学原则一样。然而,应当看到,我们说秩序与非秩序虽然在概念上成对立状态,但正是由于其对立状态的并存,才使得现代设计中的对比因素赢得了种种丰富的审美可能(图 8-10)。

图 8-9　唱片设计《卓越的七》,遵循解构主义美学信条,从非秩序中寻找审美意味

图 8-10　[日]小林健三:图形设计,表现出有序而生动的形式美感

显然,不规则对比原理在现代设计中的运用并非意味着在作品中有意制造不和谐的对比尺度,而是要求我们在真正理解其原理的前提下将追求自由美的心态从作品中尽情地释放出来,并需要在某种美感尺度的制约下发挥出它们在设计作品中的美感价值。

二、设计中的统一原理

1. 统一的相对性与整一性

当设计的各要素如形态、色彩、质地、空间等相互关系间的感觉十分明显地协调时,我们便能感受到作品高度的统一性,犹如各种彩线编成带有美丽花纹的织物而感到和谐悦目一样。对于当代设计来说,各种美感要素所遵循的统一原理同样必不可少。

从本质上说,统一是一种富有秩序的安排,是设计对整体美感所把握的主要方法和意图。荷加斯在《美的分析》一书中指出:"所有看起来是合乎目的的和符合人的意图的东西是令人喜欢的,统一也属于此类。当我们需要表现静止和运动的稳定性时,统一在某种程度上就显得非常必要。"[5]可见,统一原理几乎与和谐不可分离。

在设计中,与主体形态相关的诸要素,如背景的色彩、材料的质感、空间的影响都是形成统一感的重要组成部分,它们在统一原理的作用下,利用形态、色彩、结构等要素体现相互之间的融洽性。例如利用某些色块、色点进行构成和重复就能使画面整体得到统一。事实上,无论从审美态度还是从审美鉴赏看,设计中的统一原理所包含的基本意义都是通过相对关系将各种美感要素在有机构成中得到连贯、照应而达到的。

图 8-11 现代室内装饰设计追求视觉美的新和谐

在设计表现中,强调统一的相对性有着十分重要的美学意义,古希腊哲学家赫拉克利特说:"自然是由联合对立物造成最初和谐的,而不是由联合同类的东西,艺术也是这样造成和谐的。"[6]由此可见,统一导致和谐,而和谐需要差异的对立。设计中的统一原理是相对地以对比原理为前提,追求作品的统一,实际是在追求作品的和谐(图 8-11、彩图 106)。

从理论上看,设计尽管在统一中包含着对比的成分,但最容易得到统一的方法莫过于整序性的安排。所谓整序性,是指作品整体意义上的序列节奏。我们知道,当一位画家以速写的形式记录眼前所见的情景时,他只需以他对构图中整体知觉的序列节奏来迅速描绘画面中的各种主体和虚实。速写一旦完成,便可立刻发现作品的感染之处不在于画面对某一客观物体描绘的精致程度,而是在于画家凭印象做到了艺术而概括性的记录。事实上,设计的统一原理与绘画艺术的统一原理没有两样,都要求把整体的序列结构看成是作品统一因素中最内在的框架,甚至看成是画面获取统一感的捷径。当然,设计的造型要求必须遵循自身某些精心制作的设计原则,但不可否定,以整体知觉的序列手段使作品达到和谐的统一应当成为常用的手法之一。

2. 设计美的统一机制

研究设计在统一机制中反映出来的形式原理,如同我们在研究绘画中的色彩统一性不放松对画面色彩结构的研究一样。西方著名的格式塔心理美学学派就是抓住了视觉心理的统一机制,得出局部与局部相加不等于整体之和的完形心理美学的结论。设计中的统一性也同样如此,它具有不可忽视的完形机制的存在,以致我们在设计中一旦确定了某件作品的构成格局,改动其中的任何一处都将对整体产生影响。

图 8-12 [瑞典]丹庄逊:戏剧海报。以简洁的视觉语言产生平面空间的审美关系

设计获得统一机制的方式很多,其中,被我们最为关注和直接采用的统一方式主要有图地关系(即图形造型与底空间关系)、形态与色彩关系、张力与简化关系等。图地统一的表现方式在设计的形式原理中以相互转化的依存关系得以体现。西方学者在这方面的研究成果表明:凡是被封闭的面都容易被看成"图",而画面中不受封闭的"面"总是被看成具有空间意义的"地",并由此派生出另一种因素,即在特定条件下,画面中形态较小的面积总被看成"图",而较大的面积总被看成"地",由此不难看出,画面中起造型作用的线轮廓有着造型和分界的双重视觉功能,决定了图形

与空间在统一中的有机特征(图8-12)。

3.形态与色彩统一机制的表现方式

虽然设计的任务强调对形态关系的审美研究,但色彩随之相符的情景似乎永远不可中断。因此,从统一的有机形中深刻认识图形与色彩的关系对于提高设计审美水平至关重要。事实上形态和色彩在两者的设计配合中始终是为着同一个理想的实现。康德指出:"首先应该注意的是美,如果要给它找得一个理想,就必须不是空洞的,而是被一个具有客观合目的性的概念固定下来的美,因此不隶属于一个完全纯粹的,而是属于部分地理智方面的鉴赏判断的客体。这就是说,不论一个理想是在何种评判的根据里,必须有一个理性的观念依照着一定的概念作根据。这观念先验地规定着目的,而对象的内在的可能性就奠基在它上面。"[7]色彩和形态的依附性在设计的整个领域都是普遍存在着的,要想让形态和色彩在统一性机制中达到最理想的美就必须依据色彩在人们理性观念中的和谐习惯进行配置才能达到理想美的目的。

另一种情况是,由于色彩打动知觉的强度胜过图形,因此,图形与色彩在视觉上形成的统一机制常常让色彩在视知觉上帮助图形取得更深的知觉印象,例如在一定的色彩环境中,图形可能暴露出来的瑕疵在色彩的审美庇护下仍然能够达到相应的视觉统一(彩图107)。

4.张力与简化统一机制的表现方式

在设计中,形态之间形成的视觉张力始终有强有弱、丰富多彩,这与设计美学的意图直接有关。然而,不管是强是弱,它们都能找到自身的和谐之美。在同一件作品中,由视觉张力的强弱并存造成的冲突往往能够在观赏者的心理屏障上得到协调性的结果。这是因为人在欣赏作品的过程中其心理定势总是具备了寻找变化的审美习惯。

张力和简化是对立而又统一的两种概念。作品中的单个形态或构成要素给视觉带来的简化印象必然意味着减少这个形态或构成系统的内在张力,犹如在作品形成的视域内部由于消除了非同质性的刺激物进而使视觉张力趋于减弱的状态相似。只要设计与艺术的美联成一体,简化的同趋性总是属于某种场合的心理需求。由于人们还同样存在着对视觉张力的偏爱,因此,保持张力与简化的有机统一便成为设计活动寻求视觉和谐效应的正确方向。

设计中的视觉张力既可以来自于形态及其结构状态,也可以来自于不同形式的色彩表现状貌。形态的不规则处理可以获得形态自身的视觉张力,由形态之间产生的形式结构在复杂状态下也会形成

更强的视觉张力效果。色彩的视觉张力在对比的总原则下总是显得神采飞扬,换言之,强烈的色彩对比可以形成难以忘却的色彩美感印象,尽管有时候色彩的对比效果并非显得很强烈,但色彩的视觉张力总是随着色彩的对比而产生。

如果说设计中的视觉张力给欣赏者带来的是一种紧张之美,那么,设计的简化则是给欣赏者以松弛的美。我们说一张一弛体现出人类生命辩证发展的哲学观和审美观,而设计也遵循同样的哲学与美学原则。为此,我们不能将带有松弛功能的设计简化原则简单地理解为与视觉张力的对立因素,相反,而是理解为两者在对立、统一机制下的和谐体。这样,张力的需求便可以在视觉设计的整体中唤醒处于对比状态下的各种视觉要素,能够在平淡的简化中增添激动人心的活力美;简化功能可在过于紧张的视觉张力状态下达到审美心理需求的延缓和释放(图8-13、图8-14)。

以上所述是设计中常涉及到的有关统一机制的形式原理和表现方式。事实上,其他如内在与外在、表现与再现等矛盾的对立现象同样属于艺术设计不可忽视的相关内容。因此,来自于统一机制下的设计表现必然给设计中的视觉美感带来永久的生命力,并使我们坚信在艺术设计审美观照的宏观视野中始终有一个相对"运动着"的统一体的存在。

图8-13 国外图形设计,将摄影元素控制在规定的图形中心,达到强化记忆与扩充美感张力的目的

图8-14 [波兰]华西莱文斯基:电影海报"妇女解放者"(1978),以简洁的图形获得强大的视觉张力感

三、对比、统一原理在设计中的有机合一

1. 对比设计中的统一前提

我们试图站在设计的更高度以哲学家的眼光把宇宙概括为"一",源于这样的高境界能够看到世界上万事万物之间的相互联系;然而,我们也能同时在这个"一"的世界中洞察到万事万物之间生生不息的变化。显然,这种变化与统一的哲学观点在现代设计美学领域始终成为阐述形式美理论的重要依据。在通常设计中,设计家们既要依靠对比的原理以激发作品中的生命活力;又需要适宜的统一形式使作品得到和谐的照应。因此,绝对意义上的对比要素的运用和发挥始终将统一作为求得和谐美的重要支柱。

艺术作品是根据作者内心的原理而合乎目的地统一起来的。设计为了达到完美的目的,必须在对比中以统一为前提。因为任何由美的设计对和谐统一的追求总是使作品在整体表现上显得恰如其分。然而,统一虽然被作为对比的前提看待,但过分的统一却意味着单调和缺乏变化,由此看来,统一原理在设计中的美学意义主要表现在对设计整体美感的妥善安排中;表现在对那些复杂、富有变化状态及其性质相异所构成的秩序的组合之中(图8-15、彩图108)。

图8-15 [瑞典]罗赫曼:电影海报设计。充分发挥圆弧线和直线对比的审美效果

2. 统一的真实含义与视觉判别

不难明白,统一作为设计的美学原理是在相对的意义上作用于作品的。强调设计的统一性并非对设计中静止状态下的多种要素机械而类似地重复组合,而是指多种相异的视觉要素之间的和谐共构。

我们知道,在文学描述中切忌同语反复的出现,除非在诗歌和抒情散文中为了情感表达的需要才用到它,否则会被看为劣作,因为这显然违背了和谐统一的真实含义。设计的统一性也是如此。高度的和谐统一必须具备鲜明的作品风格并受到审美心理的认可,使丰富的要素包含于视觉的和谐之中。如果以相同而简单的形态作雷同反复处理,作品就不会出彩。所以,对于任何一件设计作品的和谐判断,关键是看它能否在统一的感觉中求得应有的丰富变化,反之,

那些缺乏生命律动和过于雷同的视觉结果会使作品趋于平庸而无法达到真正意义上的和谐与统一。因此，当我们认识了统一的真实含义以及提高了相应的视觉判断力之后，那些新颖而高水平的现代设计才能被我们所欣赏和借鉴。

第三节　设计中的美感法则

一、对称与平衡

对称是现代设计领域被设计家们公认为形式美规律中的核心法则之一。其深远的历史意义赋予了这一法则以生动、丰富的理性色彩。正如俄国美学家普列汉诺夫（Georgii Valentlnovich Plekhanov，1856-1918）在《没有地址的信》一书中所说的那样："我还要指出，'对称的规律'其意义是巨大和不可置疑的。它的根源是什么呢？大概是人的身体的结构以及动物身体的结构：只有残废者和畸形的身体是不对称的，他们总一定使体格正常的人产生一种不愉快的印象。因此，欣赏对称的能力也是自然赋予我们的。"[8]"……武器和用具仅仅由于它们的性质和用途，也往往要求对称的形式。最后，依据格罗塞完全正确的意见，如果装饰自己盾牌的澳洲野蛮人认识对称的意义就像具有高度文明的建造帕特农神殿的人一样，那么，很明显，对称的感觉在艺术史上根本什么也没有说明，而且在这个情况下，正如在其他一切情况下一样，必须这样说：自然给予人以能力，而这种能力的练习和实际运用则由他的文化的发展进程所决定。"[9]

显然，从人类的黎明时代起自然就赋予人类以认识对称形式美的能力，而历史发展的进程又将这一形式的实际运用更加科学和艺术化了。在今天的设计中，我们仍然把对称形式作为走进形式美殿堂的第一个台阶，并且实践已证明，惟有抓住了对称这一形式美的核心，其余形式的法则才能有条不紊地牢记心间（图8-16、彩图109）。

图8-16　运用对称格局设计的玻璃制品显得深沉而厚重

把核心这个词用于强调形式美规律在对称形式中的重要性有着更为广泛的意义,然而,当我们把核心这个词再用于对称形式的本身时,核心的意义显然已经被我们浓缩到了方法的范畴之中。尤其在绝对的对称形式中,对称美感核心的确切意义常被作品的"中心点"所承载,成为"求心式"或"离心式"的设计作品。然而,核心的重要性对于绝对或相对的对称性几何形设计来说并非可有可无,而是一种必要的依据因素。作为方法而言,对称始终被看成一个整体形式感的中央,看成其最均衡的力量的中心。这一中心概念在具体设计中无论以实在的形态来点明,还是以隐约的力量作支撑,均无可置疑地起着美感聚集的"浓缩"作用。

在对称形式法则的设计中,一切部分的形态要素都是在严格意义上的核心力量与均衡基点的作用下反复出现的,因此,当我们进行对称形式的设计时,从设计美的整体形式着眼,努力紧扣定位于核心周围的各个基点(支点),就能善于规律性地、构合有致地展示出设计的对称魅力。然而,造型艺术很难以数据表示。我们在设计中所提出的比量关系显然是指以眼睛的判断力所得出的面积感、轻重感等整体的比量关系而言的。从整体比量的和谐关系来看,对称形式法则的要求与其他形式的比量关系不可同一。例如它与平衡的形式在比量关系上的要求就有较为明显的差别。前者必须在等形、等量,或者等量不等形的相互关系中寻找美的共同因素;而后者是在既不等形又不等量的对比关系中求得心理力点上的平衡美。

对称的设计思维要求对称形式应当高度严谨地以对称的审美原则展开其结构关系的配比。换言之,是在固守对称形式的前提下让设计的美感始终贯穿于以对称为核心的整体的视觉美感之中。为了达到这一要求,对称在此不能被理解为简单的等份性的划分,而是要调动一切关于形式美的法则(例如调动对比、韵律、节奏、安定等法则),使对称形式下的形态比量在丰富而又对比的状态中显现出来,进而达到高度完形意义的形态比量关系。

为此,我们应当深知,简单的对称形式的划分虽然没有破坏严格意义上的对称性,但由于过于单调的造型配置使设计作

图8-17 罗比·恩赖伊:老式杂戏表演招贴设计。用对称形式包围平衡形式,使招贴整体不致单调乏味

品显得十分呆板的结果同样不能使对称的形式发挥出应有的美学特性,这也是对称形式法则在审美研究过程中容易忽视的一个问题。因为对称的形式如果不被灵活掌握,往往最容易暴露出板滞的弊病,而懂得了上述道理,才能主动而自由自在地把握对称形式美法则在设计领域中的准确位置(图8-17)。

如果说对称具有形式美规律及其法则静态意义上的核心地位,那么,平衡便具有形式美规律及其法则动态意义上的核心地位。然而,平衡形式法则的概念与对称形式法则的概念相比有其更大的自由度,这种自由度是在相对的意义上产生的。因为对称形式同时还包含着平衡因素,而平衡形式却无法具备对称的因素。因此,其相对的自由度使得平衡形式的个性特征更为显著。

设计的平衡形式以形态为造型语言,并受心理感受的"力点"(重心)支配所成立的一种趋向于动态感的形式,相对决定这一形式存在的根本因素并不是作品中任何个体的造型,而在更大程度上取决于平衡形式中的"力点"。由此我们进一步认识到:一切设计造型都有可能获得更大的自由度,它既可大幅度向"力点"的外延扩展,也可向靠近"力点"的中心部位尽情缩收;既可以用较少的形态作组构,也能用丰富复杂的形态作连接,总之,只要始终不忘记所有视觉元素都是围绕着平衡状态中的"力点"布局,就能获得具有平衡形式美感的设计作品。

图8-18 西方现代城市雕塑设计,以生动的平衡形式展示出人与动物的和谐内涵

平衡形式自由性的体现给作品形式的安排带来了更多、更丰富的审美可能,为此,作品形态的整体布局在合乎平衡形式的要求下(即达到视觉平衡感的要求下),使得自由的特性能够对应到具体的形态构合上去,也使出于平衡形式规律所派生的表现可能在这理性指导之下不至陷入相同的审美模式,并使设计家以灵活的姿态、崭新的思路去迎接一切来自平衡形式的设计(图8-18、彩图110)。阿恩海姆说:"一件艺术品,那些已经达到平衡状态的力,是可以看得见的。这就是为什么可以用那些无生命的媒介可以再现那些运动着的生命的原因所在。"[10]通常的平衡

形式是指具有一个"力点"的最为基本的平衡形式。这种形式可以以其完整的形态组合简明地从视觉语言的感受中阐述出平衡形式的美感。然而时代的发展使设计领域无数设计家对设计美感潜能的挖掘成为现实,其中,针对原有基本形式美感的扩大和改变已经显示出相关设计思想及其表现力量的可行性。设计对作为一切设计作品诞生之前必须极力准备所显示的基石作用要求更高。因此,拓开思路,在原有基本形式的基础上予以更为宽泛的探索成为今天设计美学的重要内容之一。

就平衡形式而言,其拓展的局面使设计家(包括现代艺术家)们已经创造出新的设计举措,足以表明"非平衡的平衡"概念在当代设计中的存在。这一概念成为原有平衡形式的持续,而并非另立的割断,与严格意义上的传统平衡形式相比较便不难看出,非平衡的平衡状态在本质上仍然没有脱离平衡美的视觉感受,只是在审美心理的层面上拓宽了平衡形式美的内涵,并使作品在审美视域上增添了更广阔的空间,满足了当代审美心理的需求。犹如中国画的散点透视比之西洋画的一点透视具有更加浓郁的情感成分,使得两者不同的透视方式并存于不同画种的透视范畴之内。

采用非平衡的形式法则设计而成的作品显然难以一眼看清作品中视觉单元各自平衡细节的表现,但仔细欣赏,就会发现每件作品都是以其十分单纯的形态紧紧围绕平衡形式美的法则而展开的设计。因此,平衡形式美感的自由性始终包含其中,并由此可以进一步认识到其形式的另一个共同特点,即:平衡"力点"的模糊性处理和整体形式的节奏性连贯(图8-19、彩图111)。

非平衡的平衡法则,从概念角度使我们意会到一种更高意义上的平衡形式美感在作品中的贯穿。其平衡形式的"力点"在作品整体视域中的不确定状态下得到"定位",因而具有模糊和多"力点"的特征。所谓模糊和多"力点"特征,即突破了原有一个"力点"的平衡限制,把作品中所有形态的量感分散到多个意象性的"力点"上,使我们感到作品整体的气势和群体扩展的程度可冲破基本力点的狭窄视域,从而获得

图8-19 日本现代广告设计,分别将视觉元素置于三角形结构中,形成独特的平衡形式

恢弘而带有动感意味的平衡式美感。在这种视觉状态下，如果是平面设计画面，则通过对之转动，从侧置、倒置等不同的方向可欣赏到各种基于同一画面但不同视觉感受的抽象审美效应。

由于非平衡的平衡形式美法则具备了上述模糊性"力点"的审美特色，基于这一条件下的设计构合就能带来更加自由连贯的节奏美。然而，由于其节奏性不会受到较小视觉范围的限制，使之有机会遵循画面结构的连体性，达到自由表现作品美感的设计目的（图8-20）。

二、韵律与节奏

韵律的形式美感贯穿于反复之中，所以，反复是形成韵律美的基石。在视觉艺术中，其形态、色彩、线条诸要素均可在反复中显示韵律美的特征。例如，单一的线形态扩展到点、线、面、色等综合设计时，韵律美的形式法则就起到了关键作用。只有使被设计的作品拥有韵律关系的和谐性与秩序感，作品的整体美感才具备高度的艺术感染力。在现代设计领域，韵律美的形式法则是通过某些单一形态在反复构成中形成强烈的韵律效果，无论是平面设计还是立体设计莫不如此。如包装装潢、地毯、丝绸面料、装饰布、漆器、陶器等纹饰设计以及一切工业产品的形制设计，都离不开韵律美的表现。

图8-20 尼康照相器材广告设计，以抽象的符号形态并采用非平衡的平衡形式使画面与光学产品特性达到了创意上的一致

现代设计所需要的韵律法则与音乐中的韵律法则在美学原理上有共通之处。音乐中的韵律美是由人的听觉随音乐主题及曲调节拍而感觉到的音乐形式所决定的；设计中的韵律感则是由人的视知觉随同各种视觉美感的元素被引向犹如奔流般的运动或间断性反复的美感形式之中。它们之间在韵律美的法则中表现出来的运动和反复其本质特征却是完全相同的。这一特征使人的审美知觉及其心理得到抒情的满足和愉悦，并总是将人的听觉或视觉从运动感的起点引向其终点。处于韵律化的"重复经常得到巧妙处理，使我们对秩序的渴望得到满足，又不会引起对其自身的注意"[11]。因此韵律美的法则必将随着形态在韵律的秩序性运动中显示出潜在的美学价值（图8-21、彩图112）。

图 8-21　日本横滨亲水公园中的水链设计,其结构呈现出优雅的韵律美感

强调韵律美的形式特征就在于重视对视觉形态在作品中有组织地反复出现,即通过一个或一组形态在作品构成过程中的不断重复而揭示出韵律形式的美感。然而,韵律作为设计艺术中的形式法则在具体运用时往往还要考虑其他在这一形式美感中接近或相关的视觉因素,并且与之连成有机的视觉整体而起作用,这样,韵律形式才能最大限度地发挥其美感价值。

与韵律形式并存,且有着类似美感效应的表现因素是渐变。如果说韵律属于形态的反复而显示其美感特征,那么,渐变就是形态、色彩在这一反复过程中被引用于视觉条理化的推移和演变结果。在单个形态的秩序排列中,虽然相同形态的不断反复能够形成强烈的韵律效果,但在此同时若能结合渐变处理,其形式将变得更富于层次。因此,韵律形式美的表现常常在具体设计时与渐变的美感因素融为一体。

从通常情况看,渐变在设计中(尤其是平面设计中)有两种情形出现,一是在造型、色彩上作整体关系律动化的推移,如由大渐小、由强渐弱、由深到浅、由冷到暖、由鲜到灰等渐次变化都能给视觉带来轻松、优美的愉悦感;二是把形态渐次变化的可能与设计的创意及想象紧密相连,使奇特的创意通过连续性的演变过程逐渐在视觉上得到体现。韵律形式结合于渐变手法不仅能使作品的视觉面目表现出丰富多彩的韵味感,而且能让渐变自身的视觉美感在韵律的形式氛围中达到最完善的表现(图 8-22、彩图 113)。

图 8-22　日本名古屋市区天桥下方的水景设计,密集而规则的水柱在水压的变化中呈现出逐渐变化的韵律之美

在另一种情况下,将韵律与辐射形式结合于设计之中,同样会出现别致之美。辐射作为视觉形式表现的概念之一,吸收了空间表现的因素,辐射形式始终将线性化的视觉结构聚集于形式发端的中心,犹如在太阳闪光的景象中,太阳就是置于宇宙空间使阳光射向四方的光源体一样。可以说韵律与辐射相结合无形中在现代设计经验中形成了一种视觉化的表现新模式,基于这一模式反映出来的审美关系使得辐射的美感必然体现出韵律的反复特征,而韵律的作用又使得辐射借助渐变手法把自己凝固在由近到远向纵深发展的富于韵味的视觉态势之中,从而为知觉提供了一个富于张力的韵律形式。

韵律与辐射所形成的独特形式其美感强度是可想而知的,其强烈的刺激效应使我们常常将之运用于设计的重要部位,甚至把这种视觉形式与作品创意融为一体,让作品具有其他美感形式无法取代的审美效果。

辐射与韵律一同置身于设计的表现之中,并非以其自身的全部"能量"占有设计作品的全部。因为这样会使韵律与辐射同处于一个简单的场景中,除非特殊的创意需要这样,否则,附设在作品中的美感意义就会失去。因此,在设计中韵律与辐射的合一安排常常借助分割、穿插、重叠等其他手法,使之在作品整体中闪烁出让人回味无穷的光彩(图8-23)。

节奏的形式法则表明:"当以研究的眼光观赏一件作品时,观者可能会产生一种类似重音节拍和非重音节拍或者渐强音和渐弱音的感觉。节奏作为底层基础而存在,本身通常并不引人注意,但却有助于观者把对作品的理解和感觉统一起来。"[12]节奏的群构效应是客观事物运动的重要属性,也是一种合规律性变化的运动形式。对于设计而言,更是揭示作品形式美感的重要法则。构成节奏的要素有点、线、面、块、体、比例、纹理和色彩等。节奏犹如音乐中有规律的节拍——上下、强弱、长短等,然而也可包括那些自由流畅和不断进行着的不规则运动。在自然界,海潮的节奏可以改变陆地的海岸线;在人类,非洲部落舞蹈的单一节奏具有使人心醉神迷的力量,年轻人往往在舞蹈与音乐中体验节奏美的感觉。因此,节奏也成

图8-23 [中国台湾]王怡璇:"我的城市"海报设计(2001)。采用辐射形式表现出强烈的视觉冲击力,其中韵律美的处理丰富了作品的整体感受

为传达人的心理体验的有效方式。

在设计中,节奏美的法则主要通过画面形态的有机分布表现出来。为要达到这种审美感受,无论是形态、色彩还是结构要素,它们都必须以群化构成的视觉效应出现。因为单一的视觉要素在设计中难以形成节奏的效果,而群构效应不仅可以体现出合乎作品审美需要的"形态场",以同化的势力范围取得量度上的和谐感,而且可以把诸如接近、同类、闭合、连接、经验等多种因素纳入作品的节奏处理中,以此取得无论是内在群构还是外在群构的美的统一体。

节奏形式所产生的美感在设计中无疑处于流动状态,这种拥有时间特征的流动效应带有很强的起伏感。当一眼确定出一幅设计作品具有极强美感的时候,无论它采取何种法则,总离不开在起伏状态中的巧妙安排。从某种意义上说,作品的美感不能没有节奏变换,虽然有时设计家不一定将节奏韵味放在强烈的起伏状态中加以突出(图8-24、彩图114)。

设计作品呈现给我们在视觉上的起伏感,犹如被地平线托起的群山延绵多姿,在这种起伏中自然充满了视觉上的节奏效果,所以其富于节奏的关系是一种外在与内在、视觉与心理意义上的统一体。造成视觉起伏的要素很多,如斜线、方向、高低、曲折、分离、偏倚、叠置、照应、错位等等都能给我们的视觉带来丰富的起伏感,因而同时也给我们以生动的节奏之美。利用形态起伏的视知觉加强设计作品中的节奏美感属于现代设计师们惯用的表现手法之一。其中将视觉整体的完形感觉定位在多层次的节奏美感中,仿佛使我们陶醉在被凝固的视觉"音乐"之中而充满美的遐思。

图8-24 西方现代建筑设计中的节奏美

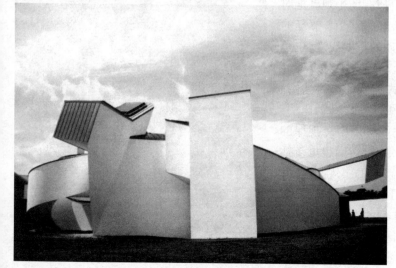

三、渐变与突变

如前所述,渐变与韵律常常在设计中合为一体。然而,渐变作为一种构成形式它仍然有其自身独立的美感价值。为此,在设计中也常常将渐变手法当作揭示形式美感表现的法则来看待。

渐变给设计作品赋予过渡的美感色彩,

使我们联想到每天上下楼梯,以及音乐符号的逐渐升高或降低,然而,这样的联想都没有真正触及渐变美的和谐本质,因为真正给予渐变的审美原则并非简单的依次重复,而是在重复的渐次变化中寻求与其他美感和谐相处的对比与统一。秩序能够帮助加强作品的和谐感,而渐变处理往往最能体现秩序的视觉效应。如果仅仅以渐变作秩序并充满整个设计作品,作品反而会显得单调,因此,渐变的和谐原则是建立在与其他形式法则综合的基础之上的。例如,在设计作品中部分地采用渐变手法,将渐变的美感要素引入设计作品变幻的创意过程中,便能显示出逐渐变化的诗意和美妙(图8-25、彩图115)。

渐变还可以放到形态上得到美学的变奏力量。形态渐变是指依靠造型变化及其串联形成的构成效果。造成形态渐变的可能很多,例如,形态的大小变化、性质变化、演绎变化等均可取得良好的视觉效果。事实上,形态渐变在设计中的应用十分广泛,有时也很微妙,如作品局部偶尔用到形态渐变能起到传神作用。形态的大小渐变是将大、小等视觉概念贯穿于形态要素中,然后拉开距离,形成有一定规律和秩序的视觉渐变效应,这样能打破单调,赋予作品以优美、生动的视觉感受。形态的性质渐变指形态通过曲、直、方、圆等不同性质进行渐变,其中,性质的对立通过逐渐异化和融合的手法使设计作品得到统一。

形态的演绎渐变是通过两个完全不同的形态或形象作逐步的演绎过渡,在两者之间穿插的演绎步骤能把不同的两个形态或形象自然地从一方向另一方演变过去,为奇异的演绎作出视觉上的"合理"解释(图8-26、彩图116)。

此外,运用明度进行渐变处理同样能够得到优美的视觉效果。在明度渐变过程中,明度本身不是孤立地求取明

图8-25　美国大西洋城壁画设计,采用渐变手法增强了作品的审美效果

图8-26　由ART字母通过演绎渐变出现的伏尔泰形象体现出渐变形式美法则的巧妙运用

图 8-27 在作品中以明度进行渐变处理能在视觉上形成美妙的和谐感

暗变化,而必须通过形态的附着,以及色彩的联系共同作用于视觉。只要明度的变化借助形态、色彩达到多级次的逐渐推移,明度渐变的美感效应就会以其自身的独特面貌出现。设计中的明度渐变还常常大面积作用于画面的空间,这样,背景就能显得透明而富于韵致(图 8-27)。

同时,我们还看到色彩的渐变处理对设计的视觉作用并非其他要素所能取代。色相渐变在设计中虽然从某种程度上必须受到形态、结构等要素的制约,但它能把偶然发生的不和谐的形态从色彩的美感秩序中纠正过来(彩图 117);色彩的明度渐变属于十分有序的色彩渐变方式,它能在设计中有序地推开层次,对作品的空间表现有直接影响;色彩的纯度渐变可以在作品中缓解刺激特强的色彩,能将反差强烈的色彩在渐次变化中逐步进入和谐状态,从而把最响亮的色彩置于和谐的地位。色彩渐变本身极富美感,一旦被运用于设计作品就等于为自己找到了一个更能体现自身价值的极好机会,并为作品中其他要素的表现带来设计的新和谐。

设计中的视觉"强音"在美学上的显示非常重要。在生活中,情况的突变能刺激人的心理,触动人的感受,顿时使人感到狂喜、惊恐或忧伤。例如,在早春到来时山野上遍布的野草中我们突然见到一朵醒目的小黄花,在绿色的视域里唯独小黄花成了我们最关注的对象,它与心灵如此悄然的碰撞无疑会激发我们百般爱怜与希望的情感。

设计利用人们乐于接受突变美感的审美心理,有意在画面上设置突变的"强音",犹如在视觉美的平静中推起几分波澜,起到加强人的感官刺激,引导观者步入好奇状态的作用那样,从而将视觉之美引向想象的更高境界。

对突变因素精心设计,可从形态、色彩、创意等方面作出令人感到意外兴奋的突变美感。由于突变的产生需要有一个相对的"环境场"作为其条件,以便从视觉上衬托出这突变的强音效果,因此,反

向思维便成为突变中最显著的方法之一。如平静与骚动、完整与破碎、黑暗与光明、浑浊与鲜艳、秩序与混乱等相互对立的状态都能创造出美妙的突变作品(图8-28)。

突变似乎是一种视觉整体中的叛逆行为,它能刺激我们的心灵,给人以快感。因此,将创意和突变联系起来看,可使作品超出一般形式美感的范畴,锻炼我们的双重能力:一方面,突变对作品构成的要求并不忽视形式美感的精心安排;另一方面,突变本身促使我们去触及那些具有开放特性的创意思路,为满足创造的欲望而大胆地进行主观上的创意"虚构"。可以说运用突变营造出来的美感具有理想化和独创性的"阐释"能力。即使设计中的突变因素没有更多地涉及到重要的设计主题,但它呈现给我们的美感特征却不会丧失巧妙而新奇的创意(彩图118)。

四、单体与衍化

从美学角度看,单体形态首先具备的审美特点是"语汇"的张力。在设计中,由单体形态积聚而成的整体被称为单体的衍化构成,衍化后的整体视觉属于有机的结构状态,犹如一部用许多零件装配而成的机器。如果将结构比作骨骼,那么,形态就是赋予这骨骼上的肌肉,两者缺一不可,因此,设计中构成衍化整体的基本单位尤为重要。我们知道,任何形态都有属于它自身的视觉张力,并且张力的强弱直接决定形态的视觉倾向(图8-29)。阿恩海姆曾说:"运动的直觉和对具有倾向性的张力的直觉是完全不同的两种知觉事实。张

图8-28 当一个形态群中出现个别异样形态时会引起观者特殊的审美关注

图8-29 [美]阿尔文·鲁斯迪:"流浪者",书籍封面设计(1946)。树叶作为喻体造型突出了单体语汇在作品中的张力显示

力是视知觉首先经验到的,而动觉并不是对张力的知觉中不可缺少的因素。换言之,只有当视觉经验到张力之后,才会有这种动觉感觉。"[13]设计整体形式的完美表现离不开形态动觉倾向的追求,而单体形态张力的显现恰好可以为作品中的动觉倾向创造出先决条件。从某种意义上说,单体形态张力的强度本身包含着动觉倾向的成分在内,因而有激活作品视觉魅力的作用。

单体在分离中意味着自身所处群体关系自立状态的确立。设计中,严格意义上的分离多指原出一体的分解现象。设计中形态的分离定位,对视觉上造成的印象和作用主要有三种情形:一是保持单体形态的独立意义,使之在作品中产生很高的注视性;二是营造空间与形态的对比层次;三是加强群体意义上的整体张力的结构作用。

通常,人们将设计中具有独立性的形态称为单体形态。事实上,这是在作品构成环境中的一种相对命名形式,为此,单体形态只有在相对的构成环境中才有审美意义。例如,我们在作品中看到的各个处于分离状态下的形态虽然都具有独立的性质,但它们没有失去构成关系。对这种自立于构成关系采取的分离配置是保证单体形态造型特征以及与其他形态处于构成关系的必要条件(彩图119)。

设计作品中形态分离的配置可以加强作品空间观念的形成,从而为作品赢得富于深度的美感。然而,多个形态在紧密而又分离状态下的构成关系中必然存在群体的张力美感。因此,有意界定出形态的单个特性,同时又保持一个对称状态下的整体视觉优势,惟有分离的配置才能满足这一要求。分离的配置在设计中犹如一把神奇的利刃,有了它单一状态就能被轻松地予以分开,单体形态的真实美感

图8-30 采用透叠方法能取得透明、丰富的视觉美感

图8-31 用重叠手法能表现作品的厚重感,还可营造出浅空间的审美意境

才能得到最大限度的释放。

单体可以通过叠置产生新的美感。例如用透叠的方法将两个相同或不同的单体形态部分地相互交错,所产生的视觉效果不仅轻盈、透明,而且可出现新的、紧密的综合造型(图 8-30)。此外,运用重叠的方法将两个以上相同或不同的单体形态作相互叠置,便可出现相互遮蔽的浅空间效果。当单体形态趋于叠置状态时,设计活动会对明显的空间采取排斥态度,这时,贴近和合并便成为叠置的代名词(图 8-31、彩图 120)。

设计的衍化再生犹如曲径上的颗颗卵石,在扩展中成为无限延伸的路面那样变得丰富而复杂。衍化在设计中无疑扮演着一个推演单个形态从单一走向繁复的再生角色。衍化必须以单体形态作为其基本条件,因此,设计作品中的衍化再生实际上存在着形态与衍化的双重概念。例如,以纯粹抽象元素设计而成的衍化形式便能取得更为丰富的审美效果(图 8-32)。

衍化的再生虽然需要根据单体形态作出理想的设计确定,但这整体形式所要选择的艺术类型却需要根据衍化的效果对其形式类型作出最佳选择才能实现。衍化再生的基本类型可分为浅空间型、平面展开型、条格型等,在这些类型的衍化过程中都必须十分讲究其巧构,而且,各类型之间不存在严格的分界线。因此,决定其美感产生的可能完全在于设计家灵活自如的构成思路,而不必囿于一般的、毫无变化的衍化配置(彩图 121)。

集中和扩散是设计美感处理中的两种相对的方法和概念。它们既可以分开,以各自的特点构成作品,也可以将两者并存于同一画面,以形成对立态势,给作品更加强烈的对比与变化。倾向于集中的设计作品往往犹如中国绘画在作品中强调"疏可走马,密不通风"的表现原则那样重视对形态关系进一步的内敛化处理,它可将原本无序的个体形态按照美的原理进行组合或贴近,因此,引起我们视觉关注的基本结构是向心型的。集中构成的方式可以形成一种浓烈、厚重、坚固的感觉。

然而和集中相比,由扩散形成的基本结构存在着向画面中心以外疏散的趋势,因而可以拓宽形态与形态

图 8-32 衍化是繁殖和强调手法的具体运用,可获得作品的整体气势和艺术美的氛围

图 8-33　扩散表现手法可将画面结构在开放的特性中发挥得淋漓尽致

图 8-34　等形分割设计形成的视觉美感

图 8-35　以三角形为限定范围所作的等量分割设计

之间的空间效应,给作品一种明朗、舒展、轻松的感觉。扩散结构的连贯性常常能够把另一部份的视觉支点放在画面以外,以保持作品的开放特性。其设计手法能给作品更多的审美联想。

显然,由单体形态连续派生的衍化设计给视觉带来的感受就像万花筒内所见到的变化万千而有章可循的复杂景象。那些提供与衍化构成的单体形态仿佛成为"万花筒"内的碎屑,当这些碎屑在操作中变成设计过程的产物时,就会出现新的结构形式。我们说碎屑不能被看成独立于作品中的实体,只能成为作品中形式语言不确定的细碎成分。从另一方面看,碎屑必须充分有效地参与某种新型对象的构成,这个对象就是设计所规定的视觉范围,可见,碎屑的单一局限性可以通过种种可能的配列形成作品内部有机而无限的变化(图 8-33、彩图 122)。

毫无疑问,对于设计中的衍化处理来说,应由多个单体形态反复衍生出丰富的完形结构才能获得完整的审美印象,若是放弃对这一"完形"的努力或使之遭到视觉上的破坏,单体形态也会失去存在的意义。

五、分割与比例

在设计领域,分割是实施视觉表达的最初手段,犹如画素描必须打好基本的造型轮廓,画色彩首先确定基本的色彩结构一样。就平面设计而言,首先是等形分割与等量分割最能显示出严谨的美感效应。等形分割要求设计作品被分割之后形成的形态必须完全相同(图 8-34)。虽然其分割的实施有时会给观者带来过于简洁的视觉效果,但只要在此基础上稍作变化就能得到优美、和谐的新感觉。等量分割强调将分割的重点和意图集中在画面量度的比重关系中,要求被分割的图形在量度上感到相等,但形态必须相异(图 8-35)。这样,变化的条件预先已经在分割中设立,因此,等量分割相对于等形分割来说便显

得更为生动多变。但无论如何,等形与等量分割都是针对图形在画面上以结构方式划定出较严谨的分割层面,分割的重点是形态的塑造与定格的并存。然而,为使分割后的作品获得表现上的魅力,色彩、明暗之间的紧密配合也是不可忽视的两大要素。

其次是相似分割与自由分割。相似分割法则的运用在设计过程中有两种美学意义上的基本限定:一是在一定范围内作相似形的分割,一般采用等比数列的方法较为方便(图 8-36);二是把造型意识的定格限定在相似的和谐基点上,要求作品的形态在分割中出现相似的对比。把分割的思路与造型的相似性有机地统一在一起,有如将色相的类似性作为设计的主题性对待容易取得和谐的效果一样;在设计中采用自由分割的方法能够把分割作为视觉完形所需要的构成手段来使用。只要在整体结构上符合审美和谐的需求便可达到分割设计的目的,因而更具自由度(彩图 123)。然而,自由分割的随意性并非背弃美感规律的表现,而是在审美判断中对分割的熟练把握予以美感形式上的肯定。因此,要真正获得自由分割在设计上的成功,对形式美感的完形判断便成为不可缺少的重要素质之一。

再次是黄金比率的构成美。黄金比率自古以来被古希腊人视为美的典范。例如,希腊帕特农神庙屋顶的高度与屋梁长度具有黄金比关系;近代许多绘画造型与构图多采用黄金比;直至现代,美化人体的服装更是借助黄金比率进行设计。此外,五角星的造型内部多处含有黄金比,以致希腊人的艺术实践中喜欢把五星看成是神圣而美丽的对象。黄金比的比率关系是 1∶1.618,在几何学上属于简单可求的优美比例。将黄金比作为基本的形态要素进行设计同样可以得到意想不到的审美效果。然而,当我们讨论黄金比率的审美效应

图 8-36　等比数列的相似形分割设计　　图 8-37　以黄金分割率为主题的设计作品

时,往往是指单个的黄金矩形而言的,事实上作为设计的基本要素,使黄金矩形按照群化的完形结构予以表现就能获得丰富、优美的结果(图8-37)。

此外,等比数列、调和数列以及斐波那契数列(Fibonacci series)分割法也是设计表现中达到审美调和的重要法则。它们能以三个以上的多种比例关系产生数群数列。其中,以等比数列、调和数列及斐波那契数列进行的形态组合均能得到优雅的比例之美。

等比数列即……1、a、a^2……a^{n-1}。利用等比数列进行设计,开始时相互之间的关系变化不大,但越往后数列之间的对比就越强。其变化基于数列,蕴含着跨度较大的渐变因素。在平面设计中,面积的分割很容易获得等比数列的关系。而在长方形或正方形中,只需将其长与宽的边长延至两倍就能达到等比数列的设计效果。

调和数列即……1、1/2、1/3、1/4……1/n,换成小数便为:1、0.5、0.33、0.25、0.2、0.16、0.14、0.12、0.11、0.1……为了使用方便,可将其顺序颠倒并将各数增至10倍,成为:1、1.1、1.2、1.4、1.6、2、2.5、3.3、5、10。调和数列的形态构合以由大变小的方式出现,第一项较大,第二项急剧减少,再往下其变化更小,这种因素与其他一般数列相比表现出相反的现象。

斐波那契数列即……1、2、3、5、8、13……p、q、(p+q)。显然,斐波那契数列是前两项的和等于它们的后一项,所以,在设计中显出很有规则的递进关系,进而给人一种平稳的美感。当斐波那契数列被应用于平行线的构成设计时,由数列形成的优美感会使作品增添多层次的内容。例如,三条平行线之间的间隔为2cm及3cm,那么,与之平行的下一条线的间隔便是 2+3=5(cm),再下一条线便为 3+5=8(cm)……因此,这是一种令人感到愉快的中庸数列的构成方法。

事实上,分割与比例不仅属于平面状态下有效的美感表现法,对于那些具有结构效应的立体设计也同样如此。当我们进行一项设计时,系统把握作品要素之间的和谐对比常常需要借助分割与比例的美感法则获取设计的完善之美。

六、分解与重构

在重构一个作品之前对原先为之提供原料的形态或形象进行分解时,所采取的方法通常有两种:一种是以规则的手法分解。例如,以圆规或尺子等工具对某一形态予以分解,分解的结果在视觉上能形成规则化的风格,从而显示出一种严谨的几何图形的美;另一种是以不规则手法对某一图形或形象进行分解。例如,采用较任意的

线条在某一形态范围内予以不规则分解,其结果能给我们以生动、自由的美感。显然,规则与不规则分解法在视觉上有明显的差异性,然而,分解的目的却是同样为了使重构获得良好的结果。为此,只有在具体分解某一图形或形象时细心考虑重构作品所需的点、线、面等构成"原料"的对比关系,才能让重新构成的作品取得完美的效果。

另一种情况是直线分解与曲线分解。由于直线与曲线在视觉性质上的差异存在,使得某些图形或形象在给予直线和曲线的分解时会因为这种差异性的存在而表现出它们各自的审美特色。通常情况下,对原初形态采取直线分解的基本前提是在分解之前必须认真考虑如何用直线的长短切划出最合适的点、线、面等形态"原料",以便能最有效地促进另一新的作品的重构安排;此外,被分解的原初形态的边缘最好具有直线几何形态的特征,这样,分解后的各元素都能找到各自最和谐的基点。

曲线分解旨在以各种不同的曲线在预先给定的图形或形象内部进行分解,犹如我们手持锋利的刀具在特定可以切割的材料上自由分解出多种富有曲面的形态那样。曲线分解与直线分解的方式虽然类似,但运用曲线分解能获取不同于直线分解的视觉效果,它能从具有柔和特性的分解中择取新的造型要素。曲线分解同样要注意分解意图的明确性,即被分解出的新形态须有便于重构的点、线、面等丰富的新形态的存在,只有这样,在重构新作品时才能达到造型与构成的完美结合。

如果说分解是艺术设计中用发散思路"开发"创新设计原材料的一种方法,那么,重构、重叠与透叠就是另一种把设计思维进一步向设计作品明朗化推进的构型方法。因此,当我们在分解中获得了

图 8-38　用任意线对对象进行分解,使之获得新的视觉元素

图 8-39　根据分解后的元素进行重构设计的作品

即将重新构成的新的造型元素后,采取何种构型方法便显得尤为重要起来。为了在重构过程中不至被动地使用这些新的"原料"而导致散漫的重构效果,采用重叠构合的方法就显得愈加有效(图 8–38、图 8–39)。

在重构作品中,受到限制的因素主要体现在被分解出的新元素不可为重构提供形态上的无条件选择,为此,这种给定的元素从某种意义上看或许阻碍了想像力的发挥,然而,它却暗示出多种优秀的构成方案来。重叠的方法便可消除上述给定形态带来的某些不足之处。例如,一旦被分解后的形态在平伏空间状态下难以取得美的效果时,重叠处理就能遮蔽这种给视觉造成不良感知的印象,使作品以全新的整体效果出现在欣赏者的眼前。可以说重叠手法在设计中的表现作用就是把分离状态下的视觉元素拉到超越于贴近的界限,并且有利于我们站在主动的立场上更加自由地发挥视觉思维的创造特性。

相比之下,由于重叠时必须保持各自形态的完整轮廓,因而可以滋生出相互透叠后的第三个形态来。对被分解的新元素加以透叠处理,不仅能够像遮蔽性重叠那样起到凝聚元素关系的作用,而且,还能在透叠中产生出新的形态与层次来。显而易见,透叠只是为分解后的重构提供一种良好的设计方法。然而,对透叠方法的使用同样必须灵活地根据作品的需要而掌握。例如,当被分解后的形态(块面)过于单一时,由透叠重构获得的新形态和新层次能够弥补原有大块面造成的单调感觉(图 8–40、图 8–41)。

图 8–40 被分解的具象形态

图 8–41 根据被分解的形象用透叠法进行的重构设计

七、无理与错视

无理是指借助二维视知觉的表现可能和优势,利用视觉心理产生的幻像效果作为艺术设计的表现形式;错视是利用人的错觉对图形并存的不同部分随同心理认知的变换来确定不同的形式美感。

无理和错视超越常规而取得设计意义的审美价值。它们包括图底反转、错视反转、双重意象反转、正倒共存反转等反转形式表现出无理和错视在设计领域多样化的视觉美感。例如,图底反转以反差较大的黑、白两种色域进行造型,并采用空间并存的反转手法使图与底发生互换审美。当黑色系统作为造型要素看待时,白色系统便成为该作品的底空间;反之是白色为造型,黑色为空间。错视反转要求利用两种空间知觉的并存关系进行设计,使图形和空间随着欣赏者的注意力而得到变换性的确定,进而以无理、荒谬的设计效应触动欣赏者的好奇心。双重意象反转的设计结果反映出处于同一群体但相反视角产生的意想不到的艺术效果。正倒共存反转使形象正看、倒看均可成立的艺术表现形式。从这些反转处理的方法中可以看出,无理设计不仅揭示出错视与无理之间形影不离的共通性,而且为设计思维开拓了一条创造性的表现途径。

此外,形态交叉无理图形的设计能使一件作品看上去既完整又无理。事实上,交叉与反转在构成原理上十分类似,只是交叉本身的视觉体现决定了它以线性结构的方式才能更准确地表达其无理特征。通常情况下,交叉成为形态穿插最基本的特点,它从本质上反映出制造复杂美的优越性。

在现代设计中,最典型的错视规律是通过知觉空间的并存关系使一个形态对另一个形态产生视觉影响而出现无理与错觉的判别。具体地说,由于对不同形态之间的关系作出了巧妙的安排,因而就出现了各种不同空间的读解方法,这种暗示的读解方法使接受者在审美过程中产生出浓厚的兴趣。例如,伟大的形式探索者保罗·克里(Paul Klee,1879-1940)曾在1922年画过一幅《老式蒸汽船》的水彩画,可以说这是克里借助错视原理所作出的一幅幻想般的作品。虽然没有任何经验指导读者读解这艘东倒西歪的蒸汽船,但谁都会将之看为三维结构,并且,凡是敏感于错觉读解的人一定会发现到船下轮子上面的厚板有两种视觉读解方式,即向后伸展和向上伸展。这一方式通过错觉增强了船的摇摆不定的印象(图8-42)。因此,利用错觉对各种不同的形态进行设计,可以让困惑的知觉在形态凝聚的错觉中得到慰藉,仿佛置身于难以捉摸的纷乱中尽兴做着捉迷藏的

图 8-42　克利创作的老式蒸汽船作品

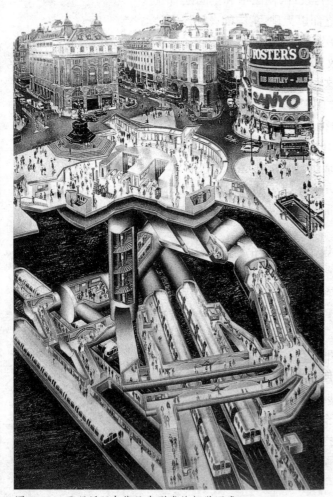

图 8-43　无理循环在作品中形成的知觉困惑

游戏(图 8-43、彩图 124)。

许多人在设计中喜欢把面元素看成富于分量的形态,而往往忽视了这些面积与面积之间的错觉存在。通过实验发现,不同面积的形态造成的错觉会让我们不得不对自己眼睛的错觉判断表示怀疑。例如,同样大的两个圆形面积,将之分别放入两个大小悬殊的圆形环境内,不难发现,其中被大圆圈环境包围的那个圆显得较小,反之,感觉就大。这种由大小面积组成的"环境场"对作品错觉的形成无疑设置了条件,类似于这样的实验不仅为多种美的组合方式积累了不同的错觉经验,而且还为错觉的利用提供了可靠的理论依据。

除不同面积形成的"环境"可以造成错视以外,利用黑白对比的方式也同样可以获得明显的错觉效果。例如,在黑底色上配置格子状的白色线条,线的交叉处可显出灰色感觉来。用灰色的图形置于并列的黑白底色上,在白底色上的灰色比黑底色上的灰色感觉深。此外,面积大小错觉也与黑白对比的关系甚密。例如,当我们把同样大的两个黑、白正方形分别放在与之相反的白、黑底上时,白底上的黑正方形就显得比黑底色上的白正方形大。无疑,上述错觉现象产生的根本原因都源出于形态与黑白间的对比关系,正是这种对比关系的冲突或干扰造成了错视的产生。因此,

正确而巧妙地借助无理和错觉进行设计已成为现代艺术设计审美表现的重要法则之一。

八、综合与统觉

艺术设计的本质包含着综合的因素，然而，不是所有的综合因素都能和谐相处。例如，抽象与具象的综合、造型与色彩的综合、材料与技法的综合等都并非随意就能获得理想的艺术效果，必须通过特定的综合表现方式才能获得完美的结果。在此，采用"综合"，而不用"构成"一词，是因为二者在概念上有明显区别。"综合"是指视觉设计范围内那些具有对立或异质的视觉要素经过设计划分与选择之后以一定结构形式统一于作品整体内的表现方式；而"构成"只是指具体形态或色彩之间的构成方法。由此不难看出，综合的概念明显大于构成的概念。相比之下，综合因素更从整体意义上对设计作品产生影响；而"构成"则更多地针对画面局部产生统一效果。所以，运用综合的设计思维，可以从艺术设计的"完形"高度把握到作品和谐的要旨。

用综合的观点看待设计中的形与色，可以帮助我们从更多的角度思考作品的构成可能，犹如设计一台机器或建筑一座房屋需要从多种设计方案中选择最佳方案一样。综合的构成思路对于形、色具有双重意义。首先，形态之间的综合处理可以扩大到异形构成的范围；其次，色彩的综合处理可以拓展到有彩色与无彩色之间的并存。此外，形态与色彩也可将上述双重综合因素统一于同一件设计作品之中。基于这一思想，一切人为的栅栏都可以被思想的利刃所拆除。毕加索笔下的《亚威农少女》由于具有浓郁的综合性质，使之充满了设计的特性。作者以综合的表现方式把非洲木雕、塞尚的静物等他人的视觉元素统统综合于同一画面，即把原始及其现代符号般的表现语言用油彩综合地描绘在他的平面画布上，使原本不和谐的诸多要素在新的统一中获得了出其不意的审美效果（图8-44）。可以说，许多现代绘画大师已经在形、色

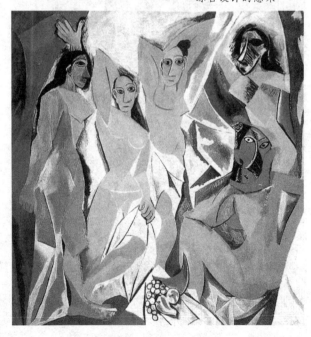

图8-44 毕加索所作的亚威农少女充满了综合设计的意味

的综合表现中为当代设计的综合处理提供了有益的启示。

综合的设计表现承载着后现代主义的审美观念,打破了传统设计田园式的抒情风格,呈现出突破、扩展、重构、矛盾、空间、运动等激烈的视觉新形式。从某种意义上说,综合在当代设计领域构建出了一个与心理认定取得审美平衡的视觉新体系。基于综合下的统觉与心理效应,整个眼前画面的视觉印象通过心理和视知觉感应,印象化和整体性地为之作出瞬间判断。因此,统觉是属于一个知觉系统内的整体概念。由于统觉这种整体的心理认知方式的独特性关系,它在感受一件作品的整体印象时,就能迅速被知觉心理的要求推到视觉判断的首要层次上。所以说在艺术设计中作综合性的表现能够充分调动各种视觉元素的美感效应。一幅完整的设计作品若以综合的观点进行设计,可以促使点、线、面等基本视觉形态的概念在外延上有所拓展。例如,那些面积相对较小的具象图形便可被纳入点的要素中考虑;线的要素同样可以找到广泛的对应性,如字体(包括字母)的排列,几何点的延伸和线化等等;而面的要素更是有着宽大的对应余地。那些大面积的空间或区域和相对面积较大的视觉图形等等均可认为是"面"元素在艺术设计中被综合表现之后的结果。在更多情况下,设计中的点、线、面这些最基本的要素在设计思维的调动下正不断地走向综合。然而,其自身的本质特征及其视觉性格却始终不变(图8-45、彩图125)。

如果说以点、线、面等概念元素进行综合设计的范围以及可能性很大,那么,以抽象形态与具象形态相互综合的设计就相对有了一定的限制。为了取得设计的和谐效果,抽象形态与具象形态总是分别以各自的形态语言主宰自己的画面。在综合设计的观念下通过综合表现,抽象和具象就能打破各自的界域而走到一起,并将各自的审美优势在设计作品中展示出来。然而,将抽象形态与具象形态综合于同一设计作品中并非

图8-45 综合设计思维下的现代艺术作品

不加选择地各掺一半,而是根据具体设计构思把两种不同性质的造型要素有机地统一起来。为了做到这一点,最好的方法是将综合手法与作品的设计创意相对应,使综合后的作品能将观者带入一个独特而又令人遐思的新境界。

将有彩色与无彩色综合运用,意味着在设计中为那些不和谐的视觉组合与搭配打开了方便之门(彩图126)。在艺术设计领域,有彩色被运用的范围大大超过了无彩色,而出于创意设计的需要,无彩色(黑、白、灰色)正以其视觉语言的独特性引起设计家的重视,尤其是将有彩色与无彩色巧妙结合的设计作品更能获得独特的艺术感染力,因此,必须以综合的眼光来看待它们在设计中的关系。综合地对有彩色与无彩色进行设计,通常表现出两种情形:其一,把有彩色附着于作品的造型或空间范围内形成作品的主调,无彩色只是在其中的独到之处小面积地运用;其二则情况相反。无彩色大都作为作品展开后的背景而使用,其间,有彩色配置可成为作品的点睛之笔。

在设计中将视域拉开不仅可以驰骋设计师的想象力,而且促使他们把空间、立体、动势作出综合性的安排。在众多设计场合中,立体和动势表现被连接得更为紧密,因为立体感离不开空间感在深度上给予的衬托,而空间感也常常借助立体感推开深远的层次。

具体设计中的空间要素大都通过形态的间隙显示出来,而立体感的知觉显现则是平面状态吸取空间要素后的一种体积显示,而动势则必须依靠诸如平面、立体、空间的综合与对比才能从视觉上强烈地呈现出来。从设计美感的关系出发,空间、立体、动势都成了相互表现的必要条件,由此可以说,综合的设计观念承担着将上述三者串于一体的轴的作用。与此同时,空间、立体处在相对的系统关系中,惟有动势的强调更增添了作品审美的绝对意义。因为空间、立体既能由相对的造型要素促使它们变成动态的元素,也可以由创意的需要使之以静态的面貌出现,与之不同的是,动势的追求必须实施明确的动态表现才能达到设计的目的。然而,空间、立体、动势相互综合的价值必然是一种在统觉范围内呈现出来的的审美价值。

当综合的设计观念被放到各种明度、肌理和材质设计上时,将会取得更有趣的审美效果。其中,明度可以起到控制作品基调的作用;肌理和材质的视觉要素却暗示出另一微观世界的形态特征。在具体综合过程中,明度的深浅选择能够恰当地营造出肌理和材质的视觉氛围。肌理的配置可以借助技法加强某些偶然因素。在此,材质作为综合要素具有两方面的意义:一是以客观材质的肌理效应作为表面视觉效果的模仿;二是以真实材质作为设计作品直接参与的对象

和形态。肌理在自然界中的呈现是以物质的自然属性为前提的。例如,木材的年轮、树皮的皱纹、干裂的地面、古城墙的痕迹、房顶的瓦片、人的指纹等都可列入肌理的范畴。由此看来,肌理主要指某种物质的纹理。材质对视觉的美感显现主要体现在物质加工之后的结果上。例如,金属的抛光、玻璃的成型、木材的加工、漆板的打磨、塑料的压模、纤维的纠结等等都能充分展示各种材质给视觉带来的特殊美感。

综合表现的法则通过设计思维常常把肌理和材质作为生动多姿的设计语言加以运用,并且通过明暗调节,使作品充满梦幻般的色彩。不仅如此,所有上述由综合形成的新的设计结果都势必沿着同一个时代的美学通道汇集到一起,进而为当代设计的美感现象铸就出一个统觉上的新模式。就统觉而言,格式塔完形心理美学告诉我们这样一个观念:人们对整体与和谐具有一种基本的要求。形象或形态是先作为统一的整体,而后才以部分的形式被感知的。设计中的统觉与格式塔的完形观念完全一致,它强调作品的整体对心理需求的重要性,促使人们用丰富的表现形式创造出更多新颖的作品以满足欣赏者的统觉要求(图8-46)。

图8-46 具象和抽象形态相互综合而成的设计作品

此外,冲击性和延缓性是艺术设计审美表现最基本的两种特性。这两种特性犹如水与火那样处于视知觉的两端,表现出作品综合之后整体印象所呈现的强烈度与平和度。但不管怎样,两者往往在设计作品中呈现出不同的三种方式:一是作品统觉的整体感让冲击要素所占据,表现出热烈、响亮、动态的视觉整体;二是将多种延缓因素(水平线、垂直线以及色彩渐变、明暗渐变等因素)贯穿于作品中,其统觉效应远离冲击性干扰,给人一种平和、安详、抒情的

审美情调;三是将冲击性与延缓性并存于同一作品中并采用合适的量度配置,以达到既冲突又中和的审美状态。由于冲击元素的视觉强度很大,设计师们常常慎重地将之用在作品特需要强调的地方,这就不至于破坏由作品和谐带来的美感活力。然而,在综合中形成的统觉意义上的和谐原则必须建立在相对统一的视觉基础上。而这一原则对审美感知无疑起到判断上的先导作用。然而,其和谐原则不能孤立于时代审美观念之外,其中的审美标准必然受到人的审美观念的制约。例如,现代人的审美观念融入了许多现代艺术的新因素,使设计的美学走向不至于受到传统桎梏的束缚。这种观念上的新制约从某种程度上排斥了传统意义上的禁锢思想。因此,新的审美观念无形中为现代设计作品创造了新的和谐原则,这些原则所给定的探索空间和表现可能以及美感共鸣反过来对作品以推导。为此,看一件设计作品是否达到一定的审美高度,首先得看它与时代的和谐原则是否相符。

九、空间表现

在艺术设计领域,空间是所有设计家为了达到理想之美的一种重要法则。由于空间要素与生俱有的美学属性之故,其透射出来的审美感受不仅被真实的空间本身即三维艺术形式当作激发生命活力的巧妙手法运用于设计之中,而且在二维平面状态中其空间效应也始终拥有艺术美的神奇力量。因此,除了在设计领域对真实空间需要加以关注和研究之外,站在二维平面的立场上对空间要素予以美学意义上的理解尤为重要。我们知道,造型与空间的平面性使得设计的平面性划定了一个在独特的二维平面中探索的空间范围,为此,它具有真实空间所不具备的单纯性,这种单纯性主要是通过平面的状态来表现的。在原始时代,人类把造型意识几乎放在了一个最普遍而又单纯的空间世界内。在那些刻在岩石上的动物图形或绘在陶器上的装饰纹饰中,我们找不到与平面状态下的平伏空间相冲突的其他要素。可以说,原始人在描绘种种纹饰(造型)的同时也创造了与此相协调的平伏空间。现在,研究家们把这种人类原始平面造型与空间关系(纹与底的关系)纳入到最具有二维本质的平面设计中加以研究,这对平面设计的审美发展无疑有着重要的影响。

平伏空间法在现代绘画领域同样被转变为一种别具一格的审美语言。艺术家们以全新的观念将各种单纯的造型与空间一并以平面手法加以表现。例如,20世纪具有代表性的现代派法国画家马蒂斯(Henri Matisse,1869-1954)将造型与空间简化到了无以复加

的平面状态。此外,如康定斯基、蒙德里安(Piet Cornelies Mondrian,1872-1944)、克利等另一些现代派艺术家们不仅以平面造型伴随着平伏空间的视觉效应创作他们的绘画作品,而且,还情有独钟地把艺术观念定位于几何形态的抽象世界。在此,造型的平面性与空间的平面性形成了一个属于自身鲜明而单纯的本质特征。平面设计往往从这种单纯的表现语言入手去深刻领悟造型与空间在平面状态下的美学意义,进而以平面设计的表现形式去挖掘作品的精神内涵。

任何视觉形态均可看成存在于空间中的造型要素。当一个形态的原有位置不复存在时,便产生了空白或空间概念。平伏空间是多种空间形式中最单纯的一种,其存在条件应当通过形态之间的空隙来具备。并且,这些空隙还必须充满着单纯的特质,就像一个用颜色平涂后的形态所显示的单纯效果一样。平伏空间的单纯性与促使它存在的平面化造型极其相关。由于造型与空间有着同等意义上的单纯性,使得处于平伏状态下的空间也具有了相对实在的感觉。为此,这样的空间在平面设计作品中形成了它自身层面性的系统范围,在此范围内,可以明确感受到其形态的丰富性。虽然这些空间形态不存在有意识的造型要求,但由于和平面状态下的造型在色域和主次上有了明显的区分,因此,空间作为非造型元素的存在就有了视觉上的实在可能,正是这种单纯而又实在的空间形态与平面化造型层次的有机构合形成了作品自成一体的单纯之美(图8-47、图8-48)。

图8-47 平面性是平伏空间设计美感的本质特征

图8-48 平伏空间的设计表现

无论何种手法下的空间表现形式都离不开形态与形态之间在视觉上形成的构架关系。平面设计对空间美的探求就是把这种构架关系设置在二维平面的状态之中,然而,有时候也能在二维平面上表现出非常逼真的空间幻像,这种逼真感很强的空间感觉虽然是以二维平面作为其载体,但必须借助于明暗、色彩、透视等多种表现手

法才能达到,其构架关系比处于平伏空间状态下造型的构架关系显得更为复杂和丰富。显然,相比之下,平伏空间最能揭示平面设计艺术中的二维本质。因为无论对于画面中的造型要素还是空间要素,它们都是用平面的语言形式表达的,因而其空间关系显得格外单纯和强烈。平伏空间揭示自身二维本质的方式是把一切视觉可能限定在平面上进行表现,为此,空间语言和造型语言的单纯性被处于同等状态之中。这一表现方法把空间(包括空间内的造型)推到了二维平面的极限,表现出其他空间形式无法与之比拟的单纯的感染力。

平变空间的可变特征表现在当作品中的形态和背景被划分为大致相等的部分时,往往会产生视觉上的含混感,以至很难确定出哪一部分属于形态,哪一部分属于空间(背景),仿佛两者的关系始终处于变动状态。例如,我们把视线确定在其中的一部分形态上,认定这是作品的造型,这时另一部分形态便成为衬托造型的空间;反之,将视觉焦点放到原来认定的空间形态上时,情形就会变成两样,即空间成了有意识的造型,原来的造型又变成了空间背景。这种形与空间的互变性使其空间认定变得难以确定。所以,平变空间的特征决定了形态与背景的互动性(这一点和前述的无理和错视有类似之处)。然而,这互动特征是建立于平面造型的基础之上的。由于这种交错的视觉景象具有产生空间感的可能性,因此,它能加强平伏空间的表现力,给作品的视觉感受增添丰富的审美内涵(图 8-49)。

西方文艺复兴时代发展起来的透视学,对在平面上描绘空间的真实效果起到了决定性的作用。然而,现代已经不是以真实和准确作为作品空间美感评价的惟一标准。正如赫伯特·里德所指出的那样:"我们并不总是认为 15 世纪发展起来的透视法理论是一个科学的程式;它不过是描绘空间的一种方法,并不是绝对有效的。"[14]事实上当设计把表现空间的各种可能引申到超越客观真实的另一层面时,它从更新的方法和更丰富的角度把对空间的表现真正放到了艺术信念的高度;它借助我们天生就基于知觉的错觉,"荒谬地"解释周围的事物,从而用艺术的力量拓展人类审美心理的空间。不难看出,平面设计对错觉空间的表现都是通过不同

图 8-49 运用平变空间的表现方法设计的作品

的暗示方式获取的。构成空间的各种元素既可以是具象的,也可以是抽象的。它让我们的眼睛通过错觉接受到虚幻的空间效应,得到惟有设计才能实现的空间美的满足感。

在另一种情况下,用形态错位的方法就能获得浅空间暗示效果,即通过形态错位的构成手法使作品产生空间感。让作品中有意识的造型成为占据空间的实形,而那些不含形态(形象)的区域,即成为没有被占据的周围空间。由于这样的空间概念是基于知觉的,而并非事实,因此,它实际上只是一种错觉空间的存在。而形态一旦处于错位状态,它给予我们空间知觉的程度就会显得更加具体和明确,也就是说,错位状态下的空间感觉显示出一种明确的贴近感,这种贴近感的空间显示,被称之为"浅空间"显现。浅空间与平伏空间较为接近,因而显得简洁而单纯,但浅空间已经向复杂的空间状态迈进了一步。错位处理不仅对于空间有了一个明确定位,而且形态关系在设计作品的整体中也暗示出了另一个浅空间的层次。

从设计意识中将空间概念逐步拉开,会使我们立刻想到平面设计中适度空间与深空间的幻觉表现。与平伏空间或浅空间相比,适度空间更带有主观色彩。由于适度空间还不能得到充分的空间延展,因此它也不能成为深空间或无限空间。适度空间在平面设计处理中最明显的特点是把空间的感受目标限定在周围的中景范围内。类似的空间构图必须受到适当的人为关闭,以此将设计的趣味中心停留在适度空间中让人产生更集中的审美感受(图8-50)。

基于适度空间的进一步拓展便可成为深度空间或无限空间的营造。而深度空间或无限空间最明显的特征能在二维平面上表现出辽阔的空间距离感。因此,平面设计深度空间或无限空间的表现必须在构图中呈现出向图形以外的前方或两侧伸展,通过伸入画面或超越画面的表现手法展示出无限深远的空间幻觉来(图8-51)。

图8-50 适度空间能将设计表现的内容限定在合适的视觉范围内

图8-51 无限空间的方法在设计中能够揭示出作品无限空旷而深远的美感特色

十、动势表现

当我们看到大自然中的雪花飘舞、鸟儿飞翔、鱼儿跳跃、涟漪荡漾、瀑布倾泻或者骏马奔驰时,我们的心就会追随这种令人欣赏的动感而去。一种在平静中无法体验到的动之美会深深吸引着我们的视线。将这种由动感形成的审美感知引进艺术设计的作品内部已经成为人类审美设计惯用的表现手法之一。正如意大利未来派和重视动态视觉设计的艺术家们所认为的那样:"现代是特别强调动的要素的动力时代。"[15]从某种意义上说,在设计中追求动势的表现,同样也是为了适应这个时代设计发展需要的一种审美举措。

动势美感设计的方法多种多样,例如利用形态之间的穿插和"视觉破坏"便能形成明确的动势感。将形态与形态(尤指线性形态)穿插起来能够给视觉造成动感的条件。那些绳的纠结,树枝的穿插等现象均是如此。可以说穿插是导致动势产生的一种因素,虽然不一定所有的穿插都能产生强烈的动感,但只要运用得当,便能收到满意的动势效果。用破坏手法强调动势的产生更为适宜。从客观现实中看,各种不同的破坏因素为平面设计提供了表现动感的启示。例如,瓶子的破裂、建筑物的倒塌、被折断的树枝等现象都是以破坏产生动势的典型例子。在设计中把破坏因素与动势联系起来思考,其目的在于获取一种强烈的、容易引起共鸣的动态语言(图8-52)。

图8-52 在作品中设置动势实质是为作品增加审美意味

除穿插与"破坏"能引起强烈的动势之外,斜置与回旋的现象也似乎有着动势的天性。如自然界顺着风势扑面打来的雨丝、飞速旋转中的车轮和宇宙中运转的星球等等,都是现代设计追求动势美的参照对象。我们知道,若以单纯的线条并列排成斜置状态,虽然这些形态本身是抽象的,但它给我们的感觉却是动态的,因为在客观自然界,各种物理性的平衡现象始终是以垂直与水平作为稳定的基点让我们得到体验的,如果一旦失去这个基点,自然就有濒临倒塌的危险,利用斜置产生动感显然在于让被感知的形态有意失去这个平衡基点。因此,充分借助失去平衡感的斜置手法来安排设计作品的基

本构架,便能获取明显的动感效应。

然而,如果将目光放到回旋的物态构架中研究,便可发现单向回旋和反转回旋都能在本质上表现出回旋的动势。在现代设计领域,具有真实动感装置的设计多数都采用回旋的原理。在静止的二维画面上运用回旋原理进行设计,旨在通过不同的视觉方式表现独特的动势之美。苏珊·朗格在其《艺术问题》一书的开头部分就讨论到舞蹈旋转产生的动势造成了艺术追求幻像的动势美感。这就意味着如果在二维画面上揭示出舞蹈的本质特征,只要不放弃旋转产生的幻像般的造型便能达到。回旋作为设计动感的一种形式,即使以抽象的几何形态表现回旋的形式,动势的美感表现力也丝毫不减。因此,运用回旋的形式可以作出非常丰富而又有强烈动感的平面设计作品。

顺着动势美感的表现思路继续探究就会发现,如果让某种力作用于物体造成移动现象,并顺着一个方向迅速延展,其动势将如同旋转物体的动感效应一样强烈,只是移动物和旋转物的轨迹不尽相同而已。例如,列车在轨道上行驶,奔马在草原上驰骋,从本质上说,它们都是顺着一个方向运动而产生出强烈的动势感,可见,同向动势对于二维平面设计的思路产生了重要影响。同向动势最根本的特征

图 8-53 动势在作品中的强调能够获取运动般的视觉张力

是从一个点向另一个点在视觉上作平行移动,从上向下或从左向右移动均可。这就明显地与旋转动势作出了区别。虽然旋转也是朝着同一方向不断快速移动,但其运动轨迹并非平行。同向动势在平面设计中既可以用抽象形态表现,也可以用具象形态表现。在设计中夺人眼球的动势之美还会使我们想到冲击性的动势表现。这种表现不同于上述回旋和同向动势。它注重一个物体向另一个物体快速撞击出现的动势感觉。冲击动势产生的结果必定存在障碍的反应,如石块砸在冰上可引起冰的破裂,子弹击中靶子能导致靶子穿孔或震动,由此不难想到动物的搏斗、失控的列车等冲击现象。将冲击性动势运用于设计中可达到生动、有趣和富于戏剧性的动势之美(图8-53、彩图 127)。

从形态及其动势感的设计手法上表现

动势之美可以通过波线、错位和模糊等视觉效果达到。当我们面对潺潺流水、微波细浪或汹涌的海涛时，心情不免会感到抒怀、开朗或激动，因为富于动态的波线传达着韵律之美。威廉·荷加斯在其《美的分析》一书中专门对波状线作过论述，他认为波状线最富于优雅、美丽的形式感。他说："须知，如果在可能想象得出来的大量多种多样的波状线中只有一种线条真正称得上是美的线条，那么，也只有一种准确的蛇形线，我把它叫做富有吸引力的线条。"[16]在现代设计领域，设计家们基于生活的经验，把从波状形态中感觉到的无与伦比的优美动势变成了精彩的设计作品。利用波状线进行动势设计，如同掌握了最富于主题性的素材进行创造一样。因为波状线本身已经蕴含着十分优雅的动势，只要遵循形式美的规律，将波状线纳入心中需要表现的形式便可设计出区别于其他动势形式的优美作品来。

　　物体的错位意味着静态的破坏。因此，错位是表现动势的又一法则。一根木棒刚刚断裂后还没有分离两截时，可称之为"错位"；瓦匠为了墙的坚固和美观，有意将砖块错位排列，从而给我们的视觉带来了打破单调的复杂性（其中也包含了某种动感因素）。在客观世界中，错位事实上是对事物动态现象的描述。例如，游于河中的许多小鸭子，起初它们有的并列前进，后来秩序渐渐趋于错位状态，在此，错位对鸭子在游水过程中的快慢作了动态的描述。以形态错位手法产生的动势表现在现代西方绘画艺术中更是屡见不鲜。如达达主义的代表人物杜桑（Marcel Duchamp, 1887-1968）所作的《走下楼梯的裸体（2号）》，几乎成了一幅典型的以错位手法表现动势的平面设计作品。在平面设计中，形态的错位排列同样能够把自然和艺术中有关错位的知觉经验以不同的表现方式"复述"出来。或者说在平面上通过对视觉元素的错位排列，进而组合出富于动感的作品之美。

　　毫无疑问，模糊、反复和震动均可产生奇妙的动势之美。提到模糊，我们会想到体育健将们拼搏在运动场上那激烈运动的骄健身影，想到奔驰的列车和飞翔在天空中的小鸟，甚至还可能想到那使人感到惧怕的龙卷风。因此，模糊仿佛天生就是个动态的概念。反复也如此。它让我们想到机械的运动，风中摇曳的树枝，池塘里浮动的倒影等等，可以说"反复"似乎是物体律动描述的专用词汇。震动是对反复现象加速感应的状态描述，并且与模糊有着直接的关联。可以说凡是处于震动状态的物体均有反复与模糊的视觉特征。现代西方光效应艺术家们以抽象的点、线、面等元素热切地表现出富于动感

图 8-54 模糊等颤动的视觉效果是表现动感设计的重要语言

的作品,其中多数就是以模糊、反复、震动等动感因素创作而成的。利用模糊、反复、震动等物理现象在设计中通过各种视觉要素加以表现是现代设计的一项重要内容,把这项内容诉诸于丰富的表现形式就能为设计作品增添更多表现动势美的可能(图8-54)。

十一、立体感表现

立体给人的感觉是一种由物理现象的多面体相互组合而成并作用于空间变化中的视觉形态现象。立体的审美属性给人以浑厚、结实之感。然而,作为立体的美感却不一定仅仅涉及到立体物的本体状态,它还能延展到斜线、投影产生的立体感。这是因为斜线在特定状态下会产生丰富的立体感觉。对此我们可以做一个小小的实验:先将一张正方形的白纸放在眼前判断它为平面的形态,当我们拿起这张纸并将之侧视时便发现:方形的白纸随着透视深度的变化而变成由垂直线和斜线封闭而成的"菱形"状态。如果再将这一形态涂上深色作衍化设计,便能产生更为丰富的带有立体印象的作品来。

这项小小的实验说明,把斜线与平行线、垂直线结合起来设计可以呈现许多富于深度感的面形态,虽然这些具有立体感的面形态与客观真实的面形态相比存在着伪真实的一面,但其立体的意味却常常成为平面设计作品中的主题性追求,因而充满着浓厚的艺术情趣。

在二维上采取假想投影的方式同样可以产生立体的感受,从规律上看,只要物体接受了光,就会呈现出投影,因此,投影成了一切视觉艺术表现的语言。尤其在平面设计中,为形态作出假设性的投影效果可以把设计思路纳入立体感的表现中予以实现。通常情况下,假想投影的出发点是为被设计的形态作出立体感的条件,因此,投影在作品中的呈现不需要符合真实的透视原理,甚至完全可以人为地将造成投影存在的光源进行散点假想,如同中国山水画经营位置时所强调的散点透视法那样做到俯瞰一切(即合情不合理)。所以,假想的投影成了二维设计表现立体感十分自由的符号体系,它不仅具

有理性成分,更富于情感效应。在设计中由于假想光源的多向性使得立体形态在构成过程中必须把投影作为某些丰富的色调来考虑,同时,对于投影形态可根据设计形式的需要进行交叠处理和多向设置,以便更充分地发挥投影对形态立体感的衬托作用,进而把富有层次的投影与构成形态的立体表现最大限度地结合在一起。

由疏密对比产生的立体感有一种朦胧的美。这一情形通常在设计领域由点形态来完成。例如,将同样大、小、疏、密的点排列在同一张纸面上,再将纸卷成圆筒形,然后用相机拍成照片,这时的点形态就有了疏密、大小的变化,并显示出强烈而带有进深效果的立体感觉。

按照疏密对比原理进行点形态设计,势必可以加强立体感的表现效果。这不仅仅指圆点,而是指利用点形态(包括各种不同造型的点形态)进行的疏密对比的设计作品,均可获得理想的立体感觉。如果将线形态作疏密对比,其立体感的韵味同样会明显地呈现其中。例如,将曲折的线排列出富于变化的疏密对比关系,并将这种关系延展成一幅完整的设计作品,这时,线条的疏处明显地感到凸出,而线条的密处则显得向后凹进。如果根据这种疏密的对比原理进行各种形式的线性配置,那么,生动、多变、富于活力的立体效果就会在作品中出现。

将线条组织成疏密关系并进行立体感的表现,从某种意义上就是以线的面化结合适当的空间要素不同程度地进行立体感的构成。这类作品与点形态的立体感表现一样是用虚拟线条显示出带有朦胧美的立体感觉。

用不同的手法设计出来的立体感觉,可以呈现不同的立体美感。例如,重叠和质感便是如此。通常情况下将重叠和体系破坏的表现思路结合在一起能够引起我们对幻像追求的好奇心。尤其是重叠手法,除了具有表现浅空间的功能以外还能塑造出明确的立体感觉来。重叠手法的主要特点就是把部分形态置于另一部分形态之上,使之形成明显的结构穿插,以此显示形态的立体层次和构合走向。运用重叠手法,单一的立体感形态可以寻找到自己的群体伙伴,设计出复杂多变、立体感强的视觉表现形式;如果将打满方格的画面设想成置于空间中的网络,那么改变方格中的某些局部形态意味着对这网络体系的破坏。把改变方格的思路建立在平面设计对立体感表现的基础之上,其体系性的破坏就成了表现立体感的手法(图8-55)。把破坏当作改变平面设计形态体系的手法加以看待,表明破坏本身与

图 8-55 通过体系破坏表现出来的立体感充满了设计的创意之美

图 8-56 在平面设计中运用立体感的表现手法可以寻找到艺术美的视觉深度

立体感的构想有了联系。因此，在平面设计过程中，还须将体系性破坏导致的立体感与一般破坏引起的动势表现加以区别。

把质感当做立体感表现的方法看待，可以从扭曲引起的立体感表现中得到印证。当点、线、面这些抽象的视觉元素被表现到较为细密的层面之中时，就能感受到由质感带来的美感效应。例如，把原本线条均匀排列而成的平面效应改变成疏密相等但粗细不同的质感效应时，立体感就会强烈地显现出来。如果在均匀、细密的点形态上作图形设计，并将点的大小根据渐变和反差对比原理进行变化，结果在出现质感变化的同时，立体感和空间感的视觉效果也会随之产生。

如果说上述质感表现是一种缩小视域对形态进行微差调整所得的立体感形式，那么，扭曲就是相对大幅度使形态得到夸张的另一种立体感的表现形式。扭曲在客观现实中主要是指力对物质作用之后的变形。例如，用手揉过的布或纸张不经复原就有明显的扭曲效果。在艺术设计中的立体感表现中，扭曲的意义在于打破平面的限制使形态在类似扭曲的力的作用下产生不规整的变异，可以丰富视觉上的审美效应，帮助我们突破平面的单调感，进而找到超越平面的视觉深度，为设计的视幻效应赋予艺术美的表现（图 8-56）。

注释：

[1] [英]鲍桑葵:《美学史》,张今译,商务印书馆,1986年,第32页。

[2] [英]彼得·F·斯特劳森:《个体——论描述的形而上学》,江怡译,中国人民大学出版社,2004年,导言部分第1页。

[3] [德]黑格尔:《小逻辑》,商务印书馆,1980年版,第120页。

[4] 参见[英]E.H.贡布里希:《秩序感——装饰艺术的心理学研究》,杨思梁等译,浙江摄影出版社,1979年,导论部分。

[5] [英]威廉·荷加斯:《美的分析》,杨成寅译,广西师范大学出版社,2002年,第54、55页。

[6] 北大哲学系美学教研室:《西方美学家论美和美感》,商务印书馆,1980年,第15页。

[7] [德]康德:《判断力批判》(上卷),宗白华译,商务印书馆,1987年,第71页。

[8] [俄]普列汉诺夫:《普列汉诺夫美学论文集》,曹葆华译,人民出版社,1983年,第342页。

[9] 同上,第343页。

[10] [美]鲁道夫·阿恩海姆:《艺术与视知觉》,滕守尧等译,中国社会科学出版社,1984年,第15页。

[11] [英]保罗·泽兰斯基等:《三维创造动力学》,潘耀昌等译,上海人民美术出版社,2005年,第63页。

[12] 同上,第66、67页。

[13] [美]鲁道夫·阿恩海姆:《艺术与视知觉》,滕守尧等译,中国社会科学出版社,1984年,第575页。

[14] 邢庆华:《平面设计》,江苏美术出版社,2001年,第63页。

[15] 同上,第66页。

[16] [英]威廉·荷加斯:《美的分析》,杨成寅译,广西师范大学出版社,2002年,第116页。

第九章　色彩设计的审美研究

第一节　色彩设计的美学语汇及其审美文化疆界

一、色彩设计的美学语汇

研究色彩设计的美学语汇,事实上是努力寻找色彩中有关美学性质的语汇特色,使我们理解到设计活动中运用色彩设计手段以增强作品审美外观而构成的色彩关系。这种关系多以色彩的群体姿态出现。因此,为了追求色彩审美效应在作品整体视觉连接过程中相互对比所形成的色彩语言的个体呈现,有意识地加深色彩在设计中语汇特色的理解能够促进设计家基于色彩整体状态下所呈现的个体语汇特征的审美认识,以便更好地通过色彩的局部形式表现出色彩设计个体形态的功能价值,并通过色彩的个体语汇特征确证色彩在设计中的审美表现力。

色彩设计的美学语汇其核心意义必须基于设计作品及其设计过程体现出色彩语汇的设计性,而设计性的含义表明各种要素被纳入设计的要求之中使作品呈现出设计的意象美和形式美,并且由其整体意义上的审美特性反映出色彩设计美学语汇的基本指向。通常情况下,设计结果需要设计构想和设计表现来完成,这样,其过程势必充满设计美的特性。因此,色彩语汇不仅存在设计的过程中,而且以

其独特的色彩语言配合作品的设计意图得到更充分、更完美的设计体现。我们知道,色彩在设计中的局部配置能充当视觉审美的信息作用,并由此显示出色彩设计的语汇功能,这种功能以其浓缩的方式通过色彩的视觉感知向人们"叙述"色彩的信息意图。例如,时装局部上的色彩装饰不仅反映出色彩设计的美感价值,而且让局部色彩的组合为时装的整体之美提供了具有色彩语汇特点的美感信息。然而,作为色彩设计美学性质的语汇,除了在设计作品的外部形式上表现出如此的美感价值以外,还配合设计作品的其他因素呈现出诸如信息语汇、象征语汇、功能语汇和形象语汇等不同色彩语汇的审美内容。

色彩设计的信息语汇强调色彩设计信息意义上的审美特征。例如,在商品广告设计中,作为重要设计要素之一的标志色彩便意味着以信息语汇的方式向消费者表述该商品的企业形象效应,并且引导消费者进一步了解广告设计中商品品牌效应的视觉信息。由此不难看出,当色彩作为商品信息的"身份"驻足于信息层面扮演着自身完善的功能角色时,其价值体现并非属于美学的性质。因为广告视觉化的色彩运用在这时被设计师的表现意图置于信息功能价值的层面上发挥作用。然而,色彩设计的信息功能并不是孤立地存在着的单项因素,它与其他色彩相互复合、并存和"叠加",使其功能因素变成色彩审美的视觉迹象,并对构成信息语义的色彩造型有着特殊的要求(即色彩设计的信息语汇应属于美学意义上的色彩造型,其刺激强度需要依赖色彩审美要求的视觉控制)。如果在信息语义基础上缺乏色彩语汇美学性质上的支撑,那么,色彩就会失去设计性,因为设计的根本就在于美学价值的揭示。因此,色彩的设计性须限定自己作为信息语汇特征的出现,并且依靠信息价值呈现其色彩语义和色彩美感的双重作用,否则色彩只能成为变相的文字图解。为此可以说,只有具备了美学的性质才能真正发挥色彩设计功能与视觉审美的双重价值。

对于象征性而言,色彩设计语汇的美学价值是由某种语义通过视觉思维的转换而达到的。为此,处于特定状态下的色彩现象会变现出"非本位"的色彩意象,帮助观者澄清色彩以外所要意味的非视觉的审美内容。此外,色彩在设计中充满审美价值的意义会随着色彩语汇的象征性得到间接的表达。因此,色彩设计的象征语汇其本体作用并非通过色彩的直观方式表达其象征语义的完善指向,而是以另一审美语义跳出有限的色彩视像进而使具有审美意义的象征性显得清晰可见,最终使色彩语汇定位在特定的设计作品中,起到增强

色彩深层内容的作用。例如用蓝色象征商品的纯净品质,或以红色象征人的情感的热烈等。在这种情况下,色彩兼并了美学的意义向设计作品作出合乎审美功能的描述。当然,其前提必须是被象征的内容具有审美价值可言。

　　色彩设计语汇的美学价值还需要重点关注功能上的表现问题。我们知道,利用色彩的视知觉解决设计功能的审美识别已渗透到千家万户的日常生活中。如室内灯具或家用电器的开关设计往往巧妙地以色彩的功能语汇妥善解决。其中微电脑的运用贯穿了更高的科技含量,使色彩设计的功能语汇向精致、巧妙和雅观的审美方向渗透。其他如未来交通工具的把手和指示器、各种车型的指示灯和尾灯都是借助色彩与光的变化在审美创造的同时显现其功能的价值。当代城市环境管理对色彩功能语汇的表达和把握更加未来化。此外,高科技带来的设计要求使色彩与功能的结合更富于时代特征。然而,这些看来琐碎的事物让色彩在其中发挥的作用很大程度是以功能语汇的角色胜任的,可以说现代家用电器外部设计中不可忽略的小部件都巧妙地发挥了色彩功能的语汇作用。在这种情况下,家用电器上的彩色按钮并非单纯的色彩显示,而是借助色彩元素对产品局部指示功能的精心设计。虽然色彩的功能语汇在设计表现中显得功能优先,然而,由于设计的介入,众多现代产品设计的部件功能无一例外地将造型与色彩、功能与结构等要素作综合考虑,最终以完整的产品形象打动着消费者的心。因此,色彩功能语汇的美学意义甚至比功能本身还重要。我们日常生活中所用的餐具、灯具和其它一些产品如果仅仅以功能需要衡量其使用价值便相当简单,然而,对于审美追求中的物品来说,其款型、色彩以及种种令人耳目一新的设计就会在审美心理的美学层次上变得复杂起来。这样,产品色彩的美学价值会被设计师和消费大众联合起来将之推到新生活的最前端(图9-1、彩图128)。

　　用形象语汇一词概括色彩在设计活动中的视觉现象具有更加重要的意义,它提醒我们不能把色彩放在孤立的位置上加以理解与运用。因此,色彩设计的形象语汇有两方面值得我们关注:①由于色彩的形象性在设计中受到语汇特征的限定,色彩语汇的美学性质终究落在设计作品的局部形象上;②

图9-1　产品色彩设计的信息语汇呈现出实用价值和审美价值的双重性

基于语汇特征的色彩设计能在色彩形象语汇的视觉区域中赢得自身相对的独立性。因为作为语汇性质的色彩语言不存在结构的分离现象。为此，色彩的形象语汇要求把色彩相对于作品整体的区域范围看成具有独立的审美价值，并在其中让形象语义表现出个性化的美感特色。这一情况在企业形象设计中尤为突出。例如，标准色的建立便成为整个企业色彩形象的根本，它必须围绕企业理念特色进行色彩识别的象征性凝聚，以此表明色彩设计相对性的形象语汇被统一到了整个企业形象的色彩系统之中。

上述情况说明，色彩设计的美学语汇犹如文章中的词汇，通过丰富的词汇反映出来的语义形成句子的意义，进而使文章在句子的连贯中让人得到主题意义上的深刻理解。因此，无论何种色彩设计的语汇，作为对特定对象的色彩表现，其色彩视觉语义的意指需要符合明确的归属感。当人们从这些语汇中获得色彩视觉信息上的审美感受时，色彩能够以相当明确的感知度在人们的视线中产生描述的意义，从而有能力将色彩的设计性语言提升到最具有表现力的价值尺度上去。沃尔夫林在《艺术风格学》一书中指出："色彩不会妨碍清晰，然而色彩越具有属于它自己的生命，它就越不能为物体服务。"[1] 在此，沃尔夫林既强调了色彩的独立美学价值，又提醒人们注意色彩生命力的高度敏感性。在色彩设计美学语汇的价值表现中，作为有针对性的色彩设计语汇在其流动的审美过程中必然显得更集中、更响亮，也更具有视觉传播性。

色彩设计语汇的表现性和色彩设计的整体形式表达有着密切的联系。阿恩海姆说："一个视觉式样所造成的力的冲击作用，是这个式样本身所固有的性质，正如形状和色彩也是知觉式样本身的固有性质一样。事实上，这种表现性还是视觉对象的一种最基本的性质……我们看到，事物的表现性，是艺术家传达意义时所依赖的主要媒介，它总是密切地注意着这些表现性质，并通过这些性质来理解和解释自己的经验，最终还要通过它们去确定自己所要创造的作品的形式。"[2] 色彩设计语汇的美学特性正是设计家们为了追求设计作品的审美性质所依赖的内在媒介，而这种语汇性的内在媒介使色彩在设计作品中对欣赏作品的观者有可能产生新的、特殊的审美价值。因为"一棵垂柳之所以看上去是悲哀的，并不是因为它看上去像一个悲哀的人，而是因为垂柳枝条的形状、方向和柔软性本身就传递了一种被动下垂的表现性；那种将垂柳的结构与一个悲哀的人的心理结构所进行的比较，确是在知觉到垂柳的表现性之后才进行的事情"[3]。由此可知，对色彩语汇美感角度的塑造意味着色彩语言审美设计在

其方法上的重要体现。

毫无疑问,色彩设计的美学语汇与其设计作品产生的整体作用从一定程度上加强了设计意象美的表现。应该说色彩作为设计作品视觉描述的语汇范围是设计思维转化到视觉上予以完成的一道最有效的审美环节,为此,色彩语汇协同设计作品的整体机制是其它表现要素无法取代的价值体现。由此不难理解到色彩设计的美学语汇与设计作品的有机合一使色彩的表现不仅限定在单纯的平面设计中,对于立体设计作品来说同样起到不可忽视的表现作用(图9-2、彩图129、彩图130)。在很多情况下,由平面向立体形式转换的色彩设计语汇其使用频率相当突出,这种视觉化设计的普遍性使色彩设计语汇的表现空间异常广阔,并导致色彩设计语汇常常承载着设计表现和设计创意的信息量汇合在图形化的视觉形式中。

图9-2 洛杉矶户外导视设计中的色彩语汇之美

二、色彩设计的审美文化疆界

"色彩设计"是现代色彩表现方式的概念之一,事实上色彩作为设计要素在人类的黎明时代就已存在。色彩在人类原始时代的运用表明自己与历史上最早的"设计作品"紧密相连。这一点原始彩陶上的色彩装饰就是最好的例证。然而,"色彩设计"的含义在现代设计发展中似乎与理性更加接近,因而使我们对色彩表现在设计中的文化性质产生出浓郁的兴趣。

将色彩从设计领域的普遍现象中抽出来进行文化意义上的识别,能从更深层次上把握到色彩在现代设计中的表现意义及其发展中的现代文脉关系。我们说古老的"色彩设计"发展到现代已经增加了更多由时代发展决定的新的视觉内容。这是人类文明发展的结果。色彩设计作为文化的意义出现,使我们清楚地意识到它是一种人类创造意义上的行为活动。苏珊·朗格在她的《情感与形式》一书中明确指出:"事实上,文化是由人类的活动所组成,它是一种联锁、交叉的行为体系,一种连续的功能形式。因此,它当然是不可触知不可看到的。它具有有形的部分——人工制品;也有有形的征兆——作为'表情'印在脸上,或作为社会条件对于人体发育、姿势和动作影响的种族效果。但是所有这些都只是枝节的片断,只对那

些了解和记得它的人才意味着生命的完整图式。它们是一种文化的组成部分而不是它的意象。"[4]色彩设计确实就像一张具有表情也能看见的"脸",它是人类文化吸引力的有形部分,也是现代艺术设计中重要的组成部分。

将色彩设计放到人类文化的过程中进行考察,不难发现,其价值主要通过人类精神需求的美学意义显示出来。因此,揭示其美学意义在不同历史时期带给人们视觉上的审美感知是理解色彩设计价值的首要途径。格尔茨曾经指出:"我以为所谓文化就是这样一些由人自己编织的意义之网,因此,对文化的分析不是一种寻求规律的实验科学,而是一种寻求意义的解释科学。"[5]显然,色彩在艺术设计中的显现只有在现代文化框架结构最耀眼的地方找到它,尤其是现代色彩设计的普遍性使之在表现风格上呈现出最鲜明的时代特征,由此反映出来的文化意义是由我们用丰富的颜色为自己编织起来的那件神奇、美丽的"意义之网"得到证实的。

色彩设计作为视觉文化形态与生活保持着最亲密的关系,而设计活动的普遍性说明人类生活对审美化的期望似乎是一种与生俱有的天性表现。在古典主义时代,色彩设计基本上和其他艺术的理想主义一同被限定在自然形态、道德形态和审美形态这三种文化形态的相互统一之中,色彩在人类生活的文化层面上主要沉湎于理想主义的结构之中;在现代美学的影响下,色彩与其它艺术一同跨越了传统的文化疆界,开始走向了更加现实、兼容而又综合的新的文化疆界的内部,诚如美国著名实用主义美学家杜威所认为的那样:"艺术的独立恰恰就是生活与艺术的结合,真正的艺术绝不是以取消人的正常趣味和活动为代价,而必须使这些趣味和活动得到非同寻常的满足,只有通过生活向艺术境界的攀登和靠拢,才能达到一种审美文化。"[6]设计是一门生活的艺术,而色彩与设计的结合正是为了更好地使设计达

图9-3 邢庆华:平面设计作品(2009)

到审美化的艺术效果,这种色彩表现的艺术效果在设计中的体现有着很强的经验性,并且在这经验性的艺术表现形式中贯穿着视觉的强烈性、完整性和清晰性。可以说现代色彩以其强烈的设计性代表了生活艺术化的审美观念和审美趣味而成为现代美学思想的先行者(图9-3)。

充满着现代审美文化特征的色彩设计和其他所有的设计要素一样在设计中越加走向综合趋势,使生活形态与艺术形式之间的边界变得愈加模糊。表明色彩设计跨越了传统经典美学艺术形式的特性,色彩带着现代美学的观念进入到了更为广泛的文化活动的范围之中。与传统艺术设计中的色彩相比,它突破了色彩在设计上的自律性,注重精神价值与社会内涵的艺术特征似乎被淡化,色彩审美文化的形式特征更多地体现在作品的展示性、直观性、造型性和流行性中。如果说,传统设计中的色彩表现更多强调的是经典的理性价值的审美效果,那么,现代色彩设计所强调的却是现代社会乐于接受的消费性、简洁性和信息性。一件设计作品的诞生,必然出现与之相适应的色彩的人文表现特征。这种特征反应在当代审美文化的消费领域,便能看清色彩在设计中出现的普遍的生活意义和审美追求。在现代社会中,以视觉表现的方式参与生活的设计越来越丰富。例如,和色彩设计密切相关的广告艺术、室内设计、服装设计、商品包装设计对现代生活产生的深刻影响,从最本质的意义上看,其审美文化的消费性表明了生活与艺术的同一性,色彩在其中的审美设计直接反映出有价值、有意义的人生态度。为此,现代生活在现代设计(包括现代色彩设计)的映衬下不再是一种质量低下的重复过程,而是一种隐藏着丰富人生趣味的理想过程。

从功能意义上看,色彩设计的消费性文化特征渗透于日常生活的本身,成为现代人本真、自然的生存状态。人们渴望从日常生活用品上得到美的视觉文化信息,并且从这些设计文化符号中享受到具有休闲性质的心理时空,以获得超越

图9-4 2010年上海世博园内运用色彩设计推出的文化消费活动接连不断

于有限时间的精神自由度。而色彩设计正顺应了这种时代文化的特点,并根据人的心理需求随时调整其语言的结构方式。为此,色彩作为设计语言的一部分不仅充满着现代文化观念的特征,而且还紧密地附着于现代生活的进行时态,成为现代生活物质形态和精神状态的直观表征(图9-4、彩图131、彩图132)。

与现代设计紧密相关的色彩作为艺术美的因素之一在另一种生活境界中找到了它的真实性。诚如马尔库塞指出的那样:"艺术的真实性在于它有力量打破现成现实解释何谓真实的垄断权。……我们不妨把'美学形式'解作一个既定内容转化为一个独立自主的整体的结果。作品就是这样从现实的永恒过程中'取出来'的,它具备自己特有的意义和真实性……一件作品真实与否,不看它的内容,也不看它的'纯'形式,而要看内容是否已经变成了形式。"[7]显然,马尔库塞的美学观点向我们提供了如下启示:艺术的真实形式对应于现实的陌生化;艺术的真实性便是其虚构性,它创造了另一个超越现实的虚构世界;艺术的真实性同样属于其理想性,它以呼唤另一种世界的能力来改变现实的世界。在现代设计领域,色彩设计作为艺术设计整体形式中的重要组成部分同样以其艺术的真实性进入其虚构世界。换言之,色彩的真实性应当建立在现代生活的理想境界中,并成为现代精神文化领域中理想主义的表现对象。

显而易见,色彩在现代设计领域的创新实践打破了中外传统精神内部封闭的文化壁垒,正努力朝着全球性文化复兴的审美融通性迈进。从这样的意义上看,色彩设计自身的审美文化疆界显得兼容而互通,它极力消除不同民族之间的文化隔阂,以设计艺术的审美方式直接与人类的现代生活构成了一个开放的、充满理想的视觉艺术新模式,进而揭开了现代色彩审美设计的新篇章。

第二节 色彩设计的审美体验与信息价值

一、色彩设计的审美体验

反思人类设计的创造历程,无一不是为了追求美的结果而呈现出创造的智慧,即使在原始时代,围绕造物所展开的一切设计活动都没有脱离这样的追求。在今天的色彩设计中,科学技术为人类物质生活带来的更多便利条件使色彩的美学地位日益攀升。为此,色彩

设计中的审美体验对于设计师们来说就成了不可忽视的研究对象。

色彩设计和其他造物设计一样属于心灵的表现活动。研究色彩在设计中的审美体验意味着在其设计过程中将设计家的主体精神贯穿在内,使作品的精神力量向视觉感染力方面转化,进而提高设计作品的美学价值。黑格尔说:"天才是真正能创造艺术作品的那种一般的本领以及在培养和运用这种本领中所表现的活力。但是这种本领和活力都只是属于主体的,因为只有一个自觉的主体,一个把这种创造悬为目标的主体,才能进行心灵性的创造。"[8]由此可见,把人的主体性提高到美的创造力的最高点认识,有利于设计师从主体心理的审美体验中对色彩设计进行审美判断的价值确证。

伽达默尔认为:"审美体验中的'体验'这个概念出现得很晚,它是到 19 世纪 70 年代才由狄尔泰加以术语化的。"[9]"体验"在人类的认识中,是一种与生命活动密切关联的经历,"它以两个意义方面为依据,即既是一种直接性,这种直接性是在一切解释、处理或传达之前发生的,并且只为解释提供依据,为构成提供材料,又是从直接性中获取的收获,从直接性中留存下来的结果。"[10]根据这一观点,不难理解"体验"既是原因,又是结果;既是出发点,又是终极点;既是认识论,又是本体论。看来,"体验"最根本的特征是类似"直觉"的直接性,它要求意识直接与对象同一而排除任何中介和外在的东西。这样,"体验"就是"自卫地存在着的一个被分离的、脱离于概念关系的宇宙形象"(狄泰尔语)。从现代西方哲学美学家们的思想中可以看出,对于人类文化中的"体验"一般可作出四项基本规定:体验以生命为前提,具有时间上的永恒性(无限性),空间上的整体性,方式上的直接性和本质上的超越性。这种对"体验"的哲学美学上的理解同样可以被我们运用在色彩设计的审美体验中。

图 9-5 路易斯·奥尔特为卡麦吉公爵设计的房子和游泳池(洛杉矶)

从直接的意义上说,色彩受人类情绪产生的影响是人们普遍认知的客观事实。鲜亮的橙色与红色以及黄色能够兴奋人们的神经,相比之下蓝色和绿色却能平静人们的心绪。在通常情况下,人们喜爱色彩都是出于色彩与人的情感显

示具有直接的关联性所至。例如,火的色彩是红、黄、橙色,这种典型的暖色通过人的视觉进入心理就能够获得一种来自于客观色彩印象的特定感觉,而这种色彩的感觉并非属于抽象的理念,而是通过实际体验才能得到色彩性能的准确判断。为此,心理体验将接触于生活中客观事物的色彩现象变成某种审美经验而进入色彩设计的范畴。美国设计家路易斯·奥尔特为卡麦吉公爵设计的游泳池,色调优雅宁静,周边使用的绿色和蓝色给人带来分外凉爽的感觉(图9-5)。因为蓝色和绿色很容易让人将之与水和树镇定的品质联系在一起。在此设计中,人们对色彩在心理上的影响便是来自于自然色彩对人的心理作用后的色彩体验得到说明的。从色彩设计的功能上看,以蓝绿为主的冷色调能对人的心跳产生缓和作用,并能降低人的体温,放松人的肌肉。正因为色彩在人们的心理体验上能产生视觉所需要的丰富性,为此,在西方某些神秘主义者看来,金色就是灵魂的光辉,干净的蓝色与淡紫色代表着高层次发展的境界,橙色代表占统治地位的知性,纯粹的绿色代表同情的本性,纯粹的品红或玫瑰红色代表无私的、感动的本性,而暗灰色的、伴随着棕色和红色的辉光意味着沮丧。[11]这些神秘的色彩观念事实上就是人们对色彩在心理体验过程中获得的审美感受的理性表述。

 色彩的体验在设计中的表达形式是多种多样的。采用明亮的暖色调进行设计有益于提高人体活动的敏捷性和心理上的警戒性,反之,素净和寒意的色调能起到镇定和舒展人的心理作用。据相关材料表明,在关于环境色彩对学校儿童作用的研究中,对智力最有裨益的室内色彩是黄色、黄绿色、橙色和淡蓝色。而在白色、棕色和黑色的环境中,儿童智商则低得多。另外,设计家们还发现,橙色的环境能使儿童们更活跃,更善于交际,不易发怒和产生敌对情绪。[12]在公共色彩设计中,达到平和的环境是色彩设计所追求的重要目标,尽管现代设计的纷繁多变让色彩在设计中所扮演的角色也呈现出多变的状态,但设计师们对公共环境的色彩要求仍然有一个平静的视觉愿望。在这种愿望中,色彩审美与实用的双重功能会明确地显示出来。据说在国外的一家工厂里,由于工人抱怨工作环境太冷,工厂管理者们在没有实际提高工作室温的情况下,将工作环境中墙面的颜色由蓝绿色改为珊瑚色,色调改变的神奇效果使工人们的抱怨从此消失。所以,对色彩设计产生的审美体验从本质上说还包含着实用功能的价值在内。

 现代心理学对色彩的研究为色彩的审美体验提供了许多有益的参照。例如瑞士心理学家麦克斯·卢舍尔(Merckx Rusher)博士在

他发明的色彩测试法中,证明一个人对于特定颜色的喜恶传递了他心理性格的各种信息。在色彩测试中,被测试者需将一系列卡片按照他最喜欢的、很喜欢的、比较喜欢的以及不喜欢的依次排列下去。其中完整的实验包括73种色卡,最常用的色卡是:深蓝色、蓝绿色、黄色、棕色、黑色和灰色。测试的结论为:喜欢蓝色的人的性格一般趋于被动、敏感、细腻和忠实;喜欢橙红色的人表现出活跃、争强好斗的精神和精力充沛的特性。卢舍尔博士还指出,如果人体内部4种心理原色(红色、绿色、蓝色和黄色)达到一种相当的平衡,那么就会产生一种快乐的、适应环境的个体。[13]事实上这种色卡的测试并非一成不变,对色彩偏爱和人类之间的联系也不存在确定的统一结论,然而,色彩的选择对艺术家们,特别是对那些色彩设计家们来说却有着极大的吸引力。而这些吸引力的理由只能从各自的色彩审美体验中找到答案。

应当看到,色彩设计的审美体验并非依靠科学实验就能把握其规律,因为色彩在人们的心理评判中难以达到统一的见解。康德曾经指出:"一切僵死的合规则的东西(它接近数学的合规则性)本身就含有违反鉴赏力的成分:它们不能给予观照玩味的长久保持,而是令人无聊乏味。相反,那种能使想象力自动地合目的地游戏的东西,却使我们感到时时新颖,对它留连不疲。"[14]席勒(Johann Christoph Friedrich von Schiller,1759–1805)也说:"美是形式,因为我们观照它,同时美又是生命,因为我们感知它。……在它赋予外在生命的形式中显示出内在的生命。"[15]事实上色彩的生命形式有它自己的意向结构,它和审美主体一同实行独特的审美体现之后便有力地表现为视觉中"类"的抽象物,同时也让大自然的色彩现象在流光溢彩中呈现出生命般的辉煌(彩图133)。因此,色彩的视觉形式可以通过审美体验在观念意象层面上进行富于意志性的构成和组织(图9-6)。

对色彩设计的审美体验进行细致思量,不难推想出人们的审美心理使色彩

图9-6 巧克力包装上的色彩设计

在相关意义上变成设计信息的接纳对象。从审美体验的普遍意义上看,那些设计性的色彩面貌可以重新唤起广大观众走进另一个崭新的、与自然色彩世界绝然不同的审美空间。据此情形,色彩犹如获得诗的魅力。康德曾经对诗歌的审美有过这样的论述,他说:"诗歌通过自由的想象力并限制给定的概念,来伸展心灵,在无限丰富多样性中,它呈献与之相一致的种种可能的形式,这些形式把概念表达的思想丰富性联结起来从而审美地向理性升华。它强调心灵,以便让心灵感到自己自由的、自动的和独立于确定的与自然的能力,从而按照某种既不是感性的又不是知性的观点,把自然当作表象显现来观察和判断,从而把诗歌用来表现仿佛超越性的东西。"[16]色彩设计的审美体验也是这样,它将色彩设计当作走出自然表象的观察和判断,给色彩重新建立超越于自然的色彩形式提供了巧妙的契机。

色彩设计的审美体验和一般色彩的审美体验显然有着明显的区别,前者直接将色彩在审美体验中所获得的感觉经验和设计特征积极融合于色彩设计作品的整体印象之中,并深深感悟到色彩在设计中的不可替代性,因此,在色彩设计审美体验的因果关系中充满了色彩设计感性和理性的双重特性;而后者只是指一般色彩的审美体验,或者说仅对色彩在独立状态下的审美观照。这种被体验的色彩状态只限于对色彩感觉性能的直接描述以及将这种描述的视觉内容反过来印证色彩的理论知识。当然,通过审美体验之后对色彩产生的评价方式也是多种多样的,其中审美主体对色彩美学素质的差别会有重要影响。

事实上对于色彩在设计中的审美体验,其内在的深层意义需要兼顾到两大层面:一是环境空间意义上的第二自然层面;二是从小的范围看那些已经成为设计事实的色彩表象本身。就前者而言,即使是一座普通的高楼,如果对其色彩处理不当,就不能从中体验到设计意义上的美感享受;就后者而言,那些商店里琳琅满目的商品色彩便是如此,在它们形成一定的物品氛围的同时给予我们另一种色彩设计的审美体验。上述两大色彩设计的层面给色彩带来了真实的空间,而这真实的审美空间也成了色彩设计区别于其他色彩体验最显著的特征之一。

显然,色彩在具体设计作品中的定位不像绘画色彩那样显得唯一。因此,对色彩设计的审美体验将随着色彩的不确定性而变得丰富多样,犹如天上的云彩随着风的推力而不断改变自己的形态那样。鉴于这样的事实,色彩的审美体验就不会像刻在石碑上的文字那样显得生硬和难以改变,而是更加强调人的心理色彩的美学观念在体

验中的能量最终有机会被体验的方式激发出来。

我们知道,色彩设计最明显的特征就是色彩必须受到设计的制约。这种在设计制约下的色彩面目所呈现的美感不可避免地存在着设计美的特性,也就是说,最终对设计作品色彩观照的实质性表现须反映出该作品色彩美感在设计上的认同性。表明色彩设计的审美体验是人的心灵主体与客观物质在审美事实上的撞击,同时说明色彩在设计过程中并非属于独立的自由体,而是为了提高设计作品的审美度使之并存于审美价值体系内部的一种有机成分的表现。此外,设计制约下的色彩在对其进行审美体验时必然形成具有设计形态的色彩结构,这种结构反过来有助于对色彩设计审美体验的展开。

二、色彩设计的信息价值

色彩设计对商业发展的影响尤为突出,这除了商业设计上的视觉传达和品牌竞争需要依靠色彩设计的刺激以外,从普遍意义上看色彩设计的信息价值已成为一项当代社会商业审美设计持续开拓的重要保证。我们知道,和文字语言相比,色彩设计的信息价值在视觉交流方面具有无可比拟的表现优势。可以说离开色彩在视觉设计上的参与,无论是造型还是创意都会黯然失色。从这一意义上说,色彩是最直接的视觉信息。

色彩在现代商业社会中的表现价值和信息传达联系在一起(彩图134)。其广阔性构成了一个庞大的色彩设计的视觉系统。然而,并非所有的色彩都能获得良好的信息价值,其前提是色彩不能离开

图 9-7 现代商品广告设计注重色彩信息的审美价值

特定的设计。因此,色彩设计的价值体现和色彩设计的信息意图甚为相关。从广义上说,一切色彩都具有视觉信息的表现功能。例如,绘画作品中的色彩信息仅仅作为向观众传达艺术美的形象,提醒观众通过作品色彩中的信息语言获得绘画色彩美感形象的欣赏价值。

从狭义的信息意义上理解色彩设计的信息价值,它更关注色彩承载商业传达的任务。因为色彩设计的功利目的在其中成为色彩信息价值的主要特征。然而,真正意义上的色彩设计其信息价值必然充满着美和艺术的色彩形态。在信息社会中,色彩已成为信息表达的视觉亮点,许多优秀的色彩设计方案几乎成为色彩配置的固定语汇和最佳效果运用于设计作品之中。其中,色彩的心理效应起着最重要的审美作用。例如,暖色能够激起我们的兴奋,冷色能够平静人们的情绪。利用色彩的心理感受进行色彩设计其信息价值会事半功倍地在色彩传达中得以呈现(图9-7)。

强调色彩设计的信息价值,并不排斥形态和结构在传达中对色彩信息整体化的协调作用,相反,色彩作为某种特定信息的传播载体,必须借助形态和结构的连接才更为有效地实现色彩视觉功能的审美描述。因为色彩不是孤立的绝缘体,它要在形态配合的情况下真正发挥属于自己的视觉表现作用。例如,红色与圆形结合可对太阳进行信息表意,而与感叹号结合有可能成为危险信号的表示。在另一种情况下,色彩设计可摆脱商业目的以其完整的色彩语言进入纯粹美的信息范围进行艺术美感价值的传达。如装饰绘画的色彩设计便是如此。为了突出作品的艺术意境和审美情调,装饰绘画常常站在惟美主义的立场上使画面色彩达到艺术性和信息化的效果。

在更多情况下,对色彩设计信息意识的把握是通过艺术性很强的色彩设计活动进入生活空间内的审美焦点阵地的,然而这个焦点并非是生活中的绝缘体,而是生活空间中色彩秩序化的视觉信息。布瓦索在谈到信息的习惯价值时说过:"在我们自己的神经系统中,持续不断的刺激导致神经活动的逐渐减少,然后是消失。当我第一次进入房间时,我东张西望。在看了几眼以后,我的眼睛已经看到了主要的特征——桌子、椅子、墙壁、窗户等等——那些我为了在房间内有信心有目的地移动而需要加以分类的东西。如果我随后坐了下来,这些要素——现在已被归入不同抽象程度的类别中——就被置于脑后,于是我可以关注优先考虑的项目,也许是一幅画,一种特别的景观,或一次谈话。很快房间和房内的东西会离开我们注意的焦点仅仅成为我的环境知识。在脱离我们的焦点的情况下,它们可能会失去其鲜明性,而只提供一种粗线条的轮廓,以固定感觉和稳定环

境。"[17]由此不难看出,当我们环境中知觉整体的一种事物被视为视觉信息的焦点时,其他视知觉的相关事物就会变成"失去鲜明性"的次要信息而淡出我们的视域。因此,色彩设计要在室内空间环境中赢得"视觉焦点"的信息价值,就应当发挥设计的潜在力量,把色彩的魅力从艺术设计的价值尺度上提高到"焦点"的位置才能如愿以偿。

色彩的视觉形式对人的心理刺激形成的结果除了从感觉上体验到愉悦的审美效果以外,还可以通过信息对生活美的启示感悟到色彩生命力的强大。然而,其生命的力量是从感觉形式上升华到哲学高度才得以凝聚为美的精神层面。而这种来自精神层面的色彩力量可以决定能否将色彩设计发挥到信息价值的深度描述中加深我们对色彩美学意义的理解。因为"生命体同时也是一个能够生成和传播信息的系统,它具有复制信息、传递信息和保存信息的机能。就宏观来看,绵延至今的人类社会也是一种生命体。个人电脑时代的到来以及电子传播方式的普及,让人类社会的发展更接近生命体的进化模式。自然界的生命引起内在活力,具有一种'生命之美'。生命科学的研究成果所揭示出的生命秩序为高度信息化的社会提供了一个良好的参照。……各种生命活动——信息生成、信息传播和信息保存循环往复,使得各种生命体繁衍不息。在这个过程中出现的信息,就其形式和内容而言,都可以被称为信息的最佳方式。当我们在思考'信息之美'时,一样可以从'生命之美'那里得到弥足珍贵的启示"[18]。显然,色彩设计产生的视觉信息能让我们在生活中体悟到色彩信息生命体的"生命之美"。于是,我们可以以绿色为例,通过色彩设计将之放到生命之光中体悟,放到大地生命复苏的春天感受,更可以作为生命的希望去象征(彩图 135)。

研究色彩设计的信息价值意味着肯定色彩在设计中的审美价值。色彩在没有进入设计领域之前可看成是物理事实,一旦进入设计家的思维之窗就自然成为顺应设计家设计观念的审美事实。这是人类探索信息资源和创造艺术审美的本性所在。诚如斯宾诺萨(Spinoza, 1632—1677)在其《伦理学》中所说:"就本性而言,观念总是在先的……所以观念构成人的心灵的存在的最初成分。"[19]因此,色彩设计信息价值的产生需要具有色彩审美观念的正确解读才不失其价值意义。然而我们不能忽视另一种情况,即"美术信息的接受并非单纯视觉意义上的'看',它是接受主体在理论指导下其内心对客观物象信息的生命体验。接受主体对理论或知识的掌握,直接决定了它的信息取向和价值判断,决定了它接受信息的深度和

广度"[20]。由此可见,作为美学范畴的色彩设计其信息价值需要提醒人们用审美判断的理论方式去驾驭。

色彩设计在艺术创造的支配下形成信息符号进入社会,它从积极的状态中帮助特定的设计项目出色地完成设计造型的任务。在今天这个信息爆炸的时代,色彩设计信息的价值体现主要通过两方面获取:首先是作为纯粹美的元素的视觉表达;其次是作为色彩设计形成信息语言意义后的传达。事实上无论前者还是后者它们终将融于一体。我们不能没有美感的视觉信息,也不能没有信息意味的色彩美感。为此,在当代色彩设计的视觉表现中,其优越性的体现就在于色彩信息表达的审美化和艺术化处理,而这样的处理方式对于当代生活审美化的发展来说无疑具有更加强大的色彩魅力(图9-8)。

图9-8 可口可乐广告的艺术化和审美化处理以色调的魅力为核心

第三节 观念性色彩语言对西方现代建筑设计的审美描述

一、西方建筑色彩迹象的演进与观念性色彩语言的现代意义

从古希腊和罗马开始,西方的立柱与城墙等建筑就以雄伟壮观的姿态屹立在世界文化的舞台上。然而大多数古代西方建筑即使在某种程度上遗留下了可供后人瞻仰与研究的建筑遗迹,但其表面的色彩却随着久远的年代而渐渐褪去,现代人已无法再清晰地观赏到位于卡纳克阿蒙神庙内蓝色的天花板以及亮金色的星辰了,因为天花板已不复存在,人们所看到的只是一些裸露的石材本色。可以说色彩在古代西方建筑领域的运用多半是停留在建筑内部的局部装饰上。例如把红、黄、绿、金等华丽色彩的感受变成对建筑浮雕、绘画和神庙内部的精心装饰,并非将色彩上升到建筑造型的观念高度反过来对建筑的整体面貌进行审美上的视觉描述。直到1420年,由菲利普·布鲁内莱斯基(Fillippo Brunelleschi,1377-1446)设计的建造

于佛罗伦萨的大教堂,其圆形屋顶采用了砖红色彩,其目的是将教堂内部那神圣、庄严肃穆的感觉衬托出来。[21]然而,处于中世纪这种建筑局部上的色彩不能与贯穿在西方现代建筑设计上的观念性色彩语言同日而语。

当历史的脚步跨入现代之后,西方建筑设计师们对建筑的概念有了全新的认识和变革的冲动,那些伟大的建筑作品不会像一幅知名油画或一尊传世雕塑那样作为历史的遗留物供人们观赏,而是更加贴近于现代生活,并从美学角度用色彩的现代话语形式对建筑设计作品进行新的阐释。为此,色彩开始由古代建筑内部装饰性的局部迹象向现代建筑外部设计的整体艺术效果演进,使之逐渐在设计家的观念世界中发生变化进而与建筑创造的现代灵感紧紧地连接在一起(彩图136、彩图137)。

西方现代建筑设计的色彩结构充满了观念性的现代意义,归根结蒂是深受现代设计观念影响的结果。而现代设计观念表现在建筑设计上的思想特征是通过民主主义、精英主义、理想主义和乌托邦主义反映出来的。[22]建筑设计注重对功能、形式、空间和色彩诸要素的综合展现,尤其是色彩在建筑设计家的美学观念中占据了重要地位。除其色彩知觉属性紧随建筑外部结构空间转折呈现出亮丽的审美殊相之外,还深受建筑设计审美观念及其价值尺度的左右而产生结构意义上的双重特性。为此,色彩似乎变成一种融合建筑并深受设计观念影响和驾驭的结构模式。在这种情况下,色彩的生理效应必然产生质的飞跃,促使设计家将色彩从古代建筑装饰的桎梏中解放出来,变成现代设计家心灵支配的对象。诚如康定斯基在色彩研究中指出的那样:"对一个较敏感的心灵,色彩的效果就会更深刻,感染力更强。这就使我们到达了观察色彩的第二个效果——色彩的心理效果。它们在精神上引起了一个相应震荡,而生理印象只有在作为通往这种心理震荡的一个阶段时才有重要性。"[23]可见,观念性色彩语言及其"结构"的美学价值只有在西方现代建筑设计的"心理震荡"中才能看清其本质意义(图9-9)。

图9-9 西方现代建筑色彩的审美强调导致建筑色彩创新与形态的新结合

二、观念性色彩语言对西方现代建筑设计审美描述的案例分析

西方现代建筑色彩表明,由观念性色彩语言形成的色彩结构可以改变建筑色彩视觉表现的"精神内容",起到超越物理属性的审美作用。例如,出身于瑞士的法国著名现代建筑设计家勒·柯布西耶(Le Corbusier1887-1965)的早期建筑曾受到森佩尔(Gottfried Semper,1803-1879)建筑理论的直接影响,展现了20世纪初期建筑学上关于色彩的两种主张:一种是早期建筑使用平坦织物饰面对建筑色彩的考虑和应用;另一种是通过日光和阴影的永恒作用使色彩被用作有形的呈现要素以营造建筑的空间和体积。后一种主张成为柯布西耶南欧旅行经历之后将色彩升华为观念性色彩语言的重要表征。

勒·科布西耶认为色彩并非用来描绘什么,而是使之唤起某种感受。按其观点,色彩是建筑理念的调节器,它在建筑中的魅力须随同建筑的整体结构呈现色彩的观念特性。色彩的审美意义不是在颜料的实际描绘中。他将自然界种种色彩现象浓宿到单纯的"白色"中加以理解便是基于其色彩观念的内在需要。例如,"白色的太阳、白色的天空、水中白色的倒影、白色的星星、白色的晨光、白色的薄雾、白色的铺路石、白色的沙子、白色的大理石、白色的桌子、白色的木椅、白色的织物、白色的农舍灰泥、白色的灯塔、白色的清真寺、白色的修道院墙壁、白色的房间……正如布伦特·柏林和保罗·凯于1969年在其《基本颜色术语》一书中所指出的那样:从语言学上说,白色是一种从文化上给予定义的基本颜色。但对于勒·柯布西耶来说,白色则成为一种普遍而抽象的色彩观念,一种基本的色彩类别,它包括多种不同的色调、细微区别以及价值。从这一意义上说,'白色'还可包括红色、黄色、紫色、粉红色、蓝色、绿色、棕色、灰色、黑色等各种颜色。"[24] 勒·柯布西耶20世纪的建筑色彩正是出于其"白色"观念性色彩语言对建筑实体的审美描述才让色彩与建筑一同放出了耀眼的"光彩"!

以1950-1954年科布西耶在法国东部浮日山区设计的朗香教堂为例(图9-10)。这是他在第二次世界大战后设计的极

图9-10 [法]勒·柯布西耶:朗香圣母教堂(1950-1954)是柯布西耶新的建筑设计美学思想的产物,它是一个"听觉器官",供信徒聆听上帝的声音

为个性化的建筑作品。整个教堂的色彩语言和建筑造型充满了生命的活力和崭新的理念。在造型上科布西耶摒弃传统教堂的一般模式，采用混凝土的雕塑手法；不规则外形和粗犷圆弧墙面的合一体使作品显得厚重而神秘，而色彩却亮泽、清晰。除了教堂的屋顶采用深灰色以外，其余面积都以白色处理，整座圣母教堂在特定的环境中光彩夺目。从作品的细节看，那些细小的窗体一方面出于对教堂精神氛围的需求；另一方面是对色彩结构的理念表达，证明了科布西耶观念性色彩语言对建筑设计审美描述的强大力量。

观念性色彩语言对西方现代建筑设计审美描述的个案在其他西方现代建筑设计师的作品中同样引人注目。例如，由意大利著名现代建筑师伦佐·皮亚诺(Renzo Piano)和英国建筑师理查德·罗杰斯(Richard Rogers)在1972–1977年共同设计的法国现代艺术馆蓬皮杜中心就是一例。整座建筑9万平方米的空间分为8层，包括：公共图书馆、现代艺术博物馆、工业美术设计中心、音乐和声响研究中心4个部分。连同附属设施总建筑面积为103305平方米，由纵横的玻璃管道、硕大的玻璃墙体和错综的钢架构成，体现出西方现代建筑设计的前卫性和色彩设计的观念性(图9-11)。

蓬皮杜艺术中心善于运用红、绿、蓝、橙等强烈的原色和间色作为对建筑色彩表现的审美主调，这些富于震撼力的色彩效应在西方古典建筑中是不可想象的。整个作品的色彩犹如现代西方画家们善于将原色系统运用于画面以表达他们对艺术观念的变革那样。在此，色彩以其直观的审美功能超越于文字，正如布莱特所说："色彩不能作为任何话语的对象并不一定意味着其本性的残缺；……色彩总是集所有散乱的模式于一体。"[25]

图9-11 伦佐·皮亚诺和理查德·罗杰斯为巴黎蓬皮杜艺术中心外部的色彩设计(局部 1972–1977)

蓬皮杜艺术中心这一高技派建筑作品，从某种意义上说就是将各种强烈的对比色集中于西方后现代观念模式中对建筑进行审美描述的经典之作(彩图138)。

为荷兰阿姆斯特丹设计的新大都国家科学技术博物馆是另一件出于皮亚诺之手的建筑作品。这是作者对当地长期考察后用色彩捕捉灵感的创造结晶。作品建立于海港

之上且与海洋隧道连为一体,从俯视角度看其造型犹如一艘即将起航的远洋巨轮。该建筑打破传统由内向外延伸的设计方法。皮亚诺选择明亮的粉绿色(立面)和纯净的白色(顶部)作为建筑色彩的两大层面,完美地表现出作品与周围自然环境相互统一的色彩效果,以及把色彩理念放在海洋那自然的物理特点和水的柔韧多变上,形成一种健康、生机,并与自然协调一致的审美效应。色彩基点的选择表明了皮亚诺既崇尚自然又赞美艺术的设计胸襟。由于色彩观念的渗入,大面积的绿色建筑连同科技含量很高的材料美感有机地显现在大自然的色彩氛围中,原本色彩的单纯性在设计的观念世界中显得异常壮阔而散发出诱人的魅力(图9-12)。

图9-12 [法]伦佐·皮亚诺:阿姆斯特丹国家科学技术中心设计(1992)

任何先进的设计观念都是跟随时代的脚步一道前进的。1999年由奥尔索普(William Alsop)与斯多莫(Stormer)设计的英国佩克汉姆图书馆和媒体中心是一座造型别致、色彩新颖的20世纪末最具现代感的建筑作品。媒体中心位于伦敦繁华的佩克汉姆大街不远的东南部,与之相邻的建筑环境是号称英国现代都市广场"三重奏"的沿河花园、佩克汉姆拱门以及脉动健身中心。图书馆耗资450万英镑,造型呈倒立的"L"型,是一件能直观接受到后现代美学思想的建筑作品。建筑物高12米,两边分别由三角形钢柱和垂直砖块支撑;宽敞的建筑挑檐营造出富于新意的半开放公共活动场所;撑开的悬臂砌体为露天活动的人们提供了视觉上坚牢的庇护;建筑物顶部立有2米高的不锈钢图书馆字体,另一方顶部伸出的橙色"蓓蕾帽"改变了建筑物过于严谨的轮廓。作品赢得2000年斯特林建筑奖,成为英国现代都市建筑设计的新篇章(图9-13)。

佩克汉姆图书馆的色彩设计尤

图9-13 [英]奥尔索普与斯多莫:佩克汉姆图书馆和媒体中心设计(1999)

为迷人。每当夜幕降临之后,垂直墙面上透明的彩色玻璃幕墙在室内灯光的映照下变成一幅由橙色、黄色与紫色构成的"色彩作品"。从整个建筑物的色彩分布上不难看出其观念性色彩语言对建筑设计审美描述的巧妙性:建筑物倒"L"字形墙面的砖砌色彩呈灰绿色,散点式的小窗户打破壁面色彩的宁静感觉;图书馆内部色彩的设计随楼层使用功能的视觉需求而有所选择。如顶层内部吊仓的色彩基调是十分统一的暖色调。它以黄色的玻璃窗与橙色的内部实体构件以及红色的地毯构成和谐色调;主体活动场所的楼层则以明亮的光线与彩色玻璃幕墙的丰富色彩融成一个敞亮的空间整体。整座建筑物的色彩在设计师现代设计观念的支配下拥有诗一般的梦幻之美。

三、观念性色彩语言对西方现代建筑设计审美描述的价值体现

卡西尔在其《人论》一书中告诉我们:"艺术借助某种炼金术式的过程给与我们一种对人类生活的理想描述,它把我们的经验生活转化为纯形式的原动力。"[26]西方现代建筑设计中的色彩表现就是如此。它以其观念性色彩语言配合建筑造型冲破色彩物理意义上的表象界域,用艺术设计的"炼金术"方式把色彩对建筑艺术设计审美描述的力量集中到西方现代建筑设计的外部形式上,使之在建筑设计活动中积累的色彩经验和建筑设计的创造性原则变成现代西方建筑设计观念的依据和信条,展现出建筑色彩史上特定的时代风貌,并对现代建筑的色彩形式作出了明晰的价值判断,表明现代建筑色彩的"审美价值所体现的不是单一的价值。而是人在世界中存在的确证。所以它是一种立体的和复合的价值,即价值结构的有机整体。"[27]把色彩呈现于西方现代建筑设计中的表现作用放在结构的层面加以察看,能在其中看清人这一主体和时代以及色彩三者之间的价值关系。

诚然可以说现代意义上的观念性色彩语言其价值主要体现在西方现代建筑设计的审美描述中。然而并非仅仅注重对建筑表象美的被动描述就能获得色彩的最高价值,原因在于建筑设计的审美观念成为色彩语言结构不可忽略的内在层面,当色彩对建筑作品进行审美描述时,不仅凸显出物理意义上客观存在的色彩意向,更重要的是能够充分表达出色彩超越自身、揭示建筑实体观念性审美意图的精神特点,它们在设计中共同烘托出建筑作品审美观照的现代性价值,显示出色彩在建筑设计观念中"语言描述"的审美力量。

色彩在西方现代建筑设计中的重要地位使设计家们携同他们对色彩的创造力共同迈入新的时代和新的建筑形态之中,导致色彩追

随建筑设计观念的审美原则和价值取向充满了新时代的特征,鉴于此,感性色彩的表现形式经过建筑家审美观念的转换而趋于美学思想和理性结构的现代模式,使色彩最终成为现代建筑作品审美表现中不可或缺的有机组成部分。

毫无疑问,现代西方建筑作品呈现出来的观念性色彩语言强烈地反映出建筑设计的现代(包括后现代)特征和人文精神。虽然我们也能从西方其他现代艺术设计中感受到类似的情形,但难以像建筑设计上的色彩表现那样如此深刻、强烈和富于观念性。随着西方现代建筑设计思想的发展,观念性色彩语言对建筑设计审美描述的美学价值愈加深入人心,为此可以说西方现代建筑色彩表现其艺术美的精神力量和深层次的价值本质并非来自色彩本身,而是来自于西方特定历史时期建筑艺术的时代感召和设计师现代哲学美学的创新观念。

第四节　色彩设计的审美价值与主要类别

图9-14　美国阿特·阡锤:画廊四色丝网版招贴设计(1994)

一、色彩设计的审美价值

设计是人类在造物过程中寻求自我解放最伟大的实践方式之一;设计是依靠人的智慧为人类生活进行创造的种种活动的本身。色彩设计的美学价值反映在设计活动中,使得任何具体的设计作品因为有了色彩要素的参与而变得更加完美。色彩研究的资料表明,一位正常人从外界接受信息的90%以上是由视觉器官输入大脑,而来自外界的一切视觉形象,如物体的形状、空间、位置的界限和区别都是通过色彩的对比关系得到反映,而视觉的第一印象往往也是由色彩的感觉所胜任。在设计领域,色彩已成为人们最强烈的审美意识之一,以至于用色彩装饰生活成了人们不可或缺的追求目标(图9-14、彩图139)。今天,色彩在造物过程中的重要地位愈加成了色彩在设计中先声夺人的力量显示。

色彩作为设计整体的重要因素和其他设计

形式一样存在审美与实用的双重作用。它既能装饰和美化产品,引起人们的兴趣与喜爱,又能调节产品功能的视觉效应,让使用者的生理感受和心理感觉得到统一与平衡,从而满足物质生活与精神生活的双重需要。色彩设计的审美内涵通过与人类生活的密切关联体现出它的价值与意义。然而,优秀的色彩设计除其本身的美学价值以外,还潜藏着可喜的经济价值,因为色彩的审美作用在唤起消费者愉悦感的同时,还具有刺激消费的功能价值。

从设计的美学特性出发,色彩首先以具象图形的方式进行表现。如包装装潢、书籍装帧、装饰艺术、面料图案、儿童玩具等便是如此。它在设计的要求之下表现出特定的主题形象,以此丰富各种色彩的审美气氛。在这些设计中,色彩与其表现的内容紧密地联系在一起,并且以不同的色彩方案从多种设计角度与特定图形、形象共同发挥艺术设计的作用;其次是将色彩与抽象的设计造型或设计空间紧密地联系在一起。例如,那些充满抽象意义的家具、灯具、机械产品、家用电器、交通工具、环境设计等,都是将色彩发挥在产品或特定空间的抽象设计形态之中。我们知道,从本质上说色彩本身是抽象的,然而,一旦与具象或抽象的设计形态结合起来便会产生不同的审美效果。因此,无论是具象还是抽象,色彩设计的美学价值在现代设计领域已愈加突出(图9-15、图9-16、彩图140)。

上述两种情况分别表明色彩在现代设计中的两种状态,它们有利于认识色彩在设计领域中的广阔性。色彩借助设计手段为设计作品创造出更高的审美价值,其愉悦之美成为作品审美本质的外化。因此,最有效地发挥色彩设计的艺术魅力,能够从本质上揭示色彩设计表现在设计物上的审美境界。然而,由于色彩设计的美学特性并不能摆脱设计意义上

图9-15 现代灯具设计

图9-16 幻然:"数字椅"设计(2010)。作品以淡雅的色彩表现出梦幻般的美感

的功利价值,导致色彩的审美设计还应当考虑到功利上的制约性。充分运用色彩的制约性,意味着对现代设计领域内各项色彩设计功能的调节性、标志性、专用性、识别性和保护性的作用。

研究色彩在设计中的调节性,首先必须认识到色彩的想象作用。而"作为想象的艺术在人类生活中就会具有一种真实的而且重要的功能,这种功能与科学家赖以设想各种可能性的假设的功能相类似。按照这种观点,艺术的任务就是建立种种可能的世界,其中有的世界以后将由思维发现它们是真实的,或者行动将使它们成为真实的。"[28]在色彩设计中,想象的行动时刻伴随着色彩的艺术设计,而设计的结果又使色彩变得具有生活的真实意义。因此,有意识地通过色彩设计来调节人与物的关系,能有效地改善人与环境的和谐效果。例如,通过色彩设计的想象诱导消除色彩对人的不良刺激,使人的感觉得到安全感和舒适感,让色彩真正有利于人们的工作效率。反之,不适当的色彩设计不仅不利于人机间的和谐关系,而且还可能由于色彩的原因产生疑惑不解及沉闷的情绪。如汽车驾驶室内的色彩应选择低明度、低纯度、弱对比(少量局部和仪表显示部分可以例外)、无反光、无干扰的色彩,以利于长时间的安全驾驶;又如设计各种类型的电子操纵系统、计算机系统或航天器的工作机房必须考虑到有效地改善人在其中长期单调、紧张的工作状况,除了注意光照的反射和视觉卫生方面的因素之外,必须设计一些模拟自然环境的色彩效果,以达到由视觉带来的人的生理与心理效应上的平衡与补偿。再如室内设计中的卧室、客厅的色彩设计,也应该有助于消除疲劳,达到休息环境舒适、温馨的审美要求。

色彩设计的标志性对于企业形象的树立具有重要意义,许多产品与企业采用相对固定不变的色彩进行装饰(即标准色),就是为了表达产品与企业共同的形象关系。换言之,是利用色彩在企业形象塑造上达到标志性的作用。从直接的意义上看,一个企业的标志、办公用品、工作设备、建筑、交通工具、服装、礼品等都采用标准色进行设计,这样,通过色彩美的统一性在空间环境中的反复出现可加深对企业美感印象的作用(如驰名国际的美国"可口可乐",其包装、塑料、玻璃与易拉罐都采用相同的红白两色便是典型的标志性色彩设计)。标志性色彩在企业形象设计中之所以如此充分,关键在于能够作为视觉信息向各个领域进行全方位扩展企业形象的视觉传达。在当今信息时代,这种整体的、带有审美策划的标志性色彩设计进入信息传播系统之后在很大程度上有利于新的企业、产品进入市场和社会。

图 9-17 此封面活泼的色彩设计有益于儿童智力的发展

色彩设计的专用性是色彩设计标志性的一种特殊形式,具体说,就是用颜色表示某种职业、物象特征的含义及用途。如邮政业的绿色,医疗工作及医务人员的白色,消防车的红色与表示危险品运输中的黄色等。这些色彩及物象一旦在公共视觉中出现,立即会起到提醒和引起注意的作用,从而产生相应的功能效应。甚至有些色彩的专用性已跨越国家与民族界限而为国际社会所共用。色彩设计的专用性在极为有限的"专用"制约中表现出色彩的美感价值,使被设计的色彩在特定的专用范围内呈现出既专用又美观的色彩效果。

在色彩设计中,美学的职能常常在色彩的识别中得到体现。那些在一定视觉范围内不同物质用不同色彩进行区分的现象使人能够一目了然地依据色彩进行识别,避免了由于颜色的单一或混乱造成不必要的误会与损耗。如地图的设计,是用不同的色彩表示不同的国家与地区,表示海洋、平原、陆地、山脉以及其他高度与深度的对象。又如电缆、电线的设计,采用不同的色彩区分不同的性质与用途。交通管理中的红绿灯可以说是人所共知的最典型的识别性色彩设计。色彩设计的识别性,其注重实用功能的程度比注重艺术审美功能的程度要大得多,正因为如此,色彩设计的审美价值并非仅仅用艺术的眼光就能预见到,而必须通过色彩的精心设计达到符合设计功能和审美愉悦的双重价值(图9-17)。

此外,色彩设计还不能忽视其保护性,它强调对特定产品起到保护性的审美价值。如绿、黄、褐色交织的迷彩服,能够使军事人员伪装自己,这些色彩与丛林沙漠、山野等自然环境的色彩之美融为一体,是巧妙利用自然色彩在设计中进行同化与错视的设计结果。那些深暗颜色的玻璃瓶,能使啤酒与某些医药制品减缓质变的时间,黑色的包装纸可保证感光材料不被曝光等等。在此,光色吸收与反射的物理光学功能起到了重要作用。由此可知,色彩设计的保护性是

将色彩的美感价值和功能价值共同置于视觉生理与光色反射等科学性能中的设计体现。

上述情形表明,色彩设计并非是独立的艺术行为,而是基于设计前提下带有很强实用性的艺术表现形式。从这个意义上说,色彩设计是审美与实用的结合体,因而不能具备独立的艺术品格。可以说对色彩设计而言,其中的"艺术价值不是独特的自身闭锁的世界。……艺术价值把审美和非审美交融在一起,因而是审美价值的特殊形式"[29]。显然,色彩设计在审美价值中体现出来的特殊形式包含着审美与非审美的双层价值结构。当然,色彩设计审美价值向艺术一边倾斜的程度不会一致。我们知道,西方历史上出现的"唯美主义"设计,使色彩在装饰的天地里呈现出绚丽的美感,促使色彩本身对艺术的表现力明显倾斜,成为凌驾于实用功能之上的装饰美感的话语形式;而另一类现代主义设计中的色彩运用由于过多地强调技术的美感,因此,色彩设计的价值成分更多地倾向于功能方面。这种把色彩设计定位在更加理性化的表现模式中显然是现代主义审美观念在工业产品上的价值主张。然而无论怎样,正确的色彩设计观念都必须与其设计的功能目标达成一致才能全面地体现出色彩设计的审美价值。

色彩设计的表现过程不能在设计中孤立发展,它证明了实用功能和审美形式的同构是确立色彩设计美学价值的基本准则。因此,色彩设计必须考虑实用功能和视觉审美的需要,并从视觉美感的角度出发,体现色彩在具体设计中的审美转换,其中,功能始终无形地存在于色彩的表现中,而色彩的美感也成为作品功能不可忽视的美丽外衣。这一情形如果放到和其他纯艺术作品的色彩表现氛围中会看得更清楚。

我们说色彩设计与纯艺术品上的色彩表现所依据的色彩原理和审美规律虽然一致,但各自的表现特性与内容却存在很大区别。绘画色彩通过光影与色调的多样性自由地表达作者的审美情感,并使观者获得艺术美的感染;而设计中的色彩运用则要受到设计对象多方面的功能制约,因而削弱了色彩表现过程中的自由度。在设计中,色彩的运用和表现本身充满了设计的意味,导致一件作品的设计过程都需要色彩的整个参与。例如设计效果图的色彩方案只是设计中设计师对色彩效果的预想体现。从设计方案的出现到设计产品的诞生还必须有一个复杂的过程,在这个过程中,色彩设计很可能随着整个设计完善的推进而不断修正。因此,色彩设计审美价值的体现最终须依靠设计作品的完成才能获取。

通常情况下,产品的色彩需要通过物质材料得以体现,而材料的色彩关系主要反映在两个方面:其一,同样的色彩用在不同的材料上会出现不同的设计个性与情趣。以纤维织物上的钴蓝色为例:若用于毛织物就会出现沉着、稳定的视觉美感;用于绵织物则呈现古朴大方的个性;用于丝织物就会表现出轻盈、爽快的审美效果。因此,充分了解色彩在各种材料上出现的不同效果,预想色彩在各种材料肌理上能否达到预期的设计意图,是发挥色彩审美价值不可忽视的重要方面;其二,必须兼顾材料在生产过程中出现的物理与化学的显色性能,这样能更好地发挥材料对色彩设计的长处与局限性。例如,陶瓷釉色中缺乏鲜艳的红色,而塑料色彩最能呈现原色与间色的饱和度。色彩设计与其工艺要素的关系决定了色彩在设计中如何与工艺相统一的美学问题。将色彩方案变为产品生产的技术过程,其中对其过程的熟悉程度直接影响到色彩设计的审美效果。如陶瓷、搪瓷、玻璃的釉色与呈色后的色彩就存在明显差异,两种釉色相混经高温烧制后的色彩无法像普通颜料相混合所获得的色彩那样明确无误。类似情形在染料的呈色现象中也是如此。如染料、涂料的物理化学性能与载体材料的关系,材料本身的发色性能,呈色工艺计划、工序、操作、成本等都是色彩在设计工艺过程中必须要了解的审美问题。从事装潢印刷设计,需要了解色彩印刷工艺,熟悉对印刷制版、套色、油墨、纸张等因素及其相互之间的关系,乃至专业设备的适用性能及其加工程序等;从事玻璃、陶瓷设计,硅酸盐技术知识对呈色规律的工艺特点起着决定性的作用。如低温色可在高温色后作加工,陶瓷产品出窑后可再次重新加工等。对于纤维印花设计来说,熟悉各种工序与

图9-18 达考它·杰克逊:"赭石桌",巧妙地将材料质感与色彩交融一体,表现出强烈的时代个性之美

设备的性能,掌握印染中的分色、套色工艺与色彩设计特点之间的关系是取得理想审美价值的重要保证。尤其是塑料、金属以及其它人工合成材料的呈色工艺更为复杂,如果不作深入了解,便难以真正体现出色彩设计的审美价值(图 9-18、彩图 141)。

显然,色彩设计从本质上说是现代科技高速发展的直接体现。随着现代化学工业的发展,大部分植物原料已被合成材料代替,可以说现代科学技术为现代设计创造出了超自然的色彩之美。例如,荧光颜料、染料、涂料可以将紫外线变为可见光,使色彩的饱和度大大增强。各种现代新染料使古老的丝绸面料重新焕发出美的光彩;变色釉的发明使瓷器更加绚丽多姿;在水泥中掺入二氧化铝会使建筑物外表披上了现代科技的色彩之光。这些都表明,色彩设计的审美价值在很大程度上接受了现代科学的恩赐,人们深刻感受到在生产、工作和生活环境的现代化氛围中色彩设计是如何快速地迈向信息时代的必然趋势。

从终极意义上看,色彩设计不能摆脱商品经济的价值痕迹。由于色彩在设计中须受生产条件和实用功能的限制,这就使被色彩美化之后的商品最终受到消费者的检验,导致色彩设计商品性内容的增加。如商品的销售区域、销售季节、销售对象等都与色彩设计直接相关。反之,产品销售的各种因素能为色彩设计提供最有效的信息,让色彩在设计中的审美价值和使用价值得到最大限度的发挥。色彩设计在产品销售和流通过程中显然包括巧妙运用色彩的补偿性、识别性、专用性与保护性等功能作用,这样,所有经过色彩设计的产品或商品在销售和流通过程中都有特定的时空环境。例如,空调的色彩设计必然考虑与适用的季节和目的相一致;食品色彩必须以明快的暖色调为主;儿童玩具的色彩设计要考虑儿童的审美心理而采用鲜明活泼的色彩装饰。

在装饰设计领域,色彩对商品设计的价值体现通过特定的消费市场反映出来,而色彩在具体设计过程中通过与图形和文字的结合,使消费者明确产品的用途、档次等信息内容,并且通过色彩设计表明服务对象的性别、职业、年龄及地区等,简言之,通过色彩设计的特殊作用使商品的视觉效应得到审美上的加强,并且由于恰当的色彩设计,各种商品在包装上反映出来的层次和类型也能使消费者一目了然。从这一意义上说,色彩设计在向消费者输送美感的同时还起到引导商品消费的作用。此外,从色彩设计的环境看,商品的市场经营、销售流通也给色彩设计提供了作为商品意识的要求,使色彩设计体现于商品包装上的审美价值成为促进商品流通的重要保证。

显而易见,色彩设计的审美价值并非来自孤立的世界,尽管它与人的生理很有关系,但主要渗透于人的主体心理之中。因为"'美'的价值标准让人们体验到一种心理的而不是生理的快乐,精神的而不是物质的满足,以及人通过这些快乐与满足进一步接近真与善,从而提高精神境界、丰富精神生活,达到个体与整体统一、有限与无限统一的程度"[30]。毫无疑问,色彩设计充满心理能量的因素包含着科技、美学、艺术、哲学、经济、商业等各种不同的内容,因此,它是一个综合了多种文化因素在内的复合体,在这个复合体中,色彩设计必然保持着与设计功利相同趋向的复合型的价值成分在内。

二、色彩审美设计的主要类别

1. 工业产品的色彩设计

在设计领域,工业产品色彩设计的地位日趋提高,这不仅因为现代消费者对个性化、时尚化的产品设计特别感兴趣,更重要的是色彩在工业产品上呈现出来的时代精神尤为突出。然而,工业产品艺术设计中的色彩设计不能独立于工业产品载体的空间环境之外,恰恰相反,它必须和产品形态形成一个有机的整体。设计师通过对产品形态的设计建立起与使用者沟通的渠道,并在形态表现的构想中融入自己新的设计观念。我们知道,工业产品形态的信息包括产品的体量、尺度、形状、色彩、肌理、构成等因素。尤其是当色彩与之相配之后形成的视觉整体在人们的生活中产生影响时,不仅能够体现出产品的审美潮流,而且还能清晰地反映出设计师对工业设计思潮的理解和把握能力,以及色彩在其中占据的人文价值(图9-19、图9-20、彩图142)。

工业产品设计十分注重形态的设计把握,而把握工业产品形态的美感,事实上同时包含着对工业产品色彩设计的把握在内。从本质上看,工业产

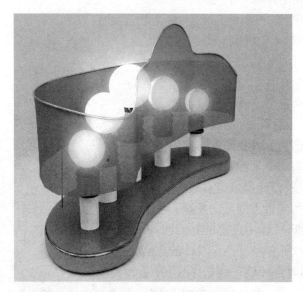

图9-19 幻然:"皇冠"台灯设计(2010)

图9-20 捷报汽车的内部设计

形态的完美强调首先必须通过产品的功能来体现产品在人的使用过程中所获得的价值,这种价值主要指产品功能意义上的完美性,其中包括产品与人的和谐关系。其次是产品造型设计的艺术特征。这一特征主要将各种视觉要素按照美的规律并遵循情感的逻辑进行表现,使产品不仅满足于一般意义上使用价值的功能特征,更重要的是通过艺术表现获得视觉上的审美快感。从另一角度引起人们对它的关注,这种关注表明了人们精神上的美学需求。

基于色彩设计在工业产品上的重要性,现代工业产品的色彩设计总是根据产品的使用特点进行精心配置。例如家用电器的色彩设计须根据现代家庭室内追求的色调要求而赢得市场的竞争性。尤其那些体积偏大的家用电器(如洗衣机、柜式空调等)由于占据的空间较大,色彩设计应当考虑其素净、高雅和明亮的效果。反之,日常生活中各种小的生活用品的色彩设计应充分利用其对比强度,使之成为整个家庭空间色彩构成的"强音"。在工业产品色彩设计过程中,除一般的美学规则之外,还要关注时尚性、后现代美学观念等影响,对不同的工业产品采用不同的色彩设计方案进行更高美学意义上的色彩设计(彩图143、彩图144)。

由于现代工业产品设计的广泛性导致色彩设计在其中呈现的面目对各种工业产品会产生一定的美学影响,使之变成具有审美趣味和强烈时代设计风格的工业"作品"。这种通过色彩设计获得的魅力就在于"色彩可以增加它给感官带来的装饰魅力。华丽或欢快的色彩是眼睛甚至是精神的食粮"[31]。这意味着色彩在各种工业产品上的设计都不可避免地受到时代审美观念的渗透作用。因此,作为工业产品设计的色彩要素并非可有可无,恰恰相反,必须用新的色彩审美标准对之在工业产品上的美学判断进行价值衡量。诚如布莱特所说:"物体的主要性质构成了实体,且只能用数量数学和物理学方面的术语来描述(如维数、位置、质量等);次要性质,即表象就不能用这些词汇去描述,在它们身上往往有些主观的东西——在描述色彩时尤其如此。"[32]正因为色彩审美的主观性,面对工业产品设计的物质基础,把色彩放到艺术审美的高度对待是提高色彩设计价值最有效的举措。鉴此意义,将色彩设计发挥到当代工业产品的艺术表现上已成为社会文化表现中文明理想的一个重要标志。可以说任何一种工业产品的设计都十分明确地贯穿着色彩在视觉上的美学职能,故此,色彩已成为当代工业产品设计追求个性化和艺术美的重要保证。

现代色彩和现代社会审美心理的一致性使色彩设计在工业产品

上的表现特征呈现出全新面目,增强了色彩表现的现代性。这种新的色彩艺术的审美现象是现代社会文明综合所得的结果,因而它不是孤立的。"在心理颜色的众多内容中,由象征和联想产生的色彩已成为人类历史上特定的文化语言。色彩的因果联想可以使人由色想到光、想到透光的物体,想到物体的形状、数量、方位、肌理、性质、功能、意义、环境乃至时空等关系。"[33]因此,研究色彩设计在现代工业产品中的美学价值不能离开色彩的心理内容以及现代社会心理结构的影响,反过来说,色彩设计在工业产品中表现出来的新面貌以其心理力量对时代和社会文化的审美影响尤为深刻。

当然,作为色彩设计,设计师有责任借助色彩的科学美学规律和工业产品具体的使用功能共同发挥色彩的表现作用。正因为如此,色彩随着工业产品的丰富更加表现出其美学上的独特性。无数工业产品的色彩在人们生活空间中产生的影响无形中构成了一个强烈的工业产品色彩设计视觉的新体系,进而成为当代工业产品色彩设计的又一特点。

工业产品色彩设计的另一个显著特点是产品材料本身的色泽对产品色彩设计产生的影响。例如有些金属物质呈现出来的色感是其他色彩表现所不能代替的色彩新感觉,对于这些材料制成产品之后呈现的色彩效果显然会结合其他色彩表现而出现新的色彩面目。其中由材质形成的新的色泽感成为工业产品色彩设计中十分重要的另一类色彩元素。为此,部分工业产品中的色彩设计在一定程度上附带了科技手段下由技术成分产生的新的色彩因素在内,利用这些由新材料形成的色感再结合各种明显的色彩元素进行综合性的色彩处理,便能获得工业产品色彩设计在美学上的主动权(图9-21)。

2. 环境艺术中的色彩设计

凡是与人的生存具有密切关系的一切环境都是环境艺术设计的对象,它不仅包括建筑和园林设计,而且还包括室内外设计。早在20世纪60年代日本东京就举行了"世界设计会议"(World Design Conference),该会议十分重视"环境设计"的探讨,集中了城市规划、建筑、园林设计等各个领域的专家对环境艺术设计进行

图9-21 纯白色的回归休闲椅

了深入研讨,从广义上为环境设计的概念提供了价值参照。

室内环境的色彩设计除了潜在的心理暗示作用以及流行趋势在美学上的可行性以外,家具、室内表面结构和光线对色彩的影响尤为重要。按照设计惯例,色彩配置在室内设计中最为关注的对象是地面、墙壁和天花板。无论是直接裸露在外的地板色彩,还是给地面铺上地毯的装饰色彩,它们在整个室内设计中要求把握的美学原则让设计家落实到了崇尚稳定性和沉着性的低明度和低纯度配置之中。如墙面色彩设计宜用淡色和中性色,原因是符合人的视线与墙面接触机会频率高所带来的色彩美的感觉。从地面到墙面再到天花板的色彩运用自然表现出色彩设计在室内空间层次上的节奏感。中性或者偏亮的色彩调性在墙面上出现有利于室内艺术品的色彩对比,并可避免墙面色彩和艺术品及其家具色彩之间的冲突;天花板的色彩配置虽然不是直接与人的视线相联系,但由于面积偏大和对空间的封闭作用使其色彩调性对室内色彩设计的和谐感起到重要的连接作用。为了使室内色彩达到高度的统一性,其色彩设计的宗旨应趋于浅淡的色调,这样既有利于空间感的视觉扩展,更有利于光线的反射。然而,室内设计中对光线的强调是根据室内色彩审美的需要而预先想象出来的,尤其是色彩设计的经验和方法使我们预先知道到冷色色光可以对蓝紫色、蓝色、蓝绿色和绿色加以强调性运用,反之,要想获得暖色色光效果可对黄色、橙色、红色和红紫色视觉效果进行强调(图9-22)。

图9-22 英国伦敦曼塞尔住宅室内色彩设计

20世纪初期以来,西方室内设计师把对色彩设计的审美趣味放到了善于将明亮的色彩保留和使用在被突出的室内部分,导致大面积用色都选择柔和的弱色调,促使更多的人文环境善于利用这种色彩设计的效果来显示现代生活的崭新面目。此外,艺术设计的需求使得色彩在室内的活跃程度有了进一步的加强;根据不同的空间对象进行设计显示出色彩在室内空间环境中的美学价值。由于室内设

计涉及的范围包括住宅、办公室、商场、餐厅、营业室、候机厅、娱乐场等空间设计,针对这些不同的设计对象,色彩设计的灵活处理成为色彩在室内环境设计中的重要课题。其中,娱乐场所的色彩设计和现代商场的色彩设计其共同点是色彩的丰富性和响亮性的揭示。这种丰富性和响亮性色彩与空间场所的使用目的有密切联系。商场的色彩设计目的是吸引顾客;而娱乐厅的色彩设计则是情感抒发的需要。其他公共场所中的色彩设计同样根据使用目的进行才不失其美学意义(图9-23、彩145、彩图146)。

室外环境的色彩设计注重建筑物的外部空间设计,通过色彩设计着重处理人造环境和自然环境相互协调的视觉关系。我们知道,人类为自己创造的生活环境称之为"第二自然",这样的称谓足以说明人为自己建立起来的生活环境既成体系,又与自然合为一体。无论是乡间的农田牧场,还是城市的高楼大厦、公路桥梁,都凝聚着人类追求高质量的物质生活和对美的追求的意志性表达。当工业革命新浪潮冲开人们生活旧模式的堤坝之后,现代生活已呈现出高速度、快节奏,紧张而有序的状态。这样的生活状态给人们增添物质生活财富的同时也带来了令人担忧的公害和危机。如废气、噪音对环境的污染,城市的高楼林立,人口拥挤,电子计算机进入办公室和家庭

图 9-23 现代咖啡厅的色彩设计

引起的人与人之间的陌生化等等都需要通过设计重新建造自己的生活环境。为此,色彩设计的介入便成为设计师重点关注的对象。

色彩设计对于城市环境设计来说包含着文化和美学的双重性质。无论是新兴的城市,还是古老的历史名城,都和当代城市环境设计有着割不断的审美联系。例如,城市高层建筑的造型和布局,城市的绿化、雕塑、壁画和喷泉的建设都以整体舒适、美观的城市环境为主要目标(彩图147)。而所有这一切,都少不了色彩设计的方案、计划与实施。从城市环境的色彩效果看,绿化成为愉悦眼睛的主色调,它能唤起人们对野外自然景色的美好回忆。而各种城市艺术品的点缀,尤其是雕塑的点缀具有对环境色彩起到画龙点睛的审美作用(彩图148)。那些穿梭于城市

内部交通工具的鲜明色彩更加成为城市环境中流动的色彩景观。各种白花花的喷泉通过运动的水流变成美化城市的水景艺术,甚至为之配上优美的音乐,再加上夜间霓虹灯的辉映,为人们的城市生活营造出浓郁的现代气息。强调色彩在室外环境中的设计地位有两种动向值得注意:一是自然本身存在的色彩现象的利用;二是人为色彩对环境美化的肯定和营造。后者根据前者而选择,前者映衬后者呈现出本真的色彩美感。从方法论的角度考虑,上述色彩在室外空间环境中的互为关系必须强调因势利导的表现原则,即通过合适的人为手段最有效地调动客观自然中的色彩现象,使之与人为的色彩创造因素达到天衣无缝的连接。

强调自然色彩的美学因素,事实上是从自然色彩美的角度对特定的存在环境作色彩现象的考察,并将之进行时空意义上的归纳,形成空间环境自然状态下的色彩定势,这样,就能以纪录的方式对环境进行视觉上的色彩描述。然而,生成于这一色彩状态的自然环境本身也存在着区别性的色彩现象。另一种是充满人文因素的自然色彩现象。我们知道,纯自然的色彩现象基本上能以其独自的、不加雕琢的天然色彩面目呈现自身。如原野、天空、原始状态中的草木、山川、湖泊、岩石等等,这些色彩因素最明确地反映了自然美的本性。另一种情况是:色彩设计现象虽然存在人工创造和历史的痕迹,但它融合于人文色彩的环境之中。由于年代的悠久,这些人为的创造物铸就的特定色彩和自然统一成有机的色彩语言作用于人类文化,因而不能轻易加以改变(图9-24)。

从人类对自身发展的意义上看,一切造物在人类生活的区域诞生时,原本的人文因素就成为基本恒定的关系对象,能够以谨慎的态

图9-24 荷兰风车色彩与自然色彩的独特辉映

度和超前的意识利用已有的自然和文化成果有助于新的创造。然而,色彩要素在自然中的反映常常以其清新的面目在寻求时空变化节奏的同时呈现其色彩"表情"。如季节变化导致周围环境花草树木色彩的枯荣交替;岁月之手对历史的抚摸导致人造自然物色彩充满沧桑之痕。人类色彩设计环境中的革新带着文化和艺术责任不断造物,从这个意义上说,自然色彩是最真实的色彩画卷,而作为色彩设计便意味着特别深沉地在原有画卷上巧妙地添彩增色,这种因势利导的审美原则能对自然保持最大限度的尊重。有了这样尊重历史的和钟爱自然以及艺术设计的态度,就能巧妙地与自然对话,进而生成出新的色彩设计的美学价值。

园林空间环境涉及的色彩设计具有十分重要的现代意义。园林作为城市环境的空间成分,已经非常自然地成了整个城市设计的组成部分。从设计角度看,中国园林设计的悠久历史为中国室外环境设计赋予了浓郁的文化特色。就南京园林而言,就有"江南山水园始于江南,盛于南京"[34]之说。六朝以来,钟山之麓,后湖之滨,清溪沿线,淮水两岸,园囿林立,别墅相连,佛庐仙馆,檐宇相连,皇家宫苑多达30余座,其中豪华的就有华林园、乐游苑等,也有富于山水真趣的上林苑等。私家花园之多,不胜枚举。明代成为南京园林史上的一个兴盛时期。明代计成《园冶》中强调"第园筑之主,犹需什九,而用匠什一"。这里的"主"指的是规划设计之意。如果关注园林空间环境的生成价值,就会发现,其设计往往先对自然空间范围进行择定,然后再对原本的自然状态进行艺术性的加工处理。具体说来就是将植物作为整个园林环境的色彩基调进行铺设,并结合山石、建筑等辅助性的人造景观色彩,以此构成一个空间奇巧、迂回多姿的园林结构。

园林结构对色彩设计的要求具有相当高的艺术水准,一方面反映人的生活对自然美的渴望;另一方面需要反映园林作为社会活动休闲的文化含义,使园林设计的所有要素围绕时代的审美基准进行文化意义上的深刻折射。其中色彩的设计成为最重要的元素之一。我们知道,自然色彩最大的优点就是能反映出色彩在自然状态下的生命气息,这种生命的气息在当代生态平衡受到损害的城市环境中尤为宝贵,人们不仅借助园林中自然、清新的空气消除快节奏生活导致的身心疲劳,而且通过园林化的精心设计从心理上得到审美愉悦的满足,其中,色彩起到了不可忽视的审美作用。

园林色彩设计主要由两大部分组成:一是自然状态下的色彩(其中包括通过人工培育的自然色彩现象在内);二是人为的色彩造

就。两者的构合并非简单的相加,它需要根据园林本身的规定进行色彩计划才具有实际意义。现代园林色彩呈现的基本特征首先保证了自然状态下植物色彩的主要基调。然而,之所以能够把植物色彩的基调置于园林的文化层次上直观感受,就因为与这一绿色基调构成的其他色彩要素的视觉特性都充满了以园林环境为核心的色彩塑造。因此,在进行园林色彩环境的规定中,园林的色彩结构必然要求适合其色彩发展的视觉图式才能确立自身色彩的美学地位。

现代园林色彩设计的结构图式可以分为三个基本层面进行理解:1. 自然生态色彩系统的视觉转换;2. 文化意义上的色彩符号系统;3. 功能化的色彩视觉系统。在研究园林色彩结构图式之前,要提请注意这三大系统的连带关系是以空间动态的方式进行连接的。也就是说,当我们在园林深处的某种色彩状态下享受到特定色彩刺激后,有可能会在同一园林中的另一方位遇到另一种色彩信息的刺激,例如,植物掩映下的景观移位所呈现的建筑色彩对眼睛重新调节而产生的色彩转换就是类似的情形。因此,在园林空间范围内接受这种视觉转换的色彩刺激场的心理背景仍然是一种自然而松弛的心态背景,为此,从内在心理色彩需求的意义上考察园林色彩的功能特征,自然(一种心态的松弛)就成了园林色彩审美的主要对象。

显然,园林设计在一定意义上成了室外环境设计文化的最好诠释。只要称得上是公园,就必然充满了设计师别具匠心的"景点"符号。这些景点有可能是建筑群,也可能是纪念性事物,然而无论属于何种设置,都能在自然生态环境下显示出充满文化特色的造物形式,而这些造物形式中的色彩能够起到最有趣的对比效果。例如当我们走进江南某一公园后,会发现各种诸如胜棋楼、郁金堂、水院、抱月楼等人造建筑产生的迷人景点,这些景点有的古朴庄重、清雅有趣;有的庭院深邃,园中有园;更有的花木扶疏,山石耸立,曲廊回环,步移景异。而所有这些赏心悦目的园

图 9-25　日本园林中的幻庵(1975)

中之景不仅形态各异，更是多彩多姿。那些青瓦、红柱、灰石、碧阶的人造景致，加上花草树木的掩映，既有古典园林的曲折、幽秀、典雅，又有现代园林的开朗、豁达、奔放的特色。面对这些新创造的公园景点，不难发现其中典型的文化征象。如果用色彩设计的语言进行表述，就是文化意义上的系统的色彩符号，从中也显示出古今园林设计师们高超的设计创意和用色的人文精神（图9-25）。

从室内外环境和园林色彩设计中不难看出色彩设计的审美表现与人类环境的优化选择有着密切的关系，事实上这种关系也是色彩设计怎样在环境文化中进行美学意义上的艺术表现问题。换言之，是如何在环境设计中最有效地运用色彩艺术的美感表现出生活的乐趣。所以色彩作为环境美的标志之一，与生态环境关系甚密，因为生活在社会环境中的人总喜欢将自己的体验投射到具体的事物中，这就导致色彩设计必受社会审美思潮的影响。在色彩的环境设计中，应该说自然环境和社会环境已成为色彩设计审美表现中的一项重要内容，这项内容始终证明色彩设计最深刻的美学意义必然来自于人类赖以生存的自然环境和社会环境。

图9-26 ［日本］食品广告中的色彩设计（现代）

3. 视觉传达色彩设计

视觉传达色彩设计和其它诸如图形、结构、空间、动势等要素一同作用于被传达的作品。和其他传达语言相比，尽管色彩具有不同的诉求职能，但它们共同在视觉传达中体现出不可分散的美感力量。尤其色彩，在其中承当的是先声夺人的审美角色，远远超出图形和文字传达过程中的感知效应，从而产生出特殊的视觉诉求力。

在平面设计中，色彩要受到印刷和平面视觉语言的限定。要求设计师做到尽可能以全新的设计理念在平面载体上进行设计，并有效地促进自身领域在平面视觉空间内的设计发展。为此，需要深入探讨色彩设计对平面作品产生的各种审美可能。当色彩真正在平面设计领域展开时，重点考虑的是色彩在各种设计事项中遇到的审美效应。例如在商务交流中，色彩不仅作为某些实际的功能语言作用于

人的视觉美感,更重要的是需要在色彩信息的深处蕴藏着一种对企业具有揭示文化性质的美学含义,这种特定的含义往往在商务交流中通过色彩的象征表现获得视觉文化上的历史感和审美价值,进而促进各项与信息传达相关事业的发展。成功的平面设计能够将色彩的美学性能有效地转化为吸引消费者的视觉信息,帮助人们在得到信息的同时对色彩产生特殊的审美印象,犹如拥挤的城市交通利用色彩对奔驰在繁忙道路上的各种车辆进行指示而保持有条不紊的交通秩序那样(图9-26)。

在平面设计领域,色彩设计的美学方向始终固守在二维的视觉世界中,通过多种形态的紧密融合传达出各种无声的信息。如商标设计,须考虑色彩在各种不同情况下进行复制和展示的效果,并且关注在不同类型、不同质地的纸张或布料上呈现最恰宜的美感。为了使色彩获得最佳效果,需要设计师反复推敲、调节和修改直至满意。可见,在平面设计中色彩成为十分关键的一环(图9-27)。美国"C & G 合伙人"设计公司负责人爱曼纽拉·弗里格里奥对DDB Dallas设计的"小狗之家"的标志作出了这样的评价:"'小狗之家'宠物美容店图标是我的最爱,它十分简洁。这个标志蕴含了优秀图标的一切要素:清晰而令人难忘,经得起时间的考验。除了告诉人们这是一家宠物美容店之外,这个标志还暗含着对于动物关爱的无

图9-27　小岩井乳业系列彩色标志设计

微不至和专业素养。它的形式讨人喜欢,单一黑色的配色方案相当完美。我甚至觉得它拥有一个罕有的功能:让人发自内心的微笑。"[35]可见,标志设计中的色彩在很大程度上能够使作品显得完美无缺。

在多彩的平面设计中,色彩之间的相互作用表现得更加强烈,原因在于色彩关系非常明显地集中在同一个平面上对视觉产生作用。为了避免炫目的色彩对眼睛产生太大刺激,可通过白色、灰色和黑色这些极色进行缓冲,或利用金色等光泽色降低强烈颜色对眼睛的刺激,达到色彩设计的和谐效果。

色彩设计在平面领域中的发展和其他设计一样属于一个历史范畴。西方20世纪60年代曾经风靡世界的魔幻招贴设计,由于受到"嬉皮士"文化的影响而形成了光效应艺术运动中强调的色彩颤动感的设计风格;至70年代,彩色照片分色制版术的提高使色彩在平面设计中产生了新的变化;80年代后,随着电脑技术的不断发展,整个平面设计对图像、文字、色彩的复杂组合使平面设计作品显示出更加鲜明的艺术特色;90年代网络技术的普及改变了以往平面设计的视觉形象,色彩以其抽象的特质与数码形象的结合上升到富于高科技特色和艺术新境界的崭新平台上,色彩设计的审美视野更为广阔。

在商品社会中,优美的包装设计不仅促进商品的流通,也让设计自身产生特定的视觉美感以促进和加强商品销售方式的转变。色彩在包装设计中承担的角色比起文字和图形显得更为绚丽多姿。一方面,色彩具有加大商品销售功能的力度,兼有提高视知觉强度的能力;另一方面,色彩在商品包装中被大量运用时,其艺术配置产生的美感尺度不断提升,成为推进商品包装魅力诱发的重要手段。然而,商品包装对色彩的选择必有讲究,例如,食品类商品的色彩设计以激发人们的食欲为目标;化妆品类商品的色彩设计宜用柔和的色彩渗透到人们的情感深处。

应当看到,商品包装的色彩设计在视觉传达中并非属于孤立的个体现象。现代包装十分重视色彩与图像的结合,使色彩在精美图形和图像的连接状态中对商品销售起到审美上的诱导作用。优秀的色彩设计对商品包装的意义不仅作用于审美需求,更重要的是有力地推进商品流通的速度。当代色彩设计在商品包装范围内的紧密配合,重点将色彩的美学功能放在商品品牌的设计和促销上是产生优秀色彩设计作品的良策。其中,以色彩融合各种形态形成的有机结构无疑凝聚成最有竞争力的视觉整体而以无声的语言表现出来。因

此,对商品包装而言,色彩设计既不失美学价值,又有切实的促销功能(图 9-28、彩图 149、彩图 150)。

4. 展示色彩设计

展示设计以设计物的造型美化为基础,通过展示活动进一步将单件设计作品纳入新的审美系统之中。为此,色彩设计超出了个体范围,成为进入群体色彩氛围的审美结局。然而,现代设计展示的目的性主要在于一方面以展示方式向社会公众诉求某种与经济活动有关的策略性事宜;另一方面通过设计展示向社会公众营造出具有审美意义的"视觉盛宴"。为此,色彩设计在审美表现方式的指导下通过设计手段变成支撑整个展示活动视觉过程具有特定审美价值的色彩结构。值得注意的是,由于展示内容不同,色彩设计在展示过程中表现出来的可变性始终将视觉美感的丰富性渗透于每一个展示的类型之中。例如,涉及到商业、工业、文化、体育、旅游等不同领域的展示内容会存在着很大差异。而色彩设计必须根据这些差异拟定不同的方案,使之随同展示对象表现出色彩设计在美学上的准确意义。

图 9-28 现代食品包装色彩设计

展示设计的范围甚广,如工业展示设计、商业展示设计、博物馆陈列展示设计、艺术品展示设计、旅游景点展示设计、购物环境展示设计、节庆礼仪展示设计等等,都要求设计家对这些不同的展示对象做出精心处理。如工业展示的色彩设计其色彩语言和科学技术的力量应保持紧密对应;商业展示的色彩设计必须借助色彩的视觉力量将商品特性显示出来;艺术品的展示设计更要借助色彩的审美趣

图 9-29 第 41 届世博会澳大利亚馆展示设计

味对整个展示空间加以艺术气氛的渲染,其他如旅游观光展示中的色彩设计应重点考虑色彩与人文景观的有机联系。在这些不同特点的展示设计中,色彩始终围绕时间和空间对展示物品陈列的色彩效果进行艺术呈现(图9-29、彩图151)。

显然,为了获取优美的色彩效果,注重展品本身具有的特点是反映展示色彩设计在结构上达到有机统一的重要方面。它促使色彩设计师根据各种展品所固有的色彩进行视觉上的创意安排;此外,从展示设计的整体把握上对色彩设计进行总的策划尤为重要。例如在工业产品的展示设计中,除了色彩设计要考虑工业产品本身固有的色彩对展示色彩效果特定的审美作用以外,更重要的是如何将产品色彩以最佳视觉方式置于特定的空间环境中对观众的视觉产生深刻的影响。为此,在进行工业产品的展示设计中,可根据色彩设计的总方案将展品在展示空间内作必要的归类分割,而分割的主要依据便是以色彩与产品相互形成和谐的视觉整体为原则。

展示设计的空间引导成为色彩设计在视觉流程中十分重要的环节。为此,色彩在各种空间分割中得到的视觉转换显得特别重要。例如,每个空间的路线连接可通过色彩在视觉上的不同转换达到节奏性的自觉延伸。当观众在展示区域穿行时,会不知不觉地被设计好的色彩氛围所感染,无形中使展示的整体色彩策划与各空间区域内的色彩设计从美感上形成高度的协同状态。

5. 网络多媒体和企业形象的色彩设计

色彩设计在网络和多媒体视觉传达中担任的角色和其他印刷体上所运用的色彩设计从美的本质上看并没有明显区别,然而,网络传播方式中的色彩被限定在虚拟的世界中进行,使无数贯穿在形态之上的色彩充满了生命的感觉,并通过这个虚拟的世界让消费者与产品产生互动。因此,色彩设计的目的在特殊的视觉方式中形成了自身表现的审美优势。由于视频传播的快速性和丰富性,导致色彩设计与光的视觉协同带来的亮丽感觉和纸质色彩效果拉开了距离。在现实条件下,网络色彩设计随着现代科技的不断发展促使现代设计师对设计的应用范围有了新的突破。然而,网站设计师须严格按照相应的美学规则进行设计。为使被设计的图像符合它们的下载速度,网页色彩设计所遵循的审美原则便是简洁和单纯,而色彩在其中所呈现的美感在很大程度上是依靠电脑上光的呈现得到弥补。

尽管网络和多媒体色彩设计的美学原则和其他非网络色彩设计的美学原则并没有显著不同,但前者可以尽量发挥网络和多媒体视

觉信息传播的快捷特性,使色彩在其中所起的刺激作用能紧密配合信息传播的视觉效应。在大多数情况下,网页中的色彩并非孤立地以色彩本身产生审美效果,而是与文字信息一同构成整体的视觉阅读对象,并且由于光的协助,色彩的色域能够在图形、文字的穿插中自如地呈现出丰富的美感,以此加强色彩设计在网页整体上的灵活性,使页面由于色彩设计带来的生机而变得光彩夺目。此外,为了最大限度地发挥色彩设计的审美价值,应尽可能利用其色调转换功能和画面设计的动态化处理方式(图9–30、彩图152)。

企业形象设计(CI设计)是对企业或者团体以视觉设计的统一性和规范性传达企业经营的理念,并以此赢得观众对企业形象的关注和认同,最终使企业在市场竞争中获取自身良好的成长环境。强调企业形象设计的统一性,实则是以统一性形态和标准化色彩共同塑造企业的可视形象。在充斥着难以数计的品牌市场上保持企业形象传播的一致性是企业占领客户记忆最有力的法宝。企业形象设计中的标准图形、标准字体和标准色彩这三种最基本的视觉要素构成了企业以及产品形象最基础的视觉系统。尤其标准色彩是代表企业标志的色彩形象,担当着与标准图形和标准字体相互配合共同完成塑造企业形象设计的责任和任务。企业形象中标准色的确定,从其强烈的视觉表象与其深层意义的个性形象的结合上为企业整体视觉的基调塑造出最强烈也是最准确的代表性形象。从企业形象设计的整体意识中认识色彩设计的重要性,有利于看清标准色在基础设计系统中的强度关系。

图 9-30　电视网络字幕流色彩设计

对于企业形象设计而言,色彩设计在其中是贯穿整个企业文化,并与相关视觉形态紧密配合进行视觉交流的审美表现方式。在其设计过程中,标准而限定性的色彩设计既是一种规范,又是一种特色,它在企业形象中势必被有效地打上富于个性化和专业色彩设计的审美烙印。

第五节　色彩审美设计的创意表达

一、感性色彩与理性色彩在主观设计中的美感升华

色彩在设计中的美感显现,不仅能使我们站在纯粹感觉的立场上欣赏和领略其光彩夺目的色彩韵味,而且还使我们冲破感觉的樊笼,让精神需求沿着设计理想化的轨迹运行,从而在更深的艺术层次中触及色彩创意的本质特征,以便鲜明地呈现出色彩的感觉世界和理念世界相互交融的能动过程。唤醒我们审美感觉的色彩力量首先是对色彩知觉本能的需求。但是,这种凝固在感性的(或称自然的)知觉平面上的色彩满足感不可能把我们带入另一个崇高的色彩境界,因此,还需要在感性色彩的基础上让理性色彩在主观设计中得到艺术的升华,才能圆满实现色彩的创造。

1. 主观视觉色彩美的追求

将色彩与艺术设计及审美活动相联系,必然离不开以理想的目光对色彩进行主观的审美创造。这种主观色彩上的审美创造从设计角度看,自然是将抽象的色彩结构放在优先获取美感的重要地位中加以运用才有真正的表现意义。在此,色彩优美秩序的建立都是通过人对色彩审美规律的把握以及色彩三要素的全面理解,并且没有放弃对色彩主观愿望的创造而实现的。当今色彩在设计中的地位随着人们愈加注重艺术审美创意的表现而大有改观。显然,主观的审美创意可将对色彩美的表现置于理想的目标追求下让作品增大色彩表现的审美能量。事实上,凡是为了达到理想境界的一切设计作品,都渗透着设计家苦心经营的主观意志,只是由于主观成分的多少不同而使作品在视觉上呈现的色彩创意也有所不同罢了。因此,把色彩设计高层次的美学追求郑重地寄托于我们主观理想的深处,才能使作品的色彩美感摆脱客观再现的束缚,让设计者的创造力在色彩设计中得到自由自在的发挥。

在色彩创意中,一切主观设计的因素对于色彩美的传达来说都非常必要,由于主观要求的多面性和宽阔性,色彩设计的作品不可能依附于某种单一的手法来实现其审美职能。因此对于一件作品来说,色彩创造性的主观体现只能是整个设计作品创意的一部分(即色彩部分),其创意思想的体现必须根据作品设计思路的理想性和现实性重叠于同一个目的之上,这样,色彩创意的主观努力才不至失去整体的力量。确切地说,按照理想色彩美的追求主观地处理色彩的艺术效果才能避开任意的迷惘,让色彩外在表现语言的丰富性更加深刻而准确地揭示出作品内在的精神价值及其艺术的创意美感。然而,主观视觉色彩美的追求,对于设计而言,是一种普遍的极有意义的审美追求。它具体到作品中,既充满着感性生命的色彩活力,又聚结着内在精神的智慧逻辑,因而成为揭示色彩创意本质的能动方式之一(图9-31)。

2.感性色彩与理性色彩相互交融的审美体现

设计中的创意是围绕对客观现象的超越。虽然精神的目标是其努力达到的主要方向,但感觉的东西在某种情形下似乎显得更为重要。尤其是色彩,它更属于感性的范畴。因此,凡是出于设计家精心创意的作品,其间的色彩同样受到创意思维的浸润。而作为色彩设计作品,只要色彩的存在被赋予设计的意义,就不可能孤立地发挥作用。为此,用艺术的眼光对色彩在设计中进行审视,往往第一个印象是被那些属于感觉的色彩要素所打动。例如色调、色彩三要素(色相、明度、纯度)的对比关系等。即使我们的感官所领略到的这些色彩不被理性引向更深的理念层次,其美感也是依然存在的。这种色彩感觉的魅力不必使用历史的例证,只要目睹我们身边的设计作品便可一目了然。然而,凡是让人怦然心动的色彩作品,必定在其感性色彩的层面上还蕴藏着另一个更有价值的理性色

图9-31 在创意中实现主观色彩美的追求

彩世界。这个世界更多地反映出设计家的创造意图,属于非视觉的一面,但它却能决定色彩的感性选择,因此它是具有决定性的一大方面。

　　针对设计作品进行的色彩表现,对于那些最有能力打动我们视知觉的色彩效果都不能混淆感性与理性这两大层面的相互结合,因为作品意境的呈现都需要这两个层面紧密地交融于一体。过分注重色彩的感性,有可能使带有色感的作品丢弃其高品位;反之,一味追求费解的创意,也不是当今色彩设计作品所崇尚的审美趋向。为此,提倡色彩的感性之美,是为了将之与作品设计的理念世界共同开掘出一条带有创意性审美深度的色彩道路;反之,一件优秀的设计之作,除了在形式上、意境上,乃至创意的独特性上下功夫以外,还必须有意地把色彩的构合一同置于创意的思路之中。可以说有目的地将感性色彩与理性色彩进行交融,本身就是一种创意之举。例如,日本"无印良品"企业形象的色彩设计,发挥其创意

图9-32　富于个性化的日本无印良品色彩设计充满感性和理性的交融

的美学价值,将色彩的品牌核心放到了无彩的灰色境界中,成为该公司"无设计的设计"这一创意理念内的经典融合之举(图9-32);现代著名时装广告设计师卡拉·拉代利(意大利)和纪梵西(法国),喜欢将带有色彩的摄影感性资料深入地加以理性构合,使作品在最终的视觉效果上出现惊人而富于创意的魅力,成为感性色彩与理性色彩相互交融之后的审美典范。

　　3. 色彩对比的丰富性与情感表现的连接

　　人类情感的丰富性需要人类自身以丰富的艺术形式予以表现。近一个世纪以来,随着人们情感的新变化和各种科技手段的辅助,设计的面目已日趋多样,这是以人的情感的需要为设计前提的。然而,在现代设计领域,无数设计作品为了达到上述要求,都没有忽视色彩那独特的美感魅力,进而将其看成作品设计语言的重要组成部分。因此,设计师们总喜欢将色彩的设计与人的情感的表现连接起来,形

成完美而富于表现内涵的设计整体。日本著名设计师田中一光在其《设计的觉醒》一书中写道："从清晨白色的雪景中,从烟雨朦胧的山脉中,我们可以清楚地发现环境中单一色彩带来的美感。当然,这两个例子使原本有色的风景因为无色事物而失去了颜色,这样的美景中其实含有很大的心理因素。特别是在过分地充斥着彩色的现在,单一色调带来的统一感就更能静悄悄地深入人心了。"[36]田中一光平直质朴的话语之中渗透着他对"单一色调"这种心理色彩的眷念,因而在其设计作品中我们能够轻而易举地找到表达这种色彩情感的心声语境,使我们懂得色彩对比的丰富性同样可以在与色彩紧密相关的平直的心理色彩世界中鲜明地存在着。因此,除了色相之间的变化衔接能够直接表现出色彩的丰富美感之外,还可包括基于创意下的各种色调(包括极为统一性的色调)的艺术处理。前者的美感往往将色彩的对比关系浓缩在作品的局部色彩上;而后者,即作品整体色调关系的处理,其对比的丰富性往往超出设计作品本身的范围。也就是说,就作品内部色相的关系来说,它只能显示一般的对比关系,但作为色调来看,由于设计师把色彩的重心凝固在色彩表现的情感心理的调性上,从而强化了色彩设计与人的情感表现的整体面目,使作品充满了自己的色彩个性。这种对比性的色彩效果往往是在设计思维的更高层面上,并结合作品的创意需求而充分显示的。严格地说,色彩调性等对比方式的采用其丰富性的含义是从色彩艺术设计的心理功能和视觉整体功能上考虑的,这种考虑对于表现人们所需要的情感无疑增加了力度。从色相对比产生的丰富性与作品情感表现的个性的相互对应上看,色彩的美感多半是在细腻和节奏中显示其优势的,无论何种色相,在明度和纯度的控制下,其无穷的对比效应都可能产生。因此,把色彩设计创意的重点放到设计作品对色相选择的有效范围内,是准确表现某种情感的最好方法(图9-33、彩图153)。

当然,由于色彩对比的无限丰富性,有了更多让作品表现情感的机会,因此,熟悉色彩在感觉上和心理上的情感效应同样显得十分重要。例如,红色和蓝色这两种对比很强的色相可以创造两种完全相反的情调。把由于色相差别形成的作品色调置于我们的眼前,即使不去分析作品的内容,而仅仅依靠色彩的形式结构也能唤起我们强烈的情感意识,因此,从色彩审美表现的意义上说,让色彩的对比与情感的表现连接在一起,色彩设计的审美创意才会有转变现实的可能。

4. 色彩创意下的统一观

色彩的创意，其终极的目的是为了色彩表现的丰富性和完美性。然而，色彩创意的概念所包含的内容却甚为宽泛。例如，既包括色彩本身要素间的构合关系，又包括色彩表现的多种技法处理；既包括对色彩表现性能的种种理解，又包括如何运用色彩表现情感和营造意境的种种方法；既包括色彩在设计中艺术效果的形成，又包括色彩在立体、空间中的设计参与。一句话，在创意中设计的一切带有色彩美感的作品都有着自己的生命特色，都能让欣赏者在观看作品的过程中领会到色彩的丰富意味。

色彩创意的丰富性使我们对色彩审美的敏感程度不断加强。人们不会因为一种技法的色彩表现或一种模式的色彩形式而感到满足，相反，只要色彩在创意中能够使作品

图9-33 [美国]文化体育广告中的色彩设计充满了活力四射的情感表现（现代）

形成特色，那么这作品的色彩就会更加受到人们的青睐（多角度的审美关注）。为此，色彩设计的作品并非都在同一模式中得到统一，而是根据作品特定设计的需要作出对色彩最终效果的选择。例如，日本著名设计家田中一光的招贴设计将色彩创意的重点集中到画面背景的"文字"上，以多色相组合和模糊的处理方法让"文字"二字的色彩效果处于深深的暗调之中，色彩显得柔美、丰富，有趣地衬托出浮于其上的文字内容；而另一位设计家松永真的招贴作品同样以文字为主要元素，但色彩的创意在作品中反映出的统一观显然和前者不同。尽管文字和背景色彩的运用方式两者基本相同，但后者却把色彩创意的重点放到了交错分割的构成手法上，同时，将各种色相统一到了浓郁而清新的色彩氛围中。各种倾斜的色彩分割与叠于其上的规整文字形成了和谐的对比，使作品看上去响亮端庄，极富抽象美的特色。可见色彩创意下的统一观实际上要求对色彩创意下的结果有一种新颖、奇特和富于时代美的气质表露出来，并且让这种气质在创意色彩运用中体现出各自巧妙的

统一效果。

　　从根本上说,色彩的创意还离不开色彩配置中的对比处理,而这种色彩的对比无疑是获取丰富视觉的最好方法,但基于创意色彩统一观念的指导作用往往使设计领域内的无数作品更能找到各自的个性,从而从另一丰富的色彩层次中反过来促使色彩对比方式的变化与形成。因此,深刻地认识色彩创意下的统一观念,对于我们大胆地进行色彩创意以及寻找作品色彩效果的新统一具有十分重要的美学意义(图9-34)。

二、用创意的思维捕捉色彩美感

　　自然界以其特殊的神奇性组构着属于自然美的色彩序列,而被人们誉为"第二自然"的艺术设计领域使无数设计家以其聪慧的头脑、敏锐的感觉将色彩人为地按照美的规律组织在科学与艺术共同建成的殿堂里。由于这个区别于第一自然的色彩世界与我们人类的心智更为贴近,因此,在色彩设计中反映出来的秩序感就更加合乎我们的审美意志,也更加充满了创意的设计思维。用创意的思维捕捉色彩,比之任意地、毫无匠心地运用色彩有着显著的差别。一件没有创意的设计作品不可能从本质上把握到色彩设计的审美价值,而要从根本上触及色彩的审美本质,必须时时领会到色彩的创意。

　　1.色彩与视觉审美意象的表现及其精神力量的贯穿

　　如前所述,色彩的创意必须通过色彩的感性和理性相互交融之

图9-34　餐厅内利用壁画和红色立柱调节室内空间的色彩情调

后的升华才能实现。当我们为作品设计某种色彩并获得成功时,创意从中起着决定的作用。把创意的焦点集中到色彩意象的表现上是每位色彩设计师贯用的手法。所谓色彩意象,主要指色彩在视觉审美过程中对设计意图进行表述的基本倾向。由于对作品设计意图的可变性选择,色彩表现常常也跟随着我们主观的要求而呈现抽象的特色。当色彩被限定在真实的客观世界中时,色彩的感觉属性往往被物体固有色的表象所局限。例如,我们提到苹果,就会立刻想到苹果在客观现实中的那块色彩,但是,当我们为了作品色彩的效果与我们的设计意图相符而必须改变上述苹果的固有色时,就可以主动地依照整个作品的色彩在视觉审美上的统一性而改变苹果的固有色。在此,对色彩的表现性由主观取代了客观。表面看来,苹果原本的色彩面目被我们"任意地"改变了,但根据作品设计意图的选择,对色彩表现的态度和意志却相反地得到了审美需要的肯定。从这个意义上说,色彩的意象不是被从它本身某种色相或文化含义的角度实现其全部价值,而是根据作品整体内容的创意需要使得色彩意象的定位落实在色彩创意之中,这样,色彩的美就会在探索中得到更高的超越。因为"人只有在探索和解决他要解决的问题时才有创造性"[37]。显然,与创意连接之后的色彩如果不能超越客观的限制,或者说不能在一定的客观色彩基础上注入富于意味的创造性,那么,色彩设计的创意特征就无法显示,设计家的创意精神也无法体现。

除了从整体上看待色彩与视觉审美意象的表现特征以外,还应注重色彩视觉审美意象表现的三种方法。首先是色彩的抽象表现法(彩图154)。其特点主要在于色彩是围绕作品表现的意图被设计家主观地选择运用;其次是色彩的具象表现法,它强调设计家借助真实的色彩物象(如摄影图像)渗入强烈的创作情感和清晰的设计意图中,使整个设计作品所呈现的色彩效果服从于艺术审美的指向,当然,设计意图本身也应属于色彩创意表现的一部分;再次是利用丰富的技法使色彩外观在设计作品中表现出设计家所需要的色彩肌理效果。这种用技法手段使色彩在设计中达到极强感染力的作品同样属于色彩意象表现的重要方面。

色彩意象的表现,归根到底不能以客观真实的色彩现象作为衡量其审美的可比依据,虽然在设计要求下的色彩感性魅力仍然是由感性本身来确定,但色彩在作品中存在的必然性却是由设计家作为色彩设计主体的精神力量所决定的。例如,许多现代广告设计中将超写实的绘画手段发挥其间,所反映出来的色彩效果尽管酷似自然,

但由于诉诸于创意而避免了成为自然的翻版,最终以色彩在作品中的创意力量打动人心。我们知道,从客观上说作品中迸发出来的精神力量是无形的,但不同色彩在不同创意中的作用对观赏者的精神情绪产生的影响却是丰富而巨大的。因此色彩与精神力量的连接在以创意为中介的转换中使我们进一步认识到色彩表现的丰富魅力。

自古以来,色彩作为美的欣赏对象并非全然以色彩本身的感觉所决定,而精神力量的贯穿使色彩表现的真正目的在装饰方面赋予特殊的意义。例如红色几乎在所有的民族和场合都被用于装饰。特别在男性装饰中地位更加突出,因为红色能使人兴奋和感到荣耀。在远古时代,红色是狩猎和战争中常见的色彩,它标志着胜利和勇敢。据说在欧洲,凯旋的将军用红色装饰身体的习惯一直延续到古罗马帝国。在中国绘画领域,"墨分五色"和"随类赋彩"的色彩表现法成为中国绘画色彩作为意象处理与精神力量相联贯的最好例证。在今天的设计领域内,色彩意象表现形成的精神力量既体现出作品与色彩相关的整体性与内在性,又体现出色彩与精神呈现于视觉上的形式美。

在色彩设计中,象征表现手法同样成为色彩精神力量贯穿的又一形式。它是超越一般现实和一般感觉更情感化和艺术化的表现方式之一。象征可以将艺术家的创造精神在一切艺术活动中释放出来。这一点对于色彩创意而言也是如此。当人们借助色彩表达名誉和忠贞时,就选择金色加以象征;当人们表达悲哀和忏悔时,会选择蓝色作象征;当人们要表达年轻和希望时,会采用绿色作象征。总之,色彩对人的心理感受和文化影响可作出象征性的表达,并在人类历史上普遍受到重视。

色彩的象征意义在人类早期更多地是与人类的文化相关的。它赐予人类以美的享受,从更深的意义上代表了人的精神需求。为此,由于地域环境的差异、宗教信仰的不同乃至生活习惯的各自追求,色彩的象征性也随之有着不同的反映。例如,黄色在欧美被看作不吉利的色彩,但在东方却与之相反,黄色是东方最古老的印度教、道教、佛教以及儒家思想中地位最高的色彩。中国历有"玄黄,天地之因"之说,将黄色定为天地的根源色,是高贵和权势的象征。色彩作为文化的表述,象征是最好的手段。由于人类文化的创造与人类对美的追求的一致导致色彩的象征意义没有脱离美学的性质。今天,色彩创意力求从各个文化支点上寻求突破口。象征手法在设计家的手中使色彩具有了新的活力,以特殊的创意手段为色彩的外在形式找到

了更完美的内在品格(图9-35)。

2. 色彩构合的抽象性表现与图形张力的美感推导

如果说把色彩的创意与色彩的象征魅力作为因果的互为连接,将其看成是精神(心理)、文化的表述形式,那么,把色彩创意的焦点重点移到色彩构合的抽象性表现上来,则可直接而外在地把握到色彩表现的双重美学属性。而这里所指的双重美学属性首先强调的是以抽象手法表现色彩的外观形式,此外,透过这种形式能够让我们体味到由于抽象的力量所唤醒的更为深层的色彩意蕴。

色彩构合要求设计者从美的目的出发对色彩从属于设计思维的引导作出必然的色彩结合。这种结合根据设计者的要求既可向具象的方向发展,也可向抽象的方向转换,更可以把全部的设计思维自始至终地定位在抽象的氛围中,以体现色彩创意对抽象表现手段的兴趣。

图9-35 西方城市雕塑,其形态和色彩象征生命和太阳的永恒(现代)

色彩构合的抽象性表现不可能有一种固定的模式,但凡是以抽象的手法使色彩的设计形式最终成为全新面貌而振奋观者的精神时,作品就会显示出独特的创意。在色彩设计中,色彩的构合几乎不可能找到两个彼此相同的视觉形式,但若冷静地对每幅作品色彩设计的本质和规律进行一番理性的审视,便会发现其抽象的美感给作品带来了多么深刻的意味。抽象性是一个莫大的概念,它不是以真实的细节取代视觉的描述,而是概略地对色彩设计的意图从抽象角度予以美的实现。如果把色彩与二维平面设计观念结合起来思考,其抽象的精神结构就会更加充分地得到展示。

通常情况下,色彩创意对图形构合起到决定的作用;反之,图形构合对色彩的创意有着明显的制约性。因此,有意识地用图形的张力美感推导色彩创意的发挥具有十分重要的美学意义。图形在审美过程中的视觉张力可引起对视觉刺激的强度感。这种打动知觉的强度就形态本身而言,由于其大、小、虚、实等变化给审美者的感受也会

出现相应的差别。然而,图形张力除其本身形态产生出比较特殊的感觉以外,色彩附着图形之后的明度、纯度和色相变化会造成图形张力在画面中的改变。因此,图形作为审美张力的出现,既有普遍性,又有特殊性。从抽象图形上看其张力美感最强的应是"三原形"(圆形、方形和三角形),这种标准的几何形态放在作品的任何位置都能引人注目。当然,在大多数情况下,由于图形和色彩在同一创意目标下的"合作"关系,纯粹以三原形作为主要形态的张力显示并非十分普遍,它们为服从画面整体的创意而变化。无疑,把图形张力因素一并纳入色彩的创意之中,对于更完美地增强色彩的感染力有着实际的推导作用(图9-36)。

图形张力对色彩设计的推导作用主要表现在如下方面:

平衡:图形构合中平衡感的获得是视觉设计在形式追求上的一个基本法则。在图形视觉张力平衡的处理中,巧妙地让图形的分布带动色彩的照应,可使色彩在视觉上产生另一种新的平衡感觉。

中心:通常在作品中心位置设计一个比较完整的几何图形,然后配合其他色彩的对比效果来扩充这一图形的张力感,以此促进和帮助色彩形成意味。

对比:对比是一切设计的绝对原则。运用不同性质的图形组合可导致色彩设计的活力产生。

重叠:图形重叠可增强视觉的复杂感,同时也使色彩在这图形重叠中显得更为丰富和多变。

解构:"解",解体之意,"构",构成。在设计中有意用"解"的思路使图形出现视觉上的"破坏感",然后以色彩的对比和照应使画面勃发生机。

虚拟:有意"虚"去图形中的某些细节,目的在于突出需要表现的作品主题,而色彩的重点能在这虚拟的对比中显得集中和夺目。

联想:在图形选择上让欣赏者面对其张力能产生意境的联想。色彩设计为加强这联想而走向审美的主导地位。

3. 图形韵律与色彩的"音乐美"

设计中的图形韵律通过相同图形的不断反复表现出视觉运动的规律。现代设计

图9-36 化妆品广告,其色彩设计巧妙借助三角图形形成强大的视觉张力(现代)

常常把色彩的创意与韵律感的视觉形式联系起来,以加强作品色彩的韵律感。将色彩与图形处理成韵律感,从中会发现色彩打动知觉的强度胜过图形。韵律美感虽然以图形的秩序作为形式的基础,但让人欣赏到犹如音乐旋律般的那种情趣却是来自于其中的色彩。就好像自然中金灿灿的鱼鳞、连绵的山峦或轮转的花瓣,其间由韵律形式造成的音乐般的美感很让人迷恋于这秩序中耀眼的银白色、浮动般的青紫色和那如痴如醉的粉红色的美。为此,并存于韵律图形结构中的色彩把欣赏者的审美心绪带入到一个更高的色彩境界。

无疑,从韵律形式中表现出来的反复性给色彩的配置留下了广阔的音乐美的天地,它使我们习惯地将其中的色彩作为音符,并且在为音乐情调的营造过程中深深体会到用色彩对音乐美感表现的创意。然而,对色彩"音乐美"的理解并不仅仅限于色彩推移的形式处理,其他诸如节奏、对比、装饰等形式在以韵律为主要特征的形、色构合中同样可以反映出"音乐美"的特色。因此,不难看出,让作品通过韵律的构成形式来反映色彩的"音乐美"无疑是我们内心所企望的一种创意。

除韵律可给色彩带来音乐的美感之外,色彩的力量感同样能够获取类似音乐的美感。换言之,色彩和音乐在力量感的象征意义上是互通的。这方面音乐家们都有同感。他们对色彩力量感的认同常常促使他们借助色彩现象进一步解释音乐的审美情调。认为音乐"像颜色一样,各个单独存在的乐音本身原来就有象征性的意义,它独立于任何艺术企图,并且在任何艺术企图之前,这个象征意义即已存在着。每一种颜色透露着独特的个性,它不是一个单纯的、由艺术家安排的数字,而是一个力量,这个力量生来就与某些情调有同感的联系"[38]。音乐的听觉力量和色彩的视觉力量之所以在美学的基点上重叠,原因在于它们具有共同的心理基础。当我们说为设计选择一块绿色时,并不是舍弃了设计创意的美学原则而表现出一种任意的美化行为,而是觉得在这件作品中只有绿色的意义协同设计在视觉上形成一种无与伦比的美时我们才义无反顾地选择到它。诚如康定斯基所指出的那样:"绿色中包含黄色和蓝色,它们就像涣散了的力量,但还可以重新成为积极的力量。在绿色中存在着灰色中根本不存在的生的可能。"[39]将色彩在设计中和音乐的美类比,是启发我们将色彩放到一种脱俗的境界中欣赏色彩的设计之美,并且把色彩从简单的直观感受中抽象出来,变成某种精神的欣赏对象,进而使之在创意中获得在一般颜色序列中无法得到的地位。

很多情况下，由于色彩总是在设计中与图形伴行，让人难以觉察它在设计作品中的独立地位。然而，人们总会看到，凡是优秀的色彩设计作品，其中色彩表现力起到的审美作用是一切图形所无法取代的。当然，这并非说色彩一定要以独立的面目出现在设计作品中才是发挥审美价值的唯一途径，而是说色彩设计那充满真理意义的审美价值的尺度感始终存在于作品欣赏者的心中。当我们在色彩设计作品中感受到其中的"音乐美"时，色彩的美学价值似乎独立奔走在抽象的视觉梦幻中并通过创意表现出它独立于观者眼前的景象（图9-37、彩图155）。

色彩设计作品要达到具有"音乐美"的效果，除了精通色彩在视觉上的科学美学原理之外，更重要的是，要研究色彩个体之间的象征力量。这就预示出色彩还深藏着超越客观现实达到放飞心声的艺术力量。借助这股力量就能扬起创意的风帆，让我们对那些具有深刻创意的设计作品找到用美学解释其中奥妙的钥匙。所以，归根到底创意可以改变色彩的结构状貌；可解释一般视觉难以理解的美；更能获得表现色彩设计的自由感觉。毫无疑问，创意能够以心理力量调整色彩设计的审美方向，正因为如此，色彩设计的视觉表象与创意下的审美理性难以达到准确一致的审美认同，或者说当我们获得对色彩设计的作品尤为别致的创意解释时却不太愿意认同其视觉上的审美看法。说明对色彩设计发端于哲学意义上的审美判断在审美境界的更深处建立了自己的思想营垒，为此，对于任何一件色彩设计作品都有可能存在表象的和心理的两种审美评价，而创意的发挥常常是借助于作品的心理评价"场"拟就自己的价值标准。然而，即使创意情形下的审美诱导与色彩设计作品的视觉表象缺乏对话的途径，它们都有各自存在的理由。因为美学支撑感觉的信念，而经哲学熔炉炼就的理性意志能够给予美学更富于创意的深度描述，两者的融合成为创造美感过程中互为促进的一个全面机制，一种揭示色彩设计作品从表象到深层的更加触及美感灵魂的价值复合体。鉴此意义，色彩设计中的"音乐美"，不仅需要感

图9-37 美国文化体育广告设计，色彩和图形在音乐的节奏中呈现魅力

受音乐美的耳朵,更需要感受形式美的眼睛。

4. 色彩设计与抽象图形相结合的创意美

在现代设计中,抽象的表现是设计家乐于运用的表现形式之一,因为惟有抽象的结构才能揭示作品的精神价值。抽象是艺术表现的特殊语言。自古以来,人们从不放弃对抽象美的喜爱,尤其是与人类生活息息相关的各种工艺品的创造,从中透露出来的抽象气质足以构成一幅意味无穷的历史画卷。

如果把抽象看成是一种传达语言的手段,那么,被传达的"语言"并不是对事物采取了直接表述的方式,而是像诗那样对事物内在精神予以合乎情感逻辑的浓缩。我们知道,导致康定斯基走上抽象绘画道路的主要原因是源于他反思直觉的一次经历。他曾在他的回忆录中写道:"一天,幕色降临,我画完一幅写生画后,带着画箱回到家里……突然,我看见房间里有一幅难以描述的美丽图画,这幅画充满着一种内在的光芒。起初我有些迟疑,随后,我疾速地朝这幅神秘的图画走去,除了形式和色彩之外,别的我什么也没有看见,而它的内容则是无法理解的。但我还是立刻明白过来了,这是一幅我自己的画,它歪斜地靠在墙边上。第二天我试图在日光下重新获得昨天的那种效果,但是没有完全成功。因为我花了很多的时间去辨认画中的内容,而那种朦胧的美丽之感却不复存在了。我忽然明白了,是客观物象损坏了我的绘画。"[40]这则生动的回忆典型地说明了抽象图形在绘画形式中的视觉魅力。

图 9-38 色彩与图形合二为一的抽象性给设计作品增添了无穷的美感

此外,我们说音乐的产生所依赖的基本元素是简单不过的 7 个音符,但正是这 7 个音符的丰富构合才诞生了无穷无尽的音乐作品。严格地说,一切音乐从形式上来看都是抽象的,这是由乐音到音乐之美的整个创造过程所决定的。事实上,色彩的设计与抽象图形的构合恰似音乐中的元素——音符(乐音)之间的相互构合;设计中色彩单纯的抽象属性与抽象图形中的点、线、面共同呈现的抽象之美在本质上和音乐那抽象的结构完全相似,因此,色彩与抽象图形的构合可天衣无缝地创造出一个令人向往的艺术美的抽象"实体"(图 9-38)。显然,色彩与抽象图形的结合所产生的创意之美是十

分明显的,将色彩与抽象图形共同从形式上反映出来的美的抽象意味与具体的设计作品紧密地联系起来思考,其抽象的特性才能真正通过作品主题内容在艺术的处理过程中集中投向创意的焦点。当然,我们不能简单地理解色彩与抽象图形相结合的创意之美,而必须在尊重色彩本身对立统一的表现规律和作品与作品之间色彩个性呈现的前提下灵活自如地运用色彩。正因为如此,色彩在抽象图形中的语言力量就不可能相同。毕加索的作品与其他现代画家的作品在色彩运用方面显然不可能呈现出相同的创意模式。尽管从色彩与抽象图形的结合上找不出本质上的差异性,但它们都合乎艺术形式美的规律。

5. 色彩情感意蕴与艺术审美需求

提到意蕴,我们不禁想到诗。因为诗是一种以很少的文字符号去表现非常广阔、深刻的思想内涵的艺术形式。诗的意蕴是诗的生命的内核。同样,意蕴对于任何艺术来说都是极其重要的。一件艺术作品如果没有直观以外的感悟,就谈不上有回味的余地,更没有意蕴可言。然而,在实用与审美相统一的艺术设计作品中,由于设计家对色彩选择的角度和表现情感的方式不同,所引起观者审美联想的情感意蕴也大不一样。

色彩情感意蕴的表现属于审美观照的深化,作为作品设计理性层次的一个普遍范式,其触发点往往与客观事物对我们引起心理联想的事实十分相关。例如,红色很快会引起我们对太阳、火光、温暖感的联想;黄色使我们立刻想到春天的油菜花、柠檬、香蕉和金色的光辉等;蓝色会把我们带入海洋、天空、祥和宁静的氛围之中。看来,一切明朗的色彩和浑浊的色彩都能在客观事物中找到它们相对应的位置。然而,这种对应并不是色彩在情感联想中引发其情感意蕴的惟一方式,而仅仅是触发色彩情感意蕴产生的一般诱因。

打破色彩情感意蕴的一般情形,使之在艺术欣赏和美的存在价值中取得更高境界,是色彩设计艺术审美需求和由此产生的丰富手段。鉴于此,一块相同的颜色在不同作品中的出现,由于设计的目的性不同(即艺术审美需求的选择目标不同),其表现出来的情感意蕴也截然不同。我们说一块蓝色被用在一泓清泉的设计上,与被用于一件广告作品天空位置上的情感意蕴是绝不相同的。前者可能使我们想起一个清凉泉水的故事;而后者在这辽阔天空的深邃中或许会使我们看到另一种美的孕育。艺术审美需求的丰富性使得设计家为色彩设计中的意蕴赢得了更多的表现机会。因此,我们不仅需要透映在墨色中的中国画色彩,也需要绚丽多姿的民族民间色彩;我们

图 9-39 西方现代珠宝色彩设计

不仅喜欢马蒂斯表现色彩的平涂方法,也喜欢修拉那耀眼、灿烂的点彩技艺;我们不仅需要凡·高(Vincent Van Gogh,1853-1890)笔下那燃烧般的激情,也需要像蒙德里安方格构图中的那种平静。从归根结蒂的意义上说,色彩情感的意蕴是一种精神意象,当设计家的创意思维有意选择到它的时候,它总是设法与人类艺术审美的需求联系得更加紧密(图 9-39、彩图 156)。

色彩设计唤起我们情感意蕴的内在基础是对人的心理情趣的开发所致,而对艺术审美需求的根本所在也是人的心理需求所致。所以,"色彩辐射对我们头脑和精神的影响是心理学家感兴趣的问题。色彩象征力、主观感知力和色彩辨别力,都是心理学上的重要问题。富于表现力的色彩效果,即歌德所谓的色彩的伦理美学价值也同样属于心理学家的领域。"[41]正因为如此,"艺术家对色彩效果的兴趣是从美学角度出发的,需要有生理学和心理学两个方面的知识。"[42]色彩设计肩负的责任以及和人的关系都表现出色彩与设计的美学价值,这种价值的基础只有人的内心需求才会焕发其动力。因此可以说,作为色彩设计的艺术审美需求实质就是人的内心情感需求表现在设计作品上的一个鲜明的标志。

注释:

[1] [瑞士]H.沃尔夫林:《艺术风格学》,潘耀昌译,辽宁人民出版社,1987年,第224页。

[2] [美]鲁道夫·阿恩海姆:《艺术与视知觉》,滕守尧等译,中国社会科学出版社,1985年,第619、620页。

[3] 同上,第624页。

[4] [美]苏珊·朗格《情感与形式》,刘大基等译,中国社会科学出版社,1986年,第113页。

[5] [美]克利福德·格尔茨:《文化的解释》,韩莉译,译林出版社,1999年,第5页。

[6] 聂振斌等:《艺术化生存》,四川人民出版社,1997年,第326-329页。

[7] [德]马尔库塞等:《现代美学析疑》,文化艺术出版社,1987年,第8、9页。

[8] 10 [德]黑格尔:《美学》第一卷,中译本,商务印书馆,1979年,第360页。

[9] 详见[德]伽达默尔:《真理与方法》,王才勇译,辽宁人民出版社,1987年,第85-91页。
[10] 同上,第86页。
[11] 参见[美]保罗·芝兰斯基,玛丽·帕特·费希尔:《色彩概论》,文沛译,上海人民美术出版社,2004年,第36页。
[12] 同上,第37页。
[13] 同上,第41页。
[14] [德]康德:《判断力批判》第一章总注,第163页。
[15] [德]席勒:《美育书简》第25封信,第130页;第23封信,第121页。
[16] [德]康德:《判断力批判》第一章总注,第163页。
[17] [英]马克斯·H·布瓦索:《信息空间——认识组织、制度和文化的一种框架》,王寅通译,上海译文出版社,2000年,第244页。
[18] [日]原研哉:《设计中的设计》,朱锷译,山东人民出版社,2009年,第196页。
[19] [荷兰]斯宾纳萨:《伦理学》,商务印书馆,1981年,第50页。
[20] 罗一平:《美术信息学》,中山大学出版社,2002年,第171页。
[21] M.Trachtenberg & I.Hyman.Architecture From Pre-history to Postmodernism. Prentice Hall, Inc.and Harry N.Ablams, Inc, 2003
[22] 王受之:《世界现代设计史》,中国青年出版社,2004年,第108页。
[23] [俄]瓦·康定斯基:《论艺术的精神》,查立译,中国社会科学出版社,1987年,第33页。
[24] 维雷娜·申德勒:《欧洲建筑的色彩文化》,《世界建筑》第9期,2003年,第18页。
[25] [英]大卫·布莱特:《装饰新思维——视觉艺术中的愉悦和意识形态》,张惠等译,2006年,第6页。
[26] 恩斯特·卡希尔:《人论》,甘阳译,上海译文出版社,1986年,第26页。
[27] 高尔泰:《美是自由的象征》,人民文学出版社,1988年,第56页。
[28] [英]罗宾·乔治·科林伍德:《艺术原理》,王志元,陈华中译,中国社会科学出版社,1985年,第292页。
[29] [苏]列·斯托洛维奇:《审美价值的本质》,凌继尧译,中国社会科学出版社,1985年,第167页。
[30] 高尔泰:《论美》,甘肃人民出版社,1982年,第141页。
[31] [美]保罗·泽兰斯基,玛丽·帕特·费希尔:《三维创造动力学》,潘耀昌等译,上海人民美术出版社,2005年,第157页。
[32] [英]大卫·布莱特:《装饰新思维——视觉艺术中的愉悦和意识形态》,张惠等译,江苏美术出版社,2006年,第8页。
[33] 邢庆华:《色彩》,东南大学出版社,2005年,第31页。
[34] 《当代南京园林》,转引自《金陵胜迹大全》,南京出版社,1993年,第327页。
[35] [美]凯瑟琳·费舍尔,比尔·加德纳:《21世纪超级标志设计3——顶级设计师设计的2000件国际标志》,王靓译,上海人民美术出版社,2007年,第3页。
[36] [日]田中一光:《设计的觉醒》,广西师范大学出版社,2010年,第166页。

[37] [英]E.H.贡布里希:《秩序感——装饰艺术的心理学研究》,杨思梁,徐一维译,浙江摄影出版社,1987年,第118页。

[38] [奥]爱德华·汉斯立克:《论音乐的美——音乐美学的修改刍议》,杨业治译,1980年,第31页。

[39] [俄]瓦·康定斯基:《艺术中的精神》,李政文,魏大海译,中国人民大学出版社,2003年,第70页。

[40] [俄]瓦·康定斯基:《论艺术的精神》,查立译,中国社会科学出版社,1987年,第5页。

[41] [瑞士]约翰内斯·伊顿:《色彩艺术——色彩的主观经验与客观原理》,杜定宇译,上海人民美术出版社,1993年,第9页。

[42] 同上,第9页。

第十章 设计美学的本体价值

第一节 设计策略之树

一、理念是产生设计美的内核

关于设计理念的问题,我们已经在第七章第二节中将之与设计形式一起进行了若干必要的探讨,现在我们再从设计美学的本体价值角度将之与设计主体之间的关系和作用作出更深刻的理解。我们知道,人为了自己的需要想出并且造出各种物品来,还要使这些物品变得美观、耐用,这是人类造物意志的体现。这种创造的现象人类称之为设计。设计在英文中即 DESIGN。早在 18 世纪(1786 年)英国初版的《大不列颠百科全书》中对设计的解释是:"所谓 DESIGN,是指艺术作品的线条、形状在比例、动态和审美方面的协调。在此意义上,DESIGN 和构成同义。可以从平面、立体、色彩、结构、轮廓的构成方面加以思考,当这些因素融为一体时,就产生了比预想更好的效果"。至 20 世纪(1974 年),《大不列颠百科全书》对设计一词又作出更加明确的解释:"DESIGN 是进行某种创造时,计划、方案的展开过程,即头脑中的构思。一般指能用图样、模型表现的实体,但最终完成的实体并非 DESIGN,只指计划和方案。DESIGN 的一般意义是,为产生有效的整体而对局部之间的调整。有关结构和细部的确定,

可以从以下四方面考虑：1.可能使用什么材料；2.这种材料使用何种制作技术；3.从整体出发的部分与部分之间的关系是否协调；4.对旁观者和使用者来说，整体效果如何。"[1]看来，对于设计一词的解释既涉及到过程，也涉及到结果；既涉及到材料的美、技术的美，还要涉及到整体效果的美(图10-1、彩图157)。

设计是美和用的意图的集中体现。尤其为了达到设计美的目的，设计理念始终是决定设计成败的关键。我们知道，"理念是共相(普遍)，但不只是共相；它们是与现实世界相脱离的不变客体，并且比现实世界更真实；它们是只能被感官相对立的心灵所认识；它们是这个世界上一切个别存在物的根源。"[2]可以说人类理念产生的根源就是追随着"被感官相对立的心灵"世界而获取的"共相"的假定存在。在现代设计领域，对设计追求的审美理念有着时代的"共相"性。它决定我们由理念的深层"共相"世界促使心灵更深刻地感受到周围视觉表象变化和统一的本质，并且学会掌握对各种视觉表象进行分类的原则，于是，在我们现代人身边可以发现各种各样的现代设计，诸如汽车设计、家具设计、家用电器设计、商业建筑设计、住宅建筑设计、城市规划设计、社区规划设计、住宅规划设计、园林设计、商业室内设计、住宅室内设计、企业形象设计、标志设计、文具系列设计、招贴广告设计、广告策划设计、杂志广告设计、报纸广告设计、电视广告设计、直邮广告设计、销售包装设计、运输包装设计、促销包装设计、书籍装帧设计……。这些设计的内容代表着现代人心目中的审美需求，围绕着现代设计的美学理念运行，成为现代设计美感追求的内核。

设计美的理念代表着人类区域和种族群体的审美旨趣。黑格尔把他"美是理念的感性显现"这一美学思想渗透在他对建筑艺术的研究中，他指出："艺术的最初最原始的需要就是人要把由精神产生出来的一个观念或思想体现于他的作品，正如人运用语言来传达自己的思想使得旁人能理解。……所以一方面呈现于感官的艺术作品应寓有一种内在的意义，另一方面它应把这内容意义和它的形象表现成为使人看来不只是直接存在的现实界中的一件

图10-1 [美]美利坚·安拜拉公司：超佩克座钟设计，体现出现代设计观念与科学技术的有机统一

事物,而是人的思想和精神的艺术活动的产品。"[3]人类为了使自己的造物符合自己美的理念标准,总是首先将人类的精神意义贯穿其中,从这个意义上说,理念是产生设计美的内核。然而,不同历史时期、不同国家、不同民族的审美习惯培育出不同的审美理念,而这些审美理念以其审美文化的特性指导和影响着人们的设计实践,进而创造出丰富多彩的设计作品。例如,在世界范围内,手工时代的设计理念和工业化时代的设计理念显然不同,它们成为人类设计史上完全不同的两种设计体系,在这不同的设计体系下造就出来的设计作品又呈现出两种不同的审美趋向,导致人类的设计不断超越原先单一的层面而走向丰富(图10-2、图10-3)。

从美的理念到美,再到美感,这是人类探索美学发展历史中从理性到感性三个并行不悖的系统层面。早在公元前4世纪柏拉图的美学思想中,理念就已成为哲学美学最本质的原点。尽管柏拉图的美学思想是唯心主义的,其关于美的本质的命题遭到现当代西方美学家们的质疑,但出于其理念论的美学思想却一直影响到西方后世美学界的许多流派。诚如美国著名学者保罗·埃尔默·摩尔指出的那样,"柏拉图的理论开启了象征派、维也纳分离派、样式主义等多个艺术流派理论的先河。在这些以纯唯美为目的的群体中,艺术家并不关心现实世界,而寄托希望于空幻的理念空间,企图使某个模型、作品的神圣的概念形象化,并忠实地'描摹'它。"[4]诚然可以说人类在艺术设计的创造过程中受美的理念思想的衍射和哲学美学一样最终归结于哲学的神圣支配,这种神圣哲学美学理念的本身虽有偏颇之处,但经过历史的考验足以说明它是创造美的历史意识形态的伟大思想成果。如果我们从美的理念、美、美感这三者关系上看待设计美学,不难发现

图10-2 [日]某株式会社:果酱包装设计(1983)。突出自然乡土味的设计思路使作品呈现出独特的审美意味

图10-3 [日]山田伸实:食品包装设计(1974)。发挥食品包装的透明性以反映其直观之美

其美学理念同样属于思想根源最深的哲学层面；而美的本质的角色似乎只能充当理念的守护者,并肩负着形而上的思辨职责。

在今天的设计领域,我们心中仍然时常升起对美的理念和美的本质的崇敬之心,原因在于它能成就我们面对美的理想世界进行不断追求的内在动力的提升。因为只有为设计建立起合乎我们当代人心中美学理念的世界,遵循最高依据的理性向往才能使设计产生转变现实的动力。为此我们可以将"美"这个长久以来争论不休的概念看成是从理念世界延伸到感性世界与一切具体设计作品进行连接的桥梁。只有这样,美感的判断才会有哲学的底气,才能真正解释生活美的表象世界,因为在其深层世界中有了审美理想的追求和设计文化的底蕴,各种表象世界内设计艺术的丰富性才能找到存在理由的正确解释。

在设计艺术中,理念是其核心的根本原因就在于我们把具体的设计作品的美感的表象世界交给与之对应的哲学理念进行衡量,使得一切设计美的表象在情感驱使的另一个哲学世界中不会漫无边际地飘散。对于设计的具体现象而言,它是美的表象形成的最丰富的视觉世界。这个世界中充满了诱惑人心的美感。离开了这种具体的美感,设计同样不会最圆满地在美的理念世界中驻足。因为一切美的理念尽管它要高于现实世界之美,但作为现代设计美学的根基不是扎在童话的世界中,而是生长在现实的生活中,它始终向人类历史文化的理想境界看齐。为此,我们提倡设计美学追求理想美的最终结果并非无本之木。它是美的表象的理念化结果,是美的"理念的感性显现"。

设计美学的永恒性在于其中所贯穿的哲学性质的永恒性。那些具体的某件设计作品可能犹如天上的流星一划而过,但不等于说主宰这些美感现象的内在本质没有永恒的力量。可以说在情感深处注重哲理的并存是一切当代设计审美追求的不变方向。正如我国著名美学家李泽厚在其《美的历程》一书中讨论到哲学美学时指出的那样:"再伟大的科学著作也会过时,而哲学名著却和文艺作品一样,可以永恒存在,为什么? 这大概就是此独特的'人生之诗'的魅力所在? 这诗并非艺术,而是思辨,它不是非自觉性的情感形式,而是高度自觉性的思辨形式；它表达和满足的不只是情感,而且还是知性和理性,它似乎是某些深藏永恒性情感的思辨、反思,这'人生之诗'是人类高层次的自我意识,是人意识其自己存在的最高方式,从而拥有永恒的魅力。"[5]鉴此原因,设计美的核心理念需要充满哲学的智慧。

二、手工艺设计理念下的造物之美

原始时代的石器制造拉开了人类设计的帷幕。由于设计条件的限制,人们通过艰苦的劳动使设计沿着人类文明的路径逐步走向今天。然而人类设计在手工的道路上步履艰难地走过来的路程是一段漫长的人类创造史,从手工艺设计的方式中激发出来的智慧至今令人骄傲和自豪。史密斯(Edward Lucie Smith,1933–)在其《世界工艺史》一书中开头就写道:"工艺的历史不仅是人类使用材料技能的进步和征服自然的环境能力增强的历史,而且它还同时提供了社会自身发展方式的佐证,人类经常通过它们所获得的技能以及他们表达自己的方式来解释他们自身。"[6]由此可见,人类工艺的创造现象必然是一种脱胎于社会内容并充满艺术设计理念精神的造物现象。

传统意义上的手工艺这一词汇是设计师个人能力、智慧、技巧集于一体的代名词。大凡世界范围内的手工艺都经历了三个不同的历史阶段。在最早的原始阶段,可以说所有的物品都是工艺品,"无论是实用的还是用于宗教礼典的或仅用于装饰的(一件器物的这些功能常常是不可分的),实质上都是工艺制品。"[7]第二个阶段,尤其在欧洲的文艺复兴之后,工艺和美术在观念上有了明显区分,美术发展成为文艺复兴的一个重要标志;第三个阶段是,随着工业革命的到来,手工艺品和机器产品开始分道扬镳,这种冲突改变了传统手工艺的历史面目,使手工艺的设计理念逐渐地被现代工业生产的理念所代替。传统意义上的手工艺设计观念在现代设计师思想观念中渐渐淡薄,手工艺在传统中的强势变成了弱势,现代工业下的新的手工艺理念得到重视,于是就出现了传统手工艺与现代手工艺的区分,其中的设计理念自然在性质上有所改变。

传统意义上的手工艺理念具有三个明显的特征:其一是人性与物性的模糊性统一。我们说原始时代的制品是人类早期的工艺品,在这样的工艺品上所看到的特征饱含着人类早期合目的性的加工痕迹,显示出人对物的支配地位。当时人对物的改变能力虽然显得很薄弱,但理念的强度却极为明显,就像沉浸在海底的冰山,其中的"设计理念"成为一种改造世界的强烈愿望,这时物性和人性自然显得模糊不清。正因为如此,我们在那简陋的物性上可以发现人性中创造力的坚忍感(图10-4、彩图158)。

图10-4 中国新石器时代的陶罐,属于迄今为止发现年代最早的成型陶器

其二是强烈改变物象的愿望导致装饰的出现。在传统设计中,工匠的心力凝聚着改变物质的愿望,这种愿望的实现体现出两种萌动的力量:一是降物,二是生意。由于当时的手工艺人以人自身的智慧摆弄自然中的物性,因此,他们的创造力达到了反观自身的存在价值。例如对石器的打磨导致光滑的结局象征着人对自然力的征服。基于人性力量的自我肯定,驯服物性的潜在理念是为了提升人性创造力的释放。然而手工艺对物性改造的选择从本质上说就是遵循人类物质生活和精神生活的满足感,在这种情形下改变物态的技艺程度自然得到进步,于是,美的意识在手工艺的观念中越发显现出来,最终变成装饰的附加手段。一件物品如果从功用上说,装饰是无关紧要的。然而,无论是平面上的印纹还是立体上的雕刻,都逐渐在手工艺人的观念中占据了地位。从本质上说,人类造物史上装饰的产生首先是原于美化的意识,以至于美化的手段在阶级社会中被权力的象征所利用,因而手工艺人的设计理念无奈变成最高权力的附庸(图10-5)。

其三是个体化的遮蔽性。手工艺的美突出地由工匠的设计理念将改变物态的能力凝聚在"手"的技巧上,物在工匠的面前之所以显出驯服的状态,原因在于工匠的技巧能达到"随心所欲"的境界。最普遍的情形是手工艺人把创造的想法贯穿到"手"的实施上,这时候"设计"和制作没有行业的分工存在,而是集两者于一人。所以,这种造物的过程始终处于手艺人个体自闭的状态中。由此不难理解,在生产力低下的社会环境下,工匠的谋生问题在手工艺技巧个人化的封闭状态中必然变成自发意识下的一种私有保护权的对象。

上述手工艺设计的基本特征足以说明手工时代的设计理念是人的创造愿望在个体状态下的实现,自我封闭性使得手工艺设计在个人一体化的设计制作中显出装饰化的历史印记。人性与物性的协调证明了出自人的"手"那精巧审美功能的超常的价值存在。因而让我们在手工艺制造

图10-5 中国西周早期青铜盛酒器

的工艺品上能够见到人类早期征服世界和表现自我的创造力量,这种力量深深地将埋在物性深处的理念揭示出来,使之和创造的动机化作历史的事实而让后人感悟和欣赏。

手工艺时代的美学理念极力颂扬的是出于"手工"那精巧的工艺表现之美。正因为在手工的塑造中埋下的是人类对世界造物之美所希望的种子,所以,工匠的智慧为之结下的果实满足了人类在器物上寻找美的理想的事实,这是人类手工高度技能发挥的表现结果,也是手工艺人对自己创造能力的肯定。这一点在无数手工艺品上我们所看到的极尽工艺之能事的装饰和造型,成为传统手工时代手工艺人炫耀自己工艺表现能力的象征,归根到底也是整个传统时代审美理念的产物。

三、工业设计理念下的造物之美

在世界科技革命史上,当200多年前的五大新的原动机发明问世之后,历史学家们就以"工业革命"(The Industrial Revolution)这个词表示赞美。18世纪发明了蒸汽机;19世纪创制了水轮机、内燃机和汽轮机;20世纪又有燃气轮机问世。机器的问世为现代工业设计奠定了基础。从经济上说,工业革命的基本推动因素是17和18世纪海外贸易的显著扩展和新的市场的出现,以及新发明的接踵而来。成功的发明家们在他们所处的不断变革的社会为其提供的限度内工作,不经意地获得了新型材料。尤其是英国通过对海洋的控制,建立了最大的海外市场,它拥有工业实验所必需的资本、坚挺的金本位货币、有效的银行系统、稳定的政治和社会环境、丰富的铁矿和煤

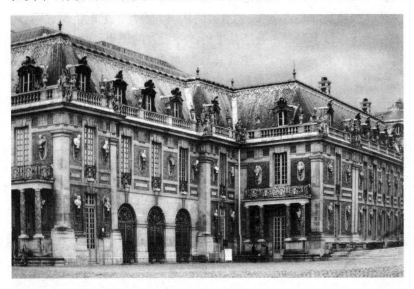

图 10-6 法国凡尔赛宫一角(1661)

矿、适合纺织制造的潮湿气候，以及全社会对科学知识的兴趣。经济上的需求由水平日益提高的科学和技术进步来满足。17世纪的许多新科学，从一开始便强调实用目标的重要性。

工业革命带来了人类造物史上改变理念的新契机。从手工艺到机器生产形成的美学理念的转变必然存在着冲突和转型的过程。欧洲在18世纪之前还是处于农业经济时代。法国的君主体制以及奥匈帝国、德国王朝依然处在封建时代。贵族中心文化阻碍了资本主义经济的发展，当时欧洲的设计主要受控于封建贵族的理念。"17世纪和18世纪初期的设计，可以以法国路易十四凡尔赛宫的巴罗克风格为最典型的代表（图10-6）。几何对称，象征性的布局，矫饰的繁琐装饰都充满了明显的特征。"[8]而下层阶级的设计艺术基本上处于民间设计的理念之中，不像贵族阶级可以赢得知识分子的思考和外界交流的各种机会，因而显得局限和封闭。

英国新兴资产阶级的新思想推动着欧洲工业化的生产进程。当时建筑设计进入新风格的探索阶段。而早期的建筑设计希望复兴古典的最精华部分，试图突破古罗马建筑风格的垄断局面。18世纪中叶至19世纪初期以英国为首的西方设计理念在建筑上集中体现在浪漫主义的风格之中。文化艺术的浪漫主义运动推动了新古典主义建筑设计风格的形成。探索的目的是为了寻找到更加伟大的原始主义的简洁特征。19世纪对新古典主义建筑风格挑战的是哥特式风格的建筑设计。然而，19世纪初期的工业产品的粗制滥造使艺术和技术形成严重的对峙状态，导致工业产品在设计上出现一片混乱的局面。1851年，以在英国伦敦举办的世界博览会为标志，工业产品设计逐步从反面受到刺激，艺术家们认识到产品问题的症结，感到缺乏一种从总体出发对工业产品进行统一设计的思想理念。甚至有识之士著书立说，如德国的建筑家哥德弗雷特·杰姆别尔（Gottfried Jempell）在其《科学·工艺·美术》《工艺和工业美术的式样》这两本书中明确强调美术必须与技术结合，主张和提倡设计必须遵循美的思想的传播。

至19世纪下半叶，英国以莫里斯为首的"工艺美术"运动掀起。原因是针对家具、室内产品、建筑的工业批量生产所造成的设计水准下降局面表示不满。就像古典主义建筑设计中的装饰那样主张回溯到中世纪的传统，让首饰、书籍装帧、纺织品、墙纸、家具和其他日用品的设计体现出手工艺的装饰之美。然而这场运动无法阻止工业革命的气势，只能说明手工艺设计理念在欧洲的工业革命时期处于尴尬的历史局面。尽管在当时的欧洲产生了很大的影响（图10-7、彩

图159）。

20世纪初期欧洲大陆设计运动兴起。除了受到英国工艺美术运动的影响之外，经济的繁荣和科技的进步以及社会的需求成为主要原因。欧洲大陆设计运动包括法国的"新艺术运动"、比利时的工艺美术运动、斯堪的纳维亚国家的设计运动、意大利与西班牙的新艺术运动。这些同时兴起的设计运动各有特色，并造就出欧洲一大批杰出的设计师来。各个国家在运动中表现出来的相似点主要落在家具设计、室内设计、染织设计、玻璃陶瓷设计和平面设计这些主要的设计方面。其中法国的广告设计形成了独特的风格。从设计理念上看，比利时著名建筑设计家亨利·凡·德·维尔德（Henry Van de Velde,1863-1957）的设计思想更为先进，早在19世纪末他就指出："技术是产生新文化的重要因素"，"根据理性结构原理所创造出来的完全实用的设计，才能实现美的第一要素，同时也才能取得美的本质。"[9]与此相应的是，功能主义思想在斯堪的纳维亚国家逐步形成，艺术家和知识分子在当时就开始考虑从社会民主、从使用目的、从大众经济水准的角度改变传统的设计概念（图10-8、彩图160）。

严格意义上的工业设计的开端是在20世纪30年代国际主义风格兴起之时。这时，工业设计的职业化在美国形成，功能主义在斯堪的纳维亚国家确立，各种现代主义的设计活动在欧洲兴起，在德国成立了第一所具有划时代意义的现代工业设计教育机构——包豪斯。所有这一切，使工业设计真正成为一个独立的学科。现代工业发展史专家尼古拉·柏夫斯奈（N.Pevsner）指出："现代主义以设计上的诚挚与理性思考取代了新艺术运动中狂热的设计梦想。也就是说以科学性取代了艺术性，所以被称为'机械化时代的设计美学'。"[10]如果说工业革命带来的设计是一种机器齿轮下的理性形

图10-7 ［英］阿瑟·马克穆多：书桌设计（1886）。具有设计个性特征，且带有鲜明的装饰痕迹

图10-8 克里斯蒂安：靠背椅设计（1979）

式,那么,与之相抵触的工艺美术运动是工业设计反作用下的传统手工艺形态在机器时代并列而又过渡的感性形式的表现。它们的理念不同,因而审美追求的表达方式自然相异。在两者的并存状态中,注重传统的设计理念无形中受到工业设计的刺激而变得恍惚不安。因此,欧洲各国设计运动表现出来的设计心态使欧洲在工业化设计转型期的传统手工艺的观念始终在焦虑中感到无奈,最终成为历史上设计理念逐步转换的过渡阶段。在工业设计发展的态势中,设计理念中的美学性质起初是模糊不清的,因为谁都没有经历过这样的历史场面。在传统手工艺设计与现代工业设计转变的痛苦中,来自设计理念上的这种冲突不可避免。然而,由工业设计发展的历史性变革决定了工业设计在理念上的独立存在。这种独立性重点表现在注重功能和形式的相互关系上(彩图161)。

我们知道,在欧洲工业设计初期,由设计运动造就出来的理论家们已经开始认识到工业产品美的尺度只有建立在机器与人的和谐关系中才有出路。确切地说只有建立在新的设计理念的前提下才有出路。由于机器批量生产的特点,一方面繁杂的形式只能增加产品成本而降低利润;另一方面,简洁的形式可以充分发挥机器加工的便捷性。这一情形与传统设计观念强调的繁杂美相反,其视觉心态在机器批量生产的过程中犹如雨过天晴般地感到敞亮和美丽。

图10-9 艾琳·格雷:可调节的圆桌(1927)。强调功能和美观的统一,属于风格派的代表作

尤其是20世纪,工业设计导致西方设计理念反映出来的美学方向使得机器生产被放到了更加重要的位置上,显示出技术功能的强大力量。例如机器产品的批量生产、机器生产中的表面材质处理、机械化的加工能力、产品结构的优化配置等等。另外,工业生产与其它学科的关系(如力学、化学、人体工程学、美学等)对工业产品设计的完善性的配备也进一步促进了工业设计崭新理念的形成。而类似的这些设计性质和性能在传统手工艺中是看不到的,惟有机器生产下的设计理念清晰可见。尤其对力学和材料学以及人体工程学等学科的运用,加之基于美学设计手段的发挥,使得工业产品设计理念在新的设计环境中所提出的新要求改变了人们在新的历史时期的生活质量。在此意义上说,工业设计的理念及其在美学上产生的时代优势并非历史的预设,而是在新的美学方式的追求中自然形成的结果,也是新的哲学美学思想和科学技术相

互结合的产物（图 10-9）。

工业设计理念在工业设计历史进程中的发展愈加显得科学和完善。这种理念对产品设计的要求是：一方面，产品必须在严密的科学系统中得到印证，使技术加工按照人的意志转化成美的实际对象。当然，作为合乎美学要求的实际对象首先应达到设计功能的美。另一方面产品形式在视觉上和心理上得到的反应必须合乎艺术的特性。由于人文素质的不断提高，对产品形态的要求无疑贯穿了更多的文化审美特性，而这种文化的审美特性导致工业产品形态的设计变化有了更加广阔的空间。也就是说，一件产品的功能美并不是简单地认为是物质意义上的实用功能，而必须关注人的心理上的审美功能。而心理上的审美功能并非科学技术的单方面能得到彻底满足，它要依靠艺术的力量来弥补仅靠科学力量难以达到心理结构的完善性。所以说，现代工业设计理念给产品设计带来的审美要求既是科学技术的，又是文化艺术的；既是内容的，又是形式的；既是审美的，又是功能的（图 10-10、彩图 162）。

图 10-10　飞利浦·斯达克：拉玛原型小型摩托车设计（1992）。遵循流线型美学风格的设计原则，呈现出典型的现代主义设计理念

严格地说，工业设计理念是围绕工业设计思想所产生的文化心态和美学意志的特定表现。前者看到了工业设计对工业产品造成的新的文化形态的视觉迹象；后者意识到美学在工业设计中的历史地位的重要性。在工业环境中，工业设计的理念不仅成为对工业生产显示的状态抱有肯定的态度，而且通过这种理念直接指导工业设计在审美的变化和发展方向中的种种细节。工业设计的理念最终注重的是设计的方向、过程和结果。作为工业设计的结果，并不证明设计理念是没有根据的臆想，而是通过丰富的产品功能进一步证明这种理念是在实践中得到充分论证的理念，因而使工业设计的前景充满活力，并摆脱设计的虚无主义。

在人类的设计史上，上述两种明显不同的设计理念所形成的视觉形式及其变化，使得手工艺设计理念和工业设计理念之间形成了鲜明的对比，由此导致两者在设计理念上不仅存在巨大的差异性，而且在其思想深处还造成了手工与机器生产的

图 10-11 德国慕尼黑的空港航站楼设计（1970）

明显裂变，其裂变的结果使我们看清了手工艺设计理念和工业设计理念在各自历史进程中形成的两种不同的设计模式。尽管如此，作为人类造物过程中对美的本质的追求却并没有质的差别，它们都是为了满足人类精神生活和物质生活的需求而表达出人的创造本性在造物过程中的价值体现。然而由于科学技术的进步将两者的设计理念作出了明显区分，而这种历史性的区分，同时使两者的设计理念对人类造物的审美选择必然在各自特定的历史条件下生成出不同的美学信念，进而表现出两者不同的历史风格。例如传统意义上手工艺设计的视觉风格偏重于装饰的美，而现代工业设计形式的视觉风格注重简洁的科技加工之美。无论何种设计美的理念，它们在人类设计表现的历程中都孜孜不倦地寻求着自己对审美的表达方式，并努力追求各自的历史使命。

四、现代工业设计意义上的美学原则

众所周知，继英国手工艺运动之后有关设计美学的理论众多。例如，比利时设计家亨利·范·德·维尔德（Henry Van De Velde, 1863-1957）承认机器和铁器的现代意义，反对沿袭过去的产品外形，主张使用新材料、新形式的艺术理论。他在1910年曾经这样写道："无疑，正是约翰·拉斯金与威廉·莫里斯的作品及其影响，孕育了我们的精神，激发了我们的行动，彻底更新了装饰艺术领域里的装饰与形式。"[11] 言下之意表明了他对现代设计创新精神的赞许。奥地利设计家约瑟夫·赫夫曼（Josef Hoffmann）的分离派理论主张脱离过去的产品样式，以创立新样式为标准，强调直线造型，简明表现，追求产品形式，反对装饰，甚至提出"无装饰形式"的口号。此外，还有美国机能主义理论，德国工业联盟理论等。除了极端推崇产品功能，主张"形式由功能决定"，要求排除装饰，注重形式简洁等之外，还有团体组织形式宣称建筑须排除装饰，赞赏建筑的单纯性等（图 10-11、彩图 163）。

由于最初欧洲设计美学先驱们的有关理论并没有得到必要的实践,而在20世纪初期德国"包豪斯"(Bauhaus)学院创立之后,相关设计美学的理论主张才通过实践得到检验和深化乃至发展。"包豪斯"的任务是培养从事大机器生产的产品设计师,推广新工艺和改进建筑设计。"包豪斯"继承拉斯金(John Ruskin)、莫里斯以来设计美学理论和德国工业联盟的实践,拒绝历史上的设计形式,排除装饰,追求单纯的形式美,尊重结构的逻辑,重视机器技术,考虑市场效益,重视和促进产品规格化的发展等。"包豪斯"所发展的机器时代的设计美学理论,并将它运用于教育、生产实践等经验最后被推广到全世界。由此可见,"包豪斯"的重要贡献和影响在近代建筑史和设计美学发展史上十分突出。它改革了建筑和工业产品设计的造型,团结了艺术界许多人物,为近代建筑和设计美学的理论方向奠定了基础(图10-12)。

赫伯特·里德(Herbert Read,1893-1968)认为:人有精神和实际两种要求,人要居住,制造工具、武器,纺织布帛。人对精神的要求虽然很复杂,但基本点无外是刺激感性。他把艺术方面的构成因素归结为三点:①直接诉诸于直觉的造型要求,即产品的美主要来自于产品外观直接的审美感受。②与造型要素有关的情绪的或知识的表现要素。③具有直观的,非合理性质的要素或潜在意识性质的要素。[12]显然,里德的这一美学观点中蕴藏着20世纪哲学美学中的直觉说及其表现主义美学思想,尤其在强调产品直觉美的同时还注重潜意识性质的审美作用。

从里德的观点不难看出,上述第二要素是属于人道主义时期的

图10-12 [德]格罗佩斯:包豪斯校舍设计(1925)

美学思想,即古希腊、罗马、中世纪以来直至文艺复兴时期美学家们所掌握的那种艺术要素。另外两种要素则属于抽象要素。事实上在第二种要素中,作为人类的设计艺术还包含着装饰的因素在内。所谓装饰,以动词看是指把某一事物装饰于另一事物之上,如圆柱上加上雕塑,陶器上画上彩绘等。然而,里德并没有重视装饰这一与人的情绪有关的表现要素,而是认为机器无需装饰,设计产品是通过比例、物理形式反映美感,从而诉诸隐藏着的那种无意识的能力。因此,就实用工业产品而言,除去一切人文传统,并以此作为设计的主要内容能够成为抽象美的感受性。实用的工业产品形态,不仅具有几何形式上的和谐和合乎比例的各种形式,而且还牵涉到直观的形式问题,为此,美术家、艺术家在大机器生产中的意义和作用也不可低估。

至20世纪30年代,国际现代主义工业设计运动在欧美进行。而现代主义的设计美学理论主要集中表现在功能第一、形式第二;提倡新艺术、新材料的运用并反对传统的思想之中。由于世界各国国情的不同,设计美学在工业形态意义上原有的内容更加丰富和各具特色,其美学原则概括起来主要有如下三点:

1. 产品形式受其功能的支配

"形式遵循功能"这一理论思想虽然于20世纪初期在西方被正式提倡,但在19世纪末就由美国建筑师路易斯·沙利文(L.Sullvan,1846-1924)在1896年提出,他在《从艺术观点看待高层市政建筑》一文中写道:"自然界中的每个物都有形式,换言之,都有自己的外部特征。外部特征向我们指明这个物是什么,它同我们和其他物的区别何在。""无论何地,无论何时,形式都遵循功能——规律都是这样。功能不变,形式也不变。悬崖峭壁和绵绵山脉长期不变;闪电形成时获得了形式,瞬间又消失了。任何一种物——有机物和无机物,一切现象——物理现象和形而上现象、人的现象和超人的现象,任何一种理智活动、心灵活动和精神活动的基本规律在于,生命在其表现中被认知,形式永远遵循功能。规律就是这样。"[13]这种思想对当时西方工业产品设计的影响十分明显,促使其美学原则意在强调产品的功能特征,其形式美学观念以简洁而适于功能的标准,为产品表现自身功能最简洁、最充分的形式美提供了充分的理论依据。诸如汽车、轮船、飞机等现代交通工具的设计,其功能要求使造型须适合空气或水的流体力学原则,以达到运输工具行驶迅速的目的。因此,这种功能上的需要必须采取流线式造型,同时有意体现出概括、简练、抽象等美感。如20世纪30-40年代流线型的设计造型成为美国现代主义产品设计典型的美学风格。1933年至1934年由

图10-13 布劳恩·A.G：多用途厨房电器设计（1957）体现出简练、抽象的美学风格

富勒（Richard Bukminster Fuller,1895-1983）设计的全流线型"迪玛西安车"和1936年由赫勒尔（Orlo Heller）设计的被称为"世界上最美的"流线型订书机都成为流线型设计的典范之作。由此可见，在设计美学发展史上"功能决定形式"的理论原则曾经受到当代技术家和艺术家们的共同赞赏，发挥过重要的历史作用，并且成为当时迫切要求从理论上解决各种工业产品的造型任务所提供的一个公认的美学原则（图10-13、彩图164）。

2. 材料本身的个性是决定美的重要因素

这一理论原则以上述美学原则为基础，在承认功能决定形式，主张无装饰的前提下产生的。由于拒绝装饰，在产品造型过程中势必毫无掩盖地暴露产品的质地感，于是，产品材料个性的现实便成为审美研究的重要对象，进而确定出产品的美在于材质的显现这一理论原则。如金属中的铜、铝和后来发展起来的各种合金及塑料等本身的质地和光泽感就是材料属性的美感显露。又如以木板做成家具，有意体现其自然纹理能使人感到一种朴实无华的美。其它如用亚麻布做成桌布，灯罩等，其纹理也属于自然美的再现。因此人们主张家具和日用品精选原材料并采用最单纯的形式反映富于时代精神的美感特性这一点，充分体现了设计作品材料个性的美学原则（图10-14、彩图165）。

3. 美在产品本身的力学结构

图10-14 采用色泽明亮的塑料作为产品外观护罩能充分体现现代材料的美感特征

一件工业产品或一座建筑物，其结构的力所显示出来的美主要呈现在具体的物所反映的形式原理本身，其理论的本质意义是：产品造型是由结构本身的力决定的，而装饰是属于外加成分。尤其抽象艺术产生之后，对排除装饰使产品结构的力的构造原理成为美的本质而显示出来。为此，美在产品本身的力学结构这一观点已成为西方国家现代工业设计的一个审美标志。

在此，美在产品力学结构的美学原则从设计美学的理论高度向我们揭示出两个重要的关键点——力学和结构。根据力学原理进行产品造型有利于最大限度地达到实用功能的目的，并由此兼顾到结构造型的变化。因为确定任何一件产品结构的造型都必须符合力学原理才能满足人的实用需要，同时，由于产品功能在物理意义上的实用性定位导致结构须受到力点平衡的支配。然而，为了达到功能的视觉愉悦，工业产品设计的抽象性质使其中的力学原理被设计的观念染上了一层浓厚的艺术美的色彩，鉴此原因，结构在广阔的造型形式的可能性中会得到最大限度的转换。所以，力学和结构作为工业产品的一个美学原则运用在现代设计领域成了十分自然的事。因此，运用"美学色彩"尽情描绘物理意义上的力学性质是现代工业设计重要的美学主张（图10-15、彩图166）。

图10-15 ［法］夏尔·波诺：电视设计（1958）。采用木材、塑料、玻璃和金属四种材料综合设计而成，合理的结构体现出现代美学的准则

显而易见，上述设计美学的基本原则对现代工业产品艺术形式追求的"质"和"美"的统一体现了人类创造合乎历史潮流的新要求。自20世纪50年代至现在，随着人类社会生活层面的丰富和拓展，加上科学技术的迅猛发展以及各艺术学科的细致分化，设计美学在工业设计领域所受的关注程度越来越大，这无形中拓宽了其研究的范围。如宇宙航行的星际交通工具的设计，科学仪器的最新设计，更多家庭用品、办公用品设计，合乎时代新潮流的服装设计等等，这些新的设计需求已超越了欧洲早期与设计美学相关的研究范围。设计美学在当代不仅属于一个新兴的美学学科，而且也是一个与社会改革、建设相关联的艺术理论的新的综合性学科。它具有把社会建设成为真、善、美相统一以及物质文明和精神文明共同提高的特点。因此，设计美学的理论原则将在新的历史条件下根据

新的设计策略而使设计之树更加根深叶茂,使设计思想和设计实践显得更加深广和丰富多彩。

五、工业艺术设计的审美时延

对于工业艺术设计而言,要从艺术的核心捕捉住美的本质,首先必须对其外在的形式序列作出一番美学上的探究,然而,由于工业设计的发展在很大程度上必须受到科学技术的推进,因此,其审美序列的关系与艺术领域中的审美观念无不构成一个嬗变的开放系统。其核心规律的"常数"部分——功能与形式的统一,总是企望与之有关的艺术"变数"——设计的审美时延能够为前者注入富于生命的活力(即艺术的价值成分)。

工业艺术设计的审美时延是工业产品艺术设计本身的序列形式使观者对其审美过程所耗费的精力和时间量度的总和。其长与短对于作品(产品)外观形态构成的复杂与否极其有关。例如,从19世纪末、20世纪初英国工艺美术运动和法国新艺术运动所孕育出来的工业产品的艺术设计看,其外在形态的结构序列并没有完全摆脱传统的审美习惯,当时设计家们注重于形式的追求,主张在设计中采用弯曲的线条,并从自然中吸取设计素材,以至使审美时延的量度比之后来现代主义设计产品要长(复杂)得多,与此相反的是,当20世纪初期欧洲工业设计进入到国际现代主义以后,科学的功能美被强调到了艺术设计的首位,机械化时代的设计美学取得了新的地位,于是,原先追求植物纹样风格的趋向转而被主张以直线造型的机械美所取代,产生出简洁、明快的设计风格。为此,其审美时延也随之被缩短到最低限度。具体地说,工业产品的艺术设计在当时西方现代主义氛围中,一切复杂的装饰纹饰几乎被排斥殆尽,艺术家们的设计思想完全沉醉在纯粹的功能主义之中。当然,导致其艺术设计风格演变的原因是多方面的,其中来自理论上的诱导也不可低估。如奥地利著名建筑设计师阿道夫·卢斯(Adolf Loos,1870-1933)"所提倡的美学与在他之前的新古典主义传统遥相呼应(新古典主义把所有过分的装饰都看成俗气的表现)"[14]。他最早于1908年公开发表题为《装饰与罪恶》的著作,从实用功能的角度赞扬纯朴无饰的机械化时代产品的审美形式,促进了产品的极度简化,从科学技术的强大生命力中,即新技术、新材料、新工艺中发现了种种审美因素,从而给现代工业艺术设计的审美时延找到了新的驻足点。

遵循上述审美标准产生的现代设计将其审美时延基本上限定在另一个历史的刻度上,围绕这一刻度涌现的大批西方极富现代感的

图 10-16　意大利西普瑞恩等：百分之百改进花瓶（1992）。结构变化和装饰纹饰、色彩的趣味性增强了作品的审美时延

图 10-17　幻然：钟设计"时间与方向"（2010）

产品设计足以说明技术与艺术的结合已发展到了一个新的历史性的完美境地。然而，艺术设计的发展规律总是以其"螺旋式"的上升运动向人们预示着它反面的势态，在这种预示中，工业艺术设计的审美时延通过其现象反映给予人们以深刻的理论启示。

审美时延作为一个抽象的美学上的概念，有其自身的流变特性。把审美时延这一概念用作对某一艺术作品考察的依据，有利于观者对该作品的审美判断达到更准确的程度。即使从绘画角度看这一问题也是如此。如当欣赏一幅结构复杂而又意蕴丰富的绘画作品时，其审美时延必然会随之而增长。如果这种增长的时延能够与观者心理的原有定势（观念要求）相符，那么，时延本身就可作为观者对这一作品美感程度进行判断的主要依据。而工业艺术设计的审美时延，显然是以工业产品设计的功能（实用）要求为前提的。就具体产品的艺术设计而言，和别的艺术的审美要求相比并无多大区别。因此，其审美时延是被限定在具体的审美判断中作为对某一作品（产品）美的量值的依据而起作用的（图 10-16、图 10-17）。

然而，审美时延对于工业艺术设计来说并非仅仅被局限于对单个产品审美判断的狭小序列现象中。从设计发展的基本规律出发，它完全可以超越具体的局限性而上升到整个时代艺术设计趋向的历史维度上被认识，并作为艺术设计或未来指向而作用于艺术家的设计思想，起到推动设计观念与工业产品向前发展的诱导作用。因此，工业艺术设计的审美时延，在历史背景的映衬下能促进设计家们对其设计思想及设计理论选择的进一步思考。

在上个世纪 30 年代，美国数学家比克霍夫（George David Birkhoff，1884-1944）曾对

现代工业产品的美度作过数学的探索,得出 $M=O/c$ 的数学方程的审美公式,即 O 为秩序性,c 为复杂性,M 为二者之商(审美度)。比克霍夫认为产品形式越趋秩序性就越易被人们所认识,人们观赏它就越觉得简洁、完美。秩序性的增强同时意味着复杂性的减弱,而其审美度就越大,产品的审美量值就越高。这一公式之所以在相当一段时期内被确认,是因为它能吻合当时时代的审美要求,能从简洁、明快的产品设计形态中找到相应的根据。应当说比克霍夫这一审美公式对现代某一时期工业设计的审美时延具有认识上的概括性,然而它仍然缺乏权威性。原因是:人们认为这一公式无法解释以往历史上不同风格的艺术品。如不能解释欧洲哥特式、巴洛克式的工艺品,因为这些工艺品繁雕赘饰的复杂性很大,当其秩序性增大时,商(量值)的变化并不大。按照比克霍夫的这一审美公式,工业艺术设计只有把简洁和秩序作为设计的永恒原则才能确保其正确性,而有关艺术设计的审美时延也只能限定在一个单一的维度上才具有价值。事实上这是不可能的。因为人类的审美感知必须建立在对立统一运动规律的基础上才能像钟摆那样求得审美心理上的平衡,才能合乎人类审美发展的逻辑要求。关于这一点,只要我们关注一下欧洲 19 世纪末以及后现代主义在设计领域崇尚装饰、追求复杂的审美时延就不难理解了。如欧文・琼斯认为:"最难辨认出的均衡是最美的……。"[15]这说明在人类宽阔的历史时空中,唯有审美时延的时代倾向才能作为审美设计风格转化的可靠依据,为此,审美时延的标准确定不可能用某一公式就能得到解决,而必须根据时代审美观念的变化随时作出调整才会显示出它的美学价值。

 如果说工业艺术设计的审美时延是以外在形式序列的展开为条件,那么,构成这形式序列艺术审美的具体因素究竟是什么呢?不对那些与审美时延直接有关的因素作进一步的认识,要充分揭示或正确理解工业艺术设计的审美时延仍然是困难的。而所谓与审美时延直接有关的诸因素主要是指装饰、材质、形态、色彩、结构、功能等。

 1. 装饰。对于装饰的美学意义我们在前面章节中已经有了充分论述,然而,在此还应当清晰地看到,今天的工业设计尽管找不到像古代造物那样存在着复杂的装饰情形,但装饰的审美意识却通过另外的表现方式出现在公众的视线范围内。不管装饰的元素和古代有什么不同,装饰的本质意义反映在装饰形式中的视觉功能却为工业设计带来了充满艺术价值的审美时延。装饰和一切附加的视觉因素成为审美时延赖以存在的重要条件,它与产品结构共同表现出功能

与审美的统一性或技术与艺术的统一效应。

装饰作为艺术设计形式的审美因素之一,它在中外古代设计史上所占的比重是非常突出的。但是,现代工业的迅速发展却使装饰被设计的观念所遮蔽。当然,这并不证明装饰从此就和人类工业艺术设计永远绝缘,恰恰相反,当历史通过今天向明天延伸的时候,装饰重新在历史的美学舞台上倍受青睐,转化为人类热衷欣赏的新对象。似乎无形中从艺术设计的正面表明:排除装饰的现代功能主义并非是人类审美唯一的救世主,因为装饰是人类审美文化不可或缺的组成部分,热衷于装饰是人类文化史和设计美学史上最耀眼的现象,而人类设计的发展终究为装饰的延续提供了良好的机会。由此可见,装饰不仅和人类的造物设计融合成不可分离的文化共同体,而且是强化人类设计作品,使审美时延在艺术设计的形式意蕴中不断增强的重要举措(图 10-18、彩图 167)。

2. 材料。材料的质感与触觉构成了现代工业艺术设计不可缺少的一个因素。不同质感或不同触觉的材料运用,对于工业产品艺术设计的审美时延有特殊的意义。这一点,在德国包豪斯学院的基础造型课程中曾受到重视。强调材质的各种对比效应,不仅可以增强审美时延的外在特性,而且还可以突出作品的审美风格和时代气息。作为材料的审美属性在现代设计中尤其是工业产品设计中愈加被艺术设计家们所看重,这是因为设计物不能仅仅囿于自身技术层面的单一性,还必须借助人为的创造以及美的形式使功用的物性充满艺术美的灵性之故。材料在没有加工之前必然谈不上具备了作为设计作品表面元素美学价值的完备性,只有通过加工把技术因素的材质上升到艺术表现的高度才有美学价值可言,而事实上材料的质感处理正是沿着设计师审美表现的思路而不断走向美感的完善。因为"技术家不是仅仅停留于遵循本来的目的努力制造有实际效用的东西,只要条件允许,还考虑着尽可能同时创造具有审美效果的东西。并且在实际中假若果真创造出这种产品的话,其接受者也就被导向一面享受其效用价值,一面享受其审美价值;在这双重价值体验中,人们可以获得更大的满足"[16]。为了让接受者从物质的外观上享受到

图 10-18 吉奥瓦尼、文图里尼:"KING KONG"废纸篓设计(1989-1990)

美的价值,材料通过设计意图下的技术加工转变成美的艺术表象是十分重要的一环,这种由材料语言的美感表现方式向人们的视觉表述出来的内容直接证明了现代设计作品审美时延的时代特征(图10-19)。

3. 形态。形态对工业艺术设计而言表现出三种不同的类型:第一、产品外形特征的整体印象;第二,形成结构的视觉元素;第三,物质表现附加的装饰。这些不同类型的形态,在同一产品上体现出视觉上的不同层次,并且各自表现出不同量度的审美时延。优美的形态可以增加审美的量值,可以使审美时延达到最适宜的状态。在现代设计领域通过设计表现呈现出来的视觉形态充满了时代的审美特征,这是毫无疑问的事实。在这种事实面前我们不能把形态的视觉范畴缩小在小型的工业设计产品上,而是要扩大视域,把各种设计对象和工业生产联系起来看才能体现出真实的形态意义。例如建筑虽然不是直接的工业产品,但它在当代设计表现中很大程度是由工业设计中的科学技术作保障的。很多材料的附件组装形成的复杂结构以及体量庞大的建筑实体的装配性表现从某种意义上就是工业艺术设计的结果。因此,针对建筑设计形态呈现的审美时延便可得到更准确的理解。像这类情况可以通过离我们最近的2005年在日本爱知举办的第40届、2010年在中国上海举办的第41届世界博览会上各个国家建造的展览场馆体验到形态设计在审美时延中的美学价值。尤其是上海世博会上获得英国皇家建筑师协会莱伯金建筑奖的英国馆的建筑设计,其蒲公英般的形态设计征

图10-19 理查德·萨伯:不锈钢茶壶设计。该壶装有旋转式伸缩壶嘴,并可发音

图10-20 2010年在中国上海举办的第41届世界博览会英国馆的设计形态宛如一朵盛开的蒲公英

图10-21 第41届上海世博园内西班牙馆形态别致,充满了艺术表现的审美功能

服了无数观众(图 10-20)。其他如西班牙馆(图 10-21)、德国馆、沙特馆、意大利馆都是非同一般的艺术形态在建筑作品上的创造性表现。由此我们可以明显地看到他们富于个性的设计理念。看到那些根据新的设计意图使建筑形态在设计中达到十分新颖、别致的艺术效果的设计作品。这些建筑表面的细节处理都是遵循设计美学审美时延的心理需求而精心设定的。在此,我们不能简单地将建筑设计外观的形态表象放到简洁或者复杂因素中对工业艺术设计的审美时延做出定论。然而也不能不看到,建筑形态在设计创造思路的运行下为视觉带来的复杂性和欣赏性本身就是审美时延的价值体现(图 10-22)。

4. 结构。现代设计对结构的创造依据一方面是功能要求所致,另一方面是美学需求所致。后者在当今设计领域受到的重视程度可想而知。当人们把简单的结构视为符合自己审美理想的对象时,导致审美时延缩短形成的审美标准有可能作为公认的审美标尺被推广;反之,当人们认为设计作品在结构的复杂性上存在更有价值的表现和思考时,审美时延的增长势在必然。上述两种审美现象所表现出来的审美时延状况可通过现代设计和后现代设计中审美态度的变化得到佐证。对于工业设计而言,产品本身的结构是实用功能的需要,缺乏艺术美的结构显然是非审美的结构。如果设计能在视觉结构的穿插

图 10-22 卡斯蒂利奥尼兄弟:RR126 立体声高保真系统设计(1965-1966)。形态采取拟人化,增强了审美的时延

图 10-23 格雷夫斯:翼形瓶塞钻设计(1993)。作品结构充满了审美的趣味性

上取得艺术性的造型效果或审美特性,那么,设计作品的结构形式就能对产品设计的审美时延起到潜在的调适作用(图10-23)。

5. 色彩。事实上,产品结构的视觉元素以及物质表现形态中的附加装饰都要和色彩连成一体。因此,色彩作为工业设计用以达到审美时延的视觉要素,使设计家们始终用研究的目光看待它在工业艺术设计中的表现价值。我们知道,色彩被运用于现代工业造型设计多数是以简洁的面目出现的。其不同的视觉对比效果(如纯色对比、明暗对比、冷暖对比、补色对比、同时对比、质量对比)产生的审美时延成为现代工业艺术设计整体美学价值的有机组成部分。纯粹的色彩表现在工业产品艺术设计中似乎是不存在的,它必须与形态乃至装饰构成一个完整的视觉序列才富有意义(彩图168)。因此,色彩在工业艺术设计中形成的复杂感与否,对产品设计审美时延的长短是成正比的。当然,色彩在与当今工业产品设计相关事物上的作用,尤其是在色彩设计审美时延上体现出来的价值并非全然属于艺术的存在因素,还必须时时与功能相伴。例如,法国著名色彩设计家朗科罗为日本和其他欧洲国家工厂车间进行的色彩设计几乎把识别功能放到了最重要的位置上。即使是这样,色彩的审美时延所体现的美学价值依然受到设计领域的尊重和关注。工厂管道在色彩设计计划中的实施,既区分了色彩作为艺术审美要素的价值效应,又表明了色彩参与管道构架功能区分的标志性识别作用。类似的情形在意大利著名现代建筑师伦佐·皮亚诺和英国建筑师理查德·罗杰斯共同设计的法国现代艺术馆蓬皮杜中心也能看到色彩设计结合物质实际功能需求的例子。

6. 功能。除了色彩在工业产品设计中的审美作用对整个工业艺术设计审美时延产生影响之外,产品功能价值对产品设计审美时延的作用同样十分重要。然而,功能在工业艺术设计中并不是孤立的构成元素,原因在于功能价值能够经过人们的审美观念在一定条件下向审美范畴转化,变成人为的审美对象。现代设计将功能产生的价值视为"美",事实上就是功能向审美转化的结果(图10-24)。功能和审美之间的亲密关系成为现代设计美学的基本事实。可以说产品功能在现代工业设计中的显现充分表现出技术美的特征,体

图10-24 英国德莱赛:酒壶设计(1878)。功能打破传统程式而表现出鲜明的现代美感

现出事物形式的多样性。尤其在动态产品中,产品的一切合目的性运动都是按照功能的需要而展开其空间序列设计的(如电扇的风叶、玩具的机械运动等)。因此,功能的美与不美对工业产品艺术设计的审美时延至关重要。这种由功能呈现出来的美融合了人的视觉与心理的双重结构。

工业艺术设计要取得合乎时代审美心理上的需求,并且展开对当今或未来新的设计蓝图,须从美的因素中作出人为而富于艺术性的调整才能谱写出新的审美时延的"乐章",以满足人们对未来精神生活的需求。值得关注的是,工业艺术设计的变革所引起的对审美时延的调适在一定意义上还体现出自身审美文化的变革与冲突。

作为一种时代风格的载体或审美观念变革的信息依据,工业艺术设计的审美时延必须从一个时代对之拥有的审美倾向的普遍规律中获取。跨入新世纪以来,工业艺术设计在世界范围内的发展极大地推进了科学技术和艺术的新结合。在此期间人们渐渐认识到了极端功能主义设计带给人们精神生活的贫乏。这就要求设计家们设法改变这种不良状况,进一步从艺术设计的角度唤醒一向受机器压迫的人的创造情感的释放,从而树立起以人为本的设计思想,使工业产品设计达到更高的艺术水准。一切不甘停滞的设计思想的要求反映在工业艺术设计的审美时延中无疑是一种变革的"信息",加大这种信息的流量,使之反馈到新的设计中去成为当今设计家们最敏捷的行动。

现代西方工业产品设计所呈现的风格足以说明它已曲折地走完了自己在其历史发展中的循环圈,然而,带给人们的困惑却也标志着当代艺术设计的审美时延正在渴望得到新的转变(如从短转向长、从浅转到深、从偏重功能转向偏重艺术、从共性化转向个性化、从注重理性转向重视情感等)。因此,在工业艺术设计的审美时延中融进新时代勇于变革的美学思想,就能更加清楚地看到这一概念在深层结构内部蕴藏的对设计文化具有理论指向及富于变革精神的深刻内涵。

工业艺术设计的审美时延是人类把握自身与外界取得精神和谐的审美文化标志。其外在序列形式是一个通向审美变革的开放系统;其技术与艺术的诸因素构成了审美设计的有机体。把这个富于创造性智慧的有机体置于人类艺术设计"螺旋式"的发展规律中加以认识,便于从其逆向中作出推测,并引导设计文化向未来的工业艺术设计作出新的审美方向的选择。

第二节 设计的美感现象与设计意志的表达

一切美感现象的丰富性和复杂性足以使人感到扑朔迷离,然而总是令人的心情产生愉悦,因此,在任何美感存在的前提下谈论美都是有意义的,因为追求美是人类的天性。尽管设计意义上的美感现象在其属性上和客观自然的美感现象相同,都属于客观表象给人的视知觉造成的美感印象,所不同的是,自然美感总是趋于自身特定的生态系统,当人们将美的情感融入这一生态系统之后,原有的客观自然之美就会随着欣赏者的思想情感产生审美价值,因而便有了自然的美;而设计的美感却是来自于人的创造中的物性之美。一件物品的诞生尽管在某些情况下和自然密切相关(例如从自然生态中受到设计启发),但始终缺乏真正的"自然",因而我们便将那些来自人造作品的美感现象统称为"第二自然"的设计之美,为的是与自然的美有所区别。由设计的创造行为生成的美感包含着更深刻的意志特性,并且在这美的意志中渗透着人的纯粹审美情感的成分,让美的因素全然从人的内心世界发出,并以造物的方式诉诸人的视觉而产生形式之美(图10-25)。

事实上,美感和一般感觉属于不同的两个概念。"感觉有其主观方面和客观方面,但美不等于感觉。感觉是一种反应,而美是一种创造,就感觉的内容来说,是客观事物,而美的内容,是人对客观事物的评价。没有了感觉,物体和它的现象属性依旧存在,但是没有了美感,美就失去了自己。"[17]因此,不管是自然的美感还是人造的美感,都是客观物体的属性与人的主观意志的反映相互作用的结果。

设计的美感现象是设计结果的物性反映,也是人对设计物的审美判断和评价。而判断和评价美的标准尺度显然来自于人的主观鉴定。例如,当代年轻人身穿拉毛、带

图10-25 现代办公用品设计,设计趋于简洁、明亮的视觉表达,从心理层面与现代设计的审美观念相一致

图10-26 伯努瓦·梅雷阿德、杰里米·斯科特：蹄形鞋设计（后现代）随着审美观念的嬗变，作品突破了一般创意思维的模式

窟窿的牛仔裤，不知情者以为是无意的损坏，而对于穿者却是有意的"破坏"，这种"破坏"在年轻人的心中占据着时尚美的地位。换言之，将牛仔裤剪破、拉毛为的是追逐时尚之美，属于典型的化"破坏"为"设计"，追求时尚美的"再创造"的动机反映。这一情形可导致两种相反审美判断现象的发生：一是不知情者对牛仔裤审美判断的否定；二是年轻人自愿"破坏"牛仔裤审美判断的肯定。类似的美感现象使我们容易关注如此的事实："太阳光和热是谁都可以感觉得到的，但是太阳的美不是对所有的人都存在。夏天的太阳，对于诗人来说，是激情和力量的象征，是美的，但是对于路上的商贩来说，则是'黄尘行客汗如浆'，晒得很难受。而这美与难受，同样是由于它的光和热。"[18]所以，美感是人们的自发评价，离开人的审美评价，客观属性的存在就会失去意义。为此美感只属于那些有审美判断能力的人（图10-26、彩图169）。

鉴于上述分析，设计的美感所呈现的视觉现象始终在人为的审美标准下被肯定或否定。今天人们认为是美的设计，明天有可能被认为不美。它导致历史上设计风格的变化和冲突，并保持设计的时尚性和历史性的差别存在。

一、设计美感现象的复杂性

设计美感现象的复杂性是在设计的丰富性与对设计作品进行欣赏产生不同判断的交错状态下显示出来的。设计现象的丰富性，一方面表现在其普遍存在的现象中。例如，同类设计产品出于不同设计师之手就会设计出不同视觉样式的作品，这些不同视觉样式的设计作品给人的知觉造成的审美差异形成了设计美感现象的第一个复杂层面；另一方面由于各种设计作品在时代变迁中出现了远距离的时空变化，因此，由历史时空关系形成的设计美感的变化必然成为设计美感现象的第二个复杂层面。前者是横向的，后者是纵向的，横向与纵向的合一交错构成了设计美感现象整体复杂性的存在状态。

对设计作品进行审美，必然涉及到作品和人的关系。可以说设计作品的美感现象无论怎样复杂，如果离开人对之进行审美判断，那么，任何有价值的美感现象均会失去根本性的意义和条件。所以，贯

穿于审美过程中内在的人为性成了确证设计美感现象复杂性的重要条件。因此,这种基于人和物的关系不仅使设计美感现象的复杂性存在的内在动因时时发生,而且产生这种复杂内在动因的审美迹象会出现正态和负态的区别。从审美主体的人这一方面来看,造成对设计作品审美的差别往往与人们对艺术设计自身审美素养的完善程度直接相关,而作为欣赏设计作品的人的设计素养的培养必然与整个社会及其艺术设计的教育不无关系,这种人与物、人与社会、人与人、人与教育之间构成的复杂关系无形中对艺术设计作品在欣赏过程中出现的美感现象带来更多的复杂因素。艺术设计审美教育的体现从本质上说是社会人通过知识层面自觉了解、运用设计美学原则进行思考及判断设计作品能力的体现,其中的复杂性存在于人与人之间对审美感知能力的差距上。人们熟悉美学与否,对设计作品所抱的审美态度包括其审美判断以及艺术见解甚至会出现绝然相反的结果(图10-27、彩图170)。

显然,要调和由人的审美素质之间的差距造成的美感现象复杂性的差别,惟有设计美学的教育才能胜任。因为拥有美学知识的人从各种途径所受到的审美教育和艺术熏陶的程度必定要比那些对美学尤其是设计美学一无所知的人要高,这就从主观上更容易领略到设计作品的美,并且可以用美学理论知识对作品进行具有一定思想深度的审美描述和价值判断。对设计作品审美进步的主体因素显然属于人类生活设计美感复杂现象中的正态因;反之,那些对设计作品缺乏审美感受的人在对设计作品进行审美过程中表露出来的态度不仅给正常的审美判断造成主观上的复杂性,而且也成为现实生活中设计现象复杂性的负态因。然而,这种负态因并非成为人类生活审美进步的逆势力,事实上他们渴望得到艺术设计美学教育上的帮助,以此形成社会和个体审美正态因的期待态势。如果扭转这种状况,便可缩小和减少造成这种负态现象对艺术设计审美活动带来的不利因素。

在设计作品审美活动展开的过程中,对于运用美学原理判断一件设计作品的美始终存在相对可变的审美标准,为此,从中出现的审美差异性的存在是正常的。然而整个社会美学水平

图10-27 斯蒂夫·霍尔:赫尔辛基当代艺术博物馆设计(1997)。采用纯白色效应,追逐抽象的曲面走势,释放出后现代的美学力量

图 10-28 现代时装设计是检测人们审美心理变化的晴雨表,也是推动审美设计向时尚化方向发展的重要因素

的提高尤其是设计美学水平的提高可以从整体上改变国民素质在艺术设计领域中的审美现状,成为设计美感现象复杂性正态因的主体力量,进而推进设计种类和设计形式的繁荣,使一切呈现于社会生活中复杂的设计美感现象在创造设计美的进程中转化成良性循环因素,因而有益于人类设计事业在美学领域的发展(图 10-28、彩图 171)。

应当看到,解读设计作品美感现象能力的提高在任何一位审美个体身上都具备了良性的复杂因素。人们对一件作品的欣赏不可能站在同一个角度进行,并且不会得出相同的审美结论。为此,作为人这一主体对设计作品产生的不同的审美感受应当看成现有社会审美水平和作品形式存在的基本状态。尤其在当今设计领域设计作品变成种种具体审美信息进行传播的情形下,人们以不同的审美感受获得相同的信息,这就无形中使设计作品在审美功能上得到无限丰富和扩大的可能。从这样的意义上说,设计美感现象的复杂性不仅是一种设计的美学现象,同时也是一种促进设计丰富,转化设计信息的重要手段,它们犹如基于设计策略之树上的根根枝条,为当代设计的审美繁荣起到更加有力的推进作用。

二、设计美感现象中的意志表达

设计的存在体现了各种因素的复合与综合。尤其是设计作品中的意志表达可谓设计师向欣赏者诉说的心声,这种心声无形之中变成了设计美感的召唤力,成为设计家与欣赏者产生互动的理解因素,最终作为设计美感现象中意志表达的另一组成部分。赫伯特·里德在其《艺术的真谛》一书中指出:"艺术家与社会之间的相互关系甚为密切,这一点是无人否认的。艺术家对社会有一定的依赖性——其作品中的基调、速度和强度均源自他本人所述的那个社会。但艺术家的作品的个性特征却取决于如下因素:即反映艺术家性格的特定形式意志。如果没有这种创造性的意志活动,就不可能生产出有意味的艺术作品。"[19]由此可见,设计艺术中设计师的个性意志对作品形成的美感意味不仅影响于社会,而且还触及到设计美感的本质特征。

1. 设计师的表现意志。现代设计与传统设计相比,其最大特点

表现在设计的专门化和程序化上,因而造就出专门的设计家和工程师。从世界范围看,工业化时代之前的数千年中,传统手工艺占据了最大的比重,由于艺术和技术在19世纪之前没有得到明确分离,使得设计始终与工匠和美术家的工作混杂在一起。从某种意义上说,尽管工艺和美术培育了设计,但设计本身却没有得到独立的存在。在中国古代手工艺行业中,曾出现过各种从农民阶层分化出来的行业群体。例如,从事民间建筑和生产工具设计制造的木匠、铁匠、瓦工、石匠等;从事服饰及日常生活服务行业的织匠、皮匠、银匠等;从事文化和娱乐行业的画匠、吹匠、塑匠和乐器匠等,这些艺人集设计与制作为一体,其中包含着艺人们自身的爱好,或者说包含着若干他们的审美意志在内。"他们是最天生的设计师,因为他们做事的方式是最直观明白的。他们设计他们制造的东西。由于有对材料的知识,特别是有他或她自己对这方面的特有知识,他们将永远比工业设计师技高一筹。"[20]在这种工匠类型的"设计师"中,尽管就其个体而言,其技术的专门性出类拔萃,但其审美意志的纯粹性和彻底性难以完全贯穿在他们的劳作中,在很大程度上还要受到社会伦理道德和官方审美立场的制约。尤其在中国古代(例如在商代),器物往往象征着统治阶级的权力,工艺品的形貌必须合乎统治阶级的口味,因而决定作品审美主体的意图不在工匠自身(图10-29)。

图10-29 商代"司母戊"鼎,迄今为止发现最重最大的青铜器,其上装饰纹威严而神秘,据考证是商王为祭祀其母而铸造,属于权力的象征

手工艺在欧洲的情况也是如此,形成了专门的行会组织。"1568年,德国的镌版工人约斯特·安曼在他研究行业分化的图版集子中记载了90种不同的行业,在18世纪启蒙运动的圣经——《百科全书》中,狄德罗叙述和描绘了250种不同的行业;到了1826年,《皮各特公司商业词典》仅在伦敦一地就记载了846种行业。"[21]这种组织性的行会使得工艺美术的设计仍旧徘徊在集体的相互制约中,不可能以设计本身从制作状态中独立出来,更不可能产生真正意义上的设计师。在欧洲古典时期,建筑师往往拥有自己的石工,他们"在中世纪社会占有异乎寻常的地位。一位成功的建筑师常常拥有相当的特权,而且其作品绝非

'无名之作'。事实上,这些作品通常都刻上他的姓名。建筑工人的领班尽管也有粗略的计划,而且也注意到实施中的细节,但主要依靠的是经验,而不是科学"[22]。在这种情况下,建筑设计上的主要意图是由监工性质的工头承担的,许多不成熟的经验在建筑工艺中得到使用,由于非科学和不负责任的设计行为所至,最后"引起某些建筑大规模的崩塌"。可见掺入了特权的不彻底的技艺活动不仅没有产生出正规的设计师,而且使得技艺的结果常常走向失败。这种既没有合乎科学程序的设计规则的行为,又没有完整计划的设计表现方法是不会真正造就出合格的设计师的,更谈不上让"设计师"有机会表现个人的审美意志。

欧洲自1851年"水晶宫"(图10-30)博览会之后,被后人称之为"现代设计之父"的英国莫里斯开始实行"美术加技术"的工艺性质的设计探索。这种个体的设计状况犹如架起工艺与设计的桥梁。然而,以手工艺生产方式为主体还不能充当起纯粹设计师的角色,真正设计师的出现是在20世纪初期欧洲较为成熟的工业化时代。当"德意志制造者同盟"(Deutscher Werk buhd)实现了与工业的紧密结合之后,贝伦斯(Peter Behrens 1868-1940)作为最早的驻厂工业设计师成功地培养出诸如格罗皮乌斯(Walter Gropius,1883-1969)、密斯·凡·德·罗(Mies Van de Rohe,1886-1969)、柯布希耶(Le-Corbusier,1887-1965)等著名建筑设计师。此外,设计的正规化使英国实行了工业设计师的登记制度,设计师逐步被社会所肯定并走向职业化的道路。1919年美国的希内尔(Joseph Sinel,1889-1975)、蒂格(Walter Teague Sr,1883-1960)、洛伊(Raymond Loewy,1893-1986)、格迪斯(Norman Bel Geddes,1893-1958)、德赖弗斯(Henry Deryfuss,1904-1972)等一大批设计家成立了自己的设计事务所。这一时期德国包豪斯学校也为社会培养出大批优秀的现代设计师,改变了以往美术家兼手工艺的不彻底的设计

图10-30 [英]J.帕克斯顿:建造在伦敦海德公园的"水晶宫"内景(1851)。开创性地运用了现代材料和组合式结构,取得了新的审美效果

局面。

二战后,随着社会经济与技术的飞速发展,设计师有了更加广阔的表现机会。例如,美国设计师洛伊被誉为"走在销售曲线前面的人",进一步证明了设计师赢得的社会地位。在北美和西欧的英国、德国和荷兰等国家,设计师的工作普遍受社会的尊重,以致设计工作被认为是一门科学性和研究性相结合的工作(图10-31、彩图172)。

现代设计师的资质已经建立在牢固的科学和艺术相结合的基础之上。例如"工业设计师所受的训练就是通过制图和制造模型(原型)表达观念和构想,他们有设计产品的知识和洞察力,目的是让这些产品实现那些可能为使用和维护它们的人所需要的、实用的、视觉的和触觉的功能;并且他们要关心该产品制造的质量方面和经济方面。这个多方面的过程的成功完成只有在设计者和制造者紧密合作的情况下才可能实现"[23]。因此,无论是工业设计师还是建筑设计师或是设计师群体,他们从其作品中表达自己意志的方式与纯粹的艺术创作有所不同。我们知道,纯艺术家创作中的个体成分最为突出,当他们在作品构思的驱使下行使其创作行为时,作者的审美意志便开始得到释放,直至作品从虚幻想象的轨迹中走出来,使作品有可能得到最大限度的表现;与之不同的是,现代设计师首先必须使自己的设计方案适合于各种设计环节的要求,为了准确实现其设计方案,他必须具备相关的各种知识技能。例如需要具备数学、社会学、人机工程学、经济学、美学、艺术学等等知识、技能。其次,设计师还必须具有强烈的社会责任感,不会像纯粹艺术家那样始终囿于孤芳自赏的境地,而是要使设计作品在社会生活的各个领域得到美观而实际的效用,终究为社会大众谋幸福。

值得强调的是,设计师在履行其社会责任时必须依从自己的审美意志,尽可能将设计的高水准置于整个时代审美思潮的最前端。那些在恰当的设计项目中凭设计师的创造精神将艺术成分在设计作品中予以扩大的结果,便是顺应时代审美潮流,使设计作品进入艺术审美功能的意志表现,这显然是一种从审美高度和精神深处提高作品审美品位的意志表达方式。这一点在西方后现代主义设计中尤为突出。例如意大利最有影响的后现代主义设计组织"孟菲斯"集团(Memphis,1981-1988)的职业设计师们就将自己当作"艺术家"看待。他们反对一切固有观念,反对将生活

图10-31 [德] 密斯·凡·德·罗:座椅(1929)。是为巴塞罗那德国馆室内配套而设计,造型简练,使用舒适,形式优雅,成为20世纪现代设计的经典之作

铸成固定模式,其中,索特萨斯(Ettore Sottsass)在1981年设计的"卡萨布兰卡"(Casablanca)博古架,就是冲破一切陈规模式,具有开放设计思想的新潮之作(彩图173)。此外,格雷夫斯为"孟菲斯"在1981年设计的梳妆台,是运用建筑语言将历史文脉和装饰性融为一体的独特作品(彩图174)。因此,出自这些设计家之手的设计作品不仅具有很高的艺术价值,而且在这些犹如"艺术品"的设计中,充分表达出设计师审美意志在设计实践中的巧妙转化(图10-32)。

在设计领域,另一种情况是通过集体方式将设计师的美学意志表现在他们共同的艺术旨趣之中。例如,20世纪50年代在北欧丹麦、瑞典和芬兰等斯堪的纳维亚国家的设计师们以装饰艺术设计的手法使设计作品在国际上获得了巨大声誉;70年代设计师们设计意志的转向又使他们在高科技产品的设计上有了重要突破,显示出国家、民族整体设计意志在美学水平上的集中体现(彩图175)。

从哲学角度看,意志是对表象的理念呈现。德国著名哲学家叔本华指出:"假如个人意志将其附有的表象能力放任片刻,并暂时完全解除它曾为之产生和存在的义务,那么它目前便会摒弃对于意志或者个人自身的关心,但却并不因此而不再积极活动,不再充分紧张地、清楚明了地理解直观事物,于是,表象能力随即变得完全客观了,就是说,它变成客体的忠实的镜子,或者更确切地说,变成呈现在历次客体中的意志之客观化的媒介,而客体的最内在部分现在便更加完整地从其中凸现出来,只要观照继续下去,直到把客体耗尽无余为止。只有这样,才会随着纯粹主体,产生纯粹客体,即出现在被观照客体中的意志之完满的显示,这种显示正是客体的理念。"[24]在艺术设计中,事实上当作品一旦诞生之时,就会折射出设计师的理念和意志,可以说这时候从哲学意义上就会看清作品表象与设计师审美理念的复合关系。

从美学角度看,审美是主客体的理念合一。审美观照的发生过程时常忽略意志的存在。然而,创造性的设计不能没有意志的参与,当意志参与的成分扩大之后,便成为审美设计的策略显现。从一般情形看,设计师的意志能够决定设计作品的各种走向。将意志凝聚在艺术和美学的位置上对于作品所呈现

图10-32 埃托尔·索特萨斯:斯文科洛的标准灯(1979);鲍罗·纳文:小橱柜设计(1979)

的艺术风格和美学品格极其重要。例如,设计师创造型的审美意志往往决定设计作品朝着创造性美感价值的方向延伸,否则情况即相反。正因为如此,在更多情况下,是设计师的审美意志导致设计事物朝着美的合目的性的方向转变。从某种意义上说,设计家意志的纯粹表达与其内心审美愿望的自由度协调一致,没有美的自由度对审美意志的承诺,意志所代表的愿望就得不到最圆满的实现。正因为如此,现代设计师通过时代机遇和个人努力使自己在设计领域能获得相对自由的设计空间。基于这种条件,设计的个人意志就有了更加充分的表现机会。无论在东方或者西方,许多建筑设计师在遵循艺术规律的同时充分表现出自己的审美意志,进而形成独特的设计风格(图 10-33)。

在当代设计领域,设计师的意志成分贯穿于艺术作品之内,意味着在时代风格的最前端拥有最富于审美情感和最自由的设计个体的活跃性,透过这一现象不难看到其美的本质。除了某些别的原因之外,更多的是社会提供了一个让设计师有机会发挥自己表现意志的平台。因此,代表人类进步的审美意志在设计师设计作品中的体现可以转化为推动社会整体审美水平向前发展的重要力量。

图 10-33 [意] 伦佐·皮亚诺:努美阿新喀里多尼亚简-玛利的基宝文化中心设计(1991-1998)

2. 欣赏者的审美态度。设计作品最终在人类社会中受用于大众,因此,作品在观众的受用过程中所反馈的信息在没有接近设计师预期的愿望时其美学指向还不能达到最优化的判断。然而,设计师的作品一旦进入社会的流通,必然能在受用者的反馈意见中获取正反两面的意见,这些意见便是接受者或称欣赏者审美态度的表征。通常情况下,设计师期望作品在观众中产生的影响能够尽量接近自己的审美意志,将作品最闪光的地方让观众达到最终极的关注。例如,一辆汽车,设计师希望其款式在商品流通过程中能够实现自己的审美意志。换言之,设计师希望其设计意志能够得到社会的普遍认可。当消费者的评价基本上和设计师预想的结果接近时,说明设计师在造物过程中表现出来的审美意志得到了观众的理解,同时还证明观众的审美

态度(其中包括欣赏者的审美意志)与设计师的审美意志在审美平台上产生了一个相互和谐的互动契机。就此而论,两者在审美意志上显得接近而并非相同,因为任何一件设计作品在其被接受的过程中都不可能达到设计师与观众在审美意志上的完全一致。如同同类设计作品转化为商品后,进入市场销售的情况不会相同一样。这种对设计产品在审美意志上存在的差异性事实上就是观众在接受设计作品的过程中对设计师审美意志的"审美曲解"。

面对一件设计作品,消费者的审美态度全然代表了他自身的人文素养,当这些观众对某件设计作品产生喜爱时,至少说明在他们看来这件作品符合自己的"口味",或者说符合其审美"意志",在这种情况下,消费者很可能采取购买产品的行为。当然,用审美意志表示消费者对商品欣赏的喜悦态度从本质上来说是无碍的,然而这审美意志中包含的内容却丰富多样。例如,商品漂亮、符合购买商品者的审美意愿,符合实用功能的要求,或者符合人们选择商品的偏爱等。尽管如此,商业意义上的决定性选择并不一定和审美鉴赏属于同一性质,但不可忽略的是,消费者自发愉悦的直接原因应当与其自身的审美意志有着十分密切的关系。当然,这种站在欣赏者一方的欣赏态度和设计师"输出状态"的审美意志不可相等。原因很简单,设计师或许站在时代前沿找到了不可抗拒的新的审美诱因之后所采取的创造性的意志驱使导致了新产品的问世。其想法从创造意义上来说属于新的审美起点的设计转换,因而给产品带来的是形式的新颖和色彩的靓丽,更是超越现实的理想显现;然而,面对设计师创新成果的欣赏者其内心深处的意志选项却属于"输入状态",即实用或审美需求决定了他对新产品更多的关注。但无论如何,消费者与设计师的审美意志两者接近程度的大小决定了消费者对设计作品外在表象和内在功能态度上赞许与否的变化情况。如果接近程度大,那么产生购买欲望的态度也强烈;否则则相反。因此,为了达到与消费者审美态度相对的一致性,设计师在表达自己审美意志的同时还要关注社会层面上的广大消费者,这种想法有时候通过无声语言的崭新作品承载着设计师审美意志的动向直接向广大消费者呼唤,希望他们能够在美学的高地凝聚起来,伴随着新的审美观念的互动和呼应接受创造性的新产品。然而我们还要看到另一面,消费者是生活的风标,生活需求中方方面面的变化只有在消费者的审美动向中才能采集到最敏感的信息。因此可以说,欣赏者的美感尺度往往首先来自于他们自发的广大层面,尤其是其中部分具有审美自信力的消费者的审美态度既包含着社会审美时尚的趋势,也包含着当代设计家

领先的审美设计思想和意志。

把设计作品放在具有审美意义的社会氛围中观察容易看出欣赏作品的消费者们的审美态度,但是,设计美学在社会环境中的贡献始终难以抹平设计师与消费者在审美意志上的悬殊差别,这种差别所导致的令人费解的情形往往是有的产品在成熟阶段建立品牌的前夕仍然受到消费者的冷遇。事实上论产品的质量和创新均已达到一流水平,然而购买者却对之无动于衷,造成这种审美意志"错位"的原因是多方面的,例如文化素质及其审美修养的差异性、保守心理和观望情绪乃至传统生活习俗的影响都有可能形成如此隔阂的主要原因。从客观上说,观众对设计师创新意志的审美表达在接受态度上曲解程度的加大进一步证实了接受者不愿意快速地接受设计作品的新形式,以致站到设计师审美意志相反的立场上,对设计师原本开发商品的美学观念和审美意志的曲解程度难以主动缩小或消融(图10-34)。

如果把上述矛盾的根源归于设计师一边,或许认为在创新设计之前的调查研究还没有真正做到位,应该说这言之有理,但并不全然。因为预想中的设计要在实施之后取得社会的认可用调查研究的方法并非是唯一可靠的良方。犹如流行色在预测中普遍调查所得的信息最终在实施过程中其情形"并非一致"那样。为此,问题的根本就在于提高欣赏者们的美学素养,这似乎才是解决问题的上策。当消费者在平庸的审美观念中悠荡时,即使走在时代前沿的创新之作

图10-34 云·罗南和埃尔文·布罗里:为卡帕利尼公司设计的储存架(2002)

也难以受到消费者们的理解与沟通。这并非把矛盾交给消费者,恰恰相反,当消费者的审美观念得到更新之后,面对新的产品的审美态度才能逐步向设计师的审美意志靠拢。当然,设计师在创造新的设计作品之前也必须进一步洞察消费者的心声,真正使创造与需求在互动中运行才能达到审美发展的和谐共赢。

既是消费者又是欣赏者这样的社会群体对时代先进造物的发展所抱的态度从大的趋势上看是乐观的,因为时代似乎也有意志般的审美趋向,当设计师和社会大众的欣赏者们在时代的审美洪流中汇聚一起时,欣赏者对设计主体者审美意志的曲解程度就会缩小到最大程度,在这种情况下,欣赏者的态度所蕴含的审美精神一起生发出来的意志强度就会超越于以往任何时候。而所谓的欣赏态度给作品造成的"曲解"最终反倒变成一种正常的属于个性化和创造性复加的有益成分。这种基于良性环境生成出来的欣赏者的审美态度终究成为有益于设计创新发展的情感动力,变成基于对设计作品审美态度的真实情感的反映。

研究欣赏者审美态度的意义在于:接受者和设计师之间的审美分歧是正常的,犹如读者对作品文本的曲解一样。"曲解——或径用布鲁姆自己的词汇:'误解'——被看作是阅读阐释和文学史的构成活动。我们决不可能像传统批评相信的那样去复述一首诗或'接近'它的本意,我们最多只能构成另一首诗,甚至这种系统的再阐述也总是一种对原诗的曲解。"[25]这里指出了曲解的必要性。这种必要性放在设计中理解,证明接受者对设计作品喜爱的不同程度事实上也是对作品审美态度的正常"曲解"。

由曲解的事实推展出来的矛盾体同样说明了设计师审美意志和接受者(商品购买者、产品欣赏者)双方之间审美态度的矛盾存在,这种矛盾对于设计领域设计师的创新在一定程度上成了审美意志在作品贯穿中的障碍。为了缓和或者逐步解决这种矛盾的过分冲突,只有在艺术教育中不断提高广大民众的审美眼光和素质,使得欣赏者和设计师双方之间的审美意志逐步得到融通。

三、设计美的人性化

从广义上说,设计就是造物;从美学上说,设计就是为了在造物过程中表现美的感性;从需求上说,设计就是为了改造世界,就是为了改变人的生活质量,就是通过创造的手段不断地变化角度调整生活的态度;从哲学上说,设计就是为了满足人的精神世界。设计虽然从种种关系上显露出它的变化和效用,但归结起来无非是人与物

的关系。从根本的意义上说,设计就是踩在人性的轨迹上并以积极的态度和既博大又精巧的智慧创造着人自身的生活。

在人与物的关系中,物始终是被动的,人始终是主动的。当一件"物"经过一系列创造性的设计程序问世之后,从其形式上我们所看到的却是人的审美心态的总和。不仅要看到设计师个体的创造心态,而且还要看到社会观众、消费者对设计美感期望的心态。通过这些不同审美心态的交织便能认识到设计师进入设计角色之后如何以其智慧的触角为社会设计出引导观众和消费者满足于作品审美价值的期望,或者说运用创造美的手段透视出社会大众内心世界的渴求。

设计对美的追求体现出人的爱美天性。然而设计追求的美从概念上看十分抽象,它设法将人对造物追求的终极目标不断从创造美的过程引向作品的现实。换言之,就是将设计中为人所作的美的特性抽象地从哲学意义的巅峰慢慢移放到具体的造物实践中来,最终以具体的视觉形态对美的自由的追求进行感性的诠释,而这种借助物质载体所表达出来的人对美的自由的追求从一定意义上呈现出设计美的"效用"对人性的满足。因为"物的'效用',不仅仅是指它能满足我们的生物学上的需要,而且是指能满足'人的'需要。'人的需要'如何从生物学上的需要中生长出来,历史也就如何从自然中生长出来。例如意志的转变为道德,求生活动的进化为创造,性欲的升华为爱情,有用性和适宜性的发展为审美,如此等等,都是自然界生成为人这一过程的现实的部分。所以人的需要是人的本质的一个表现,或者说是人的本质的现实性。正因为如此,人的本质才不是一个抽象的命题"[26]。然而人的需要构成的丰富内容中尤其包含着人的审美需要的精神内容,依循人的精神审美的内容我们可以从设计活动对美的探寻中发现美和美感在设计美学上的抽象性,也就是说,设计美学关注的造物之美从哲学的意义上阐释它纯粹属于抽象的命题,当美或美感的抽象性通过"物"的具体内容不断向人的精神需要上转化,或者说向人性化的现实转化时,一切美学在哲学意义上的抽象命题才能通过人的本质的现实性自然地向具体的美的感性转化(图10-35)。

图10-35 米尔顿·格拉塞:"我爱纽约"的图形设计(2001)。突出幽默效果,将人与事物统一审视,有跳出现代主义过于理性化的美学倾向

通过设计的人性化对现实的理解最终是为了达到人的自由的目的,为了这一目的,就会在设计中以创造的手段和审美的眼光寻求属于人的自由

的一切可能。为此,无论是传统设计还是现代设计,都是围绕着人的更新的需求而进行的新的造物活动。我们设计建筑的新样式,是在另一种时态下寻求人对世界的另一种新的看法,这种看法有可能带着对传统设计的贬抑方式在进行,或者站在另一种比较奇特的方位反观人类自身,进而从中显示出另一种观感,犹如太阳对于艺术家来说每天都是新的一样。建筑艺术设计作为功能性的造物对象首先是对人占据空间形态在保障基本生存状态下的一种包装形式,然而,从艺术审美的角度看,这种形式由于在设计美学的深刻要求下所揭示出来的与人类共生的美感现象却是千差万别的(彩图176)。

正是为了人性的揭示,设计才处处想到人,想到按照人的审美尺度进行造物。具体地说,是按照人的理想的生活方式进行设计。真正人性化的设计必定具有超越美的局限能力,它让作品在美的光辉中衬托出人性美的精彩。由于设计美的终极目标在其作品中能充分揭示人性的美,因此,从设计作品中注重对人的审美心态的把握便成为一项重要的设计美学的课题。从终极表现的意义上说,设计是在变化中对创造性及其生命活力的追求,是人性中变化与和谐的表达方式在物的形态上的反应。人性的丰富性随着人的生命意义在美学上的提升造成了设计的丰富性,犹如不同的艺术流派,在古典主义那里偏重的是视觉和听觉的直接把握,把艺术看作对自然的模仿和反映;而在浪漫主义那里,艺术家认为仅仅对自然的模仿是一种肤浅,通过复杂的象征和暗示才能唤起对人的回忆的联想和想象;在现代派那里,艺术是一种符号,让世界在符号中得到映照才有艺术的表象可言,在这符号的表象中世界就像一面镜子将人的本性清晰地映照在其中。

强调美的人性化同样也是强调人性化的设计。尤其在当今这个物欲横流的世界里,人性的完善受到严重威胁。而所谓人性化的设计,就是通过造物设计最大限度地唤醒人的精神世界中的完善性,让设计出来的产品能在人的精神需求上获得平静和安宁,能将人性的可贵之处重新被设计所唤醒,以此寄托人类对一切美好事物的幸福向往。

我们知道,人是整个自然的一部分,关注人性在设计中的完美呈现,意味着关注人与自然的和谐相处,强调人性化的设计很大程度上必须考虑到人与自然的协调发展。基于这种人与自然的整体关系,站在人性化的角度提升设计美学的品质,就必须连同人的环境进行人性化的提升,为此,一切有害于自然环境的因素对于设计来说也就无形中损害到人性化和自然性的完美统一。从这个意义上看,萌

生出保护自然的意识,便能在设计中间接地体现出设计人性化的效应。从美学角度看,人的情感是可以投射的,人与自然环境的亲和力往往集中体现出人的情感在自然环境中的凝聚力,这是当今设计领域设法将自然的审美语言放到设计作品中予以展示的主要原因(图10-36)。

在时代面前,设计形态的风格化不能抹煞和淡化人与自然的关系,为此,提倡设计的持续性发展,提倡绿色设计,提倡人性中的自然性就是在设计中关注和保护人性的完美存在。对于审美主体的人来说,单独的自然性仅是一种抽象的概念,若是着眼于人与自然的关系,它们便成为一个严密的生态整体,在这个整体中我们不仅看到人与自然的完整结构,还可以进一步从自然和人的关系中看到各自所存在于这个系统结构中特殊的成分。

显然,在自然或人的自身结构中,都各自存在着合乎和谐发展规律的结构关系。人作为智慧的群体集成了丰富的社会网路结构;自然的和谐体现在其和谐运转的奥秘结构之中,一旦人的系统结构背离了自然结构的运行规律,自然就会对人类采取报复,如此丧失的便是人性的完美。这种人类违背自然造成的分裂后果只能以付出扼杀人性为代价。人为了达到与整个宇宙生态的和谐关系,就必须注意到相互之间整体结构规律的美好把握。皮亚杰曾经指出:"当然,这些结构是由若干个成分组成的;但是这些成分能使服从于能说明系统之成为系统特点的一些规律的。这些所谓组成规律,并不是还原为一些简单相加的联合关系,这些规律把不同于各种成分所有的种种性质的整体性质赋予作为全体的全体。"[27]从这样的意义上看,尊重自然便是尊重人性的完美。

图 10-36 R·萨尔莫纳:哥伦比亚波哥大公园住宅设计(1970)

对设计美的人性化的理解可以从整体和局部两个方面进行,整体的设计美的显现常常在设计风格中让人们明显地觉察到人与自然以及人与人的和谐关系,在作品中能够看到洋溢着人类文化知识的各种信息以及自然赋予人类的恩赐;从局部方面看,对人类弱者的关爱以及对有益于人类自身灵魂境界提升的各种因素都可以将之转化成设计的元素出现在设计作品之中。通过设计人性化的表现,使得人类生活中始终充满着和谐和关爱,体现出充满理想化的生活境界。各种各样的设计作品在这种境界中传达、交流,以此组成一个充满生机的人间乐园。然而在人类第二自然建立的过程中,机器时代的外在世界和人性化的内在世界总是发生冲突,冰冷的机器对人性的伤害已成为有目共睹的现实。在这种情况下,设计人性化的提倡不仅是一个美学问题,而且也是一个社会生活质量的问题,究竟怎样处理好人与机器之间的矛盾,使两者达成一种和谐关系已成为当代设计美学研究的重要课题之一。然而应当看到,映衬在当代设计背景中的人性化设计要真正达到审美设计的高质量,变成一种自觉的审美态度,首先应当在人的内部进行智慧的转换才更为有效。

在设计中关注人性意味着在充满设计的生活中释放出更为真实的美,这种美除了设计作品的外在形式之外,还有引起人的内在心理愉悦的其他因素,例如真的因素和善的因素。这些相关因素在某种程度上作用于美的显现,能够使设计产品在生活中处处起到调节人的心理作用,因而使得设计的美显得更为厚重。从人性化的立场出发,由设计呈现出来的产品之美可以超出产品之外,可以从中直观人的创造的本质,诚如马克思所说的那样:"通过人并且为了人而对人的本质和人的生活、对对象化了的人和属人的创造物的感性的占有,不应当仅仅理解为对物的直观的、片面的享受,不应当仅仅被理解为享有、拥有。人以一种全面的方式,也就是说,作为一个完整的人,把自己的全面的本质据为己有。"[28]毫无疑问,实现设计美的人性化,就是要求设计师关注设计的环境(包括自然环境和社会环境);关注人

图 10-37 西方国家各种各样自然花朵形态的沙发设计沟通了人性化的链接路径

的内心世界的各种期望,进而在设计过程中努力实现人性的完美(图 10-37、彩图 177)。

事实上从设计的人性化角度看其终极价值,和其他艺术一样"在历史的衰变沉浮之中,艺术家付出的努力将会被外来的力量,所扩大或抵消、发扬或摈弃。尽管如此,艺术家仍然坚信自己作品中的艺术价值在于表现了永恒的人性"[29]。

四、当代审美设计的文化态度

设计的快速发展标志着科学技术的突飞猛进。然而,处于设计文化氛围中的科学主义和人本主义相互冲突的情形至今没有达到令人满意的化解结果,两者能否真正获得平衡而又和谐的状态在 21 世纪的今天仍然是一个事关当代设计文化命运的大问题。我们知道,现代西方设计理论思想在当代设计文化背景下突出地显露出来的矛盾一直成为当前艺术设计界十分关注的问题。这个矛盾就是科学主义与人本主义的严重对峙。

我们知道,现代西方设计思想的发展从 19 世纪末、20 世纪初经过历次设计运动(如英国工艺美术运动、法国新艺术运动)的冲突之后,至包豪斯国际现代主义时期已经达到高度成熟的阶段。其成熟的标志可以从以包豪斯为代表的现代主义设计理论的根本特点上看出来,这些特点就是:强调功能第一,形式第二;排除装饰,注重新技术与新材料的应用。例如包豪斯创始人之一格罗佩斯认为物体是由其性质决定,一件东西必须在各方面同它的目的相配合,就是说:"在实际上能完成它的功能,是可用的,可信赖的。艺术作品同时又是一个技术上的成功。""真正的传统是不断前进的产物,它的本质是运动,不是静止的,传统应该推动人们不断前进。"[30]不难看出,包豪斯将技术与艺术相结合的设计思想给历史上的传统观念增加了革新内容,在世界范围内产生过深远影响。然而值得关注的是,作为运行在高科技轨道上的工业产品的现代设计与人的内在精神需求却至今存在着不可避免的矛盾。这种矛盾归根到底是设计文化方向偏离的表现。当 20 世纪西方人道主义思想涌起的时候,人与设计的矛盾以其极端功能主义的面目表现出来,于是,那种对具体产品设计的局部视野随之被扩张到整个人生的审视之中。究其原因,主要在于科学技术的进步引起的更为细密的社会分工造成对人的全面人格的解体所致。有关这些,席勒早有预感,他指出:"只要一方面积累起来的经验和更为明晰的思维使科学明确的划分成为必然,另一方面国家的越来越复杂的机构使等级和职业更为严格的区别成为必然,

那么人的本性的纽带也就断裂了。致命的冲突使人性的和谐力量分裂开来。……人们的活动局限在某一领域,这样人们就等于把自己交给了一个支配者,它往往把人们其余的素质都压制下去了。"[31] 席勒这一最早的预言在 20 世纪已成为现实,而这种现实(科技对人性的异化)进一步引起了现代西方许多哲学家们如海德格尔、马尔库塞、杜夫海纳(Mikel Dufrenne, 1910–1995)等人的关注。他们对"技术统治"日益分裂人性的现象均表示忧虑,并对之作过深刻的思考和批判。

为了解决现代化机器生产对人性分裂和异化的现实矛盾,西方设计家们设想把工业设计的前景扩展到所有的人造环境,强调环境不仅是由机器、设备和产品构成,而且是由人以及人的活动所构成。故此,认为把环境作为一个整体表现的规划和设计,"不仅显示出一种艺术或一种科学,而且还显示一种基于使人类之城向天堂迈进的文明合作。"[32] 这样,在人生这个海德格尔称为"终极存在"的层面上,设计就无形中会染上现代伦理价值的色彩。

由科学主义与人本主义的对立促使西方在 20 世纪 70 年代产生的"反设计",恰如 20 世纪 60 年代后期西方造型艺术领域掀起的"反艺术"思潮那样成为现代西方设计领域的热衷话题。然而,无论如何,"反设计"的深层动机却是出于对社会伦理道德的考虑,人们看到现代科技高速发展给人带来的威胁迫使设计不得不重新作出合乎现代人类要求的选择。著名丹麦建筑家和设计家埃里克·赫罗在瑞士环境研讨和行动基金会 1969—1970 年鉴中说:"设计的实施要求以道德观为纬线,辅之以人道主义伦理学指导下的渊博的知识为经线……设计者本人已经成功地将工业设计转化为一种手段,用以大量生产,大量购买,大量消费,还大规模地毒害数不清的环境……如果这种断言适用的话,这就意味着'设计'要么能作为自我破坏的手段,要么能成为在比我们熟悉的现状更为合理的世界中产生的手段。"[33] 上述西方现代社会背景下的"反设计"倾向至少向人们发出这样的警示:排斥人性的功能主义不是人类设计文化发展的健全目标。虽然审美设计在后现代的今天已经从某种程度上跳出了功能主义的圈子,但设计的人性化还有待于落实到实际的生活之中,并且时时提醒自己设计除了满足对某个产品功能价值的追求之外,更应当在设计的深层面上贯穿人类的主体精神,这不仅是设计继现代主义之后最明显的发展趋势,而且也是 21 世纪主流设计文化所倡导的审美设计"回归"的文化态度。

机器对人的异化迫使西方设计家们把设计的目光从产品本身扩

展到人造环境,这不能不说是一种富于人性的战略措施,说明设计侵犯人性的主要原因还是来自于没有从人类生活的整体需要加以考虑的设计本身。多少年来,尽管设计已经部分地将艺术与技术在某种程度上作了结合,但是仅仅在由机器起支配作用的限制中,设计始终无法顾及到人类文化个性差异的发展,这就不可能从根本上全面揭示人的美好愿望及其创造能量,质言之,仍然不能摆脱人类生活单一的线性结构,从急待于丰富需求的人性价值中直观到人类自身。因此,要缓和或者逐步从根本上解除这种矛盾,最现实而又可靠的办法应当站在艺术审美的立场上寻找人在当代的道德基础。诚然,西方现代设计家提倡扩大对人的生活环境的设计意识从理论上看有利于把人的主体贯穿到人类生活的和谐之中,能让物质与艺术审美的流溢在社会活动中对人的主体心理结构起到必要的支撑作用,与高度科学化的"技术统治"产生有力的抗衡。但这种主张人类环境和谐的设计思想仅仅是解决问题的一个方面,它与人们的物质生活甚为密切并着重于生活的外在调节。当然,这作为"人化的自然"对人的内在精神也有一定的"折射",但不可能更潜在。因此,不能忽视基于艺术审美主体性的内在方面。而这方面的内容主要由人直接参与创造活动的诸如民间以手工艺术为基础的设计文化得到体现的。前者(指科学技术)和后者(指传统手工艺术)是不同的两个设计体系,但将之共同连接起来的纽带无疑是以艺术审美为中介的道德基础,有意识地加固这一基础,就能更好地协调和摆脱设计缺乏人性化的困惑,让设计清醒地从人的异化中走出来,并促使设计文化达到向人性"回归"的目的。

"回归"作为抵御和缩小现代工业设计中科学主义与人本主义矛盾冲突的理论思想的导向,首先必须以人类培养道德园地的时间为基础。例如,工业生产过程中无人操作的自动化生产,虽然使人的能力能够向其它方面发展,但是它却极力地排斥人类基于劳动中培养起来的道德理念的"善"。所以,要不致使人性受到伤害或丧失,就必须从现代设计领域中注入高情感的艺术审美特性(图10-38)。反过来说,应该从艺术审美中寻找一种新的道德秩序作为向人的自我价值"回归"的前提与基础,而这种人

图10-38 文图里尼:大蒜榨汁器设计(1996)。采用拟人手法,儿童化的设计符号给作品增添了高情感的意趣

的自我价值事实上包含着人在艺术活动中的创造价值。可以说人的"创造等于艺术的论断,应该成为所有致力于建立某种艺术观念的基础"[34]。因此,为了维护人类本质的时间性被用以探索哲学人本主义的新位置,从艺术与审美之中凝聚与唤起新的道德要素的设计意识已成为当代设计重点思考和研讨的新课题,其中涉及到的内容主要有外在的生态环境的艺术化处理与内在的以人直接参与创造的艺术实践活动。前者使人与自然取得和谐,而后者可以使人类通过艺术创造活动达到直观自身的审美目的,呈现出与工业设计互为补充的心理结构上的平衡状态,从而有益于人类更好地追求丰富而不是单一,开放而并非封闭,自由而并非异化的美好生活的实现。

在向人类主体"回归"的过程中,艺术设计有着不可推卸的责任,诚如世界著名社会预测专家约翰·奈斯比特(John Naisbitt)在《2000年大趋势》一书中所指出的那样:"艺术愈来愈重要,不论是个人、公司或城镇,都受其影响而改变自己的形象、个性和生活方式。艺术是任何成功企业不可缺少的天生盟友。"并预测"20世纪末人类休闲生活和花钱方式会有重大改变,艺术将会取代运动,成为主要的休闲活动",因为"这是一个艺术挂帅的时代"[35]。今天,人们的观念证明了上述预言家的预言,表现出人类期望在生活中看到自己的真面目并且实现自我价值的觉醒。所以,强调设计和生活时空的艺术化、审美化,势必成为当今人类向人本主义"回归"的主要力量(图10-39)。

向科学技术夺取人的自我的呼声是一股数十年来西方设计界持续不断地反对功能主义的强大潮流,它影响到东方许多国家的工业设计状况。例如,1989年在日本举行的第16届世界工业设计协会联合会年会(ICSID'89),就重点探讨了21世纪信息时代的生活方式,提出如何进行设计本身的再设计,以此消除设计异化给工业文明带来的阴影,调和人与自然之间的矛盾。参加会议的中国专家认为中国有着独特的经济环境和人文环境,设计应从软件入手。这显然是鉴于西方近年来工业设计的教训而着手从理论上对自己国家未来设计的有益选择。然而,驱除大工业设计文明带来的弊端,其因果关系虽然看起来重点是在西方(这是由于西方工业设计起步较早的原因),但是,由此引起的设计向人文环境转化的理论导向属于全球性的。

从历史的宏观角度看,提倡设计文化"回归"的思想态度显然不是指对已经过去的设计文化模式的被动复归,而是要意识到在当代

图10-39 阿莱西公司:刀具设计。作品充满了自然的气息和艺术审美的情趣

设计资源的符号体系中少不了人的主体心理结构的参与。因为"就文化模式,即符号体系或符号复合体而言,它的类的特征对我们就是第一重要的,……文化模式为社会的和心理的过程的制度提供了同样的程序,用来塑造公众行为"[36]。所以,强调现代设计文化的"回归"必须让以人为中心的自我主体精神在未来设计中得到确证与肯定。或者说让设计人性化在哲学美学的深层意义上获得充分的自由度,这种自由度不仅能获得社会公众行为意义上的程序感,而且能使设计文化活动凸显出基于道德理念的"人性"来。因为只有在"人性"的道德秩序中才能观照到人基于劳作的可贵的创造精神。诚如卡西尔在其《人论》一书中明确指出的那样:"人的突出特征,人与众不同的标志,既不是他的形而上学本性也不是它的物理本性,而是人的劳作。正是这种劳作,正是这种人类活动的体系,规定和划定了'人性'的圆周。神话、宗教、艺术、科学、历史,都是这个圆的组成部分和各个扇面。"[37]所以,设计文化的"回归"并非主张人性极力寻求一种绝对意义上的人类的栖息与归宿,它必须激活自己丰富的生活内容和人性化的社会程序,这和宗教在否定主体前提下皈依上帝那种超验到神物上去的思想有着本质的区别。

其实,西方在走完一个多世纪设计循环圈之后的今天,试图将目光投向东方以追寻与自然取得和谐的美学思想就是一种"回归"的趋势,这一趋势恰恰与中国古代"天人合一"哲学观念影响下的设计思想相一致。中国古代哲学家认为人是宇宙的一部分,人与世间万物一样是大自然中产生出来的,整个天地自然是一个包括人类自身在内充溢着勃勃生机并不断变化流动的、生生不息的过程。而基于这种哲学观的前提建立起来的造物(设计)观念必然具有系统的人与自然统一的特征。这一思想在中国古代最早的工艺著作《考工记》中表现得最充分。例如,《考工记》说:"天有时,地有气,材有美,工有巧,合此四者,然后可以为良。"[38]意思就是说人只有顺应天气、季节的自然之理,才有可能制造出好的产品;由于地理环境的不同,各种自然条件都存在很大差异,而这些差异对工艺生产必然会发生影响;材料的种类、质量和美的属性也很重要,如金属的光彩夺目、竹木的清秀雅致、草藤的朴素文静、玉石的晶莹透剔和浑然质朴……,只有对这些不同属性的材料进行合理选择,才能使实用和审美真正统一起来。而工有巧又是指设计的决定条件。将天时、地气、材美和工巧融会一体,就可以做出精良的产品。中国古代这种设计思想,用今天的话来说无疑是一种典型而又系统的工艺观和设计观,对当今处于现代工业设计中人性异化的矛盾的化解不无启迪,同时

还说明，只有在人与自然的和谐中寻找设计的源泉，才能真正把人的自我带入愉悦的胜境。试想，中国无数民族民间工艺品，如果不是因为符合上述中国古代设计思想，就很难展现出它那具有永久活力的艺术价值，也难以从作品中直观到创造者自身的精神力量。关于这些，只要我们品味一下西北的窗花、贵州的蜡染、湖南湘西的扎染、大江南北的挑花、刺绣和蓝印花布的美……就不难理解了（图10-40、图10-41）。

为此，从中国古代设计思想中吸取某些设计"灵感"，或许有利于现代工业设计对人类异化的缓解和转机，因为它能提醒设计家们把自然与人的思想感情置于人类道德理念的优先地位加以考虑。然而为了使设计文化的体系具有新时代的特点，就不能排斥任何有益的综合，其中包括自己国家传统民间的和一切来自世界现代、后现代设计的有益养分。也就是说，应当抓住设计在当代的"回归"本质，在现代科学技术的氛围中，注意从中国自身民族精神、特点和富于丰厚的民族民间文化中吸取创造的灵感。

当今时代是一个古与今、过去与未来、东方与西方……各种历史背景和文化荟萃于同一集合点上形成迅猛发展的时代。为了不辜负这个时代对人类设计的期望，必须运用综合的科学方法与手段获取人类更高意义上的设计文化的新和谐。同时，为了使设计摆脱机器的束缚，还必须在新的观念的支配下借助艺术抒发人类固有的情感，使设计不至受到功能主义的束缚。因为凡是人所特有的思想情感大多数蕴藏在人类自我表现的艺术（包括工艺）创造之中。这种情感在一切异化的单一状态中是找不到的，在冷冰冰的机器世界中也是

图10-40　中国贵州蜡染

图10-41　中国西北窗花

找不到的,质言之,在任何单一的、与人类自身情感相离异的其他世界中不可能揭示出真正的人性与自我。因此,只有把"回归"的设计思想放在当代全球的基点上察看,放在人类共同向往的艺术创造和美学中反思,才能从根本上把握其本质意义。为此,我们既没有理由全盘否定和拒绝汲取有着数千年之久中国传统历史文化的精华,也没有理由盲目崇拜和接受西方的一切。我们之所以提倡"回归",是提醒自己正视现代科技主义给现代设计(尤指工业产品设计)带来的种种异化的弊端,希望能在更高的人类艺术道德和美学基础上,在人的自我本质的意义上寻找到与之抗衡(或补偿)的心理因素和精神力量,表现出一个中华民族的、新时代的和具有鲜明个性的当代设计风貌。

设计是使造物通向艺术审美的必由之路,同时也是一种人类热衷创造的文化现象和美学现象,它必然受到时代精神(观念)的折射。作为"回归"这一现代设计的主题对于当今人类创造的艺术设计而言无疑有着重要的现实意义。由于"回归"始终包含着人对自我艺术创造精神的肯定,包含着设计美学的历史精神在内,这就决定了它有着促进和推动我们当代设计文化向前发展的能动作用。《易经》上有两句话说得好:"穷则变,变则通。"设计虽然注重于艺术和美学原理的阐述与研究,但它不能割断与新时代物质生活和精神生活的内在联系,相反,作为充满审美文化意义的当代设计必须要融入人们对未来生活的热切希望。为此,设计不能谨守单一的轨道,因为穷而不变只能亡。可以说凡是封闭的文化和封闭的艺术都不会是健康的文化和艺术,更谈不上有新的创造。将"回归"针对现代工业设计倾向的"单一性"与"反人性"进行理论上的思考,就是为了走出封闭,寻找和选择当代艺术设计的新起点,使科学与人的自我创造本性共同达到一个更高意义上的自由境界,一条适合未来时代人类精神生活与物质生活的变通途径。

第三节 设计物质层面的多样性

一、设计意念的载体

设计从想象走向现实,意味着将意念的过程转变为真实作品的过程。设计在走向现实的过程中,离开物质的可塑层面只会让设计

的意念变成无端的空想。事实上,世界上的发明都是在物的层面上使发明家们的梦想最终在自由创造的空间中摘取到理想的果实的。因此,重视设计与物质载体的联接,可以化思想为果实,达到物质与思想和谐通融的美好境界。设计的意念在丰富的物质条件下不仅更有可能获取更多的创造性契机,而且通过这些物质条件可以在设计作品中最大限度地被创造出更加合乎人类审美理想的表现形式。

1. 传统工艺范畴内的设计载体。人类的祖先最早从石器时代就为自身找到了最合适的造物载体。尽管在今天看来这种举动十分幼稚,但作为最早的"设计"却是一项伟大的创举。例如,在坦桑尼亚澳杜威峡谷的一系列最底层的沉积层中发现了距今175万年被加工过的卵石,其后以石制手斧的演化为代表,直至旧石器时代的后期,才出现一些敲碎的带有形状的刀片和光滑的带有倒钩的箭头,这时候,燧石工具才逐渐地在外形上越来越显得精致和复杂。

原始人"设计意念"中所涉及到的物质载体除石料之外,几乎同时还有贝壳、骨头和象牙、鹿角等,这些材料不用加工便可在当时与"设计者"的设计意念相吻合,变成原始人看来具有实用意义的"设计产品"。可以说在人类没有定居之前,用石料作为加工工具的载体是人类最先在设计概念上"踩出的脚印"。

至12万年以前的中石器时代,人类认识到粘土的柔软可以烧制成模具,但没有掌握制陶术,这是因为当时狩猎和采集野果的流动的社会形式无法达到永久定居的原因所致。"直到公元前4千年的后半期,才发明了使陶器达到形状完全规则化的陶轮。在苏美尔发现了非常原始的实例,它们由两块圆形厚板组成,一般是用石头制成的,但有时也用经焙烧的粘土制成。其中一块平板中央有一个洞,另一块中央是根轴,可能还有一块木制的平板被放置在整个机械的顶部以扩大陶工的工作区域。"[39]可见,人类在那么遥远的时代通过创造的意念在旋转的动力中找到了暗示工作效力的秘诀,陶器材料的运用正好满足了这种动力的设计原理。或者说在陶器上找到了当时设计意念中最恰当的物质载体(图10-42)。

图10-42 舞蹈人纹彩陶盆,马家窑文化类型(新石器时代)。通过陶土物质凝聚了当时设计师立体造型的审美意识及其装饰意念的表现方式

铜器时代,人们从装饰的意念中找到了比金更为普遍且更加坚硬的铜器这一对应的物质材料;随后将铜和锡化合产生出青铜。青铜器在中外古代的装饰史上表现出更加灿烂

的光辉,无数青铜器在工匠的手下成为中外古代最杰出的工艺美术品。

铁器的发明成为人类设计史上造物的又一种新的载体。公元前800年起铁在中欧被广泛地运用于制作武器和工具。欧洲最早的冶铁中心在奥地利。约在公元前400年时制铁业的中心转移到了凯尔特人的领地和西班牙。制铁技术在古典时期的贡献虽不明显,但在人类产业化的革新中曾经起过主导的作用。

此外,玻璃也给人类生活增添了无数光彩。玻璃是重视技术和实验科学发展中最最重要的材料之一,即使在现在也很难被塑料所取代。玻璃同样有着悠久的历史,"早在大约公元前4000年,甚至更早,已经出现给小件物品施釉的工艺。约公元前3500年,在埃及和美索不达米亚已开始制作纯粹由玻璃组成的物品。1000年后,人们制出了第一件玻璃容器。"[40]古代制作的玻璃主要是钠钙的硅酸盐混合物,少量的金属氧化物可以使其产生不同的颜色,例如用氧化铜中的铜可以生成出浅蓝色的玻璃,二钾铁可以产生出较深的瓶绿色玻璃,紫水晶色的玻璃是二氧化锰作用的结果。"偶见于埃及第十八王朝之后的乳白色玻璃,可能是由于二氧化锡的存在所致,有时也可能是因为保留在玻璃中的微小气泡引起。暗黄色玻璃通常含有锑的化合物。埃及人的黑玻璃中含有大量的铁,或混有铜和锰。"[41]上述所提及的主要材料是在人类科技进步中孕育出来的,与此同时,人类又用聪明才智将这些仅仅是材料的东西通过传统的手工艺方式转化成各种各样的工艺品,虽然这些作品不属于现代意义上的设计作品,但其中所包含的传统设计理念及其对每件作品在物质上恰当地表现出来的视觉形式却十分清晰(图10-43、彩图178)。因此,一个完整而自成体系的造物形态在漫长的手工艺生产方式中通过历史的延展变现到物质层面上表现出来的视觉形式是丰富多彩的。

事实上,有些早就与自然紧密相连的原始材质如兽皮、树枝、藤蔓对人类设计的原始支撑表现在物质层面上曾经闪烁过美丽的光芒,只是它们难以被保存罢了。由此我们看到,基于原始积累下传统工艺范畴内的设计载体由于充满了浓郁的自然气息,科学技术的成分在手工制作的状态下具有明显的局限性,其造物过程中对充满自

图10-43 铁法尼:铜线涡旋纹饰与翡翠色玻璃相结合,给作品带来了高雅的珠宝气质

然特性的各种物质载体的设计把握在很大程度上呈现出经验主义的特征。

尽管如此,在经验性缓慢发展下的物质载体却充满着人类精巧的智慧和触及心灵的创造性意念,它把从传统工匠们内心世界流露出来的一切创造的喜悦变成可视的符号语言,并且代代相传。这些丰富的材质语言表达了设计者以同样的设计信念——一个由热爱世界、热爱生命的内心情感世界迸发而出的美的视觉性的信念展示给后人。诚如卡西尔所说的那样:"一个符号不仅是普遍的,而且是极其多变的。我们可以用不同的语言表达同样的意思,甚至在一门语言的范围内,某种思想或观念也可以用完全不同的词来表达。"[42]因此,传统工艺领域使用的各种材质尽管简陋甚至单调,但它是传统设计世界中支撑起思想灵魂的脊梁,也是对现代设计进行沟通、连接的牢固桥梁。

2. 现代设计范畴内的物质载体。现代设计所涉及到的物质载体比传统意义上的物质载体要丰富得多,然而不管有怎样多的新材料问世,都是在传统基础上发展起来的。我们不能将传统与现代在物质载体上形成的对比妄加褒贬和绝然分开。正因为如此,前述的多种金属材料在传统工艺运用中积累的历史经验至今依然宝贵,并在历史中得到延续。那些基于原始意义上的材料的发明必将得到文明的保护和现代设计的拓展。

然而应当看到,现代工业设计对于各种材料的开拓性的发展已经明显地与设计的策略一同被置于科学技术的重要地位,进而导致材料美学因素的重心无形中倾斜到深受科技促进的物质层面上,造成时代审美心理对这些新型材料在配置与开发设计中的依赖性,使得那些本来具有悠久历史的材料在新的设计形态中产生出较为令人担忧的负面影响。例如上述提到的玻璃,早在公元前 2500 年就出现了玻璃制品,那时候玻璃被发明出来仅仅局限在人类生活简单的日用品的功能需求方面,对玻璃运用到其它方面的设计意图的表达还几乎等于零。

今天我们已经看到玻璃作为现代设计中的重要材料,其发展速度令人吃惊。可以说玻璃在现代设计运用中所担任的表现角色由于过分得到宠爱而令人担忧起来,这一点只要关注一下现代城市市容的装潢,或者有意观察一下现代高层建筑外表上使用的玻璃幕墙就不难发现,由玻璃产生的光污染已引起现代人的高度重视。尽管如此,人们还是念念不忘玻璃材料的光亮透明之美(彩图179)。今天,在日常生活中用玻璃设计和制作而成的日用品更是琳琅满目,光彩

照人,设计师在其中尽情浓缩自古以来在玻璃中散发出来的珠光宝气般的美,使玻璃器皿身价百倍而惹人喜爱(图10-44)。

站在物质层面上贴近玻璃,并对之进行技术上的描述具有设计美学的深层意义。我们知道,玻璃的美在于其光亮透明的特性,然而这种物质载体的获得却是经过了多少发明家和科学技术的艰苦探索和改革才具有的,其中,平板玻璃的问世便是现代科学技术不断进步的结晶。1933年,从池炉中连续拉出平板玻璃的工艺取代了原来的圆筒玻璃工艺。这项工艺的发明在1857年由匹兹堡的克拉克(William Clark)最先发明并取得专利,直到1913年才开始大规模商业生产。尤其是"汽车工业的发展提出了对玻璃日益增大的需求,同时激励了玻璃板连续加工技术的出现。1920年,福特汽车公司发明了带状玻璃的连续生产技术。其后再与英格兰圣海伦斯的皮尔金顿兄弟公司合作,把这项发明投入了商业化生产。这个老牌的玻璃制造公司能够发挥池炉操作上的丰富经验。因此,这项技术发明很快就转化为商业生产中的巨大成就。"[43]1925年,皮尔金顿兄弟公司又发明了一项连续研磨抛光的技术。到1937年,这项技术已经改进到连续不断地将玻璃从机器上推出并从研磨头之间通过,从而可实现对两个面同时进行研磨。今天,玻璃除了在各种各样的设计品上发挥出自身物质特性的美感以外,和其他物质材料进行综合运用之后产生的丰富之美更加令人刮目相看。

站在造物与审美的立场上,并将目光转向木材,便可获得另一种材料美的认识。木材是一种既古老又现代的建筑设计材料。随着设计师在解决力学问题的基础上其设计能力的提高以及铁制紧固件的配合,木材在现今大型结构中得到了更有效的应用。将木材与建筑联系起来创造,起初在19世纪30年代美国芝加哥小镇出现的"气球式"小木屋上可以见到。之后以此方法试造小教堂获得成功,并且使这种轻便的方法用于房屋的建造。1842年至1844年,英国工程师在鲁昂建造了一个屋顶单跨度为82英尺的火车站;到1852年,伦敦金斯克劳斯火车站落成,该站采用105英尺跨度的半圆拱支撑两个大的筒形穹顶,拱从铸铁桩靴伸向空中,而铸铁桩靴位于从主砖墙伸出的支墩上。可以说木材和铁的结合在建筑设计史上曾经写下过辉煌的一笔。值得注意的是,由于木材是天然的环保型材料,现代设计中

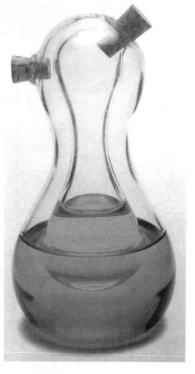

图10-44 托尼·帕马路易松:酱油瓶设计(1998)

运用它有一种使人感到亲近自然的美感,为此,木材表面的天然纹理往往被设计师看成是天生的肌理语言,进而在现代家具设计中具有相当的地位(图 10-45、彩图 180)。

钢,成为现代建筑设计中最重要的材料之一。英国贸易委员会于 1877 年允许结构钢制件作为桥梁的合适材料。1885 年第一个大规模生产钢的方法由英国人贝塞麦(Henry Bessemer, 1813–1898)获得专利。多尔曼·朗公司开设了建筑构件部门,1887 年出版了一本关于钢铁截面的书。1889 年法国巴黎埃菲尔铁塔建造成功(彩图 181)。1904 年英国标准协会颁布规范,将钢的截面规格和所用钢的质量予以标准化。布朗公司于 1895 年设计了一个采用钢梁及钢立柱的大库房。1898 年全钢构架的家具库房出现,被认为是英国第一个采用这种结构的建筑物。此外,在武器制造上、在家具设计中、在日常生活用品设计中,或者在其他一些现代设计的框架构件中,都少不了坚固的钢材料。尤其对于线性结构钢材料的出现,在实践中积累了许多建筑上的经验,使得现代建筑作品的视觉美感有了区别于传统建筑样式的可能(图 10-46)。

塑料是现代设计中另一种被广泛运用的材料。早在 19 世纪以前,人们就已经利用到沥青、松香、琥珀、虫胶等天然树脂。1868 年将天然纤维素硝化,用樟脑作增塑剂制成了世界上第一个塑料品种,称为赛璐珞,从此开始了人类使用塑料的历史。

1909 年出现了第一种人工合成塑料——酚醛塑料;1920 年又一人工合成塑料——氨基塑料(苯胺甲醛塑料)诞生,在当时推动了电气工业和仪器制造工业的发展。至 20 世纪 20、30 年代,相继出现醇酸树脂、聚氯乙烯、丙烯酸酯类、聚苯乙烯和聚酰胺等各种塑料。"40 年代至今,随着科学技术和工业的发展,石油资源的广泛开发利用,塑料工业获得迅速发展。品种上又出现了聚乙烯、聚丙烯、不饱和聚酯、氟塑料、环氧树脂、

图 10-45　飞利浦·美因泽法拉餐具柜设计(2000)

图 10-46　[美]巴克明斯特·富勒:密苏里州克莱梅特龙植物园里的"网状球形屋顶"(1960)。使用钢索网和绷紧织物覆盖大面积屋顶,呈现出和风景、分子结构及爬行动物相似的美感特征

聚甲醛、聚碳酸酯、聚酰亚胺等等。"[44]由于塑料是一种以树脂为主要成分,在一定温度和压力下可塑造成一定形状,并在常温下能保持既定形状的高分子有机材料,加之有质轻、绝缘、防腐、减摩、耐磨等性能,因此,被广泛运用于农业、工业、建筑、包装、国防尖端工业以及人们日常生活等各个领域。塑料作为现代设计的物质载体,便于根据设计师的设计造型进行塑造,其表面光泽和色彩的艳丽给现代生活增添了清新、美丽的气息(图10-47、彩图182)。

在现代工业设计产品中,铝作为新兴的合金材料倍受青睐。铝属于广泛的有色轻金属结构材料。常用的铝材有板、棒、管、丝、箔、挤压件、锻件和铸件。早在1903年莱特兄弟飞机的发动机活塞和机匣已采用铸造铝合金;1906年德国A.维尔姆研制出变形铝合金,取名杜拉铝。在此基础上发展起来的铝、铜、镁系合金在中国统称为硬铝。德国H.瑞斯尼尔用杜拉铝设计和制造出第一架全金属结构的单翼机。1937年日本五十岚·勇研制出强度更高的变形铝合金,取名ESD。而在此基础上发展起来的铝、锌、镁、铜系合金在中国统称为超硬铝。除了飞机对铝合金材料的选择和运用之外,各种人造地球卫星和空间探测器的主要结构材料也都采用铝合金。在日常生活中,铝合金制品在使用功能上显得轻盈大方,经久耐用。其质感之美为人们营造出一个银色的视觉世界。

显然,现代设计选用的材料显示出来的现代美感是在现代科学技术加工的进步中达到的。可以说所有不同种类的材料犹如集中在通向人类理想征途上的接力棒,其中任何一种材料的问世都不可能不在现代设计中发挥应有的作用,相反,它始终处于不断原创和改良的持续性发展过程中。正因为如此,各种材料在科学技术的挖掘之下不断突破原始状态,扩展到最恰当的位置上变得精益求精。例如,原始意义上的泥料、石料、皮革等材料至今已经推延出同类型的陶瓷、混凝土和橡胶的制造业;木材加工带来的表面视觉之美使现代家具在设计思路上又重新寻找到了温馨的自然气息。这些表面材质的各自特性在化学、物理学、生态学、数学等学科的推进下逐步以其科学的姿态带着艺术的美感特性走向各个设计领域。

图10-47 西诺·库鲁玛塔:布兰奇小姐椅(1988)。产品材料是浇铸丙烯酸树脂,塑料环氧树脂包裹铝金属管

关注现代设计领域的物质材料和历史状况以及美学属性,目的在于懂得这些物质条件造成的设计变革不仅具有历史意义,更重要的是具有美学意义。为此,将这些物质现象视为属于设计意念中的载体就会对其物质表象的变化和感受进行新的审美评价,进而看成设计意念中最为有效的美感对应物。

二、物质的技术美

如果站在自然景观的角度对存在于原生态范围内的物质现象进行考察和欣赏,便可随时感受到无数受人类情感牵引而呈现出来的优美景象。犹如四季转换中的自然花朵在人们的心中常开不败而成为美的象征那样,纯正的自然之美是大自然的手笔。例如到过日本富士山顶的人定不会忘记从众多火山口所欣赏到的那些躺在热浪中的卵石有多么光滑、秀气,其可爱之处足以使我们领略到大自然的鬼斧神工,并且联想到广漠自然中受时间冲刷、风化的石块模样和人类对自然材料精心打磨、加工而显现出来的技术之美是何等相似。

然而,人类经过技术加工所显现出来的物质之美是一种名副其实的技术美,这只有从人类有目的的创造活动中才能真正觉察到。虽然我们可以从自然界的某些物质上发现到类似于人类加工过的技术美的迹象,但它们毕竟存在本质上的区别。具有美感的自然物质只能是特定时空条件下的产物,尽管我们能在这些自然物上发现各种令人惊异的奇观,但它们并非是美的创造物,正如蜜蜂做窝、蜘蛛织网都不能算做创造物一样。可见这些迹象只能代表事物的天然存在或动物的"本能劳动",见不到它们创造性的智慧。因此,其质的区别足以使我们对人类最原始的造物加工表示出由衷的赞美(图10-48)。

人类物质加工形成的审美表象书写出人类技术史上技术美的辉煌业绩。它揭示出人类在设计道路上积极的审美态度以及运用这种态度不断追求在各种造物技艺精进之下的完美结果。从这种结果中可以发现人类对美的目的性的追求是何等清晰。诚如格罗塞在其《艺术的起源》一书中所指出的那样:"把一件

图 10-48 中国旧石器时代北京猿人烧过的泥块和石头,体现出原始人简陋的技术加工的痕迹(北京周口店出土)

用具磨成光滑平正,原来的意思,往往是为实用的便利比为审美的价值来的多。一件不对称的武器,用起来总不及一件对称的来得准确;一个琢磨光滑的箭头或枪头也一定比一个未磨光滑的来得容易深入,但在每个原始民族中,我们都发现他们有许多东西的精细制造是有外在的目的可以解释的。"[45]这里强调的外在目的事实上是指原始民族运用技术加工追求事物表象的美。由此可知,通过技术手段所得的技术之美不仅是人类自古以来审美需要的进步,而且也是体现人类创造才能的多样性结果(彩图183)。

然而,物质的技术美并非仅仅指单纯地对某种物质在加工手法上达到的表面效果,而是指在普遍而广泛的意义上通过人类创造性智慧的发挥,进而对物质采取特定技术加工之后所呈现的符合人类自身特定需求的创造结果。转换角度看,这一结果是在人类各种使用目的的推进下,对人的视觉产生特定美感以及对人的心理产生特定愉悦感的综合结果。鉴此意义,一种物品的创造就有适合对这一物品的技术加工手段。例如对陶瓷的拉坯技术、丝绸的织造技术、皮革的缝制技术、木材的切割技术、石料的雕刻技术、压膜的成形技术、物体的抛光技术等等,这种种对物质进行技术改变的现象,实质上是人类设计借助各种技术条件追求美的丰富性的创造结果,至今成为对任何一件设计作品不可缺少的组成部分。技术美在人类设计活动中的成长表明,人类的造物结果除了追求使用上的方便之外,还要符合人的视知觉的美感,而这一点,只有在人类技艺得到全面发展的历史状态下才能使造物的技术美不断跃向新的层次。值得注意的是,不管技术美的层次如何变化和提高,作为技术美的本质却更加强调人类在造物过程中将表现美的目光以及在物质上所要解决的功能动机集中浓缩在设计物的外部表象上,以此获取对设计作品完整意义上的构造之美。尤其在今天,设计物的全部价值并不全然在于使用的方便,或者说不在于使用功能如何之好的单方面,它更多地在于设计结构和表面处理上的美观。人们宁可花更多的钱去购买在审美上感到称心如意的商品,而不情愿仅仅为了使用

图10-49 当代商品设计价值在很大程度上通过高度技术美的因素向经济因素转化

方便去购买一件在视知觉上感到不美的商品。这一情形已成为当代物质消费的重要特征,无形中将设计美学从设计中提升到了引人注目的地位(图10-49、彩图184)。

我们知道,一件设计作品的成功需要调动各种技术成分的配合,除了一方面在表象上通过直观的方式欣赏到这件作品的美感以外,另一方面还从这件创造物上直观到人的美的本质自身。因为人类技术的发生和发展并不是单体的存在对象,而是通过"类"的共同智慧向文化的层面靠拢而结出的果实。"因此,正是通过对对象世界的改造,人才实际上确证自己是类的存在物。这种生产是他的能动的、类的生活。通过这种生产,自然界才表现为他的创造物和他的现实性。因此,劳动的对象是人的类的生活的对象化:人不仅像在意识中所发生的那样在精神上把自己划分为二,而且在实践中,在现实中把自己划分为二,并且在他所创造的世界中直观自身。"[46]

设计的完善不在于处理设计问题的单项完美,而必须实行各个环节的有机结合,其中最根本的是人的创造和物的利用。在人的创造方面,审美设计的观念对设计本身的主导作用显得最为直接。因为一件新的设计作品的诞生以及这件作品在审美上能否产生超前于时代的进步价值,没有内在观念的推进就根本无法实现;在物的利用方面,更确切地说对物的设计加工改造方面,必须始终贯穿技术美的因素才能达到物尽其用的完善程度。因此,怎样使物质世界在人的观念世界面前俯首贴耳,只有对技术的尽情加工改造,使之达到极至的程度才能真正调动设计中的技术美(图10-50)。

图10-50 德国奔驰汽车依靠设计的先进理念将技术美的因素在产品中发挥到极致程度

物质的技术美对于设计来说主要表现在对制作设计产品技术性的强调中,而这强调的过程往往充满着许多艺术性的审美趣味。也就是说,从实际意义上看,凡是出现在设计作品中被我们称之为技术美的东西必定也存在着艺术美的成分。我们知道,"在希腊人和罗马人那里,没有和技术不同而我们称之为艺术的那种概念。我们今天称为艺术的东西,他们认为不过是一组技艺而已,例如作诗的技艺。依照他们有时还带有疑虑的看法,艺术基本上就像木工和其他技艺一样;如果说艺术和任何一种技艺有什么区别,那就仅仅像任何一种技艺不同于另一种技艺一样。……文艺复兴时期的艺术家就像古代的艺术家一样,确实把自己看作是工匠。一直到17世纪,美学问题和美学概念才开始从关于技巧的概念或关于技艺的哲学中分离出来。到了18世纪后期,这种分离越来越明显,以至确定了优美艺术和实用艺术之间的区别。"[47]可见,技术和艺术在西方古典时代是从不分离的。

当19世纪艺术和技术分离之后,这种人为的区分并不能说明技术在艺术中便从此消失得无影无踪,恰恰相反,越是纯粹的艺术作品就越需要高度的技巧作支撑;反之,越是偏重于实用艺术的设计就越需要艺术的审美作引导。因为设计重点提倡属于设计核心内容的"计划"与"执行",对于这种情况,艺术的成分起到了让整体技术要素在制造中显示出不可低估的艺术价值,诚如科林伍德所指出的那样:"很自然地,在这两种东西之间可以有一种部分的重叠,如我们在楼房或陶罐那里看到的情形,它们是为了满足某种特殊需要而制造的,服务于某种实用的目的,但是仍不失为一件艺术作品。"[48]为此,在技术和艺术之间始终存在着两者之间的互通性,进而让我们真正理解到:"伟大的艺术力量甚至在技巧有所欠缺的情况下也能产生出优美的艺术作品。而如果缺乏这种力量,即使最为完美的技巧也不能产生出最优秀的作品。但是同样的,没有一定程度的技巧性技能,无论什么样的艺术作品也产生不出来。在其他条件相同的情况下,技巧越高,艺术作品越好。最伟大的

图10-51 德国印刷学院内部电梯设计(局部)采用透明处理手法以突出内部结构及其材料的美感价值

艺术力量要得到恰如其分的显示,就需要有与艺术力量相当的第一流的技巧。"[49]由此可见,艺术作品要靠相应的表现技巧才能实现,这似乎是艺术表现的真理。

上述情形在设计作品中也是如此。一件设计物要获得最终的完善之美,从技术角度进行富于特色的材料选择以及材料加工和结构配置,甚至对色彩表现这些重要方面都能反应出物质意义上的技术美(图10-51、彩图185)。毫无疑问,由物质产生的技术之美在当今的艺术设计作品中已成为不可多得的审美特色,充分证明了设计的艺术性和技术性两者在美学上共同协作的综合需要,诚如日本著名理论家竹内敏雄在其《艺术理论》一书中谈到的那样:"艺术往往既是美的,同时又是技术的。把它理解为创造审美价值的技术和人工生产美的活动,这不是使之无缘无故地陷入二元性分裂之中。因为这样才能公正地适应其本来的综合性结构。"[50]然而,在作品的审美整体中,技术的美学问题并不是作品创造过程的全部代表,尤其对于依靠物质形态进行造型表现的设计作品,物质意义上的美感表现只能占据其中的一部分,因为精良的技术效果在作品中并非孤立的存在者,它要受到审美情感的驱使以及其他各种对作品生成的优越条件的共同促成,才会使物质的技术表象变成明确的美学价值。正因为如此,机器加工的精密度虽然要胜过手工多少倍,但绝不能说机器加工的技术美就一定会比来自于手工的技术之美要强多少倍,恰恰相反,看似粗糙、笨拙的手工加工技术在设计表现中所显示出来的艺术美的价值甚至比机器制造下的技术美的价值还高,这是因为衡量技术美的标准需要牵涉到情感和艺术设计物的不同类型等其他多种价值协调因素的缘故。孤立地注视设计作品中物质的技术美并不能充分显示其应有的美学价值。高尔泰在关于美学与自然科学问题的札记一文中谈到艺术的整体时指出:"你不知道一片羽毛或者一个雀巢是什么东西,但如果你把它和小鸟联系起来,它的全部意义就立刻呈现出来了。与之相同,一片五彩玻璃或者一块紫铜只有作为镶嵌在窗子上的圣像的一部分而成为教堂的一部分时才呈现出它的美的意义。在审美的时候,你感受到的是小鸟或教堂,而不是许多片羽毛或者无数的彩色玻璃,这是一种直觉地从整体上把握对象的活动。"[51]对于技术美在物质上的反映同样如此。单纯地将技术从设计作品中抽出来不仅会失去技术美的意义,而且还会忽略整个设计作品的美学意义。因为物质意义上的技术美和艺术美最终都会集中到设计作品的整体视觉感受中体现出两者的审美关系,只有针对设计作品整体之间的相互关系才能更好地理解其局部之间各自的美感

意义。鉴此原因,我们注重设计作品表象的技术美,实则是对整个设计作品在物质表现层面上以完整的姿态和其他设计要素共同综合而显现其美学价值的全面肯定。

三、设计美感的表情化处理

在设计作品中将材料的位置放到重要高度加以理解,不妨将之和人的表情联系起来。从设计的本体着眼,材料本身是没有生命的东西,然而一旦将之与审美活动联系起来,就会迅速跳出自身的孤立圈子,进而与周围的视觉氛围获得和谐。因此,注重设计中材料因素的表情化处理,事实上就是借助材料因素进入审美角色后使之迅即转化为富于生命感受的视觉对象,进而在人的内心世界表现出非同寻常的意义。

在传统设计中,由材料产生的视觉效果最先受到传统艺人们的注意。他们在艰苦的环境条件下不断试验着各种材料对设计产生的效果。尤其是那些史无前例的设计作品,即便是现在看来无法引起我们兴趣的造物材料,在当时艺人们的选择范围内应当说属于伟大的发现,因为当时对于他们的创造行为来说是十分可贵的。例如,起初纤维织造技术中简单的平纹组织后来发展到柔软片状物质载体的诞生,虽然就材料因素而言显得有些平淡,但它是纺织史上最具有质朴美感的表情化处理,有了如此的技术表现作基础,继之而生的便是更多的织造法和组织法的应用。如缎纹和斜纹以及其他组织结构的出现进一步丰富了织物的视觉语言,从某种程度上为织物增添了更加丰富的表情之美(图10-52、彩图186)。

在多样化的设计中,只要作品在实际空间范围内有所呈现,就不会变成趋于僵死的外壳。设计家定会千方百计按照时代审美的要求设计出十分别致的外观来,这种外观设计的美学趋向显然带有审美指向的趣味性与时尚性的交织特征,以便取悦于观众的审美旨趣。无论是服装设计中的款型、首饰的精致链接、食品包装的外型、建筑设计的空间结构、交通工具的外部变奏,还是日常用品的千姿百态,这些和人们生活息息相关的设计对象时时刻刻代表着设计师的意图而不断获取外观设计

图10-52 现代织物设计注重组织结构的重新编排,创造出美丽动人并富于表情化的各种面料

上的变化和创新。尤其是针对设计策略树立起来的企业形象更是新颖多姿,它们通过视觉传达媒介使广告手段千变万化而注重自身的"表情化"处理,这种"表情化"的处理更多地被强调在对设计作品外部材料的选择上。因此,注重其外部材质感的设计变化便会从本质上反映出人们对时尚审美心理的情感折射,从这样的意义上说,通过外部材质的视觉设计能够营造出作品最优美的表象,通过这种美的表象使人们更深刻地领会到设计作品的"表情之美"。

强调设计作品物质形态的"表情化"处理,意在从审美直观中领会作品的快乐之源,更需要从设计物质层面的多样性中揭示作品丰富的美感价值。"快乐"是最能触及设计美学性质的根须,也是打开艺术殿堂的金钥匙。由公元前1世纪罗马建筑学家和理论家维特鲁维斯(Marcus Vitruvius)制定出来的一项基本建筑检验的标准属于西方建筑美学的经典理论:"便利"、"坚固"、"快乐"。"'便利'涉及一座建筑物的功能方面(它如何满足计划);'坚固'涉及建筑物至关重要的部分(结构、排水装置、机械装置、电力装置、管道装置、能源使用等等);'快乐'涉及我们对建筑物美感的理解。达到'快乐'的效果是这三个标准中最困难的,也是最需要建筑师的天分的。会计师和策划者可以保证建筑物的便利,工程师可以保证它的坚固,但是'快乐'需要建筑师的特别努力——如果能达到这一标准,有时就能上升到艺术的水平。"[52]可见只有"快乐"才是通向艺术设计之门,才是塑造作品审美"表情化"的根本所在。

图 10-53 [美] 乔治·契尔尼:目录封面设计(1995)。使用简洁而带有幽默表情的图形,收到了诙谐和趣味化的审美效果

通常我们说"书法是纸上的音乐和舞蹈,雕塑是戏剧高潮在刹那间的凝固",都是设法将之看成有生命、有表情的对象,并用这些生动而形象的比喻对作品进行最恰当的描述。然而,对于设计艺术来说,表情的探究究竟意味着什么?回答似乎是不确定的。正是由于这种不确定性造成了其丰富多彩的审美特性。设计的表情化处理如果定位在形式上,我们就会说这件设计作品的美感是生动、活泼或端庄多姿的;如果定位在作品的质感上,我们说它是细腻的、直率的;如果定位在历史的跨度上,我们就会说它是怀旧的、希望的、暗示的;如果定位在数理上,我们就会说严密的、严谨的;如果定位在综合的视觉特征上,我们就会说它是模糊的,柔和的;如果定位在

"破坏"思路上,我们就会说这是悲怆的、追赶时髦的,如此等等(图10-53、彩图187)。

不难看出,设计"表情化"的内容和定位是十分多样的。而面临多样性的"表情化"处理,就会反映出一个真理般的审美事实,诚如狄德罗(Denis Diderot,1713-1784)在其哲学选集中所指出的那样:"感官产生需要,反过来需要也产生感官。"[53]据此,注重对设计作品视觉"表情化"的设计,就是在设计表现中充分调动富于传情的设计语言来揭示作品的丰富美感。在生活中,"表情化"的细节随处可见。例如开门、关门发出的声响大小,在信笺上书写成行的文字位置,家庭内部空间装潢的格局分配和艺术性的点缀,人们的礼仪、习惯和习俗,人的各种细微的言行举止等等,都可以被我们列入"表情化"的范围之中。表情既属于一种视觉的状态,也可以看成是视觉的细节,更可以成为某种心灵的感应、快乐的源泉。在这些视觉状态和心灵感应的细节中往往潜伏着难以准确描述的美。

在人的实际生活的真实表情中,我们可以觉察到非常细腻、深刻的思想动机。中国看相术的发明便是抓住了人的面部表情的变化在日常生活中反映出来的事实而上升为理论和经验之谈的。表情虽属物象外观,但正是这些生动多姿的外观迹象成为我们寻找各种审美信息判断的依据和向导。从这样意义上看,设计作品外观所呈现给人们的视觉感受显然成为借以识别对象的信息依据。不同的外观造型对于任何一种设计产品来说都可以视为新的信息或者某种独特的视觉表情,人们通过这种带有"表情化"性质的视觉对象进一步感知这个物质世界内在和外在的美,进而转化成富于"表情化"性质的符号系统。在自然界,人类的进化造就了人类自身最丰富的表情系统的发展,最早还没有产生语音、语言的交流条件时,人类就依靠肢体动作的表情作为人类自己思想感情的交流方式,尤其是人的面部表情的丰富性在旷日持久地与自然抗争的历史过程中发展了自己的表情器官,这不仅在各种面部表情的变化中使人理解到不同的物态信息,而且正是由于有了这些细微、生动的面部表情的出现,人的生命的价值才会得到更加深刻和美学意义上的肯定。

在当今的设计领域,生活的快节奏促使人们对设计的整体有了更高的要求。一个企业的整体印象胜过它自己的局部印象,因此,设计家们就在系统理论的指导之下将企业放在一个完整的形象系统中加以设计,通过理念、行为和视觉三大部分对企业的精神风貌、经营理念、行为方式及其视觉印象作出"表情化"的处理(图10-54)。

表情是一种无声的语言。设计的结局无疑是在这种无声的语言

图10-54 迪安·兰德里："安娜·苏"时装品牌形象设计（1996）

系统中亮相自身的。设计作品上的"表情化"效应，就是以其无声的语言和欣赏者的审美心理产生沟通之后而起呼应。如前所说，表情主要指事物表象的神情状态，对于设计来说，这种神情状态主要来自于作品的外在表象，而表象多半是由其外部材质所胜任的。然而，设计产品的外部材质犹如人的皮肤给人在视觉上造成直接的美感印象，但尽管皮肤对表情的整个印象有着重要的关系，终究不能取代表情，所以，强调设计作品的"表情化"就要求在作品外部材料的选择上首先具备美学的意义。当恰当的材质在设计作品中伴随设计形式产生"表情化"效应时，材料及其质感才能应合设计师的美学思想而最终成为设计美感的价值。

事实上，在设计中注重"表情化"的处理，就是设计师想方设法通过设计对象的外部条件和因素形成作品的精神面貌，为了达到这一目的，设计的造型、结构、色彩以及材质等诸因素的综合运用便显得特别重要。因为"表情化"的印象就是由这些因素联合起来形成的。当作品外部表象的任何细节产生变化后，给人造成的视觉印象就会产生变化。例如，比利时新艺术运动崇尚室内设计风格，追求植物藤蔓那婉转多姿的装饰造型仿佛让现代人看到了其中向自然微笑的审美表情；同样，荷兰"风格派"的家具设计师里特·维尔德（Gerrit Rietvel, 1888-1964）在1918年设计制作的"红蓝椅"以另一种冷峻、严肃的表情风格打动着现代人的心。作品纯然以直线造型，通过红、蓝两种鲜明的原色进行配置，表现出整个现代人的审美心理，并用简洁的造型语言和冷峻的外表形象暗示出现代人的审美意志（彩图188）。

此外，我们还应当关注到另一种情况，即表情的内涵常常深藏着与表情不太相关的诸因素，它需要其他经验性的内容和意图加以补充才会显得明确无误。在实际生活中，某一表情受到别人的领会就因为这一表情表示的意思和人们在既成事实中得到的容易理解的交流信息相对应的缘故。然而在有些情况下，当别人向我们投过来某一不太容易理解的表情时，就只能根据自己的经验和处于特定情形下的环境作出理解性的判断，这种理解性的判断有可能与对方表示

的真意有所出入,尽管如此,却显得很自然,觉得如此理解对方的表情之意才是最真实的。这一情形,从我们内在的坚信中判断到对方表情传递的信息与我们内心所感受到的结果成为一致,因而自信其真实的存在。所以,"表情化"的处理本身包含着各种不同的理解可能,这些可能性的理解并没有唯一的答案。对于设计来说,从感受事物表情的意味中我们接受到的设计对象在更多情况下却是一种属于快乐的信息,这就是"表情化"处理在设计活动中所蕴含的美的可能性始终受到我们关注的主要原因,也是从中体会到良好的表情效果能够使设计作品的审美价值有增无减。

显而易见,没有价值的表情所表露出来的信息是一种"负态"的信息,也就是说它是走向价值反面的视觉信息。按照这样的情感逻辑只会削弱作品的美感度,进而带给作品不利的影响。由于设计作品外观的"表情化"效应常常呈现给观众以无声的意会,因而不属于直接的对话方式。为此,在设计作品表情的背后必然深藏着设计师的表现意志。这种情形我们可以在古典艺术设计和现代艺术设计的相互比较中看得更清楚。诚如德国美学家沃林格所认为的那样:"在与古典作品相对立的东西中,我们更多地是要去揭示另一种意志,我们所获得的依据就是一种无声地沉睡着的材料,我们必须从这种材料所显示出的技巧中去推断其以之为基础的意志,这就是一种深入到生疏事物中去的推断,这种推断所凭借的东西就是如上所述的假想,这里,可能出现的认识是预见性的,这里所作出的断言是一种直觉断言。"[54]可见,推断、假想、预见和直觉是源于材料,再依附于艺术家的意志而实现的四种连体的审美关联因素。由此提醒我们要使设计作品最终的"表情化"处理在直觉的审美信息转达中变成艺术美的价值就必须以设计家的审美意志(其中包括审美经验)作支撑(图10-55)。

图10-55 保罗·布当:"朱尔吉·佩索森斯"时装品牌图形设计。作品以特写镜头扩大表情化的视觉力量

四、异质材料的设计结合

时代靠我们越近,就越能感受到设计活动对材料配置的明显变化。这一迹象无疑也表明了当今科技进步对材料发掘实力的愈加增强。在设计活动中材料越丰富,被分类的设计方法和对之使用的方法就越科学、越艺术。为此,当今许多不同类型的材料在同一作品中得到巧妙而综合的体

现就显得极其自然,这一情况我们称之为材料在设计运用中的"异质同构"。

在通常情况下,设计师介入设计时最先思考的便是对材料的使用方式。在远古时代,人类只能在大自然的怀抱中利用最天然、最质朴的材料进行造物,当时使用材料的条件之差可想而知。然而原始人率真的态度和对生命的渴望使其在种种困境下对材料选择产生出自然、单一的特点。例如,"在不列颠哥伦比亚省的太平洋沿岸,土著居民早在数千年之前就开始用红柏树皮制作绳子、布和篮子。原木的用途十分广泛,包括独木舟、图腾柱、面具和长屋。印第安人也会从活树上剥下大片大片的树皮作为屋顶原材料,或在树上切一个长方形的洞,看看它的结实程度是否足够用来做独木舟或图腾柱。"[55]确实如此,大凡人类的原始时代都有这样简单运用材料的设计经历。原始陶器的发明其核心材料就是泥土;原始时代用枝条或藤蔓编织的篮子其核心材料就是天然的树枝或藤条;即便进入封建社会,青铜器造型对材料的选择和运用也只能是那些在视觉上感到单纯的合金材料。材料的单一性成为人类原始时代材料选择的基本特点。随着历史的推进,科学技术使设计对其材料的运用有了更丰富的选择,多种不同性质的材料可以根据设计的需要将之有机地综合在一起,这样,不仅在设计面貌上与传统单一材料的特征拉开了距离,更重要的是,通过对材料的综合运用,使得各类设计产品在视觉上获得的审美变化渗透着鲜明的时代精神(图10-56、彩图189)。

图10-56 西方20世纪50年代设计的各种餐桌和书桌椅,这些作品不仅出于著名的设计师之手,而且在材料运用上善于"异质同构"

所谓设计材料上的"异质同构",是指根据设计意图采用不同质地的材料组合在同一件设计产品中形成的异质对比。这种对比能够使那些性质相异的材料在既对比,又统一的相互作用下形成丰富的视觉效果。例如,以现代设计对象中的小刀为例:采用异质材料作为小刀设计审美表象的多种思路和方案,加之各种创造性造型表现手段的运用,就有可能使小刀的设计结果出现多种完全不同的情形。我们假设一种情况是:刀身为不锈钢材质,刀柄由皮革包裹;另一种情况是:刀身同样是不锈钢材质,刀柄却是塑料所制;还有一种情况是,刀身仍然是不锈钢,而刀柄选用木料制作。以上三种小刀设计的材质方案都同时摆在我们面前,在这种情况下,我们不仅会看到每一把小刀在异质材料上的对比效果,而且还能在这三把不同材质的小刀身上发现由于各自采用不同材质的对比使设计物表现出多种不同的设计方案。这些由于材质对比在同一类设计产品身上出现的不同设计方案,无形中为同一类产品的美感发掘提供了多种切实的可行性。一把小刀的设计如此,其他设计作品也是如此。又如,无论建筑设计的内部还是外部,只要按照设计方案选择不同的材质,那么,其对比所产生的形式美感就会给建筑的外观形成视觉上多种不同的表现风格。从建筑的外表上看,为了作品的美观,建筑师常常在建筑的墙面上通过开窗或者采取别的方法进行异质材料的配置。常见的表现方法是通过门窗与墙体、墙面与屋顶、墙体与护栏等双方既巧妙又合理的不同材质对比使建筑的外部形象产生富于生命力的感觉(图10-57)。

在设计中展示异质材料对比的目的显然很清楚,那就是通过异质材料对比的手段使作品产生不平常的美感。通常有如下几种情形值得我们关注:一是充分调动设计作品的框架结构使异质材料在作品中明显产生对比效果;另一种是对某件设计作品表面部分的面积进行装饰,使之出现异质材料对比的视觉美感;还有一种是充分利用空间环境,将使用功能和艺术表现有机地结合起来,让美学职能集中体现在设计的观念中,而帮助实现这一目的的主要方法却是采用异质材料对比的新观念。

尤其是立体物的设计,框架结构是其内在的骨骼。例如房屋的建造,其中廊柱成为

图10-57 英国维多利亚时代卫理公会女子学院音乐学院局部(1994)。建筑窗户上的遮阳板、窗户玻璃、墙体面砖等不同材质形成了一个"异质同构"的和谐体

最重要的框架结构。中国古代房屋建造极富特色的地方是柱、墙分开,这一情景使框架与墙体在视觉上形成鲜明的材质对比。换言之,是这种不同材料的功能要素在展示自己视觉面貌的整体设计中找到了在材料上异质同构的展示机会。然而这种建筑设计作品框架意义上的分离并不意味着作品整体结构力量的分散,恰恰相反,利用框架结构的分离是为了有机会让不同的材料与空间有所接触,进而获得裸露材质美感的机会。这一并不复杂的道理可以让我们联想到别的设计,尤其那些现代设计中的产品结构在机械生产条件下能够得到细微、复杂的解构与装配。据此,各种交通工具的车体与轮子的组装便可根据使用功能的实际需要尽可能将不同的材质效应显示出来(彩图190)。例如汽车车身的金属材料在喷漆处理之后的视觉效应几乎成为公认的材质印象,而轮子上的橡胶轮胎和金属轮毂其不同材质的对比给整件交通工具的视觉美感形成了更加深刻的印象。

目前,比较精美的照相机和手机设计,其外观主要是体现在异质材料的对比上,即使同是金属的外表,但采用精微的加工技术达到的不同质感(如亚光与非亚光、透明与非透明效果)给作品的外表带来了非同寻常的美感。为此,在这些设计作品的整体框架中,我们可以从其局部中发现由于采用不同材质的对比而获得作品视觉魅力增强的结果。

导致上述情况对材料选择的异质结构有着不同的要求。例如,汽车发动机和各种机器齿轮的耐磨性能便决定了它们与其他产品在材料选择上的必然不同;另一方面,从美学角度看就是让不同质感的材料在产品组装过程中呈现出视觉上的对比度,而这种对比度特别能够在一个框架整体中产生美感。当然,异质对比在任何情况下都会出现美学的功效,犹如音乐中的曲调如果离开乐音的变化就不能产生出美的音乐一样。材料的异质结合是形成视觉美感的重要因素,其表现方法要依靠产品结构之间大小面积的连接才能出现对比上的协调性,为了做到这一点,就需要设计师的精心选择和巧妙组合才能实现这种愿望,并非简单地理解为将各种不同的材料拼凑一起就能实现优美的"异质同构"效果。

然而,有的情况表明,异质材料在产品设计中的美学功能被体现在对装饰表现的巧妙发挥上,其设计的出发点接近于纯艺术效应。因为如果仅仅从使用功能的意义出发,消除和简化这种装饰的表现形式不至于会影响到产品功能的使用价值。这种情况在目前家电设计中可以找到明确的例证。在当今的家电销售中,许多情况恰恰就是在不破坏使用功能的前提下采用了不同材质的装饰表现之后,使

商品在美学意图中增强了经济价值。例如,在白奶油色塑料绝缘体的空调正面出风口处装饰上细条形抛光的金属材料便呈现出一种高雅的商品气质。这就是塑料和金属材料的"异质同构"效应。从装饰效果上看,金属细条形能对视觉造成极具韵律的美感,它在整个家电中所占的面积相对较小,因此运用现代构成学上的装饰表现形式在家电上获得的视觉结果犹如我们在大片绿色田野上见到的鲜艳花朵那样显得既醒目又优雅。为此,即便是一个小小的电器开关,有时从材料的异质对比中求得某种新的视觉效应同样可以从本质上抓住美的表现价值。类似的情形在设计领域放大了看会显得更加明朗。例如,建筑装饰设计中大门前的石狮、门墩、门面等不同材料的选择均成为"异质同构"状态中的对比元素,在这种状态下,各自对材料的加工要求又使这些异质的美感更为丰富。尤其在服装设计领域,装饰成为服装美感表现最重要的手段之一,为了达到新颖的装饰美感,对服装及其服饰配件异质材料的搭配便成为服装设计师在设计美化过程中十分重视的一环,其中,所选择的项链、珠宝、首饰的佩戴更是从精美的品位上使之通过材料的"异质同构"显现出响亮而高贵的审美效应。在这细微的对比中,异质材料已经超越了它本身物理层面的有限性,上升到人的精神审美的高度。可以说这种装饰对比状态下的不同材质各自的视觉个性自然变成独特的审美表现语言,而在这些视觉语言的交流中,材料连同其装饰语言的美学意义又

图 10-58 现代服饰设计善于借助"异质同构"的表现手法使时尚化的审美气息在着装者的形象塑造中凸现出来

在这综合体中得到了高度统一的发展(图 10-58、彩图 191)。

　　此外,充分利用空间环境也是把设计材料综合运用的设计方法作为美学手段集中体现在设计观念中的重要举措。我们知道,空间环境作为对设计材料不同质地配比的重要条件之一是属于多层次、多结构状态的辅助性要素。从属性上看它有虚无的特点,但这种虚无的时空节奏能够将许多不同材质的实际形态有重点、有节奏、有对比地组织到一个特殊而又和谐的空间环境中来,并通过材料对比的空间性和层次性在"异质同构"的设计意图中产生更高的艺术价值,其中,强调材料在"异质同构"过程中与空间状态形成整体的视觉关系须受制于设计的整体要求。例如,室内设计空间环境中的家具物品与欣赏性陈设品的视觉对应是在室内设计这一整体意图中产生的美学效应。为此,不能孤立地察看室内家具上的材质美感成为我们用空间整体的审美观念正确判断各种物品材料之间形成异质对比的美学原则。鉴此原因,异质材料在空间关系中形成的对比始终处于分离状态,正是由于其分离性的存在,室内设计中不同材料的"异质同构"才有结合空间要素共存的视觉可能。因此,它显示出多体化的特征。也就是说,异质材料在以空间特征为主要条件的设计构想中,其虚无的空间要素必然变成实体意义的要素和各件物体的不同材质之美混合成一个以空间为中介调和关系的"异质同构"状态,而这种视觉状态包含着异质材料在视觉整体中的对比之美。

　　在此我们可以联想到中国传统民居的水环境。我们知道,中国江南许多村镇中有天然的水系,沿着村镇和住宅绕过,形成了天然的装饰环境,在此,水的液体和建筑的固体在空间环境中形成天然的对比,由此构成别有天趣的人文环境。虽然从自然环境的角度看物与物之间存在着空间上的间隔,但作为人文环境的设计却是一个不可分割的整体。在这个整体中不同的视觉质地和形态乃至色彩都是形成这一整体设计达到完美表现所不可缺少的审美要素。从这一意义上说,"异质同构"的审美原理可以扩延到更宽阔的设计环境中去理解,它告诉我们由设计材质的差异性展开的对各种事物在视觉上造成的异态同构现象在某一整体设计意图驱使下所获得的美学价值不可低估,无论设计大小均是如此。如果将这一原理扩大到城市公共设计上看更是这样。例如,将各种不同质地的材料构成到同一空间环境中就会出现生动宜人的景观效应。

　　在设计中运用"异质同构"的表现方式体现出设计美学价值的明晰性,这不仅成为人类一切设计至今不懈追求的美学趋向,也是人

类智慧在设计深层状态下驾驭客观现象所得的审美心理力量的复现。换言之,是通过设计手段在人与物之间的审美空间中借助不同视觉感受进一步体现出美感现象的"被给予性"。诚如现代现象学美学观点所证实的那样,"对象的各种样式的构造和它们的相互关系,如思维的被给予性,在新鲜的回忆中犹存的思维被给予性,在现象的河流中持续的现象统一性的被给予性,这个统一性变化的被给予性,在外部知觉中的事物的被给予性,幻象和重复回忆以及在相应的联系中杂多综合地统一在一起的知觉和其他想象的各种形式的被给予性"[56]。这一系列"被给予性"的事实同样包含着通过材料异质同构现象所表明的各种视知觉的综合对比,其中包括设计实现中人的心理期盼在质料对比中的美学灵性的显现在内(图 10-59)。

图 10-59 室内装饰在后现代美学思想影响下充分利用粗糙的墙体和精致的家具进行对比

注释:

[1] 转引[日]《被服设计体系》。
[2] D.J. 奥康诺主编:《批评的西方哲学史》,洪汉鼎等译,东方出版社,2005年,第32页。
[3] [德]黑格尔:《美学》第三卷,朱光潜译,(上册)商务印书馆,1979年,第33页。
[4] [美]保罗·埃尔默·摩尔:《柏拉图十讲》,苏隆编译,中国言实出版社,2003年,第213页。
[5] 李泽厚:《美的历程》,安徽文艺出版社,1994年,第434页。
[6] [英]爱德华·卢西·史密斯:《世界工艺史》,朱淳译,浙江美术学院出版社,1993年,第5页。
[7] 同上,第5页。
[8] 王受之:《世界现代设计史》,中国青年出版社,2002年,第47页。
[9] 转引王受之:《世界工业设计史略》,上海人民美术出版社,1987年,第27页。
[10] 同上,第40页。
[11] [英]弗兰克·惠特福德:《包豪斯》,林鹤译,生活·读书·新知三联书店,2002年,第18页。
[12] 《外国美学》编委会:《外国美学》第四期,商务印书馆,1987年,第62页。
[13] [美]沙利文:《从艺术观点看待高层市政建筑》,载《建筑大师论建筑》,莫斯科,1972年,第44,45页。
[14] [英]E.H.贡布里希:《秩序感—装饰艺术的心理学研究》,杨思梁等译,浙

[15] 同上,第99页。
[16] [日]竹内敏雄:《艺术理论》,卞崇道等译,中国人民大学出版社,1990年,第35页。
[17] 高尔泰:《论美》,甘肃人民出版社,1982年,第7页。
[18] 同上,第7页。
[19] [英]H.里德:《艺术的真谛》,王柯平译,辽宁人民出版社,1987年,第200页。
[20] [丹]阿德利安·海斯等:《西方工业设计300年》,李宏等译,吉林美术出版社,2003年,第14页。
[21] [英]爱德华·卢西·史密斯:《世界工艺史》,朱淳译,浙江美术学院出版社,1993年,第123页。
[22] 同上,第123页。
[23] [丹]阿德利安·海斯等:《西方工业设计300年》,李宏,李为译,吉林美术出版社,2003年,第14页。
[24] [德]阿瑟·叔本华:《叔本华散文选》,绿原译,百花文艺出版社,1997年,第79页。
[25] [德]H.R.姚斯,[美]R.C.霍拉勃:《接受美学与接受理论》,周宁,金元浦译,辽宁人民出版社,1987年。449页。
[26] 高尔泰:《论美》,甘肃人民出版社,1982年,第201页。
[27] 皮亚杰:《结构主义》,商务印书馆,1986年,第2页。
[28] 马克思:《1814年经济学——哲学手稿》,人民出版社,1979年,第77页。
[29] [英]H.里德:《艺术的真谛》,王柯平译,辽宁人民出版社,1987年,第201页。
[30] 王受之:《.世界工业设计史略》,上海人民美术出版社,1987年,第52页。
[31] 席勒:《美育书简》,徐恒醇译,中国文联出版社,1984年,第85页。
[32] 德尼·于斯曼:《工业美学及其在法国的影响》,南开大学出版社,1986年,第96页。
[33] 同上,第113页。
[34] 德西迪里厄斯·奥班恩.:《艺术的涵义》,孙浩良译,学林出版社,1985年,第7页。
[35] 约翰·奈斯比特,帕特里夏·阿泊汀:《.2000年大趋势》,.军事科学院外国军事研究部译,中共中央党校出版社,1990年,第127页。
[36] 克利福德·格尔茨:《文化的解释》,韩丽译,译林出版社,1999年,第113页。
[37] 卡西尔:《人论》,甘阳译,上海译文出版社,1985年,第87页。
[38] 《考工记》,转引自奚传绩编:《设计艺术经典选读》,东南大学出版社,2002年,第4页。
[39] [英]爱德华·卢西·史密斯:《世界工艺史》,朱淳译,浙江美术学院出版社,1993年,第21页。
[40] [英]查理斯·辛格等:《技术史》第2卷,牛津大学出版社授权上海科技教育出版社,2004年,第223页。
[41] 同上,第224页。

［42］［德］恩斯特·卡西尔:《人论》,甘阳译,上海译文出版社,1985 年,第 46 页。
［43］［英］查理斯·辛格等:《技术史》第 6 卷,牛津大学出版社授权上海科技教育出版社,2004 年,第 364 页。
［44］info.china.alibaba.com/news/detail/v4-d5467983.html
［45］［德］格罗塞:《艺术的起源》,蔡慕晖译,商务印书馆,1987 年,第 89 页。
［46］马克思:《经济学——哲学手稿》,人民出版社,1979 年,第 51 页。
［47］［英］罗宾·乔治·科林伍德:《艺术原理》,王至元等译,中国社会科学出版社,1985 年,第 6、7 页。
［48］同上,第 21 页。
［49］同上,第 26 页。
［50］［日］竹内敏雄:《艺术理论》,卞崇道等译,中国人民大学出版社,1990 年,第 56 页。
［51］高尔泰:《美是自由的象征》,人民文学出版社,1986 年,第 139 页。
［52］［美］豪·鲍克斯:《像建筑师那样思考》,姜卫平,唐伟译,山东画报出版社,2009 年,第 118 页。
［53］《狄德罗哲学选集》,商务印书馆,1962 年,第 148 页。
［54］［民主德国］W.沃林格:《抽象与移情》,王才勇译,辽宁人民出版社,1987 年,第 129 页。
［55］www.wrcea.cn/why-cedar/history.htm-7k-
［56］［德］埃德蒙德·胡塞尔:《现象学的观念》,倪梁康译,上海译文出版社,1986 年,第 63 页。

第十一章　设计的流动性与艺术性

第一节　设计过程的流动性

一、设计构思的流线状态

按照人类设计现象提供给我们的依据,无论在以手工艺为主的传统时代还是以机器生产为主的现代,设计的构思始终存在,并且显得不可或缺。在原始时代,造物过程虽然难以用今天设计的完整程序加以衡量,但那些基于造物过程中极不完善条件下的原始方法是可想而知的。因此,只要人类存在造物的行为,就会涉及其程序、过程和方法,而其中的设计构思必然成为最关键的第一程序。

把设计构思理解为一项伟大的设计作品孕育阶段最神圣的步骤并不过分,这项具有美学意义的工作只有人才能胜任。西方建筑家深有体会地指出过:"在建筑设计中需要协调数以千计的变量,每个变量的取值范围都很大,可视化问题解决方式的神奇力量将超越今天的计算机能力。人们几乎不能指望计算机从建筑计划中创造出艺术。计算机不能做出艺术的选择或创造性地进行功能方面的处理,然而,它可以计算许多选择项,以让你对它们进行评价。现在,构思一个设计的任务留在了设计者的脑海中。"[1]类似这些无法想象的能力是设计师通过精巧构思并付诸实践才会从建筑作品中得到证

实。任何设计作品的问世,只要没有脱离创造活动的范围都首先涉及到对其中各种变化活动的构思。设计构思是根据设计主题最先实行某种达到设计目的的想法,这个想法不管起初是否成熟,但它已经成为设计的开始。因此设计的初始阶段是从设计的构思为起点的,并且针对造物的用途和美观,设计的构思往往还在变化中不断得到调整,因而呈现出流动的线性结构状态。诚如桑塔耶纳在其《美感》一书的结论部分所强调的那样:"心灵是一种流动体,通过它闪出的光影没有真正的界限。"[2]显然,设计构思的流线状态能够被设计思维在设计过程中阶段性思考的凝聚所证实,这些阶段性的凝聚结果我们称之为设计方案的动态性链接,或者称之为设计迹象的连接。其方案或设计迹象都是围绕设计目标对设计制作之前的推想得到体现的。然而,在更多情况下对设计活动最终获得的结果却要经过各个构思环节在其线性运动状态下那摇摆不定的推敲中达到最终的圆满实现。因此,若对围绕设计目的展开的设计构思的线性结构进行观察,会不难看到这些不成熟的构思内部还夹杂着许多可贵的创意,并随着线性运动的摇摆而显露。从设计构思的事实出发,其流线状态主要反映在两种时空关系中:一种是以设计物贯穿在以历史为线索的流动状态中;另一种是针对个体设计物完善程度的方案变更而呈现其构思的流动性。

我们清楚地看到,促使设计构思变化的因素是多种多样的。从历史角度或历史线索中观察便不难发现,当物品被人们创造出来之后,为了在使用过程中达到最满意的程度,人们便想方设法改进它,并进一步完善这种改进。而在完善改进的过程中常常以漫长的历史过程为时空条件,以此引证出它在线性变化上的清晰性。例如最简单的餐具设计便是这样。欧洲人用刀叉,中国人用筷子的事实除了不同的文化背景造就出不同的设计选择之外,这种实用上具有相同性质的器具为了同一种实用目的而努力思考和创造的结果证实了其构思的流动性的存在,同时在这流动性中深藏着更多的变化可能和创造性。而符合这种现象的设计事实使我们想到西方人的刀叉在历史时空中得到了最鲜明的演进。一副简单的刀叉通过更加细致深入的思考,进而在设计实践中变得愈加实用和美观。这种情况无不成为设计构思在历史时空线索中流动、演变的典型事例(图 11-1、图 11-2)。

我们知道,刀叉发明的原初动机为的是人在进食时感到方便,在这种实用目的的驱使下最终变成了一件典型的设计物。据说刀子最原始的设计灵感来自于燧石的锋利。史前人类擅长制作及使用

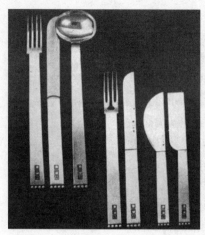 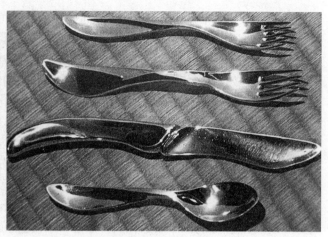

图 11-1　J.霍夫曼：刀叉餐具设计(1904)　　图 11-2　C.莫利：刀叉餐具(1960)

燧石刀的思路随着火的发明而想到了便于进热食的灵巧器具，这就是西方餐具中刀子最初"设计构思"的雏形。至英国的萨克逊时代，刀子是个人随身携带的工具，目的是用刀子进食可显示出有教养的风度，但一般平民百姓则照样潇洒地徒手取食。由于仅仅用一把刀子进食尚有种种不便，于是便促使了叉子的问世。用叉子作为餐具的事例可以在古希腊时代找到。例如"在古希腊时代的厨师就使用一种类似叉子的厨具，将肉从滚烫的炉子中取出，以免烫手。海神的三叉戟和草叉也是类似的器具"[3]。可见，实用是叉子在设计构思中的第一诱因。"最早的叉子只有两个尖齿，主要摆在厨房以便切主食时固定食物，其功用和先前的刀子相同，但可防止肉类食物卷曲滚动。大约在公元 7 世纪西方的贵族才开始使用叉子，至 11 世纪才传到意大利。……17 世纪晚期和 18 世纪早期的欧洲刀、叉、匙大致决定了现在欧美餐具的形式。使用叉子和左右手使用餐具被视为理所当然。"[4] 至 19 世纪中晚期，欧洲刀叉设计的样式随着实用的方便叉子变成四齿和弯曲状，刀子为了更加安全变成圆头状。这种在餐具身上发生的由简单到复杂的设计变化足以表明经过历史的跨度和各种更完善的构思才得以完成，这无疑是一种历史意义上的线性结构在设计构思中流动演变的结果。

中国筷子的发明和使用成为手指的延伸，设计构思的实用目的类似于西方的刀叉。有说法认为："孔子反对在餐桌上用刀，因为刀使人联想到厨房和宰猪场，有违'君子远庖厨'。所以中国食物都先切成入口的大小，或是煮烂到可以用筷子撕裂的程度才上桌。"[5]而且，最初的筷子类似于简单的树枝状，后来为了用餐的方便使筷子的

设计变成上方下圆的造型，一方面在使用时便于握牢，另一方面又感到格外美观。上述事例说明简单器具设计的初期体现在历史线索中无疑成为构思表现的基本起点。沿着这一起点，这些简单器具在以后历史上的革新创造所达到的进一步改良，通过更加切实精美的创造性构思让器具的种类变得愈加丰富多彩，犹如服装的最初功能为的是保暖，其后为了追求款式的美观而不断进行新的构思一样。可以说这些都是基于同一种设计目的并不断进行创造性构思所获得的优化设计。

上述情况表明，对于设计来说在很大程度上通过历史的时空变化使设计构思萌生出一个个新的设计方案，最终让设计结果不断得到改进，其目标始终围绕最初的想法去实现最能便利于人类理想的用途。或许是为了实用和美观的理想发展，这些无止境的便利始终朝着理想生活的文明进发。因此，在历史进程中人们努力创新设计的事实变得极为自然，正是人类极为自然地对着一个设计目标不断创想的努力形成了设计构思在历史线索中流动状态的存在。由此可以说一种设计发明的完善性必然经历着历史时间和空间流动的考验才能找到相对准确的答案，这种设计的考验从本质上说就是造物从构思的积累过程并随历史的流动线索而显现出来。人类生活中简单器具的演进就是通过无数设计师构思的链接才会出现更加完美、精良的设计作品。从这些作品演进变化的过程中可以清楚地看到人类设计构思的流线状态（图11-3、彩图192）。

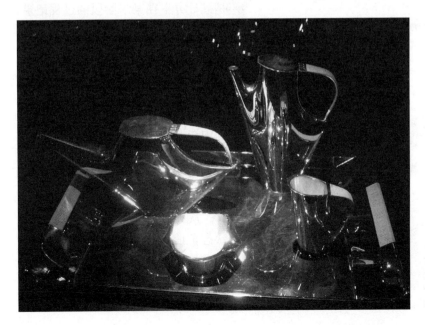

图11-3 ［法］里奥·萨巴蒂尼：COMO茶具设计（1957）。设计的流动感和高雅的线条体现出设计美的时代精神

从每一个单体的设计来说,构思的巧妙与否对设计作品的成功有着直接的关系。通常情况下,为了让设计的终极状态获取成功的喜悦,设计师对设计构思角度的选择十分讲究。例如,对于一幢房屋的设计构思,从针对具体房屋使用功能得到的构思和从其时代设计风格的角度得到的构思不会相同。如同我们前面谈到的法国建筑设计师柯布希耶设计的郎香教堂就是出于他对建筑风格的文化语言和艺术表现角度的独特构思而获得的设计结果;同样,美国建筑设计师赖特的流水别墅是他对典型环境巧妙利用的经典构思之作;还有丹麦建筑设计师乌特松的澳大利亚悉尼歌剧院的设计在创造性构思中呈现出奇特的造型。这些典型的设计构思最终成就了设计作品的奇迹般出现。然而,每位设计师在设计作品的构思活动中并非一帆风顺,为了达到理想的设计结果,设计师必须在设计构思的最初阶段对各种设计诱因穷追不舍才能如愿以偿。因此,一件作品的最初设计往往通过一连串设计构思的不断深化方能得到满意的选择。类似现象同样存在于绘画领域。例如绘画作品的完美塑造必须遵循其造型规律,并通过构思稿的进一步完善最终达到理想的表现目的。可以说绘画中的草图阶段便是对作品构思进一步形象化的实施。所不同的是绘画作品的构思稿具有独立欣赏的艺术价值,而艺术设计的构思稿仅仅是设计方案在某一阶段的过程记录,虽然包含着浓郁的艺术成分,但不具有艺术欣赏的独立性。所以,设计构思的灵感显现往往成为设计方案最直接的记录,其中,每一个不同构思方案的价值就在于它从同一设计主题中选取到了新的表现角度,通过这些构思及其角度变化的比较不断完善其设计方案的整体关系(图11-4、彩图193)。

图 11-4　汽车设计方案构思稿体现其构思的流动性

从另一角度看,设计构思的流线状态证明了其构思进展中点式运动状态的存在。具体说来,就是每一种构思都是对特定设计作品某个想法的隐性肯定,即使有跳跃也不会失去

这些构思之间的关联性。然而，不同构思片断在一连串设计思路的运动轨迹中都有着肯定自身设计意图和设计迹象存在的位置，尽管其构思还缺乏某种表现上的完整性，但对于设计整体的推进具有深化作用。随着构思角度的转移和丰富，设计作品具体表现的信息会逐渐增多，而且占取构思换位的点也会逐渐增多。因此，动态性构思的积累逐渐在流动状态中得到明晰的呈现。若将考察的目光凝聚在其中任何一个构思点上，将会看到这一构思对作品设计进展的可行性所呈现出来的意义愈加鲜明，并且随着基于流动状态下构思点的增多，设计构思群的线性结构也随之浮现。虽然其中的多数构思点还没有成熟到单独肩负起完整的设计重负，但至少充满了设计的现实意义。在许多情况下，优秀设计作品的问世便是在这充满动态性质的线性构思群的综合表现中实现其理想的设计方案。为此，我们没有理由贬低其中任何一种构思的非完整性。毫无疑问，筛选这些有意义的构思成分进行必要的综合，有利于在其流动状态中主创出其中任何一种构思都无法胜任的设计方案。

提出在各种构思点的流线状态中进行设计方案的重组，并非执意对不同的构思进行平均汲取。例如，中西结合的设计思路并不意味着画面中设计符号最终视觉的平均分配，而是充分利用设计构思流线状态下的群体光亮，并通过最适宜的构成手法将中西结合的设计思想在综合中形成非同凡响的表现语言，最终以设计美的感性体现到具有核心设计内容的命题之中。

二、设计美的秩序化表达

当我们在自然中看到界线分明、秩序井然的田野时，便会意识到那是人类生活的区域，并且还会认识到是人类在改变自然的过程中使自然产生了条理和秩序。这种人化的自然之美给人类精神带来的愉悦具有深远的意义，同时也说明人类在规划自然时，总喜欢以简洁的几何形发挥和运用具有一定秩序感的便利方式，在这里，人们试图使一切与人类生存的物质按照人的意志组织起来。因此，喜爱秩序的心理在人类与自然作斗争的过程中充分展示出来。然而，将建立秩序感的观念带入纯粹艺术的观念里却有更加深刻的文化学和历史学乃至美学的意义。设计虽然不属于纯艺术的审美范畴，但现代设计的取向已经表明在纯艺术区域的边缘地带并没有也不可能为之设下一条不可逾越的鸿沟，这是因为除了所有设计作品具有强烈的主体精神之外，更重要的还有在其感性显现上完全有能力建立起与纯粹艺术相媲美的秩序感来（图11-5、彩图194）。

图 11-5 [法] 瓦萨雷:色彩的散点构成

在自然界,人们之所以对各种秩序美的现象产生好感,多半因为在这些具有秩序感的事物周围还存在一个浑杂体的环境,处于这样的强烈对比之下,我们才坚信秩序美感的价值,才能概括而艺术性地揭示出在秩序与非秩序对比状态下产生的那种神奇力量。注重自然的自律性和人为的装饰性的内在联系,并从中察看秩序美对现代人类审美心理的满足,以此促进艺术形式的丰富发展已经成为当代艺术设计的重要方向。

然而,现代设计更多地强调的是自然属性与人为属性相互构合的秩序美。这种倾向尤其在装饰艺术设计的表现中特别明显。贡布里希在其《秩序感》一书中指出:"编好的篮子、织成的布、削凿成型的石块或雕花的木头都记录和保存了人类乐于掌握技艺的天性。装饰艺术的兴起离不开这种天性。同时,人类制作的图案本身是为某些文化目的服务的。当各种纹样有了各自的意义之后,人们随意制作图案的自由就要受到传统势力的限制。在完全有控制的符号里,我们可以觉察到一种对标准化和可重复形式的需求。"[6]显然,除了装饰艺术需要关注到秩序的形式法则之外,一切有秩序的外在现象都有可能变成我们心理自愿接受的事实。设计就是针对这种人类心理发展史上积累起来的天性在人造世界里时时关注并有意识地使秩序产生美学效应,并且变成艺术的因素服务于人类生活本身。"人类制作和勾划各种简单结构而不顾这些简单结构指的是自然界里的什么,这就是人类运用秩序的方式。"[7]也就是说,在设计领域,对秩序美感的营造不仅属于揭示人类在心理上有规律地进行审美追求的事实,而且运用表现秩序的方法可以有效地在设计表现中充分揭示出各种视觉美感的价值。当我们在行走或者跑步的过程中意识到一种节律存在时,会觉得其中充满了运动的和谐,甚至觉察到某些有益于身心健康的愉悦之感紧紧伴随着我们,而这种由秩序带给我们心理上的愉悦之感和视觉上的和谐之美都是人类设计在追求审美表现过程中不可缺少的重要内容。

如前所述,在漫长的古代设计中,装饰纹样的丰富表现几乎成为人类造物最鲜明的组成部分,这是因为古代匠人注重的是手工艺术的设计和制作,许多精彩的装饰纹样就是通过秩序化的表现而达到人们追求浪漫的目的。日本学者海野弘在《装饰与人类文化》一书中描述到关于"花的秩序"时,对日本正苍院收藏的密陀彩绘箱上的

忍冬卷草纹和另一件英国威廉·莫里斯在1876年设计的黑白印染图案中装饰纹样的忍冬卷草纹作了详细的比较分析,认为两者的主题相同而形式相异的忍冬卷草在创作上相差大约10个世纪,这种历史的间距使两者在艺术表现风格上有着明显的不同,但它们之间共同的秩序和形式都是围绕着波浪状进行的,也就是说,其中形成秩序的结构成为揭示作品美感样式的重要支柱。由此,他强调指出:"许多边饰都曾运用这种结构形式。人们把连接纹样各部分的结构线称为基本结构线,或称为主旋律,其他成分沿着主旋律加以配置。"[8]这里,海野弘从装饰艺术设计的样式中寻找典型的例子,试图说明秩序在设计中成为结构之间的内在骨架,进而导致作品呈现出视觉"主旋律"的艺术效果。情况确实如此,就像音乐那样,秩序能够形成旋律,失去秩序的音乐旋律必然会在噪音中散架。鉴此意义,设计中的秩序美事实上就是对作品结构之间相互关系的和谐肯定。无论设计作品的视觉形式是接近自然的形态还是离自然形态有着遥远的距离,都是依靠秩序之手将之聚集到同一个美妙的世界之中的(图11-6、彩图195)。

毫无疑问,在设计中或者在绘画中,依靠秩序的方法可以反映出美感的次序。虽然次序属于秩序中的一项基本内容,但在设计中不能简单地将秩序理解成次序。对于次序的理解我们可以从日常生活现象中看到很多,例如向日葵的花瓣及其中间的果实、蜜蜂的巢、音符的排列、阅兵式的队列、天花板和地砖的配置等等。次序在视觉上反映出来的美感是一种基于数值的理性之美,具有严密的数理逻辑之感,然而次序本身不具有强烈的美度,犹如音乐中的七个乐音在排列中有着正确而鲜明的递增次序,但这毕竟无法成为音乐。因为这种没有表达音乐旋律之前的乐音排列充其量只能算作摆放在调色板上从冷到暖的颜色。然而就此而论,若是将这些排在调色板上的颜色在绘画表现中充满激情地按照绘画艺术的规律进行有秩序的表现,那么,作者那狂风暴雨般的激情就能在画面秩序中得到最有效的发挥,并且在绘画中呈现出来的秩序效应始终能够将色彩那强烈的对比基调纳入到充满激情的和

图11-6 在抽象元素组织下的设计形态中出现的音乐般的流动之美

谐之中。

值得注意的是,在设计领域,真正的秩序应当包含着无序。我们把这种拥有对立状态的视觉对象称之为无序性秩序,因为设计始终是贯穿着艺术性的,而艺术又始终奢望着情感的光顾,情感在任何设计中都显得至关重要。由于情感的渗入,设计的秩序就必须围绕着人的审美心理展开其美学职能,于是,审美情感的波澜就在这设计的秩序中荡漾开来,而情感的起伏反映在视觉设计中就会自觉打破平静的次序,让其在沸腾的视觉旋律中激起美的浪花。从这样的意义上说,设计的视觉秩序与人的审美心理的情感要求息息相关,具有何种心理秩序的审美要求就会有何种视觉秩序的产生。随着设计心理与视觉秩序之间的重新调整,设计秩序在设计作品外部形式上的变化就会立刻产生。换言之,设计作品外部形式所贯穿的视觉秩序随着设计家审美情感心理的介入而反作用于设计秩

图 11-7　杨珩:陶艺装置设计·依靠秩序的内在连接形成一个紧密而完整的视觉形式

序的安排,导致设计作品外部的视觉秩序充满着设计家的情感成分,这样,设计作品的美感中心区域就难以保持平静,它必将从设计家的审美情感深处衔接到另一部分来自于最新美学思潮的视觉信息,进而使作品外部的各种要素在相互结构中构成新的视觉秩序。设计秩序并非属于机械的次序,而是从各种空间角度多方寻找客观外部和主观心理之间的和谐对应来证实无数设计秩序在人们审美心理场中得到的认可(图 11-7)。

无序是相对于有序而言的,真正的设计秩序之美既包括各种有序的视觉结构,也包括无序的多种对比,其相反甚至矛盾冲突的双方在设计者和欣赏者心理建立起来的美的评价都证明了两者有时在结合中形成新型的秩序样式。就像我们根据人的相貌进行某种审美评定那样会得到如此的认识:"不是恒定的特征而是情感的表现使我们读解人的性格……在一种经验把自己的经历写在面孔上之前,每一张面孔都是一块白板。从这样的观点出发来解释相貌的恒常性当然是绝无可能的,因为这种解释所省略的,正是我们所寻求的东西,这种东西我们可以把它叫做性格、人格或者性情。正是这种渗透一

切的性情使一个人比较容易发愁,使另一个人比较容易欢笑——换句话说,每一种表情都扎根于一种支配一切的心绪或者基调之中。"[9]为此,外在秩序的和谐造成的美不能离开人的心理活动的参与。虽然一件作品最终的美感是落在它的外部世界中,但人的心理的情绪可以在适当的时候遮蔽那些由机械方式所组成的所谓的美感。在中国绘画艺术中,其造型观念提出一种具有深刻哲学意味的美学观点,那就是"平中求奇,乱中见整"。这一理论相当简括,与现代设计提倡的秩序美中包含的无序因素十分相近。

所以,设计美的秩序化既要兼顾到理性次序的逻辑表达,更要涉及到主观情感的审美意蕴。这种美学主张在无论场面大小的具体项目设计中都是适用的。尤其在后现代设计中,努力寻求解构造成的无序状态在很多情况下超过了作品中有序的因素。出现这种情况的主要原因是后现代设计观念对新的设计秩序的视觉要求跳出了现代主义的圈子之故。恰当的无序因素是破解过于单调和机械有序的视觉屏障,以此获取的审美心理形成了当代设计个性化的时代特征,因而呈现出对当代设计美的最新期盼,在这种新的期盼中,建筑会变成凝固的现代音乐,服装会推向更新的时尚,作品中的空间和空白会变成超越传统的图形化效应。由此看来设计秩序在美学范畴中除了关注形态与色彩、实体与虚态、时间与空间这些重要的审美要素之外,还要努力解读审美过程中人对物的"审美企望"(图11-8、彩图196)。

正是设计领域审美心理"场"的后现代转变,使得设计秩序美的内涵也与之相应,它要求我们将理性的规整性与情感的变动性(以致无序性)有机地统一起来。这样的统一不仅能使设计作品充满活力,而且提醒我们注重人的内心情感的需要在审美心理上的秩序表达。这种情形的获得尤其对于那些带领设计先锋人员向着时代远方奔跑的设计师们更需如此。黑格尔说:"天才是真正能创造艺术作品那种一般的本领以及在培养和运用这种本领中所以表现的活力。但是这种本领和活力都只是属于主体的,因为只有一个自觉的主体,才能进行心灵性的创造。"[10]事实上,设计作品中的秩序美全然在于我们根据时代性的审美思潮进行适合当代人审美心理需要的精心编织,鉴于此,一切显得散乱的甚至有些无意义的视觉元素通过新的秩序安排仍然能够

图11-8 以秩序美的法则进行的包装设计

进入我们的设计视野。所以,从深层意义上说,设计美的秩序表达必将超越于客观外界简单视觉个体的机械排列,以此形成时代的审美活力而促使一切设计作品在新的审美境界中和谐地发展。

三、设计美的假定性与现实性

在所有的设计艺术中,只要不脱离生活的希望和理想的选择,其设计对象总是在设计领域的体系范围内发挥着实用与审美的双重作用。黑格尔将其美学建立在庞大的历史体系中,并且把美限定在象征的、古典的和浪漫的三大范畴内,他以建筑这一宏伟的设计艺术品作为美学解析的重要对象便是抓住了建筑艺术虚幻的和现实的两面,为的是以此进行合乎人的审美心理需求的美学阐释。这种基于人的精神层面的美学探索能够促使当代设计领域在审美主张上的积极呼应。为此,设计作品中的创意表现总是在充满审美价值的精神层面以虚幻的假定性唤起人们对美的渴望,并产生出美的玄念。

设计美的假定性通常发生在设计作品诞生之前,以及对生活需求的严密论证的过程之中。例如,为了实现某种设计样式预期诞生的计划,设计师会根据生活的最新需求不断对设计作品的造型、象征、审美功能以及与人的实用关系包括材料选择及各种要素和因素进行全面而假设性的思考。这种假定性在严密设计的引导下能与特定的现实情况相对应。然而,设计的假定性总是发生在设计构思的最早阶段。在各项科学研究中,假定的目的主要是通过逻辑判断使理性设想(即推理)渐渐接近于客观事物的真理。然而,设计领域中的假定性并非如此。它更多地和艺术相联系,所追求的目标是美和用的统一。为此,为了使设计逐步达到理想化的结果,一切对设计形象的预想及创造,其中包括审美意义的过程、视觉要素的结构安排均被设计师在假定中作为真实事件的建立而纳入可行性计划的预设范

图 11-9 交通工具草图设计

围内进行实施(图 11-9、彩图 197)。

在设计领域,假定便是创造的先行步骤。因此,设计艺术中的假定性充满着探索的意味。假定的最后定格往往成为设计创造的落槌音。鉴此意义,设计活动中时刻进行的假定性犹如一个个充满传奇色彩并为创造终结划定的句号。没有假定性的辅助,设计必将陷入困境,为此,重视假定性是所有设计家们在设计过程中开动脑筋使设计向更深层次发展的重要策略。

然而,假定性对于一般事实的作用和意义,通常人们将之放到"计划"这个词中加以阐释。当计划在没有实现之前,假定还只是一种虚化性质的想象,但假定的目标始终是借助各种条件和因素让假定在可行的轨道上变成实现的目标。所以假定不是想象的终结,对于设计艺术来说它是一种想象的方式,设计需要这种方式来引领其创造性。可以说,在一件好的设计最终变成作品的全部过程中,假定性始终是跟随着变化不定的过程成为设计现实的,这就是假定性给设计形成的力量条件,也是设计逐渐走向创意的成功准备。

如前所说,设计的假定性带有虚幻的性质,因此它是走向现实的重要起点。由于假定的初始是以设想或者推想起步的,这就注定了它必须带有抽象的性质。这一点和信息空间的编码时代所注重的抽象性质实质上是相同的。英国学者马克斯·H·布瓦索(Max. H.Boisot)指出:"向抽象的移动本身也许会,也许不会呈现编码的形式。使移动定形虽然可能有所帮助,但并不是严格的认识论的要求。当思考对象具有确定的轮廓时,可以更容易掌握和操纵它们,这样严格的改造规则就可以发展起来并运用在它们的身上。……常常有一种倾向,假定所有的抽象需要编码,只有语言或正式的符号系统才可能产生能独立生存的抽象客体。"[11]可见,抽象的功能具有很强的信息价值。抽象是一种高度的概括,设计之前的假定性必然要求去掉有关想象中的细枝末节,使设计的隐性特征在抽象意义的假定性中明显地呈现出来。

由于假定具有隐性的特征,设计过程中就需要将这种假定的思路用视觉的方式控制在我们的计划书中,而控制的方式一般有两种:一种是文本式的;另一种是图像式的。前者属于策划书之类的文本形态,即将假定的设计方案用文字符号比较详细地记录在设计的计划书中,以免设计在实施过程中缺乏可行性的依据;后者采用图像将假定的思路通过形象性的展示方式得到反映。尤其在建筑设计中,对假定性采取视觉(图像性)描述的方式最为普遍,这是因为其直观性所致。人们总喜欢在某项设计之前能够看到它完成后

的模样。所以假定在图像式表现中有超设计的显示功能。从另外的角度看,图像式的假定还具有便于设计在实施过程中随时进行修改的优点。

由此可见,设计的假定性是必不可少的表现途径,它是设计中具有浪漫色彩的端点。然而,设计中假定性的美学性质并不在于假定本身,围绕设计进行的假定意义在于将假定性转化为设计的现实性,也就是说,设计的最终目的是要看到设计的现实。一座建筑设计的假定性是对这座建筑即将完成的预想,换言之,将来完成的建筑造型就是现在我们为之假定的模样。从这一点看,假定性不仅必要,而且那些有创造性的假定对于即将成为现实的任何设计都具有决定性的意义。对设计的假定性撇开设计程序不论,它不仅对设计终端产生鲜明的现实性,而且更具有超前性。

设计的现实性是建立在设计的假定性之上的,而设计的现实性成为设计所期盼的终端目标,从这样的意义上说,设计的假定性与现实性是设计的一对范畴。如果说设计假定性所具备的美学意义主要体现在设计的起端,那么,设计现实性的美学意义就在于将假定中造物的审美愿望推向现实的终端。假定性为现实性寻找各种成功的可能,而设计的现实性为设计的假定性作出最坚实的佐证(图11-10、彩图198)。

图11-10 西方雕塑艺术品设计体现出后现代美学意义上的"假定性"

然而,设计的现实性并非仅仅指设计的最后结果,它还包含着若干接近于现实的可能性,为此,设计的现实性是在最明了的可行性中使假定性逐步向现实兑现。一件设计作品最终的定型从现实性的角度说并不是真正的终结,因为在若干时期之后所经历的改良和改造都有可能将这件设计作品从原有的美学品位上进行再提升。当然,设计的现实性与人类的生活已经融为一体,所以,设计中的现实美感我们能够从生活中用直觉的方式体验到。

和设计的假定性相比,设计的现实性是最直觉的部分。由于构成设计现实的对象多数是由物质确认的,因此,物质的形态、色彩和结构关系在现实中显得超乎寻常地重要。一件设计采用

何种物质材料或者在物质形态加工上达到何种视觉上的节奏感都是设计现实性所要解决的问题。设计是用智慧改变物质形态及其审美关系的行为过程,因此,其中对之采用的所有假定都是为了这一目的。康德运用美学观点对宇宙中的物质之美曾经下过这样的结论:"由此看来,组成万物的原始物质是和某些规律相联系的,而物质在这些规律的支配下必定会自然而然地产生出美好的结合来。物质没有违背这种完善计划的自由。由于它受一种最高智慧的目标所支配,所以它必然为一种支配它的原始原因置于这样协调的关系之中。"[12]可见,设计的现实性不是简单物质的呈现,也不是仅仅追求功能性的现实,而是要在物质现实的可见世界中凭智慧达到物质自身的和谐。这就是设计的真正的现实性,更确切地说是美学价值的现实性。为了达到这个目标,设计的假定性必须先行,仿佛成为设计现实性的开路先锋而为设计的结果尽其所能。

显然,在假定性和现实性的统一中,设计美的假定性充满着经验的成分,而设计的现实性始终包含着实验精神。为了让设计走向美的境界,就必须集中思想通过假定的方式,并根据经验作出合乎情感的审美推想,即使这种推想在走向设计现实性的实验过程中有可能被多次修正,但最终的结果总能迎接美好希望的到来,让模糊而虚幻的假定逐步走向清晰、明了的现实(图11-11)。

四、设计美感中的抽象与律动

在设计中,抽象的因素处处存在。不仅存在,而且设计家们为了设计美的追求,常常借助抽象的造型与抽象的结构使设计作品在抽

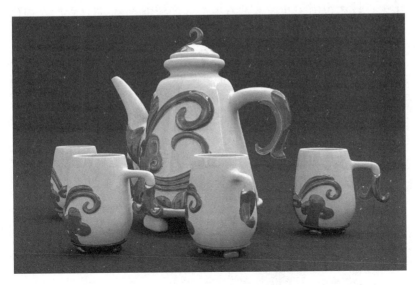

图11-11 幻然:茶具设计(2009)

象的视觉运动中表现出丰富的律动效果。我们知道,音乐在纯粹艺术中算作最抽象的一种。故此,美妙动人的音乐总是来自那些简单音符的变化。在这众多音符相互追逐的抽象世界里,音乐产生的艺术魅力处处使人陶醉。因此来自抽象力量的音乐足以证明抽象在听觉艺术领域中的审美作用。因为"音乐美是一种独特的只为音乐所特有的美。这是一种不依附、不需要外来内容的美,它存在于乐音以及乐音的艺术组合中。优美悦耳的音响之间的巧妙关系,它们之间的协调和对抗、追逐和遇合、飞跃和消逝,——这些东西以自由的形式呈现在我们直观的心灵面前,并且使我们感到美的愉快"[13]。设计中的抽象因素和音乐中的抽象因素对美的反映在原理上完全相通。有人将建筑艺术比作"凝固的音乐"就是这个道理。在当代工业设计中通过音乐美的理解可以把设计的形式美感与功能价值共同上升到合乎人类审美价值的精神高度。阿德利安·海斯在《西方工业设计300年》一书中这样写道:"'工业设计'这个词组并不意指一个特别的职业、风格或者做事情的方式。工业设计不应该是某种完全为了让东西卖得更好的做法,这种看法对全面认识制造工作平台不利。它们的成型、建造和生产是为了在使用、外观和穿戴方面给人们带来满足。大多数物件必定有一种内在美。就是说,美是构成这些物件的形式和功能的必不可少的部分。它们许多有某种'音乐性'。"[14]在设计领域,一切设计所涉及到的造型要素几乎都与抽象相关。我们从服装设计、食品包装设计、建筑设计、交通工具设计和日常生活用品的设计上看,都属于人为的造型世界,基于这种人为世界的造型要求,人们对视觉上的审美选择在很大程度上热衷于几何形态。这不仅因为几何造型有着严谨的数理之美,而且它们在现代设计中最适合于机器生产。从艺术角度看,几何形态是一个独立的造型世界,在这个造型世界中,抽象性达到了最充分的顶点,其中蕴含的审美精神构成了最地道的抽象空间。康定斯基一再强调抽象的精神性在艺术中的重要地位,认为:"推动人类精神在平坦无阻的道路上向前、向上运行的力量是抽象精神,它必然要发出召唤并让世人听见它的呼声,这种召唤必定是可能的,这是内在条件。"[15]这种对艺术抽象精神力量的看法同样适用于艺术设计,它使我们清楚地懂得:抽象性在艺术设计中的表现纯属精神层面的东西。此外,按照沃林格的观点,抽象同样属于艺术表现最深刻的美学命题。他认为:"专门的艺术法则原则上与有关自然美的美学理论毫不相关,……就像移情冲动作为审美体验的前提条件是在有机的美中获得满足一样,抽象冲动是在非生命的无机的美中,在结晶质的美中获得满足

的,一般地说,它是在抽象的合规律性和必然性中获得满足的。"[16]这种看法无疑适合艺术设计美感的抽象性理解。可以说在抽象的审美世界中,美的界域的划定属于艺术家主观审美意志和精神活动在美学范畴内产生的价值目标。

如果我们具体地对某一件现代工业产品在形式上予以关注,就会发现其中渗透着浓郁的抽象性。例如,一件落地灯具设计,从灯的底座向上延伸至灯头部分的造型都是在抽象几何形态的框架结构中得到转换和变化的,加之色彩和质料的精心配置,让人真正领略到这落地灯的抽象之美。建筑设计更是在放大或者缩小的几何形体中进行有节奏的变化而获得审美价值。可以说建筑的屋檐、亭廊、门窗、墙柱、开间等无不在抽象的几何世界中串联结体,构成一幅幅抽象美的建筑图景。古埃及的金字塔运用最抽象、最纯粹的三角形描绘出埃及法老为后人设置的最抽象的精神谜团;中外陶瓷的精美造型在现代设计思潮的影响下也充满了抽象的精神特性,即使附于其上的装饰花纹虽有描绘客观具象的造型迹象,但最终会被抽象的精神所融合。

显然,抽象最具有视觉上的概括性和最深刻的精神性。人类设计为了达到高度的审美需求总是利用抽象的结构表现人类的精神向往。从这样的意义上说,抽象的物质表象和抽象的人类精神在本质上势必趋于一致。奥班恩指出:"抽象结构和创造性作品的精神品质相辅相成。……一旦转向抽象艺术,他们天生的精神性就占了优势,而且就像在他们往日的艺术中一样,他们的作品毫不费力地显示出很高的创造性来。"[17]绘画作品如此,设计作品更是如此。

除了在形态等因素上能够明确地觉察到设计艺术上的抽象性之外,设计师为了在心灵深处找到一片宁静的绿洲,常常采用无机的抽象形态来满足现代人的心灵需求。为此,"人把所有生命都转化成了这种永恒的无条件的价值语汇,一方面这是因为,这种抽象的、摆脱一切有限性的形式是唯一最高级的形式,在这种形式中,感受到世界影响之纷乱的人就能获得栖息之所;另一方面这是因为,这种无机世界的合规律性,体现了我们据之消除我们感官依赖性的那种器官,即体现了我们人类理智的合规律性,这一点对于考察作为人类生命表现的艺术的发展史来说,就提供了一个决定性的方法。"[18]在此,我们不难看到几何抽象性不仅合乎人类审美心理的规律性,而且也成为现代设计表现中的重要方法(图11-12、彩图199)。

基于设计美的抽象性生成的方法必然使人的心理层面对世界上

图 11-12　J. 施密特："技术与艺术"包豪斯展览招贴(1923)

的琐碎事物进行自觉的归纳,这不仅仅指对具象世界的归纳,更重要的是指设计家用他内心世界那最有召唤力的无机形态的思维模式去归纳和营造自己的设计世界。为此,抽象的方法和抽象的世界融成一体,并使创造出来的设计形式既有无限的多样性,又有强烈的抽象性。类似的情形在现代主义设计中尤为突出。可以说现代主义作品浓缩了赋予时代气息抽象美的精华所在,在现代设计家的思想深处流露出来的现代美感几乎被简洁而抽象的几何形态所囊括。

无疑,设计美的抽象性使物质层面和精神层面紧密相连,并通过设计作品表现出人类精神结构的自由度。人类审美追求在历史上创造的艺术形象以自觉的姿态积累起各不相同的文化圈,其中浩如烟海而又最令人赏心悦目的设计作品便构成了最大规模的文化圈之一。例如古今中外的历史性建筑始终成为典型的设计文化产物,当人们对之欣赏时便会情不自禁地感受到其中震撼人心的审美力量。

除了设计之美能够呈现出强烈的抽象性之外,设计的律动性也成为设计美感在视觉运动中的描述对象。在设计中,律动特指有韵味的视觉运动感受。无论设计的大小,只要存在视觉结构的运动变化,追求律动的美感就成为可能。通常情况下,设计表现的律动方式主要有两种:其一是设计表现中形态结构的单位重复;其二是设计整体内部动态性节律运动感的和谐特征。前者的律动感显得轻盈流畅、清新别致;后者的律动感显得欢跃雄浑、生机盎然。

在设计中,依靠形态结构单位重复达到的律动感充满了强调造型个体性的美感特征。也就是说,作为个体单位意义的造型在设计整体范围内不仅占有举足轻重的视觉地位,而且还有极其重要的审美作用。犹如人的面孔上的眼睛作为人脸整体中的个体存在的重要性一样,对于设计中个体单位从视觉语言的描述范围予以理解属于特写性质的近距离对象,这种对象必定在视觉描述中感到十分清晰,好似人的双眼在人际交流或审美欣赏时具有直入主题的智性力量那样。由此使我们想到了传统建筑设计中的龛、门窗、柱等视觉个体在建筑整体关系中那清晰的富于律动感的视觉描述意义。然而设计的律动之美不能仅仅关注个体的存在,犹如人的面孔不能仅仅关注双眼一样。因为律动的美始终是在各个个体存在及其相互产生视

觉和谐关系的前提下才会形成。在自然界,观察微风吹拂时的水面能够加深我们对自然界律动美在表象形式上的理解。如果对水面上出现的动态性水波分解地观察,便不难找到水的波浪在我们视线中出现的相对个体化的美感状貌呈现出一种透明而又柔和的卵石形态。然而,欣赏水在微风中的美主要是通过水波的个体形态连续呈现的律动效应获得视觉上的律动感的。在此,律动感是形成整体美感重要的视觉条件。由此我们可以推想到设计中的律动之美是以设计结构内部视觉个体的单位为组织条件,并且不违背这些由个体单位组织而成的结构在整体上产生的律动效应。因此,为了在设计中有意呈现出视觉上的律动之美,就必须使所有的个体单位在整体结构状态下注重其律动感的配合,犹如水波在风的作用下使波浪个体形态的循环和连接带给我们视觉上的律动之美那样(图11–13)。

无论平面还是立体的设计作品,都存在个体单位相互组织之后在结构上的律动表现。在平面设计中,画面就是设计表现活动的空间范围,所有的个体形态都在这空间范围的内部呈现出"集体主义"的和谐状态。这似乎是平面设计美学原则的基本规定。例如在招贴设计中,视觉个体单位有可能是图像,也有可能是文字,然而无论何种视觉元素均可理解为设计中被描述、组织的视觉单位——"图形"。有意识地从节奏上组织这些具有个体意义的"图形"关系,便可生成出不同程度的律动美感。在以个体单位为元素的律动表现中,单体的重复可以产生出纯粹的韵律美,但作为设计律动的表现可超出这种范围,进而增强律动表现在视觉整体上的自由度。我们可以看到当代平面设计中的某种情形:将设计好的完整作品(如已经设计好的招贴广告)作为视觉单元进行二次扩展设计,以衍化的手法构成另一意义上的新的大范围的广告设计作品。面对这种情况,原先设计好的具有独立意义的招贴广告便成了相对的个体视觉单位在衍化处理下呈现出颇有气势的律动效果。在此,单体的或者称之为个体的视觉单元(指已经成为独立的完整作品)仅成为相对视觉整体的构成元素。

图 11-13 招贴设计,以水波为主要视觉元素的律动美感

立体设计中的类似情况更加明显,其情形犹如无数机器零件构成了严谨有序的整部机器。它们之间的关系是:零件成为机器的单体或单元,而机器便是无数零件的整体。机器中的部件离开机器会失去存在的意义,而机器失去其中的部件便不成为机器。同理,仅看立体设计作品中的各个局部(部件)从存在的意义上说它具有独立性,但缺乏对完整意义的关注。为此,富于律动美感的立体作品需要在设计中正确处理单体与整体的关系,使每个单体性质的立体塑造都必须纳入律动的视觉轨道才能实现设计的律动之美。要达到这样的视觉结果,常用的方法是按照视觉区域进行划分,并根据律动美的视觉规律对立体单元精心组织和配置。例如汽车轮子的立体区域在设计中有其自身律动美感存在的理由;汽车的门窗又可以将其流线状态划分成另一律动区域。各种律动区域产生的视觉对比构成了汽车全体的协调美感,并且由于其他各种视觉细节的配置给汽车精致的美感创造了更全面的条件。

图11-14 费·琼斯:阿肯色贝拉维斯塔的米尔德里德库珀教堂(1988)。线性结构中呈现出强烈的律动之美

依靠设计整体的动态节奏达到律动之美与前述的单体性律动效果尚需区别对待。我们说设计中律动美感的核心原则在于以设计作品的全貌才能得到全面的揭示。在这种全貌中所显示出来的律动之美如同音乐在节奏中产生出旋律的感觉相似。因此它并非依靠单个视觉单位的重复就能表现出这种美的力量。在整体的视觉律动中,作品个体关系不存在对应的重复,而是有节奏的连接,因此不会出现类似建筑排窗式的规整感和单调感,而是呈现出富于气势的节奏美,其间的视觉张力在起伏中不仅对比强烈,而且生动有致。为了作品律动的审美基调成为最终设计统觉力量的释放结果,在视觉美感的把握上将"控制"和"自由"作出高度的统一实属重要(图11-14、彩图200)。

第二节　设计作品的艺术性

一、设计中的艺术因素

艺术和美学的不可分离性给生活带来了极高的品质。我们知道,"在次要艺术的产品中,无论美所表现的是什么,作为一般规律来看,它都是艺术的成果,而不是自然的成果。"[19]这就告诉我们尽管设计并非属于纯粹的艺术,但其创造和发展的历程却极力追求艺术和美学的真谛。设计为生活创物,为精神造美的历史将永远激励设计师们勇于在设计道路上不断探索和创新。为了使造物更加完美无缺,使人类的精神世界多姿多彩,艺术和美已成为设计本质需求中的两面一体,它们为了一个共同的目标——创造而紧密地走在一起。"创造等于艺术的论断,应该成为所有致力于建立某种艺术观念的基础。"[20]可以说设计就是把艺术和美创造性地置于同等重要位置上的一门贴近生活的"艺术"。

图11-15 [英] 麦文·科兰斯基:伦敦设计研讨会海报设计(1999)。选择若干抽象元素组织在面具形态上以此提升海报设计的艺术表现力

在普遍的艺术创造中,主体性决定了艺术意志、艺术情感、艺术象征、艺术趣味、艺术表现等一系列围绕精神和审美展开的命题方式。在这些重要的属于精神科学的命题中,设计似乎占据了突出的位置。因此,设计中的艺术因素十分鲜明,以至于在某些情况下,我们确实难以区分出一件作品在视觉上得到的印象究竟是纯粹的艺术作品还是纯粹的设计作品。当然,这种使设计和纯粹艺术在视觉上难以区分的情况并不是普遍的,但它们至少在某种角度证明了设计中的艺术因素相当丰富(图11-15)。

现实生活中的设计创造始终存在两个重要的需要目标:一是实用;二是审美。第一个需要目标属于设计的核心。自古以来,衣、食、住、行、用等不计其数的物品被设计家创造出来为人们的生活带来了无穷的方

便,可以说是生存的需要促进了人类造物种类的增多。然而,在设计产品不断增多的历史过程中,创造者们并没有忽视对第二个需要目标的追求。在这一目标的追求中,人们乐此不疲地根据自己的创造经验对审美层次进行质量和数量上的积累。为此,各种实用产品的造型样式总是不断得到更新和改变,尤其是许多新的品种在新技术的推动下迅速从设计家的创造行为中涌现出来。

审美的目标和纯粹艺术作品的创造目的具有相似之处。原因在于一方面造物设计的审美追求和纯粹艺术创作对审美享受的追求两者都是为了满足人类的精神需求;另一方面,随着不同时代人们对设计作品反映出来的审美态度和审美观念的嬗变,导致各项设计作品的审美标准难以划定,而纯粹艺术创作审美标准的提出由于艺术家们的审美态度和审美观念的不同也难以找出一个完全合乎标准的审美尺度。因为艺术的不可一律性和设计作品的多样化在人类创造的历史轨迹中几乎自觉地模糊为一体。"一位文艺复兴时期的道学家曾明确指出:'大凡优美的事物,在其比例关系中总包含着一定的奇异性。'"[21]事实证明艺术创造对心灵深处丰富性的表现和追求与设计对时尚美的追逐相比都是人类对美的创造结果不断注入新的灵动性、奇异性和生命力所致。为此,追求美的变化必然意味着创造力的激发。诚如奥班恩在《艺术的含义》一书中所指出的那样:"人们会接受任何一种变化的,只要他创造了美感,至于离开常规的艺术外观多远是不重要的。我用'美'这个词的意思,不是秀丽或漂亮,不是所有建立在'为艺术而艺术'基础上的美学运动的要素,也不是被艺术家置于象牙塔的成分。"[22]从这样的意义上说,当代设计艺术对审美追求的突破性发展需要拥有一个宽容大度的时代背景作衬托。因为设计和艺术在不可分离的状态下都设法用创造的精神力量书写各自的美学历史。

根据上述情形我们看到了现代设计,尤其是后现代设计为了人类精神生活的审美享受而不断向纯粹艺术的审美方向聚集的态势。艺术美不仅扎根在纯粹的艺术领域,而且以普遍而深邃的精神因素渗透到广阔的设计实践之中。

如前所述,设计的丰富性和艺术创作的个性化成为艺术本体呈现其美学精神的重要的时代特征,正因为如此,设计为了在其创造的使命中把对设计美的载体变为富于艺术美的对象,就需要将每一项进行中的设计活动按照艺术美的表现意志转化到实践中来。这种情况直接决定着作品的艺术质量。因为艺术作品的问世其内在的动力必然来自于艺术家的艺术意志。沃林格强调指出:"每一种风格形

态,对从自身心理需要出发创造了该风格的人来说,就是其意志的表现,因此,每一种风格形态,对创造该风格的人来说,就表现为一种最大程度的完满性。现代艺术所出现的是我们感到诧异的极大变形,并不是缺乏表现力的结果,而是出现了另一种意志的结果,……据此不应当否认艺术发展的事实,而是应把艺术发展的事实放入到正确的视觉中去看待,即不再把艺术的发展看作是技巧的发展史,而应看作是艺术意志的发展史。"[23]事实上,艺术风格变异的主要原因不是别的,而是艺术家在特定时代表现出来的艺术意志的结果。设计也是如此。设计作品的形态和艺术风格的展示在更多情况下是属于集体意志的表现,不像纯粹艺术创作在大多数情况下使艺术家的艺术意志局限在艺术家个人风格的范围之内。尤其在重大设计项目中,设计进程并非依靠个体能力就能在短时间内完成。因此,艺术设计的合作方式成为设计领域借助集体智慧与力量共同完成设计作品的特殊手段。基于这种情况,每一位设计师的构想都必须十分融洽地纳入集体分工的正确流程中才具有准确意义上的审美表现可言,也才能成功体现集体智慧在设计活动中表达出来的艺术因素。

上述情况让我们站在比较特殊的角度看待设计中的艺术因素。为此,不难理解艺术设计集体方式的智慧汇集有利于设计艺术因素的发挥。它并不影响设计师个体设计思想才华的贡献,恰恰相反,西方现代设计运动,包括后现代设计运动中的许多事实已经说明了这个问题。设计家个体的艺术设计思想及其智慧和能量只有通过合作方式才能得到最大限度的发挥。例如,19世纪末20世纪初受欧洲大陆新艺术运动影响而出现于英国苏格兰格拉斯哥市的格拉斯哥四人集团(Glasgow Foru)、法国新艺术运动在巴黎出现的六人集团(Les Six)、比利时新艺术运动中的自由美学社(The Lidre Esthe tique)(又称20人社),以及后现代主义著名的意大利孟菲斯(Memphis)设计集团都是高举设计艺术的旗帜,主张技术和艺术形成新的统一的艺术设计的集体性组织。当然,这样的组织形式和上述项目性设计的合作形式有所区别。然而,设计艺术家们向往艺术在设计中得到社会的尊重,试图将艺术的因素通过艺术设计的表现方式变成独特的美学风格呈现于世,这些设计情形对于无论何种集体性的合作方式都具有本质上的一致性。

如果我们放开眼界,从更大范围内看待设计中的艺术因素,就会发现现代主义设计所呈现出来的视觉风格是现代主义设计家们艺术意志的成果。其设计思想似乎应合了现代设计艺术的审美观念最终

联合成艺术意志的统一战线。因此可以说现代主义的设计风格是现代主义美学思想引导的产物。西方现代设计家为了设计功能的纯粹性,刻意剔除设计的装饰,以致使设计面貌最终变成倾向于缺乏人情味的冷漠和虚无感的视觉表象。由此表现出来的设计风格足以说明设计也和纯艺术创造那样须依靠艺术的审美意志在创造过程中的支撑力量完成其设计美的使命,尽管这种力量在其特定的审美思潮中最终出现了功能主义的美学弊端,但由此使得人这一主体的审美思想最终落实到设计表现行为过程中去的事实让我们体悟到艺术因素在设计作品中的重要性(图11-16、彩图201)。

然而,在接近于后现代主义阶段,艺术意志的转向带来了艺术风格和艺术趣味的变化,导致现代主义阶段被排斥在外的各种装饰因素重新有了复活的机会。自古以来,装饰艺术仿佛有一条持续不断的生命线,人类设计的发展始终包含着装饰的历史过程。为此,装饰艺术的表现意志与艺术设计从来都是十分相容的。"装饰艺术的本质特征在于;一个民族的艺术意志在装饰艺术中得到了纯真的表现。装饰艺术仿佛是一个图表,在这个图表中,人们可以清楚地见出绝对艺术意志独特的和固有的东西,因此,人们充分强调了装饰艺术对艺术发展的重要性。装饰艺术必然构成了所有对艺术进行美学研究的出发点和基础。对艺术的美学研究就必须从简单的艺术过渡到复杂的艺术,人们从主观上优先重视的并不是复杂的艺术,而是那种被视为高级艺术的图案艺术。每块粗糙凿成的东西,每个随意的图描,尽管它们像装饰艺术那样并没有准确地表明一个民族的审美天赋,但是,它们作为艺术活动的最初萌动,仍然成了艺术史研究的出发点,这同时也表明,我们总是习惯于从模仿自然和内容上出发去看待艺术,这是多么地片面"。[24]由此可见,装饰艺术的非模仿性与艺术创造性的结合真正揭示了设计艺术美学现象的本质。

设计中的艺术因素同样包含着人类情感的因素在内。从情感的角度看,艺术情感和一般的非艺术情感的区别就在于:

图11-16 阿勒西公司的茶具设计,把美学基点放在现代主义立场上,反对装饰是他们艺术意志的表现

艺术始终伴随着审美创造的活动而生发情感,故而充满着审美的属性;一般非艺术情感只能属于本能的喧泄。例如催眠术和娱乐术的情感势必与艺术情感格格不入。艺术的情感不仅能够激发艺术的审美活动并使之走向美的境界,而且可以变成艺术家内心深处的创造力,进而对艺术创造更加热爱。正因为如此,"一件艺术品则要远远高于对现成物的安排,甚至对物质材料的组装。有些东西从音调和色调的排列之中浮现出来,它原来是不存在的,它不是材料的安排而是情感的符号。这种表现形式的形成是运用人的最大概念能力——想象力来罗致他最精湛的技艺的创造过程。……一个希腊花瓶,虽然它的形式是传统的,它的装饰与许许多多传统产品的装饰只略有差异,但它几乎总是一件创造品,因为它的创作原则恐怕始终是主动的,从和起的第一块粘土时就是这样。"[25]在此,苏珊·朗格将受情感驱使的艺术品包括设计艺术品理解为情感的符号是一种精辟的理论概括(图 11-17)。

毫无疑问,设计和艺术的紧密关系使设计始终充满着艺术情感的因素,由于设计和艺术均为主观的客观化行为,其情感意识在它们各自的创造行为中都有由自然转化的可以直接看到或者听到的形式。因此,只有当主观情感在客观化的过程中变成特定的审美形式时才会有艺术和设计可言。然而,设计的情感表现和艺术的情感表现有着明显的区别。这种区别主要在于艺术创造的情感多数是个人行为,而设计的情感更多情况下是集体和社会的行为,因而在设计中反映出来的同情心是属于社会大众的。由于情感审美性质的作用使设计作品的创造者和接受者双方在艺术情感共鸣的基础上能够共同培育出真正意义上的审美品格。

设计中充满着艺术的因素,不仅因为创造、意志和情感使两者走在一起,而且它们在象征性的表达上均有许多相似之处。伽达默尔说:"象征性表明了一种'理念以任何方式于其中被见出的存在'。……象征是感性事物和非感性事物的吻合。比喻

图 11-17 受后现代主义思想影响的英国平面设计(1997)

则是感性事物充满意义地对非感性事物的触及。"[26]由此可见,无论是艺术还是设计,由理念委托给视觉形式的象征表达同样是设计中艺术因素重要的表达方式之一。而设计结合艺术因素在表现美的同时事实上也在通过美的形式表现人的心理结构上的自由感觉,由此表明了设计艺术对美的追求意味着人类自由象征的追求。象征的表现形式是通过一种事物对另一种事物的比喻而体现其本质意义的。为此,想象就成为象征得以产生的中介桥梁。在艺术设计中,设计的语汇往往通过抽象的表达方式才能达到实用与审美的真正统一。由于设计意图的多样性,象征意图的表达也是多向度的。例如从美学角度出发,流线象征优美,红色象征喜庆;从功能角度看流线象征速度,红色象征警示。在设计领域运用象征的表现手法实则就是运用形态或者色彩的语汇对设计理念进行客观化的表述。

设计中的艺术因素常常还反映在趣味的表现上,为此设计作品中就有了夸张、变形、声音、动感、色调、转换、变异、隐蔽、透明等视觉现象的发生。设计趣味对设计情感的严肃性具有软化作用,通过情感的审美处理可松弛和调节人的精神情绪,给作品带来可爱、生动而又幽默的联想。为使设计恰宜地起到丰富作品思想内容的目的,其趣味表现往往由作者的设计思想予以控制。例如使作品以调侃的姿态出现,变成某种尖刻的话语形式或者锐利的思想表达。然而应当看到,尽管设计和艺术在趣味上的追求具有差异,但两者依从趣味所达到的审美功能却基本相似。当趣味被设计师鲜明地表现在作品的形式上时,视觉趣味的审美功能可将艺术的潜在能量转为设计的视觉形式,最终让设计作品充满艺术美的价值(图11-18、彩图202)。

借助艺术因素进行设计表现的情形使当代设计作品和艺术作品在表现形式乃至表现方式上的相似性进一步凸现于大众的视线之中,显示出艺术创作相互借鉴的客观存在。这种趋于直觉方式的审美借鉴从美学的中心地带得到合理的调和,呈现出你中有我我中有你的模糊状态,而这模糊性并非属于创造活动的异化,而是艺术表现

图11-18 多种具有艺术情趣的电视机设计

方式方法上的相互"兼容"。正是这种富于交叉性质的"兼容",使得设计表现在艺术因素的渗透下变得更美、更别致、更富于理想性。

二、设计作品的艺术表现方式

设计作品尽管和纯艺术作品有明显区别,但无论在古代或现代,为了更加成熟地显现其美学价值,都没有忘记借助纯艺术方式表现自身的可能。反之,由于古代设计中充满了原始艺术的特性,使得设计和艺术之间的亲和关系一直延伸到现代。因此,现代艺术常常借助设计的表现手法进行创作。关注艺术的表现方式在设计中的意义和地位首先应当对艺术的概念有所理解。我们知道,人类艺术历史的变化给艺术概念的统一认识带来了困难。为此,什么是艺术和艺术品这类问题的认识始终存在纷呈不一的看法。

究竟什么是艺术?这不仅是纯粹艺术家要理解的问题,设计艺术家同样需要理解。乔治·迪开在《艺术和美学》中将艺术定义为"被艺术世界承认为艺术的人造物"。后来觉得不妥,又将其中的"人造"二字去掉,变成"艺术乃是被艺术世界承认为艺术的一切事物"[27]。他自己修改这一艺术定义的原因主要因为艺术现象过于复杂,艺术品涵盖的面很广,照此看来自然界许多现成事物都被当代艺术家作为艺术表现的主要材料运用其中。如果把这些原本自然界存在的对象或者稍稍加工之后的自然物称为艺术或艺术品,那么,作为对艺术概念的定论显然过于笼统。

此外,英国美学家里德对艺术定义的看法是:"'艺术'一词通常与我们所说的'造型的'或'视觉的'有着密切的关联。按理说,艺术也应包括文学与音乐。所有艺术皆具有一定的共性。叔本华最先主张一切艺术在于追求音乐效果。此说一直被人反复引用,虽曾导致了许多误解,但他终究道出了一条重要的真理。基于音乐的抽象性,叔本华认为在音乐里,艺术家无须通过一般用来达到其它目的的传达媒介,就可直接愉悦听众。……而唯独音乐作曲家自由自在,不受任何约束便能创造出表现自我意识、用来实现愉悦目的的艺术品。艺术家皆具有相同的意向,即愉悦他人的欲望。故此,艺术往往被界定为一种意在创造出具有愉悦性形式的东西。这些形式可以满足我们的美感。而美感是否得到满足,则要求我们具备相应的鉴赏力,即一种对存在于诸形式关系中的整一性或和谐的感知能力。"[28]简括地说,里德的艺术定义就是:一种意在创造出具有愉悦性形式的东西。这些形式可以满足我们感官的美感需求。而美感是否得到满足,则要求我们具备相应的鉴赏力,即一种对存在于诸形式关系中的

图 11-19　日本橱窗设计。吸收西方后现代主义解构美学观念,进而呈现出新的审美秩序

图 11-20　马里奥·博塔:美国圣弗兰西斯的现代艺术博物馆内景(1989-1995)

整一性或和谐的感知能力。这一定义牵涉到作者和接受者双方,核心是创造出具有愉悦的形式才称得上是艺术(图11-19)。

在现代美学领域,对艺术性质的逻辑思辨、对艺术品的认识表现、对艺术统一性及其独特性的假设、对艺术结构、心理和艺术精神的分析等等都丰富了艺术的含义。由此看来,要对"什么是艺术"这一定义作出准确的解释实属困难。但如果根据现代美学家们对艺术所作的概念性的表述进行归纳便可发现 5 种重要的条件:①精神,②创造,③情感,④形式,⑤审美。

首先,艺术是一种精神产品。这一看法受到艺术家们的普遍认同,因为艺术的最终结果是获取精神上的愉悦感。如果要认识艺术的本体(包括设计本体),首先必须关注其精神特性。奥班恩说:"创造的基本特征之一在于它不可言传的精神特性。"[29]缺乏精神力量的艺术品(包括设计作品)不可能属于优秀的作品。就设计而言,设计作品的艺术表现方式是将情感放到精神需要的理想空间中加以表现才能进入有效的审美途径。我们知道,康定斯基对艺术的精神十分强调。他指出:"如果艺术家的情感力量能冲破'怎样表现'并使他的感觉自由驰骋,那么艺术就会开始觉醒,它将不难发现它所以失去的那个'什么',而这个'什么'正是初步觉醒的精神需要。这个'什么'不再是物质的,属于萧条时期的那种客观的'什么',而是一种艺术的本质、艺术的灵魂。没有艺术的本质、艺术的灵魂肉体(即'怎样表现')无论就一个人或一个

民族来说,始终是不健全的。"[30]康定斯基的这一理论似乎从经验的角度解释了艺术精神的本质所在。我们今天的艺术设计欠缺的不是物质的需要,而是审美精神的丰富。为此,当代设计除了满足大众的实用需要之外,更重要的是给作品培育精神(图11-20、彩图203)。

其次,创造是艺术的根本。"艺术是人所创造的美。假如说一切美都是人类无意识的创造物的话,那么艺术则是人类有意识地根据美的规律创造出来的存在物。换言之,它是本质先于存在的存在物。"[31]因此,衡量一件艺术品的艺术质量最重要的试金石就是看它有没有创造性。设计也是如此。我们今天在指定范畴中对一定题材和品种进行的设计从表面上看似乎属于重复作业,但为了区分其中的艺术性和美学价值的高低,只要看它在这种看似重复的设计中是否具有创造性。

再次,衡量艺术作品和设计作品的艺术性和美学价值主要看其作品能否激发观者的审美情感。英国美学教授赫伯恩(R.W.Hepburn)在其《情感与情感的特质》一文中指出:"不仅在艺术中,而且在对自然物体和事件的审美经验中,首先在艺术中复杂的格式塔、境遇概括、手段及人的境况的融合等都有助于我们异常准确地识别情感特质,而对这一点的体验便可算为基本的审美价值之一。"[32]据此可以说设计领域的设计作品,其审美依据往往是由作品接受者的情感呼应而受到确证。

如果说精神和情感以及创造层面的特质属于艺术设计内在的表现特征,那么艺术的形式便是设计作品最终得到体现的外在特征。里德指出:"美学,或称知觉科学,仅涉及到感性知觉与形式组合两个活动阶段;而艺术也许包含着比情感价值更大的东西。……艺术的目的旨在传达感受。它与美的特质,即通过一定形式传达的感受,常常混在一起,难以分开。"[33]鉴于此,就设计作品的感性形式而言,能够起到情感呼应的主要原因就在于其外在形式是提供美的直觉的唯一依据。因此,设计作品外在形式的美必然从客观上有力地吸引着周围观众的眼帘。

审美是艺术和设计作品追求的最终目标。"当我们谈起不同于审美范畴的艺术范畴时,我们应该坚持主张,在艺术中是人有目的地制造了人工制品,而人的目的中包含的主要成分,是从审美考虑采用某种方法创作一种对象(不一定是'实物',它可以是一个舞姿或一段音乐)的想法。"[34]因此,一件设计作品首先从美考虑,然后才有艺术和设计可言。也就是说,艺术创作和设计表现必须建立在以美学为核心的坚固营垒中,这样,我们有充分的理由将设计的创新重点

落在形式上而并非内容上。一件日常用品的设计(例如一把茶壶的设计),为追求新的形式可以突破陈旧设计观念的边界,进入超越过去同类产品的价值之中去。在物质经济如此发达的今天,设计的创新成为获取新的经济增长点的实际动力,而由创意推动创新结局的作品形式便是真正具有审美价值的形式(图 11-21)。

然而,设计作品毕竟不像纯艺术那样将自身的全部价值落到审美的一端,同处于作品中的实用功能和审美价值这一双重性的矛盾常常困扰着设计师的创作情绪。然而解决这个矛盾的基本方法不在其他,在于充分调动艺术和审美的因素,使设计在功能和审美的对立统一中获取双赢效果。

基于上述艺术表现的五种条件(精神、创造、情感、形式和审美),表明设计作品和艺术因素的对应是多向度的对应。因此,设计作品的审美表现方式也是艺术性的表现方式。其中精神的作用变成推进设计创造的原动力,而情感是赋予作品达到诗意般的审美境界。从某种意义上说,设计作品的视觉形式是表明自己从内在层面走向外在层面的审美结果,而审美经验和审美事实则成为设计的终极目标。

显然,设计的丰富性使得设计作品在运用艺术表现手段的过程中存在着许多灵活性。这种灵活性体现在上述基于五种条件的侧重运用上。例如,作品侧重在情感表现上,可使之呈现出以情动人的艺术效果(招贴广告设计中的情感诉求方式便是如此);侧重创意表现的层面能使作品最终以创造性取胜(如包装装潢设计);而侧重于形式方面将使设计效果最终趋于新颖、别致的形式美感(如展示设计)。无论设计的侧重点放在何处,都是通过艺术的表现方式进行的。因此,艺术性成为设计表现过程中最明确的美学取向。换言之,以灵活的表现方式进行设计能够更为有效地借助艺术的力量唤醒沉睡在设计中的美感。当然,设计作品除了采取灵活多样的艺术表现方式以外,同时还充满了广阔的、具有辐射效应的渗透特征,它以丰富的艺术表现方式以及充满艺术美的信息在实践中向美学价值的深层状态延

图 11-21 当代手机设计体现出艺术设计的创新精神

伸。值得注意的是,强调艺术方式的灵活性和侧重点并非不注意设计表现的整体性,事实上任何设计作品都不以某种孤立的艺术条件为价值目标。相反,必须把精神、创造、情感、形式和审美作为共同艺术因素的整体结构进行把握才不致使设计走向片面。因为在设计过程中这些条件都时刻保持着互相兼顾、互相依存的整体态势,突出某一种条件只是作品审美需要所采取的特殊处理而已。

设计艺术表现方式的运用终究是在努力塑造出设计作品的艺术性。而艺术性是一种合乎艺术表现规律的性能,它必须依靠设计家达到理解上的深度才能真正发挥效用,简单地将设计的艺术性指定为纯艺术的审美表象将是一种误解,也无需把设计的艺术性理解为达到审美目标的唯一途径,这样势必显得教条和空洞。为此,在设计实践和作品分析的过程中加深对艺术性的全面理解才能更加有效地将艺术性在设计表现过程中转化为真切的审美感性和独特的审美经验,并在设计实践中巧妙地变通艺术表现的各种方法。

三、设计艺术与设计美感

严格地说,设计和艺术是两种不同性质的表现对象。设计注重造物、注重功能,设计的过程成为设计表达的重要内容;而艺术从本质上说属于一种趋于表象的纯欣赏性对象。在艺术表现中注重艺术家创作灵感和激情的发挥,在艺术创作中能扩展艺术作品审美形式的多样性。如语言艺术、造型艺术、视觉艺术、听觉艺术、象征艺术等等。当然,这种多样性同样贯穿于设计的文脉中。历史已经向我们表明,设计从其诞生之日起便和艺术的表现结下了不解之缘。换言之,设计的功能表达与艺术形式的审美追求始终相互统一。为此可以说远古时期的洞穴画既属于绘画又属于设计。说它是绘画的理由在于原始洞穴壁画中被描绘的野牛形象既具备了艺术造型的特点,又表现出生动的形式美感;说它设计的理由是绘制动物的目的并非纯粹为了欣赏,而是企望获取更多猎物的功利目的,这种功利目的合乎设计的本质要求。基于这样的历史情形,是否可以这么说,人类自从有了设计便有了绘画,反之亦然。显然,设计和艺术之间源于历史的暧昧关系使得设计本身无论从功利目的、艺术表现或者视觉美感上看都合乎情理。因此,我们没有理由从历史的源头上将设计和艺术两者的共通性剥离开来,而应当用艺术美的眼光看问题,从艺术的深层结构中启迪设计创造的潜能,以便使设计最大限度地充满着艺术的审美特质。

在现代设计领域,设计充分运用艺术的表现力量试图将设计对

象的审美感性通过艺术美的规律最大限度地揭示出来,使设计和艺术在审美活动中呈现出两位一体的状态。这应当是我们将设计称之为设计艺术的主要原因。从抽象意义上理解设计艺术的概念,设计可以泛指人类的一切造物活动,这会使我们意识到在精巧的首饰设计与广阔的都市景观设计中间无法找到它们不同性质的分界线。为此,设计艺术的本质特征所反映的是通过艺术手段为人类的造物创造出最美的形式和最具有人性化的实用功能。因此,任何设计活动都人为地为自身作出了严密的规范。尽管如此,汇集于设计中的艺术表现手段及其设计效果却显得丰富多彩和别具一格(图11-22、彩图204)。

设计艺术无疑是一个广阔而又辩证的概念。它并非仅仅指"某一件"设计艺术品,但它又包含着所有"某一件"设计艺术品。因此,当我们漫步在现实生活的空间之中,会强烈地感受到周围处处都有设计艺术作品陪伴着,让我们处处体验到艺术设计活动带给当今生活的高品质。那些大街小巷精美的店铺装饰、傍晚时分街头闪烁的霓虹灯、艳丽的都市广告牌,如此等等,仿佛成了现代都市艺术景观设计的代名词。鉴此意义,人类生活中一切丰富的设计艺术总是信心百倍地借助艺术和审美深情地描绘着一幅幅具有现代生活气息的美丽图画。

图11-22 [美]乔治·契尔尼:充满艺术表现力的杂志封面设计(1963)

我们知道,德国包豪斯作为20世纪初期培养现代国际艺术设计人才的摇篮,其艺术设计的精神力量一直影响和延续到21世纪的今天,并以艺术设计的表达方式自然地融入人们的精神生活。例如5年一届举世瞩目的德国卡塞尔文献展不仅活跃了德国自身的艺术和设计文化,而且深深影响到世界各国艺术设计的发展。如果对2007年第12届卡塞尔文献展进行描述,印象最深的应该是来自世界各国的参展作品大多数随着时代新观念的渗透变得愈加意念化、抽象化和哲学化。其中,艺术作品的美学准则深深受到设计表现的影响,可以说这种国

际规模的艺术展览在当代国际文化背景上从宏观角度愈加强烈地表现出具有历史意义的、充满设计特征的展览特点。它为参观者引出一个以文化为主题的展示模式。

第 12 届卡塞尔文献展在展出的大量作品中通过艺术与设计的双重穿插和交错呈现，表现出当代艺术设计宏大叙事般的展示效应。在这强烈的艺术设计氛围中我们深深地呼吸到了作为全球性艺术文化承传和美学价值的双重气息；感受到设计艺术不仅以设计产品为载体，文化承传及其艺术表现也需要依靠设计手段才能更加有效地进行。类似这种设计性、文化性和艺术性相互交叠的世界性展览在意大利、巴西的双年展中同样有所表现，以此向全世界证明它们是设计的艺术、是文化的艺术、是哲学的艺术，更是新观念的艺术。所以，设计艺术发展到现当代，其概念的外延已将设计和纯粹艺术两者的现状作了新型的嫁接。换言之，现代纯粹艺术正在接纳设计的手段和因素，导致设计的艺术化和艺术的设计化境况的频频发生。这种双重面貌的出现增强了作品的美学品质及其当代哲学的意味。

作为充满文化因素的设计艺术由于现代交流的条件日益先进，艺术的普遍规律在个体艺术设计作品中得到的验证逐步丰富了视觉形态的内容。因此，在当代设计艺术时空关系中依靠国际交流平台不仅使艺术在设计中穿行自如，而且通过策划和包装使艺术作品的展示效果充满了浓郁的设计色彩（图 11-23）。然而，设计和艺术的个性化综合促使设计艺术概念逐渐向作品本身靠近，这就有机会让设计艺术的特殊性和个性化为人们提供近距离观察的机会。正如当代西方装置艺术和行为艺术善于借助设计力量强化自己的艺术个性那样。我们知道，设计最明显的特征是计划和过程。装置艺术品从形态、色彩、结构、空间状态及其背景和物质暗示、计划与过程等都表现出与设计相似的明显特征；行为艺术更是如此，它通过时间和空间条件以及详细而周密的计划与过程实现作品的"哲学观念"与"美学准则"，其性质几乎贴近于设计艺术，只是作品本身往往不能固化，就好比舞蹈艺术通过行为动作的变化在欣赏者面前实现作品的艺术规范和瞬间的记忆定格那样。

图 11-23 鲍尔斯·本西克：为瑞士巴利公司春夏男装展设计的请帖（2002）。以构成艺术手法展现抽象语言的视觉魅力

另一与之相反的情形是设计作品充满了艺术的特性。例如西方古典建筑柱头的设计便常常被纯粹的雕塑艺术所占据,就此而论,它成为装饰艺术造型表现的物质载体,进而充满着纯艺术的造型特征。西方中世纪教堂建筑的装饰表现中也存在类似情形,说明设计表现中以艺术的样式作为对设计作品外在视觉的借用这一事实本身不是对艺术的侵犯,而是对艺术现象或者艺术文化亲近感的流露。如果我们细心审视这一情形,不难看出它们之间仍然缺乏有机性和自然性。尽管如此,这类历史上的既成事实使设计和艺术双方的亲和力在正反两面的表现方式中得到有意义的肯定,关注这种现象的存在价值,可以通过历史的和现实的眼光进行捕捉,以便更加拓宽设计艺术的功能性和艺术性在实际结合中的深度理解,并对各种历史上注重艺术和感性设计相结合的事实在今天变革性的设计观念中找到相应的理论解释。

然而,站在美学的立场上对设计艺术性的理解同时还应当提醒我们始终不能忽视对设计美感的理解。我们知道,艺术感性对美的确证就在于艺术创造作为一种重要的手段能找到合乎美感的艺术形式,这种形式能保持人的知觉愉悦功能的产生。里德指出:"所有艺术的基本理论皆始于这一假说:人对呈现在面前的事物形状、外表与块体作出反应;一定事物的形状、外表与块体中合乎比例的排列会引起人的快感,而缺欠这种排列的食物将引起人的淡漠感,甚至于引起无害的不舒适感或厌恶感。这种起于愉悦关系的快感就是美感,不快即丑感。"[35]事实上这种把形式放在首要位置上阐释美感的定义同样适用于对设计美感的理解。因为设计形式是设计行为及其过程最终获得感性定型的重要依据。一件设计作品的好坏,对之审美

图11-24 迪安·兰德里:"安娜·苏"时装品牌网页设计(1996)

判断的主要依据就是从这件作品的感性形式上获得。好的作品最明显的优点是让消费者首先享受到其外在的形式美;反之,不好的设计作品当然也是从其不美的形式上传递给观众与审美愉悦感相反的感受。从中不难看到设计的美感终究来自于设计的形式价值。这种价值一方面由设计艺术的形式将其价值与审美联系起来得到确证;另一方面通过设计作品的审美形式洞察到设计艺术表现的丰富性(图11-24、彩图205)。

设计艺术作品从外在形式上对美的确证,不仅是形式本身达到了一定的审美要求所致,而且是设计者内心深处的丰富性在物质形态上的价值确证。从这一意义上说,美感不是脱离人性的美感,而是从人的内心深处迸发而出的观念的直白。或者说"美感就是内在自然的人化,它包含着两重性,一方面是感性的、直观的、非功利的;另一方面又是感性的、理性的具有功利性的"[36]。由于设计的形式为设计提供了最实在的感性基础,因此,当我们从设计作品中获得美的愉悦时,我们就会沉浸在直观的、非功利的美学价值中;而当我们从社会角度出发,用哲学的观念解释这种美感现象时,其充满愉悦的美感氛围便会将设计实践转化到人的善行特征上去,进而以功利的因素融合到美的感性基础之中,变成更加丰富的既是个体感性又有社会善行的双重价值结构的美感对象。

设计美感的价值体现不仅因为设计的形式具有欣赏的意味,更重要的是这种形式意味代表了人的心灵的欣赏期待,使设计的形式能够充满符合人的审美心理需求的结构关系。如果代表社会大多数人的欣赏期待和设计师的审美旨趣存在较大距离,那么新产品的创新形式有可能得不到消费者最及时的接受响应。造成这种审美欣赏不完全的原因就在于设计作品审美属性的外部形式结构与人们审美的习惯思路没有真正在恰当的美感形式中得到一致的连接。因为"当一个恰当的形式固定为典型,合乎我们所习惯的思路的时候,这种欣赏就成为完全审美的欣赏;所以这形式的实用的必要性被提高了,而且集中而成为它的审美属性"[37]。可见,设计作品审美形式的美感强度带来的审美属性在欣赏过程中意味着实用功能的提高,反之实用功能的巧妙处理也能有助于作品形式美感的加强。

设计形式感的重要性直接关系到审美发生的质量效应,然而,评定设计作品形式美感的标准事实上是无法固定的。因为"美,就我们感觉它来说,是难以形容的东西;……它是心灵的一种感应,是快乐感和安全感,是悲痛,是梦想,是纯粹的快感。它弥漫于一个对象上而没有说明为什么,它不需要问个为什么。它本身以及它所美化

的视觉就说明其所以然;美之所以存在,就是因为美的事物存在,或者说那事物存在的世界存在,或者说就是因为我们观看事物与世界的人存在。它是一种经验,不过尔尔"[38]。由此可见,美感显现是人基于客观事物的经验对象。而要使这种经验的对象在不确定中产生相对明确的审美价值,就必须依据美的事物、美的事物存在的客观环境和人这三种基本审美条件的配合(图11-25)。

将上述三种美感的基本条件放到设计艺术作品中衡量,可以得出明确的对应性。假定一件新的设计作品的存在意味着这件作品在形式上具有新颖性和实在性,这时,我们便会清楚地看到它美的事物存在的第一个条件;进一步看,这件作品之所以存在美感,还要有一个合适的客观环境与之共存,并直接影响到作品形式存在的感知质量。例如一幢建筑物,就作品本身而言它极其优美,但与之共存的其他建筑所构成的环境却不能与之取得和谐的感觉,在这种情况下,美感事物的存在"世界"作为其审美条件还没有达到成熟的程度,因而不能产生相应的条件,然而它让我们认识到了这是美的事物

图11-25 美国城市公共环境中的路牌设计,体现出实用与审美的双重功能

赖以存在的第二个条件;再进一步看,第三个美感存在的条件便是"人"。我们说艺术设计作品归根结蒂是为人的物质生活和精神生活而存在的,因此,人,成为美感存在的核心条件。正是因为人的性灵的微妙和复杂,导致美感鉴定的复杂性和不可一致性的事实存在着。所以,当建筑物作为欣赏对象时,不同的人就会有不同的审美描述,进而存在不同的鉴赏结论。正视这种事实,就要求我们不能简单地把对艺术设计作品美感存在的现实看成是单一元素的"数理对象",这样会看不到美感在特定环境内部以及人在其中对美感起到判定作用的全面性,更意识不到人在其中的核心意义。显而易见,在上述三个美感存在的基本条件中,由设计作品形式美感存在的客观事实产生的审美经验还包括另外两个重要的基本条件,三者的同时并存才能构成对设计作品审美经验的全部可能。正如桑塔耶纳在其《美感》一书中所说的那样:"我们的理性由于我们的性灵和我们的经验之间的和谐而得到满足,这点已经部分地实现了。美感就是它的实现。当我们的感觉和想象找到它们所渴望的东西,当这世界形成自己的

形态,或塑造我们的心灵时,做到两者完全后一致,那时知觉就是快感,而存在也无需是勉强的代用品了。造成冲突的两者的分离就消失了。内在的标准与外在的事实没有分歧,内外可以互助印证。这样一种一致就是我们的理智和我们的感情所追求的目的,也正是我们的美感的目的。"[39]

无疑,所有艺术设计活动的规则运行都是让人的感觉和想象能找到理想渴望的前景。所以每一件设计作品的最新问世都意味着对设计师的心灵的一次重新塑造。优秀的设计作品始终善于在作品的美感中寄予某种对人类幸福的希望,总是让事物的感性在人的理性中得到和谐的发展。从这样的意义上说,艺术设计的美感实现就是人的审美理想的实现。因为"美感本身是世界历史的产物,是一种人化了的自然。这种内在的自然的人化对应于外在的自然的人化。美感不可能凭空产生,它的产生有赖于对象形式的触发。对象形式作为客观条件是感觉内容的材料,美是美感用这些材料加工而成的创造物"[40]。所以,艺术设计作品的美感显现虽然以感性形式为殊相,但实际上导致这感性形式产生美的根源确是人的内心深处的审美思想(图11-26、彩图206)。

设计艺术与设计美感是设计价值形态中的两面。设计艺术的自律性促使设计作品以审美为其主要的创造目标;而设计美感是设计作品从感性形式进一步对艺术美的价值阐释。设计艺术这一创造目标能够统领设计美感的趣味走向。然而,无论是设计艺术还是设计

图11-26 沃丽斯时装杂志系列广告设计。获45届嘎纳国际广告节金狮奖,用诙谐轻松的表现风格使女郎的时装价值在男士心中牢牢扎根

图11-27 德国城市内的橱窗设计,通过形象展示,使人们在审美状态下获取商品信息

美感,都是以人的审美理想为宗旨,而这种设计艺术的审美理想所夹杂的内容经过个人到社会,再到整个时代,形成了系统复杂的心理差别,导致设计艺术的形式美感包含着丰富的社会和时代内容。因此设计艺术的审美指向必须最终在设计的感性形式中得到验证。因为无论是设计师创造的新的设计作品,还是已经被消费者接受的社会化产品,都是一个时代或者一种社会群体崇尚的审美倾向。所以说设计艺术思想在设计美感中呈现出来的形式状貌从一定程度上代表了个人、社会和时代的审美价值观念。由于生活美的理想本身就包含着丰富的内容,它促使设计艺术和设计美感始终在良性的审美机制中运转。因此,凡是带有理想色彩的、超越于自然的、追逐时尚潮流的,以及把人的位置放到人所应有的需求的中心,在这样的人与物的相互关系中就能更加看清楚设计艺术和设计美感对生活的贡献,领会到人这一主体的审美素质从心灵深处迸发出来的巨大力量(图11-27)。

第三节 艺术设计风格的美学本质

一、艺术设计的结构变奏与风格表现

围绕形式在美感世界里展开种种美学探讨成为设计审美思想和技能成熟的标志。然而,无论如何,当我们在外观形式上进行最具体的设计时,首先引起我们积极思考的或许是这件作品最基本的构架。我们知道,视觉美感的整体形式不是在杂乱中就能建立起来的,它必须由设计家做出无数痛苦抉择之后,由一个自身的网络构架开始,从而像蜘蛛织网那样一点一点地使作品不断有血有肉地走向完美。因此,结构的建立及其变奏的划分首先是由我们的思想给予可行的思考和组织才能行之有效。

设计作品的结构变奏可以给作品的形式带来音乐美的效能,并且可以使之趋于风格化的表现途径。而这些结果的获得并非在没有思想基础,或者说没有具备哲学美学观念的前提下就能轻而易举地做到。莫里斯·梅洛·庞蒂(Maurice Merleau Ponty 1908-1961)说:"世界,在其实现了某种结构的那些区域中,可以比之于一部交响曲,因而对世界的认识可以通过两条途径来获得:我们会注意到其中的每一乐器弹奏出的音符的连贯性。我们因此获得了众多的是预见得以可能的法则。"[41]因此,将乐器的变奏规律放到设计艺术事物中进行类比和观察有助于对其审美风格化发展的深刻理解。

在设计艺术中,空间形态一直成为设计师尤为关注的创意要素,也是视觉结构审美变奏的重要条件。然而对于设计领域视觉空间审美变奏的理解自然使我们想到音乐中的"休止符"。没有休止符不仅音乐的美感会变得逊色和缺乏节奏,而且,没有停顿的音序就会造成听者心理上的累赘和压抑感。联系音乐形式中的"休止符",对于设计艺术在形式结构变奏上经过精心经营和布局获得的共通性可以纳入同一个美学原则之中加以理解。反过来思考,"休止符"延伸的意义浓缩到设计范围内就不难发现那些大片空白和放弃精心描绘的地方恰巧成为一个特殊连接作品组成部分和视觉转换的"休止符"。这种类似"休止符"意义上的空白看起来似乎等于零,但作为视觉形式的存在却意味着"有",而且是独具匠心的"有"。犹如中国画作品中的空白是为了峰峦间的云气而精心设计的道理一样。

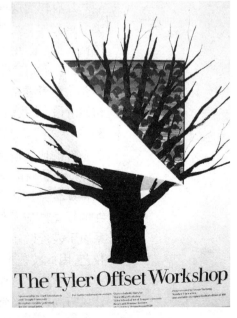

图 11-28 [美] 乔治·契尔尼:Temple 大学 Tyler 艺术学院海报设计(1981)。空白"休止符"的表现手法获得了引人注目的审美效应

在设计艺术领域,类似"休止符"的结构安排实则属于"实"的形式巧置。有时候为了设计主题的突出或者为了某种色彩的夺目而有意在其周围放置一些相对柔和虚淡的形态或色彩。所以,从设计的整体形式出发,虚无概念中的种种视觉要素有着和其他实在或突出形态同等重要的意义,并且在视觉节奏中起到让人"呼吸"和透气的灵动作用。如果将"休止符"(虚无)的概念转化成艺术的思想,最终能使设计步入无比自由的境界。许多形式的变换通过这种思想的连接,仿佛获得了新的创造空间(图 11-28、彩图 207)。

从结构与变奏的角度看待艺术设计的风格,是将设计作品的风格特征放到动态的过程中进行考察,以便促使风格变成各种美的凝聚点。事

实上结构的功能是把分散的东西或异质的形态达到有机的统一,这对设计风格来说会自然地由可能变成现实。然而,结构概念的内聚或内敛对于艺术设计风格的审美特征始终是富于"弹性"的。这种弹性不一定把结构的意义单一或孤立地局限在一种视觉模式上,而是在基本同一的视觉状态中蕴藏着无数变奏的可能性。

事实上任何一件设计作品的结构变奏要转化成美的感染力首先是由其外部形式传达的。然而,在形式上除了这种普遍的美感力量以外,还可以在设计家的引导下向更强烈的风格化方向转变。我们知道,分散的、偶然的、缺乏系统性的、乃至远离思想的设计形式不能形成更强烈的艺术设计风格,奇怪的是,它们的每个个体形式往往是无可挑剔的。这些以细碎的形式给观者传达的视觉美感却不能保持长久的印象,其根本原因就在于形式还没有转变到风格的轨道上去。由于其美感只限于个体的狭小范围,因而在观者的脑海中不会留下明晰的记忆。

艺术设计风格化形成的基本条件是以其基本风格中相互对立因素的辩证规律为参照的。竹内敏雄在其《艺术理论》一书中写道:"一般地说艺术存在于调和作为美的活动价值的性质上、各种方向上相对立的两极的因素。然而这个艺术本质的结构,并不是拒绝艺术创造在实际上对其中某一方的因素加上更多的比重,在某种程度上向其侧面倾斜。只是在艺术创作上不论从什么样的观点来看都有相反的对立的倾向并存。因此艺术家发展其中任何一种倾向都能形成作品。具有作为这种艺术的本质上可能的形成方式而被区别开的基本类型意义的就是基本风格的概念。"[42]从艺术设计的本质及其基本风格着眼,最明显的两极因素主要来自两个方面的条件:一是艺术思想的条件;二是视觉感知的条件。思想条件是内在的,其形成过程要比后者复杂得多。例如,当我们对自己所从事的艺术设计还属初始阶段时,我们的爱好和思想指向常常是摇摆不定的,凡是见到新鲜的"营养"总是积极吸取,甚至模仿。然而,基于设计风格下的思想条件的成熟似乎还远离我们。如果是在成熟的思想条件下,艺术设计的风格就能据此而命名,通过命名而标志其设计的思想风格(甚或称之为某某主义风格);相比之下,视觉感知的条件(或理解为外在的视觉感应条件)更多地属于技艺的性质,和思想条件形成的关系属于表现设计思想的媒介。我们说没有思想的技艺终究是盲目的技艺,因此技艺本身不可能孤立。而高度娴熟的技艺往往是在熟练程度的增加上达到的。当然,以物质感知为条件的、和技艺相关的设计风格同样能够成立,如建筑的无装饰风格、剪纸艺术风格等就是如

此。

上述与设计风格相关的两方面条件都是促进我们形成美学思想并有意识地使设计向风格化道路上迈进的两种根本动因,也是结构在视觉变奏中达到艺术风格化的两大方面。通过结构变奏获得的艺术效果最终驻足于风格化的面前常常使艺术家的内心深处感到内敛。凡·高在总结自己的绘画经验时曾说:"在艺术方面,诚实是最好的方针:宁可在严峻的研究中自寻烦恼,也绝不以一种潇洒风流的态度取悦于观众。有时在充满烦恼的一段时间中,我渴望一种潇洒风流,但认为它超越了我所说的——别让我自己总感到正确,我并不追逐业余作家和商人,并期待那些人悉知我。"[43]设计的美也是如此。作为风格的力量在设计作品中并不和作品外表的诱惑力相等同(图 11-29)。

图 11-29 彼得·布莱克:曼哈顿低音爵士乐钢琴奏法(纸片拼贴 1994)。体现出后现代解构主义美学观念及其风格样式

二、艺术设计个体风格与时代风格及其象征性的表现

在史学家们着重研究人类艺术风格及其演变的问题上十分强调风格的双重根源和观念的形象化特征。即个人风格之中不免带着流派、地区和种族的风格因素;风格具有图像与精神世界相互融合、凝聚的形象化特征。在设计这个视觉化的艺术天地里,设计家们非常注重风格的审美特征,其目的就是为了能在茫茫设计作品的海洋中让人们识别出自己艺术图像上的"标记",从而以艺术面貌的整体为观者留下一种深刻的印象,并通过这种印象便于设计艺术家们去实现自己的远大理想。从这个意义上说,设计的风格不排斥个人努力的因素,也无法抗拒时代观念的影响。但设计的风格可以帮助设计家巩固自己的艺术阵地,可以让设计作品更具有审美力度和信息、语言的敏感性,从而有效地提高作品的审美价值。

如果我们将设计的风格效应缩小到个人的范围,那么,便可以更清楚地看到其审美凝聚性在作品中所起的能动作用。所谓风格的凝聚性,是指那些带有风格特征的设计作品内部,以其内在而相同的特质将同一系统的作品紧紧地纽结于一起而产生出强烈审美定势的创意性设计作品。由于这种审美势态十分内敛,以至我们看到这风格

范围内的任何一件作品就能由此而判别或联想到别的与此相似的设计作品的美感特色来。一句话,可以饱尝作品的风格之美。为此,风格可以把一个人的或一定时期的作品特色长久地保持在一种强烈印象的范围之内;它能内在地将作品的特色、品位、个人偏爱、气质、时代审美观念的烙印及其表现形式和惯用的方法像一个系统工程那样有序地连接在一起。因此,设计风格是一种无形的相同质的凝聚体,是一种富于强烈印象的标记和符号,也是一根渗透了作者思想意志和时代精神的纽带。它能使作品与作品之间的审美格调不分界限,仿佛像远处的山和树的轮廓溟濛地溶合一起而变成一个完美的整体。

图 11-30 [法]赛奴兹·鲁当斯摄影设计作品,以与众不同的处理手法将美容与化妆品设计的艺术效果纳入跨越时空连接的唯美主义风格之中

设计的艺术风格往往更多地产生于设计家的个体范围之中,其凝聚性在这种个体的范围中将作者的意志和表现形式一脉相承地反映出来,变成一种共同视觉识别倾向的"符号"和"标记"而让人分享它们的统一性美感。例如,著名的法国当代设计家赛奴兹·鲁当斯的创意设计以其与众不同的处理手法将美容和化妆品设计的艺术效果纳入那跨越时空联结的唯美主义豪华风格之中(图 11-30、图 11-31)。从这些作品中我们可以看到作为出于个体设计家之手的风格特征是异常鲜明的,其中那音乐般优美的形式感和诗一般抒情的意境都成了作品风格凝聚性的反映。"在优秀的充满创造想象力的是所有素材组织起来并风格化的天才的努力的果实上,才能具体体现出艺术以无与伦比的个人作风使观赏者着迷和具有神秘的美。"[44]然而,我们还应当看到,在风格审美凝聚性的另一面却同时存在着作品风格下的排他性。我们知道,凡是具备了成熟风格的创意设计都有着在审美视觉上与其他同类作品拉开距离的特点。这是为保持自己作品风格纯净的审美优势而采取的必然措施。所谓风格的排他性,主要是指在作品形成风格的过程中,设计家通过自己的努力,始终注意发展与自己作品风格相关的种种因素,并且有意识地避免与其他人的作品在

图 11-31 [法]赛奴兹·鲁当斯摄影设计

形式上的类似性,为保证自己作品风格的独立而不断构建具有识别强度的"符号"系统的一种手段。所以,无论是有意识还是无意识,设计风格的形成过程必将以其审美的凝聚性与排他性并存在其风格特性之中。

对设计而言,它是被视觉化的整体印象纳入到某一愈趋加固的模式内的一种表现方式。同时,风格对审美设计所作的强化使得风格本身又进入到一种具有表现意义的视觉化状态之中,进而变成不可缺少的视觉要素的一部分。因此,很有必要将风格看成是其中视觉审美设计的有力实证。将风格作为设计视觉创意的实证看待,事实上就是要求围绕风格的能动性进行设计创意的审美化表现,并充分利用风格的全部因素体现设计作品在独特创意中的视觉感受。我们知道,众多设计作品在"内形式"的思考上似乎都受理性规律的相同指点。例如,超越时空的想象,事物的变异处理和寻找独特技法等。但是这些共同规律下的理性指导被设计家们充分理解之后就不是仅仅属于教条的东西,而是将之转化到了风格的屏幕之上,让一切创造性因素统统活跃于其中,变成具体的、形象性的"外形式"充实着设计作品的风格效应(图 11-32、彩图 208)。

风格是设计艺术美的代名词。不同风格的设计反映出作为个体设计家的气质、志趣,甚至对于某一表现形式的特殊爱好的习惯。采用风格作为设计创意强有力的艺术表现手段具有"战略性意义"。因此,风格对视觉创意设计实证性的表达要求设计家将丰富的创意思想集中在风格的范围之内,变为一种不脱离艺术风格的审美力量。当然,缺乏风格特色的艺术设计同样具有一定的审美价值,但作为设计中创意发挥,其生命力的旺盛和印象的深刻就显得浅薄多了。

有人说艺术作品的风格不仅是个人气质的表现,而且也是一个时代和一个民族的性情表现。尤其在当今这一科学技术和工业文明迅猛发展的时代,设计已经和其他审美艺术一样走到了人类整个时代的前面。生活中对设计所抱有的希望比以往任何时候都显得更为迫切和强烈。为此,设计家们为了不负众望,将自己最大的热情和最高的智慧投入其中,创作出许许多多脍炙人口的

图 11-32 [美] 艾伦·琼斯:"椅子"(1969)

艺术设计作品。

在设计领域，浓郁地显示出整个人类对审美设计的向往已成必然，并且由这种神圣的向往培育出来的文化风貌已经被目前信息时代的网络所连接，形成了一股世界性的审美潮流，于是大时代、大风格的文化背景自然而然地映衬在所有个体设计家的背后，成为他们发挥个人才智、寻找个性特色的参照系。然而，无数设计作品中所拥有的时代风格并不是孤立的，它和其他现代艺术一样在革新中寻求新的目标，以至它们相互启迪和借鉴，合成一股富于现代创新精神的巨浪涌入时代风格的海洋之中。时代风格的造就对于设计艺术来说和其他现代绘画艺术一样是人类站到了新时代高度之后对新的精神的追求和渴望，是借助艺术手段实行同时代人的心理融通之后所形成的大气候的表现。设计的时代风格不是抽象的，是由千千万万个人设计风格的汇聚而得到具体实证的，犹如一颗颗细碎的沙粒汇成了无边的沙漠一样给人们留下一个强烈、激动、深刻而难忘的印象。

正如时代风格的形成需要无数个体风格的实证一样，那无数设计的个体风格必然也受到时代整体风格的影响而在每一件设计作品中都打上鲜明的时代烙印。这种烙印来自精神的影响，因而是精神文化倾向的具体反映。正因为如此，个人风格在整体现代精神的引导下必然呈现出多样、丰富的特性来。而这种多样性和丰富性正是我们设计艺术依据时代精神、时代风格的大背景所要追求和提倡的可贵素质。因为没有这种个体的丰富性的追求，那时代风格的大背景也会因此而"营养不良"，甚至有可能导致枯萎的危险。为此，以风格的个体风貌作为热衷于设计的对象，应当成为设计艺术在审美表现中明确的指导思想（图 11-33、彩图 209）。

图 11-33 西方后现代茶具设计，以装饰和变形手法表现出后现代设计最典型的美学特征

以风格促使设计美的发展，可从时代精神的整体要求下找到答案。事实上形成设计风格的因素是多方面的，如时代因素、个体艺术设计家的美学思想因素、作品接受对象的心理因素、表现方法和技巧因素，如此等等，都是设计形成风格所不可缺少的诸因素。然而，站在试图建立艺术设计风格的立场上卓有成效地从风格的表现中获得作品的成功，应当特别注重艺术个性的发展，并且采取更为丰富的综合语言才能如愿以偿。在设计风格的表现过程中，个性起着决定的因素，因为个性的突出对

于设计风格的确立有着直接的作用。例如,有的设计家天生爱好宁静,他观看世界的方式总是表现为以其独到的心境体验眼前的一切,并将这种个性反映在设计创意中,以使作品的风格意象和他的心境一样走向虚幻的境界。又如,另一种艺术设计家往往喜欢事物的局部美,于是,在其作品表现中细节就成了作品重点表现的中心,这无疑是设计家的个性影响到设计作品而成为独特风格的主要原因。造成作者个性突出的原因很多,无论是习惯、爱好,还是激进的思想和勇于探索的精神,都有可能使设计家的个性得到良好发展。

然而,艺术设计家的思想个性和生活个性虽然对其设计作品有着至关重要的影响,但这些个性因素不是艺术创造的全部因素。为此,我们无法也不可能将设计家的志趣爱好与他的作品风格划等号,而重要的是,应当从普遍的美学本质和规律中去寻求那些与作者个人气质一致并通过相应的表现方式转化而成的视觉化的个性特征才显得最有风格的力量,也才谈得上让个人气质等良好因素对其作品的审美内质起到直接烘托的作用。

设计的美学规律和其他艺术所遵循的美学规律一样,都是从对立状态中实行统一的和谐,而和谐的命题对于各个时代的设计家们实为一种美的适宜的召唤,它不可能以框定的格式限制艺术思想的发展,更不可能以一种模式去规定艺术家的风格现象,而是以满足人类的精神生活为准则,以超越客观现实的创造精神为动力来求得作品风格意义上的审美标准,犹如哲学家们对真理的解释那样:"我们对真理的处理已经超越于感性世界之上,另一个理由则是,真理仍然是由众多相互结合的客观事实为基础所构成的,无论视哪种情况,都离不开理性的判断。"[45]因此,从人类精神需求的审美前提出发,我们完全可以对古典艺术和现代艺术同时以美学规律的要求作出较为合理的解释,惟其如此,各种差异明显的设计风格也能得到应有的统一(图11-34、图10-35)。

提倡在美学规律中寻找设计艺术表现的个性,实则就是提倡在统一中为设计艺术寻找差异,只有这差异的个性因素的存在,才能使统一之下的无数设计作品得到

图11-34 [西班牙]圣地亚哥·卡拉特拉瓦:法国里昂机场的高速铁路车站体现出新颖别致的设计风格(1989-1994)。

真正的美学上的和谐,也才能使作品合乎现代设计艺术规律这个宏伟而整体的美学要求。

如果说汇聚于时代大风格背景下的现代设计其审美效应犹如奏出的一首高昂、雄壮的交响曲,那么,从这首富于时代精神的交响曲中跳跃着的每一个强音就是众多设计家们创造出来的独特的设计风格。为此,当我们倾听到这些时代音响的时候,就等于环顾到了人类当代设计风格在审美本质中透现出来的形形色色。

对于当今的艺术设计,人们乐于欣赏那些富于风格的作品就好比爱听那些响亮、悦耳的现代音乐。这种时代的感应提醒我们首先应当打破陈旧的设计观念,去努力捕捉具有时代精神的创意风格。换言之,要求我们更加重视设计中的个体风格的提倡和建立。事实上越是有着浓郁风格的设计作品就越有感染力,这意味着设计家为使自己的作品具有更美的价值必须设法创造和保持它们的风格特色。然而,个体的创意风格在设计作品中的体现之所以感人至深、魅力无穷,就因为它仿佛成为时代整体音乐中的一个和音,它不是为了自我而高高筑起的一道护墙,而是以开放的特性使创造的作品融进了新的时代的美学精神。

图11-35 由美国SOM事务所设计的美国纽约利华大厦(1952)可领略现代主义建筑美学的风格特征

就设计作品的风格特色而言,它是作者内心感受的化身。没有从"时代音响"的整体风格背景中挖掘新的感受能力,就难以创立和延续自己作品个体风格的生命力。因此,从整个现代艺术合奏的强烈音响中深深地挖掘自己的感受,才有可能使自己的新作不断攀登上新风格的颠峰,从而获得更高的审美价值。

挖掘个人感受不仅与整个时代的审美风尚紧密相关,而且面对眼前的艺术氛围有一种超越的敏感性,这种敏感性来自于设计家对当代视觉意识的强化以及对未来视觉意识的探索。因此,让新的感受变为新的思想再融入新的设计风格必将成为当代艺术设计家们向未来求索的重要方向。而设计风格的呈现可以增强作者的创作个性与特色,可使作品群体围绕作者的意志中心放射出那些单一的、缺乏风格特色的作品所无法企及的审美"能

量",进而使被设计的作品在同一个"信息"系统中经受美的洗礼。然而,风格鲜明的设计其视觉魅力的强度更多地却是来自于作者风格指导下的艺术表现方法。因为若是除去这些紧随创意的表现方法,风格的美就不会让人感到有血有肉。因此,采用综合的艺术表现方法便能突破设计的一般模式。例如采用平面与立体的综合,想象与空间的综合,真实感与虚拟感的综合,图形与图案的综合等等,让设计作品的美感上升到特殊的高度,与作者的创意和风格相连接(图11-35)。

抽象与象征是人类冲破层层迷雾,不断从神话世界转向科学世界的一座精神桥梁,是人类为了从自己的创造活动的普遍迹象中获取新的自由的一种表达人类自己思想情感的手段。在神话世界中,人们用精神的力量为人类自身打开了一条抽象与象征的通道,在这条通道中人可以运用自己的心力驾驭着自己愿望所趋的想象性目的。为此,虚构和幻想就成为人类惯用的创造手法,也导致各种造物行为无法避免地运用假设将设计思维下的幻想世界与真实世界联系在一起。

站在设计美学的立场上看待艺术设计风格下的象征性表现,便会觉得它始终是一个人类思想世界中的统一体。风格之所以在人类的创造世界中与象征连在一起,就因为象征具有神奇和不可思议的表现力,因而能超越现实中的局限性,达到揭示艺术设计风格特征的目的。所以说象征在风格化的艺术设计过程中能给予人类一条到达精神目标的最好捷径。

象征是一种由假设带给人类的满足。在首先获取假设的过程中,抽象就成为最合适的表达方式。由于抽象有着和客体保持一定距离的心理间隔的特性,使得这种由心理间隔造成的空间余地对人类在改造世界的活动中达到可变性和协调性的存在。设计美学从形而下的角度将美学的理性对准各种时态的表象,并且时时关注着这些表象的变化,将它们用艺术设计的手段转化成具有一定心理间隔距离的抽象符号进而达到美学意义上的协调效应。伯格森(Henri Bergson,1859–1941)指出:"我们可以先验地假定,我们的知觉是从这个角度看待物质的。事实上,感觉器官和运动器官是相互协调的。不过,感觉器官象征着我们的感知能力,正如运动器官象征着我们的行动能力。因此,有机体以可见的和可触知的形式向我们呈现知觉和行动之间的完美协调。如果我们的行动始终指向它暂时置于其中的结果,我们的知觉就只能每时每刻从物质世界保留它暂时处在其中的一种状态。这就是呈现给精神的假设。不难看到经验能证实这

图 11-36 [美]乔治·契尔尼：两面显示屏，加拿大航空（1975）强调了立体和空间要素，体现出综合的艺术设计风格

图 11-37 [日]衫浦康平："日本语"杂志封面设计（1989）充满了鲜明的个人风格和浓郁的象征意味

个假设。"[46]显然，站在设计艺术的立场上，首先由假设达到设计创意中的象征连接，而后根据人类生活中的审美经验的积累获取象征性的创意形象，最终以设计作品从直觉的审美观照中达到打动人心的目的。

在人类设计艺术的表现中，由抽象的假设达到象征性的艺术表现结果不仅满足了人类的精神世界，而且还变成一种可见、可触、可用的设计形态。正因为抽象和假设性的手段对艺术设计的理想表达具有如此超越客观的能力，这就使得现代设计充满了象征美的色彩，并成为当代设计美学最需要的表现力量（图11-36、图11-37、彩图210）。

注释：

［1］［美］豪·鲍克斯：《像建筑师那样思考》，姜卫平，唐伟译，山东画报出版社，2009年，第109页。

［2］［美］乔治·桑塔耶纳：《美感》，缪灵珠，王太庆译，中国社会科学出版社，1982年，第183页。

［3］［美］亨利·佩卓斯基：《器具的进化》，丁佩芝等译，中国社会科学出版社，1999年，第7页。

［4］同上，第7、14页。

［5］同上，第18页。

［6］［英］E.H.贡布里希：《秩序感——装饰艺术的心理学研究》，杨思梁等译，

浙江摄影出版社,1987年,第28、29页。
[7] 同上,第10页。
[8] [日]海野弘:《装饰与人类文化》,陈进海译,山东美术出版社,1990年,第84页。
[9] 范景中编:《贡布里希论设计》,湖南科学技术出版社,2004年,第100页。
[10] 黑格尔:《美学》第一卷,中译本,商务印书馆,1979年,第360页。
[11] [英]马克斯·H·布瓦索:《信息空间——认识组织、制度和文化的一种框架》,王寅通译,上海译文出版社,2000年,第248、249页。
[12] [德]康德:《宇宙发展史概论》,上海人民出版社,1972年,第14页。
[13] [德]爱德华·汉斯立克:《论音乐的美》,杨业治译,人民音乐出版社,1980年,第49页。
[14] [丹]阿德利安·海斯等:《西方工业设计300年》,李宏,李为译,吉林美术出版社,2003年,第19页。
[15] [俄]瓦·康定斯基:《论艺术的精神》,查立等译,中国社会科学出版社,1987年,第75页。
[16] [德]W.沃林格:《抽象与移情》,王才勇译,辽宁人民出版社,1987年,第4、5页。
[17] [澳]德西迪里厄斯·奥班恩:《艺术的涵义》,孙浩良等译,学林出版社,1985年,第72页。
[18] [德]W.沃林格:《抽象与移情》,王才勇译,辽宁人民出版社,1987年,第137页。
[19] [英]李斯托威尔:《近代美学史评述》,蒋孔阳译,上海译文出版社,1981年,第192页。
[20] [澳]德西迪里厄斯·奥班恩:《艺术的涵义》,孙浩良等译,学林出版社,1985年,第7页。
[21] [美]H.里德:《艺术的真谛》,王柯平译,辽宁人民出版社,1987年,第7页。
[22] [澳]德西迪里厄斯·奥班恩:《艺术的涵义》,孙浩良等译,学林出版社,1985年,第31页。
[23] [德]W.沃林格:《抽象与移情》,王才勇译,辽宁人民出版社,1987年,第127、128页。
[24] 同上,第51、52页。
[25] [美]苏珊·朗格:《情感与形式》,刘大基等译,中国社会科学出版社,1986年,第51、52页。
[26] [德]H.G.伽达默尔:《真理与方法》,王才勇译,辽宁人民出版社,1987年,第106、107页。
[27] 参见[美]H.G.布洛克:《美学新解》,辽宁人民出版社,1987年,第295页。
[28] [英]H.里德:《艺术的真谛》,王柯平译,辽宁人民出版社,1987年,第2页。
[29] [澳]德西迪里厄斯·奥班恩:《艺术的涵义》,孙浩良等译,学林出版社,1985年,第44页。
[30] [俄]瓦·康定斯基:《论艺术的精神》,查立等译,中国社会科学出版社,1987年,第20页。

［31］高尔泰:《美是自由的象征》,人民文学出版社,1986年,第167页。
［32］[美]W. 李普曼编:《当代美学》,邓鹏译,光明日报出版社,1986年,第316页。
［33］[美]H. 里德:《艺术的真谛》,王柯平译,辽宁人民出版社,1987年,第7、8页。
［34］[英]大卫·贝斯特:《艺术·情感·理性》,李惠斌等译,工人出版社,1988年,第199页。
［35］[美]H. 里德:《艺术的真谛》,王柯平译,辽宁人民出版社,1987年,第2页。
［36］李泽厚:《李泽厚十年集—美的历程》,安徽文艺出版社,1994年,第501页。
［37］[美]乔治·桑塔耶纳:《美感》,缪灵珠,王太庆译,中国社会科学出版社,1982年,第145页。
［38］同上,第184页。
［39］同上,第185页。
［40］高尔泰:《美是自由的象征》,人民文学出版社,1988年,第340页。
［41］[法]莫里斯·梅洛·庞蒂:《行为的结构》,杨大春,张尧均译,商务印书馆,2005年,第201页。
［42］[日]竹内敏雄:《艺术理论》,卞崇道等译,中国人民大学出版社,1990年,第215页。
［43］[美]罗伯特·弗兰兹:《创意无限》,杨颖译,中国社会出版社,2005年,第49页。
［44］[日]竹内敏雄:《艺术理论》,卞崇道等译,中国人民大学出版社,1990年,第196页。
［45］[美]罗伯特·弗兰兹:《创意无限》,杨颖译,中国社会出版社,2005年,第162页。
［46］[法]亨利·伯格森:《创造进化论》,姜志辉译,商务印书馆,2004年,第249页。

参考文献

[1] [德]黑格尔:《美学》第三卷上册,朱光潜译,商务印书馆,1979年。

[2] [英]鲍桑葵:《美学史》,张今译,商务印书馆,1986年。

[3] [英]李斯托威尔:《近代美学史评述》,蒋孔阳译,上海译文出版社,1982年。

[4] 朱光潜:《西方美学史》上卷,人民文学出版社,1981年。

[5] [美]保罗·埃尔默·摩尔:《柏拉图十讲》,苏隆编译,中国言实出版社,2003年。

[6] D.J.奥主编:《批评的西方哲学史》,洪汉鼎等译,东方出版社,2005年。

[7] 张法:《20世纪西方美学史》,四川人民出版社,2003年。

[8] [英]查理斯·辛格等:《技术史》第2卷、第6卷,上海科技教育出版社,2004年。

[9] 王受之:《世界现代设计史》,中国青年出版社,2002年。

[10] 何人可主编:《工业设计史》,北京理工大学出版社,2000年。

[11] [英]爱德华·卢西-史密斯:《世界工艺史》,朱淳译,浙江美术学院出版社,1993年。

[12] [德]格罗塞:《艺术的起源》,蔡慕晖译,商务印书馆,1987年。

[13] [德]恩斯特·卡西尔:《人论》,甘阳译,上海文艺出版社,1985年。

[14] 北大哲学系美学教研室:《西方美学家论美和美感》,商务印

书馆,1980年。

[15] [奥地利]维特根斯坦:《逻辑哲学论》,贺绍甲译,商务印书馆,1962年。

[16] [英]罗宾·科林伍德:《艺术原理》,王至元,陈华中译,中国社会科学出版社,1985年。

[17] 陈志华:《外国建筑史》,中国建筑工业出版社,1997年。

[18] [挪]克里斯蒂安·诺伯格-舒尔茨:《西方建筑的意义》,李路珂,欧阳恬之译,中国建筑工业出版社,2005年。

[19] [德]汉诺·沃尔特·克鲁夫特:《建筑理论史——从维特鲁维到现在》,王贵祥译,中国建筑工业出版社,2005年。

[20] [美]刘易斯·芒福德:《城市发展史》,宋俊岭,倪文彦译,中国建筑工业出版社,2005年。

[21] [英]Matthew Carmona Tim Heath Taner Oc Steven Tiesdell:《城市设计的维度公共场所——城市空间》,冯江等译,江苏科学技术出版社,2005年。

[22] [丹]阿德里安·海斯,狄特·海斯,阿格·伦德·詹森:《西方工业设计300年》,李宏,李为译,吉林美术出版社,2003年。

[23] 张道一:《造物的艺术论》,福建美术出版社,1989年。

[24] [美]亨利·佩卓斯基:《器具的进化》,丁佩芝,陈月霞译,中国社会科学出版社,1999年。

[25] 范景中编:《贡布里希论设计》,湖南科学技术出版社,2004年。

[26] [美]唐纳德·A·诺曼:《设计心理学》,梅琼译,中信出版社,2010年。

[27] [日]原研哉:《设计中的设计》,朱锷译,山东人民出版社,2009年。

[28] [日]田中一光:《设计的觉醒》,广西师范大学出版社,2010年。

[29] 奚传绩编:《设计艺术经典选读》,东南大学出版社,2002年。

[30] [英]E.H.贡布里希:《秩序感——装饰艺术的心理学研究》,杨思梁,徐一维译,浙江摄影出版社,1987年。

[31] [日]海野弘:《装饰与人类文化》,陈进海编译,山东美术出版社,1990年。

[32] 邢庆华:《平面设计》,江苏美术出版社,2001年。

[33] [美]苏珊·朗格:《情感与形式》,刘大基等译,中国社会科

学出版社,1986年。
[34] [法]R.巴尔特:《符号学美学》,董学文,黄葵译,辽宁人民出版社,1987年。
[35] 高尔泰:《美是自由的象征》,人民文学出版社,1988年。
[36] [美]托马斯·门罗:《走向科学的美学》,石天曙,滕守尧译,中国文联出版公司,1987年。
[37] 李泽厚:《十年集——美的历程》,安徽文艺出版社,1994年。
[38] 王振复:《中国美学的文脉历程》,四川人民出版社,2002年。
[39] [美]理查德·舒斯特曼:《生活即审美——审美经验和生活艺术》,彭锋等译,北京大学出版社,2007年。
[40] [英]塞西尔·巴尔蒙德:《异规》,李寒松译,中国建筑工业出版社,2008年。
[41] [英]弗兰克·惠特福德:《包豪斯》,林鹤译,生活·读书·新知三联书店,2001年。
[42] P.K.博克:《多元文化与社会进步》,余心安等译,辽宁人民出版社,1988年。
[43] 张晶主编:《论审美文化》,北京广播学院出版社,2003年。
[44] 高尔泰:《论美》,甘肃人民出版社,1982年。
[45] [日]今道友信等:《存在主义美学》,崔相录等译,辽宁人民出版社,1987年。
[46] 程孟辉:《现代西方美学》下编,人民美术出版社,2001年。
[47] 包亚明:《二十世纪西方美学经典文本第四卷·后现代景观》,复旦大学出版社,2004年。
[48] [美]乔治·桑塔耶纳:《美感》,缪灵珠等译,中国社会科学出版社,1982年。
[49] [英]威廉·荷加斯:《美的分析》,杨成寅译,广西师范大学出版社,2002年。
[50] [德]爱德华·汉斯立克:《论音乐的美》,杨业治译,人民音乐出版社,1980年。
[51] [美]W.李普曼编:《当代美学》,邓鹏译,光明日报出版社,1986年。
[52] [俄]普列汉诺夫:《普列汉诺夫美学论文集》,曹葆华译,人民出版社,1983年。
[53] [德]马尔库塞:《审美之维》,李小兵译,广西师范大学出版社,2001年。
[54] [美]H.G.布洛克:《美学新解》,滕守尧译,辽宁人民出版社,

1987年。

［55］［德］H.R.姚斯,［美］R.C.霍拉勃:《接受美学与接受理论》,周宁,金元浦译,辽宁人民出版社,1987年。

［56］［美］S.阿瑞提:《创造的秘密》,钱岗南译,辽宁人民出版社,1987年。

［57］［法］亨利·伯格森:《创造进化论》,姜志辉译,商务印书馆,2004年。

［58］［美］罗伯特·弗兰兹:《创意无限》,杨颖译,中国社会出版社,2005年。

［59］［英］保罗·泽兰斯基等:《三维创造动力学》,潘耀昌等译,上海人民美术出版社,2005年。

［60］［美］鲁道夫·阿恩海姆:《艺术与视知觉》,滕守尧等译,中国社会科学出版社,1995年。

［61］［德］W.沃林格:《抽象与移情》,王才勇译,辽宁人民出版社,1987年。

［62］［德］H.G.伽达默尔:《真理与方法》,王才勇译,辽宁人民出版社,1987年。

［63］［美］H.里德:《艺术的真谛》,王柯平译,辽宁人民出版社,1987年。

［64］［俄］康定斯基:《艺术中的精神》,李政文,魏大海译,中国人民大学出版社,2003年。

［65］［澳］德西迪里厄斯·奥班恩:《艺术的涵义》,孙浩良,林丽亚译,学林出版社,1985年。

［66］［德］阿道夫·希尔德勃兰特:《造型艺术中的形式问题》,潘耀昌等译,中国人民大学出版社,2004年。

［67］［英］汤因比等:《艺术的未来》,王治河译,广西师范大学出版社,2002年。

［68］［瑞］海因里希·沃尔夫林:《艺术风格学》,潘耀昌译,辽宁人民出版社,1987年。

［69］［日］竹内敏雄:《艺术理论》,卞崇道等译,中国人民大学出版社,1990年。

［70］［阿根廷］豪·路·博尔赫斯:《博尔赫斯文集诗歌随笔卷》,陈东飚,陈子弘译,海南国际新闻出版中心,1996年。

［71］［英］彼得·F·斯特劳森:《个体——论描述的形而上学》,江怡译,中国人民大学出版社,2004年。

［72］［英］马克斯·H·布瓦索:《信息空间——认识组织、制度和

文化的一种框架》,王寅通译,上海译文出版社,2000年。

[73] [法]莫里斯·梅洛-庞蒂:《行为的结构》,杨大春,张尧均译,商务印书馆,2005年。

[74] 邢庆华:《色彩》,东南大学出版社,2005年。

[75] 邢庆华:《装饰图案设计的理论·技法·表现》,辽宁美术出版社,1996年。

后 记

美学在 18 世纪中叶作为专门的感性学问问世无疑是人类文明的伟大功绩,而设计美学借助哲学美学的力量把美的根基牢牢扎进生活,最终在生活中开花结果,不能不说这是现代设计在新的美学历程中所创造的又一伟大业绩。设计美学作为专门学科于 20 世纪初期登场亮相,随后进入全球化的视域范围,标志着现代科学技术与艺术审美的新统一。

时至今日,设计美学的交叉性和边缘性已成为当代生活在审美化进程中和谐发展的两大链环,为此,本书立足新视角对设计美学多维性视阈下的审美语境进行了必要的探讨,认为除其本体语境所涉及的丰富内容之外,深受连体语境关注的心理学、文化学、哲学等学科之间的相互关联加大了设计美学跨学科特征的验证强度,这一研究思路落实于本书的第二章。

多角度地对设计美学进行思考,将之看成当代审美设计理论建设的一项主要任务具有重要的现实意义。尤其在当下这个信息繁杂、知识创新的时代,努力切换设计美学研究的视点不仅是时代发展的需要,更是学科本身发展的需要。作为新兴学科,设计美学始终保持开放的姿态,它提醒我们无须将研究的内容仅仅局限于工业设计范围,更不能剥离其中的哲学观念,因为设计美学的存在与发展不仅涵盖整个人类生活,而且需要哲学美学的庇护才能迈向纵深(关于设计美学与哲学美学两者关系的论述集中于本书第三章)。

为了在设计美学这块新开垦的土地上让美的灵性凭借历史的依

托无碍地行进,本书专列第四章"设计美学的精神沃土"这一与之难以割断的相关内容,试图通过对古希腊、中世纪和西方近现代、后现代富于代表性的美学流派及其美学思想贡献的简括叙述,便于读者从历史线索和运动轨迹的起伏变化中有一轮廓意义上的理解与领悟,而这种理解与领悟不仅能帮助我们进一步了解西方哲学美学思想的源头,而且对深刻辨析当代设计美学与哲学美学的内在关系不无启迪。

显然,设计美学有其广阔的历史性和明确的合目的性,其中合目的性属于最重要的本体特征,而合目的性和艺术审美的合二为一已成为当代设计美学最鲜明的时代特征。因此,设计美学必须重视对艺术性的审美探究。本书第五章除了对设计美的合目的性与表现性予以研究之外,将艺术因素作为必要的支撑材料加以阐述更有利于读者看清设计与艺术的紧密关系。第六、第七章把设计美感的形式因素和设计美学的符号特性作为中心内容看待,其中对设计美感的文化符号意义以及设计的装饰形式美感有比较侧重的研究。第八章系统地针对设计美感的原理与法则进行了必要论述,这对基于设计实践环节上的美感规律的把握尤为重要。

将研讨的目光移向色彩设计便不难发现,色彩元素附着在任何作品之上并非属于孤立状态,它仿佛与设计美的理想一同呼吸,成为作品审美整体不可分割的组成部分。因此,设计美学不能游离于色彩之外,应看重色彩在设计中透现出来的美学价值。本书第九章以"色彩设计的审美研究"为命题,对色彩设计的美学语汇、文化疆界、审美体验、信息价值、语言描述、形态类别以及创意表达等一系列有关色彩设计的美学课题作了较为深入的探讨。

把研究的轴心移到工业设计这一重要范围主要体现在本书的第十章,故拟题为"设计美学的本体价值"。其中对设计理念、美学原则、功能结构、审美时延、设计师的表现意志、审美设计的文化态度、设计美的人性化等诸项内容作了较为全面、深入的研究。当然,诸如物质层面多样性的设计载体、设计的技术美、美感的表情化、异质材料的结合等重要内容在研究过程中也尽量不受疏忽。

第十一章聚焦于设计的流动性与艺术性。旨在对艺术设计过程中最初思考状态下的流线、假定、抽象等虚拟意义上审美境界的理论揭示,并对设计作品艺术风格的美学本质进行了必要解析。设计美学研究的目的是为了更好地将物质文化转为精神文化,反过来运用精神文化促进物质文化向前发展,使精神文化与物质文化最终恰当地成为一个紧密结合的统一体,并让设计行为在潜在的精神氛围中

寻找到审美的价值和创造的信念。

本书没有忽略图片的审美介入。意识到在我们这个"读图时代"和美术史学界热心于"潘诺夫斯基图像学"研究的当下，在文字符号为统治地位的学术著作中插入相应的"图像"作品并非属于一件坏事，因为作为文字描述过程中将思想和想象引到合适的"图像"意义上进行视觉的审美延伸本身就带有一定的学术价值，这或许属于本书研究方法的奢侈之举。在我看来这些插图以形象的魅力打破了书中文字的枯燥与乏味，它们穿行于字里行间，从独特的视觉之美中激活文字的想象。为此，我要向书中所有图片的作者们致以衷心的感激！

本著作是江苏省教育厅哲学社会科学项目的研究成果。值此付梓之际我要感谢南京艺术学院和设计学院领导们的关心与支持；感谢南京艺术学院学术著作出版基金的资助出版。

感谢在本书写作过程中曾经默默帮助过我的所有人们。

邢庆华
于南京艺术学院黄瓜园
2011.3.23.